한 권으로 읽는 ❖ UNDERSTANDING PAINTING
명화와 현대 미술

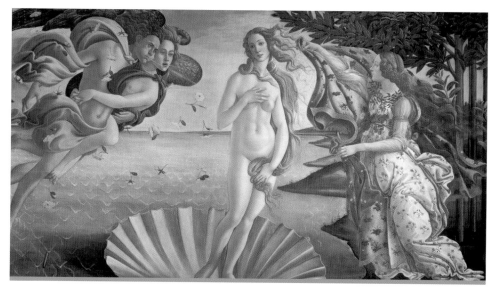

그림 속 상징과 테마, 그리고 예술가의 삶

한 권으로 읽는
명화와 현대 미술

◆ UNDERSTANDING PAINTING

파트릭 데 링크·존 톰슨 지음 | 박누리 옮김

마로니에북스

차례

◆

U
N
D
E
R
S
T
A
N
D
I
N
G

P
A
I
N
T
I
N
G

고전 명화

현대 미술

고전 명화

| 조토부터 고야까지 |

토머스 개인즈버러	마사초	젠틸레 다 파브리아노
프란시스코 데 고야	쿠엔틴 마시스	아르테미시아 젠틸레스키
헨드릭 골치우스	가브리엘 메취	조르조네
프란체스코 과르디	한스 멤링	조토
엘 그레코	미켈란젤로	카날레토
마티아스 그뤼네발트	파올로 베로네세	카라바조
도메니코 기를란다요	요하네스 베르메르	로베르 캉팽
자크 루이 다비드	로히어르 반 데르 베이던	코레조
헤라르트 다비드	디에고 벨라스케스	페트루스 크리스투스
안토니 반 다이크	조반니 벨리니	조반니 바티스타 티에폴로
알브레히트 뒤러	히에로니무스 보스	티치아노
라파엘로	디르크 보우츠	자코포 틴토레토
귀도 레니	산드로 보티첼리	파르미자니노
레오나르도 다 빈치	아그놀로 브론치노	요아힘 파티니르
루카스 반 레이덴	대 피터르 브뤼헐	니콜라 푸생
주디스 레이스테르	얀 스테인	장 푸케
렘브란트	핸드릭 아베르캄프	장 오노레 프라고나르
클로드 로랭	프라 안젤리코	피에로 델라 프란체스카
로소 피오렌티노	안토넬로 다 메시나	프란스 할스
야코프 반 로이스달	얀 반 에이크	빌럼 클라스 헤다
슈테판 로흐너	장 앙투안 와토	게라르트 반 혼트호르스트
페테르 파울 루벤스	야코프 요르단스	한스 홀바인
시모네 마르티니&리포 멤미	파올로 우첼로	휘호 판 데르 후스

조토 1267년경-1337

모든 성인의 성모

1310년경, 패널에 템페라, 325×204cm, 피렌체, 우피치 미술관

두초와 동시대의 피렌체 화가 조토Giotto 역시 〈마에스타〉처럼 천사와 성인들로 둘러싸인 성모자를 주제로 제단화를 그렸다. 이 제단화는 본래 피렌체 오니산티Ognissanti 교회의 제단에 그려졌는데, 오니산티란 '모든 성인'이라는 뜻이다. 성모는 한가운데 위치한 위풍당당한 옥좌에 앉아 다른 이들을 내려다보고 있다. 엄격할 정도로 균형 잡힌 구성 때문에 더욱 위엄 있는 분위기를 자아낸다.

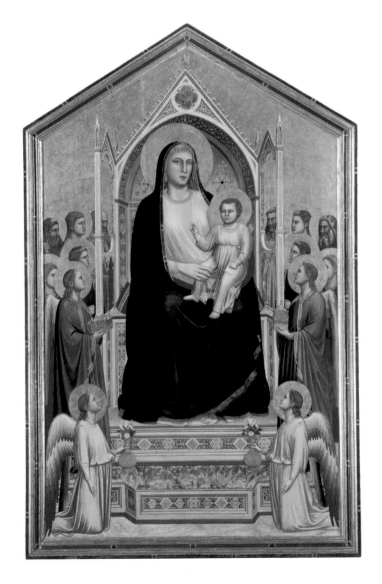

두초의 그림에서 쉽게 발견되었던 비잔틴 특유의 엄격함을
조토가 그린 **성모의 얼굴**에서는 찾아볼 수 없다.
풍만한 몸집에 턱을 약간 치켜들고 감상자를 똑바로 마주
하고 있는 조토의 성모는 두초의 성모보다 인간적이다.
그러나 중요한 인물일수록 더 크게 그리는 관습은 그대로
이어져, 성모는 다른 인물들에 비해 훨씬 크게 그려졌다.
한편 황금빛 배경은 이 시대 이탈리아 미술의 특징으로
신성神聖성을 나타낸다. 아기 예수는 전통적인 축복의
표시로 손을 들고 있다.

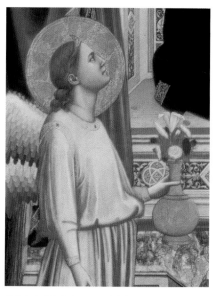

색색의 화려한 날개를 단 두 **천사**가 왕좌가
위치한 제단 앞쪽에 무릎을 꿇고, 성모의
순결을 상징하는 흰 백합을 꽂은 꽃병을
손에 들고 있다. 화가는 이 천사들을
(그림을) 보는 이의 눈높이에 맞추어
그림으로써 자연스럽게 시선을 유도한다.

왕좌 양쪽의 열린 틈새로 **수염을 길게 기른**
두 예언자가 보인다. 동정녀와 구세주를 예언하는
예언자들의 존재는 구약과 신약을 이어주는
연결 고리와도 같다. 예언자는 그림의 양쪽 맨 가장자리에서도
한 명씩 더 볼 수 있다. 앞쪽에 있는 천사들을 완전히
옆모습으로 그린 것과 달리 이들은 45도 각도로
비스듬하게 그려서 보다 생생한 표정을 감상할 수 있다.

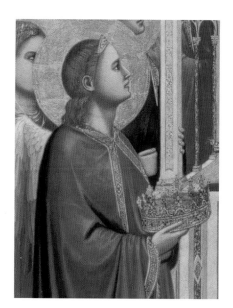

이 **천사**는 하늘의 여왕에게 바치는 왕관을
손에 들고 있다. 마리아의 대관戴冠은
12세기 들어 인기 있는 모티프로 각광을 받았다.

시모네 마르티니&리포 멤미 1280/85년경-1344; 1290년경-1347

수태고지
1333, 패널에 템페라, 184×114cm, 105×48cm(×2), 피렌체, 우피치 미술관

시모네 마르티니Simone Martini와 리포 멤미Lippo Memmi가 제작했으며, 성모 마리아에게 봉헌된 시에나 대성당의 제단화이다. 성모의 일생을 보여주는 여러 장의 패널화로, 그중에서도 〈수태고지受胎告知〉는 특별히 시에나의 수호성인인 성 안사누스에게 바쳐진 작품이다. 어떤 〈수태고지〉든지 주요 인물은 3명이다(천사 가브리엘, 성모 마리아, 그리고 성령을 상징하는 비둘기). 〈수태고지〉는 마리아가 예수를 잉태하여 구세주가 인간으로 세상에 오심을 나타내고 있다.

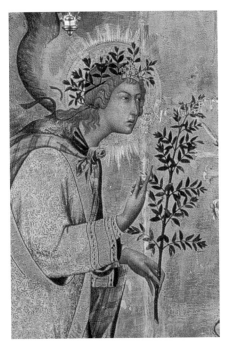

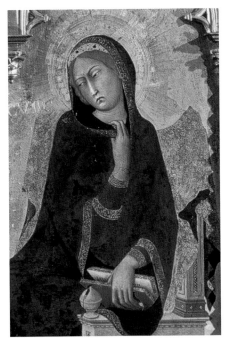

루가 복음에 나오는 천사 **가브리엘**의 첫마디,
"Ave Maria, gratia plena, dominus tecum
(은총을 가득히 받은 이여, 기뻐하여라. 주께서 너와
함께 계신다)."이 보인다. 그 뒤로 이어지는 성서 구절은
가브리엘이 입고 있는 옷의 가장자리에 새겨져 있다.
여기에서는 가브리엘이 보통 흰 백합을 들고 있는
다른 〈수태고지〉와 달리 올리브나무 가지를
들고 있는데, 그것은 백합이 시에나의
오랜 라이벌인 피렌체의 상징이었기 때문이다.

대다수의 〈수태고지〉는 작은 기도용 책상 앞에
무릎을 꿇은 채 성경을 읽고 있는 **마리아**를 보여준다.
클레르보의 성 베르나르도는 이사야서의 구절을 빌려
이렇게 말하기도 했다. "보라, 처녀가 잉태하여
아들을 낳고 그 이름을 임마누엘이라 하리라."
루가 복음사가의 표현대로 이 작품 속의 마리아는
몹시 당황한 모습이다.

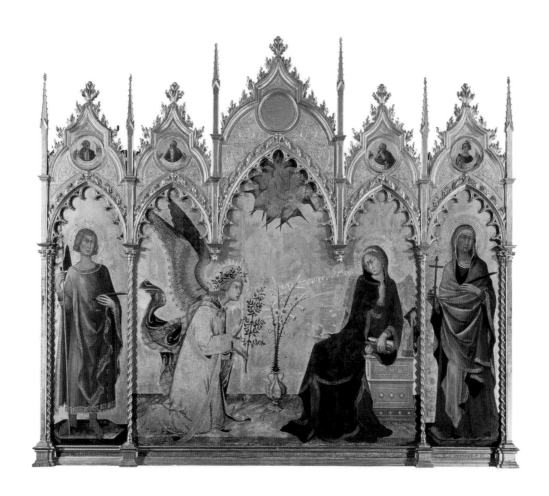

천사는 마리아의 집으로 들어가, "은총을 가득히 받은 이여, 기뻐하여라. 주께서 너와 함께 계신다." 하고 인사하였다. 마리아는 몹시 당황하며 도대체 그 인사말이 무슨 뜻일까 하고 곰곰이 생각하였다. 그러자 천사는 다시 "두려워하지 마라, 마리아. 너는 하느님의 은총을 받았다. 이제 아기를 가져 아들을 낳을 터이니 이름을 예수라 하여라."… 이 말을 듣고 마리아가 "이 몸은 처녀입니다. 어떻게 그런 일이 있을 수 있겠습니까?" 하자 천사는 이렇게 대답하였다. "성령이 너에게 내려오시고 지극히 높으신 분의 힘이 감싸주실 것이다. 그러므로 태어나실 그 거룩한 아기를 하느님의 아들이라 부르게 될 것이다."

_루가 복음 1:28-31, 34-35

성령을 나타내는 전형적인 상징 중 하나인 비둘기는 날개 달린 천사의 머리로 둘러싸여 있다. 하느님 아버지는 바로 그 위의 큰 메달리온에 그려져 있었을 것으로 추정된다. 수태고지는 성부와 성령, 그리고 막 잉태된 성자로 인하여 삼위일체가 완성되었음을 의미한다.

4세기의 시에나 귀족인 **성 안사누스**는 열두 살 때 기독교로 개종했으며 그의 새로운 신앙을 설파하다가 스무 살 때 순교했다. 이후 시에나의 수호성인이 되었다. 주로 순교자를 상징하는 종려나무 가지와 죽음에 대한 승리를 나타내는 부활의 깃발을 들고 있는 모습으로 그려진다.

작자 미상

성모자를 알현하는 리처드 2세 (윌튼 딥티크)¹⁾

1395년경, 경첩 패널에 템페라, 53×37cm(×2), 런던, 내셔널 갤러리

보관을 쓴 왕족이 수호성인들에게 둘러싸여 무릎을 꿇고 있다. 수호성인 중 한 사람은 안심하고 앞으로 나가보라는 듯 손을 뻗고 있다. 모든 시선은 성모와 아기 예수에게 집중되어 있는데, 성모는 무릎 꿇은 이를 바라보고 있고, 아기 예수는 그를 자기 쪽으로 부르는 것처럼 몸을 내밀고 있다. 왕족은 영혼의 구원을 위해 성모의 전구傳求를 바라는 기도를 하고 있다. 성모와 아기 예수의 모습으로 보아 그의 기도는 받아들여진 듯하다.

이 휴대용 제단화는 높은 완성도에도 불구하고 여전히 작자 미상으로 남아 있다. 또한 어떤 특정 사건의 맥락에서 제작되었는지도 알 수 없다. 후원자였을 것임이 분명한 상류층 인사가 자기 자신의 구원을 언제나 확실히 해두기 위해, 어디를 가든 몸에 지니고 다녔을 것으로 보인다.

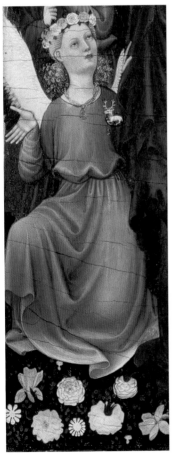

성모와 아기 예수는 마치 **낙원**처럼 꽃이 만발한 들판에 서 있다. 무릎을 꿇거나, 허리를 숙이거나 혹은 서 있는 천사들이 성모자를 보좌하고 있다. 천사들 역시 왼쪽 패널에 그려진 인물들을 바라보고 있으며 하나같이 군청색의 긴 옷차림에 황금 뿔이 달린 흰 수사슴을 달고 있다.

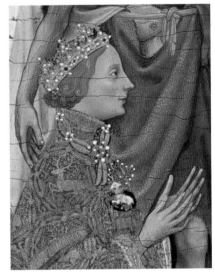

외모로 보나, 가슴에 달고 있는 수사슴 (흰 수사슴은 1390년 이후 리처드 2세와 그 휘하의 기사들이 사용했던 상징이다) 모양의 브로치로 보나, 무릎을 꿇고 있는 사람이 누구인지 알 수 있다. 바로 **잉글랜드 국왕 리처드 2세**이다.
리처드 2세는 신성로마제국 황제인 샤를 4세의 딸, 앤 보헤미아의 남편으로 1377년부터 1399년까지 잉글랜드를 통치했다.

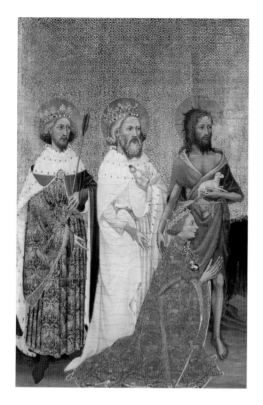

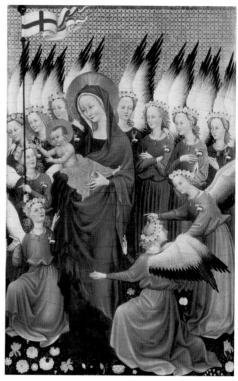

세 명의 성인이 각각 누구인지 구별해보자.
맨 오른쪽은 리처드 2세의 수호성인인 세례자 요한이다.
광야에서 은둔 생활을 했으며 보통 거친 가죽옷에
새끼 양을 데리고 있는 모습으로 그려진다.
가운데 인물은 잉글랜드 국왕이었던 성 에드워드(1003-1066)로
전설의 반지[2]를 들고 있다. 왼쪽의 성인은 에드워드처럼
9세기 앵글로 색슨의 왕이었던 성 에드문드이다. 성 에드워드는
성 에드문드의 뒤를 이어 사실상 잉글랜드의 수호성인으로
추앙받았고, 후에는 성 게오르그(또는 성 조지)가 그 자리를
이어받게 된다. 그림 속의 깃발이 바로
성 게오르그의 깃발로도 불리는 현 영국 해군기이다.

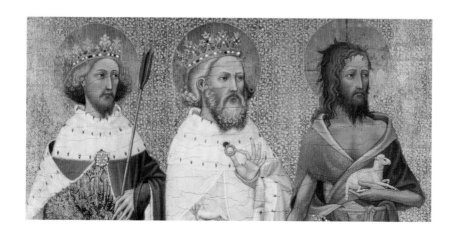

젠틸레 다 파브리아노 1370년경-1427

동방박사의 경배
1423, 패널에 템페라, 303×282cm, 피렌체, 우피치 미술관

지금도 원래의 그림틀에 그대로 보존된 이 호화로운 제단화는 성가족이 동방박사들로부터 예물(황금, 몰약, 유황)을 받는 장면이다. 말 그대로 커다란 보석처럼 반짝이는 이 그림은 오른편에 보이는 세 동방박사의 대규모 수행원들과 왼쪽 구석에서 성가족을 시중드는 두 시녀까지, 마치 이야기하듯이 보여주고 있다. 마르케(이탈리아 동부 아드리아해 연안의 주 이름) 지방 파브리아노 출신인 젠틸레 다 파브리아노Gentile da Fabriano는 당시 이탈리아 최고의 인기 화가였다.

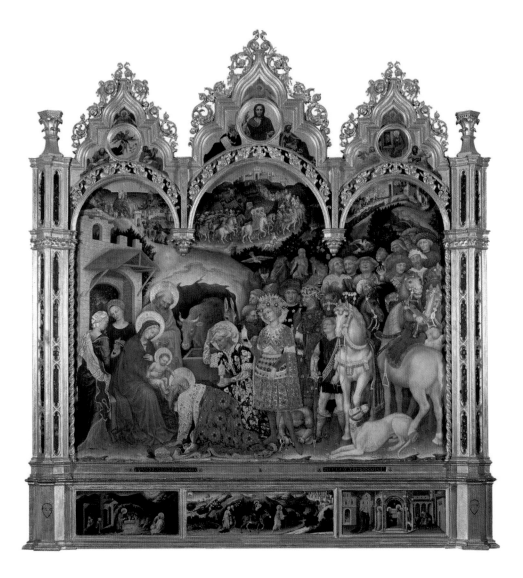

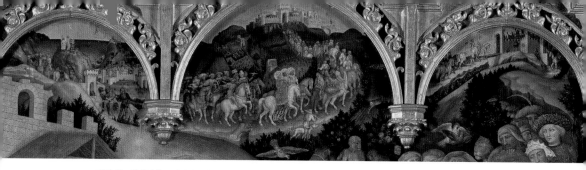

젠틸레는 **뒷배경**에 동방박사들의 여정과 그들의 웅장한 행렬을 그렸다. 자연 풍경의 세세한 부분까지 꼼꼼하게 묘사하는 것도 잊지 않았다. 왼편 위쪽으로 그리스도의 탄생을 알리고 그들에게 길을 안내해준 큰 별이 보인다. 가운데에서는 예루살렘의 헤로데 궁전으로 향하는 동방박사 일행을, 오른쪽으로는 마침내 베들레헴에 도착한 모습을 볼 수 있다.

이 그림은 피렌체의 산타 트리니타(삼위일체) 교회의 스트로치 가족 예배당을 위해 주문한 것이다. 바로 이 사람이 그림을 기증한 **팔라 스트로치**이다. 스트로치는 그의 아들 **로렌초**와 함께 부유한 은행가이자 인문주의자로 명성을 얻었다. 자신을 그림에, 그것도 주요 인물들 가까이에 그리도록 했다는 사실은 그가 얼마나 자부심이 강한 남자였는지를 말해준다.

또한 이 그림은 다양한 **동식물**을 그리고 있다. 아기 예수의 마구간 탄생 장면에서 전통적으로 빠지지 않는 소와 당나귀 외에도 동방박사의 수행원들이 끌고 온 말, 낙타, 원숭이, 사슴, 표범, 새도 보인다. 이런 동물들은 상징적으로 해석할 수도 있겠지만, 단순히 풍부한 자연환경을 보여주기 위해 그렸을 가능성도 배제할 수는 없다. 이는 작가의 관찰력을 과시할 좋은 기회이기 때문이다.

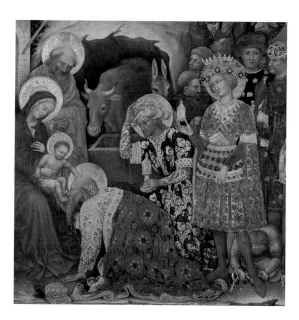

젠틸레는 특히 **동방박사**의 옷차림을 매우 공들여서 표현했다. 그림 속의 동방박사들은 모두 호화로운 궁정 예복을 입고 있다. 세 명의 동방박사는 인간 삶의 세 단계를 의미한다. 가장 나이가 많은 박사는 꿇어 엎드려서, 두 번째로 나이가 많은 박사는 허리를 숙여서 아기 예수에게 경배하고 있다. 가장 젊은 동방박사는 예물을 손에 들고 서 있다.

마사초 1401-1428

성 삼위일체

1425년경, 프레스코화, 667×317cm, 피렌체, 산타 마리아 노벨라 성당

이 작품은 일점원근법一點遠近法, One-point Perspective[3]을 사용한 최초의 그림으로 알려져 있다. 피렌체 대성당을 건축한 필리포 브루넬레스키가 처음 피렌체 화가들에게 소개한 일점원근법은 매우 드라마틱한 효과를 가져왔다. 이 그림을 보면서 우리는 마치 벽에 뚫린 구멍을 통해 진짜 교회 내부를 들여다보는 것 같은 착각을 할 수 있다. 마사초Masaccio는 이 그림에서 두 가지 모티프를 결합해서 보여준다. 하나는 삼위일체(십자가 위의 성자, 그 위에서 내려다보고 있는 성부, 이 둘 사이에 비둘기 모양으로 나타난 성령)이고 다른 하나는 인간이면서 동시에 구세주의 어머니인 성모 마리아이다. 맨 앞쪽 성소 아래에는 이 그림을 기증한 두 사람이 그려져 있으나, 누구인지는 알 수 없다. 전체적인 장면은 고대 로마의 영향을 받은 개선문의 아치 구조를 하고 있는데, 이것은 아마도 십자가 죽음을 이긴 그리스도의 승리와 부활을 상징하고 있는 듯하다. 이 그림 아래에는 무덤 위에 누워 있는 해골을 그린 또 하나의 프레스코화를 볼 수 있다(17쪽 아래).

한 쌍의 남녀가 마주 보고 제단 아래쪽에 무릎을 꿇은 채 **기도**를 하고 있다.
화가는 이들이 삼위일체와 같은 공간에 속하지 않도록 기둥 앞쪽에 배치했지만,
이 그림의 기증자라는 이유로 삼위일체와 같은 크기로 그렸다. 남자는 피렌체시의
고위 공직자였을 것으로 짐작된다.

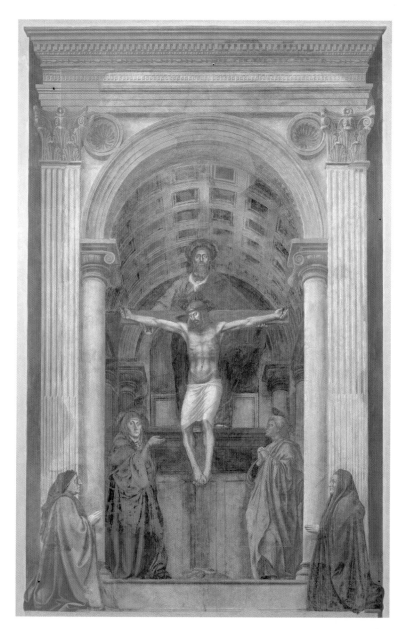

아치 안 십자가 양편에는 **성모 마리아**와 **사도 요한**이 서 있다. 마리아는 그림 밖 감상자 쪽을 보면서 시선을 십자가 위의 예수에게로 유도한다. 성모의 손동작은 이 그림에 나타난 유일한 움직임이라고 볼 수 있다. 성모는 덧없는 인간 세상과 영원한 삶을 중개하는 연결 고리이다.

"나 역시 한때 지금의 당신 같았고, 당신 역시 언젠가는 지금의 나와 같을 것입니다." '삼위일체' 아래, 프레스코화 속 **해골** 위에 쓰여 있는 **묘비명**이다. 석관 위에 누워 있는 해골은 아담으로 추정되는데, 아담은 죽은 후 그리스도가 십자가에 못 박힌 골고타 언덕에 묻혔다고 전한다. 이 부분은 특히 감상자에게 강한 메시지를 전한다. 속세에서의 삶은 죽음으로 끝나는 운명이지만, 우리 자신들의 기도와 성모, 그리고 성인들의 전구傳求를 통해 구원을 얻을 수 있다는 것이다.

마사초 1401-1428

성전세
1426-27, 프레스코화, 255×598cm, 피렌체, 산타 마리아 델 카르미네 성당

마사초는 스물일곱 살에 요절했지만 많은 명작을 남겼다. 그중 하나가 사도 베드로의 생애를 그린 산타 마리아 델 카르미네 성당 브란카치 예배당의 거대한 프레스코화이다. 그중 〈성전세聖殿稅〉 장면은 이 작품 전체의 특징을 잘 보여준다―살아 숨 쉬는 듯한 사람들, 헐벗은 산과 눈이 채 녹지 않은 호수와 같은 자연을 있는 그대로 묘사한 배경 등. 예수가 한가운데에 서 있고, 열두 제자가 그를 에워싸고 있다. 등을 보인 남자는 예수 일행이 성전세를 내는지 물어보러 온 세리稅吏이다. 이 그림에서는 마태오 복음에 나오는 일화를 세 장면에 걸쳐 보여준다.

성전세를 받으러 다니는 사람들이 베드로에게 와서 "당신네 선생님은 성전세를 바칩니까?" 하고 물었다. "예, 바치십니다." 베드로가 이렇게 대답하고 집에 들어갔더니 예수께서 먼저 "시몬아, 너는 어떻게 생각하느냐? 세상 임금들이 관세나 인두세를 누구한테서 받아내느냐? 자기 자녀들한테서 받느냐? 남한테서 받느냐?"라고 물으셨다. "남한테서 받아냅니다." 하고 베드로가 대답하자 예수께서 다시 이렇게 말씀하셨다. "그렇다면 자녀들은 세금을 물지 않아도 되지 않겠느냐? 그러나 우리가 그들의 비위를 건드릴 것은 없으니 이렇게 하여라. 바다에 가서 낚시를 던져 맨 먼저 낚인 고기를 잡아 입을 열어보아라. 그 속에 한 스타테르짜리 은전이 들어 있을 터이니 그것을 꺼내서 내 몫과 네 몫으로 갖다 내어라." ＿마태오 복음 17:24-27

갈릴레이 호숫가에서 **베드로**는 예수가 말한 대로 물고기의 입에서 은전을 꺼내고 있다. 그러고 나서 그의 집밖에 서 있는 세리에게 돈을 건네준다.

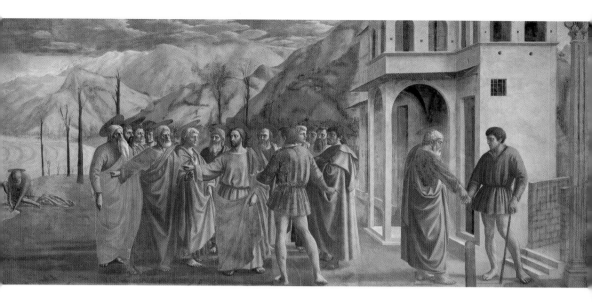

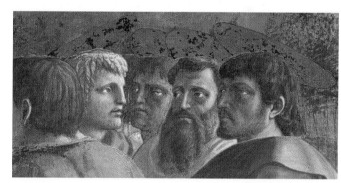

개개인의 표정을 그리기 위해 마사초가 주변 사람들, 아마도 친구들이나 스튜디오의 문하생들을 모델로 썼을 것으로 짐작된다. 마사초는 빛과 그림자를 적절히 활용하여 등장인물을 보다 견고하게 그려냈다. 그림자를 보면 이 작품에서 빛은 오른쪽에서 비치고 있다는 것을 금방 알 수 있다.

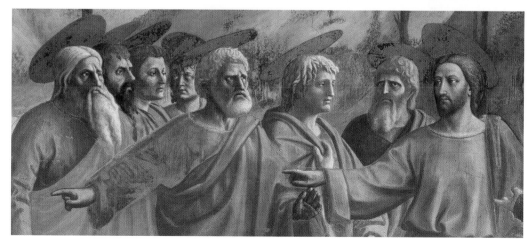

예수와 열두 제자는 다소 정적으로 묘사되어 있지만, 주고받는 시선은 매우 강한 교감으로 이어진다.
예수와 베드로는 왼쪽의 장면을 손으로 가리키고 있는데, 이것은 예수가 무엇을 예언하고 있는지를 알려주는 표시이다.
등장인물은 모두 맨발에 투니카 위로 토가를 왼쪽 어깨에 걸치고 있다.
이런 옷차림은 그리스 또는 로마풍 어느 쪽으로도 볼 수 있다.

로베르 캉팽 1375년경-1445

수태고지(메로드 트립티크)

1425-30년경, 패널에 유채, 64.1×63.2cm, 64.5×27.3cm(×2), 뉴욕, 메트로폴리탄 미술관, 클로이스터 컬렉션, 1956(56.70)

1420년대 전형적인 북구 중산층 가정을 배경으로, 가브리엘이 마리아의 수태 소식을 전하고 있다. 가브리엘은 경건하게 성경을 읽고 있는 마리아를 방해하지 않으려고 조용히 등장했다. 마리아는 벽 난롯가의 긴 의자 옆에 다소곳이 앉아 있다. 오른쪽 패널에서는 공방에서 일하는 요셉의 모습을 볼 수 있다. 왼쪽 패널에서 무릎을 꿇고 집안을 들여다보는 두 남녀는 이 작품의 후원자이며, 이들 뒤로 메헬렌(벨기에의 도시 이름)시에서 보낸 사자가 서 있는 모습이 보인다.

 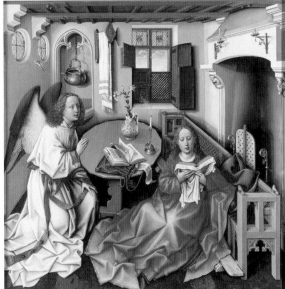 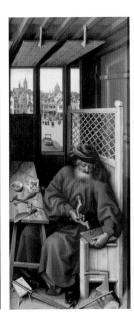

이름의 비밀?

이 트립티크는 피터 엥겔브레히트와 그레친 슈린메허스 부부의 후원으로 로베르 캉팽Robert Campin이 제작했다. 이들 부부는 1420년대에 결혼했는데, 두 사람 다 부유한 가문 출신이었다. 요셉의 목공 작업은 목수라는 뜻의 '슈린메허스Schrinmechers'를 염두에 둔 듯하다. 사실 '수태고지'라는 테마 자체는 엥겔브레히트Engelbrecht 가문을 가리킬 가능성이 높다. 엥겔브레히트는 '천사가 가져다줌the angel brought'이라고도 읽을 수 있기 때문이다.

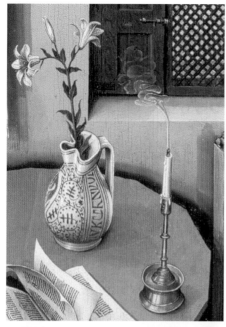

나무 십자가를 멘 작은 아이가 **햇살**과 함께
내려오고 있다. 마리아의 잉태와 그리스도의
십자가 죽음을 암시한다.

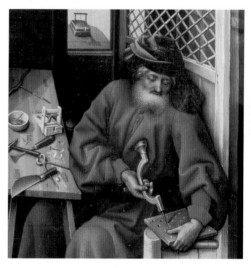

방 안에서 볼 수 있는 몇몇 물건들은 아주 사실적으로
묘사되어 있다. 이것들은 모두 마리아의 순결을 상징한다.
피렌체산 마졸리카 꽃병에 꽂아놓은 **흰 백합**과 손에 들고 있는
흰 수건도 같은 의미이다. 한편 멀리 구석에 걸려 있는
커다란 **물 주전자**는 구세주 강림이 세상의 죄를 씻어줄 것을
뜻한다. 탁자와 맨틀피스(벽난로 위쪽의 장식용 선반) 위에
놓여 있는 촛불은 막 꺼지고, 대신 신성한 빛이 방 안을
가득 채우고 있다. 그렇다고 방 안에서 볼 수 있는 물건이
모두 다 상징적인 의미를 지닌 것은 아니며,
어떤 것은 단순히 실내 장식을 위해 그렸다.

요셉은 옆방에서 일어나는 기적에 대해서 아무것도 모른 채,
자신의 목공방에서 드릴로 나무에 구멍을 뚫는 작업에 열중해 있다.
작업대와 창가에 놓여 있는 쥐덫은 교부敎父 성 아우구스티누스를
연상시킨다. 성 아우구스티누스는 "주님의 십자가는 악마를 잡는
쥐덫과도 같다. 악마를 유혹하기 위해 쥐덫에 달아놓은 미끼는
다름 아닌 주님의 죽음이었다."라고 말했다. 즉, 그리스도의 죽음은
악마의 종말을 의미한다. 요셉 자신도 사탄을 속이는 데
중요한 역할을 했다. 마리아의 남편으로 선택된 그가 언젠가
죽을 운명을 가진 하찮은 인간인 데다 보잘것없는 목수였기 때문에
악마는 그런 요셉의 아들인 예수가 사실은 하느님의 아들이라는
사실을 알지 못했다.

얀 반 에이크 1385년경-1441

신성한 어린 양의 경배
1425-33년경, 패널에 유채, 겐트 제단화 중 중앙 패널, 137.7×242.2cm, 겐트, 생 바봉 대성당

이 작품은 '겐트 제단화'로 불리는 전체 26장의 다첩多疊 패널화 중 중앙 패널로 생 바봉 대성당의 비예드 예배당에 걸려 있다. 이 그림을 기증한 요도쿠스 비예드와 엘리자벳 볼롯은 매일 이 예배당에 와서 미사를 드리며 하느님의 영광을 기리고 죽은 뒤에는 성모와 모든 성인을 만날 수 있게 되기를 기도했다고 한다. 얀 반 에이크Jan van Eyck는 비예드 부부의 기원을 전반적인 기독교 교리를 아우르는 거작으로 재창조했다. 이 패널에서는 기독교 신앙의 가장 핵심 교리를 표현하고 있다. 천국의 모든 성인과 사람들이 모여 성찬식의 어린 양을 참배하고 있다. 26장을 모두 완성하는 데 수년이 걸렸을 정도로 공을 들인 대작이다.

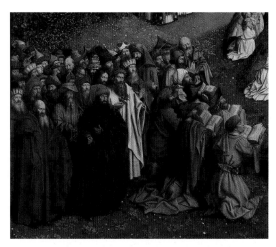

네 무리의 사람들이 천국의 풀밭, 꽃이 만발한 새 에덴동산에 모여 있다. 이 중 뒤편 왼쪽에서 다가오는 이들은 주교들과 추기경들(빨간 모자로 알 수 있다)이며, 오른쪽에서 다가오는 사람들은 동정녀들이다. 순교를 뜻하는 종려가지도 많이 보인다. 앞쪽 왼편 사람들은 (세부 도판 참조) 구약 성서의 주인공들이다. 장로들과 예언자들, 심지어 이교도들, 예를 들면 '아기의 오심'을 예견했던 로마 시인 베르길리우스(흰옷을 입고 월계관을 쓰고 있다)도 보인다.

앞쪽 오른편의 사람들은 **교회**를 의미한다. 회색의 평수사 복장을 한 열두 사도가 맨 앞줄에 보이고, 교황과 주교들, 부제와 순교자들이 그 뒤를 따른다. 그들 위쪽으로는 각자의 상징을 지닌 성녀들이 보인다.

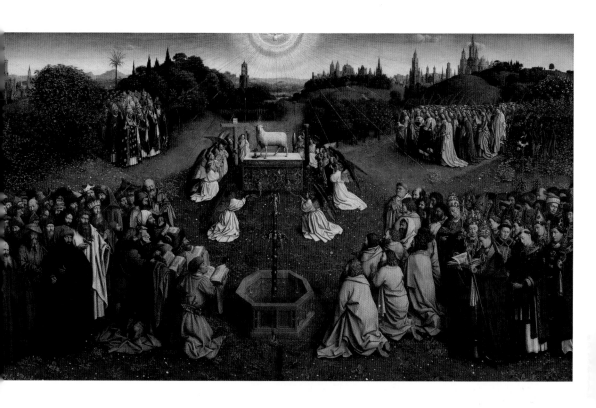

매일 미사 중 **성찬의 전례**에서는 빵과 포도주가
그리스도의 몸과 피로 변한다. 그림에 나오는
하느님의 어린 양은 아담과 하와의 원죄로부터
인류를 구원하기 위한 희생 제물이 되어 성배에
그 피를 흘리고 있다. 제단을 둘러싼 천사 중
네 명은 그리스도가 당한 수난의 상징물,
즉 예수가 묶여서 채찍질을 당한 기둥,
십자가 죽음을 뜻하는 십자가와 못, 옆구리를
찌른 창, 십자가 위에서 "목마르다." 했을 때
건네진 포도주 적신 해면을 들고 있다.
다른 두 천사는 미사에 쓰이는 향로를 흔들고
있다. 비둘기 형상을 한 성령은 동산 전체와
멀리 보이는 천국의 예루살렘에까지 자비의 빛을
비춘다. 제단 아래로 보이는 세례반 모양의
생명 샘은 영원한 삶을 의미한다.

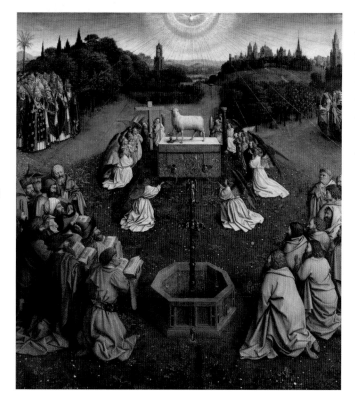

얀 반 에이크 1385년경-1441

아르놀피니의 결혼

1434, 패널에 유채, 82.2×60cm, 런던, 내셔널 갤러리

반 에이크는 자연주의에 입각한 정교한 세부 묘사로 유명하지만, 한 껍질 더 벗겨보면 또 다른 해석이 가능한, 상징으로 가득한 작품도 그렸다. 성서와 중세의 기독교 문헌들에 대한 지식이 있다면 이러한 상징들을 어느 정도 해독할 수 있겠지만, 그 정도의 차이가 매우 클 것이라고 짐작된다. 이번 그림은 이와 같은 상징들에 대한 질문을 던지는 좋은 예라고 할 수 있다. 전통적으로 이 그림은 단순히 결혼식이나 약혼식 장면으로 여겨져 왔지만, 최근에는 그 이면에 훨씬 복잡한 수수께끼가 감추어져 있다는 해석이다.

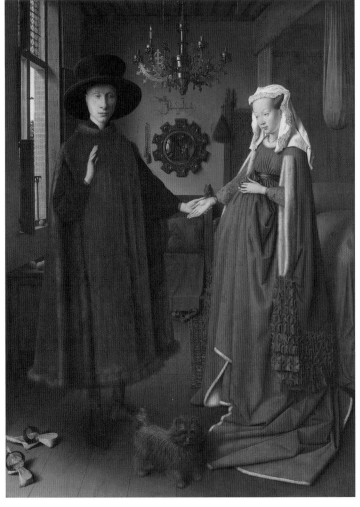

이탈리아 중북부 토스카나 지방의 작은 도시 루카에서 태어난 **상인** 조반니 아르놀피니(?-1472)와 **그의 아내** 조반나 체나미(?-1480)는 오랫동안 브뤼헤에 살았다. 부부가 입고 있는 화려한 옷으로 보아 상류계급에 속해 있었음을 알 수 있다. 이 작품 속 두 사람의 위치는 결코 우연히 정해진 것이 아니다. 남편 조반니가 서 있는 창가 쪽은 '바깥세상'을 의미하고, 아내 조반나가 서 있는 안쪽은 '가정'을 의미한다.

오렌지는 인간이 타락하기 전의 에덴동산을 지배한 순수와 정결의 상징이다. 또한 오렌지는 당시 부유층만이 먹을 수 있었던 값비싼 과일로 풍요를 뜻하기도 한다.

일곱 갈래 가지 중에서 단 하나의 촛불만 밝힌 **샹들리에**는 신부가 신랑에게 주는 전통적인 선물이다. 환하게 타고 있는 촛불은 하느님의 꺼지지 않는 빛을 의미한다.

뒤쪽 벽의 **볼록 거울**과 그 위에 새겨진 **문구**는 이 그림을 푸는 열쇠가 된다. 거울 속을 들여다보면 두 명의 사람이 더 보인다. 이는 감상자에게 조반니 부부와 함께 서 있다는 착각을 일으킨다. 두 사람 중 하나는 아마도 화가 자신일 것이다. 왜냐하면 거울 위에 라틴어로 쓴 '요하네스 반 에이크 이곳을 방문하다. 1434년.'이라는 문구가 명확하게 보이기 때문이다. 이 그림이 그려진 15세기만 해도 결혼식은 매우 개인적인 행사였기 때문에 지금처럼 외부인(하객)이 참석하는 일이 흔치 않았다. 그러면 반 에이크는 정말로 이 결혼식에 증인의 자격으로 동석한 것일까? 만약 그렇다면 이들 부부는 마치 공증인이 결혼 증서에 서명하는 것처럼 두 사람의 결혼을 증명하는 그림을 그려달라고 부탁했을지도 모른다. 아니면 단순히 화가가 꾸며낸 설정일까? 거울 양편에 걸린 작은 빗자루(이 세부 이미지에서는 거의 보이지 않는다)와 묵주는 당시의 인기 있는 결혼선물로, 기독교의 두 가지 강령인 '기도와 노동Ora et labora'을 의미한다.

개는 충성을 상징하는 동물이다. 신랑은 결혼식의 예를 갖추기 위해 나막신을 벗었다.

프라 안젤리코 1399년경-1455

수태고지

1425년경, 패널에 템페라, 194×194cm, 마드리드, 국립 프라도 박물관

피렌체 출신의 프라 안젤리코Fra Angelico는 수많은 〈수태고지〉를 남겼는데, 여기서는 가장 근본적인 의미를 묘사한 작품을 소개한다. 주랑柱廊의 왼쪽에서 천사가 아담과 하와를 에덴동산에서 몰아내고 있는 동안, 앞쪽에서는 마리아가 가브리엘로부터 놀라운 소식을 듣고 있다. 도미니코회 수도사였던 프라 안젤리코는 피렌체 근교의 피에솔레에 있는 도미니코 수도원 내의 성당 제단화로 쓰기 위해 이 그림을 그렸다.

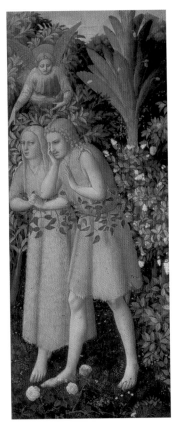

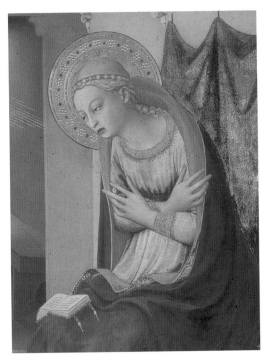

마리아의 기도하는 자세와 무릎 위에 놓인 성서는
그녀를 신앙과 순명順命의 모범으로 삼았음을 보여준다
(방 안의 검소한 풍경 역시 이를 뒷받침해 준다).
루가 복음은 그녀의 적극적인 순종을 말해준다.
"이 몸은 주님의 종입니다."

천사가 전해주러 온 그리스도의 강림 소식은
아담과 하와가 금단의 열매(두 사람의 발치에
그려져 있다)를 따 먹은 죄로부터 인류가
구원받음을 의미한다. 프라 안젤리코는
교육적인 목적에서 이 두 가지 장면을 한 작품
속에 결합했다. 하느님과 인간 사이의 '옛 계약'
은 깨졌지만, 예수 그리스도에 의한
'새로운 계약'으로 대체되리라는 것이다.

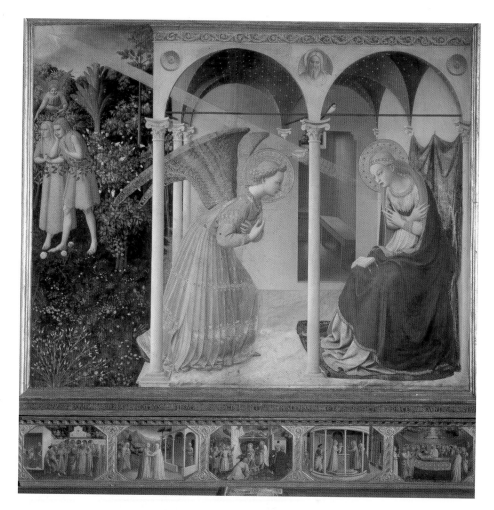

빛의 근원인 **하느님**의 손이 **성령**을 상징하는
비둘기를 내려보내는 모습이 보인다. 구세주의
강림이 선포되는 순간 기적이 일어나 예수가
사람의 몸이 되고 마리아가 잉태한다.
성부 하느님의 형상을 건축물에 표현했다.

프레델라의 패널 다섯 장은 마리아의 생애에서 일어난 중요한 사건들,
즉 마리아의 탄생과 혼인, 세례자 요한을 잉태한 엘리사벳을 방문함, 동방박사의
경배, 예수를 성전에 봉헌함, 마리아의 죽음을 언급하고 있다. 마리아의 탄생과
죽음은 정경正經에는 나와 있지 않고, 훨씬 후에 쓰인 외경外經에 나와 있다.

파올로 우첼로 1397-1475

산 로마노의 전투
1438-40년경, 패널에 템페라와 유채, 181.6×320cm, 런던, 내셔널 갤러리

파올로 우첼로Paolo Uccello는 등장인물의 동작과 원근법에 무척 신경을 썼다고 전해진다―3차원의 사물을 어떻게 2차원의 공간에 표현할 것인가, 사람과 동물의 움직임을 어떻게 하면 사실적으로 묘사할 수 있을 것인가. 중세의 기사 복장을 한 병사들의 전투를 그린 〈산 로마노의 전투〉는 이러한 우첼로의 고민을 잘 나타내준다. 왼편의 병사들은 길고 육중한 창으로 무장하고 있다. 우첼로는 이 전투가 실제로 일어난 지 얼마 안 되어 해당 작품을 제작하기 시작했다. 이 그림은 산 로마노의 전투를 그린 3부작 중 하나로 1480년대에 팔라초 메디치(메디치가가 새로 건축한 시 관청)로 옮겨졌다.

피렌체와 시에나

산 로마노 전투는 1432년 6월 1일에 일어났으며, 피렌체와 시에나의 적대적인 관계를 보여주는 일련의 사건 중 하나이다. 사령관으로 임명된 지 얼마 되지 않아 예고 없이 진격해오는 시에나 군을 발견하고 몹시 놀란 피렌체 장군 니콜로 다 토렌티노는 채 20기騎도 안되는 기병만으로 산 로마노 탑 앞에서 시에나의 대군에 맞서 싸워야만 했다. 그는 지원군이 도착할 때까지 무려 여덟 시간 동안 시에나 군을 막아내는 데 성공했고, 결국 이날의 전투는 피렌체의 승리로 끝났다. 이 패널은 공격을 진두지휘하는 니콜로의 용맹함을 보여주고 있다.

니콜로 다 토렌티노는 메디치가의 절친한 친구였다. 실제 전투에서는 이런 웅장한 머리 장식을 하고 있지 않았겠지만, 승리의 기쁨을 표현한 이 그림의 성격상 그려 넣은 것으로 보인다.

이 그림에서는 투구의 복면 때문에 등장인물들의 표정을 거의 알아볼 수가 없다. 다만 **나이 어린 기수**들과 투구를 쓰지 않은 나팔수들의 얼굴 생김새는 확인이 가능하다. 다른 병사들은 모두 화려하게 장식된 투구를 쓰고 있다.

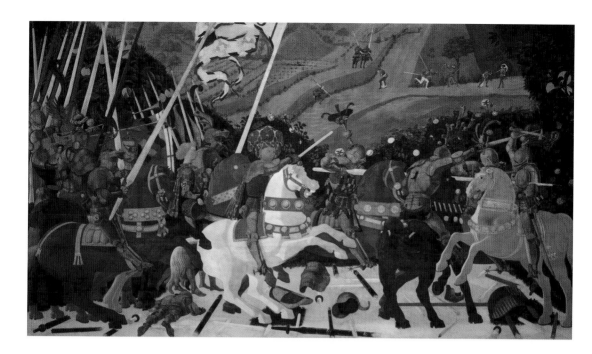

그림 앞쪽에 그린 **죽은 병사**의 시체는
우첼로의 시대에는 상당한 센세이션을
불러일으켰을 것으로 생각된다. 일부러
특정 인물을 축소해서 그리는 기법은
이 작품이 처음이기 때문이다. 또
그 옆에 놓여 있는 부러진 창은 감상자의
시선을 위쪽의 니콜로 다 토렌티노에게로
자연스럽게 유도한다.

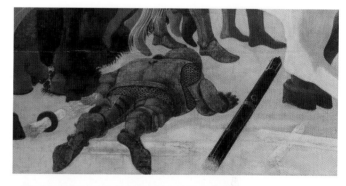

인물도 그렇지만 말을 그리는 일은
우리가 상상하는 것 이상으로 상당히
어려운 작업이었다. 여기에 나오는 **말들**은
실물이라기보다는 오히려 회전목마의 말처럼
그려졌는데, 이것이 그림 전반의 비사실적인
분위기를 더욱 고조시킨다. 다만, 이 그림이
수 세기가 지나는 동안 심각한 마멸과 훼손을
겪어야만 했다는 사실은 유념해둘 필요가 있다.

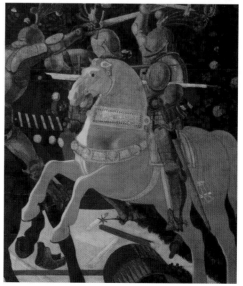

로히어르 반 데르 베이던 1399/1400-1464

그리스도를 십자가에서 내림

1430-35년경, 패널에 유채, 220×262cm, 마드리드, 국립 프라도 미술관

이 그림에 나타난 강렬하지만 절제된 감정은 로히어르 반 데르 베이던Rogier Van der Weyden의 특징이라고 할 수 있다. 베이던은 좁은 공간에 예수의 시신 이외에도 아홉 명이나 되는 등장인물을 실제 크기로 그렸다. 황금빛 배경의 이 활인화tableau vivant는 사실상 깊이감이 존재하지 않는다. 또 바닥에 거의 아무것도 그리지 않는 것은 플랑드르파 화가들의 습관이었다. 이 작품은 전체적으로 마치 채색한 부조浮彫와도 같은 효과를 내는데, 그 때문에 자주 모방의 대상이 되곤 했다. 그림 속 등장인물들은 서로 매우 친밀하고도 밀접한 관계로 묘사되었다.

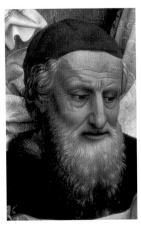 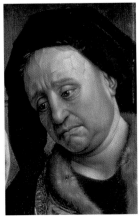

아리마데 사람 요셉과 **니고데모**가 양쪽에서 예수의 시신을 받치고 있다. 두 노인은 상당히 침착해 보인다. 복음서에 따르면 이들은 그리스도의 시신을 십자가에서 내려 동굴 무덤에 모셨다고 한다. 이 그림에서 화가는 십자가를 유난히 '작게' 그리는 대신 예수의 몸을 매우 '자연스럽게' 묘사했는데, 이것이 이 그림의 매력 중 하나이다.

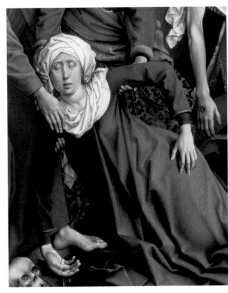

슬픔을 이기지 못하고 실신한 **성모**를 요한이 부축하고 있다. 마리아의 몸이 예수의 시신과 똑같은 모양으로 비틀려 있는 것은 두 사람이 서로의 고통을 나누고 있음을 의미한다. 마리아의 시련은 주위 사람들의 깊은 연민을 불러 일으킨다.

아담의 두개골은 십자가 수난 장면에서는 없어서는 안 될 중요한 요소이다 (49쪽 참조). 십자가 수난은 죽음에 대한 승리의 서막이기 때문이다.

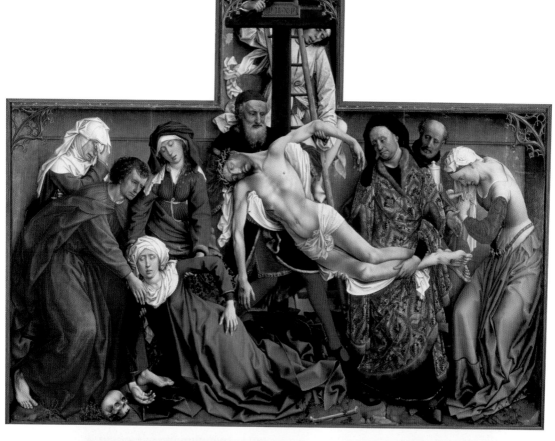

창살에 달린 **석궁** 모양 장식으로 미루어
이 작품의 후원자(루뱅의 석궁수 조합)를
알 수 있다. 창살의 장식은 매우 중요한 기능을
한다. 즉, 그림 속의 인물들이 속한 성스러운
세상과 인간 세상의 경계를 짓고 있다.
하느님과 성인들의 영역은 인간의 한계 밖에
있지만, 그리스도가 인간의 몸으로 세상에
나시어 십자가에서 죽음으로써
부분적이나마 참여할 수 있게 되었다.

그림 양옆의 울고 있는 두 여인은 이 그림에서 액자 같은 역할을
한다. 바로 옆에 서 있는 남자가 향유가 든 옥합을 들고 있는 것으로
보아 이 여인이 **마리아 막달레나**임을 알 수 있다.
마리아는 죄를 뉘우치며 향유를 예수의 발에 부었다.

슈테판 로흐너 1400년경-1451

장미 정자의 성모

1450년경, 패널에 유채, 50×40cm, 쾰른, 발라프-리하르츠 미술관

쾰른 태생의 화가 슈테판 로흐너Stefan Lochner가 그린 이 그림에서는 전통과 혁신 간의 긴장이 나타나 있다. 황금빛 배경은 전통을 이어받은 것이지만 공간의 활용에서는 새로운 방식을 사용했다. 매우 단순한 형태의 패널화로 보이지만 자세히 살펴보면 다양한 상징symbol이 곳곳에 숨어 있음을 알 수 있다. 이 작품은 개인의 가정 또는 수도원의 독실 같은 매우 사적인 공간을 위해 제작된 것으로 보인다.

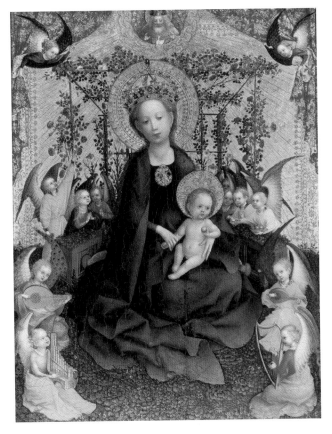

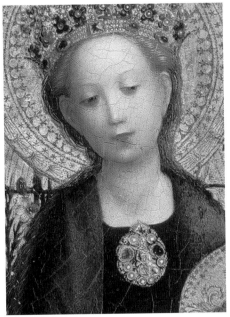

마리아는 옥좌가 아닌 빨간색 쿠션 위에 앉아 있지만, 하늘의 여왕으로 표현된 것임에는 변함이 없다. 그녀는 양손으로 아기 예수를 무릎 위에 앉히고 시선을 아래로 향하고 있다. 마리아 우상화의 또 다른 유형인 '겸손하신 성모 마리아Madonna of Humility'에 더 가까운 느낌이다. 가슴에 꽂은 **브로치**에는 신화 속 동물인 유니콘이 새겨져 있다. 전설에 의하면 처녀만이 유니콘을 잡을 수 있으며 유니콘의 뿔은 만병통치약이라고 한다. 이런 민간 신앙이 후에 기독교 알레고리에 흡수되면서 유니콘은 마리아의 태내에서 인간이 된 아기 예수를 상징하게 되었다.

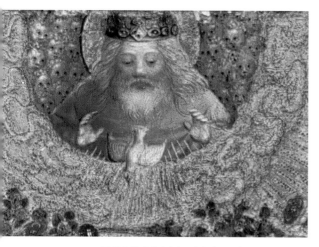

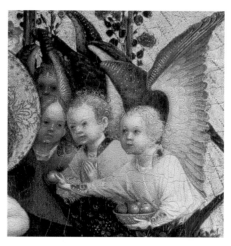

사람 좋은 할아버지처럼 그려진 **성부**는 빛으로
둘러싸여 있다. 언제나처럼 비둘기의 형상으로
나타난 성령도 볼 수 있다. 성부와 성령은 성자
예수와 함께 삼위일체를 이룬다(16-17쪽 참조).
삼위일체의 현존으로 비로소 '보잘것없는'
마리아에게 천상 모후의 관이 씌워진다.

이 작은 정원은 나지막한 **돌담**으로 둘러싸여 있고
마리아는 그 속에 깔린 천국과도 같은 꽃의 융단 위에
앉아 있다. 꽃과 과일 역시 상징적인 의미로 쓰였으며,
특히 '잠겨진 정원hortus conclusus'은
마리아의 영원 동정을 의미한다. 담 바깥에 서서
아기 예수에게 꽃과 과일을 건네는 천사들은
아기 예수의 소꿉친구들처럼 보인다.

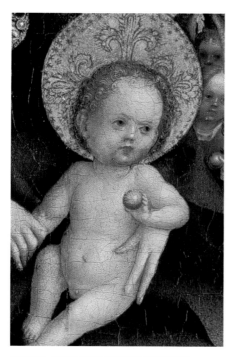

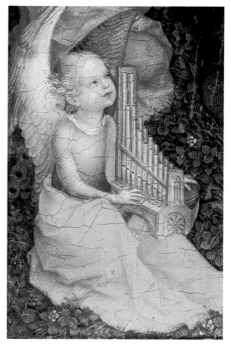

창세기에는 아담과 하와가 따먹었던 금단의 열매가
무엇인지 구체적으로 나와 있지 않지만,
여기서는 **사과**로 그려졌다. 사과를 손에 쥠으로써
아기 예수는 자신이 '새 아담'임을 강조하고 있다.

노래를 연주하고 있는 **케루빔**智天使은
이 그림의 매력적인 요소 중 하나이다.
왼편 앞쪽의 이 케루빔은 휴대용 오르간을 연주하고
있으며 다른 셋은 하프와 류트를 연주하고 있다.

페트루스 크리스투스 1444년경-1475/6

금 세공인 성 엘리지우스

1449, 패널에 유채, 100.1×85.8cm, 뉴욕, 메트로폴리탄 미술관, 로버트 리먼 컬렉션, 1975(1975.1.110)

성 엘리지우스(또는 성 엘로이)는 금 세공인의 수호성인이다. 브뤼헤의 금 세공인 길드의 의뢰로 제
작된 이 작품은 성 엘리지우스를 작업대에 앉아 결혼반지에 쓸 금의 무게를 재고 있는 장인으로 그
렸다. 그 옆에 서 있는 세련된 귀족 남녀가 주문한 반지로 보인다. 공방에는 원자재는 물론이고 정
교한 세공품들이 가득하다. 개중에는 구슬 목걸이, 백랍으로 만든 물병, 벨트의 버클 같은 값비싼
물건들도 보인다. 이는 성 엘리지우스에게 적절한 배경이자, 후원자인 금 세공인들을 위한 일종의
광고이다. 아마도 초기 장르화에서 상징주의의 역할은 이와 같았을 듯하다.

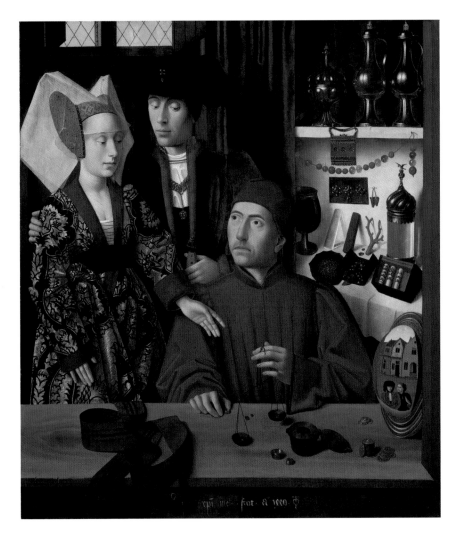

맨 오른쪽에 있는 물건 중
새끼를 먹이기 위해 자기
가슴을 찌르는 펠리컨 모양의
장식이 달린 합은 성체를
보관하는 **성합**聖盒으로
보인다. 그러나 이것을
제외하면 모두 세속적인
용도의 물건들이다.

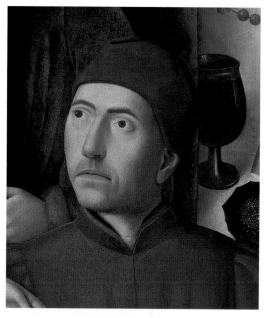

그림의 주인공인 **성 엘리지우스**는 그 시대의
평범한 금 세공인으로 그려졌지만, 얼굴은 매우 개성적이다.
특정 인물의 초상으로 그렸을지도 모른다. 성 엘리지우스는
7세기 프랑스 성인이다. 당시 메로빙거 왕조의 프랑크 국왕이었던
다고베르트 1세의 친구로, 주교가 되기 전에는 왕실 조폐국의
책임자이기도 했다. 연구가들에 따르면 엘리지우스는
실력이 뛰어난 금 세공인이었다고 한다.

볼록 거울에 반사된 풍경은
방 안 풍경이 아니라 공방
밖의 시장 풍경이다. 이것은
감상자와 그림 사이의 거리를
좁히기 위해 화가들이 흔히
쓰는 기법의 하나로,
특히 반 에이크가 즐겨
사용했다(25쪽 참조).
두 남자가 광장을
어슬렁거리고 있다.
한 사람은 매를 데리고 있다.
그들의 '나태함'은 성서에
나오는 일곱 가지 대죄 중의
하나로 금 세공인의 근면함과
좋은 대조를 이룬다.

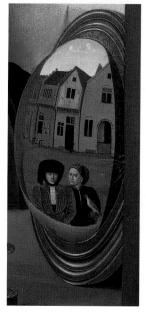

젊은 여인의 것으로 보이는 갈색 **허리띠**는 주로 약혼식 때 쓰였다.
페트루스 크리스투스Petrus Christus는 이 허리띠를 작업대의 가장자리에
배치함으로써 자연스럽게 보는 이의 시야에 들어오도록 했다. 많은
화가가 이러한 트롱프뢰유⁴⁾를 즐겨 사용했다.

장 푸케 1415/22-1480년경

멜룬 딥티크

1452년경, 패널에 유채, 94.5×85.5cm(×2), 베를린 국립 미술관, 프로이센 문화 기금, 안트베르펜 왕립미술관

하늘의 여왕 성모 마리아는 오른편에 있는 정교하게 장식된 옥좌에 앉아 무릎 위의 아기 예수를 안고 있다. 여섯 명의 붉은 세라핌과 세 명의 푸른 케루빔이 성모자를 둘러싸고 있다. 아기 예수는 이 작품의 후원자인 에티엔 셰발리에와 그의 수호성인인 성 스테파노('에티엔'은 스테파노의 불어식 이름이다)가 그려진 왼쪽 패널을 손가락으로 가리키고 있다. 프랑스 왕실의 재무상이었던 셰발리에는 성 스테파노의 중보로 세상을 떠난 아내 카트린 부드의 영혼을 위해 성모자에게 기도하는 중이다. 장 푸케Jean Fouquet가 제작한 이 딥티크는 원래 멜룬의 노트르담 성당에 안치된 카트린의 무덤 위에 걸려 있었다. 그러다 프랑스 혁명 때 두 패널이 각각 다른 이에게 팔려나가는 운명을 맞았다.

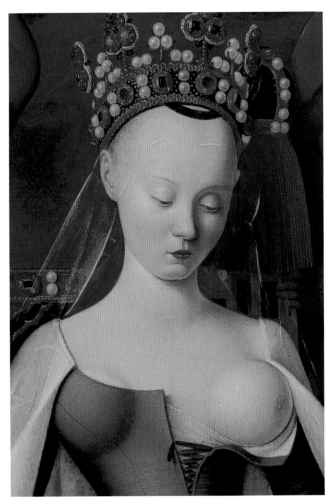

푸케는 **마리아**를 미인일 뿐만 아니라 당시 유행에 부합하게 그렸다. 높은 이마와 잡티 하나 없는 우윳빛 피부, 잘록한 허리, 불가능에 가까운 구형의 유방, 거기에 최신 유행의 옷차림도 눈에 띈다. 아직 웃옷을 완전히 잠그지 않아 젖가슴이 드러나 있는데도 그 위로 담비를 덧댄 망토를 걸쳤다. 성모의 왕관은 진주, 마노, 보석들로 장식되어 있다. 어떤 학자들은 프랑스 국왕 샤를 7세의 정부情婦로 궁중의 숨은 권력이었던 아그네스 소렐을 모델로 했다고 주장하기도 한다. '아름다운 아그네스'라는 별칭으로도 불렸던 소렐은 '프랑스 최고의 미인'이라는 찬사를 들었으며, 카트린보다 몇 년 전에 세상을 떠났다. 한편, 아기 예수에게 젖을 먹이는 것도 아닌데 성모는 왜 가슴을 노출하고 있을까? 이것은 '오스텐타티오 ostentatio'라고 불리는 모티프로, 성모가 모든 인류의 중재자이자 유모乳母임을 부각한 것이다.

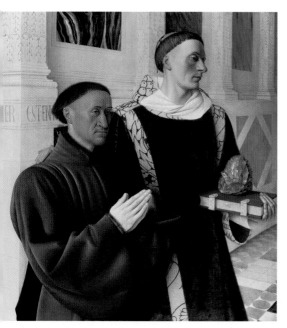

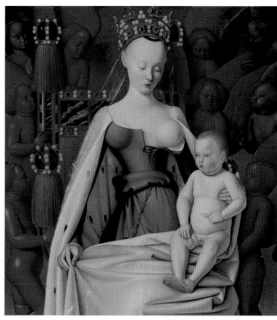

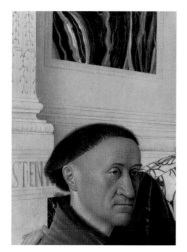

오른쪽 패널의 비현실적이고 환상적인 분위기와는 대조적으로 왼쪽 패널은 원근법을 사용하여 매우 사실적으로 묘사했다. **왼쪽 패널**에 나타나 있는 실내는 르네상스 이탈리아 궁전과 매우 닮았다. 물론 셰발리에 자신의 저택을 모델로 하지 않았을 경우이다. 사본채식가manuscript illuminator(그림에 얇은 금박으로 테두리를 입히는 장인)이기도 했던 푸케는 실제로 이탈리아에서 체재한 경험이 있었다.

아기 예수는 이 그림의 후원자인 셰발리에를 보고 있다. 셰발리에를 가리키는 손가락이 만들어낸 작은 그림자로 미루어 빛이 위에서부터 내리비치고 있다는 것을 알 수 있다. 이 딥티크에서 다소 비현실적이고 환상적인 분위기의 오른쪽 패널과 사실적이고 세속적인 분위기의 왼쪽 패널은 극명한 대비를 이룬다.

푸케는 **천사들**을 매우 교묘하게 배치했다. 천사들의 얼굴은 각각 다른 각도를 향하고 있다. 케루빔(파랑)은 교부敎父라고도 불리며 죽은 이의 영혼을 천국으로 인도하는 천사이다. 마리아가 세상을 떠났을 때도 케루빔이 그 영혼을 하늘나라로 보좌했다. 천사의 계급 중에서 케루빔은 세라핌 다음으로 가장 높으며 삼위일체, 그리고 성모와 함께 아홉 번째 천국에 산다. 천사들의 존재는 이 작품의 주제인 성모와 성인들의 중재를 강조한다.

피에로 델라 프란체스카 1420년경-1492

그리스도의 세례
1450년대, 패널에 템페라, 167×116cm, 런던, 내셔널 갤러리

세례자 요한이 예수에게 세례를 베풀고 있다. 배경이 되는 밝고 고요한 빛은 피에로 델라 프란체스카Piero della Francesca의 특징이기도 하다. 구불구불 흐르는 강은 팔레스타인에서 기원한 요르단강이지만, 주변의 자연 풍광은 이탈리아 토스카나 지방 풍경이다. 이유는 확실치 않지만, 예수는 강 속이 아닌 뭍 위에 서 있다. 화가가 본의 아니게 그렇게 그린 것인지, 아니면 복원 과정에서 생긴 실수인지는 알 수 없다. 이 작품은 프란체스카의 고향인 보르고 산세폴크로에 있는 세례자 요한 예배당 제단화의 중앙 패널이었다.

세례
세례는 교회의 첫 번째 성사이다. 세례는 정화淨化, 그리고 교인으로 새로 태어나 교회에 소속됨을 의미한다. 신약 성서는 예수가 세례를 받을 때 성부와 성령이 함께 있었다고 말한다.

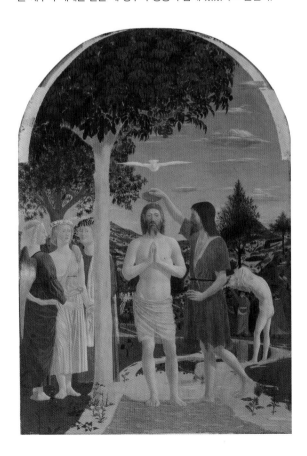

"그 무렵에 예수께서는 갈릴래아 나자렛에서 요르단강으로 요한을 찾아와 세례를 받으셨다. 그리고 물에서 올라오실 때 하늘이 갈라지며 성령이 비둘기 모양으로 당신에게 내려오시는 것을 보셨다. 그때 하늘에서 "너는 내 사랑하는 아들, 내 마음에 드는 아들이다." 하는 소리가 들려왔다."　_마르코 복음 1:9-11

성령을 상징하는 **비둘기**가 하늘에서 내려와 예수의 머리
위를 날고 있다. 비둘기의 모양은 마치 하늘에 떠 있는 구름과
비슷하다. 성부는 이 패널의 위쪽에 따로 그려져 있었을 것으로
추측된다. 또는 비둘기 위로 보이는 황금빛 빛살이 성부를
의미하는 것일 수도 있다.

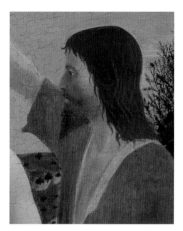

세례자 요한은 구약과 신약을 연결하는 중요한
역할을 한다. 그는 광야에서 홀로 살았으며
요르단강에서 사람들에게 세례를 베풀었다.
전통적으로 세례자 요한은 흐트러진 머리에
너덜거리는 짐승 가죽옷을 입은 모습으로
그려진다. 갈대로 만든 십자가나 새끼 양 같은
세례자 요한의 다른 상징물들은 이 그림에서는
보이지 않는다.

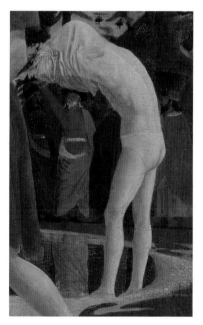

누구인지는 알 수 없지만 **한 남자가 옷을 벗고
있다.** 그는 예수의 다음 차례로, 세례를 받기
위해 요한을 찾아온 많은 사람을 대표한다. 주변
풍경과 막 떠나려는 성직자들의 옷이 강물에
명확하게 비치는 장면은 광학에 대한 화가의
관심을 증명한다.

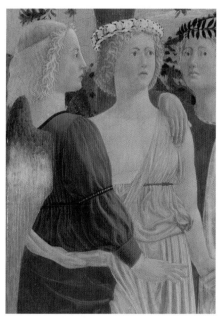

왼쪽에 서 있는 세 사람은 등에 날개가 달린 것으로
보아 **천사**임을 알 수 있다. 예수의 세례 장면에는
천사들이 자주 등장하며 예수의 겉옷을 들고 있는
모습으로 묘사된다.

피에로 델라 프란체스카 1420년경-1492

성 예로니모의 꿈
1455년경?, 패널에 템페라, 58.4×81.5cm, 우르비노, 국립 마르케 미술관

그동안 이 작품은 〈채찍질 당하는 그리스도〉로 더 잘 알려져 있었다. 사실 이 작품에서 보여준 피에로 델라 프란체스카의 구성은 수수께끼투성이이다. 멀리 뒤편에서 한 남자가 채찍질을 당하고 있는 반면, 앞쪽의 세 남자는 그 일에 전혀 무관심해 보인다. 그림의 기묘한 분할 구도를 어떻게 해석할 수 있을까? 앞쪽에 있는 세 남자는 과연 누구일까? 미술사학자들은 피에로 델라 프란체스카의 당시 정치적, 종교적 상황을 자세히 파고들었다. 결국 이 그림 속에서 채찍질을 당하는 사람은 그리스도가 아니라 저명한 교부학자教父學者 성 예로니모라는 것을 알게 되면서 모든 의문이 풀리게 되었다. 이 작품의 주제는 화가들이 종종 다루는 '성 예로니모의 꿈'이었던 것이다.

꿈

성 예로니모는 편지에서 자신이 꾼 꿈에 대해 이야기한다. 젊었을 때 그는 키케로, 호라티우스, 베르길리우스 같은 고대 로마 문학가들의 숭배자였다. 후에 성 예로니모는 말하기를, 깊은 영적 경험이 자신의 눈을 뜨게 해줄 때까지 눈먼 장님이나 다름없었다고 했다. "나는 재판관 앞으로 끌려갔습니다. 너무나 눈부셔서 나는 바닥에 엎드려 눈을 들지 못했습니다. 네가 누구냐고 물으시기에 '저는 기독교 신자입니다.'라고 대답했더니 그분은 '그것은 거짓말이다. 너는 기독교 신자가 아니라 키케로의 추종자일 뿐이다.' 하고 말씀하셨습니다. 나는 입을 다물었고 그분은 내게 태형을 선고했습니다. 그러나 채찍질의 고통보다 양심의 고통이 더 컸습니다." 예로니모는 두 번 다시 이교도의 글을 읽지 않겠다고 맹세한 후 꿈에서 깨어났다. 피에로 델라 프란체스카는 환하게 빛을 받는 고대 그리스 로마 양식의 기둥을 배경으로 성 예로니모를 그렸다. 건축물 자체도 고대 그리스 로마의 신전과 비슷한 형상을 하고 있다.

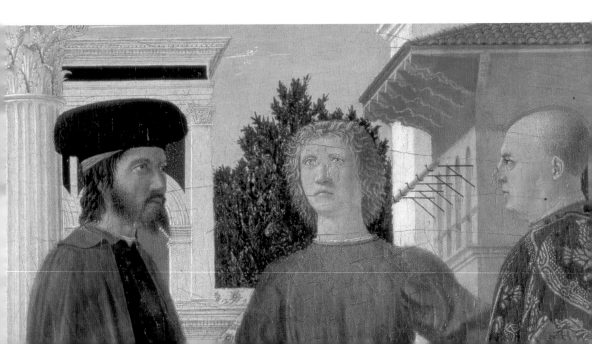

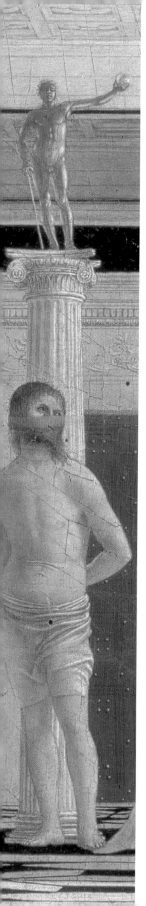

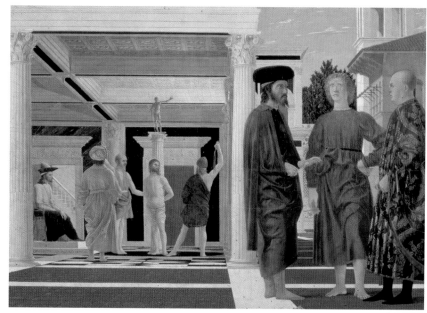

기독교와 이교

예로니모의 꿈은 기독교와 '이교' 문학과의 갈등을 잘 나타내고 있다. 기독교인으로서 예로니모는 자신의 신앙에 부합하는 글만을 읽도록 요구받았지만, 어린 시절 받은 고전 교육은 문학가로서의 예로니모에게 여전히 큰 영향을 미쳤다. 이런 갈등은 후에 르네상스 시기에도 다시 한번 일어나게 된다. 중세에는 '이교 문학'으로 배척받았던 많은 고전 문학이 재평가를 받게 되었고, 특히 키케로의 라틴어 문장은 그 훌륭한 문장력으로 라틴어 학습의 귀감이 되었다. 앞쪽에 마주 보고 서 있는 두 남자(가운데 있는 사람은 맨발의 천사이다)는 아마도 이러한 주제로 논쟁을 벌이고 있는 것으로 보인다.

이 사람은 그리스도에게 태형을 명한 로마
총독 본디오 빌라도로 여겨져 왔으나 실제로는
예로니모의 꿈에 나타난 **재판관**이다.

디르크 보우츠 1410년경-1475

최후의 만찬

1467, 패널에 유채, 180×150cm, 루뱅, 성 베드로 성당

〈최후의 만찬〉은 이전에도 화가들이 즐겨 그렸던 소재지만, 디르크 보우츠Dirk Bouts가 그린 이 제단화에는 뭔가 새로운 점이 있다. 예를 들면 이 작품은 예수가 배신자 유다를 가리킨다거나 다른 사도들이 빵을 받아먹는 드라마틱한 장면은 보여주지 않는 대신 그리스도가 빵과 포도주를 축복하는 엄숙한 순간에 초점을 맞췄다. 이것이 바로 가톨릭교회의 7성사 중 하나인 성체 성사의 제정이다.

보우츠는 성찬의 전례를 기리는 루뱅의 한 평신도 단체를 위하여 이 트립티크를 제작했다. 그 정확성을 확실히 하기 위해 두 명의 신학 교수가 작품을 감수했다.

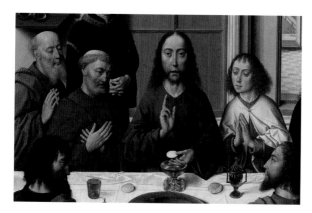

축복의 표시로 오른손을 들고 있는
그리스도가 중앙에 앉아 있다. 예수의 뒤로
보이는 벽난로는 휘장 역할을 한다. 마태오
복음서에 따르면 예수는 사도들에게 이렇게
말했다. "받아먹어라, 이것은 내 몸이다."
예수의 왼편에는 두 손을 모은 사도 요한이,
오른편에는 헌신의 표시로 두 손을 가슴에
포갠 사도 베드로가 보인다. 보우츠는
특별한 감정의 표현 없이, 전체적으로
고요하고 평온한 장면을 연출했다.
왼쪽 앞에 보이는 배신자 유다 역시
여기서는 단지 눈에 띄지 않는 조용한
관찰자로 그려졌다.

예수와 열두 사도 외에도 15세기 복장을 한
네 명의 **시중 드는 사람**이 보인다. 이들은
이 그림을 후원한 평신도 단체의 회원들을
대표한다. 당시 그림을 의뢰한 주문서가
아직도 남아 있어 이들의 이름을 정확히
알 수 있다. 방 안의 실내 장식도 15세기에
유행했던 고딕 양식이다. 왼쪽의 창밖에는
예루살렘 대신 루뱅 시내의 정경이 희미하게
보인다. 재미있게도 이 '만찬'이 열리고 있는
시간은 대낮이다.

원래 이 작품은 트립티크(세첩 패널화)로
양쪽의 날개 부분에는 '최후의 만찬'을 예고하는
구약 성서의 일화가 네 개의 그림으로 표현되어
있었다. 여기에서 보는 그림은 하느님의
지시대로 유대인들이 새끼 양을 잡아
첫 번째 **유월절**(파스카) 준비를 하는 장면이다.
출애굽기에는 이스라엘인들이 이집트의
노예살이에서 해방됨을 기리는 유월절의
유래가 나온다. 그림 속의 손님들은 곧 떠나려는
사람들처럼 지팡이를 손에서 놓지 않고 있다.
이 장면은 그리스도가 인류를 구원하기 위해
자신을 희생 제물로 삼음을 예고하는 장면이다.
예수 그리스도가 '파스카의 어린 양'이 된 것이다.

한스 멤링 1435/40년경-1494

최후의 심판

1467 -71년경, 패널에 유채, 242×180.8cm, 242×90cm(×2), 그단스크 국립 미술관

한스 멤링Hans Memling의 〈최후의 심판〉은 시간대가 밤이다. 그리스도는 중앙 패널의 황금빛 바탕 (하늘나라를 의미함)을 배경으로 무지개에 앉아 지구 위에 발을 올려놓고 있다. '심판자 중의 심판자' 인 예수 주위에는 열두 사도와 성모 마리아, 그리고 세례자 요한이 보이고, 네 천사가 그리스도의 수난을 상징하는 표징들을 들고 떠 있다(23쪽 참조). 다른 세 천사는 예수의 발치에서, 또 다른 천사 는 오른쪽 패널에서 세상의 종말을 알리는 나팔을 불고 있다. 왼쪽 패널에서는 의인들의 영혼이 천 국으로 들어가고 있다. 천국의 문에서 천사들에게 옷을 나누어 받는다. 이 행렬의 선두에는 몇몇 저 명한 성직자들이 서 있다. 그에 반해서 천국의 문으로 들어가지 못한 오른쪽 패널의 영혼들은 저주 를 받아 화산과도 같은 지옥불 속에 떨어져 있다.

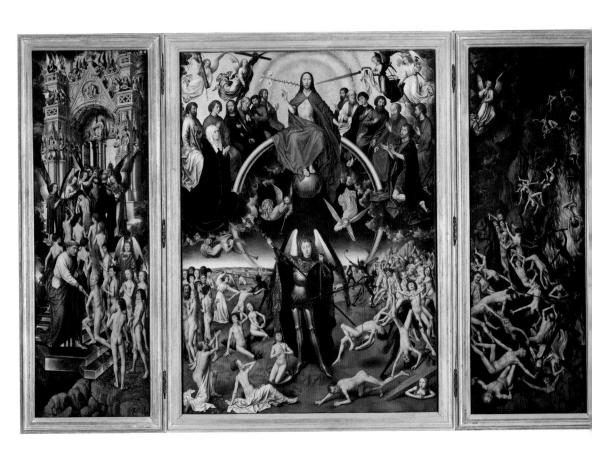

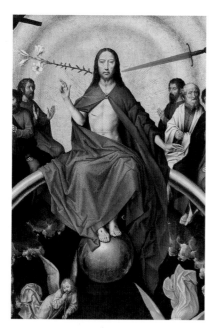

그리스도는 오른손을 들어 축복하고, 왼손을 아래로
내려 심판을 나타내고 있다. 이는 그리스도의 머리
위로 보이는 자비의 백합과 시뻘건 심판의 칼과도
그 의미가 일치한다. 무지개는 하늘의 왕국과
땅의 속세를 연결한다.

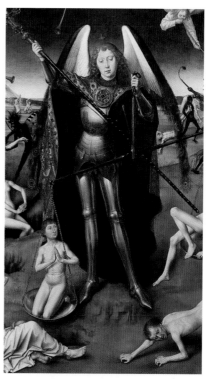

군장한 거대한 **미카엘 대천사**가 들판 한가운데에
서서 홀과 천칭으로 의인과 악인의 영혼을
나누고 있다. 가장 가벼운 영혼이 가장 악한
인간이다. 영혼의 무게를 재는 천칭은 고대
이집트와 그리스 미술에도 나타난다. 미카엘
주위에는 최후의 심판을 받기 위해 무덤에서
일어나는 사자들의 영혼이 보인다. 중세의
문헌들은 이곳을 '요사팟 골짜기'라고 부른다.

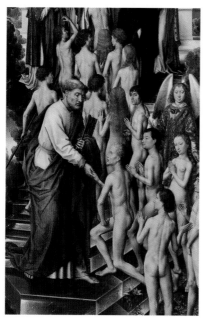

한 손에 열쇠를 든 **성 베드로**는 천국의 문으로 향하는
수정 계단을 오르는 의인들의 영혼을 맞이하고 있다.

음악가 천사들이 고딕 양식으로 지어진 천국의 문 흉벽 위에서
음악을 연주하며 의인들의 영혼을 환영하고 있다.
이 문은 한때 속세에 있었던 천국의 예루살렘으로 통한다.

한스 멤링 1435/40년경-1494

마르텐 판 니뷔엔호페 딥티크

1487, 패널에 유채, 52×41.5cm(×2), 브뤼헤, 신트 얀 병원 멤링 박물관

이 친숙한 딥티크에서 멤링은 기도하고 있는 후원자 니뷔엔호페와 성모자를 각각 다른 패널에 같은 배경으로 그렸다. 마리아는 정면으로, 니뷔엔호페는 45도 각도의 측면으로 묘사했다. 그림 속의 니뷔엔호페는 23살이었을 때의 모습이다. 이 그림은 10년 후에 브뤼헤 시장이 되는 니뷔엔호페의 젊은 시절 신앙심을 강조하기 위해 제작되었다. 니뷔엔호페의 오른쪽 뒤 창밖으로 브뤼헤의 미네워터 호수가 보인다.

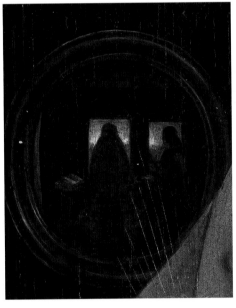

성모의 뒤에 보이는 **볼록 거울**에 두 사람이 비치고 있다. 여기서 멤링은 얀 반 에이크처럼(25쪽 참조) 등장인물이 거울에 비친 모습을 사용하여 정면에서 보이지 않는 부분까지 보여주고 있다. 거울에 비치는 모습에서 우리는 등장인물의 포즈와 창문, 천장, 의자, 펼쳐져 있는 책을 볼 수 있다. 거울은 환상(성모자를 알현하고 있는 니뷔엔호페)을 사실처럼 보이게 하는 역할을 한다. 그보다 더 놀라운 것은 우리 자신도 이 그림 속 창문을 통해 세 사람을 들여다보고 있는 듯한 착각을 한다는 것이다. 이것은 거의 예술에 가까운 기법상의 속임수라고 할 수 있다.

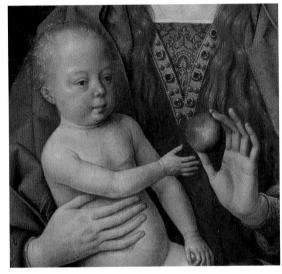

아기 예수는 아담과 하와의 죄악을 상징하는 **사과**를 향해 손을 뻗어 새로운 세계의 질서를 창조해야 하는 자신의 운명에 순응하고 있다.

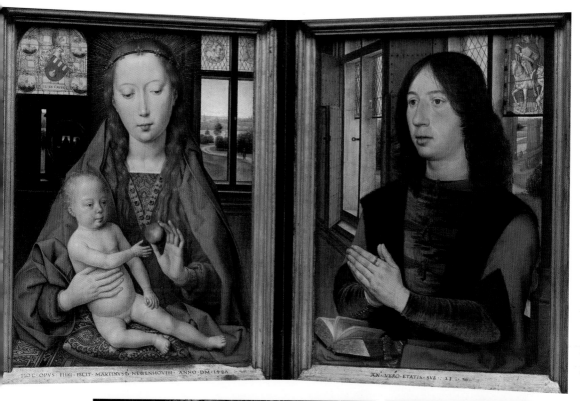

성모의 뒤로 보이는 화려한 색상의 **스테인드 글라스 창문**에는 군장을 한 니뷔엔호페의 모습과, 가문의 모토(Il y a cause, 모든 것에는 원인이 있다), 그리고 그의 이름을 나타내는 정원에 씨뿌리는 손 모양의 메달리온이 그려져 있다(니뷔엔호페Nieuwenhove라는 이름은 '새로운 정원'을 의미한다). 오른편의 창문에는 성 게오르그와 성 크리스토퍼가 그려져 있다. 니뷔엔호페 바로 뒤쪽에는 그의 수호성인인 성 마르틴(니뷔엔호페의 생일은 성 마르틴의 축일인 11월 11일이다)이 걸인에게 자신의 망토를 잘라주는 장면이 묘사되었다.

안토넬로 다 메시나 1430년경-1479

그리스도를 십자가에 못 박음

1475, 패널에 유채, 52.5×42.5cm, 안트베르펜 왕립미술관

남부 이탈리아 출신의 화가인 안토넬로 다 메시나Antonello da Messina가 그린 이 작은 패널화는 미술적 착상과 그 기법이 어떻게 유럽 구석구석까지 퍼져나갔는지를 보여준다. 냉랭한 하늘 아래 펼쳐진 골고타 언덕에 고요하고 창백한 그리스도와 몸이 서로 반대 방향으로 비틀어진 죄수들이 보인다. 나무 기둥에 가죽끈으로 묶인 이 두 사람은 강도이다. 자갈과 모래로 뒤덮인 십자가 아래에는 해골과 사람의 뼈가 굴러다니고, 이 장면에 항상 등장하는 성모 마리아와 사도 요한(가장 사랑하는 제자)이 슬퍼하고 있다.

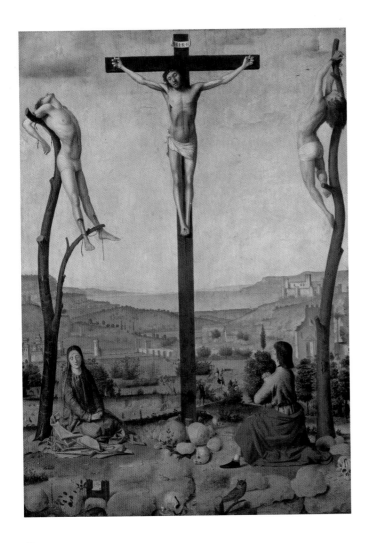

야행성 조류인 올빼미는 중세 이래 기만과 어리석음의 상징이었다. 그러나 때로는 보는 이의 관점에 따라 유대인을 의미할 때도 있었는데, 올빼미가 빛을 싫어하듯 참믿음(기독교)에서 등을 돌렸다고 생각했기 때문이다.

화가는 작품 속에 **서명**을 남겼다. 나뭇조각에 못으로 박아놓은 두루마리에는 라틴어로 '1475. 안토넬로 다 메시나가 나를 그렸다.'라고 쓰여 있다.

십자가 수난 장면에서는 흔히 **해골**이 등장한다. 그것은 인류의 시초인 아담이 골고타(해골산이라는 뜻) 언덕에 묻혀 있다는 중세인들의 믿음에서 비롯되었다. 아담의 해골은 뱀의 아첨에 넘어가 원죄를 지은 아담과 하와의 타락을 의미한다. 그들의 원죄는 예수가 십자가에 못 박힘으로써 구원받았다.

한 무리의 사람들이 말을 타고 골고타에서 멀어져가고 있다. 화가는 초록빛 **자연 풍경**을 아주 세밀하게 묘사했다. 메시나는 초기 네덜란드 화풍의 영향을 받은 화가지만, 선명한 남쪽 나라의 빛과 탁 트인 시야는 전형적인 이탈리아 화풍이다.

밑동이 잘린 나무 그루터기에서 **새 가지**가 뻗어 나오고 있다. 죽은 나무 밑동은 이제 더는 효력이 없는 옛 계약, 즉 구약을 의미한다. 그러나 그리스도의 십자가 죽음 덕택에 인간은 하느님과의 새 계약, 즉 신약을 맺게 된다.

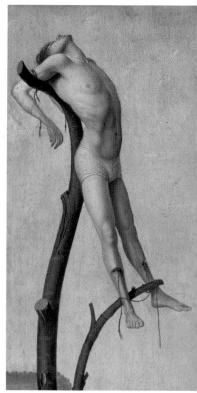

예수를 포함한 세 명의 죄수를 아주 사실적으로 묘사했다. 이는 **인체** 연구를 매우 중요시했던 이탈리아 르네상스의 특징이기도 하다.

휘호 판 데르 후스 1440년경-1481

포르티나리 제단화
1475년경, 패널에 유채, 253×304cm, 251×142cm(×2), 피렌체, 우피치 미술관

이 제단화를 의뢰한 이탈리아 출신의 은행가 토마소 포르티나리는 40년 넘게 브뤼헤에서 살았다. 휘호 판 데르 후스Hugo van der Goes는 무릎을 꿇고 있는 포르티나리와 그의 부인 마리아 디 프란체스코 바론첼리, 그리고 그들의 일곱 자녀 중 세 명(왼쪽 패널에는 안토니오와 피젤로, 오른쪽 패널에는 마르가레타)을 양쪽 날개 부분에 그렸다. 피젤로를 제외하면 가족 전원이 각자 자신의 수호성인과 함께 그려졌다. 토마소 포르티나리는 창을 들고 있는 성 토마, 안토니오는 종을 든 성 안토니오, 마르가레타는 책과 용으로 상징되는 성 마르가레타, 그리고 부인은 향유가 든 옥합을 들고 있는 성 마리아 막달레나와 함께이다. 중앙 패널에는 목동들이 지켜보는 가운데 요셉과 마리아가 몇몇 천사들과 함께 갓 태어난 아기 예수에게 경배하고 있다. 다윗 왕의 빈 왕궁이 뒤편으로 보인다. 예수는 다윗 왕의 도시인 베들레헴에서 새로운 왕으로 나신 것이다.

신비극(Mystery Plays)
이 작품은 신비극의 사실주의와 드라마틱함을 모두 갖추고 있다. 중세는 물론 르네상스 시대까지도 복음서나 기적의 일화를 바탕으로 한 이러한 연극은 평범한 보통 서민들의 신앙생활에서 많은 부분을 차지했다. 미술가들은 신비극에서 자주 소재를 빌려옴으로써 보다 많은 사람이 좀 더 쉽게 자신들의 그림을 이해할 수 있기를 의도했다. 예를 들면 이 작품에 보이는 사제복 차림의 천사들이 좋은 예이다.

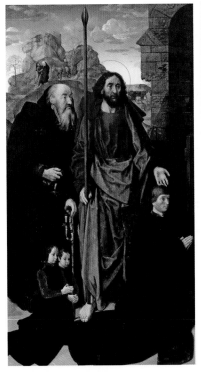

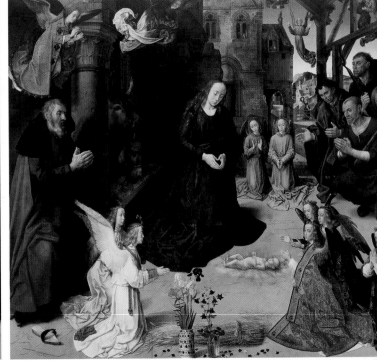

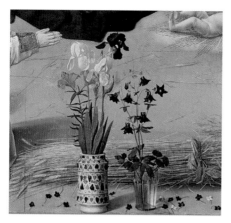

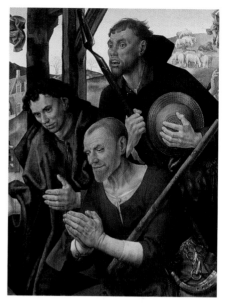

이 **정물**들은 물건 하나하나에 각각의 의미가
있다. 옥수수 단은 예수가 빵을 쪼개어
나누어주신 최후의 만찬(우연히도
'베들레헴'이라는 이름은 '빵집'이라는 뜻이다)을
뜻하며 백합은 순결의 상징으로
널리 알려져 있다. 일곱 송이의 참매발톱꽃은
성모의 일곱 가지 통고痛苦를 상징하는데,
여기에는 이집트로의 피난과 예수의 십자가
수난도 포함되어 있다.

세 명의 목동은 판 데르 후스의 그림에서 흔히
발견할 수 있는 소박하고 평범한 사람들이다.
우락부락한 몸과 거친 얼굴은 이들이 바깥에서
노동하는 사람들임을 알 수 있게 해준다.
판 데르 후스는 고향인 겐트에서 농민극과
신비극을 공연하는 친구들에게서 영감을
얻었을 가능성이 높다.

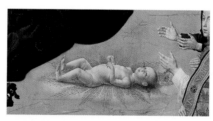

가운데에는 **아기 예수**가 구유가
아닌 땅바닥에 누워 있고, 무릎을
꿇은 천사들이 성모자를 에워싸고
있다. 이는 스웨덴의 성녀 브리지타
(1302-1373)가 환시幻視에서 본
내용을 바탕으로 하고 있다.

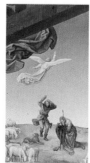

멀리 뒤쪽으로 보이는 풍경 역시 중앙
패널의 내용과 관련이 있다. 왼쪽으로는
이집트로 피신하는 마리아와 요셉의 모습이
보인다. 오른쪽으로는 마구간을 찾아오는
동방박사들의 모습, 그리고 가운데 패널
뒤쪽으로는 목동들에게 기쁜 소식을 전하는
천사의 모습이 그려져 있다.

산드로 보티첼리 1446-1510

봄

1480년경, 패널에 템페라, 203×314cm, 피렌체, 우피치 미술관

산드로 보티첼리Sandro Botticelli의 불멸의 명작을 통해 드디어 고대 신화의 세계로 들어간다. 물론 보티첼리 이전의 화가들이 신화를 아예 다루지 않은 것은 아니지만, 15세기까지만 해도 고대 그리스나 로마의 신화를 주제로 한 작품은 매우 드물었다. 이 작품은 피렌체 근교의 카스텔로에 위치한 빌라 메디치를 위해 제작되었다. 마치 낙원처럼 온갖 꽃과 오렌지 나무가 만발한 봄날의 정원 한가운데에 아프로디테가 서 있다. 아프로디테의 아들이자 사랑의 신인 에로스는 천으로 눈을 가린 채 누군가에게 치명적인 사랑의 화살을 쏘기 위해 공중을 떠다니고 있다. 아프로디테의 뒤에 있는 나무는 은매화銀梅花로, 전통적으로 아프로디테와 함께 그린다. 세 명의 카리테스(우아함의 여신)가 왼편에서 춤을 추고 있고, 헤르메스는 카두케우스라 불리는 자신의 지팡이로 구름을 쫓는 중이다. 오른편으로는 회색과 푸른색, 초록색으로 묘사된 서풍의 신인 제퓌르가 님프 클로리스를 붙잡으려 하고 있다. 클로리스의 옆에 있는 여신은 꽃의 여신 플로라로, 아프로디테를 상징하는 꽃인 장미를 흩뿌리고 있다.

숨겨진 메시지?

이 작품의 의미에 대해서는 여전히 수많은 논쟁이 벌어지고 있다. 또 그중 몇몇 의견은 상당히 구체적으로 발전된 가설을 만들어내기도 했다. 우리가 현재 알 수 있는 것은 보티첼리가 어떤 특정한 신화 속의 이야기를 주제로 그림을 그리지 않았다는 사실이다. 보티첼리는 고전 문학과 르네상스 문학의 관능적인 장면들에서 영감을 받았으며, 여기에 그린 인물들은 '결혼'이라는 공통분모로 연결됨을 추측할 수 있다.

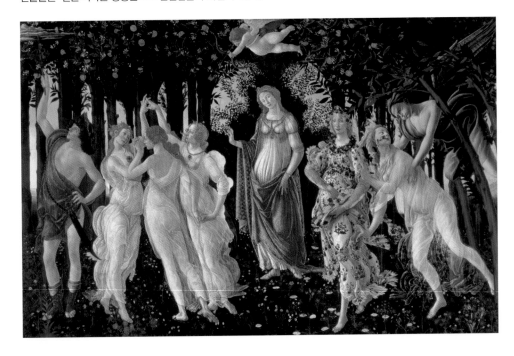

이 작품에서 **아프로디테**는 명예(여자의 명예, 즉 결혼)
의 여신인 마트로나의 옷차림을 하고 있다. 아프로디테의
정원은 언제나 봄이다. 아프로디테는 항상 그녀의 곁에
있는 세 명의 카리테스(영어로는 Grace)를 가리키고 있다.
에로스가 세 사람 중 한 사람에게 활을 겨누고 있으므로,
화살을 맞는 이는 머지않아 결혼해야 할 운명이다.

꽃의 여신인 플로라는 보티첼리의 시대에 가장
이상적인 미인이었다. **플로라**가 입고 있는 옷에는
장미꽃 무늬가 수 놓여 있고, 꽃 보석들을 몸에
두르고 있다. 그녀 역시 5월과 관련이 있다.

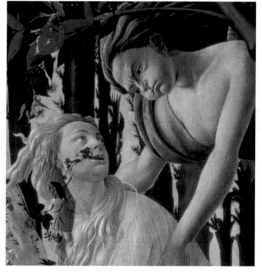

보티첼리는 로마의 시인인 오비디우스의 『변신Metamorphoses』에서
클로리스의 이야기를 읽었을 것으로 추측할 수 있다.
제퓌르는 헤스페리데스의 정원에서 황금 사과로 클로리스를
유혹한 뒤 겁탈한다. 결국 이들은 결혼하여 영원한 봄을 누릴 수
있게 되었다. 그림 속의 클로리스는 비명을 지르며 제퓌르에게서
헤어나려고 하고 있지만, 그녀의 입에서 비명 대신 나오는 것은
꽃송이들이다. 불한당으로 보이는 제퓌르이지만, 고전 문학에서는 봄과
아프로디테와도 관련이 있는 긍정적인 신이다. 보티첼리와 동시대인인
안젤로 폴리치아노에 따르면 제퓌르는 아프로디테의 정원에 들어갈
수 있도록 허락받은 유일한 바람의 신이다. 제퓌르는 이슬과 달콤한
향기를 만들어내며 온 세상을 꽃으로 뒤덮을 수 있는 힘을 지녔다.

고전에 의하면 헤르메스 역시 아프로디테 및
봄과 밀접한 관련이 있다. **헤르메스**는 마이아의
아들인데, 5월May의 이름은 마이아Maia에게서
유래한 것이다. 헤르메스는 지팡이를 휘둘러
구름을 쫓아, 아프로디테의 정원에 구름 한 점
없는 맑은 날씨를 선사하고 있다.

산드로 보티첼리 1446-1510

아프로디테(비너스)의 탄생
1485년경, 캔버스에 템페라, 172.5×278.5cm, 피렌체, 우피치 미술관

(앞의 〈봄〉에서 보았던) 제퓌르(서풍)와 클로리스에 밀려온 커다란 조개에서 나체의 아프로디테(비너스의 그리스식 이름)가 탄생했다. 장미꽃잎이 빗방울처럼 떨어지는 가운데 아프로디테는 오렌지 나무 숲에서 땅을 딛는다. 젊은 여인이 황급히 달려와 그녀를 맞이하고 옷을 덮어주고 있다. 보티첼리는 고대 그리스의 아프로디테 찬가와 그의 동시대 시인인 안젤로 폴리치아노의 시 등 여러 분야에서 영감을 얻어 이 작품을 시작한 것으로 보인다.

타오르는 허영심

15세기 후반 피렌체의 화려한 궁전에는 아프로디테를 그린 이런 류의 그림들이 훨씬 많았으리라 추정되지만, 남아 있는 작품이 거의 없다. 여기에는 1490년대에 피렌체를 휩쓴 우상 파괴 운동의 영향이 크다. 특유의 카리스마로 유명했던 수도사 지롤라모 사보나롤라는 미술 작품을 포함해서 모든 '음란한' 것들을 태워버리도록 장려했다.

> "나는 위풍당당하게 찬양하리라. 황금의 관을 쓰고 바다 한가운데 키프로스의 성벽 도시들을 지배하는 지극히 아름다운 아프로디테(비너스)를. 서풍의 촉촉한 숨결이 그녀를 부드러운 거품에 실어 울부짖는 바다 위로 실어 보냈고, 황금으로 머리를 동여맨 호라이가 기뻐하며 그녀를 맞으리. 그들은 천국의 옷을 그녀에게 입히고…."
>
> _호메로스, 「두 번째 아프로디테 찬가」

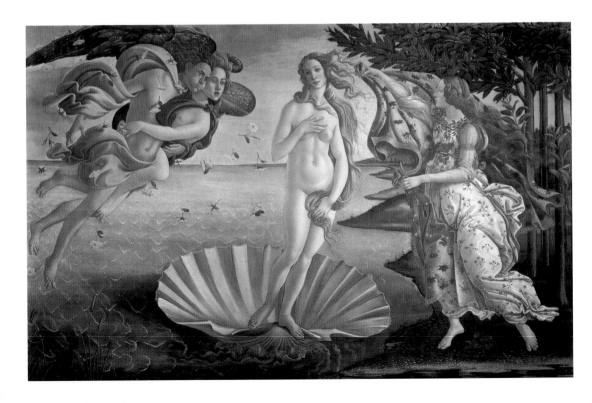

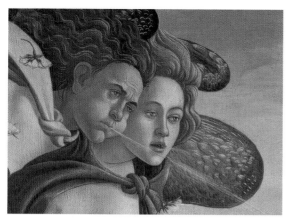

바다를 가로질러 날아오는 **제퓌르와 클로리스**는 아프로디테와 그녀의 조개를 해안으로 불어준다. 또한 그들의 움직임은 아프로디테의 정적인 분위기에 동動을 제공한다.

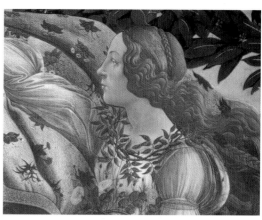

오른쪽에 보이는 인물은 **호라이**(4명의 계절의 여신 중 하나인 '봄')일 것으로 추측된다. 카리테스처럼 호라이도 아프로디테와 밀접한 관계를 맺고 있다. 그녀가 입고 있는 옷과 아프로디테에게 둘러주는 옷도 봄꽃으로 장식되어 있다. 호라이는 은매화(아프로디테를 상징하는 식물) 화환을 목에 걸고 장미(아프로디테를 상징하는 꽃)를 엮은 허리띠를 두르고 있다.

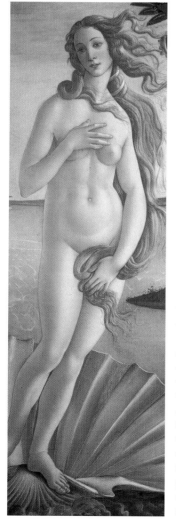

사랑의 여신인 **아프로디테**는 세상에 아름다움을 가져온다. 아름다움은 신성한 것이며, 따라서 아름다움을 사랑하는 이들은 드높은 하늘의 가치를 좇는 것이다. 이러한 생각은 보티첼리가 활동했던 피렌체에 널리 퍼져 있었다. 피렌체에서 보티첼리는 기독교 신앙과 고대 로마와 그리스의 가치를 융화시키는 데 일조했다. 아프로디테의 몸가짐은 고대 조각(베누스 푸디카(겸손한 아프로디테))을 연상시킨다. 아프로디테는 손으로 젖가슴과 음부를 가리고 있으며, 무릎까지 내려오는 금발이 온몸을 덮고 있다. 그녀는 꿈꾸는 듯이 수줍은 눈빛으로 어딘가를 바라보고 있다.

이 작품은 전체적으로 반짝이는 **금빛**을 띠고 있다. 나무의 잎사귀와 꽃, 조개, 그리고 아프로디테의 옷 등은 '신성한 빛'을 띤다.

도메니코 기를란다요 1449-1494

동정녀의 탄생

1491, 프레스코화, 피렌체, 산타 마리아 노벨라 성당

이 작품은 마리아의 친정어머니인 성 안나의 일생 중 두 개의 장면을 보여주고 있다. 첫 번째는 성 령으로 마리아를 잉태한 것이요, 두 번째는 막 해산을 마친 장면이다. 전체적인 구성은 피렌체 상 류층 가정의 모습을 본떠 그렸다. 이에 이 작품을 '장르화(가정생활 장면을 그린 그림)'라고 할 수 있다. 산후의 안나를 보러 온 친척 부인들 역시 도메니코 기를란다요Domenico Ghirlandaio가 활동했던 시 기 피렌체의 귀부인들을 모델로 한 것으로 보인다.

성모의 원죄 없으신 잉태(無染始胎, Immaculate Conception)

이 그림은 성모의 '원죄 없으신 잉태', 즉 성령으로 말미암아 마리아가 예수를 잉태했을 때, 어떠한 세상의 죄악도 관여 되지 않았다는 것을 말해주고 있다. 따라서 마리아는 완전하게 순결한 존재로서 하느님의 어머니가 될 수 있는 것이다. 마리아는 인간의 욕정이 아닌 성령으로 잉태되었기 때문에 원죄에서 자유롭다. 이러한 이론은 중세 교회에서 매우 첨 예한 논쟁의 대상이기도 했다.

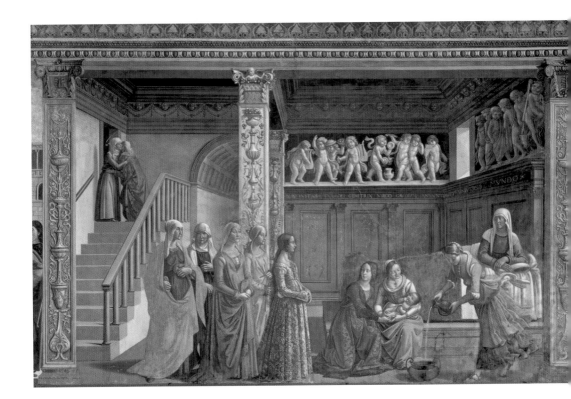

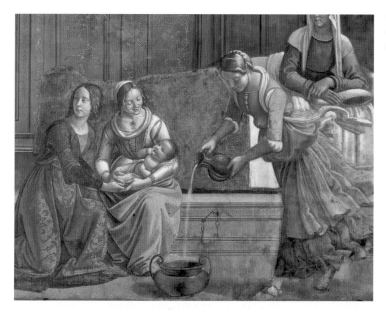

막 몸을 푼 안나는 침대에 누워 쉬고 있고, **산파들**이 아기 마리아를 목욕시키려 하고 있다.

아기 천사들이 곡을 연주하며 춤추고 있다(이러한 모티프는 막 다시 일어나고 있던 고전주의의 부활과도 일치한다). 아래쪽의 장식 조각에는 라틴어로 '영원 동정이신 어머니, 당신의 탄생은 온 세상의 기쁨의 원천이시니.'라는 문구가 쓰여 있다.

20년 동안이나 아이를 낳지 못했던 요아킴과 안나에게 천사가 찾아와 안나가 아기를 낳을 것을 알려준다(이 아기는 장차 구세주의 어머니가 될 것이다). 두 사람은 천사가 일러준 대로 예루살렘의 황금문으로 가서 서로를 껴안는데, 이 작품에서는 계단 위쪽에서 그 모습을 볼 수 있다. 요아킴이 안나를 포옹하는 순간 안나는 성령의 힘으로 잉태한다. 이 이야기는 외경과 『황금 성인전The Golden Legend』에 나와 있으며, 특히 〈황금문에서의 포옹〉 장면은 예술가들이 즐겨 그리는 소재가 되었다.

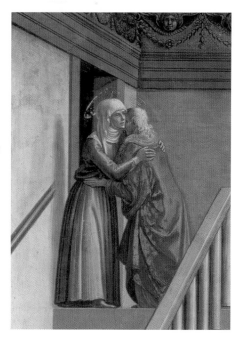

히에로니무스 보스 1450년경-1516

성 안토니오의 유혹

1501년경, 패널에 유채, 131×238cm, 리스본, 고고학 박물관

히에로니무스 보스Hieronymus Bosch는 유명한 은수자隱修者들을 소재로 한 그림을 몇 그렸는데, 이 트립티크는 그중 하나로 성 안토니오(251-356년경)의 일화를 다루고 있다. 성 안토니오는 홀로 사막에 살았으며, 괴물부터 나체의 여인까지 각종 변장을 하고 달려드는 악마의 끊임없는 유혹을 받았다고 한다. 보스의 금욕적인 세계관에 의하면, 성 안토니오의 삶은 우리에게 진정한 길(죄 많은 삶을 거부하고 그리스도의 모범을 따르는)을 보여준다. 이 작품에는 상상과 현실 속 죄에 빠진 인간의 모습을 보여준다. 이들은 자연의 4원소(흙, 불, 공기, 물)와 함께 이 세상 어디에나 존재하는 위험, 공포, 유혹을 나타낸다.

"(예수께서 말씀하시기를,) 나의 수난에 동참하여 그 구원을 얻으려는 자는 결코 악마와 그의 유혹에 빠져서는 아니 된다. 만약 유혹이 강하여 거부하기 힘들거든 나의 십자가를 간구하며 성호를 그어라. 그리고 침을 뱉으며 이렇게 말하여라. '더러운 적아, 물러가라.' 이렇게 하면 성 안토니오가 그러하였듯 그 즉시 나의 위안과 평화를 얻을 수 있으리라."

_마킬 반 호흐스트라텐, 「신의 사랑에 관하여」, 1520년경

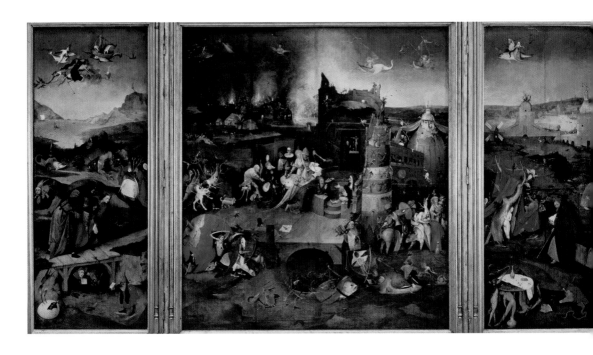

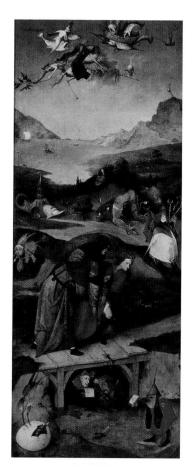

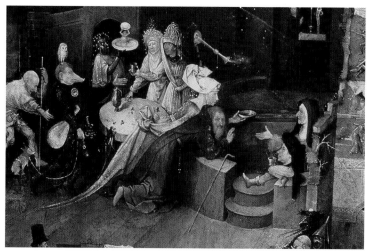

무릎을 꿇고 있는 은수자가 감상자를 향해
축복의 표시를 하고 있다. 조금 더 멀리 위치한
십자가 제단 근처에서 그리스도가 이 모습을
지켜보고 있다. 보스의 작품들은 그 주제가
매우 명료하다. 태곳적부터 인류가 던져온
질문을 끊임없이 되풀이하고 있다.

악마들이 **성 안토니오**를 공중으로 끌고
올라가 괴롭히고 있다. 아래쪽으로는
두 명의 수도사와 한 명의 평신도가 거의
초주검이 된 성인을 부축해 데리고 오는
모습이 보인다.

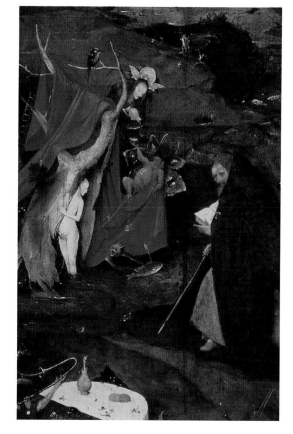

빈 나무 둥치에서 **나체의 여인**이 성인을
유혹하고 있다. 성 안토니오는 기도하며
눈길을 여인에게서 돌리고 있다.
성 안토니오의(그리고 동시에 보스의)
가르침은 명확하다. 절제와 유혹에 맞서는
확고한 신념, 그리고 인내이다. 악으로 가득한
세상에서 명상과 은둔의 삶을
이상적인 모델로 여겼다.

히에로니무스 보스 1450년경-1516

노상강도

1516년경, 패널에 유채, 135×200cm, 135×100cm(×2), 마드리드, 국립 프라도 미술관

이 트립티크는 〈쾌락의 동산〉처럼 인류의 타락(왼쪽 패널)이 어떤 결과(오른쪽 패널에 나타난 불타는 지옥)를 가져왔는지를 보여준다. 보스는 악마를 상대로 강하면서도 풍자적인 경고를 보내고 있다. 보스 특유의 상상력이 풍부한 화풍으로 여러 가지 탈을 쓴 온갖 죄상을 빠짐없이 그렸다. 염세주의자였던 그는 그리스도를 닮은 극기의 생활로서만 구원할 수 있다고 믿었지만, 동시대를 살았던 보스의 동료 화가들은 더욱 긍정적인 모범을 찾으려 했다.

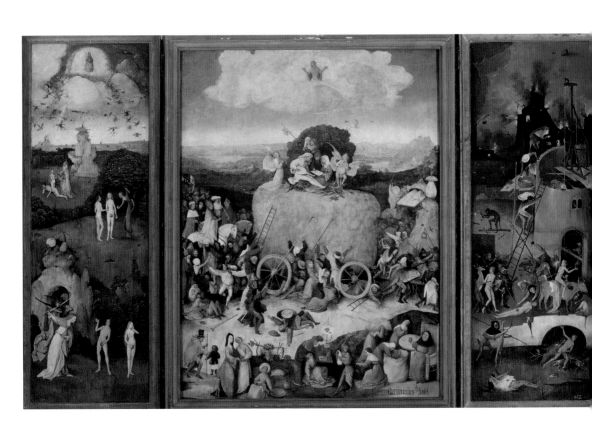

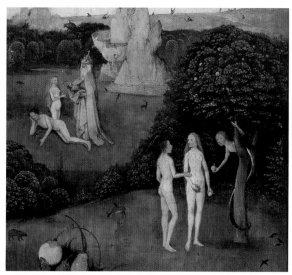

왼쪽 패널에서 **아담과 하와**는 세 번 나온다.
인류의 창조와 타락, 그리고 에덴동산에서 추방되는
모습이다. 한편 하느님의 뜻을 거스른 천사 루시퍼도
천국에서 쫓겨나고 있다.

중앙 패널에서는 보스의 눈에 비친 당시의
인간 세상을 풍자하고 있다. 마치 건초 마차처럼
덜컹거리며 한 방향으로만 폭주하고, 온갖 부질없는
세상일에만 사로잡혀 있다. 건초는 순식간에 사라지는
세상의 즐거움을 상징한다. 사람들은 어떻게 해서든지
한 줌의 건초라도 손에 쥐어보기 위해 아귀다툼을
벌인다. 건초 마차는 또한 어리석은 행위의 유머러스한
표현으로도 쓰인다.

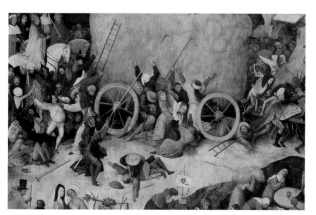

한 천사가 마차에 실린 **건초 꼭대기**에
내려앉아 인간을 위해 그리스도에게 중재를
기도하고 있다. 그러나 그 옆에는 푸른색
(위선과 기만을 상징한다)의 악마도 함께
보인다. 보스의 작품에서 흔히 악의 유혹의
상징으로 즐겨 등장하는 올빼미 역시 다른
새들을 유혹하는 중이다. 바로 곁에는 한
남녀가 서로를 안고 있고, 곡이 연주되고 있다.
악마의 농간으로 인간들은 하느님을 향한 눈을
잃어버리고 오직 자신들의 향락을 위해서만
기꺼이 나서고 있다.
땅 위의 죄악과는 동떨어진 저 높은 구름
위에서는 **그리스도**가 십자가 수난에서 입은
상처를 보이며 서 있다. 유일한 구원을 제공할
수 있는 이는 그리스도뿐이지만, 건초 마차를
탄 사람들의 눈에는 그 간단한 진리가 보이지
않는다.

레오나르도 다 빈치 1452-1519

최후의 만찬

1495-98, 석고에 템페라, 460×856cm, 밀라노, 산타 마리아 델레 그라치에 수도원

너무나도 유명한 레오나르도 다 빈치Leonardo da Vinci의 〈최후의 만찬〉은 예수가 "너희 중 한 사람이 나를 배반할 것이다."라고 말하였을 때 사도들이 보인 반응을 묘사하고 있다. 열두 사도는 너나 할 것 없이 당황하지만, 그 반응은 제각각이다. 세 무리로 나누어 앉은 사도들은 서로에게 의문을 던지고, 부정하고, 비난하고, 논쟁을 벌인다.

이 벽화는 밀라노의 한 도미니코회 수도원의 식당 한쪽 벽을 모두 차지하고 있다. 원근법을 사용하여 마치 그림 속에 또 하나의 방이 있는 것과 같은 효과를 낸다. 이 작품은 심하게 훼손되어 정확한 평가가 불가능하다. 이토록 급격히 그림이 마멸되기 시작한 이유는 다 빈치가 새로운 기법을 시도했기 때문이다.

심리학적 드라마

레오나르도 다 빈치는 예수가 누구인지는 꼭 집어 말하지 않은 채 누군가가 자신을 배신할 것이라고 말하는 장면, 즉 가장 드라마틱한 장면을 골랐다. 이 주제는 다 빈치 이전의 많은 화가가 다루었음에도 다 빈치의 뛰어난 구성 능력, 정확하면서도 상상력이 넘치는 묘사, 그리고 인간 심리의 절묘한 통찰에는 비기지 못한다. 이 작품을 완성하는 데 3년이나 걸리는 바람에 의뢰인(당시 밀라노 대공이었던 루도비코 스포르차: 역주)이 몹시 화를 냈다고 전해진다.

> 그들이 자리에 앉아 음식을 나누고 있을 때 예수께서 "나는 분명히 말한다. 너희 가운데 한 사람이 나를 배반할 터인데 그 사람도 지금 나와 함께 먹고 있다." 하고 말씀하셨다. 이 말씀에 제자들은 근심하며 저마다 "저는 아니겠지요?" 하고 물었다.
>
> _마르코 복음 14:18-19

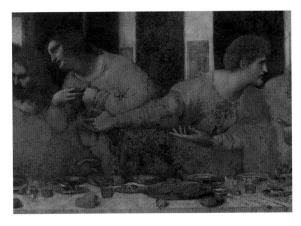

이 장면의 극적인 성격 때문에 다 빈치는 사도 한 사람 한 사람의 개성을 충분히 살릴 수 있었다. 예를 들면 사도 **마테오**는 너무나 믿어지지 않아 옆에 앉은 동료에게 되묻고 있다. "이 말씀이 정말 사실은 아니겠지?" 하고….

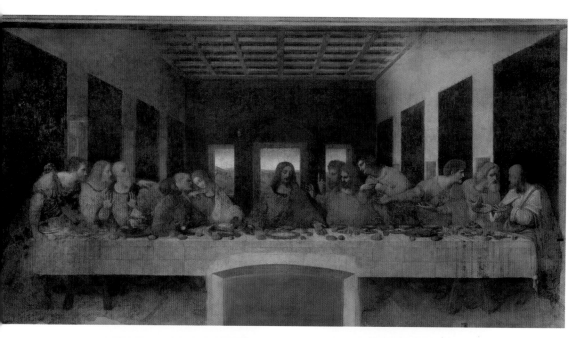

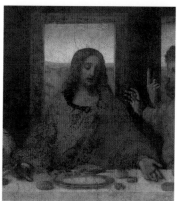

놀란 사도들이 **예수**에게서 뒷걸음질 치는 바람에 바로 뒤에 있는 창문을 배경으로 예수의 얼굴이 뚜렷하게 부각된다. 다 빈치는 예수나 사도들 어느 쪽도 머리 위에 후광을 그리지는 않았지만, 여기서는 창밖에서 비쳐드는 햇빛이 예수의 후광을 대신하고 있다. 성찬의 전례를 세우기 직전 예수의 평온함은 다른 사도들의 격한 내면의 감정과 좋은 대조를 이루고 있다.

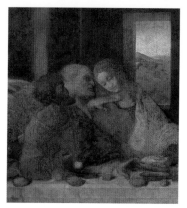

요한은 예수의 오른편에 고요히 앉아 있지만, 성미 급한 **베드로**는 **유다**를 밀쳐내고 칼을 움켜잡고 있다. 몇 시간 후 베드로는 이 칼로 로마 병사의 귀를 베게 된다. 유다의 얼굴은 그늘에 가려져 잘 보이지 않지만, 그 역시 놀란 것처럼 보인다. 소금을 엎은 행동과 당국으로부터 받은 은화가 들어 있는 지갑을 움켜쥔 손이 그의 정체를 폭로하고 있다.

동시대인들이 발견한 이 작품의 가장 위대한 점은 사실적이면서도 자연스러운 묘사였다.
훼손되기 전의 작품에서는 **양철 컵과 그릇**에 비치는 사도들의 옷자락까지 세밀하게 묘사되어 있었다고 한다.

레오나르도 다 빈치 1452-1519

모나리자(라 조콘다)

1503-06년경?, 패널에 유채, 77×53cm, 파리, 루브르 박물관

"훌륭한 화가가 그려야 하는 것은 이 두 가지다. 사람, 그리고 그 사람의 영혼." 레오나르도 다 빈치의 이 말은 자신의 걸작 〈모나리자〉에 가장 잘 어울린다고 보아도 과언이 아니다. 〈모나리자〉의 수수께끼 같은 미소는 이제 전설이 되어버렸다. 다 빈치는 특유의 날카로운 어조로 "한 사람을 아름답게 보이게 하는 것은 지나가는 이를 멈추게 하는 표정이지, 화려한 장신구가 아니다."라고 말한 적이 있다.

수수께끼의 힘

다 빈치 이전의 초상화들은 모두 날카로우리만치 명확한 윤곽이 특징이다. 그러나 〈모나리자〉의 매력은 두리뭉실함에 있다. 물론 그중에서도 모호한 미소의 힘이 가장 크다. 도대체 이건 어떤 웃음인가? 입가와 눈 주위의 그늘 때문에 이 여인이 무엇 때문에 웃고 있는 것인지 도통 알 수 없다. 레오나르도 다 빈치는 '스푸마토sfumato'라는 새로운 화법을 창시했는데, 이것은 이목구비의 가장자리를 흐릿하게 그림자 처리를 함으로써 더욱 부드러워 보이게 한다. 좀 더 투명하고 은근한 빛이 더해지며, 다 빈치는 미술에 혁명을 불러일으켰다. 그러나 사실 이런 종류의 미소는 다 빈치의 다른 그림에서도 나타난다.

모델은 누구인가?

초상화의 주인공 역시 누구인지 아직 명확하게 밝혀지지 않았다. 심지어 실존 인물인지 가상의 인물인지도 알 수 없다. 작품이 완성된 후에도 화가 자신이 계속 소장하고 있었던 것으로 보아, 누군가의 의뢰로 그린 그림은 아니다. 그래도 추측을 해보자면,

- 다 빈치가 초상화 스케치를 한 적이 있는 만토바 후작 부인 이사벨라 데스테.
- 메디치가, 혹은 다 빈치 자신의 애인.
- 피렌체 귀족 프란체스카 델 조콘도의 아내인 마돈나 리자 디 만토니오 마리아 제라르디니. 이 여인의 이름에서 〈모나리자〉 또는 〈라 조콘다〉라는 제목이 유래했다.

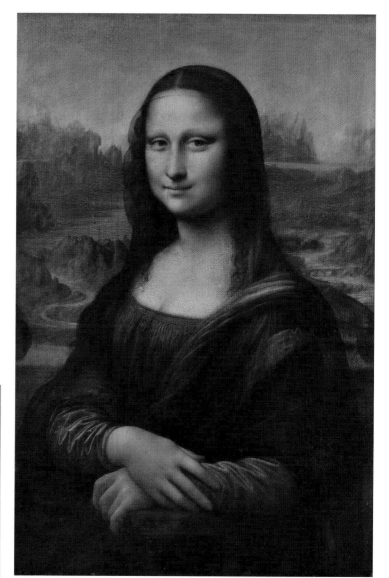

여인은 의자에 앉아 팔걸이에 팔을 걸치고 있다.
양쪽 가장자리에 **기둥**으로 보이는 흔적은 그녀가
외부로 트인 주랑에 앉아 있다는 것을 암시한다.

모델의 뒤로 보이는 기묘하면서도 **몽환적인
풍경**은 이 그림에 매력을 더한다. 인적도 없고
단지 바위와 강, 길, 수로만이 보인다.
재미있는 것은 왼쪽의 풍경과 오른쪽의 풍경이
맞지 않는다는 점이다. 지평선이나
화가가 보는 각도 등이 서로 다르다.

레오나르도 다 빈치 1452-1519

성 안나와 성모자

1510년경, 패널에 유채, 168×130cm, 파리, 루브르 박물관

산악지대의 풍경 속에서 성모 마리아가 친정어머니인 안나의 무릎에 앉아 새끼 양과 놀고 있는 아기 예수를 끌어안고 있다. 레오나르도 다 빈치는 피렌체의 산티시마 안눈치아타 수도원의 의뢰를 받아 원래는 제단화로 〈성 안나와 성모자聖母子〉를 그리기 시작했지만, 완성하지는 않았다. 〈모나리자〉와 함께 다 빈치는 죽을 때까지 이 그림을 자신이 가지고 있었다.

성가족(聖家族, The Holy Family)

마리아와 예수를 주인공으로 하는 성가족의 모습은 수없이 그려졌다. 가장 보편적인 소재는 두 가지로 하나는 '핵가족', 즉 마리아, 요셉, 예수 세 사람을 그린 그림, 다른 하나는 '성 안나의 대가족'이라고도 불리는 마리아의 친정 가문의 일원들을 그린 그림이다. 성 안나는 마리아의 아버지인 요아킴을 비롯해 세 번 결혼했으며, 세 자녀를 얻었었는데 그중 하나가 마리아이다. 따라서 '성 안나의 대가족'에는 성 안나의 남편들과 자식들, 그리고 그들의 자녀가 포함되는데 그중에는 당연히 요셉과 예수도 있다. 16세기 말 무렵 '성 안나의 대가족'은 점차 사라지게 되었는데, 그것은 트리엔트 공의회에서 복음서에 나와 있지 않다는 이유로 예수의 친척과 사촌들을 그린 그림을 금지했기 때문이다. 예수의 친척들에 대해서는 성 야고보가 쓴 외경인 원복음서와 13세기 성인 열전인 『황금 성인전』에 언급되어 있다.

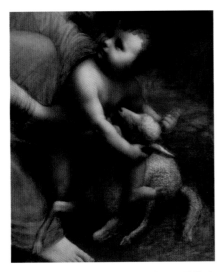

그림 속의 **새끼 양**은 희생 제물을 상징한다(22-3쪽 참조). 예수의 사촌이기도 한 세례자 요한은 예수를 '하느님의 어린양'이라고 부르기도 했다. 새끼 양은 또한 온유함과 순결의 상징이기도 하다. 아기 예수의 곱슬머리는 고불고불한 양털을 연상시킨다.

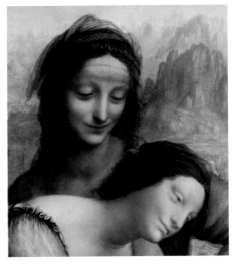

삼대(할머니, 어머니, 손자)를 다룬 테마는 지역을 가리지 않고 전반적인 유럽 미술에 나타나지만, 어머니의 무릎에 앉아 있는 성모를 그린 그림은 매우 드물다. 보통 아기 예수를 가운데에 두고 나란히 앉아 있는 모습으로 그려지기 때문이다. 성 안나는 〈모나리자〉와 비슷한 미소를 띠고 있다.

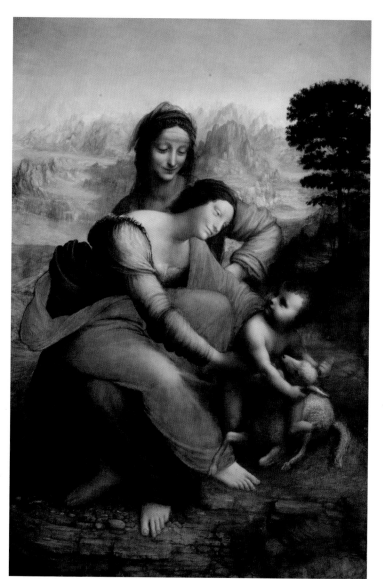

전체적으로 잿빛을 띠는
산악지대의 **풍경**도 〈모나리자〉에
나오는 신비한 자연 풍광을
연상케 한다.

헤라르트 다비드 1460/65-1523

트립티크: 그리스도의 세례

1502-08년경, 패널에 유채, 127.9×96.6cm, 132×43.1/42.2cm, 브뤼헤 시립 미술관(그로닌헤 미술관)

'플랑드르 초기 미술 최후의 작품'으로 불리는 이 그림에서 세례자 요한은 요르단강에서 예수에게 세례를 베풀고 있다. 다양한 질감을 정확하고도 세밀하게 표현한 헤라르트 다비드Gerard David의 묘사법은 반 에이크와 멤링의 전통을 그대로 이어받고 있다. 예수 옆에는 화려한 금빛 예복을 걸친 천사가 예수의 옷 시중을 들고 있다. 이 천사는 같은 주제의 그림에서 반복적으로 등장한다(38-9쪽 참조).

패널의 양쪽 날개에는 이 그림의 **후원자**가 가족들과 함께 무릎을 꿇고 있다. 왼쪽 패널에는 브뤼헤 시장이자 시의회 의원이기도 했던 얀 데 트롬페스가 아들과 그의 수호성인인 성 요한 복음사가와 함께 있다. 오른쪽 패널 속 인물은 그의 부인인 엘리자벳 반 데어 메르쉬와 그녀의 수호성인, 그리고 네 딸이다.

뒷배경은 광야에서 설교하는 세례자 요한(왼쪽)과 방금 세례를 받은 예수를 소개하는 모습(오른쪽)이다. 이는 복음서에 나와 있는 장면이기도 하다.

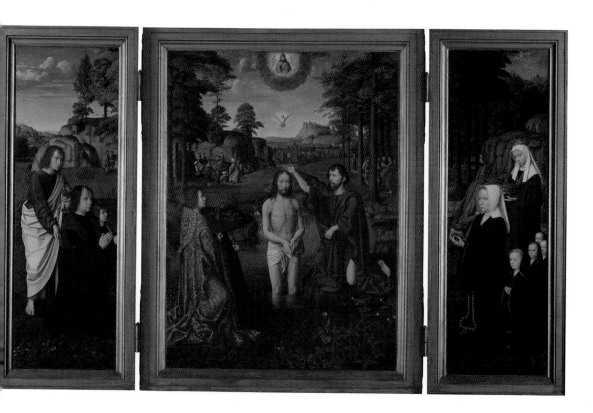

그리스도의 세례 장면에는 보통 **성부 하느님**과 **성령**이 등장한다. 이 작품도 예외는 아니다. 성부, 성령, 성자 예수는 전체적으로 정확하게 일직선 위에 위치한다.

이 그림들은 세 개의 패널을 가로지르는 광범위하고 다양한 풍경으로 통합되어 있으며, 대기 원근법에 따라 하늘이 녹색에서 옅은 파란색으로 점차 변한다. **자연 풍경**을 세세한 부분까지 정교하게 묘사하는 것은 다비드의 특징이다. 이 그림에서도 모든 등장인물이 한 폭의 풍경 안에 자연스레 녹아들어 있다. 다비드의 트립티크는 평범한 15세기 풍경화가 어떻게 특정한 주제를 가진 종교적인 장면으로 변화할 수 있는지를 잘 보여주고 있다.

조반니 벨리니 1431년경-1516

성모자와 성인들
1505, 캔버스에 유채(목판에서 옮김), 500×235cm, 베네치아, 산 자카리아 성당

물의 도시 베네치아. 이곳에서 탄생한 베네치아파 회화는 빛과 색채의 대명사이기도 하다. 베네치아파 회화는 16세기에 절정에 달했는데, 조반니 벨리니Giovanni Bellini는 이 베네치아파 회화의 선구자이다. 〈성모자와 성인들〉은 벨리니가 베네치아의 작은 성당인 산 자카리아의 제단화로 그린 그림이다. 그림 속에는 네 가지 '세계', 즉 비잔티움(반구형 천정의 모자이크), 고대 로마와 그리스(기둥과 기둥머리의 장식), 르네상스(전체적인 배경과 개성적인 인물 묘사), 그리고 당연하지만 가톨릭교회가 담겨있다.

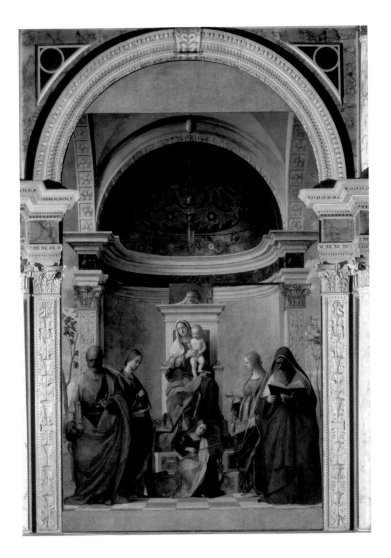

성 예로니모는 성서를 라틴어로 번역해 불가타 성서를 펴낸 교부학자이다. 여기서도 '책 중의 책(성경)'을 읽고 있는 모습으로, 그가 얼마나 위대한 학자였는지를 강조하고 있다.

베드로는 늘 가지고 다니는 천국의 열쇠 외에도 두툼한 성서를 들고 있다. 오른쪽 건너편의 성 예로니모가 그렇듯 베드로도 정면에서 본 모습이다. '성스러운 대화'에서는 등장인물들이 관람자와 시선을 마주하는 것이 관습과도 같다. 이 작품에서는 등장인물들 사이의 교감이 거의 보이지 않는다.

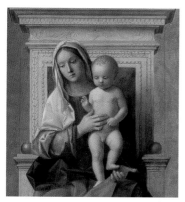

'성스러운 대화sacra conversazione'라고 불리는 이 장면은 15세기와 16세기에 화가들이 즐겨 다룬 소재이다. 여기서는 **마리아**의 무릎 위에 앉아 있는 **예수**가 축복을 내리는 듯한 손짓을 하고 있다. 벨리니는 천사로 보이는 또 한 명의 등장인물을 추가했는데, 그는 성모자가 앉아 있는 옥좌의 발치에서 바이올린과 비슷한 악기를 연주하고 있다. 15세기까지는 성인들이 성모자에게서 어느 정도 떨어진 거리에 서 있거나 트립티크로 구성하여 패널의 날개 부분에 배치하는 것이 보통이었지만, 여기에서는 한 공간 안에 성모자와 가까이 서 있는 모습으로 그려졌다.

이 성녀는 부러진 수레바퀴에 손을 얹고 있는 것으로 미루어 **성 카테리나**임을 알 수 있다. 성 카테리나 역시 화가들이 매우 즐겨 그렸던 성인이다. 서기 300년경에 순교한 성 카테리나는 큰 못이 박힌 수레바퀴로 고문을 당했지만, 하느님께서 번개를 내려 수레바퀴가 반으로 쪼개지면서 참수로 생을 마쳤다.

성 루치아 역시 남유럽에서 특히 즐겨 그려졌던 성인이다. 그림 속의 성녀는 자신의 눈이 들어 있는 작은 유리그릇을 들고 있다. 여러 버전의 전설에 의하면 성녀는 순교 기간 (서기 300년경)에 두 눈을 잃었거나, 동정을 지키려는 그녀를 재판관이 사창가로 보내자 자신의 미모를 망가뜨리기 위해 일부러 두 눈을 빼냈다고 한다. '빛'이라는 뜻의 이름처럼 그림 속의 루치아는 환하게 빛나고 있다.

쿠엔틴 마시스 1460년경-1530

은행가와 그의 아내
1514, 패널에 유채, 70×67cm, 파리, 루브르 박물관

은행업이나 대출업은 16세기 초반에 나타난 신흥 업종이었다. 사회가 빠르게 변화하면서 돈과 상업은 점점 중요해지게 되었고, 교회는 이러한 경향에 경고하게 된다. 그림 속 남자는 부인이 옆에서 열심히 지켜보는 가운데 동전의 무게를 달아 금의 함량을 재느라 여념이 없다.

이런 류의 그림을 '장르화'라고 한다. 즉 단순히 사람의 모습을 그린 것이 아니라 매일 되풀이되는 일상의 한 장면을 포착하여 그린 그림을 말한다. 특정한 후원자보다는 시장에 내놓기 위해 그려졌고, 도덕적인 교훈이나 종교적인 메시지를 담고 있는 경우가 대부분이었다. 쿠엔틴 마시스Quentin Massys는 등장인물들의 개성 있는 표현으로 잘 알려져 있다.

이 그림은 성서의 레위기에 나온 하느님의 경고를 주제로 하고 있다. "너희는 재판할 때나 물건을 재고 달고 되고 할 때 부정하게 하지 마라. 바른 저울과 바른 추와 바른 에바와 바른 힌을 써야 한다. 나 야훼가 너희의 하느님이다."

_레위기 19:35-37

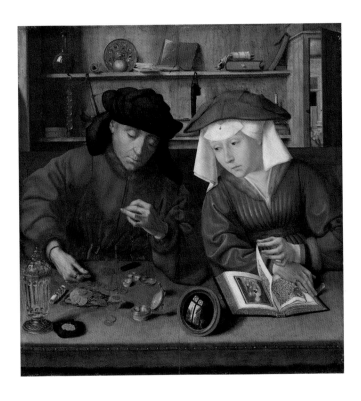

여자가 펼치고 있는 **매일 기도서**에 성모자의 그림이 나와 있다.
그러나 그녀는 신앙보다는 남편이 하는 일에 더 관심이 많아 보인다.
당시 상업의 중심 도시로 발돋움하고 있던 안트베르펜에서 서서히
'한낱 부질없는' 속세의 재물이 점점 더 큰 역할을 차지하기 시작한 것을
의미하는 것일까? 아니면 신앙의 힘으로 유혹에 빠지지 않고 정직한
상거래를 하도록 장려하는 의미일까? 우리로서는 알 수가 없다.

황금 받침대와 뚜껑이 달린 **수정 잔**과
검은 벨벳 헝겊 조각 위에 놓여 있는 진주로
보아 이 남자가 귀금속 상인이라는 것을 짐작할
수 있다. 이 작품의 전체적인 구성은
성 엘리지우스를 금 세공인으로 묘사한 페트루스
크리스투스의 그림(34-5쪽 참조)을 연상케 한다.
또한 그림 속의 부부가 15세기에 유행한 옷을
입고 있는 점은 크리스투스의 작품과
어떤 연관이 있을 것이라는 추측에 한층
신빙성을 더해준다. 그러나 이 작품은 성스러운
것보다는 좀 더 세속적인 무엇을 다루고 있다.

반 에이크와 크리스투스, 멤링의
그림에서도 등장했던 **거울**은 화가들이
자신의 능력을 과시하고자 할 때
매우 좋은 소재이다(25, 35, 46쪽 참조).
거울에 비친 상이 그림에 또 다른 차원을
부여하기 때문이다. 때때로 우리는
거울 속에 비친 화가 자신을 볼 수도 있다.
이 그림 속의 거울은 책을 읽고 있는 듯한
남자와 유리창을 통해 내다보이는
바깥 풍경을 보여준다.

'최후의 심판'을 주제로 한
대부분의 작품처럼
저울은 전통적으로
선악을 가늠하는 상징이다.

마티아스 그뤼네발트 1470년경-1528

이젠하임 제단화: 예수를 십자가에 못 박음

1510-15년경, 패널에 템페라와 유채, 269×307cm, 콜마르, 운터린덴 미술관

이 그림처럼 작품의 목적이 뚜렷하게 드러나 있는 작품도 드물다. 마티아스 그뤼네발트Mathias Grünewald는 스트라스부르 근교의 이젠하임에 있는 안토니오회 수도원의 의뢰로 이 작품을 제작했다. 안토니오회의 주 활동이 병자의 간호였기 때문에 이 그림 속의 고통받는 인물들이 병자들(개중에는 흑사병 환자들도 있었다고 한다)에게 죽음을 이길 수 있는 용기를 불어넣어 주기를 바랐다. 질병과 고통은 영혼을 회복시킬 수 있는 은총의 표현이라고 보았다. 그림 속의 그리스도와 다른 등장인물들은 고통받는 인간들의 대리인인 셈이다.

성모 마리아는 십자가에 못 박힌 아들 예수를 지켜보고 있고, 그 왼편으로는 사도 요한과 무릎을 꿇은 마리아 막달레나가, 오른편에는 세례자 요한이 보인다. 왼쪽 날개 패널에는 흑사병으로부터 보호해준다고 믿었던 성 세바스티아누스, 오른쪽 패널에는 안토니오회의 창설자인 성 안토니오를 그렸다. 그뤼네발트 자신도 몇 년 후 흑사병으로 세상을 떠났다.

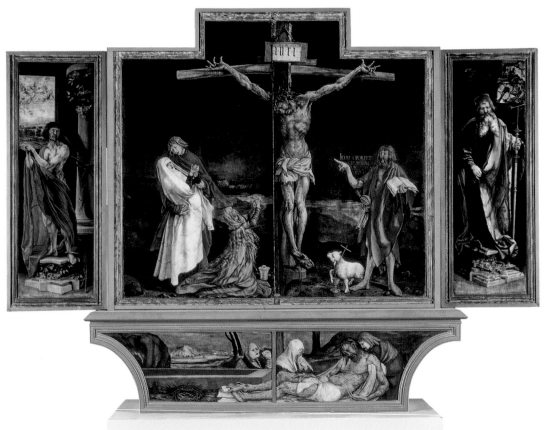

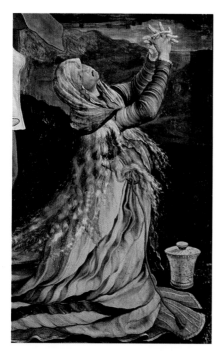

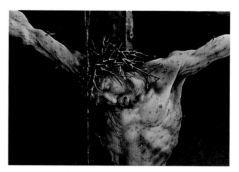

숨을 거두기 전의 끔찍한 고통을 말해주듯 **예수의 시신**은 심하게 뒤틀려 있다. 피투성이의 가시관과 벌어진 상처, 채찍 자국, 온통 가시가 박혀 있는 몸, 비틀린 팔과 다 떨어진 옷가지 등.

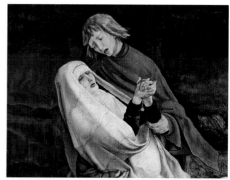

복음서가 말해주고 있듯 **성 요한**이 어둠 속에서 눈처럼 흰옷을 입은 **성모**를 위로하고 있다. 숨을 거두기 직전 예수는 요한에게 어머니를 부탁했다. 십자가 수난 장면에서 성 요한과 마리아는 빠지지 않고 등장한다.

마리아 막달레나는 그리스도의 발에 향유를 붓고 회개한 것으로 유명하다. 이 그림에서도 땅바닥에 무릎을 꿇은 마리아 막달레나의 앞에 향유가 담긴 옥합이 보인다. 마리아 막달레나는 성인이 아닌 '보통 사람'으로 간주되어 다른 등장인물들보다 조금 작게 그려졌다. 중요도에 따라 크기를 다르게 그린 것은 중세 화가들의 전통이었다.

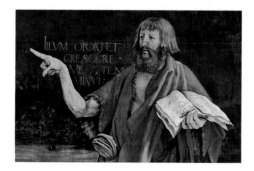

세례자 요한은 십자가 수난 장면에 흔히 나타나는 인물은 아니다. 복음서에 따르면 요한은 그리스도보다 훨씬 먼저 처형당했다. 아마도 그 때문에 요한이 눈앞에서 벌어지고 있는 광경에 그다지 동요하지 않는 것인지도 모르겠다. 세례자 요한 옆에 쓰여 있는 글귀는 '그분은 높아지시고 나는 낮아질 것이다.'라는 뜻이다.

예수는 인류 구원을 위해 피 흘리는 **속죄의 어린 양**이다.

라파엘로 1483-1520

마리아와 요셉의 결혼
1504, 패널에 유채, 170×118cm, 밀라노, 브레라 미술관

페루자 대성당에 마리아의 결혼반지가 보관되어 있다는 전설은 당시 이 지방(움브리아)에서 활동하던 예술가들 사이에서 상당한 센세이션을 불러일으켜, 순식간에 '마리아의 결혼식Lo Sposalizio'이 인기 있는 주제로 떠올랐다. 복음서에는 마리아와 요셉의 결혼에 대해 입을 다물고 있지만, 외경과 『황금 성인전』에는 곳곳에서 언급하고 있다. 움브리아의 우르비노 출신인 라파엘로Raphael는 21살때 페루자 근교의 치타 디 카스텔로의 시市 교회를 위해 이 그림을 그렸다.

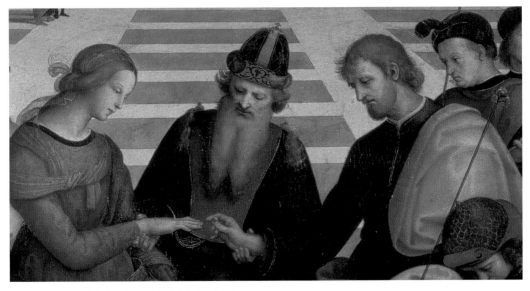

요셉이 마리아에게 **결혼반지**를 건네고 있다. 당시의 전통에 따라
요셉은 맨발이고 사제가 두 사람 사이에 서 있다. 요셉이 마리아의 남편이
된 것은 순전히 마리아의 손 덕분이다. 전설에 따르면 마리아에게는
수많은 구혼자가 있었는데, 마리아가 그 지팡이들에 손을 대자 요셉의
지팡이만이 별안간 꽃을 피웠다. 꽃을 피운 지팡이는 마리아가
동정녀의 몸으로 아기를 가진 것을 상징한다.

마리아와 함께 성전에서 자란 일곱 **처녀**가 요셉의 지팡이에서
꽃이 피어난 것을 목격했다. 마리아와 요셉의 결혼이 성사되는
이때, 그중 다섯 명이 자리를 함께하고 있다.

마리아의 **다른 구혼자들**도 이
자리에 함께 있다. 어떤 이는 실망한
나머지 기적을 나타내지 못한 자신의
지팡이를 꺾어버리고 있다.

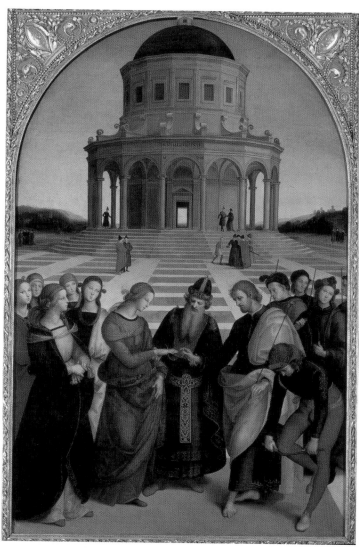

마리아는 **예루살렘 성전**에서 자랐다고
전해진다. 돔 양식은 라파엘로가
활동했던 시기에
막 유행하기 시작한 새로운 건축
양식이다. 그림 속 성전은 건축에 관한
라파엘로의 관심을 반영한다. 실제로
몇 년 후 라파엘로는 건축에도 손을
댔다. 성전 정면에 쓰여 있는 'Raphaël
Urbinas'는 '우르비노의 라파엘로'
라는 뜻이다.

라파엘로 1483-1520

갈라테아의 승리
1512-14년경, 프레스코화, 295×225cm, 로마, 팔라초 델라 파르네시나

이 활기찬 그림은 라파엘로가 은행가인 아고스티노 키지의 로마 별장이었던 빌라 파르네시나에 그린 것이다. 원래 작품의 배경이 된 이야기(아래 줄거리 참조)는 오비디우스의 『변신』에 관한 내용이지만, 라파엘로는 동시대인인 피렌체 출신의 시인 안젤로 폴리치아노의 시를 염두에 두고 그렸다. 폴리치아노의 시는 고대 로마의 시인이었던 오비디우스의 작품을 바탕으로 쓴 것이다. 님프 갈라테아가 돌고래가 끄는 전차를 타고 바다 위를 날아오고 있다. 이 작품에서 라파엘로는 자신의 주특기인 조화롭고 균형 잡힌 구성을 마음껏 뽐냈다.

줄거리
이 이야기에는 세 가지 버전이 있다. 시작 부분은 모두 같다. 아름다운 바다 님프 갈라테아는 퀴클롭스 폴리페무스와 이웃에 살고 있었는데, 그는 갈라테아를 보고 사랑에 빠져버렸다. 첫 번째 설에 따르면 폴리페무스가 아름다운 노랫소리와 피리 연주로 그녀의 마음을 얻었다고 하고, 두 번째 설에서는 갈라테아가 먼저 폴리페무스에게 접근하여 유혹하고는 다시 바다로 돌아가버렸다고 한다. 세 번째 버전에 의하면 갈라테아는 거칠고 서투른 폴리페무스 대신 아름다운 목동 아치스를 더 사랑했다고 한다. 갈라테아와 아치스가 사랑을 나누고 있는 장면을 목격한 폴리페무스는 격분하여 바위로 아치스를 죽여버렸다. 〈미녀와 야수〉의 유래가 되었다고도 하는 이 이야기는 르네상스 시대에 특히 인기가 좋았던 주제였다.

네 명의 **큐피드**가 하늘에서 놀고 있다(한 명은 구름 뒤에 숨어 지켜보고만 있다).
그들은 활시위를 팽팽히 당기고 있어 머지않아 갈라테아는 화살을 맞고 사랑에 빠지게 될 것이다.

돌고래들이 커다란 조개껍질로 만든 갈라테아의 전차를 끌고 있다. 고대에는 돌고래가 사랑의 여신인 아프로디테와 그녀의 아들인 에로스를 상징했다.

트리토네들은 포세이돈보다 격이 낮은 바다의 신으로 포세이돈과 갈라테아를 보좌하는 인어들이다. 이들은 소라 나팔을 불고 해마를 탄다. 그 이외에 경기를 즐기고 있는 남성들은 다른 혼성 생물체이다.

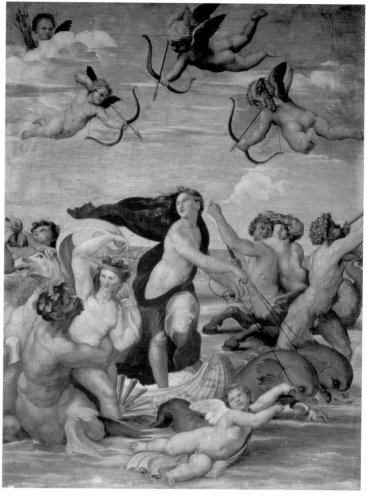

'트리온피'

신화든, 상징이든, 역사 속의 실제 이야기든 간에, 수행원들을 이끌고 전차를 모는 장면은 르네상스와 바로크 시대에 크게 유행했다. 전차를 모는 것은 화살을 쏘는 에로스일 수도 있고, 디오니소스나 제우스일 경우도 있고, '시간'이나 '죽음' 같은 추상적인 개념, 혹은 이들을 상징하는 동물일 수도 있었다. 예를 들면 제우스는 독수리, 디오니소스는 켄타우로스, 수사슴은 시간을 의미한다. 이것은 고대 로마에서 전쟁에서 승리한 장군이 전차를 몰고 개선식을 거행하는 데서 유래했다.

그림 정중앙의 **갈라테아**는 바다를 가로지르며 고개를 돌리고 있다. 폴리페무스의 아름다운 노랫소리를 들은 것일까? 혹자는 하늘을 바라보는 갈라테아의 시선이 검소하고 금욕적으로 살고자 하는 그녀의 소망을 나타낸다고 생각하기도 했다.

미켈란젤로 1475-1564

시스티나 예배당 천장화: 인류의 타락과 낙원으로부터의 추방

1508-12, 프레스코화, 바티칸, 시스티나 예배당

시스티나 예배당의 천장화는 모든 기념비적인 예술 작품 중에서도 단연 최고 정점으로 꼽힌다. 여기서 소개하는 작품은 모두 아홉 장으로 구성된 창세기의 시작 부분 중 여섯 번째 그림에 해당한다. 하느님이 하와를 창조하시는 장면이 담긴 중앙 그림 바로 다음에 위치해 있다. 이 그림은 크게 두 장면으로 나누어지는데, 왼편에는 인류의 타락을, 오른편에서는 긴 칼을 든 천사가 아담과 하와를 에덴동산에서 몰아내고 있는 모습이다.

세계의 역사

모두 아홉 장으로 구성된 이 천장화는 교회가 세 부분으로 나눈 세계의 역사 중 첫 번째 부분에 해당한다. 나머지 둘은 시스티나 예배당의 다른 부분에 그려져 있다. 첫 번째 시기는 모세가 하느님에게서 십계명을 받기까지, 두 번째 시기는 구약 시기, 세 번째이자 마지막 시기는 그리스도의 죽음과 부활로 시작되는 신약 시기이다.

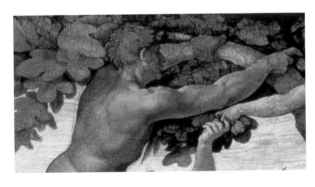

하와가 **뱀**에게서 막 금단의 열매를 받아들고 있고, 아담도 나무에서 열매를 따고 있다. 그러나 전통적으로 인류의 타락을 소재로 한 그림에서는 성서에 나와 있는 대로 하와가 열매를 따서 아담에게 준다.

이 그림에서 하와에게 **열매**를 건네주고 있는 뱀은 색색의 화려한 꼬리(주황색, 녹색, 분홍색)를 가진 여자로 표현되었다. 꼬리 부분의 선명한 색상은 근래 복원 작업의 성과이기도 하다.

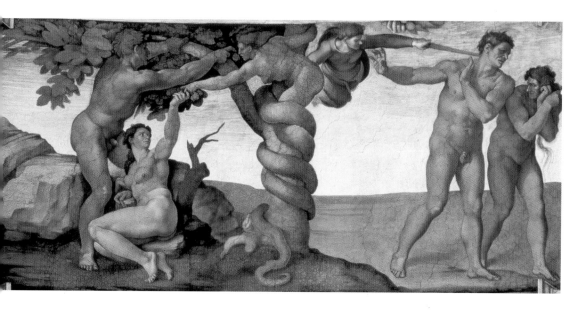

바위와 죽은 나무 둥치만이 보이는
황야는 **낙원**으로는 보이지 않는다.
사실 미켈란젤로Michelangelo는
풍경화에는 관심이 없었다.
그가 유일하게 흥미를 보인 대상은
인간뿐이었다.

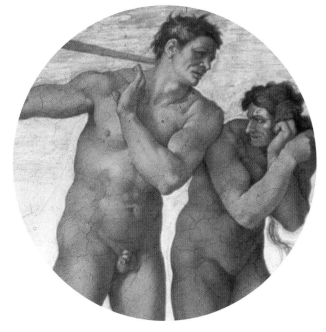

하느님의 뜻을 어기고 금단의 열매를 따 먹은 직후 아담과
하와는 자신들의 벌거벗은 몸을 보고 **수치심**을 느껴
나뭇잎을 엮어 몸을 가리지만, 미켈란젤로는 이 부분을
건너뛰어 버렸다. '테리빌리타terribilità'는
곧 미켈란젤로의 화풍을 가리키는 대명사가 되었다.
전통을 거스른 거칠고 파격적인 인체와
감정 묘사는 미켈란젤로의 특징이기도 하다.

미켈란젤로 1475-1564

시스티나 예배당 천장화: 아담의 창조

1508-12, 프레스코화, 바티칸, 시스티나 예배당

시스티나 예배당의 천장 프레스코화는 모두 합치면 그 길이가 40미터, 폭이 14미터나 된다. 예배당의 벽은 보티첼리나 기를란다요(52-7쪽 참조) 같은 미켈란젤로의 선배 세대 화가들이 그렸다. 미켈란젤로는 이들의 작품을 보고 천장화의 주제를 고른 것으로 전해진다(모세와 예수의 일생은 이미 벽화로 그려져 있었다). 아홉 장의 그림들 사이사이에는 예언자와 무녀들, 그리스도의 조상들, 그 밖의 구약 성서에 나오는 인물들이 그려져 있다. 미켈란젤로가 그린 이 창세기는 서양 미술의 모델이 되었다.

숨겨진 의미

19세기 이후 미켈란젤로의 프레스코화에 숨겨진 의미가 있는 것이 아닌가 하는 의문이 끊임없이 제기되고 있다. 또 이 작품을 제대로 이해하기 위해서는 성 아우구스티누스의 『신국론神國論』을 읽어야 한다는 주장도 있다. 이러한 주장들은 미켈란젤로가 살았던 시대의 신학적 이슈들을 연구하는 데 중요한 단서가 된다.

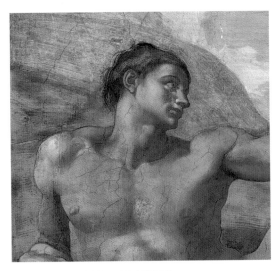

아담(미켈란젤로는 아담을 고전적인 관점에서 가장 이상적인 육체미의 소유자로 묘사했다)은 오른팔에 몸을 기댄 채 하느님의 눈을 똑바로 바라보고 있다. 초록색과 푸른색의 배경이 이곳이 에덴동산임을 말해준다.

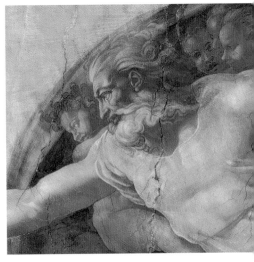

미켈란젤로가 그린 **하느님**은 강건한 몸에 은빛 머리카락과 수염을 지닌 아버지상으로 천사들의 시중을 받고 있다. 하늘에서 내려오면서 옷자락은 바람에 펄럭이고 그 주위의 공간은 모두 비어 있다.

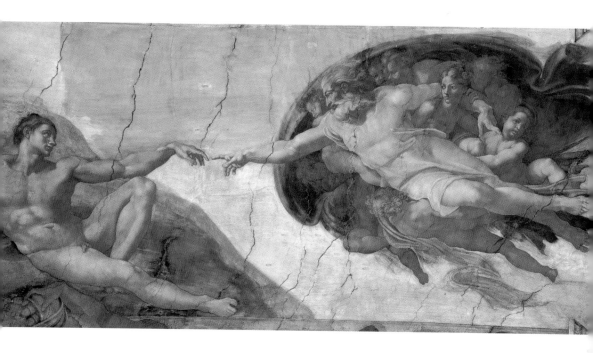

창세기

창세기에는 인류의 창조에 대해 두 가지 설이 나와 있다. "하느님께서는 '우리 모습을 닮은 사람을 만들자! 그래서 바다의 고기와 공중의 새, 또 집짐승과 모든 들짐승과 땅 위를 기어 다니는 모든 길짐승을 다스리게 하자!' 하시고, 당신의 모습대로 사람을 지어내셨다(1:26–27). 야훼 하느님께서 진흙으로 사람을 빚어 만드시고 코에 입김을 불어 넣으시니, 사람이 되어 숨을 쉬었다"(2:7).

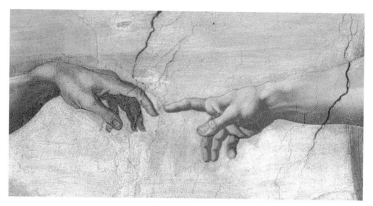

하느님은 **손**을 내밀어 '당신 모습대로 지어내신' 아담에게 숨을 불어 넣어준다.
바로 이 장면이 해당 그림의 심리적인 요점이다. 미켈란젤로 이전에도
하느님이 아담에게 생명을 불어넣는 장면을 그린 화가들은 있었지만
이렇듯 강렬한 묘사는 이 작품이 처음이다. 하느님과 아담의 손은 문자 그대로
하늘과 땅 사이에 있고 뻗은 손가락이 곧 서로 닿을 것만 같다.

미켈란젤로 1475-1564

시스티나 예배당: 최후의 심판

1536-41, 프레스코화, 13.7×12.2m, 바티칸, 시스티나 예배당

1536년, 즉 천장화를 완성한 지 약 25년이 흐른 후 이제 예순한 살의 노인이 된 미켈란젤로는 다시 시스티나 예배당으로 돌아와 붓을 잡는다. 그때까지 비어 있던 제단 뒤편의 서쪽 벽에 지금껏 유례가 없는 거대한 프레스코화를 그리기로 한 것이다. 이것이 바로 유명한 〈최후의 심판〉으로, 그 규모에 어울리는 주제라고 볼 수 있다. 이 책에 나온 다른 〈최후의 심판〉들을 살펴보면(44-5, 98-9쪽 참조) 당시에 이 작품이 얼마나 큰 충격을 불러일으켰을지 짐작할 수 있다.

우선 미켈란젤로는 수많은 전통적인 소재(예를 들면 천국으로 들어가는 문)를 과감히 생략했다. 건축물도 없고, 자연 풍경도 거의 보이지 않는다. 다만 천사와 성인들, 그리고 인간만이 있을 뿐이다. 그래도 핵심적인 요소는 빠지지 않고 포함했다. 예를 들면 왼쪽 아래로 예수의 부활과 무덤에서 일어나는 사람들이, 그림 한복판에는 성인들에 둘러싸인 예수의 모습이 보인다. 오른쪽 아래로는 저주받은 영혼들이 지옥으로 떨어지고 있다. 그림 전체에서 느껴지는 역동성과 정교한 인물 묘사는 미켈란젤로 이전에는 찾아볼 수 없었던 것들이었다.

분노

심판을 받는 사람들의 모습은 여러 가지 스타일(르네상스, 매너리즘, 바로크 등)로 분류될 수 있다. 어느 쪽이건 간에 인체와 그 자세, 동작 등에 대한 방대한 양의 연구가 밑바탕이 된 것만은 분명하다. 또 이러한 연구가 미켈란젤로 미술의 정수이기도 하다. 그러나 미켈란젤로가 이런 모험을 감행한 것이 다름 아닌 교회의 심장부(교황청)였다는 사실이 교회의 진노를 샀다. 미켈란젤로는 인간을 신성한 의무보다 우위에 두었을 뿐 아니라 기독교 신앙의 진수에 이교도의 색을 입힌 것이다. 미켈란젤로가 세상을 떠나기도 전에 눈에 띄는 나체에는 모두 옷을 입히라는 명령이 내려졌다. 정해진 길을 가는 것을 거부한 예술가의 말로를 보여준 극단적인 예이다.

> "그러고 나서 그들은 한곳에 모여 몸을 웅크리고 신을 두려워하지 않는 이들을 기다리고 있는 지옥의 물가를 향하여 큰 소리로 울었다. 깜부기불과 같은 눈을 가진 악마 카론이 손짓을 하여 모든 죄인을 배에 태우고, 뛰어내리려는 자들은 가리지 않고 노로 내리쳤다."
>
> _단테, 『신곡』 중 「지옥」편 3:106-111, A. 만델봄 역

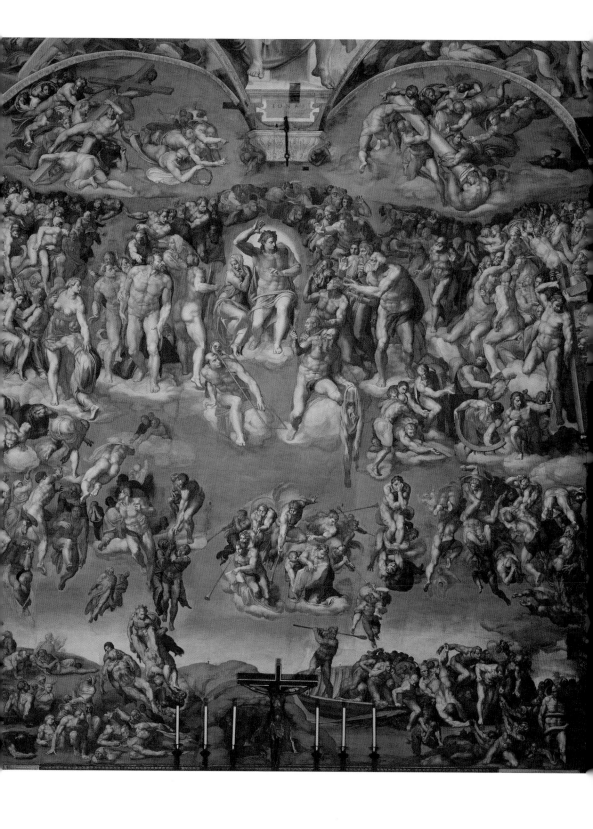

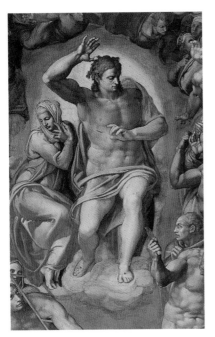

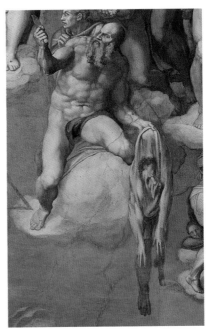

그리스도는 찬란한 금빛 광선 속에 서 있다.
그의 오른쪽에 보이는 여인은 예수의 어머니
마리아이다. 예수는 오른팔은 높이 들고
왼팔은 내리고 있다. 이는 〈최후의 심판〉에서
예수가 취하는 전통적인 자세이다.
눈을 내리깔고 있는 마리아 역시 마찬가지이다.
예수의 몸을 마치 운동선수처럼 그린 것이나
나신에 수염도 없이 그린 부분은 완전히
새로운 시도였다(128쪽 참조).

이 **성인**은 순교자 성 바르톨로메오 사도이다.
성 바르톨로메오는 산 채로 거죽이 벗겨졌다고 하는데,
여기서는 자신의 거죽과 칼을 들고 있는 모습이다.
이 거죽은 미켈란젤로의 얼굴이라는 설이
전해 내려온다.

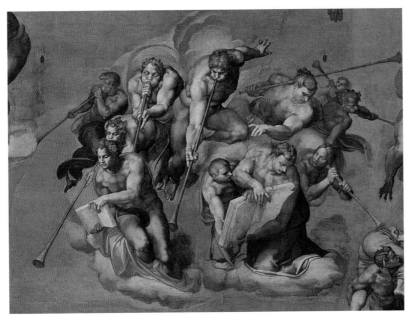

그리스도 아래로는 묵시록에
나오는 일곱 명의 **천사들**이
나팔을 불며 심판의 날이
다가오고 있음을 알리고,
다른 천사들은 묵시록을 들어
보인다. 이 장면은 모든 일이
실제로 시작되는 순간이다.

맨 위쪽에는 흔히 볼 수 있는 날개 달린 천사가 아니라 **근육질의 남자들**이 십자가와 가시관, 그리고 예수가 묶여서 채찍질 당한 기둥(세 개의 '수난의 도구')을 나르고 있다(23, 44쪽 참조).

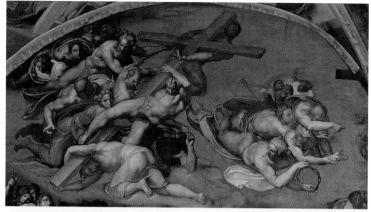

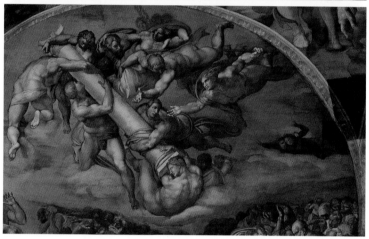

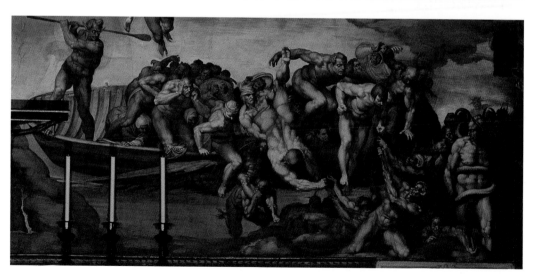

오른쪽 아래로 어지러이 얽힌 사람들이 지옥으로 떨어지고 있다. 재미있는 것은 그리스 신화에 나오는 뱃사공 **카론**(95쪽 참조) 이 등장한다는 점이다. 카론은 단테의 『신곡』의 「지옥」 편(1320 년경; 84쪽 참조)에도 나온다. 카론 외에도 또 다른 그리스 신화 속의 인물이 등장한다. 미노스는 지옥의 신 하데스의 재판관 중 하나로, 미켈란젤로는 교황의 의전관인 비아지오 다 체세나를 모델로 그렸다. 다 체세나는 미켈란젤로의 작품에 대해 불평을 늘어놓았다고 한다. 큰 뱀이 미노스의 몸을 칭칭 감고 그의 성기를 물고 있다.

조르조네 | 1478년경-1510

폭풍우

1508년경, 캔버스에 유채, 82×73cm, 베네치아, 아카데미아 미술관

조르조네Giorgione에 대해서는 별로 알려진 것이 없다. 서른두 살에 세상을 떠났으며 몇몇 작품만을 남겼다. 그러나 이 작은 그림에서도 볼 수 있듯이 그의 작품들은 '혁명' 한가운데에 서 있다. 〈폭풍우〉에 등장하는 모든 것(인물, 풍경, 공기, 빛, 건축물)은 서로 떼려야 뗄 수 없는 하나의 유기체이다. 조르조네에게 있어서 '그림'은 곧 '색'이었다. 예를 들면 단순한 자연 풍경조차도 조르조네의 '색'과 결합하면 완전히 다른 무언가가 된다. 조르조네의 인생은 베일에 싸여 있지만, 그리스 신화 등에 관심이 많았던, 매우 지적인 예술가였던 것 같다.

하나씩 벗겨지는 베일

이 그림 속에는 대체 무슨 일이 일어나고 있는 것일까? 이 의문은 조르조네가 세상을 뜬 직후부터 끊임없이 되풀이되었지만, 아직 그 누구도 확실한 답을 알지 못한다. 다만 추측할 뿐이다.

- 고대 그리스 신화의 한 장면(조르조네의 고향인 베네치아에서 매우 인기가 좋았던 소재이다).
- 도시에서 추방당한 젊은 어머니가 친절한 목동을 만난 장면.
- 트로이의 왕자이며 목동이기도 했던 파리스가 헬레네를 위해 아내인 오에노네와 자식을 버리는 장면. 파리스가 헬레네를 납치하면서 트로이 전쟁이 일어나고 오에노네와 아이는 전쟁 중에 죽는다. 다가오는 번개 구름이 이러한 비극적인 결말을 암시하고 있다.
- 이집트로 피난 가는 도중에 잠시 쉬는 장면.
- 목가적 알레고리: 폭풍우는 예측 불가능한, 또한 불가피한 운명을 상징하며 여인은 자비, 병사는 충성을 의미한다.
 어떤 이들은 조르조네가 다만 어떠한 '분위기'를 그렸을 뿐이라고 주장하기도 하지만, 그마저도 어딘지 시대착오적이라고 느껴진다.

기둥은 견고함과 안정감의 상징이다. 부러진 기둥은 구약 성서에 나오는 삼손이 무너뜨린 불레셋의 성전을 연상케 한다. 그러나 실제로 이 그림에서 그런 뜻으로 쓰였는지는 불분명하다.

천둥 **번개**가 치는 하늘 역시
의미심장하다. 기독교인들은 물론
기독교 이전의 고대인도 번개는
신의 분노라고 믿었기 때문이다.

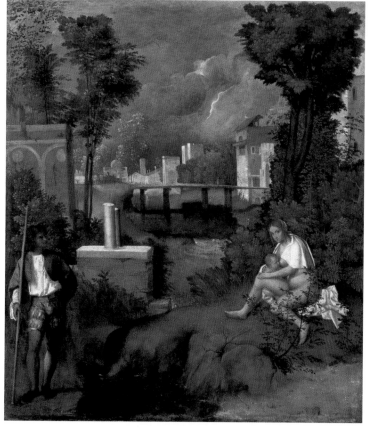

이 젊은이는 **병사인가, 목동인가, 아니면 집시인가?**
그리고 여인과의 관계는 무엇인가? 엑스레이 투시 결과 원래 목욕하는 여인이
이 자리에 그려져 있었던 것으로 판명되었다.
이 그림은 어떤 특정한 주제가 아예 없었던 것인지도 모른다.

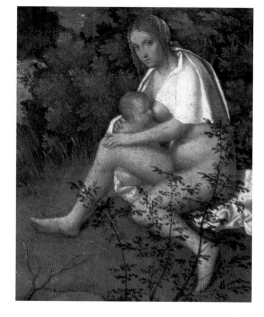

앉아 있는 여인은 어깨에
두르고 있는 흰 천을 제외하면
나신이다. 그녀는 아이에게
젖을 물리고 우리를 똑바로
바라보고 있다. 나신이라는
점을 제외하면 성모자를
상징하고 있다고 보아도
무리가 없다.

조르조네 & 티치아노 1478년경 - 1510; 1487년경 - 1576

잠든 비너스
1509 - 10년경, 캔버스에 유채, 108×175cm, 드레스덴, 구(舊) 거장 회화관

나신의 젊은 여인이 잠들어 있다. 오른팔을 베고, 왼손으로는 음부를 살짝 가린 채 붉은색과 흰색의 천 위에 누워 있다. 오른편으로는 성채와 집들이 보인다. 이 그림은 처음 시작했던 조르조네가 갑작스레 세상을 떠나는 바람에 미완성으로 남아 있다. 조르조네는 여인과 그 뒤의 바위를 그렸을 것으로 추정된다. 이 그림을 완성한 사람은 그의 제자였던 티치아노Titian이다. 그는 뒷배경의 풍경을 그리고, 여인이 누워 있는 천을 그렸으며, 발치에 작은 에로스를 그려 넣었다. 에로스는 후에 마멸되어 더는 그림에 나타나지 않는다. 또한 누구인지 알 수 없는 세 번째 화가가 이 그림에 손을 댄 것으로 추정된다.

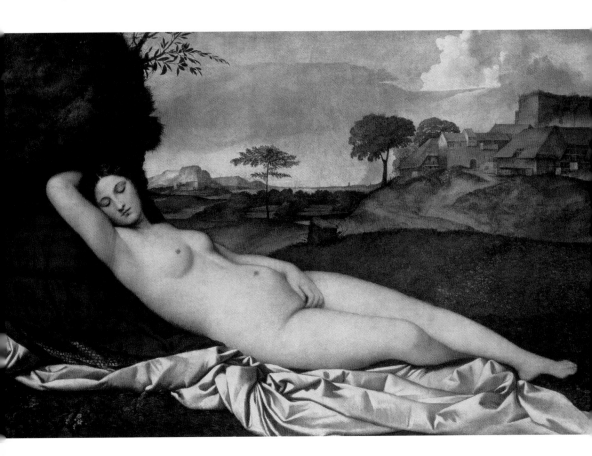

원래 여인의 발치에는 티치아노가 그린 작은 **에로스**가 있었다. 적외선 투시 촬영 결과 아직 그 희미한 흔적이 보인다(오른쪽). 이것은 매우 중요한 발견이다. 왜냐하면 에로스가 가까이에 있다는 것은 곧 이 여인이 에로스의 어머니인 아프로디테임을 의미하기 때문이다(물론, 에로스는 나중에 티치아노가 추가한 것이기 때문에 조르조네가 처음부터 아프로디테를 그릴 의도였는지는 알 수 없다). 에로스는 보는 이의 눈길을 자연스럽게 유도하는 역할을 한다. 게다가 에로스는 작은 새와 화살을 갖고 있어 상당히 에로틱한 분위기를 자아냈을 것이다.

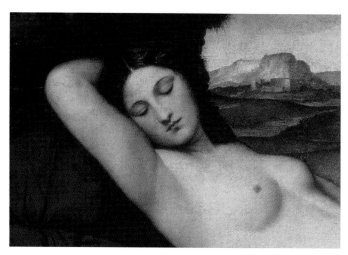

항상 봄인 정원이나 들판, 숲속에 **잠들어 있는 아프로디테**는 고대 로마의 결혼 축가에도 자주 나온다. 아프로디테는 천사들의 호위 아래 잠들어 있지만, 에로스가 끊임없는 장난으로 그녀를 깨운다. 잠에서 깬 아프로디테는 축가가 바쳐질 결혼식에 참석한다. 16세기 라틴 시문학에서는 비슷한 소재가 수없이 쓰였다. 만약 조르조네가 이러한 결혼 축가를 시각적으로 형상화한 것이라면 누가 이 그림의 후원자였을지도 짐작할 수 있다.
바로 1507년에 모로시나 피사니와 결혼한 예로니모 마르첼로이다.

알브레히트 뒤러 1471-1528

네 명의 사도들

1526, 패널에 유채, 215×76cm(×2), 뮌헨, 알테 피나코테크

알브레히트 뒤러Albrecht Dürer는 1526년 이 그림을 자신의 고향인 뉘른베르크시에 헌정했는데, 1년 뒤 뉘른베르크시가 공식적으로 루터교로 개종하면서 시 당국은 이 그림을 교회가 아닌 시청사에 걸었다. 이 작품이 독립적인 작품인지, 아니면 더 큰 작품의 일부인지는 확실치 않다. 그러나 이 작품에서 뒤러가 신교新敎의 영향을 받은 것은 확실하다. 실물 크기보다 큰 네 명의 사도는 서로 다른 개성의 소유자로 그려졌는데, 이는 종교에 접근하는 방식이 다양하다는 것을 의미한다. 한편, 이 그림의 제목은 실제와는 맞지 않는다. 성 마르코는 복음사가이기는 하지만 예수의 '사도'는 아니었기 때문이다.

신교도들에게 보내는 경고

네 사도의 발아래 새겨져 있는 문구는 루터의 독일어 성서에서 각 사도와 관련 있는 부분을 인용한 것이다. 뒤러는 로마 가톨릭을 거부한 것은 물론, 광적일 정도로 열성적인 신교도였다고 한다. 뒤러가 인용한 부분은 다음과 같다.

> "이 위태로울 때, 모든 속세의 제왕들은 성서를 등한히 하는 유혹에 빠져서는 안 된다. 주님은 당신의 말씀이 왜곡되는 것을 용서치 않으신다. 이는 여기에 보이는 네 명의 성인들이 전하는 말이다."

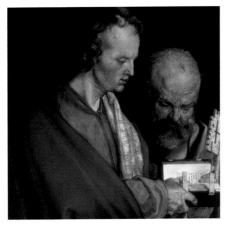

요한은 자신이 직접 쓴 복음서를 읽고 있다. 마르틴 루터는 성서의 복음서 중에서도 특히 요한 복음을 선호했다고 한다. 한편 가톨릭교회의 창시자라고 할 수 있는 베드로는 그의 트레이드마크인 천국의 문 열쇠를 든 채 요한의 곁에 서 있다. 활기찬 요한의 모습(젊고, 붉은 옷에, 붉은 머리) 과는 대조적으로 베드로는 다소 무기력(늙고, 주름진 얼굴에, 내리뜬 시선)해 보인다.

바오로(늙고, 과묵하고, 내성적인)는 우울해 보이고, 마르코(젊고 날카로운 눈을 지닌)는 다혈질로 묘사되었다. 신교도들은 바오로를 자신들의 영적 지도자로 여겼다. 바오로는 원래 예수의 열두 제자에는 포함되어 있지 않았지만, 나중에 사도라고 불리게 되었기 때문이다.

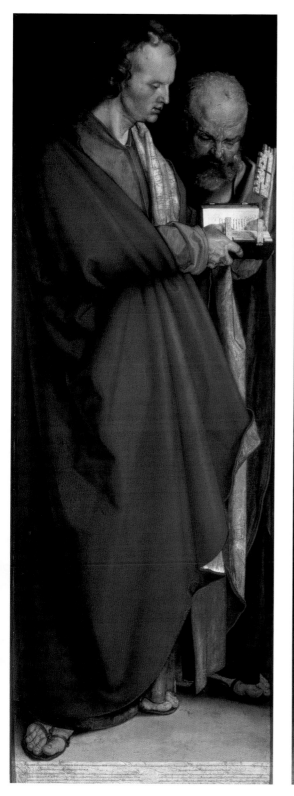
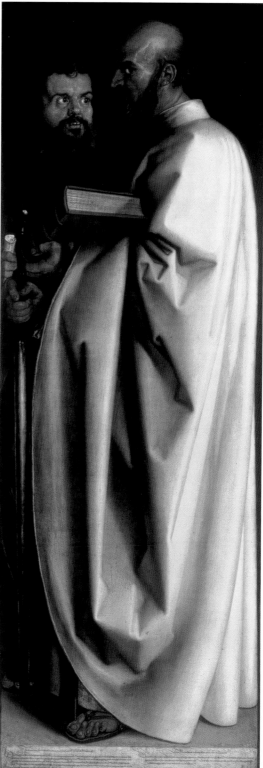

요아힘 파티니르 1475년경-1524

스틱스강을 건너는 카론

1520년경, 패널에 유채, 64×103cm, 마드리드, 국립 프라도 미술관

기독교 신앙을 배경으로 그리스 신화의 한 장면이 펼쳐지고 있다. 이러한 조합은 이전에는 볼 수 없었던 것으로, 1500년 이후 이탈리아를 필두로 북유럽 미술에서도 뭔가 새로운 것이 일어나고 있음을 알려준다. 그림 왼편에는 천사들이 의인들의 영혼을 교회의 첨탑들이 보이는 낙원과도 같은 정경으로 이끌고 있다. 오른편에 보이는 둑 위로는 지옥의 모습이 보인다. 이 둘을 갈라놓고 있는 그림 한가운데의 강에서는 뱃사공이 또 한 사람을 싣고 배를 저어오고 있다. 성부나 성자는 어디에서도 보이지 않는다. 요아힘 파티니르Joachim Patinir의 다른 작품에서도 그렇듯이, 장대한 풍경(이 경우에서는 강)은 실물을 직접 보고 그린 것이다.

최후에서 두 번째 심판?

중세 신앙에 따르면 죽은 이들의 영혼은 두 번의 심판을 받는다고 한다. 첫 번째 심판은 죽은 직후에 열리며 사자의 영혼이 낙원으로 갈 것인지, 연옥으로 갈 것인지를 정한다. '진짜' 최후의 심판에서는 궁극적으로 천국 또는 지옥 둘 중 한 곳으로 정해지게 된다.

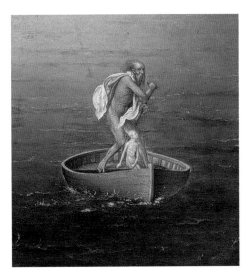

죽은 이의 영혼을 싣고 배를 저어오고 있는 뱃사공은 기독교 신앙이 아닌 그리스 신화에 나오는 인물이다. 강의 이름은 스틱스, 망각의 강이다(87쪽 참조). 수염을 기른 뱃사공의 이름은 **카론**으로 심술궂기로 유명하며 머리를 빗는 법이 없다. 아마도 카론, 또는 뱃전에 앉아 있는 승객은 이제 어느 쪽으로 갈 것인가를 정해야만 한다. 지옥으로 향하는 짧고 쉬운 길인가, 아니면 천국으로 향하는 길고도 험한 길인가?

최후의 심판 날까지 **의로운 자의 영혼들**은 낙원에서 살게 된다. 그림에서 멀리 보이는 곳이 바로 낙원이다. 수풀이 우거지고, 생명의 샘이 보인다. 천사들이 영혼들을 그곳으로 인도하고 있다. 그리스 로마 시대에는 의인들은 사후에 이상향(엘리시움)으로 간다고 믿었다.

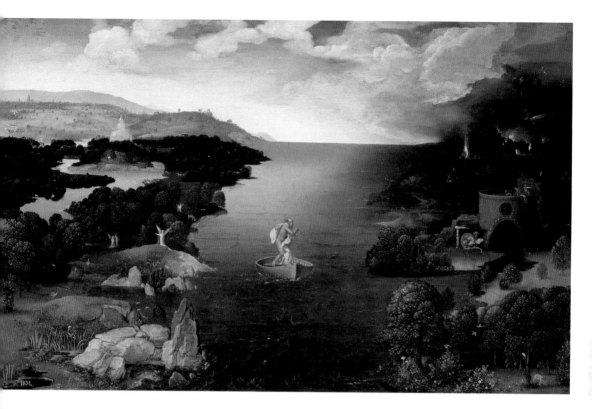

"그곳에 카론이 서 있었다. 황량한 물가의 더러운 신. 백발의 턱에서는 흘러내리는 빗지도, 감지도 않은 수염. 불에 던져진 빈 용광로와도 같은 두 눈. 기름때에 절은 허리띠 하나가 옷차림의 전부이니 음탕하기도 하구나."

_베르길리우스, 『아이네이스』 6:298-301, 존 드라이든 역

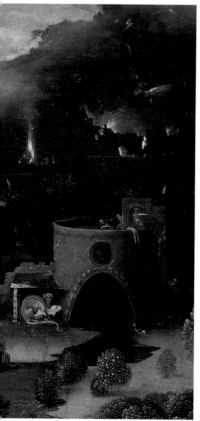

타오르는 불길 속에 캄캄하고 무시무시한 **지옥 풍경**이 여기저기서 보인다. 어렴풋이 보이는 악마들의 모습은 파티니르와 거의 비슷한 시대를 살았던 히에로니무스 보스의 그림을 연상케 한다. 세 개의 머리가 달린 개가 하데스(지하 세계)라고도 불리는 지옥으로 가는 길목을 지키고 있다. 이 개의 이름은 **케르베루스**로, 아무도 이 개를 피해 지옥에서 도망치지 못한다.

로소 피오렌티노 1495-1540

그리스도를 십자가에서 내림

1521, 패널에 유채, 333×196cm, 볼테라, 피나코테카 코무날레

이 작품은 매우 이상한 느낌을 주는데, 그것은 아마도 강렬한 색감과 공간적 감각이 전혀 없기 때문일 것이다. 십자가 아래에 서 있는 사람들의 생생한 감정 표현은 다소 추상적으로까지 보이는 전체적인 구성과는 상당히 어울리지 않는다. 이 그림은 미켈란젤로의 풍만한 인체 표현의 영향을 받은 것으로 보인다.

로소 피오렌티노Rosso Fiorentino는 볼테라의 산 프란체스코 성당의 크로체 디 조르노 예배당을 위해 이 작품을 제작했다. 등장인물들의 강렬한 감정 표현은 보는 이로 하여금 공감을 불러일으킨다.

복음서에 의하면

복음서는 유다인 판관이자 남몰래 예수를 따르고 있었던 아리마데 사람 요셉이 십자가에서 예수의 시신을 내린 것으로 기록하고 있다. 또 다른 추종자였던 니고데모에 대해서는 요한 복음만이 언급하고 있다. 처음에 화가들은 이 두 사람과 사도 요한, 성모 이렇게 네 사람만을 그렸으나, 점차 다른 사람들을 추가하게 되었다.

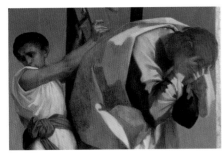

예수가 가장 사랑했던 제자 **요한**은 슬픔에 잠겨
몸을 돌리고 있고, 무표정한 하인이 사다리를 붙들고 있다.
이 하인은 요한 일행과 특별한 관계가 있어 보이지는 않는다.

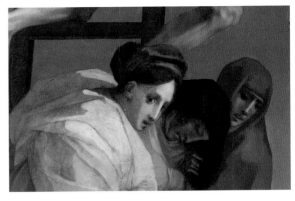

'성스러운 여인들'이라고도 불리는 이 여인들은
성모의 지인들로, 예수를 십자가에서 내리는 장면에
흔히 등장한다. 마리아 막달레나도 이들 중 하나이다.

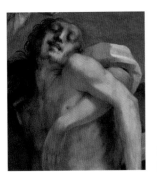

축 늘어진 예수의 몸에는 수많은 상처에도
불구하고 핏자국이 전혀 남아 있지 않다.

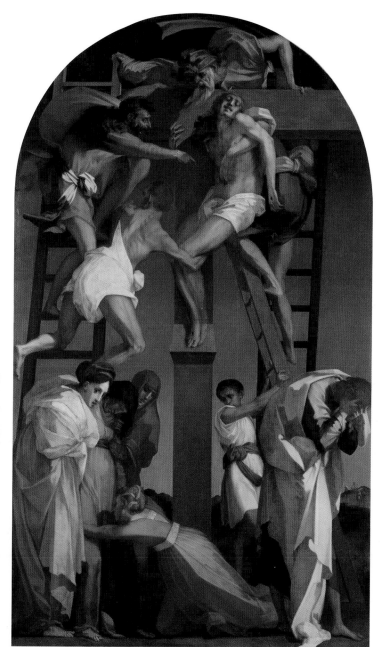

그림의 위쪽 부분은 예수의 시신을 십자가에서 내리기 위한 노력을
표현하는 데 할애되었다. **네 명의 사람**이 십자가 위로 올라갔다.
맨 위에 보이는 사람이 아마도 아리마데 사람 요셉인 듯하다.
맨 아래에 있는 사람은 예수의 다리를 지탱하기 위해 거의
공중 곡예와도 같은 자세를 취하고 있다. 이 주제를 다룬 그림에서는
사다리가 두 개밖에 나오지 않는 것이 일반적이지만,
로소는 사다리를 하나 더 추가함으로써 장면에 복잡성을 더했다.

루카스 반 레이덴 1494-1533

최후의 심판

1526, 패널에 유채, 269.5×185cm, 265×76.5cm(×2), 레이던, 라켄할 시립 미술관

요한 묵시록에 나와 있는 최후의 심판은 여러 예술가가 서로 다른 목적으로 표현해 온 주제이다. 예를 들면 시청의 치안 판사실에 걸려 있는 '정의의 심판'은 공정한 사법 행정의 중요성을 일깨우기 위한 것이었다. 루카스 반 레이덴Lucas van Leyden의 이 제단화는 목재상이자 교구 위원, 레이던 시장이었던 클라이 디릭스츠의 자녀들이 아버지를 기억하기 위해 의뢰한 작품이다. 이 웅장한 작품은 레이던의 세인트 피터(성 베드로) 교회의 벽을 장식했다가 후에 시청으로 옮겨졌다. 루카스 반 레이덴은 이탈리아 르네상스 화풍에 정통했으나, 그의 작품에는 한스 멤링(44-5쪽 참조) 같은 과거 네덜란드 화가들의 전통이 아직 살아 있다.

거대한 물고기 형상의 괴물이 입을 벌리고 있는 **지옥**의 묘사는 중세 예술에서 흔히 볼 수 있다.

나팔 소리에 무덤에서 일어난 **사자**死者들이 자신들이 갈 길로 가고 있다. 친절한 천사들의 인도를 받아 예수의 오른편으로 가는 이들은 선택받은 이들이요, 악마에게 끌려 반대쪽으로 가는 이들은 저주받은 이들이다. 중앙에 있는 다른 사람들은 두려움에 떨며 판단을 기다리고 있다. 그러나 어느 쪽으로 향하건 그들의 얼굴은 천국을 바라보고 있다.

예수 그리스도가 제단화의 정중앙에 앉아 있고
그 위 일직선으로 성부와 성령이 보인다. 예수는
의인과 악인을 심판하는 전통적인 포즈대로
오른팔은 들고 왼팔은 내리고 있다. 예수의 머리
양옆으로는 '결백'을 의미하는 흰 백합과 '죄'를
의미하는 긴 칼이 보인다. 중앙 패널 하단과
양쪽 날개 패널에는 이러한 심판이 초래하는 결과가
묘사되어 있다. 열두 사도들이 에워싼 그리스도가
구름 위에 앉아 있고 저 높이 성인들과 천사들이
하늘에서 내려오는 황금색 빛을 받고 있다.
그러나 보통 인류를 대신해 기도하는 역할로
〈최후의 심판〉에 빠지지 않는 성모 마리아와
세례자 요한은 이 작품에서는 보이지 않는다.

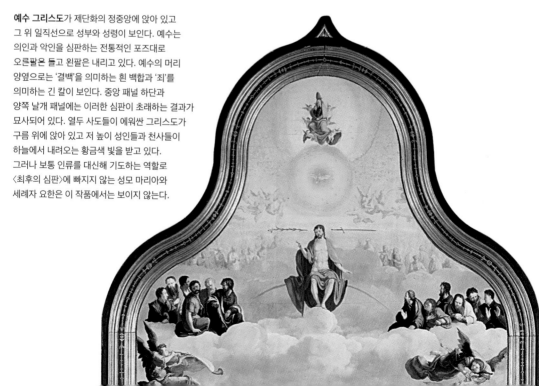

한스 홀바인 1497/8-1543

장 드 댕트빌과 조르주 드 셀브(대사들)

1533, 패널에 유채, 207×209.5cm, 런던, 내셔널 갤러리

한스 홀바인Hans Holbein의 초상화들은 마치 손을 뻗으면 잡힐 것처럼 생생하고 실제적인 묘사가 특징이지만, 그 이면에는 눈에 보이는 것보다 훨씬 많은 의미가 담겨 있다. 이 작품을 의뢰한 사람은 그림 속의 왼쪽 인물인 장 드 댕트빌(1503년경-1555)로, 프랑스 왕 프랑수아 1세가 임명한 영국 대사였다. 오른쪽 인물 역시 프랑스인인 조르주 드 셀브 주교(1508년경-1541)이다. 영국이 가톨릭교회로부터 탈퇴를 선언하기 직전이었던 1533년 당시 그는 비밀 지령을 받아 영국에서 외교 첩보 활동을 수행하고 있었다. 한편 이때 홀바인은 고향인 바슬레를 떠나 런던에서 작품 활동을 하고 있었다.

이 괴상한 모양은 심하게 늘여 그린 **해골**이다. 이러한 기법을 왜상歪像, Anamorphosis이라고 한다. 극단적인 예각 각도에서 보아야만 원래의 형상을 제대로 볼 수 있다. 이미 여러 번 언급했듯이 해골은 인간이 언젠가 죽어서 흙으로 돌아갈 운명(메멘토 모리)임을 상징한다. 인간을 비롯하여 이 땅의 모든 만물은 덧없고 덧없다. 만약 해골이 제대로 보이는 각도에서 이 그림을 본다면, 해골을 제외한 다른 대상들은 일그러져 보이게 될 것이다. 여기에서 얻을 수 있는 교훈은, 죽음은 언제 어디에나 있지만, 우리가 그것을 깨닫지 못한다는 것이다. 그러나 만약 우리가 그것을 깨닫게 된다면, 그때는 우리의 삶이 또한 비틀리고 흐릿한 모습으로 다가오게 된다.

두 남자가 팔꿈치를 올려놓고 있는 가구는 '골동품 선반whatnot' 이라고 불리며 그 위에는 온갖 **과학 도구**들이 즐비하다. 이는 두 사람이 탐구하는 지식인들이었다는 것을 말해준다. 이러한 지식인들의 활동은 결국 지난 수 세기를 지배해온 사회의 틀을 깨는 데 일조한다. 예를 들면, 천구의天球儀와 해시계는 당시 코페르니쿠스가 주창했던 지동설을 의미한다.

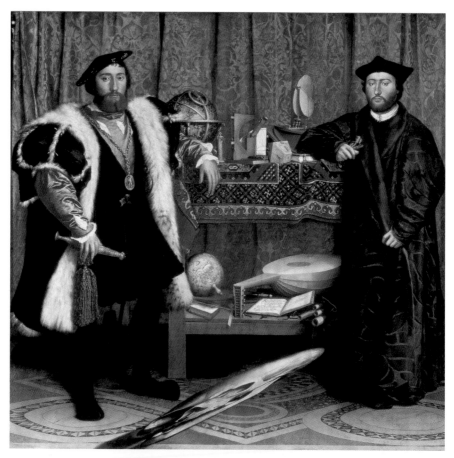

지구본은 유럽을 세계의 중심으로,
아프리카를 그 아래로 보여주고 있다.
댕트빌의 성城이 있는 곳까지 짚어낼 수
있을 정도로 정교하게 묘사했다.

류트는 화합과 조화의 상징이지만,
그림 속의 악기는 목이 부러져 있다.
이는 당시 고조되고 있던 신·구교 간의 갈등을
의미한다. 펼쳐져 있는 **찬송가 책**을 그린 것은 구교와
신교 어느 쪽의 비위도 거스르지 않으려는 의도이다.
다시 하나로 통합된 교회에 대한
홀바인의 열망이기도 하다.

커튼 뒤(왼쪽 위 모서리 부분)로
보이는 **십자가 위의 예수 그리스도**는
해골과 마찬가지로 이 작품을 한
단계 위로 끌어올리는 기능을 한다.
그들의 높은 사회적 지위와 지적
활동에도 불구하고 이들은 어차피
언젠가 죽을 수밖에 없는 죄인임을
의미한다.

코레조 1490년경-1534

제우스와 이오

1532?, 캔버스에 유채, 163.5×74cm, 빈 미술사 박물관

르네상스 이탈리아의 사회적 엘리트들은 고대 그리스 로마 신화에 나오는 관능적인 장면들에 열광했다(108-9쪽 참조). 이 작품은 그런 상류층의 한 사람이었던 만토바 공작 페데리코 곤차가의 의뢰로 그려진 듯하다. 코레조Correggio는 제우스의 불륜 행각을 주제로 네 장의 캔버스화 연작물을 제작했는데 각각의 그림은 제우스가 어떻게 변장하고 목표 인물들을 유혹했는지를 보여준다. 레다의 경우에는 백조, 다나에는 황금 비였고, 미소년인 가니메데스를 납치할 때는 독수리로 변신했다. 이 작품에서는 이오와 사랑을 나누기 위해 구름으로 모습을 바꾸었다. 가니메데스와 이오의 이야기는 오비디우스의 『변신』에 등장한다. 이 네 장의 그림은 매우 정교한 묘사로 막 애정 행위에 돌입하려고 하거나 혹은 이미 한창 사랑을 나누는 장면을 나타내, 초기 르네상스에서 가장 에로틱한 작품들로 꼽힌다. 곤차가 공작은 신성로마제국 황제 카를 5세가 만토바를 방문했을 때 이 작품을 선물로 바쳤다.

줄거리

제우스는 강의 신인 이나코스의 딸 이오를 보고 사랑에 빠져 쫓아다니다가 결국 구름으로 변신하여 그녀를 겁탈한다. 질투심 많은 아내 헤라를 속이기 위해 제우스는 이오를 암소로 둔갑시키지만, 이미 이 사실을 알고 있었던 헤라는 백 개의 눈을 가진 거인 아르고스에게 이오를 감시하게 한다. 이에 제우스는 헤르메스를 시켜 아르고스를 죽이는데, 이를 전해 들은 헤라는 무섭게 노한다. 이오는 헤라의 진노를 피해 도망치게 되지만, 결국 본래의 모습으로 되돌아와 제우스의 아들인 에파푸스를 낳는다.

코레조 이전의 화가들은 이 이야기를 그린 적이 거의 없었다. 도대체 어떻게 구름과 여인이 사랑을 나누는 장면을 묘사할 수 있겠는가? 그러나 코레조는 두 가지 방법으로 이 난제를 해결했다. 첫 번째로 이오의 **입술**에 키스하는 제우스의 얼굴이다. 자세히 보면 구름 속으로 사람의 얼굴과 비슷한 형상이 떠오른다.

그녀는 도망치고 있던 것이다. 그녀가 어느새 레르나의 목초지와 나무를 심어놓은 뤼르케움의 경작지들을 뒤로 했을 때, 신은 넓은 땅을 먹구름으로 뒤덮은 뒤 도망치는 소녀를 붙잡아 그녀의 정조를 차지했다. 그사이 유노(헤라)는 들판들의 한가운데를 내려다보고 있다가 느닷없이 구름이 밝은 대낮에 밤의 어둠을 자아내는 것을 수상하게 여겼다. 그녀는 그 구름이 강에서 온 것도, 눅눅한 대지에서 솟은 것도 아님을 알았다.

_오비디우스, 『변신』 1장 599-606, 천병희 역

구름이 이오의 나체를 껴안고 있다.
그녀는 이미 황홀경에 빠져 있는데,
이는 그림의 후원자가 특별히 주문한 것으로
추정된다. 거의 인간의 그것과 비슷한 형태의
뭉실뭉실한 구름 **손**이 이오의 허리를 끌어안고
있다. 당연한 일이지만, 이 작품은 훨씬 후인
18세기 미술에 지대한 영향을 미쳤다.
이상적으로 표현한 여성의 육체미와 관능적인
분위기가 수많은 화가에게 영감을 준 것이다.

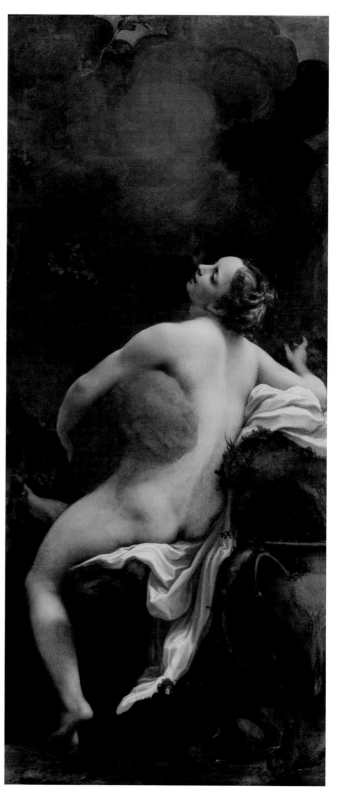

샘에서 물을 마시고 있는 **수사슴**은 무엇을
상징하는지 분명치 않다. 오비디우스의
『변신』에는 수사슴에 대한 언급이 없기
때문이다. 단순히 이오의 아버지가 강의
신이었다는 뜻일 수도 있다.

파르미자니노 1503-1540

긴 목의 성모

1532-40, 패널에 유채, 216×132cm, 피렌체, 우피치 미술관

파르미자니노Parmigianino는 16세기 중반을 휩쓴 고전주의 전통을 거부하고 다소 모호한 '매너리즘'
이라는 이름 아래 머문 특이한 화가 중 한 명이다. 이들은 매우 정교하면서도 자신만의 특징이 한
눈에 드러나는 매너리즘을 고수했다. 〈긴 목의 성모〉는 서른일곱에 아깝게 요절한 파르미자니노
최후의 가장 중요한(그리고 가장 악명높은) 작품일 것이다. 그는 의도적으로 신체를 비정상적일 정도
로 길게 늘여서 그렸는데, 이는 당대의 비평가들로부터 비웃음을 사기에 충분했다. 또한 구성 자체
도 조화로움과는 거리가 멀다. 천사들은 한쪽 구석에 몰려 있지만, 그 반대편은 대리석 기둥과 작
은 인간의 상像 외에는 텅 비어 있다.

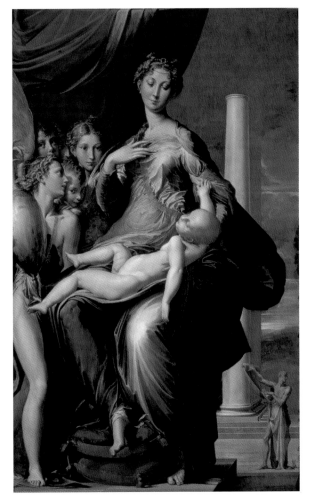

성모는 **백조의 목**이라고도 불리는 긴 목뿐
아니라 손가락과 발, 그리고 전체적으로도
매우 갸름한 인상을 풍긴다. 이 작품에서는
인공적인 것이 곧 우아함을 상징한다.
성모의 무릎 위에 잠들어 있는 아기 예수 역시
'늘어뜨린' 모습이다.

성모자와 마찬가지로 이 작은 인물상 역시
늘여서 그렸다. 키가 크고 늘씬한 이 인물(아마도
성 예로니모)은 두루마리를 펼쳐 보여주고 있다.

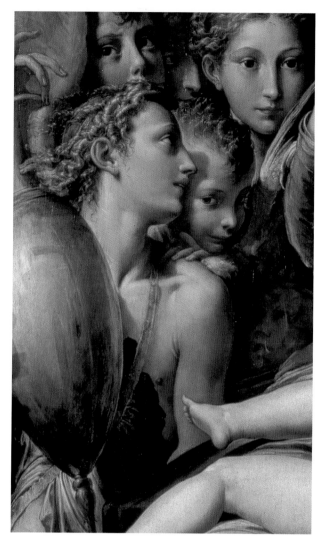

달걀 모양의 꽃병은 이 작품에 숨어 있는 어떤 상징성을 암시한다.
파르미자니노는 연금술에 큰 흥미를 느끼고 있었으며 이 꽃병은
금속을 황금으로 바꾸기 위해 연금술사들이 흔히 사용하던
소형 용광로를 연상케 한다. 또 혹자는 파르미자니노의 문학적 소양을
가리키는 예라고도 해석한다. 당시 시문학에서는 여성의 머리,
어깨와 목을 완벽한 형태의 꽃병으로 비유하곤 했다.

뒷배경의 **대리석 기둥** 역시 이상할 정도로 크다.
따라서 '길게 늘인' 것이 단순한 우연이 아니라
작품 전체를 관통하는 작가의 의도임을 알 수 있다.
일부러 전통적인 미의 관점을 탈피해 이전에는
상상조차 할 수 없었던 방식을 시도한 것이다.
이러한 파르미자니노의 선구자 의식은 놀랄 만큼
현대적이라고 볼 수 있다.

티치아노 1487년경-1576

성모 승천

1518, 패널에 유채, 690×360cm, 베네치아, 산타 마리아 글로리오사 데이 프라리 성당

성모 마리아는 죽은 지 이틀 후에 무덤에서 일어나 하늘로 승천했다고 한다. 이 이야기는 신약 성서에는 나오지 않지만, 소위 외경이라 불리는 3~4세기 기독교 경전에 기록되어 있다. 성모 승천은 예술가들이 매우 즐겨 그린 주제로, 특히 성모에게 봉헌된 교회들에게 인기가 높았다. 〈성모 승천〉은 보통, 성모의 무덤에서 불침번을 서고 있던 사도들은 아래쪽에서 올려다보고 있고, 천사들에게 에워싸여 하늘로 오르는 성모를 위에서 하느님이 기다리고 있다. 티치아노는 풍부한 감정 표현, 시선과 역동성, 그리고 무엇보다 화려한 색채 활용으로, 땅과 하늘, 천국으로 나눈 세 공간이 각각 연결된 듯한 효과를 자아냈다.

뒤늦게 인정받다

성모 승천은 수 세기 동안 축일로 기념되어왔으며 특히 반종교개혁 시기에는 성모 공경의 전통을 나타내는 표시로 뿌리 깊게 자리 잡았다. 그러나 '믿을 교리Article of Faith'로 선포된 것은 1950년이나 되어서이다.

쇼크

베네치아에서 가장 규모가 큰 예술 작품인 이 그림은 100미터 밖에서도 한눈에 알아볼 수 있도록 제작되었다. 티치아노의 후원자였던 베네치아의 산타 마리아 글로리오사 성당의 수사들은 맨 처음에 이 작품을 보고 몹시 놀랐으나, 곧 이 작품으로 인해 당시 스물여덟 살에 불과했던 티치아노는 확고한 명성을 얻게 된다.

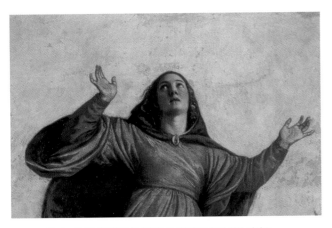

성모는 강렬한 황금빛을 띤 천상의 빛 한가운데 서서 팔을 벌리고 하늘을 향해 시선을 올리고 있다. 성모를 둘러싸고 있는 초자연적인 금빛 배경은 비잔틴 양식의 이콘icons을 연상케 한다.

하늘 높이 떠 있는 **하느님**은 다소 엄격해 보이는 노인으로 묘사되어 보는 이로 하여금 미켈란젤로를 떠올리게 한다. 그 곁의 **케루빔**은 마리아에게 씌울 천상 모후의 관을 들고 있다.

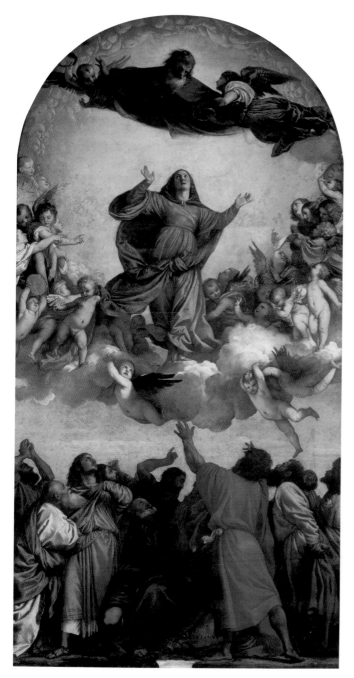

사도들은 자신들이 목격하고 있는 광경에
놀라움을 금치 못하고 있다. 특히 붉은 옷을 입은
두 사도의 시선을 따라가다 보면 감상자 역시
눈길이 자연스럽게 성모로 향하게 된다.

몸소 승천한 예수 그리스도와 달리 성모는
천사들에 의해 이끌려 올라간 것으로 전해지고
있다. 이 그림에서도 천사들의 무리가 성모를
찬미하며 곡을 연주하고 있다.

티치아노 1487년경-1576

디오니소스와 아리아드네
1520-23, 캔버스에 유채, 172.2×188.3cm, 런던, 내셔널 갤러리

페라라 공작 알폰소 데스테는 자신의 작은 개인 집무실을 장식하기 위해 다섯 점의 그림을 주문했는데, 그중에는 티치아노의 작품 세 점이 포함되어 있었다. 알폰소 데스테의 이 개인 컬렉션은 이탈리아 르네상스의 정점을 이룬다. 다섯 작품의 주제는 모두 밀접하게 연관되어 있다. 에로티시즘의 가미와 고대 신화의 영향, 그리고 떠들썩한 술잔치 장면이라는 소재도 공통점이다. 이 작품은 티치아노 특유의 구성과 역동성, 색채, 그리고 강한 상상력이 결집한 걸작 중의 걸작이다.

줄거리
크레타의 왕녀인 아리아드네는 아테네인인 테세우스를 보고 사랑에 빠져 고향을 버리고 그를 따라나선다. 테세우스는 아리아드네의 도움으로 괴수 미노타우로스의 미궁을 빠져나왔으나, 그녀를 무정하게 낙소스섬에 떼어놓고 떠난다. 그러나 버림받은 아리아드네에게 새 연인이 나타나는데, 그는 다름 아닌 술의 신 디오니소스이다.

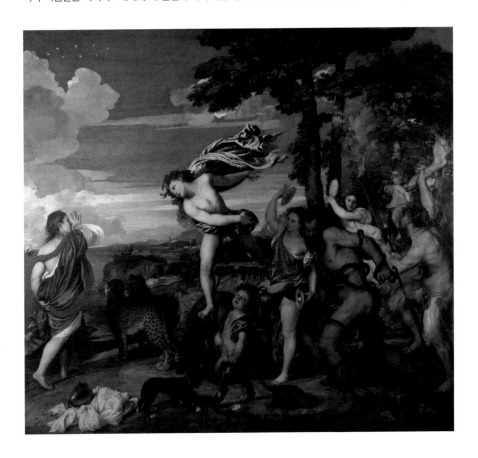

자신의 지팡이인 포도 넝쿨에 휘감긴 **사티로스**가 황소의 다리를 휘두르고 있고 마에나드는 탬버린을 흔들고 있다. 이들은 서로 눈빛을 교환하며 디오니소스와 아리아드네를 비추고 있다. 그들 앞쪽으로 보이는 구릿빛의 장사는 뱀과 격투 중이다. 카툴루스가 말한 '뱀에 휘감겨 몸부림치는 장사들' 중 한 명이다.

디오니소스의 양부인 **실레누스**는 사티로스의 우두머리이다. 그는 그로테스크할 정도로 뚱뚱해서 주위 사람들이 당나귀에서 떨어지지 않도록 받쳐주고 있다.

아리아드네는 멀리 떠나는 테세우스의 배를 향해 손을 뻗고 있다. 테세우스는 아리아드네가 잠들어 있는 사이 그녀를 낙소스섬에 버려두고 떠나버린 것이다. 막 배를 따라 발을 내딛으려던 그녀는 처음 본 디오니소스와 눈이 마주치고는 깜짝 놀라고 있다.

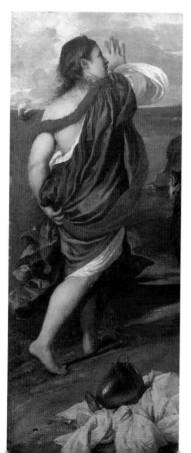

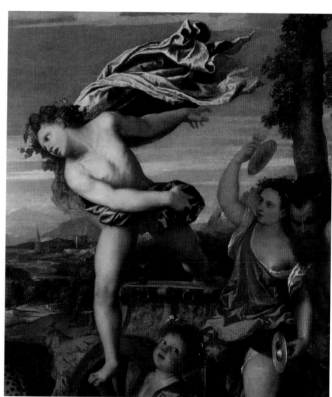

사랑에 눈이 먼 포도주의 신 **디오니소스**가 전차에서 뛰어내리고 있다. 그와 함께 섬에 온 마에나드(디오니소스가 데리고 다니는 시녀)와 사티로스들도 보인다. 이 작품은 로마 시인 카툴루스가 묘사한 내용을 바탕으로 하고 있다.

티치아노 1487년경-1576

우르비노의 비너스

1538, 캔버스에 유채, 119×165cm, 피렌체, 우피치 미술관

젊은 여인이 휘장으로 반쯤 가려진 실내에 나체로 누워 있다. 한 손으로는 음부를 가리고, 다른 손으로는 장미 꽃다발을 살짝 쥐고 보는 이의 시선을 똑바로 마주 보고 있다. 이 작품은 조르조네의 아프로디테를 연상시키는데, 이것은 1510년경 조르조네와 티치아노가 함께 작업한 일이 있었기 때문으로 보인다(90-91쪽 참조). 이 작품은 당시 우르비노의 젊은 공작 부부인 귀도발도 델라 로베레와 줄리아 다 바라노의 신혼 방을 장식하기 위해 제작되었다.

누드

누드의 시초는 고대 그리스 로마 시대로 거슬러 올라간다. 처음에는 남자의 나체만을 대상으로 했으나 후에 여성의 나체도 포함하게 되었다. 실내를 배경으로 한 여성의 나체와 제3자가 있는 장면은 그리스 로마 시대 고전 문학에서 비롯된 것이다. 16세기 전반에는 육체미와 에로티시즘, 그리고 관능이 전반적인 테마였다. 사회적, 문화적인 새로운 발전이었다.

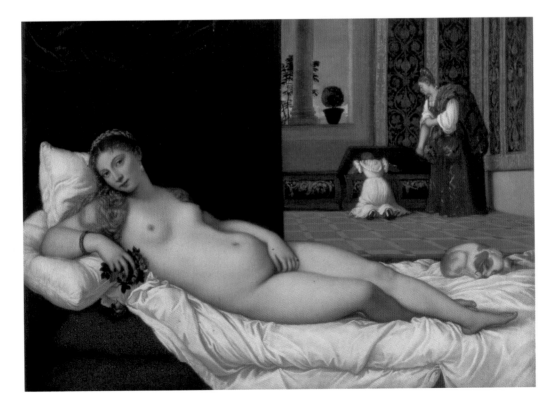

티치아노는 조르조네가 (혹은 티치아노 자신이?)
개를 그린 비슷한 위치에 강아지를 그려 넣었다.
같은 해 그린 엘레오노라 곤차가(후원자인 귀도발도
곤차가의 어머니)의 초상화에도 강아지가 등장한다.
개는 정절을 상징하는 동물로 널리 알려져 있다.

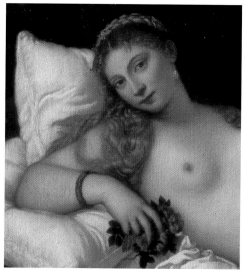

이 **여인**은 실내의 침상 위에 누워 보석을 두르고 작은 장미
꽃다발을 쥐고 있다. 한눈에 보기에 그녀는 이쪽 세상에 속해 있다.
어쩌면 고급 창녀인지도 모른다. 반대로 조르조네의 비너스는 시대를
초월해 보인다. 이 작품처럼 에로틱한 장면은 정도의 차이는 있지만
16세기에는 매우 흔한 소재였다(102-3, 108-9쪽 참조).
신혼 방이나 침실의 분위기를 띄우기 위해서, 심지어
다산을 장려하는 의미로 쓰이기도 했다.

두 **하녀**가 옷궤에서 옷을 꺼내고 있다. 신부의 옷궤
cassoni는 보통 이야기가 있는 장면에 많이 등장하며
뚜껑 안쪽에는 대개 남녀의 나체가 그려져 있었다.
작품 전경에 누워 있는 여인은 옷궤 뚜껑 안쪽에
그려진 이미지와 일치한다고 말할 수도 있을 것이다.

가운데에 기둥이 있는 독특한 모양의 **창문**은
우르비노 궁전에서 볼 수 있는 것으로 이 작품이
어디에 걸리게 될지를 간접적으로 알려준다.
창밖으로 보이는 은매화는 영원한 헌신을 상징한다.

아그놀로 브론치노 1503-1572

아프로디테와 에로스의 우화

1540-50년경, 패널에 유채, 146.5×116.8cm, 런던, 내셔널 갤러리

이 우화(寓話)에서 등장인물들은 각각 정해진 개념(선 또는 악)을 대표하고 있다. 어떤 인물들은 고유의 상징물 덕분에 금방 알아볼 수 있지만, 어떤 이들은 교묘하게 신분을 감추고 있어, 이 그림을 뜯어보는 것은 하나의 지적 게임과도 같다. 아그놀로 브론치노 Agnolo Bronzino 는 이 작품과 함께 상당한 의문을 제기하고 있다. 아무래도 에로틱한 주제 아래로 뭔가 암울한 의미가 숨겨져 있는 듯하다. 정형화된 '매너리즘'다운 접근이다. 사실 브론치노는 인정받는 화가일 뿐만 아니라 시인으로서도 명망이 높았다.

왕께 바치는 선물

브론치노는 메디치가의 초상화가이기도 했다. 이 작품은 당시 프랑스 국왕이었던 프랑수아 1세에게 바치는 선물로, 프랑수아 1세는 섬세하고 에로틱한 화풍을 좋아했다고 한다. 이러한 사실은 이 그림을 읽는 데 많은 도움이 된다.

한가운데에 있는 여성은 사랑을 의미하는 **아프로디테**이다. 그녀의 우윳빛 살결은 르네상스 이탈리아의 이상적인 미인상을 말해준다. 왼손에 쥐고 있는 황금 사과는 그녀의 상징물이기도 하다. 고대 그리스 로마 신화에 따르면 트로이의 목동 파리스가 "가장 아름다운 이에게."라고 새겨져 있는 이 사과를 아프로디테에게 선물했다고 한다. 아프로디테를 껴안고 있는 인물은 그녀의 아들 에로스이다. 아프로디테가 오른손에 들고 있는 화살은 에로스는 물론이고 그녀의 가장 강력한 무기이다.

구릿빛 피부의 근육질 사나이는 모래시계로 미루어 보아 **시간의 할아버지**(시간을 의인화한 가상의 존재)이다. 늙고 수염을 기른 시간은 싱싱하고 젊은 사랑의 가장 큰 적이다.

손으로 머리를 감싸 쥐고 있는 이는 '절망'
또는 '질투'일 것이다. 왼쪽 위 구석에서 멍하니
응시하고 있는 인물은 '**어리석음**'이다.
그녀는 커튼을 드리워 시간의 할아버지로부터
이 멋진 순간을 숨기려 하고 있다.

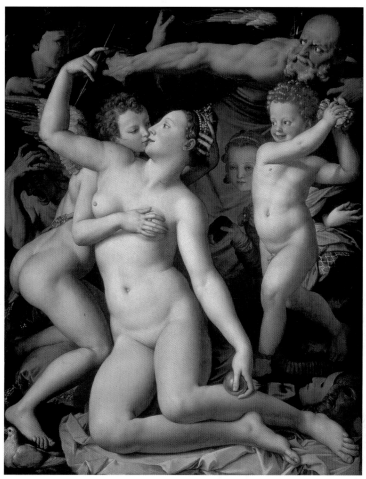

발그레한 뺨에 고수머리를
한 **소년**이 웃으면서 장미꽃을
흩뿌리려 하고 있다. 장미꽃은
로마 신화에서 아프로디테를
상징한다. 르네상스에서 장미의
가시는 사랑의 고통을 의미했다.
이 소년은 사랑의 행복하고도
어리석은 순간을 상징한다.
소년 뒤에 서 있는 다소 음울한 소녀가
바로 행복의 또 다른 면, '기만'이다.

가면과 변장은 위선과 기만을 뜻한다.
그렇다면 사랑은 가면을 벗고 있는가?

대大 피터르 브뤼헐 1525년경-1569

미친 메그

1563, 패널에 유채, 115×161cm, 안트베르펜, 마이어 반 덴 베르그 미술관

폐허가 된 건물들, 야수와도 같은 등장인물들, 곳곳에서 벌어지는 실랑이와 드잡이 싸움, 번쩍이며 불타오르는 지평선…. 이 그림은 고삐 풀린 지옥이다. 이 혼란의 소용돌이 속을 정신 나간 여자 하나가 휘적휘적 걸어가고 있다. '우둔한 그리트' 혹은 '미친 메그'라고도 불리는 여인으로, 대 피터르 브뤼헐Pieter Bruegel의 시대에는 마귀 들린 사람으로 여겨졌다. 플랑드르 전통을 가장 충실하게 따른 교훈적인 그림으로, 다양한 사건과 인물들은 보다 넓은 주제를 다루고 있지만, 주된 소재는 탐식貪食이다.

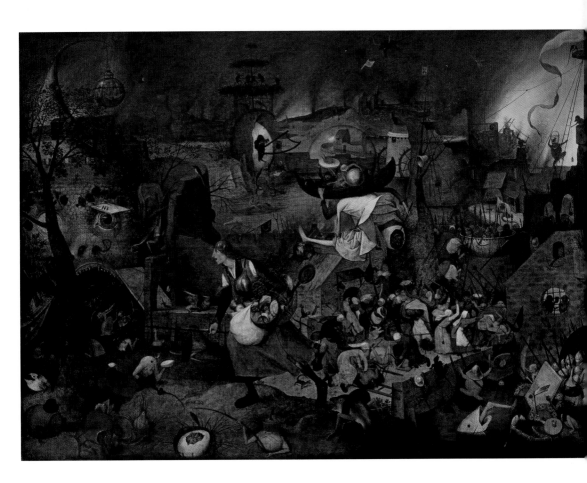

지옥의 입은 커다란 고래의 목구멍을 닮았다.
이것은 중세 말기에 흔히 쓰인 모티프지만,
다른 그림에서 볼 수 있는 '무엇이든 집어삼키는 입'과는
다르다(98쪽 참조). 미친 메그 역시 이 아수라장의
선두 격이기는 하지만 사탄은 아니다.
지옥의 문을 보고도 크게 동요하지 않는다.

'미친 메그'는 브뤼헐의 시대에 즐겨 상연되던 희극의 등장인물 중
하나이다. 미친 메그 이야기는 꾀로 용을 물리친 성 마르가레타의
전설에서 유래했다. 괴물인 용은 물론이고 어떻게 된 연유인지
성녀까지도 사악한 존재로 묘사되었다. 또한 브뤼헐은 '지옥문 앞에서의
약탈'이라는 소재를 부분적으로 인용한 듯하다.
긴 칼을 손에 든 미친 메그는 약탈한 전리품들을 날라대고 있다.

이 인물은 주위의 다른 인물들과는 달리 미친
메그만큼이나 커다랗게 그려져 있다. 달걀 모양으로 불룩
튀어나온 꼽추의 혹에서 주걱으로 동전을 긁어내고 있다.
'커다란 숟가락으로 퍼 올린다.'라는 표현은 부유한 환경을
상징하는 은유법이기도 하다. 목에 걸려 있는 배에는
낭비하는 것으로도 모자라 가진 것을 놓고 서로 싸우는
인간들이 타고 있다. 미친 메그의 탐욕과 방탕 역시
이와 비슷한 죄악이다.

대大 피터르 브뤼헐 1525년경-1569

베들레헴의 호구 조사

1566, 패널에 유채, 115.3×164.5cm, 브뤼셀, 벨기에 왕립미술관

종교적이든 세속적이든 화가의 눈 앞에 펼쳐진 동시대의 자연 풍광과 완벽하게 맞아떨어지는 주제가 종종 있다. 이런 경우 주제는 허울이 되고, 오히려 주위 배경이 작품의 중심으로 떠오르게 된다. 이 작품이 그 좋은 예이다. 우리는 지금 브라반트 지방의 한 마을을 내려다보고 있다. 눈이 내려서 온 세상이 하얗고, 많은 사람이 보인다. 놀고 있는 어린아이들도 있고, 그날그날의 일을 하는 어른들도 있다. 왼쪽 아래편으로 보이는 마을 여관에는 군중이 개미 떼처럼 모여 있다.

길을 이끄는 사람은 **요셉**이다. 그는 만삭의 **마리아**를 태운 당나귀와 황소를 끌고 목수의 연장이 담긴 바구니를 들고 있다. 브뤼헐이 호구 조사의 모델로 삼은 모습은 당시에 흔히 볼 수 있었던 **세금** 납부 행렬이었을 것이다. 탁자에 앉은 사람이 돈을 받고, 그 옆에서는 액수를 기록하고 있다. 창문 위에 걸려 있는 화환과 문 옆의 벽면에 걸려 있는 물병은 이 건물이 공공의 목적으로 쓰이는 곳, 즉 여관임을 말해준다. 앞마당에서는 여행자들을 먹이기 위해 돼지를 잡느라 한창이다.

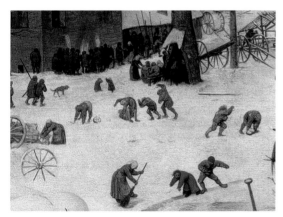

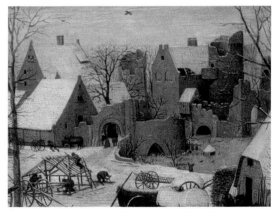

이 그림이 완성되기 바로 1년 전인 1564년에서 1565년으로 넘어가는 겨울은 유난히 추위가 혹독했다. 브뤼헐이 이때 받은 영감을 화폭으로 옮긴 것으로 추측할 수 있다. 돌집 앞에 모인 사람들은 **불**을 피워 몸을 녹이고 있고, **속이 빈 큰 고목**은 임시 선술집으로 쓰이고 있다. 아이들은 눈 속에서 노느라 정신없다.

허물어진 건물들(요새였던 것으로 보인다) 앞으로 **새집을 짓고 있다.**
일각에서는 이 부분이 곧 예수 탄생 이전의 낡은 믿음이
새로운 믿음(기독교)에게 자리를 내어줌을 상징한다고 해석하기도 한다.

자코포 틴토레토 1518-1594

성 게오르그와 용
1555-58년경, 캔버스에 유채, 157.5×100.3cm, 런던, 내셔널 갤러리

베네치아 태생의 자코포 틴토레토Jacopo Tintoretto는 범상치 않은(때때로 괴상하기까지 한) 구성력이 돋보이는 화가이다. 그의 작품들은 하나같이 긴장감이 넘치고 드라마틱하다. 이 작품에는 그런 틴토레토의 특징이 유감없이 드러난다. 영웅의 승리가 주된 소재임에도 불구하고, 오히려 감상자를 향해 달려오는 듯한 공주의 모습이 더 눈길을 끈다. 틴토레토는 작품의 전체적인 완성도보다는 극적인 효과에 더 치중했다. 그는 연극적인 효력을 보강하기 위해 흔히 쓰이지 않는 색상을 사용했고, 지평선과 시점도 높게 잡았다. 이 작품은 후원자 개인이 소장하기 위한 용도로 의뢰한 것 같다.

줄거리

3세기의 순교자 성 게오르그는 기사였다고 한다. 소아시아(지금의 터키)의 카파도키아 출신으로, 중세의 기사도 전설에 의하면 제물로 바쳐진 공주를 구하기 위해 직접 용을 무찔렀다고 한다. 인신 공양은 그리스 신화에서 유래한 매우 흔한 모티프이다. 이 이야기는 카파도키아의 기독교 귀의라는 역사적 사건을 설명하기 위한 우의화寓意畵, allegory이다. 창으로 용을 찔러 죽이는 것은 사탄과 이교 신앙을 퇴치함을 뜻한다. 한편 구출된 공주는 '구원'을 받은 지방과 도시들을 가리킨다. 상징주의가 흥미를 잃으면서 겉껍질인 성 게오르그와 용 이야기만 남게 되었다. 전해 내려오는 또 다른 이야기로는 성 게오르그가 용을 물리쳐주는 대신 온 도시가 기독교로 개종할 것을 전제 조건으로 걸었다고 하기도 한다. 성 게오르그는 베네치아를 비롯한 이탈리아 여러 도시의 수호성인이다.

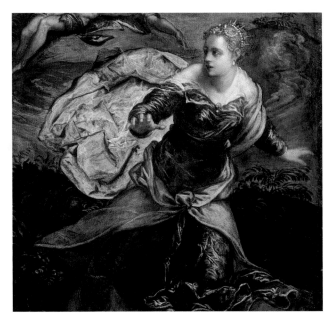

공주가 용과 게오르그의 싸움을 피해 도망치고 있다. 공주가 달려오고 있는 방향은 싸움이 벌어지고 있는 장소에 비하면 다소 높다. 이것은 화가(혹은 보는 이)의 시점이 중앙보다 높음을 알려준다. 공주가 입고 있는 옷의 화려한 색상 역시 한가운데서 벌어지는 싸움과 비슷한 색조를 보다 강조한 것이다.

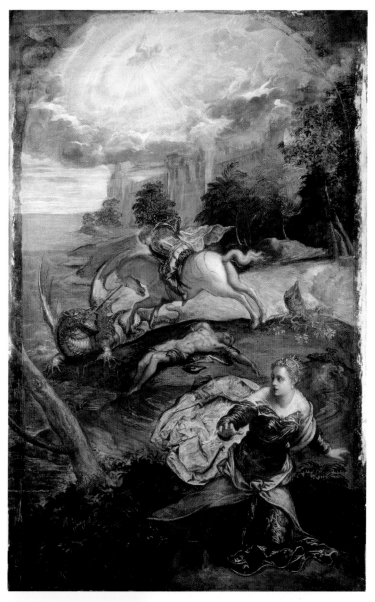

백마를 탄 **게오르그**가 괴수의 목 깊숙이 창을 찔러넣고 있다. 게오르그와 용의 싸움은 해변에서 벌어졌는데, 그 옆에는 공주 바로 이전에 제물로 바쳐진 시체가 널브러져 있다. 이 시체는 마치 십자가에 달린 그리스도를 연상케 한다. 게오르그의 승리 덕분에 공주는 간신히 죽음 직전에 살아 돌아올 수 있었다.

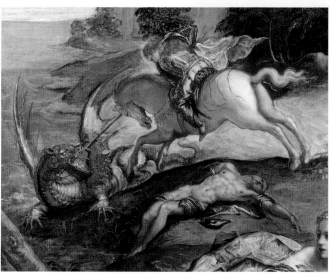

자코포 틴토레토 1518-1594

예수를 십자가에 못 박음

1565, 캔버스에 유채, 536×1224cm, 베네치아, 스쿠올라 디 산 로코

이 작품은 예수의 십자가 죽음이라는 비극적인 소재에서 비롯한 긴장이 정점에 도달하는 순간을 드라마틱하게 묘사했다. 앞쪽에 등장하는 인물들은 실물보다 크고, 그림의 폭만 12m가 넘는 대작이다. 독실한 가톨릭 신자였던 틴토레토는 자신의 종교화가 보는 이들에게 신앙적 영감을 불러 일으키게끔 의도했다. 교회가 종교 개혁의 회오리에서 상실한 위엄을 재정립하기 위해 애쓰던 당시, 틴토레토는 반종교개혁의 선봉에 선 예술가였다. 틴토레토는 이 작품을 베네치아의 한 평신도회confraternity(일반 신자들이 자선 행위를 목적으로 모인 단체)의 의뢰를 받아 제작했다. 이러한 단체들은 '스쿠올라scuola(영어의 school에 해당)'라 불리는 건물들을 소유하여 유명한 예술가들의 작품으로 장식하곤 했다. 이 작품은 예수의 십자가를 포함, 모두 세 개의 십자가가 골고타 언덕에 세워지는 순간을 보여주고 있다.

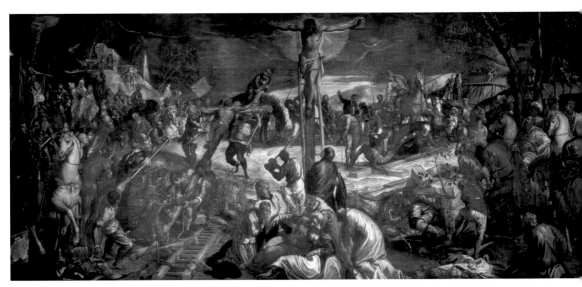

세 개의 십자가가 차례로 세워지고 있다. 그리스도 왼편의 '나쁜 강도'는 아직 십자가에 묶이는 중이다. 예수에게서 등을 돌리고 있는 모습이 후에 "당신은 그리스도가 아니오? 당신도 살리고 우리도 살려보시오!"라고 그리스도를 조롱하는 대목을 연상케 한다. 그 앞으로는 한 남자가 십자가를 세워 묻을 구덩이를 파고 있다.

 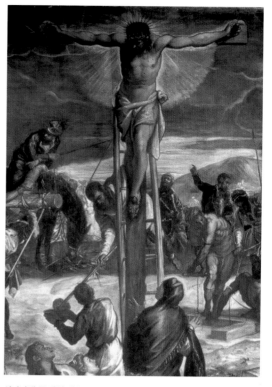

'착한 강도'가 못 박힌 두 번째 십자가가 세워지고 있다. **'착한 강도'**라는 별명은 그가 죽기 전 죄를 회개하고 예수에 대한 믿음을 증언한 데서 비롯되었다. 이를 말해주듯 십자가 위의 강도는 예수를 바라보고 있다.

십자가에 못 박힌 예수는 군중 위로 높이 솟아 있다. 예수는 화면의 중심에서 천상의 빛을 받아 빛나고 있다. 그 외에는 모두 어둠에 덮여 있었다고 복음서는 전한다. 예수가 목마르다 하자 한 사람이 해면에 포도주를 적셔 입에 대어주려 하고 있다. 그 뒤로 노새 위에 앉아 있는 사람은 후에 예수의 옆구리에 창을 찌를 백인 대장이다.

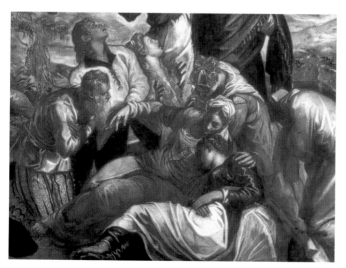

그림의 가장 앞쪽에 등장하는 인물들은 예수의 죽음을 애도하는 **추종자들**이다. 그들은 우리가 이 그림 속의 장면을 보고 어떤 반응을 보여야 마땅할지를 알려주는 모델들이기도 하다. 그러나 다른 군중들은 단지 무관심으로 일관하고 있다.

121

파올로 베로네세 1528년경-1588

가나의 혼인 잔치

1562-63, 캔버스에 유채, 666×990cm, 파리, 루브르 박물관

웅장한 고대의 건축물들이며 여러 단으로 나누어 앉은 수많은 하객의 모습이 마치 거대한 극장 공연을 연상케 한다. 진수성찬이 차려진 앞쪽 식탁 한가운데에 그리스도가 앉아 있고, 그 곁에 성모의 모습이 보인다. 혼인 잔치의 하객들은 모두 당시 베네치아 상류층의 복장을 하고 있다. 파올로 베로네세Paolo Veronese는 이 거대한 작품에서 예수가 첫 번째 기적을 행한 가나의 혼인 잔치를 묘사하고 있는데, 화려한 시각적 효과, 특히 색채의 사용이 뛰어나다. 이 작품은 베네치아의 베네딕토회 수도원인 산 조르조 마조레의 식당을 장식하기 위해 제작되었다.

줄거리

예수와 마리아, 그리고 사도들이 가나의 한 혼인 잔치에 초대받았다. 한창 잔치가 흥겨운 중에 포도주가 다 떨어지자 마리아는 종들에게 무엇이든지 예수가 시키는 대로 하라고 이른다. 예수께서 하인들에게 "그 항아리마다 모두 물을 가득히 부어라." 하고 이르셨다. 그들이 여섯 항아리에 물을 가득 채우자 예수께서 "이제는 퍼서 잔치 맡은 이에게 갖다 주어라." 하셨다. 하인들이 잔치 맡은 이에게 갖다 주었더니 물은 어느새 포도주로 변해 있었다… 잔치 맡은 이는 아무것도 모른 채 술맛을 보고 나서 신랑을 불러 "누구든지 좋은 포도주는 먼저 내놓고 손님들이 취한 다음에 덜 좋은 것을 내놓는 법인데 이 좋은 포도주가 아직 있으니 웬일이오!" 하고 감탄했다. 이렇게 예수께서는 첫 번째 기적을 행하시어 당신의 영광을 드러내셨다. 그리하여 제자들은 예수를 믿게 되었다.

_요한 복음 2:7-11

예수가 잔칫상의 한가운데에 앉아 있는 것으로 미루어 보아 잔치의 진짜 주인공인 **신랑 신부**는 이미 퇴장한 듯하다. 지금, 이 순간에는 고요히 앉아 있는 예수와 그 곁의 마리아가 잔치의 중심인물이다. 그들의 단순한 옷차림은 주위의 호화로움과 좋은 대조를 이룬다.

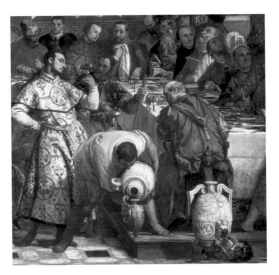

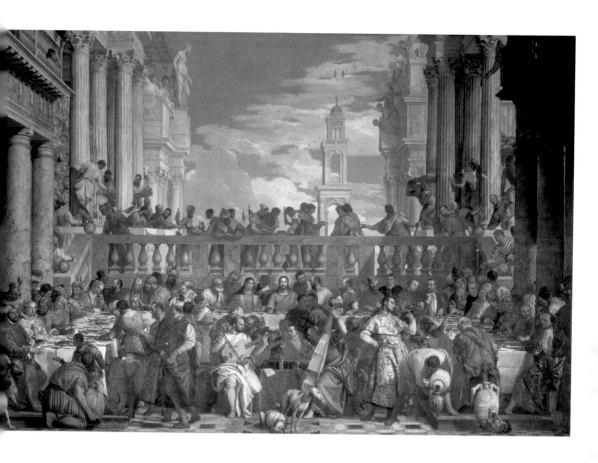

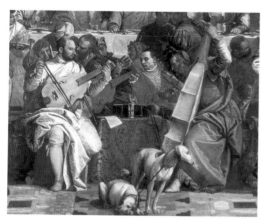

중앙에 자리한 **악사들**은 유명한 베네치아파
예술가들을 모델로 그렸다. 베로네세 자신과
바사노, 틴토레토, 그리고 티치아노이다.

예수의 머리 위로 종들이 잔칫상에 내갈 **고기**를 준비하고 있다.
이는 훗날 닥칠 예수의 희생을 상징한다.

엘 그레코 1541-1614

오르가스 백작의 장례식

1586, 캔버스에 유채, 460×360cm, 톨레도, 산토 토메 성당

오르가스 백작은 매우 독실한 기독교 신자로 톨레도의 산토 토메 성당의 후원자이기도 했다. 전설에 따르면 1323년에 치러진 백작의 장례식에 성 스테파노와 성 아우구스티누스가 나타나 백작의 시신을 들어 성당 안뜰의 무덤으로 옮겨놓았다고 한다. 톨레도는 스페인에서도 기독교 신앙의 중심지라 할 수 있는 도시이다. 그 후 1586년 교구 사제(그림 오른편 아래의 반투명한 제의를 입은 사제)의 의뢰를 받은 엘 그레코El Greco는 이 거대한 캔버스화를 완성했다. 이 작품은 특히 엘 그레코의 'horror vacui(호러 바쿠이)', 즉 여백을 남겨두지 않는 화법의 대표작이다. 아래쪽의 문상객들과 위쪽의 성인, 그리고 천사들은 당시 스페인의 명사들을 모델로 하여 그렸다. 그리스도는 왕좌에 앉아 있고, 그 발치에는 성모와 세례자 요한이 앉아 있다. 예수를 둘러싼 천사들은 구름과의 경계를 모호하게 묘사했다.

스타일의 잡탕 찌개

엘 그레코 특유의 스타일을 어떻게 설명하면 좋을까? 엘 그레코의 화풍에는 크레타 태생이라는 점이 크게 작용했으며, 크레타에서는 비잔틴 이콘의 영향을 받은 비사실적인 화풍이 일반적이었다. 크레타와 스페인의 중간 지점이라 할 수 있는 베네치아에서 접한 틴토레토의 작품들은 그에게 줄곧 큰 영향을 미쳤다. 엘 그레코는 죽을 때까지 독실한 가톨릭 신자였는데, 학계에서는 그의 작품에서 때때로 불안정한 정신 상태가 엿보인다고도 분석한다. 그의 작품에서는 동시대의 신비주의 문학과 맥을 같이 하는 환영과도 같은 심상이 느껴진다.

어린아이의 모습을 한 백작의 영혼을 구름 사이로 **천사**가 천국으로 이끌고 있다. 천사의 날개를 놀랄 만큼 사실적으로 묘사했다.

십자가는 천국과 인간 세상을 연결하는 고리이다. 인간이 죄에서 구원받아 천국으로 갈 수 있는 것은 예수의 십자가 희생이 있었기 때문이다.

1323년 백작의 장례식에 나타난
두 성인은 젊은 **스테파노**(왼쪽)와
교부학자 **아우구스티누스**(354-430)
이다. 스테파노는 서기 35년경에
석살石殺 당한 첫 번째 순교자이다.
스테파노는 자신의 순교 장면이
수 놓인 제의를 입고 있다.

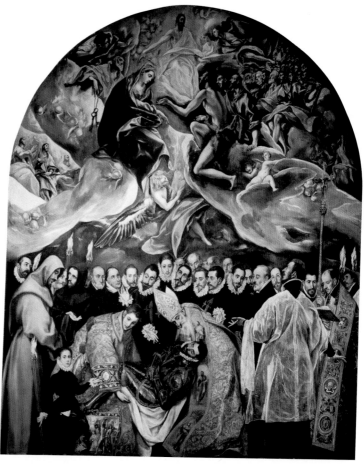

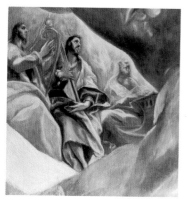

천상의 **악사들**을 길게 늘여 그린 것은
엘 그레코의 후기작에서 나타나는 특성이다.

성모의 시선은 아래를 향하고 있지만, 무릎을 꿇은 **요한**은 예수를 올려다보고 있다.
성모는 죄 많은 인간을 위해 끊임없이 기도하는 전구자轉求者이다. 마리아는
16세기 프로테스탄트 종교 개혁에서 그 역할을 부정당한 후,
오히려 예술가들이 즐겨 그리는 소재가 되었다. 이러한 이유로 구교에서는
마리아의 위치가 더욱 확고해졌다. 엘 그레코에게 큰 영향을 미친 비잔틴 미술에서도
중재자로서의 성모의 역할을 매우 비중 있게 다루었다.

엘 그레코 1541-1614

다섯 번째 봉인의 개봉

1608-14년경, 캔버스에 유채, 224.8×199.4cm, 뉴욕, 메트로폴리탄 미술관, 로저 기금, 1956(56.48)

엘 그레코는 1576년 이후 줄곧 톨레도에서 살았는데, 톨레도의 세례자 성 요한 성당을 위해 대규모 제단화를 제작했다. 이 작품은 그중 일부분으로, 요한 묵시록에 나오는 장면을 묘사하고 있다. 묵시록을 쓴 요한은 세상 종말의 환시를 보았는데, 이때 하느님의 오른손에서 일곱 개의 봉인이 찍힌 두루마리를 보았다. 하느님의 어린 양이 이 봉인을 하나하나 뗄 때마다 새로운 사건이 일어난다. 요한의 묵시록은 최후의 심판과 하늘의 왕국이 땅으로 내려오는 장면에서 절정을 이룬다. 하늘의 왕국 예루살렘은 죽음과 슬픔, 고통에서 자유로운 천상의 사회를 의미한다. 요한의 묵시록은 박해받는 초기 기독교 신자들을 위로하고 희망을 주기 위한 목적으로 쓰였다. 이 작품 바로 위쪽 부분은 하느님의 어린 양이 다섯 번째 봉인을 떼는 장면을 묘사했을 것이다. 그래야 작품 전체가 일관성을 이루기 때문이다. 이 부분 자체도 보존 상태가 매우 좋지 않으며 미완성인 채로 남아 있다.

어린 양이 다섯째 봉인을 떼셨을 때 나는 하느님의 말씀 때문에 그리고 그 말씀을 증언했기 때문에 죽임을 당한 사람들의 영혼이 제단 아래 자리 잡고 있는 것을 보았습니다. 그들은 큰소리로 "거룩하시고 진실하신 대왕님, 우리가 얼마나 더 오래 기다려야 땅 위에 사는 자들을 심판하시고 또 우리가 흘린 피의 원수를 갚아주시겠습니까?" 하고 부르짖었습니다. 또 그들은 흰 두루마기 한 벌씩을 받았습니다. 그리고 그들처럼 죽임을 당하기로 되어 있는 동료 종들과 형제들이 다 죽어서 그 수가 찰 때까지 잠시 쉬라는 분부를 받았습니다.

_요한 묵시록 6:9-11

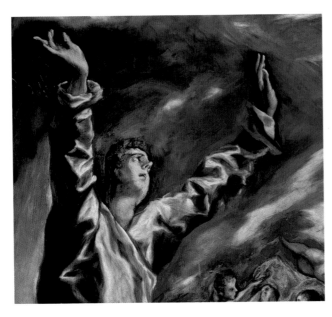

환시에 빠진 세례자 요한이 하늘을 향해 팔을 뻗어 환희를 나타내고 있다.
하늘은 이상하리만치 어둡고,
요한은 실물보다 훨씬 크게 그렸다.

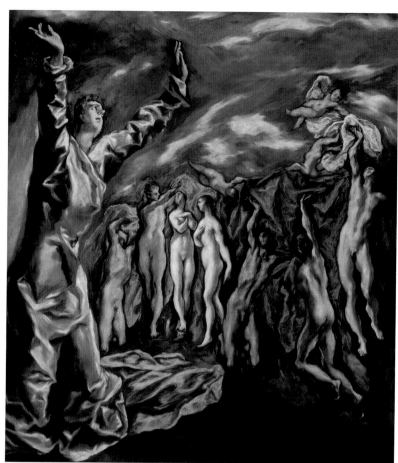

통통한 아기 천사들이 성서에 나오는 대로
여러 색깔의 **옷**을 가지고 내려오고 있다.
천사들의 임무 중 하나는 하늘과 땅 사이를 오가며
전령 역할을 하는 것이다. 묵시록은 이 순교자들이
'이름이 없으며' 알몸이었다고 적고 있다.

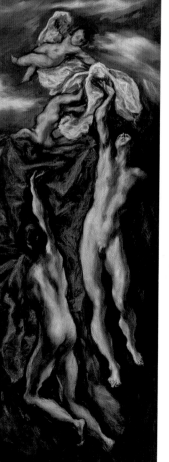

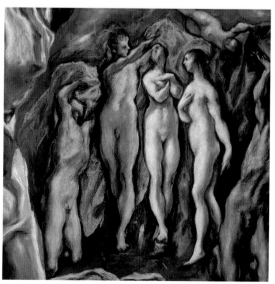

카라바조 1573-1610

엠마오의 저녁 식사

1600-01, 캔버스에 템페라와 유채, 141×196cm, 런던, 내셔널 갤러리

이 작품에는 카라바조Caravaggio의 가장 큰 특징이라 할 수 있는 빛과 그림자의 극적인 대조(키아로스쿠로), 풍부한 감정 묘사, 드라마틱한 전개가 모두 들어 있다. 배경을 완전히 비워놓는 대신 중심인물들에게 모든 초점을 맞추고 있다. 카라바조의 작품은 대부분 성서 속 이야기를 주제로 다루고 있다. 〈엠마오의 저녁 식사〉는 신약 성서의 루가 복음(24:13-32)에 나오는 그리스도가 부활한 날 엠마오로 가서 사도들 앞에 나타난 이야기이다. 예수를 버리고 도망쳤던 두 사도는 이날 처음으로 부활한 예수를 만난다. 예수가 저녁 식사에 나온 음식을 축복하는 이 장면은 카라바조 이전에도 많은 화가가 즐겨 그렸지만, 등장인물들의 드라마틱한 클로즈업은 새로운 시도이다.

"예수께서 함께 식탁에 앉아 빵을 들어 감사의 기도를 드리신 다음 그것을 떼어 나누어주셨다. 그제야 그들은 눈이 열려 예수를 알아보았는데 예수의 모습은 이미 사라져서 보이지 않았다." _루가 복음 24:30-31

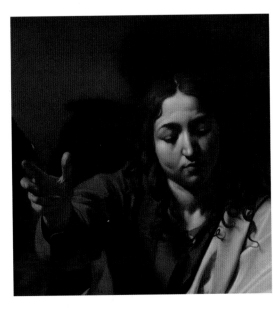

한가운데에는 그리스도가 식탁 위의 음식을 축복하고 있다. 카라바조는 다른 화가들과는 달리 예수를 수염이 없는 얼굴로 그렸다. 카라바조와 동시대의 학자들은 〈엠마오의 저녁 식사〉를 빵과 포도주(여기서는 포도로 그렸다)가 그리스도의 살과 피로 변하는 성체 성사의 효시라고 여겼다. 이 그림에서 그리스도가 팔을 뻗고 있는 몸짓은 사제를 연상시킨다. **수염이 없는 그리스도**의 얼굴은 카라바조의 시대에 발견된 초기 교회의 성화聖畵의 영향을 받은 것으로 보인다. 카라바조가 열광했던 미켈란젤로 역시 시스티나 예배당에 예수를 그릴 때 수염이 없는 모습으로 그렸다(86쪽 참조). 어쨌거나 살아 있는 듯 생생한 예수의 묘사는 많은 사람을 경악시켰다.

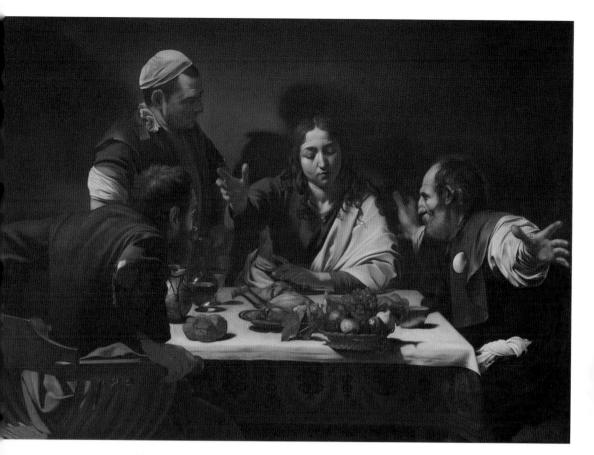

식탁 위의 **정물**에서 이 작품이 전하고자 하는
메시지를 한눈에 알아볼 수 있다. 썩은 사과와
색이 변하고 있는 무화과는 인류의 원죄를,
석류는 그 원죄를 이긴 그리스도의 부활을
상징한다. 고대에는 과일이 봄과 다산의 상징으로
쓰였다. 이러한 정물 묘사를 통해 카라바조는
자신이 생각하는 저급한 장르와 한 단계 높은
장르(성서와 신화)를 적절히 섞어냈다.

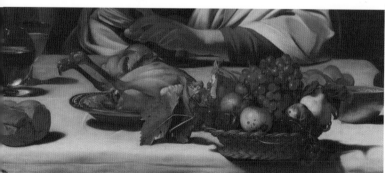

카라바조의 동시대인들은 몸동작으로 그 사람의 감정이나
기분을 알 수 있도록 그리는 것을 가장 적절한 방법으로
생각했다. 이 작품에서는 사도들의 **연극적인 태도**로 그것을
알 수 있다. 당황한 사도는 감상자쪽으로 팔을 뻗으며
그림 바깥쪽까지 그 영역을 넓히고 있다. 이처럼 바로크
예술에서는 보는 이를 작품에 동참시키는 경우가 종종 있다.
가슴에 달고 있는 조개껍질은 이 성인이 **성 야고보임**을
알려준다. 스페인 북부의 산티아고 데 콤포스텔라에 있는
성 야고보 성당을 찾아오는 순례객들이 가슴에 조개껍질을
징표로 달았던 것을 암시하는 듯하다.

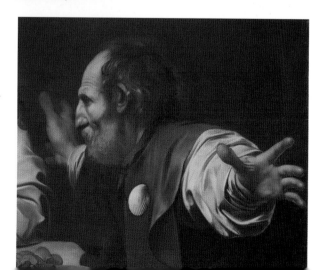

카라바조 1573-1610

그리스도를 무덤에 묻음

1603-04, 캔버스에 유채, 300×203cm, 로마, 바티칸 회화관

이 작품은 로마에 있는 산타 마리아 인 발리첼라 성당의 제단화로 제작되었다. 제단에서 올려지는 미사 도중 사제가 밀떡을 들어 올리며 "이것은 내 몸이다."라고 말하는 순간 신자들은 뒤로 보이는 이 제단화의 '예수의 몸' 아래로 또 다른 '예수의 몸', 곧 성체를 목격하게 된다. 카라바조는 작품 속 등장인물 중 예수의 시신을 가장 환하게 묘사했다. 예수의 장례는 성체 성사의 메시지를 더욱 강력하게 전달한다.

카라바조의 작품들은 강한 흡입력과 훌륭한 구성이 공통점이다. 이 작품에서도 감상자의 시선은 오른쪽 위의 팔을 벌리고 있는 여인에서부터 시작하여 슬픔으로 머리를 숙이고 있는 사람들을 거쳐 가장 왼쪽 아래 예수의 시신에 이르기까지, 대각선 방향으로 자연스럽게 흐르게 된다. 예수의 시신은 축 늘어져 있어 보는 이로 하여금 입체감을 느끼게 해준다. 맨 아래 구석에 보이는 식물은 황폐한 환경에서도 새로운 생명이 돋아날 수 있음을 암시한다.

트리엔트 공의회

가톨릭교회의 내부 개혁을 위해 소집된 트리엔트 공의회는 1560년대 종교 미술의 새로운 규제를 낳았다. 우선 종교화는 보통 사람들이 보아서 금방 그 의미를 이해할 수 있어야 하고, 그렇지 않은 부분은 생략되었다. 또한 종교적 주제는 언제나 찬양하는 분위기로 묘사되어야만 했다. 이러한 교회의 요구는 카라바조의 작품에 큰 영향을 미쳤다. 그리스도의 십자가 수난이나 성인들의 순교 같은 극적인 장면들은 그 주제에서 그칠 것이 아니라 보는 이에게 감동을 주어야만 했다. 카라바조의 작품들은 대부분 성서에서 주제를 따온 종교화들이었지만, 아주 문제가 없었던 것은 아니었다. 특히 모델 선택에 있어서 인물 묘사가 지나치게 사실적이라는 비판이 자주 일었다.

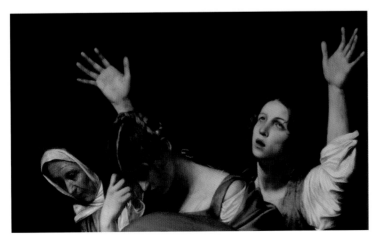

오른편에는 클레오파의 아내 마리아가 **절망**하여 두 손을 하늘로 치켜들고 있는데, 이는 비참함을 나타내는 전통적인 몸짓이다. 그녀의 눈빛은 하늘의 도움을 요청하는 듯하다. 그녀 옆에는 마리아 막달레나가 고개를 숙이고 있다. 뒷배경은 어둡고 텅 비어 있어, 보는 이의 시선을 모두 인물들에게로 집중시키고 있다.

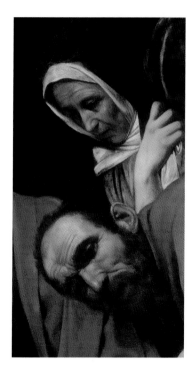

성모 마리아는 늙은 여인으로 묘사했는데, 특히 성모가 수녀의
복장을 한 것은 매우 드문 시도이다. 그녀는 두 팔을 양옆으로 펼쳐
온 세상을 끌어안으려는 것처럼 보인다. 앞쪽으로는 **성 니고데모**가
사도 요한의 도움을 받아 힘겹게 예수의 시신을 옮기고 있다.
카라바조가 그린 다른 성인들처럼 니고데모 역시 주름진 얼굴에
근육질의 하체를 가진 매우 인간적인 모습으로 그려졌다.
니고데모는 이쪽을 똑바로 바라보고 있어 감상자와 눈이 마주친다.

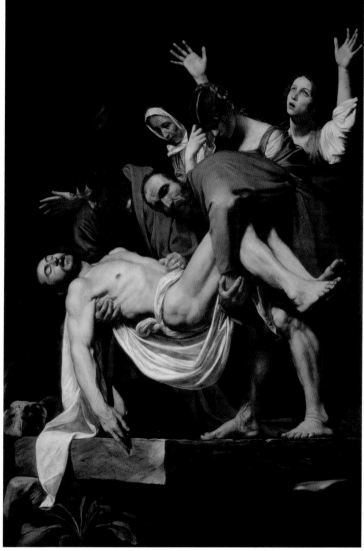

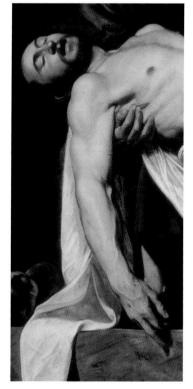

그리스 로마 시대의 부조들에서 전투 중에 용맹하게 전사한 영웅들이
오른팔을 늘어뜨린 모습으로 묘사되는 전통이 이 작품까지 이어져
내려왔다. 이러한 포즈는 상실감과 비통함을 상징한다. 축 늘어져서
무거운 그리스도의 시신을 붙잡아 받치고 있는 사도 요한의 손이
옆구리의 상처를 벌려 보여준다. 이러한 섬뜩한 세부 묘사는
카라바조의 다른 작품에서도 쉽게 찾아볼 수 있다.

헨드릭 아베르캄프 1585-1634

스케이트를 타는 풍경

1609년경, 패널에 유채, 77.5×132cm, 암스테르담 국립 박물관

17세기 초반 네덜란드에서는 직접 실외에 나가서 제작한 스케치를 바탕으로 한, 더욱 자연스럽고 사실적인 풍경화가 유행했다. 그중에서도 헨드릭 아베르캄프Hendrick Avercamp는 특히 겨울 풍경을 즐겨 그린 것으로 유명하다. 원래 이야기가 있는 종교화를 주로 그렸던 그는 네덜란드 공화국의 태동과 함께 부쩍 관심의 대상이 된 풍경화에 빠지게 된다.

그림에서 보이는 것처럼 이 시대에는 지평선을 높게 잡아, 다양한 대상을 풍부하게 묘사할 수 있도록 했지만, 후대로 가면서 지평선의 위치가 점점 내려오게 된다. 이 작품은 여러 가지 일화들로 가득하다─ 스게이드를 타는 사람들, 얼음 위를 미끄러지거나 썰매를 타는 사람들, 밀짚이나 양동이를 옮기는 사람들, 아이스하키 비슷한 게임을 하는 사람들 등. 옷차림으로 보아 계급과 관계없이 많은 사람이 즐기러 나온 듯하다.

이 작품에도 **도덕적인 교훈**이 숨어 있을까? 문학 작품 속에서는 얼음이 미끄럽고 위태로운 인생살이에 비교되는 경우가 종종 있지만, 이 그림에서는 특별한 교훈적인 의도를 찾아보기 어렵다.

박공벽에 안트베르펜시市의 문장이 걸려 있는 것으로 보아 이 집은 양조장(여관)이다. 당시에는 **양조장**과 여관을 겸하는 것이 보통이었다. 바로 앞에 얼음을 깬 구멍에서 맥주를 만들기 위해 두레박으로 물을 길어 올리고 있는 모습이 보인다. 아베르캄프가 굳이 그림에 안트베르펜시 문장을 그려 넣은 것은 피터르 브뤼헐과 플랑드르파에 대한 경의의 표시로 보인다(116-7쪽 참조). 왼편 앞쪽에 보이는 말뚝 위에 문짝을 올려놓은 모양의 새 덫은 브뤼헐의 그림에서 따온 것이다.

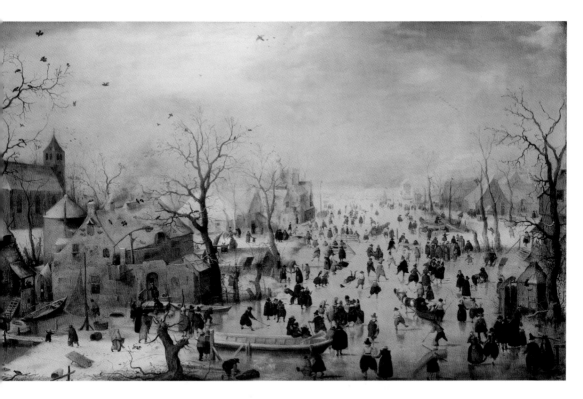

장난스러운 부분들도 많다. 한 쌍의 연인과
오줌 누는 남자의 엉덩이도 보인다. 작가의
서명 역시 익살스럽다. 헛간 벽에 휘갈겨
쓴 'Haenricus Av'라는 서명 옆에는 분필로
낙서한 그림들이 곁들여 있다.

페테르 파울 루벤스 1577-1640

삼손과 데릴라

1609, 패널에 유채, 185×205cm, 런던, 내셔널 갤러리

페테르 파울 루벤스Peter Paul Rubens는 종교, 신화, 역사 등의 주제를 막론하고 그 시대의 가장 위대한 화가 중 하나이다. 루벤스가 활동하던 시기, 화가들이 구약 성서에 나오는 이야기를 그림으로 옮기는 방법은 두 가지였다. 신약 성서의 사건의 전조가 되는 이야기 또는 인물을 그리거나, 종교적인 의미는 축소하고 역사적인 사건으로 간주해 직접적으로 표현하거나. 〈삼손과 데릴라〉는 후자의 대표적인 예이다. 고대 그리스 로마 신화처럼 강렬하고 관능적이며 에로틱한 분위기를 연출하고 있다. 유혹과 배신의 이야기이기 때문이다.

줄거리

이스라엘 사람 삼손은 팔레스타인 여자 데릴라를 보고 사랑에 빠진다. 삼손의 놀라운 힘이 어디서 나오는지를 알아내려고 안달하던 팔레스타인인들은 데릴라에게 삼손을 유혹하여 비밀을 알아내면 많은 돈을 주겠다고 제안한다. 삼손은 처음에는 데릴라의 꾀에 넘어가지 않았지만 결국 그녀의 끈질긴 유도에 넘어가고 만다.

> "내 머리만 깎으면, 나도 힘을 잃고 맥이 빠져 다른 사람과 조금도 다를 것이 없게 되지." 데릴라는 삼손이 자기 속을 다 털어놓은 것을 보고 블레셋 추장들을 불렀다. "한 번만 더 와보십시오. 삼손이 속을 다 털어놓았습니다." 블레셋 추장들은 돈을 가지고 왔다. 데릴라는 삼손을 무릎에 뉘어 잠재우고는 사람을 불러 그의 머리 일곱 가닥을 자르게 했다. 그러자 삼손은 맥이 빠져 힘없는 사람이 되었다. _판관기 16:17-19

밝은 빛을 받아 빛나고 있는 인물은 모두 네 명이다. 건장한 근육질의 삼손(미켈란젤로를 닮았다)이 데릴라의 무릎 위에 잠들어 있다. 아마도 막 사랑을 나눈 후로 보인다. 가슴을 드러낸 데릴라는 '이발사'가 힘의 근원인 삼손의 머리카락을 잘라내는 것을 내려다보고 있다. 촛불을 들고 있는 늙은 여인은 뚜쟁이 노파로 성서에는 등장하지 않는다. 루벤스는 작품의 배경을 고급 사창가로 설정하여 어두우면서도 사치스러운 내부 장식과 강렬한 에로티시즘을 연출했다. 데릴라의 붉은 옷자락은 열정과 앞으로 일어날 피비린내 나는 비극을 모두 암시한다.

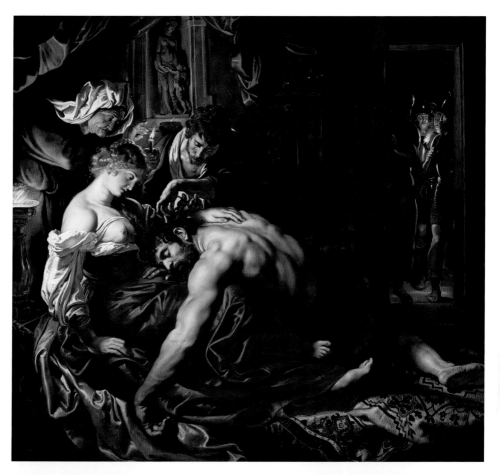

루벤스나 렘브란트 같은 화가들은 보는 이의 시선을 가장 중요하고도 드라마틱한 순간에 집중시키는 동시에, **뒷배경**에도 흥미로운 에피소드들을 덧붙이는 탁월한 능력을 발휘했다. 이 그림에서는 팔레스타인 병사들이 문밖에 몰래 숨어 있다. 삼손이 힘을 잃으면 눈을 뽑으려고 기다리고 있는 것이다. 횃불이 그들의 얼굴을 밝혀주고 있다.

이것은 로마 신화에 나오는 사랑의 여신 **아프로디테**와 그 아들인 **에로스**이다. 벽감(벽을 오목하게 파서 조각품이나 꽃병 등을 세워놓는 공간)에 세워놓은 이들의 조각상이 작품의 에로틱한 분위기를 한층 더해준다. 고개를 약간 비스듬히 기울이고 있는 데릴라의 포즈가 아프로디테 조각상과 닮았다.

페테르 파울 루벤스 1577-1640
그리스도를 십자가에서 내림
1611-14, 패널에 유채, 420×310cm, 420×150cm(×2), 안트베르펜 대성당

이 트립티크는 루벤스가 안트베르펜 대성당 안에 있는 화승총 병사들의 예배당 제단화로 제작한 것이다. 세 장의 패널이 각각 다른 이야기를 전하고 있다. 우선 중앙 패널에서는 해가 저물 무렵 그리스도의 시신을 십자가에서 내리는 장면을 정교한 구성으로 보여준다. 왼쪽 날개 패널에서는 예수를 잉태한 마리아가 세례자 요한을 임신 중인 사촌 엘리사벳을 방문하는 모습을, 오른쪽 날개 패널에서는 마리아와 요셉이 아기 예수를 성전에 바치는 모습을 그렸다. 양 날개 패널(둘 다 고전주의 양식의 그림틀에 끼워져 있다)은 그리스도의 삶의 첫 장을, 중앙 패널은 마지막 장을 묘사하고 있는 셈이다.

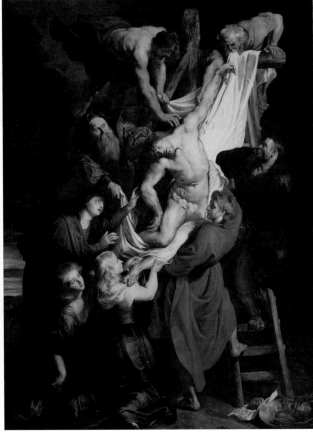

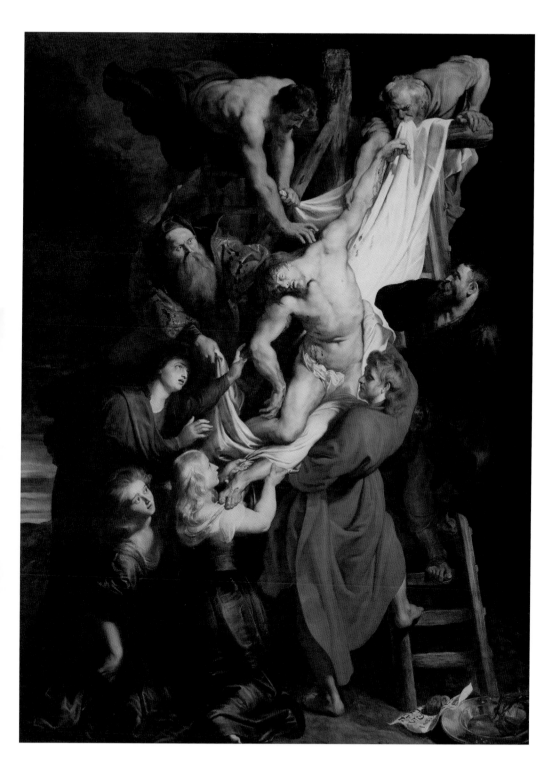

구경꾼 중 하나로 묘사된 **니콜라스 로콕스**는 안트베르펜 시장이자 화승총병 연대장이었다. 이 작품은 로콕스가 자신의 명성을 높이기 위해 의뢰한 작품이다. 로콕스를 특별히 '엑스트라'로 출연시킨 것은 후원자에 대한 감사의 표시인 듯하다.

평상시에는 트립티크가 닫혀 있으므로, 평일에 보러 간다면 아마 이런 모습을 보게 될 것이다. **성 크리스토퍼가 아기 예수를 업고** 강을 건너고 있다.[5] 성 크리스토퍼는 이 작품을 의뢰한 화승총병의 수호성인이기도 하기 때문에 루벤스는 그림에 어떤 방식으로든 성인을 포함해야 했지만, 교회에서는 역사적 신빙성이 없다는 이유로 성 크리스토퍼의 공경을 막으려고 했다. 루벤스는 덜 눈에 띄는 트립티크의 겉면에 성인을 그림으로써 이러한 딜레마를 해결했다. 루벤스의 성 크리스토퍼는 마치 고대 신화에 나오는 헤라클레스와 비슷한, 힘센 장사의 모습을 하고 있다.

크리스토퍼의 그리스식 이름인 크리스토포루스Christophorus는 '그리스도를 어깨에 업고 가는 자.'라는 뜻이다. 성 크리스토퍼는 이 작품에 나오는 모든 장면을 하나로 이어주는 연결 고리이다. 각 장면은 서로 다른 이야기를 묘사하고 있지만, '그리스도를 나른다.'라는 주제에는 변함이 없다. 날개를 열면 왼쪽 날개 패널에 예수를 잉태한 성모의 모습이, 오른쪽 날개 패널에는 아기 예수를 품에 안고 있는 **대제사장**의 모습이 보인다. 중앙 패널에는 '예수께서 사랑하시던 제자' 사도 요한 (열정을 상징하는 붉은 색 옷을 입고 있다)이 예수의 시신을 받아 내리고 있다.

마리아 막달레나와 **클레오파의 아내 마리아**가 십자가의 발치에 무릎을 꿇고 있다. 그 옆에 서 있는 성모의 몸짓과 창백한 얼굴에서 얼마나 끔찍한 고통을 겪고 있는지 짐작할 수 있다. 성모가 다른 여인들처럼 무릎을 꿇지 않고 서 있는 것은 교회의 지침을 따른 듯하다. 반종교개혁 기간에 활동한 화가들은 성서에 나오는 그대로 그릴 것을 요구받았다. 요한 복음에는 분명히 성모가 십자가 옆에 서 있었다고 나와 있다.

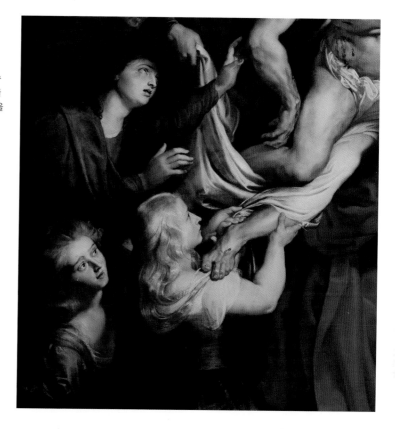

예수의 시신에서 느껴지는 위풍당당함은 고대 그리스의 조각물인 **라오콘** 군상을 연상시킨다. 루벤스 자신이 라오콘을 숭배할 정도로 좋아했다고 한다. "루벤스의 가장 위대한 업적 중 하나는 그의 선배인 미켈란젤로처럼 성서와 신화를 막론하고 옛것에서 보편적인 진실을 끌어냈다는 것이다. 루벤스는 이교도와 기독교 사이의 벽을 허물었다. 이 순간 라오콘의 죽음은 그리스도의 십자가 수난 그 자체가 된다."
(크리스틴 로제 벨킨, 루벤스 전문 미술사학자)

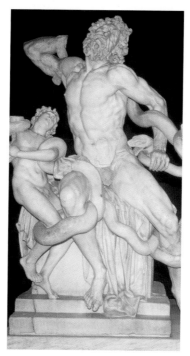

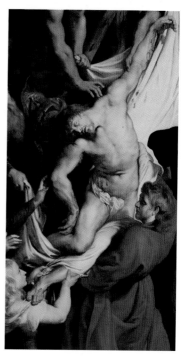

헨드릭 골치우스 1558-1617

헤라에게 아르고스의 눈을 바치는 헤르메스

1615, 캔버스에 유채, 131×181cm, 로테르담, 보이만스 반 뵈닝겐 미술관

헨드릭 골치우스Hendrick Goltzius가 그린 이 작품은 오비디우스의 『변신』에 나오는 이야기를 소재로 삼았다. 목이 잘린 아르고스의 시체가 왼편 바닥에 누워 있고, 헤라 여신이 공작이 끄는 전차에서 뛰어내리고 있다. 오른편에 앉아 있는 헤르메스가 헤라에게 아르고스의 눈알을 건네주고, 그 발치에는 피 묻은 긴 칼이 놓여 있다.

오비디우스를 넘어

이 이야기는 오비디우스의 작품에 식섭석으로 나와 있지는 않다. 또 이야기의 심리적 구조로 보아 오비디우스와 어울리지도 않는다. 우선 헤르메스와 헤라는 적대적인 입장이다. 제우스는 헤르메스를 시켜 헤라의 하수인이었던 아르고스를 죽였고, 이는 곧 헤르메스가 헤라의 뜻에 반한 것이기 때문이다. 즉, 헤르메스가 헤라에게 아르고스의 눈을 바친다는 설정은 골치우스의 상상이 만들어낸 이야기이다. 또는 나체의 남녀를 한 장면에 그리기 위한 수단으로 이렇게 구성했을 수도 있다.

> 아르고스여, 그대는 누워 있구나! 그토록 많은 눈에 들어 있던 빛도 모두 꺼져버리고, 그대의 일백 개의 눈을 하나의 밤이 차지하고 있구나. 사투르누스의 딸(헤라)은 이 눈들을 수습하여 자신의 새(공작)의 깃털들에다 옮겨놓으며 그 꼬리를 별 같은 보석들로 가득 채웠다. _오비디우스, 『변신』 1장 718-722절, 천병희 역

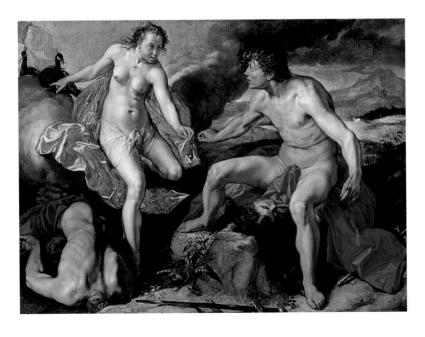

이 이야기에서 태풍의 눈이라 할 수 있는 존재는
이오이다. 아름다운 이오와 바람을 피운 제우스는 아내
헤라에게서 그녀를 숨기기 위해 어린 암소로 변신시켰다.
바람둥이 제우스를 의심한 헤라는 무엇이든지 놓치지
않고 보는 아르고스를 시켜 이오를 감시하게 하자
제우스의 명을 받은 헤르메스가 아르고스를 죽이게 된다
(102쪽 참조).

두 마리의 뱀이 휘감고 있는 헤르메스의
지팡이(카두케우스; 53쪽 참조)는 옷자락 밑에 덮여 거의 보이지
않는다. 이 남자가 헤르메스라는 것을 알려주는 유일한 증거이다.

헤라는 결혼의 수호신이며 **공작**은 그녀의
상징적인 새이다. 헤라는 공작의 화려한 꼬리에
아르고스의 눈을 박아넣어 그를 기억했다.
오비디우스에 따르면 아르고스는 100개의 눈을
가지고 있었지만 골치우스는 오비디우스의
원작을 무시하고 이야기를 조금 바꾼 듯하다.

아르고스의 장대한 몸이 비틀린 채
쓰러져 있다. 골치우스는 아르고스의
몸을 그리기 위해 '벨베데레 토르소'[6]를
모델로 했다. 골치우스는 로마에 있을
당시 벨베데레 토르소를
여러 장 스케치한 것으로 알려져 있다.

프란스 할스 1582/83-1666

이작 마사와 베아트릭스 반 데어 라엔의 결혼 초상화

1622년경, 캔버스에 유채, 140×166.5cm, 암스테르담 국립 박물관

프란스 할스Frans Hals는 매우 개성 있는 화가였다. 그가 그린 네덜란드 중산층의 초상화(개인 혹은 단체, 또는 부부 초상화까지)는 한결같이 다소 느슨하면서도 사실적이다. 이 작품은 그 시대의 결혼사진이라 할 수 있는 초상화이다. 할스와도 꽤 친했던 하를렘의 부유한 상인 이작 마사(1586-1643)는 1622년, 하를렘 시장의 노처녀 딸인 베아트릭스 반 데어 라엔과 결혼했다. 작품 속의 신혼부부는 값비싼 예복을 입고 나무에 기대어 활짝 웃으며 쉬고 있다. 그런데 이렇게 활짝 웃는 행위는 당시로선 매우 드문 일이었다. 할스의 동시대인들은 웃는 얼굴을 어리석음이나 무절제의 표시로 보았기 때문이다. 장면 전체의 느긋한 분위기 외에도 할스는 결혼의 전통적인 테마인 헌신과 정조의 상징도 그려 넣었다.

결혼 초상화는 그 특성상 두 사람의 관계를 잘 나타낸다. 작품 속의 이작 마사는 장갑 낀 **오른손**을 왼쪽 가슴 위에 올려놓고 있는데 이것은 정조를 의미한다. 남편의 어깨 위에 올려놓은 베아트릭스의 **왼손** 위로 포도 넝쿨이 나무를 휘감고 올라가고 있는데, 이것은 사랑과 우정을 나타낸다. 또한 베아트릭스는 오른손 검지에 약혼반지와 다이아몬드가 박힌 결혼반지를 둘 다 끼고 있다.
17세기 네덜란드의 중산층에서는 결혼이 상호 간의 우호와 애정을 바탕으로 한 관계였으며, 이 작품은 그러한 사회 풍조를 잘 보여주고 있다.

신혼부부의 오른쪽으로 멀리 '사랑의 정원'이 보인다. '**사랑의 정원**'이란 르네상스 시기에 특히 인기 있었던 중세 문학의 모티프이다. 구애하는 남녀 이외에도 결혼의 여신인 헤라의 상징 공작새와 다산을 상징하는 분수가 보인다. 또 뒤집힌 꽃병과 허물어져 가는 건축물들은 인간 세상과 재물의 부질없음을 말해주고 있다.

이 그림에 나온 **식물들**은 모두 그 시대의 상징적인 의미가 있다. 예를 들면 여기에 보이는 엉겅퀴를 17세기 네덜란드에서는 '마넨트로우브mannentrouw'라는 이름으로 불렀는데, 이는 '남자의 정절'이란 뜻이다. 또 베아트릭스의 발치에 보이는 담쟁이는 벽을 타고 올라가는 성질 때문에 남편에게 헌신하는 아내의 상징이었다.

아르테미시아 젠틸레스키 1597-1651

홀로페르네스의 목을 베는 유디트

1620년경, 캔버스에 유채, 170×136cm, 피렌체, 우피치 미술관

아르테미시아 젠틸레스키Artemisia Gentileschi는 당대의 가장 유명한 여성 화가이다. 이 작품은 그런 그녀의 자전적 의미를 담고 있다. 그녀의 자서전에 따르면 아르테미시아는 아직 어린 소녀였을 무렵 아버지 오라치오 젠틸레스키의 조수에게 겁탈당했다고 한다. 오라치오 젠틸레스키는 카라바조와 함께 활동했던 화가였다. 이 작품에 등장하는 참혹한 광경은 어린 시절 그녀를 지배했던 끔찍한 기억에 대한 분노의 표출이기도 하다. 홀로페르네스의 목을 베는 유디트는 외경인 유딧서에 나오는 이야기로, 다른 화가들도 즐겨 그렸던 주제이다. 이 그림을 그린 의도가 무엇이었건 간에 아르테미시아는 카라바조와 그녀의 아버지가 그린 같은 주제의 작품에 깊은 영감을 받았다. 이 작품은 매우 인기가 좋아서 잘 팔렸기에 아르테미시아는 비슷한 작품을 되풀이해서 제작했다고 한다.

줄거리

홀로페르네스 장군이 이끄는 아시리아군이 유대 마을을 포위하자 유대인 과부 유디트는 적을 물리치기 위해 계략을 짠다. 그녀는 아름답게 몸치장을 한 뒤 여종과 함께 아시리아군 진영으로 몰래 숨어 들어가 첩자인 척하며 홀로페르네스의 마음을 사로잡는다. 며칠 뒤 유디트는 홀로페르네스의 잔치에 초대받아 그가 술에 만취할 때까지 마시도록 부추겼다. 마침내 홀로페르네스가 곯아떨어지자 유디트는 그의 칼로 목을 베어 보자기에 싸서 마을로 되돌아왔다. 자신들의 대장이 목이 달아난 것을 보고 공포에 질린 아시리아군은 변변히 싸워보지도 못하고 패주했다. 이 이야기는 죄에 대한 승리의 상징으로 널리 쓰이며 때때로 유디트는 성모 마리아의 전신으로 여겨지기도 한다.

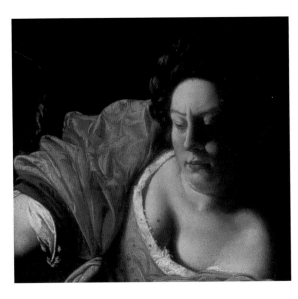

이 작품에는 특히 빛의 쓰임과 강렬한 감정 묘사, 그리고 사실적인 표현 등에서 카라바조의 영향이 강하게 드러난다. 젠틸레스키는 **유디트**를 당시 유행대로 젊고 매력적인 과부로 그리기보다는 (아마도 솟아오르는 핏줄기를 보고) 역겨움을 참는 모습으로 그렸다.

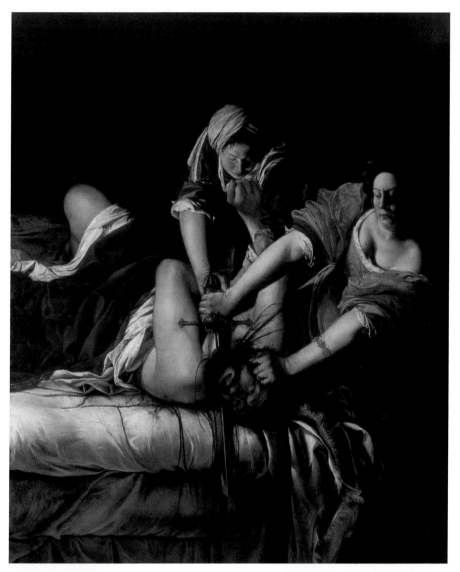

수많은 예술가가 유디트의 이야기를 그렸지만, 목을 베는 행위 자체를 중심 소재로 한 경우는 많지 않다. 대부분은 **홀로페르네스**가 이미 목이 잘린 모습으로 등장한다.

외경의 유딧서에 따르면 목을 자르는 순간에는 여종이 함께 있지 않았고, 유디트와 술 취한 홀로페르네스 단둘이 천막 안에 있었다. 젠틸레스키는 구성상 삼각 구도로 그리기 위해 일부러 여종을 함께 그린 것으로 보인다.

귀도 레니 1575-1642

아탈란테와 히포메네스

1612년경, 캔버스에 유채, 206×297cm, 마드리드, 국립 프라도 미술관

우아한 몸동작과 젊고 싱싱한 육체의 교감이 마치 고전 발레를 떠올리게 한다. 어디에서도 죽음과의 싸움이라는 느낌은 들지 않는다. 귀도 레니Guido Reni는 이 작품에서 로마 시인 오비디우스의 『변신』에서도 잘 알려지지 않은 이야기를 골랐다. 남녀의 나체가 만들어내는 다양한 자세가 화가의 놀라운 구성 실력을 보여준다.

줄거리

아탈란테는 보이오티아 왕의 딸로 남자들도 그녀를 이길 수 없을 만큼 빨리 달렸다고 한다. 영원히 결혼하지 못할 것이라는 신탁을 들은 그녀는 달리기 경주에서 자기를 이기는 남자와 결혼하겠다는 시험을 한다. 아탈란테는 아름답고 매력적이었기 때문에 만약 경주에서 질 경우 죽임을 당한다는 조건에도 불구하고 많은 남자가 나섰다. 아탈란테는 문자 그대로 고대의 팜므 파탈이었던 것이다. 히포메네스 역시 아탈란테를 보고 사랑에 빠져 경주에 나서기로 하고 사랑의 여신인 아프로디테에게 도움을 청한다. 아프로디테는 히포메네스에게 세 개의 황금 사과를 주며 경주 도중 하나씩 뒤로 던지라고 일러준다. 히포메네스가 사과를 던질 때마다 멈춰서서 사과를 주운 아탈란테는 결국 경주에서 졌다. 이 이야기는 뜻밖에 비극으로 끝난다. 노한 아프로디테가 그들을 한 쌍의 사자로 변신시킨 것이다.

> 그는 세 개의 나무 열매 가운데 하나를 던졌어요. 그것을 보자 놀란 그녀는 반짝이는 사과가 탐이 나 경주로를 벗어나 굴러가는 황금 사과를 잡았어요. 그가 앞지르자 관중들이 박수갈채를 보냈지요.
>
> _오비디우스, 『변신』 10장 664-8절, 천병희 역

이미 두 개의 사과를 주운 아탈란테가 마지막 세 번째 **사과**를 줍고 있다. 한편 그사이 히포메네스는 멀찍이 앞서가고 있다.

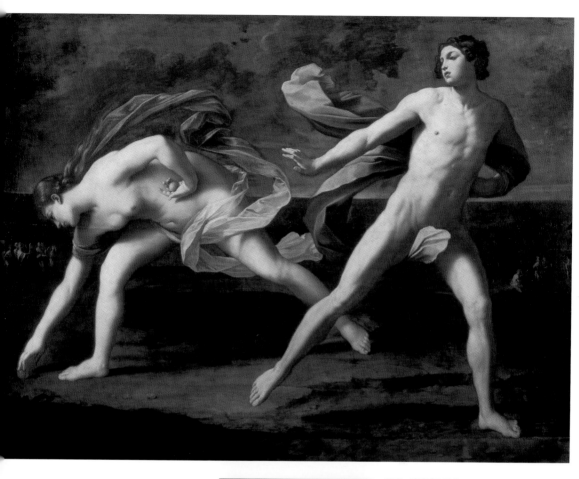

달리는 육체만큼이나
바람에 나부끼는 옷자락 역시
이 작품의 강렬한 인상에 일조하고 있다.

오비디우스의 이야기는 **히포메네스의
손짓**이 무엇을 의미하는지 알려준다.
"내 뒤로 오라." 조금 비약해서 말하자면
히포메네스의 이 손짓은 귀도 레니 자신을
빗대어 말했다고도 볼 수 있다. 레니는 심한
마마보이여서 평생 어머니 아닌 다른 여자를
마음에 품지 않았기 때문이다.

안토니 반 다이크 1599-1641

리날도와 아르미다

1629, 캔버스에 유채, 236×224cm, 볼티모어 미술관

이 작품에 등장하는 모든 것(드라마틱한 감정 묘사와 움직임, 그리고 색채)은 호화롭고도 정교하다. 안토니 반 다이크Anthony van Dyck는 약 반세기 전에 출간된 이탈리아 시인 토르콰토 타소의 대작, 『해방된 예루살렘Gerusalemme Liberata』(1581)에서 가장 극적인 순간을 화폭에 옮겼다. 『해방된 예루살렘』은 부용의 고드프리가 이끈 제1차 십자군 원정을 기록하고 있다. 이 이야기의 주인공은 다마스쿠스 왕녀인 아름다운 아르미다와 십자군 장군 리날도이다.

줄거리

무녀인 아르미다는 시리아 왕의 강력한 무기였다. 아르미다는 적진인 십자군 진영으로 보내져 기사들을 유혹하고 그들을 홀려놓았다. 그러나 정작 죽이려 했던 리날도에게 접근했을 때 그녀는 그만 사랑에 빠져버리고 말았다. 그녀는 리날도를 축복받은 이들의 섬으로 데리고 가 사랑을 나눈다. 후에 리날도는 아르미다를 버리지만, 결국에는 화해하게 된다.

티치아노의 재발견

이 작품에 나타나는 색채와 활기는 베네치아의 화가 티치아노를 떠올리게 한다. 티치아노의 열렬한 숭배자였던 영국의 찰스 1세는 이 작품을 본 뒤 반 다이크를 자신의 궁정으로 부르고, 반 다이크는 이 초대를 받아들여 1632년 영국으로 건너간다.

사랑의 신인 **에로스**의 존재가 이 은밀한 분위기를 한층 달구고 있다. 그러나 엄지손가락을 빨고 있는 곱슬머리 아기 천사의 모습을 한 에로스를 그려 넣은 것은 특별한 의미가 있어서라기보다는 작가의 유머 감각이었던 것 같다.

아르미다는 잠들어 있는 **리날도**를 죽이려 다가가지만, 첫눈에 사랑에 빠지고 만다. 아르미다의 눈빛과 그녀가 리날도에게 걸어주는 장미 화환, 그리고 바람에 나부끼는 그녀의 붉은 망토에서 그것을 알 수 있다.

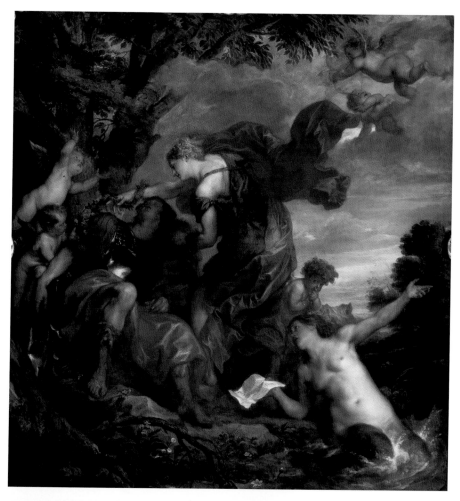

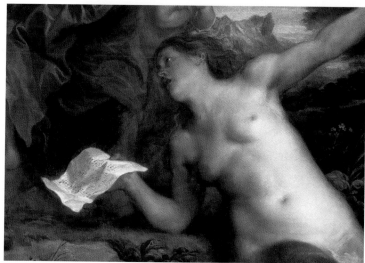

아르미다는 **물의 님프** 혹은 인어에게
자장가를 부르게 하여 리날도를 잠들게
했다. 물의 님프가 손에 악보를 든 채
물에서 솟구쳐 오르고 있다. 이는 아마도
후에 소실된 몬테베르디의 오페라
〈아르미다〉를 암시하고 있는 듯하다.
오페라 〈아르미다〉는 반 다이크가
이 그림을 그리기 1년 전인 1628년,
만토바에서 초연되었다.

게라르트 반 혼트호르스트 1592-1656

뚜쟁이

1625, 패널에 유채, 71×104cm, 위트레흐트 중앙 미술관

환한 빛을 한몸에 받으며 웃고 있는 젊은 여인이 있다. 목덜미와 가슴이 깊게 파인 옷을 입고, 맞은 편의 젊은이와 마찬가지로 사치스러운 깃털 장식의 모자를 쓰고 있다. 그는 그녀에게 오른손을 내미는 동시에 왼손으로는 돈주머니를 만진다. 터번을 쓴 노파가 여인을 보며 젊은이를 손가락으로 가리키고 있다. 이 노파는 뚜쟁이로 지금 막 '거래'가 성사된 참이다. 이곳은 다름 아닌 홍등가이다.

카라바조의 그늘

카라바조가 일으킨 예술의 혁명이 얼마나 어마어마한 결과를 낳았는지 게라르트 반 혼트호르스트Gerard van Honthorst 나 테르 브루겐 같은 위트레흐트 태생 화가들의 작품에서도 확인할 수 있다. 혼트호르스트와 브루겐 두 사람 모두 카라 바조가 사망한 직후 로마에 머물렀다. '카라바조파派'라고도 부를 수 있는 이들의 특징은 두 가지이다. '키아로스쿠로 chiaroscuro'라고도 하는 강렬한 음영의 대비와 화폭 전체를 채우는 평범한 인간 군상이다.

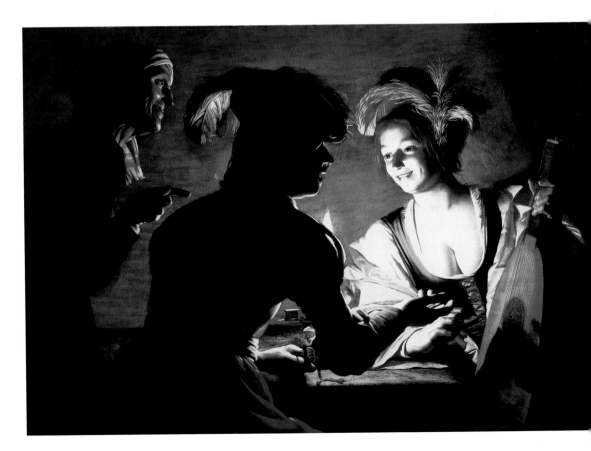

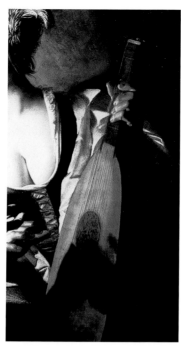

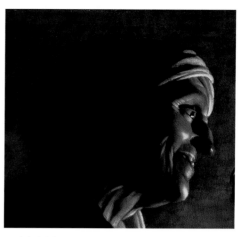

17세기 네덜란드 회화에 등장하는 **뚜쟁이들**은
하나같이 주름진 얼굴의 노파로, 그들의 육체적인 쇠락은
도덕적 타락을 반영하고 있다. 그러나 역사를 들여다보면
실제로 뚜쟁이들은 창녀들보다 기껏해야
몇 살 더 나이를 더 먹었을 뿐이었다고 한다.

여인은 **류트**를 들고 있다. 미술에서 사랑과
음악은 종종 연결되어 있으며, 특히 류트는
욕망과 음란한 의미를 담고 있었다.

모자나 보닛의 **깃털** 장식은 특히 네덜란드
회화에서는 도덕적인 타락을 상징했다.
그 밖에 빨간 스타킹이나 가슴과 목덜미가
파인 옷, 사치스러운 옷가지도
모두 같은 뜻이었다.

로마에서 머무른 얼마 동안 혼트호르스트는
'제라르도 델라 노테Gerardo della Notte',
즉 '밤의 게라르트'라는 별명을 얻었는데,
그것은 그의 그림이 보통 어두운 바탕에 촛불 하나만을
유일한 **빛**으로 등장시키는 경우가 많았기 때문이다.

야코프 요르단스 1593-1678

술 마시는 왕
1640, 캔버스에 유채, 156×210cm, 브뤼셀, 벨기에 왕립미술관

주의 공현公現 축일Epiphany[7] 또는 '십이야十二夜'라고 불리는 1월 6일은 16~17세기 스페인 통치 하의 네덜란드에서는 매우 인기 있는 명절이었다. 시간이 흐르면서 거리 축제 대신 가정에서 공현 절 축하를 하게 되었는데, 개중에는 콩 한 알을 넣은 케이크를 나누어 먹고, 그 콩을 찾은 사람이 축제 내내 '왕'으로 분장하는 풍습이 있었다. 왕으로 분장한 사람은 자신의 '신하들', 왕비, 술잔 담 당 시종, 악사, 의사 등을 마음대로 뽑을 수 있었다. 모든 가족과 친지들이 모여 이 떠들썩한 연극 놀이를 즐겼다. 야코프 요르단스Jacob Jordaens는 이 놀이를 소재로 한 그림을 여러 장 그렸는데, 이 런 그림에 나오는 배부르게 먹고 마시는 행위는 평상시라면 도덕적으로 지탄받아야 마땅할 소행들 이었다.

전설적인 기원
17세기 전설 중 하나에 따르면, "왕이 마신다!"(153쪽 참조)라고 외치는 풍습은 베들레헴의 마구간에서부터 시작되었다고 한다. 동방박사들의 경배 도중 성모는 아기 예수에게 젖을 물렸는데, 이를 본 한 박사가 "왕이 마신다 The king drinks!", 즉 "그리스도가 어머니의 젖을 먹는다!"라고 외쳤다고 한다.

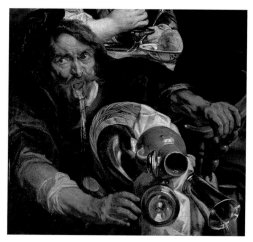

도덕주의자들은 공현절 축제에서도 되도록 행동거지를 삼가야 한다고 주장하였으나, 현실에서는 언제나 **흥청망청한 술 파티로** 끝나기 일쑤였다. '왕의 주치의'로 임명된 이 사람은 아무래도 과음한 듯하지만, 그의 추태에도 다른 사람들은 크게 기분이 상한 것 같지는 않다. 요르단스의 그림은 다양한 시각으로 읽을 수 있기 때문에 이러한 행위를 비난하는 것인지, 아니면 가족들의 따스한 분위기를 즐기는 것인지 알 수가 없다.

왕관을 쓴 '**공현절의 왕**'이 잔을 들어 축배를 제의하고 있다. 왕의 모델은 요르단스의 장인이었던 화가 아담 반 노르트였다는 설도 있다. 왕은 명절의 잔치 음식이 잔뜩 차려진 식탁에 앉아 있다.

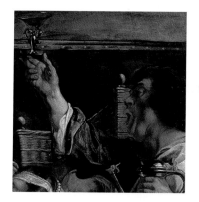

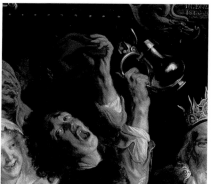

왕이 잔을 비울 때마다 **큰 소리로** "왕이 마신다!" 라고 외쳐야 하는 데는 재미있는 이유가 있다. 만약 다른 사람들과 동시에 외치지 못할 경우 어릿광대가 그 사람의 얼굴에 검댕을 칠할 것이기 때문이다.

왕 머리 위의 소용돌이 모양의 장식판에는 "In een vry gelach/ lst goet gast syn."이라고 쓰여 있는데, 이것은 대충 "공짜 술집에 들르는 것은 유쾌하지 아니한가."라는 뜻이다. 아마도 요르단스는 초대받지도 않은 채 축제에 끼어들어 남의 집 술을 축내고 있는 이들을 비꼬고 있는 듯하다.

주디스 레이스테르 1609-1660

젊은 여인에게 돈을 건네주는 남자

1631, 패널에 유채, 30.9×24.2cm, 헤이그, 마우리츠호이스 왕립미술관

소위 '장르화'라고 불리는 이러한 그림들은 매일의 평범한 일상에서 고른 소재를 다루고 있는데, 한 겹 들춰보면 언제나 숨겨진 의미(경고, 비난, 도덕적인 교훈 등)가 있기 마련이다. 그러나 이런 것들이 화가의 궁극적인 의도인지는 알 수 없다. 화가들은 일부러 눈길을 끄는 소재들을 배치하여 애매한 효과를 의도하는 경우가 종종 있기 때문이다. 따라서 그림을 읽을 때는 앞뒤 정황을 파악하는 것이 매우 중요하다.

여성의 관점?

이 젊은 여인의 무관심한 태도는 비슷한 주제를 그린 다른 남성 화가들의 작품 속에 등장하는, 한 푼의 돈에 기꺼이 몸을 내던지는 여인들과 좋은 대조를 이룬다. 여류 화가로서의 레이스테르의 관점이 잘 드러나는 대목이다.

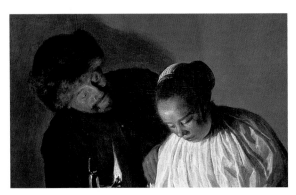

남자는 느끼하게 웃으며 여자의 팔에 손을 올려놓고는 다른 손으로 돈을 건네지만, 여자는 눈길조차 주지 않는다. 이는 나태와 죄악, 그리고 동물적 본능에의 굴복은 모두 한 가지나 마찬가지라는 17세기의 윤리의식을 대변하고 있다. **석유 등잔의 불빛**은 아무런 장식도 없이 어슴푸레한 실내와 여인의 단순한 옷차림, 바느질감, 그리고 여인의 얼굴을 서로 다른 강도로 비춰주고 있다.

'황금 시대'라고도 불렸던 17세기 네덜란드에서는 대부분의 소녀가 자라면서 바느질 같은 유용한 **수공예**를 배우는 것이 보통이었다. 따라서 이 작품에 등장하는 젊은 여인은 규수의 미덕을 상징한다. 그런데 네덜란드어 동사 'naaien'은 (지금까지도) 두 가지 의미가 있는 다의어이다. 한 가지 뜻은 '바느질하다.'이고 다른 하나는 '성교하다.'라는 뜻이다. 물론 여기서는 일부러 후자의 뜻을 암시하는 것은 전혀 등장시키지 않았지만 말이다.

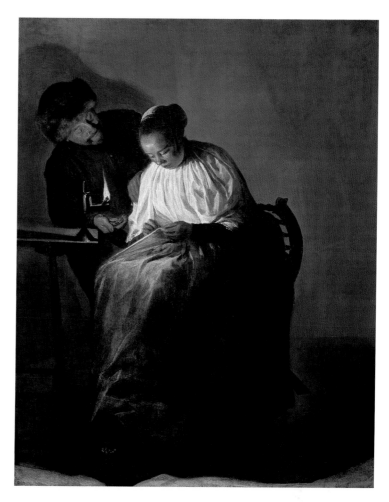

 주디스 레이스테르Judith Leyster는 네덜란드의 황금 시대에 명성을 얻은 몇 안 되는 여성 화가 중 하나이다. 또한 하를렘 화공 조합의 유일한 여성 회원이기도 했다. 더욱 놀라운 것은 예술이 보통 아버지에게서 아들이나 (드물지만) 딸에게로 전수되는 가업家業이던 시대에, 레이스테르는 예술가 가족 출신도 아니었다는 점이다. 레이스테르의 아버지는 '레이스타Leystar'라는 이름의 맥주 양조장을 소유하고 있었으며, 그녀도 때때로 자신의 **서명** 옆에 **작은 별**star을 그려 넣곤 했다.

 왜 이 남자는 여인에게 **한 움큼의 금화**를 건네주는 것일까? 돈에 사랑을 파는 장면은 네덜란드 회화에서는 흔한 편이지만, 그렇다고 이 그림 속 배경이 홍등가라고는 볼 수 없다. 술이나 담배, 과장된 제스처나 노출이 심한 옷차림 등 전형적인 홍등가의 특징들이 전혀 나타나 있지 않다. 어쩌면 단순히 보는 이의 비약일지도 모른다. 정숙한 여인에게 구혼하면서 좋은 남편이 되겠다고 다짐하는 장면일 수도 있는 것이다.

니콜라 푸생 1594-1665

겁탈당하는 사비니의 여인들

1633-34년경, 캔버스에 유채, 154.6×209.9cm, 뉴욕, 메트로폴리탄 미술관, 해리스 브리즈번 딕 기금, 1946(46.160)

프랑스 태생인 니콜라 푸생Nicolas Poussin은 라틴 고전 문학에 대한 조예가 깊기로 소문났을 뿐 아니라 다소 지나치게 지능적인 스타일을 추구해 "머리로 그림을 그린다."라는 비아냥까지 듣곤 했다. 이 작품 역시 그 역사적 배경을 알아야만 이해할 수 있는 그림이다. 로물루스가 이끄는 로마의 남자들이 사비니 여인들을 약탈한 사건으로, 화가들이 즐겨 그리던 소재이기도 하다. 푸생은 로마 주재 프랑스 대사를 위해 이 작품을 그린 것으로 알려져 있다.

줄거리

로마의 전설적인 건국의 아버지 로물루스는 로마에 여인들이 부족하자, 이웃의 사비니 족을 습격해 여인들을 약탈해오기로 궁리했다. 그럴듯한 구실을 만들기 위해 바다의 신 넵투누스(그리스에서는 포세이돈) 축제를 열고 사비니 족을 초청한 다음, 여자들을 강탈한 뒤 남자들을 쫓아버린 것이다. 로마의 역사가 리비우스에 따르면 사비니 여인들은 곧 그들의 로마인 남편들과 사이가 좋아졌으며, 로물루스 자신도 그중 하나인 헤르실리아와 결혼했다. 후에 로마와 사비니 족이 화해한 뒤 로물루스가 사비니 족의 왕을 겸하게 되었다.

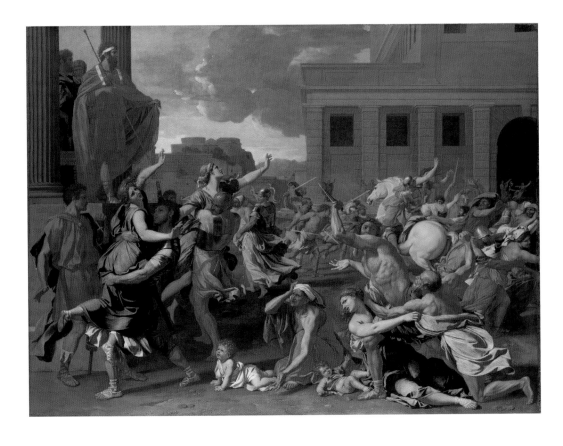

한가운데에서는 뭔가 기묘한
일이 벌어지고 있다. **로마 병사**와
사비니 여인이 사이좋게 나란히
걸어가고 있는 것이다. 이는
로마의 역사가들이 기록한 대로
이 야만적인 사건이 '해피엔딩'
으로 끝나리라는 것을 암시한다.
이 그림에서 묘사하고 있는 수난은
잠시뿐이고 조만간 모든 일이 좋게
해결될 것이다.

로물루스는 시중드는 이들에 둘러싸여 자신의
작전이 수행되는 모양을 지켜보고 있다.
그들의 침착한 태도는 그의 눈앞에서 펼쳐지고
있는 아수라장과는 좋은 대조를 이룬다.
멀리 뒤쪽으로 (후에 로마의 심장부가 되는)
카피톨리노 언덕이 보이지만, 이를 포함한
것은 다소 시대에 맞지 않는다. 이때는 로마의
초창기로, 카피톨리노 언덕이 어떤 중요한
의미를 지니기 전이기 때문이다.

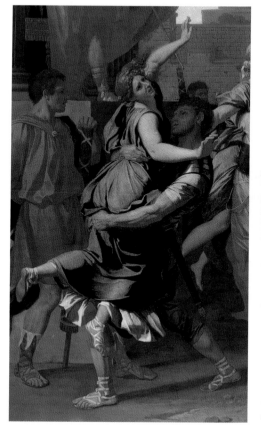

한 **여인**이 자신을 안고 가는 **병사**에게 저항하고 있다.
어린아이가 땅에 넘어져 우는 것으로 보아 이 아이의
어머니인 듯하다. 로마의 역사가들에 따르면
납치당한 여인 중에서 유부녀는 단 한 명,
헤르실리아뿐이었는데, 헤르실리아는 로물루스의 아내가
된다. 따라서 이 여인은 아마도 헤르실리아를 가리키고
있을 것이다. 그 옆으로는 한 노파가 헤르실리아가
잡혀가는 것을 보고 애원하듯 바라보고 있다.

니콜라 푸생 1594-1665

아르카디아에도 나는 있다(아르카디아의 목동들)

1638-39, 캔버스에 유채, 85×121cm, 파리, 루브르 미술관

니콜라 푸생은 예술적 이상을 고대 로마에서 찾았다. 그는 로마 시대의 미에 대해 향수郷愁와도 같은 동경을 품었으며, 이를 자신의 그림 속에 담아내려고 했다. 이 작품에서는 이탈리아의 자연 풍광을 배경으로 세 남자와 한 여자가 돌 무덤가에 서 있다. 묘비에는 'Et in Arcadia ego.'라고 새겨져 있는데, 이는 라틴어로 '아르카디아에도 나는 있다.'라는 뜻이다. 두 남자가 묘비명을 손으로 가리키고 있고 다른 두 사람은 잠자코 바라만 보고 있다. 이 한 마디는 해당 그림의 중점이자 감상자의 궁금증을 불러일으킨다. 그림의 정확한 의미에 대해 수많은 논쟁이 일어난 것도 무리는 아니다.

아르카디아

아르카디아는 에로틱한 장난의 무대로 고대와 르네상스, 바로크 시문학에까지 나타난다(푸생은 셋 다에 정통했다). 그곳은 온화하고 풍요로운 자연을 배경으로 한 순수한 쾌락과 꿈의 세계로 묘사된다. 이러한 이상향은 현실 세계에서의 도피를 제공하기 때문에, 표면상으로는 전원시임에도 동시대의 시사나 정치적 상황들이 언급된 경우가 종종 있었다.

옷차림과 지팡이로 보아 세 젊은이는 **목동**이다.
그들은 전원시에 나오는 목동들처럼 월계잎을
엮은 관을 쓰고 있다. 목가적인 풍경을 바탕으로
목동들이 등장하는 장면은 당시의 화가들이나
후원자들 모두에게서 상당히 인기가 좋았다.

이 **여인**은 뭔가 생각에 잠겨 있는 것으로 보인다.
그녀 역시 목동인지, 아니면 옷차림이나 태도로 보아
다른 계급에 속해 있는 사람인지는 알 수 없다.
혹자는 그녀를 '죽음'이나 '운명', 그리고 묘비명을
그녀가 하고 있는 말로 해석하기도 한다. 또 어떤 이는
이 작품이 뭔가 비밀스럽고 신비한 메시지를
전달하려는 것이라고 믿는다.

아르카디아는 그리스의 펠로폰네소스 반도에 있는 지역 이름으로
일찍이 고대 문학에서는 목가적 이상향을 상징했다.
아르카디아에서의 삶은 평화롭고 행복하며, 목동들은 자신의
양 떼를 돌본다. 이제 **묘비명**의 의미가 조금 뚜렷해진다. 죽음은
어디에나(심지어 아르카디아에도) 있다는 것이다. 아무리 행복한
이상향이라 할지라도 아르카디아의 사람들 역시 인간인 이상 언젠가
죽음을 맞게 될 것이다. 그러나 이러한 라틴어 문구는 어떤 고대 문학
작품에도 나오지 않기 때문에, 아마 푸생의 시대에 만들어진 신조어일
것으로 추측된다. 모든 좋은 것들은 언젠가는 사라진다는 다소 우울한
메시지는 '헛된 정물vanitas'과도 의미가 일맥상통한다.
또는 '나ego'가 무덤에 묻혀 있는 사람을 가리킬 수도 있다. '살아있을
때 나도 아르카디아에 살았다.'라고 풀이한다면 죽음을 앞두고
행복했던 젊은 시절을 회상하는 말이 될 수도 있다.

렘브란트 1606-1669

에우로파의 겁탈

1632, 패널에 유채, 62.2×77cm, 로스앤젤레스, 장 폴 게티 미술관

성서나 고대 역사, 또는 신화에 나오는 이야기들은 언제나 화가들의 가장 '고급' 소재였다. 이는 당시에 매우 인기가 높았던 성공한 초상화가 렘브란트Rembrandt에게도 예외가 아니었다. 역사 속 사건을 다루는 작품이 가장 어려웠는데, 그것은 단순히 역사책에 나오는 대로만 그려서는 안 되고, 뭔가 도덕적인 메시지를 추가해야만 했기 때문이다. 이 작품에서 렘브란트는 신들의 우두머리 제우스가 흰 황소로 변신하여 페니키아 왕녀 에우로파를 납치하는 장면을 보여준다. 제우스가 에우로파를 데려간 그곳의 이름이 바로 에우로파Europa, 즉 오늘날의 유럽이다. 렘브란트의 작품 중에서 신화를 소재로 한 작품은 그리 많지 않다.

"유괴당한 소녀는 더럭 겁이 나 멀어지는 해안을 돌아보며, 오른손으로는 뿔을 붙잡고 다른 손은 황소의 등에 올려놓았다. 그녀의 펄럭이는 옷은 바람에 부풀어 올랐다." _오비디우스, 『변신』 2장 873-5절, 천병희 역

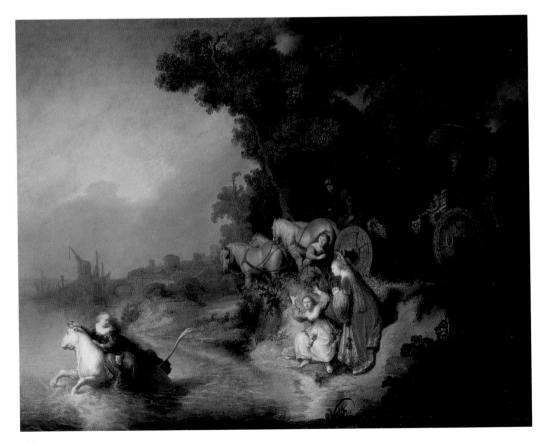

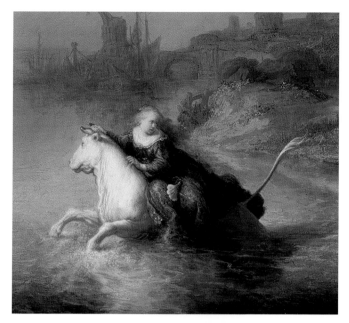

17세기의 화가들은 **감정적으로 최고조에 달한 순간**을 소재로 택하는 경우가 많았다. 특히 렘브란트가 그중에서도 가장 솜씨 좋은 화가였다는 것은 이 작품에서도 확인할 수 있다. 제우스가 그녀를 태우고 물을 건너 도망치자 에우로파는 겁에 질려 황소의 등을 움켜쥔 채 뒤에 남겨진 일행을 바라보고 있다. 드라마틱한 빛의 쓰임이 이 순간의 긴장을 더욱 강조하고 있다.

꽃을 엮은 화환 같은 세부 묘사 역시 오비디우스를 그대로 따른 것이다. 오비디우스에 따르면 에우로파는 맨 처음 황소의 뿔에 꽃을 걸어주려고 한다.

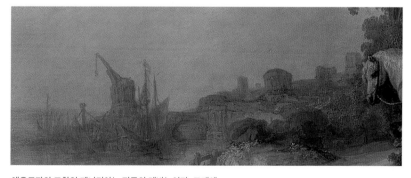

에우로파의 고향인 페니키아는 지금의 레바논이다. 고대에 페니키아인들은 솜씨 좋은 선원으로 이름이 났다. 오비디우스에 따르면 에우로파는 해안에서 납치되었다고 한다. 렘브란트는 이를 페니키아인들의 **항해술**을 묘사할 기회로 여겼다. 뒤편으로 어렴풋이 당시의 기중기나 범선들이 보인다. 1631년 이후 줄곧 유명한 항구 도시인 암스테르담에서 살았던 렘브란트에게 있어 이런 것들을 그리는 일은 누워서 떡 먹기였을 것이다.

렘브란트 1606-1669

프란스 바닝 코크와 빌렘 반 루이텐부르크의 동행(야간 순찰)

1642, 캔버스에 유채, 363×437cm, 암스테르담 국립 박물관

렘브란트가 활동하던 시기의 네덜란드에서 시민군은 부와 권력을 지닌 상류층 남성들의 사교 클럽이나 마찬가지였다. 원래는 시의 치안 질서를 유지하기 위한 조직이었지만 시간이 흐르면서 점점 사교적인 성격을 띠어가게 된다. 회합장에 걸기 위한 시민군 고위 장교들의 단체 초상화를 주문하는 일도 흔했다. 이런 그림의 경우 회의 테이블에 둘러앉은 포즈로 그리는 것이 일반적이었으나, 이 작품에서 렘브란트는 전통적인 단체 초상화의 구도 대신 살아 있는 듯한 인물 묘사를 통해 다소 파격적인 접근을 시도한다. 이 그림은 암스테르담 화승총 연대(136쪽 참조)의 의뢰로 그려졌는데, 화승총이란 16세기 당시 가장 흔하게 쓰였던 무기 중 하나이다. 막 성문을 나서는 시민군 행렬을 순간 포착해서 묘사했다.

19세기 이래 이 작품은 〈야간 순찰〉이라는 제목으로만 알려졌는데, 이는 유약의 색이 바래면서 그림 전체의 색조가 거무칙칙해졌기 때문이다. 1975년 복원을 거쳐 원래의 색을 되찾게 되었으나 〈야간 순찰〉이라는 매력적인 제목은 그대로 살아남았다.

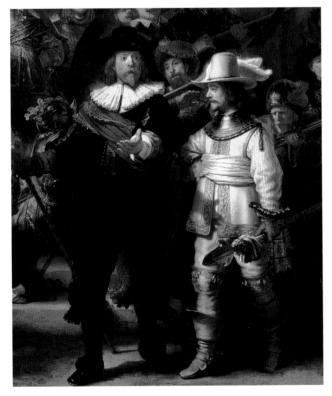

왼팔을 들어 보이는 **연대장 프란스 바닝 코크**의 자세는 그가 리더임을 나타내는 동시에 부하 병사들에게 내리는 전진 명령이다. 그의 팔이 **부관 빌렘 반 루이텐부르크**의 환하게 빛나는 금빛 옷 위로 그림자를 만들고 있다. 루이텐부르크가 들고 있는 것은 창날의 머리 부분이 넓은 '파티잔'이라는 창이다. 그의 옷 위로 드리워진 코크의 엄지와 검지 그림자는 감상자의 시선을 자연스럽게 암스테르담 시의 문장(세 개의 십자가)과 사자 문양으로 향하게 한다. 루이텐부르크의 바로 뒤에 서 있는 남자는 총을 장전하느라 여념이 없다.

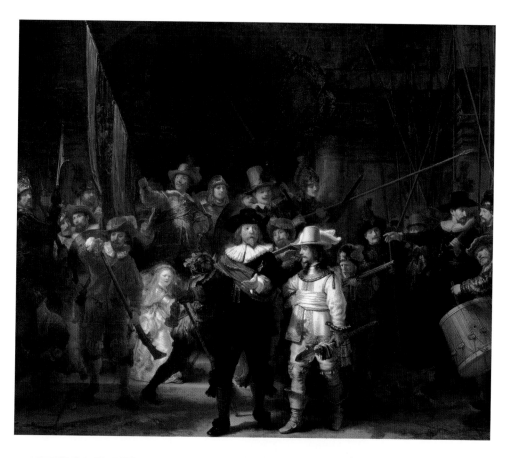

성문 위쪽의 **방패**에는 18명의 시민군 장교 이름이 새겨져 있다. 맨 오른편에 보이는 고수鼓手를 제외하면 이 그림에 등장하는 인물들은 모두 초상화에 포함되기 위해 비용을 낸 사람들이다.

빛의 적절한 활용은 이 대작에 긴장감을 불어넣는 데 일조했다. 역시 금빛 옷을 입고 있는 한 **소녀**가 루이텐부르크와 함께 빛을 받고 있다. 그녀는 시민병들의 행진 방향과는 수직으로 가로질러 걸어가고 있는데, 큰 발톱이 달린 암탉이 허리에 매달려 있다. 이는 네덜란드어로 화승총병을 뜻하는 단어 'klovenier'의 유쾌한 표현이다(klovenier는 'klauwenier'와 발음이 비슷한데, klauw는 '(새의) 발톱' 이라는 뜻이다).

디에고 벨라스케스 1599-1660

시녀들

1656, 캔버스에 유채, 318×276cm, 마드리드, 국립 프라도 미술관

디에고 벨라스케스Diego Velázquez의 가장 유명한 작품인 이 그림을 이해하려면 우선 뒤쪽 벽에 걸려 있는 거울부터 보아야 한다. 거울 속에는 스페인 국왕과 왕비가 초상화를 그리기 위해 자세를 취하고 있다. 궁정 화가였던 벨라스케스 자신도 그 왼편의 거대한 캔버스 앞에 서서 작업을 하고 있다. 테를 넣어 부풀린 빳빳한 드레스를 입고 있는 어린 소녀는 펠리페 4세(1621-1665)의 딸로 당시 다섯 살이었던 인판타 마르가리타이다. 그림 속의 어린 왕녀는 아버지와 어머니가 초상화로 그려지는 모습을 구경하기 위해 등장해서는, 그녀 자신도 영원히 화폭에 남았다. 마르가리타의 양쪽으로 두 명의 젊은 시녀들이 시중을 들고 있는데, 여기에서 이 그림의 제목이 탄생했다. 이토록 자유분방하고 격식 없는 궁중 초상은, 거기에 작품의 규모를 고려하면 더더욱 신선한 접근이었다. 〈시녀들〉은 단순한 초상화를 뛰어넘어 초상화에 대한 주석이라고 볼 수 있다. 즉 그림을 그린 그림인 셈이다. 벨라스케스는 펠리페 4세의 총애를 받았던 궁정 화가였다.

벨라스케스는 어디로 보나 완벽한 궁정인이다. 실제로 그는 펠리페 4세의 궁정에서 의전관을 지내기도 했다. 그는 국왕 부처와 감상자를 동시에 바라보고 있는데, 이것은 국왕 내외가 감상자인 우리와 완전한 동일 선상에 자리 잡고 있기 때문이다. 빠진 것은 거울 속에 보이는 장식용 커튼뿐이다. 벨라스케스는 그림이 단지 하나의 기법적 재주가 아니라는 것을 보여주기 위해 이처럼 다양한 난이도의 지적 게임을 즐겼는데, 이는 당시 궁정에서 큰 화제가 되었다. 한편 벨라스케스의 가슴에 그려져 있는 십자가는 유명한 성 야고보 기사단의 문장이지만, 실제로 벨라스케스가 이 문장을 받은 것은 이 그림을 그리고 나서 2, 3년 후의 일이었다.

그늘에서는 **한 쌍의 남녀**가 **이야기**하고 있는데 아마도 사제와 수녀일 것이다. 스페인 궁정은 가톨릭교회의 보루나 마찬가지였다. 그러나 단순한 궁정 귀족과 시녀일 수도 있다.

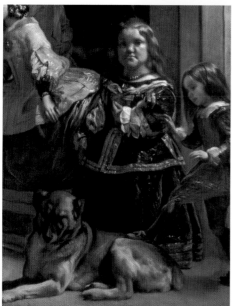

어린아이다운 천진함이 그대로 나타난 **인판타 마르가리타**가 이 작품의 중심 소재이다. 벨라스케스는 그녀의 뒤에 서 있다.

궁정의 어릿광대인 니콜라시토가 슬그머니 졸고 있는 개의 등 위로 발을 올려놓고 있다. 난쟁이인 마리 바르볼라의 땅딸한 몸은 마르가리타 왕녀의 섬세한 체형을 더욱 강조하고 있다. 당시 유럽의 궁정에서는 어릿광대가 일종의 유행이었다.

빌럼 클라스 헤다 1593/94-1680

굴, 레몬, 은 식기가 있는 정물

1634, 패널에 유채, 43×57cm, 로테르담, 보이만스 반 뵈닝겐 미술관

하를렘 출신의 화가인 빌럼 클라스 헤다Willem Claesz Heda는 '황금기'로 불린 17세기 네덜란드에서 가장 뛰어난 정물화가 중 한 명이다. 이 시기 네덜란드에서는 정물화가 대유행이었다. 헤다는 한 가지의 주요 색상과 빛의 반사, 그리고 다양한 그림자 묘사에 있어 필적할 자가 없다는 평을 받았다. 실제로 사물을 보고 그린 그는 자신이 원하는 섬세한 구성이 나올 때까지 스튜디오의 물건들을 끊임없이 바꾸었다(채웠다 비웠다, 세워놓았다 눕혀놓았다, 잘랐다 합쳐놓았다, 또는 가장자리에 걸쳐 놓기를 쉴새 없이 되풀이했다). 이 작품에서 가장 값진 것은 돋을새김으로 장식한 은제 타차tazza(높은 굽이 달린 큰 접시)인데, 옆으로 비스듬히 뉘어 놓았다.

루벤스의 부엌

페테르 파울 루벤스는 헤다의 정물화를 두 점이나 소장하고 있었다. 이들은 아마도 루벤스의 부엌 겸 식당에 걸려 있었을 것으로 보인다. 루벤스가 저녁 식사를 하면서 손님들과 함께 헤다의 그림을 논하는 모습을 어렵지 않게 상상할 수 있다. 인문주의자였던 루벤스는 헤다의 뛰어난 테크닉 못지않게 건강에 좋은 음식에도 높은 관심을 가졌을 것이 틀림없다.

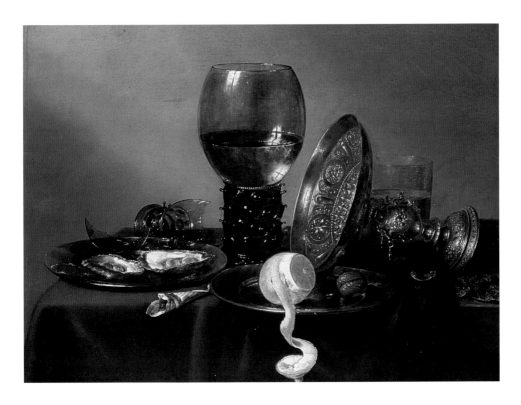

말아놓은 종이에 담겨 있는 **후추**는 네덜란드 정물화에 즐겨 등장하는 소재이다.
후추는 동양에서 수입해온, 당시만 해도 값비싼 향신료였다.

굴을 담은 백랍 접시 뒤에 놓인 깨진 유리잔은 헤다가 즐겨 그린 소재는 아니다.
깨진 유리 조각은 인생의 덧없음을 상징할 수도 있고, 빛을 다루는 솜씨를 자랑하기 위해서일 수도 있다. 입을 벌리고 있는 굴은
세 가지 질감(거친 굴 껍데기와 매끈한 진주, 부드러운 속살)을 한꺼번에 보여준다. 레몬 껍질을 반만 벗겨놓은 것도 같은 의도이다.

반쯤 찬 와인잔과 역시 반만 찬 맥주잔은 '절제'의 미덕을 나타내는 중요한 소품이다.
그러나 정확하면서도 섬세한 묘사를 중시하는 이런 종류의 정물화에서 뭔가 교훈적인 해석을 끌어낸다는 것은 지나친 비약일 듯하다.
그보다는 다양한 빛의 반사를 시도했다고 보는 편이 더 그럴듯하다. 예를 들면 와인잔의 유리에 비치는 음영을 통해 스튜디오의 창문으로 쏟아져 들어오는 빛을 볼 수 있다.

얀 스테인 1626-1679

굴을 먹는 젊은 여인

1658-60년경, 패널에 유채, 20.5×14.5cm, 헤이그, 마우리츠호이스 왕립미술관

이 조그만 작품은 참으로 매력적이다. 똑바로 마주 보는 젊은 여인의 매혹적인 시선도 뿌리치기 힘들지만, 굴에 소금을 뿌리는 손놀림은 마치 우리를 위해 이 성찬을 준비하고 있는 듯하다. 얀 스테인Jan Steen의 작품치고는 드물게 여주인공 혼자만 등장하며, 최신 유행이던 모피로 깃을 댄 웃옷을 입고 있다.

> "패류貝類 중에서 굴은 시대를 불문하고 가장 품위 있는 음식이다. 식욕을 돋우고, 잠과 음식에 대한 욕망을 불러일으키며 이는 포만감과 섬세함을 동시에 충족시킨다."
>
> _요한 반 베이베르벡(Johan van Beverwyck), 도르드레흐트 외과 의사, 1651년에 출간한 의학 핸드북에서

멀리 열려 있는 문 뒤에 서 있는 **남녀**는 밑그림처럼
간략하게 그려졌다. 그들 역시 굴을 사이에 놓고 뭔가
이야기를 나누고 있다. 이 두 남녀는 이미 '다음 단계'로
넘어간 것일까, 아니면 그저 단순히 주방에서
굴 요리를 준비하고 있는 걸까?

17세기 네덜란드에서 **굴**은 강력한
미약媚藥으로 여겨졌다. 하긴 젊은
여인의 눈빛이나 손짓만 보아도 더
이상의 상상력은 필요 없다. 그녀의
뒤로 침대가 기다리고 있다.

얀 스테인의 장르화에는 **정물**이
자주 등장하는데, 이를 통해 그의 기술적인
정교함을 맛볼 수 있다. 이러한 정물들은
다양한 질감을 얼마나 잘 표현해내느냐가
관건이었다. 이 작품에서는 매끄러운 델프트
도기 물병, 입을 벌리고 있는 거친 굴 껍데기,
반쯤 잘려 속이 드러나 있는 부드러운 롤빵,
거울처럼 위에 놓여 있는 것들을 비추는
은 식기, 후추를 담아 말아둔 종이, 흩어져 있는
소금 알갱이 등이 쓰였다. 백포도주가 담긴
잔은 작품의 분위기를 한껏 고조시킨다.

가브리엘 메취 1629-1667

편지 쓰는 젊은이 | 편지를 읽고 있는 여인

1662-65년경, 패널에 유채, 52.5×40.2cm(×2), 더블린, 아일랜드 국립 미술관

연애편지는 17세기 네덜란드 회화에 자주 등장하는 주제이다. 이 시기에는 신분과 지위를 막론하고 네덜란드인이라면 누구나 자유롭게 서신 왕래가 가능했다. 여자들도 얼마든지 자신이 편지를 쓰고 싶은 상대에게 쓸 수 있었다. 가브리엘 메취Gabriel Metsu가 그린 이 두 장의 패널은 애초부터 한 쌍으로 기획되었던 듯, 구성이 쌍둥이처럼 똑같다. 준수한 외모의 부유한 젊은이가 편지를 쓰고 있고, 역시 우아한 옷차림의 젊은 여인이 편지를 읽고 있다. 두 사람 다 맑고 투명한 빛을 받아 고요하고 단아한 분위기를 자아낸다.

커튼 뒤에

이런 그림들은 커튼으로 가려두는 것이 보통이었다. 치명적인 강렬한 빛으로부터 보호하기 위한 목적도 있지만, 더욱 값진 작품으로 보이기 위한 이유도 있었다. 즉 걸려 있는 그림이라고 해서 아무에게 아무 때나 보여주는 것이 아니라는 말이다.

델프트 화파(The Delft School)

가브리엘 메취는 라이덴에서 태어나 암스테르담에서 활동했지만, 델프트 화파의 두 거장, 요하네스 베르메르와 피터 드 호흐의 작품을 주의 깊게 연구한 것으로 보인다. 이 한 쌍의 그림에서 메취는 베르메르와 호흐의 위업이라고도 할 수 있는 세 가지 특징을 고스란히 보여주고 있다. 즉 자연광과 실내 풍경의 조화, 균형 잡힌 구성, 그리고 마술과도 같은 색채의 사용이다.

젊은이가 편지를 쓰고 있는 방 안은 열린 창문, **동양적인 풍취의 테이블보, 지구본**, 바로크 양식의 액자에 넣어 걸어둔 이탈리아 풍경화 등이 어우러져 매우 고급스러우면서도 도회적인 분위기인 반면, 규수가 앉아 있는 방은 훨씬 수수하고 소박한 느낌이다. 이는 당시 네덜란드 사회의 이중성, 즉 화려한 대외 활동과 대조되는 내적인 가치를 보여주고 있다.

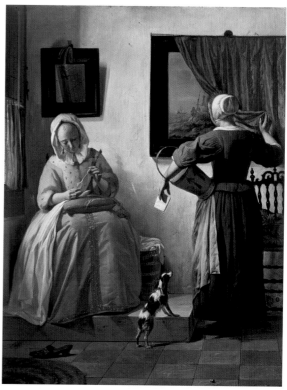

여인이 바느질할 때 꼈던 **골무**가 바닥 위에 놓여 있다. 아마도 편지를 읽는 데 열중한 여인이 자기도 모르게 떨어뜨린 듯하다. 장르화에 나타나는 이런 사소한 소재들은 그 뒤에 숨겨져 있는 의미를 통해 등장인물들의 심리를 묘사하는 역할을 한다.

바닥에 나동그라져 있는 **실내화**는 에로틱한 은유인 반면, 개는 전통적으로 결혼 생활에 대한 충실과 정조의 상징이다. 이 개는 커튼 뒤의 그림을 쳐다보고 있는 것일까, 아니면 단순히 하녀의 관심을 끌려고 하는 것일까?

하녀가 살짝 젖힌 커튼 뒤로 드러난 풍경화의 주제는 **풍랑**을 뚫고 출항하는 배이다. 다름 아닌 무모한 사랑의 모험의 은유적인 표현이다. 17세기 네덜란드의 상황으로 보아 여인의 남편은 연중 시간의 대부분을 해외에서 보냈을 것이다. 그렇다면 두 사람이 쓰고 있는, 또는 읽고 있는 '연애편지'는 금단의 사랑을 담고 있는 것일까?

야코프 반 로이스달 1628/29-1682

바이크 바이 두르슈테더의 풍차
1670년경, 캔버스에 유채, 83×101cm, 암스테르담 국립 박물관

네덜란드의 황금기, 풍경화는 나름대로 높은 인기를 누린 장르였다. 그리고 야코프 반 로이스달 Jacob van Ruisdael은 개중에서도 가장 다재다능하고 늘 새로운 아이디어로 반짝이는 화가 중 하나였다. 그의 풍경화는 하나같이 드라마틱한데 여기에는 능수능란한 빛의 활용, 낮은 시점視點, 강렬한 색의 대비, 등장인물의 극소화, 하늘을 가득 메운 구름 등 여러 가지 이유가 있을 것이다. 이 작품만큼 전형적인 네덜란드 풍경화도 아마 찾아보기 힘들 것이다—네덜란드 특유의 뭉게구름, 풍차, 평평한 지형, 물(이 작품에서는 라인강 어귀), 그리고 이 모든 것들을 아우르는 햇빛.

낮은 수평선 위 잔뜩 낀 **먹구름** 사이로 햇살이 비침과 동시에 구름과 빛의 그림자가 물 위로 깔리고 있다. 축 늘어진 배의 돛은 바람이 불지 않고 있음을 말해준다. 폭풍 전의 고요인지, 아니면 평화와 위협은 언제나 공존한다는 사실을 넌지시 암시하고 있는 것인지? 우리가 알 수 있는 것은 로이스달이 단지 이 작품의 밑그림만을 실제 장소에 가서 그렸으며, 나머지는 스튜디오에서 완성했다는 사실이다.

멀리 보이는 성 마르틴 교회의 둔중한 **탑**을 보고 이 그림의 배경 및 그려진 시기를 알 수 있다. 탑의 시계가 1668년에 설치되었다는 기록이 남아 있기 때문이다. 풍차의 왼편으로 보이는 중세 양식의 성채는 이제 존재하지 않는다.

풍차는 이미 바람을 맞을 준비를 마쳤다. 화가가 시점을 낮춘 탓에 풍차는 실제보다 높이 솟아 보인다. 비스듬히 쏟아지는 햇빛 때문에 밝은 부분과 어두운 부분의 대비가 뚜렷하다. 풍차의 날개는 돛으로 감아놓아 움직이고 있지는 않다. 로이스달이 활동했던 17세기, 바이크 근교에는 두 개의 풍차가 서 있었다고 한다.

전통적인 네덜란드 복장을 한 **세 명의 여인**이 햇볕을 받으며 걸어가고 있다. 원래 여인들이 향한 방향에는 프로우벤포르트Vrouwenpoort (여인들의 문)가 서 있었는데, 로이스달은 이 문이 풍차의 전경에 방해가 된다고 생각하여 일부러 생략한 것으로 보인다.

요하네스 베르메르 1632-1675

우유를 따르는 하녀

1658-60년경, 캔버스에 유채, 45.5×41cm, 암스테르담 국립 박물관

요하네스 베르메르Johannes Vermeer는 극소수의 작품만을 남겼는데(약 서른다섯 점 정도만이 전해 내려오고 있다) 단순한 배경에 단순한 인물을 그렸다는 점에서 대부분의 작품이 이 그림과 비슷하다. 그저 평범한 장르화에 지나지 않는 이런 그림들을 명작의 반열에 올려놓은 것은 빛에 대한 베르메르의 타고난 감각이다. 베르메르의 그림에 등장하는 빛은 대부분 한 방향에서만 들어오지만, 위압적인 분위기가 전혀 없이 아주 자연스럽다. 이러한 베르메르의 특징들이 한데 모인 결정체가 바로 이작품, 〈우유를 따르는 하녀〉이다. 17세기 네덜란드 회화가 흔히 그랬듯이, 주제 자체는 베르메르에게 있어 그다지 큰 의미를 가지지 않았을 것이다. 이 그림의 진짜 의미는 바로 정물과 인물의 조화이다. 금방이라도 손에 잡힐 듯, 환상적인 자연스러움이다. 카라바조가 처음으로 소개한 이러한 자연주의 화풍은 베르메르에 이르러 완성되었다. 덕분에 우리는 17세기 네덜란드의 일상을 마치 눈앞에서 일어나고 있는 것처럼 볼 수 있다.

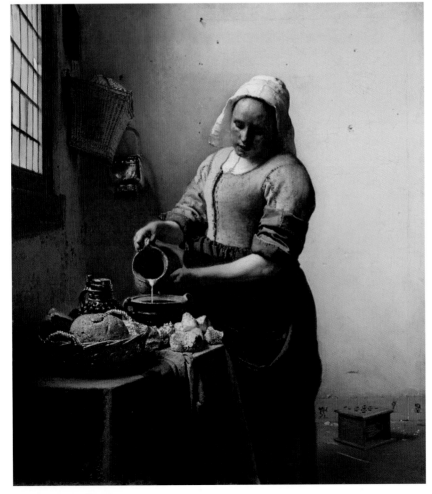

젊은 여인이 텅 빈 실내에 서서 냄비에 우유를 따르고 있다. 그녀의 옷차림은 하얀색, 노란색, 푸른색, 붉은색이 어느 것 하나 튀지 않고 조화를 이룬다. 시점 視點을 낮게 잡은 덕분에 체격이 다소 건장해 보이기도 한다. 빛은 왼쪽 창문으로 들어와 공간을 비추고 있다.

이러한 세부 묘사는 우리가 '실제 상황'을 보고 있는 것 같은 착각을 불러일으키게 한다. **빛을 받아 눈부시게 밝은 손과** 그 뒤의 그늘진 어두운 벽, 냄비로 흘러 떨어지고 있는 우유, 금이 가서 갈라진 유리창, 심지어 벽에 박은 **못의 그림자**까지. 또한 베르메르의 빛은 소재들의 윤곽을 번지게 해서 하나하나가 모두 한 덩어리로 녹아드는 듯한 효과를 자아낸다.

벽과 바닥이 맞닿는 부분에는 큐피드가 그려진 **푸른색 도기 타일**을 잇대놓았고, 나무 널을 깐 바닥에는 작은 **발난로**가 놓여 있다. 만약 '회화'라는 것이 3차원의 사물을 2차원으로 옮기는 것이라고 정의한다면, 베르메르는 단연 그 누구보다 뛰어난 최고의 화가라고 말할 수 있겠다.

빵을 담은 바구니, 도기 물병, 냄비, 아무렇게나 늘어놓은 빵조각과 푸른색 부엌 수건. 이들이 소박한 **아침 식사의 정물**을 구성하고 있다. 베르메르는 물감을 조그만 붓으로 두드려 붙이는 특수한 테크닉을 활용하여 빛과 그림자의 대비, 그리고 손에 잡힐 듯한 사실감을 강조했다.

요하네스 베르메르 1632-1675

화가의 스튜디오(그림의 기술)

1666-67년경, 캔버스에 유채, 120×100cm, 빈 미술사 박물관

베르메르가 예술의 한 갈래로서의 그림을 어떻게 생각했는지 상상하는 것은 쉽지 않다. 그렇지만 적어도 그의 신앙과 동시대 다른 화가들의 작품이 베르메르 자신을 둘러싸고 있는 세상 속의 숨겨진 상징들을 하나하나 찾아보도록 이끌었을 것이라는 사실은 짐작할 수 있다. 또한 이는 이 책에서 지금까지 여러 번 다루어온 중요한 이슈이기도 하다. 화가는 자신의 작품에서 얼마만큼의 상징적 암시를 허용했으며, 우리는 또 그중 어느 만큼을 액면가 그대로 받아들이고, 어느 만큼을 은유로서 이해해야만 할까? 확실하게 답할 수 있는 것 중 하나는 베르메르의 작품들은 그의 인생관을 반영한다는 사실이다. 일종의 매니페스토manifesto나 다름없는 이 작품은 앞서 벨라스케스(164-5쪽 참조)가 그랬듯이 상징성을 담고 있다. 베르메르는 이 그림을 통해 자신이 생각하는 '그림을 그리는 행위'에 대해 명확하게 말하고 있다. 해당 작품은 베르메르가 죽은 후에도 계속 가족들이 소장하였으며 가보로 소중하게 여겨졌다고 한다.

이 그림에 등장하는 모델은 평범한 모델이 아니다. 월계관과 책, 그리고 트럼펫에 이르면 짐작할 수 있지만, 그녀는 화가에게 영감을 주기 위해 나타난 역사의 뮤즈(그리스 신화에서 예술과 학문을 담당하는 9명의 여신) 클리오이다. 이것은 그림이 단순한 '기술'이나 '손재주'가 아닌 고급문화이자 교양임을 의미한다. 트럼펫은 명성의 상징이다.

15세기, 혹은 16세기의 부르고뉴에서 유행했던 스타일을 연상시키는 옷차림의 화가는 다름 아닌 베르메르 자신이다. 예스러운 옷차림은 자기 자신과 15세기 부르고뉴 출신의 화가들(예를 들면 반 에이크)의 연결 고리로 고른 것이다. 그러나 화구는 그리 많이 보이지 않는다. 이젤과 팔 받침대, 붓 정도가 전부이다. 화가는 모델이 쓰고 있는 월계관을 그리는 데 몰두해 있다. 벽에 걸려 있는 '17개 주 Seventeen Provinces(16세기, 네덜란드와 벨기에, 룩셈부르크, 프랑스 북부와 독일 서부에 퍼져 있던 작은 주들의 연합)'의 지도는 당시의 네덜란드 가정에서 쉽게 찾아볼 수 있는 장식품이었다.

빈 의자는 마치 우리를 위해 놓여 있는 것처럼 보인다. 베르메르는 다른 작품에서도 화면 앞쪽에 의자를 배치하는 것을 좋아했다. 이 작품에서는 두껍고 화려한 커튼 바로 뒤에 의자를 놓아, 보는 이가 커튼 뒤의 장면을 엿보는 듯한 구도를 골랐다.

이처럼 17세기 화가의 스튜디오에서는 고대 그리스 로마 시대 조각상의 석고 모형을 쉽게 찾아볼 수 있었다. 이 그림에 나타난 남자의 두상은 마치 죽음의 가면처럼 보이지만, 이것이 무엇을 상징하는지 알아내기란 쉽지 않다.

클로드 로랭 1600-1682

산상수훈

1656, 캔버스에 유채, 171.4×259.7cm, 뉴욕, 더 프릭 컬렉션

클로드 로랭Claude Lorrain의 작품치고는 상당히 대규모인 이 그림은 그가 얼마나 빛을 능란하게 다루었는지를 보여주는 좋은 예이다. 그림의 의뢰인이 프랑스의 프랑수아 보스케 주교이니, 주제가 기독교 신앙의 주춧돌이라고 할 만한 장면인 것은 그리 놀랄 일도 아니다. 마태오와 루가 복음에 나오는 '산상수훈'에서 예수는 그리스도 교인의 윤리에 관해 설명한다. 구약에 나오는 모세처럼 예수 역시 새로운 율법을 내린다.

줄거리

"그러자 갈릴래아와 데카폴리스와 예루살렘과 유다와 요르단강 건너편에서 온 많은 무리가 예수를 따랐다. 예수께서 무리를 보시고 산에 올라가 앉으시자 제자들이 곁으로 다가왔다. 예수께서는 비로소 입을 열어 이렇게 가르치셨다. '마음이 가난한 사람은 행복하다. 하늘나라가 그들의 것이다.'… 예수께서 이 말씀을 마치시자 군중은 그의 가르침을 듣고 놀랐다."

_마태오 복음 4 : 25, 5 : 1-3, 7 : 28

푸른 옷을 입은 **그리스도**가 산속의 나무 그늘에 앉아 있고 열두 제자가 그 주위를 에워싸고 있다.

군중들은 예수의 말씀을 귀 기울여 듣고, 놀란 몸짓을 하기도 하고, 막 들은 내용을 가지고 토론을 하기도 한다. 복음사가들은 예수의 말씀을 들은 이들이 놀라워한 사실에 대해 언급하고 있다. 앞쪽으로는 한 가족(어머니, 아이, 아버지, 그리고 개)이 함께 앉아 그리스도의 말씀을 듣고 있다. 근처에는 양들이 풀을 뜯고 있고, 이 지방 짐승인 낙타도 보인다.

진실의 책

매우 '잘나가는' 화가였던 클로드는 다른 화가들이 자신의 작품을 표절하는
일을 막기 위해 『진실의 책Liber Veritatis』이라는 앨범에 자신이 '창조해낸'
작품들을 모두 수록해 두었다. 이 『진실의 책』 덕분에 후세인 우리는 각각의
작품이 언제 누구의 의뢰로 제작되었는지 쉽게 알 수 있다.

클로드는 성스러운 땅(팔레스타인)을 한 장의 화폭에 모두
담아내기 위해 풍경을 '압축'했다. 여기 보이는 산과 호수는
레바논산과 갈릴리호수이다. 호수 건너편에는 나사렛이
보인다. 사실 사해(이 그림의 왼쪽)는 갈릴리호수에서
60마일이나 떨어져 있었다. 그 밖의 다른 부분들도 모두
임의대로 바꾼 것이다.

산 왼편으로 **요르단강**과 **사해**가 보이고,
하늘은 맑은 파랑에서 점점 우윳빛으로
바뀐다. 이쪽의 물이 오른편의 바다보다
더 지대가 낮다.

179

장 앙투안 와토 1684-1721

키테라섬으로의 여행

1717, 캔버스에 유채, 129×194cm, 파리, 루브르 박물관

장 앙투안 와토Jean-Antoine Watteau의 작품들은 허구와 실재의 절묘한 조화가 특징이다. 넓은 정원에서 담소하는 귀족들을 그리면서도 부귀영화의 무상함을 경계하는 것을 잊지 않았다(이런 와토의 그림들을 페트 갈랑트fêtes galantes(사랑의 연회)라고 한다). 자신이 서른일곱의 나이로 요절할 것을 예상하기라도 한 것일까. 와토의 재능에 감탄한 파리 왕립 미술원은 와토가 스물여덟 살 때인 1712년에 정회원으로 받아들였다. 그러나 와토의 가입 데뷔작인 이 작품은 그로부터 5년 후인 1717년에야 공개되었다. 이 작품은 당시 프랑스 연극의 영향을 받은 것으로 보인다.

두 가지 해석

키테라는 그리스 신화에서 아프로디테가 태어난 곳이다. 아프로디테가 키테라 해안으로 밀려온 바닷물의 거품에서 태어나는 순간부터 이곳은 '사랑의 섬'이 되었다. 이 작품의 제목대로 전통적인 해석을 하자면, 연인들이 사랑의 섬 키테라를 향해 여정을 시작하는 장면이다. 이 경우 화폭은 사랑에 대한 기대감으로 가득 채워진다. 특히 길을 나서기를 주저하는 여인의 모습이 인상적이다. 그런데 최근에는 이 작품에 대한 정반대의 해석이 나오고 있다. 즉, 사랑의 섬에 있던 연인들이 키테라를 떠나 '현실 세계'로 귀향한다는 것인데, 이는 그림 전체에서 느껴지는 다소 우울한 분위기를 반영한 해석이다.

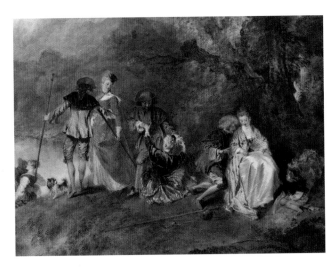

한 쌍의 연인이 그림 왼편에 보이는 배를 향해 걸어가고 있다. 여인은 머뭇거리며 뒤를 돌아본다. 그 오른쪽의 또 다른 커플은 막 자리에서 일어나고 있고, 맨 오른쪽의 마지막 커플은 자리에 앉아 즐겁게 이야기를 나누고 있다. 마치 영화 필름을 늘어놓은 듯한 리듬감 있는 구성이다.

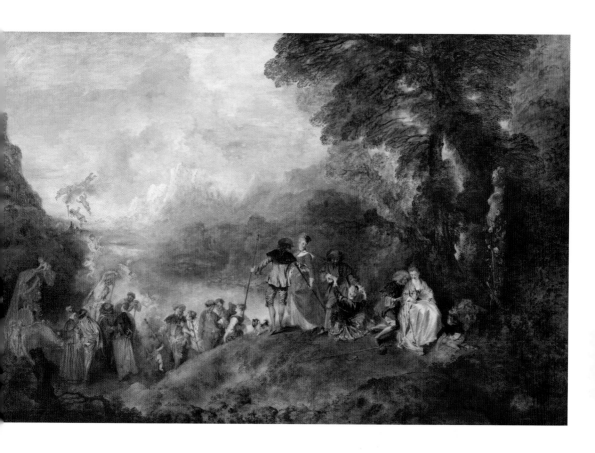

아프로디테의 조각상이 이런
모습들을 내려다보고 있다.
아프로디테는 그림에 등장하는
우아한 옷차림의 귀부인들이
나체일 때의 모습으로
그려졌다. 발치에는 수금
竪琴과 책, 무기들이 버려져
있다. 즉 아프로디테(사랑)가
전쟁이나 예술, 또는 지식보다
더 강함을 암시한다.

연인들이 쌍쌍이 사랑의 배에 오르고 있다.
이 배는 그들을 안개 낀 수평선 너머로 데려다줄 것이다.
어린 천사의 모습을 한 큐피드들이 배의 선원이 되어
연인들을 에워싸고 있다.

카날레토 1697-1768

프랑스 대사의 도착

1735년경, 캔버스에 유채, 180×259cm, 상트페테르부르크, 에르미타주 미술관

지금까지 이 책을 통해서 우리는 그림이란 결국 빛을 어떻게 다루느냐에 따라 결정되는 것임을 배웠다. 그중에서도 특히 물과 빛의 조화는 베네치아를 매우 특별한 장소로 자리매김했는데, 카날레토Canaletto는 베네치아의 풍경을 거의 사진처럼 정확한 세부 묘사로 화폭에 담아내는 데 일생을 바쳤다. 그러나 겉으로 보이는 이 장관의 화려함을 그대로 믿어서는 안 된다. 이 시기의 베네치아는 이미 전성기가 지나 강대국의 영화가 사그라들던 때이기 때문이다.

영국의 베네치아

오랜 세월 동안 이탈리아, 특히 베네치아는 북유럽의 부유층들이 꼭 한번 방문해야 하는 곳이었다. 덕분에 베네치아를 그린 카날레토의 그림들도 인기가 매우 좋았다. 특히 영국인들 사이에서 인기가 높았는데 영국에서는 상류층 자제라면 한 번쯤 이탈리아 여행을 통해 견문을 쌓는 것이 필수로 여겨질 정도였다. 따라서 카날레토의 작품 대부분이 현재 영국에 소장되어 있는 것은 놀랄 일도 아니다. 카날레토도 약 10년 동안 영국에서 지내면서 활동했다.

카날레토는 자신이 그리는 풍경을 다양한 시간대로 나누어서 자세히 관찰했다. 왼쪽은 **세관**, 오른쪽은 **산타 마리아 델라 살루테 성당**(1687년 완공)이다.

이 그림은 상당한 대작인데, 1726년 베네치아에 부임한 **프랑스 대사** 자크 뱅상 랑게의 도착을 보여주고 있다. 랑게는 관영 곤돌라를 타고 산 마르코 운하를 따라 베네치아의 권력의 중심인 통령 관저(팔라초 두칼레)에 당도했다.

광장에는 두 개의 **기둥**이 서 있다. 한 개는 꼭대기에 날개 달린 사자가 조각되어 있다. 날개 달린 사자는 베네치아의 수호성인인 복음사가 성 마르코를 상징하는 동물이다. 다른 한 개 위에는 성 테오도로의 조각이 서 있는데, 성 테오도로의 유해가 베네치아에 있기 때문인 것으로 보인다. 기둥 뒤로 보이는 16세기에 지어진 **국립 도서관**은 거장 산소비노 (1486-1570)가 설계한 '작품'이다. 이 그림에는 보이지 않는 성 마르코 대성당, 통령 관저와 함께 베네치아의 정치, 종교, 예능을 대표하는 중심이었다.

검푸른 하늘을 인 통령 관저 꼭대기에는 **정의**의 여신상이 서 있다. 정의의 여신은 법과 권력의 중심 기관의 상징으로 널리 쓰였다. 성인들의 조각상과 베네치아의 마스코트인 사자가 발코니를 장식하고 있다.

조반니 바티스타 티에폴로 1696-1770

아펠레스의 스튜디오에서 포즈를 취하고 있는 알렉산더 대왕과 캄파스페

1740년경, 캔버스에 유채, 42×54cm, 로스앤젤레스, 장 폴 게티 미술관

화가가 다른 화가를 자기 작품 속에 등장시키는 것은 화가라는 직업에 대해 뭔가 할 말이 있을 때이다(164쪽 참조). 베네치아 출신의 조반니 바티스타 티에폴로Giovanni Battista Tiepolo는 대규모 프레스코화로 명성을 얻었는데, 티에폴로를 비롯한 18세기 이탈리아 화가들은 유럽 각국의 왕궁이나 정부 기관의 실내 장식을 위해 여기저기로 불려 다닐 만큼 인기가 좋았다. 그러나 이 그림은 드물게 다소 평범한 주제를 다뤘다. 유명한 고대 그리스 화가 아펠레스가 알렉산더 대왕과 그의 애첩이었던 캄파스페를 그리고 있다. 로마의 문장가 대大 플리니우스의 『자연사』에 나오는 이야기를 그대로 따온 모습이다.

줄거리

330년경에 전성기에 다다른 아펠레스는 그 이전에 태어난 화가들, 그리고 아직 태어나지 않은 그 이후의 화가들을 모두 압도했다. 알렉산더는 몸소 그의 스튜디오로 행차하는 영예를 선사했다. 그는 가장 총애하는 후궁 캄파스페의 아름다움을 찬미하여 아펠레스에게 그녀의 나신을 그리게 했고, 작업 도중 그녀의 미모에 반한 아펠레스가 그녀와 사랑에 빠지자 캄파스페를 그에게 선물로 주었다.

_대 플리니우스, 『자연사』 35권, H. 래컴 역

화가의 지위

아펠레스와 알렉산더, 캄파스페의 이야기는 르네상스와 바로크 예술에서 즐겨 다루어진 모티프이다. 예술의 힘과 화가들의 지위를 나타내기 위함도 있었지만, 무엇보다도 후원자의 아량을 강조하는 주제였기 때문이다.

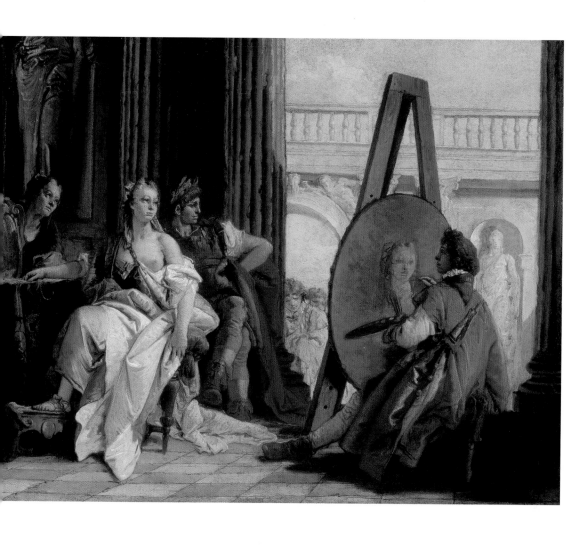

그림 속 배경은 **고대 그리스 양식**의
건물이다. 알렉산더는 화가와 모델
사이의 은근한 교감에는 이제 관심이
없는 듯 바깥에 있는 위풍당당한 아치를
바라보고 있다.

토머스 게인즈버러 1727-1788

앤드루스 부부

1749년경, 캔버스에 유채, 69.8×119.4cm, 런던, 내셔널 갤러리

이 그림은 토머스 게인즈버러Thomas Gainsborough가 아직 20대였을 무렵 그려진 작품으로, 풍경화와 초상화의 결합이라고 볼 수 있다. 게인즈버러 자신은 공공연하게 초상화를 더 선호했지만 말이다. 1748년 11월, 스물두 살의 로버트 앤드루스는 열여섯 살의 신부 프랜시스 카터와 결혼식을 올렸는데, 게인즈버러는 결혼식 직후 이 그림을 그렸다. 듬직한 참나무 앞에 자리를 잡은 신혼부부 뒤로 사실적인 영국의 전원 풍경이 광활하게 펼쳐져 있다.

로버트 앤드루스는 엽총을 옆구리에 낀 채 자신의 드넓은 영지 (결혼 덕분에 더더욱 넓어진) 한가운데에 자랑스럽게 서 있다. 그의 태도는 태연하면서도 어딘지 사무적이다.

프랜시스 카터는 로코코 양식의 철제 벤치에 앉아 있다. 그녀의 새틴(공단) 드레스는 두 사람이 가장 좋은 옷차림으로 포즈를 취했다는 것 외에도, 반 다이크가 영국의 초상화에 얼마나 지대한 영향을 미쳤는지를 보여준다. 그녀는 마치 예절 도감에서 뽑아낸 듯한 자세로 앉아 있다.

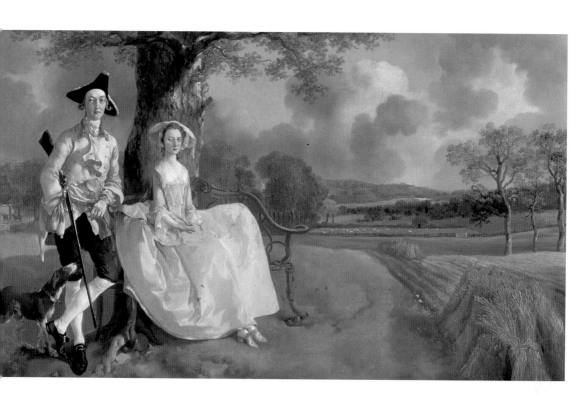

무슨 이유에서인지는 모르지만, 신부의 무릎 부분은
미완성인 채로 남겨졌다. 아마도 나중에 태어날 아기나 책,
혹은 죽은 사냥물(새) 등을 그려 넣기 위해 일부러
비워둔 것이 아닌가 짐작할 수 있다.

막 추수를 끝냈는지 황금빛 옥수수 낟가리가 쌓여 있는
비옥한 농토에서 저 멀리 풀을 뜯고 있는 양 떼로 자연스럽게
시선이 움직인다. **양 떼**를 울타리 안에 가둬둔 것은 새로운 유행이었다.
이전까지 가축은 자유롭게 풀어놓은 모습으로 그리는 것이
일반적이었다. 구름이 거의 지평선에 닿을 정도로 낮게 깔려 있다.
앤드루스의 영지는 게인즈버러의 고향인 서퍽에 있었다.
왼편 뒤쪽으로 멀리 보이는 조그만 탑이 배경에 관해 설명해준다.

장 오노레 프라고나르 1732-1806

밀회(사랑의 진행)
1771-73, 캔버스에 유채, 317.5×243.8cm, 뉴욕, 더 프릭 컬렉션

루이 15세의 후궁이었던 듀 바리 부인은 파리 서쪽, 센강을 내려다보는 루브시엔느에 있는 그녀의
저택 정원에 새로 지은 파빌리온(서양 건축에서 정원 등에 설치하는 정자나 누각 등의 부속 건물)을 장식하
기 위해 궁정 화가였던 장 오노레 프라고나르Jean-Honoré Fragonard에게 네 장의 대규모 캔버스화를
그리게 했다. 주제는 사랑, 그리고 미래의 연인들이 유용하게 써먹을 사랑의 기술과 속임수였다. 그
러나 그녀의 의뢰는 결과만 말하면 엉망진창으로 끝났다. 듀 바리 부인이 프라고나르의 작품을 거
절한 뒤 다른 화가에게 작품을 맡긴 것이다. 프라고나르는 그야말로 본능에 충실한, 너무 노골적인
작품을 그린 데다 로코코 스타일은 이미 한물간 유행으로 취급받고 있었기 때문이다. 엎친 데 덮친
격으로 이 작품이 겉으로 보이는 것 이상의 의미를 지니고 있다는 식의 묘한 소문까지 돌기 시작해
서 상황은 더욱 악화되었다. 난간 뒤쪽, 수풀 무성한 곳에서 밀회를 즐기고 있는 두 연인의 모습을
그리기 위해, 프라고나르는 연극 무대를 참조했다고 전해진다.

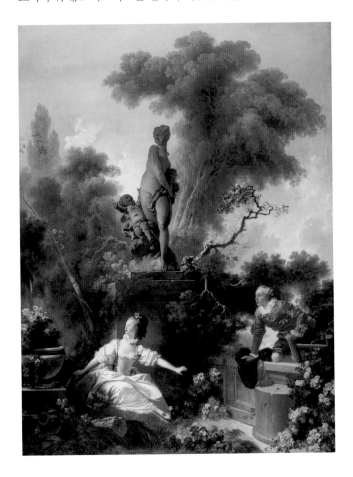

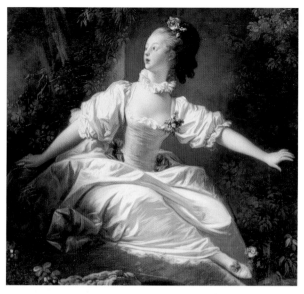

몇몇 학자들은 하늘을 향해 쭉쭉 뻗은 **나무**의 모양이
정욕과 열망을 상징한다고 주장하기도 한다.
인간의 욕망뿐 아니라 자연도 흥분한 상태라는 것이다.

여인은 흰색과 노란색의 드레스에, 전통적으로 사랑을 상징하는 꽃인
장미로 머리를 장식한 모습이다. 오른손에는 봉인된 편지를 든
매우 연극적인 포즈를 취하고 있다.

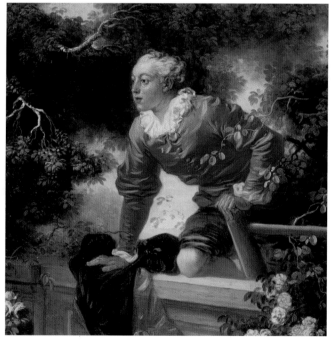

아프로디테와 에로스의 **석상**이다.
특이하게도 아프로디테가 에로스에게 화살을
주지 않으려 하고 있다. 와토처럼 프라고나르도
정원의 조각상을 모티프로 활용하는 데
뛰어난 화가였다.

화려한 앵두 빛 상의를 입은 **남자**는 막 사다리로 난간을 기어 올라온 참이다.
여자와 마찬가지로, 남자 역시 어딘가 우리 눈에는 보이지 않는 곳을 응시하고 있다.
참고로 듀 바리 부인은 프라고나르의 작품을 거절하고 다른 작가에게 다시 작품을 맡기면서
등장인물들은 동시대가 아닌 고대 로마의 옷차림이어야 한다고 못을 박았다고 한다.

프란체스코 과르디 1712-1793

베네치아: 산 조르조 마조레 선착장

1780-82년경, 캔버스에 유채, 68.5×91.5cm, 런던, 월레스 컬렉션

프란체스코 과르디Francesco Guardi가 죽은 지 몇 년 되지 않아 그가 그토록 사랑했던 베네치아는 나폴레옹에게 점령당하고, 도시와 예술이 함께 찬란하게 빛났던 시절의 막이 내린다. 베두테Vedute라고 불린 과르디의 베네치아 풍경화는 그 정점에 있었다. 그가 그린 풍경화들은 하나같이 비슷비슷해서 어떤 작품이 먼저 그려지고 어떤 작품이 나중에 그려졌는지, 또 누구의 의뢰로 그려졌는지 분간하기가 쉽지 않다. 베네치아 특유의 섬세한 빛을 고향에 기념품으로 가져가고자 한 여행객들이 그의 단골이었던 듯하다.

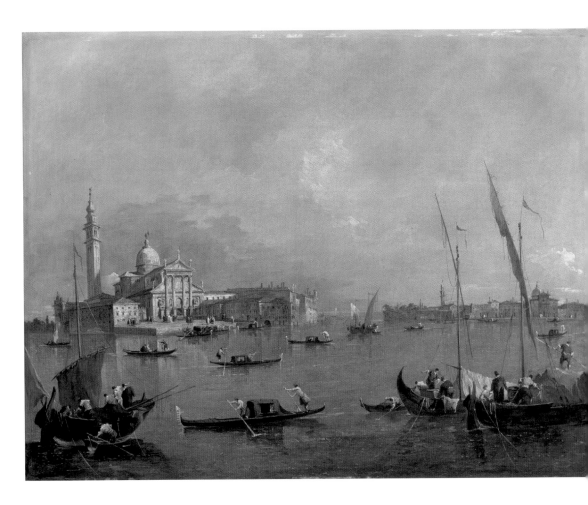

산 조르조 마조레의 **캄파닐레**campanile
(종탑)는 1774년에 허물어졌지만, 그렇다고
꼭 이 작품이 그 이전에 그려졌다고 볼 필요는
없다. 과르디 이후의 작품에서도 미관상의
이유로 이 종탑을 계속 그리고 있기 때문이다.

하늘이 화폭의 절반 가까이 차지한다.
과르디보다 한 세대 위의 선배인 카날레토
(182-3쪽 참조)가 지형과 건축물의 세부
묘사에 심혈을 기울였다면 과르디는 빛의
효과에 더 관심이 많았다.

통령 관저 바로 맞은편에 자리한
산 조르조의 성당과 **수도원**은 과르디
외에도 수많은 화가가 즐겨 그린 소재이다.
'하늘과 바다 사이'라고 일컬어진 수도원의
위치 덕분에 끊임없이 변화하는 그늘과 색채의
움직임을 화폭에 담아낼 수 있었다. 과르디는
보통 건축물은 뒤편에, 드넓게 펼쳐진 물과
그 위의 곤돌라들은 앞쪽에 그렸다. 이 작품을
지배하는 것도 한가운데 수평선에서
만나 합쳐지는 하늘과 물이다.

자크 루이 다비드 1748-1825

마라의 죽음
1793, 캔버스에 유채, 165×128cm, 브뤼셀, 벨기에 왕립미술관

자크 루이 다비드Jacques-Louis David는 프랑스의 혁명파 공화 정부의 공식 화가이자 열성 당원이기도 했다. 혁명 사상으로 인해 이 시기 미술에 나타난 가장 큰 변화는 주제의 레퍼토리 범위가 대단히 넓어졌다는 것이다. 즉, 동시대의 영웅적인 행위도 성서나 고전 문학에 등장하는 그것 못지않은 '존재의 이유raison-d'être'를 가지게 된 것이다.

다비드의 친구이면서 혁명당의 주요 인물이었던 장 폴 마라는 1793년 7월 13일, 자신의 욕실 욕조에서 샤를로트 코르데에게 살해당했다. 피부병으로 고생하던 마라는 자주 욕조에서 집무를 보곤 했는데, 코르데는 중요한 전갈이 있다는 핑계로 욕실로 들어가 그를 칼로 찔렀다. 마라가 죽기 바로 전날에도 만났을 만큼 절친한 사이였던 다비드가 그의 장례식을 주관했다. 친구의 죽음을 있는 그대로 전하기 위해 그린 이 작품에서는 그러나 이상화한 장엄함과 고요함이 느껴진다. 즉 마라를 세속의 순교자로 격상시킨 것이다.

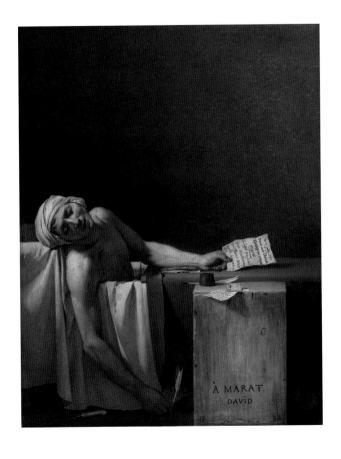

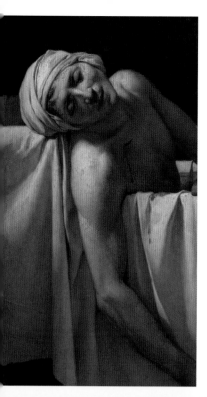

다비드는 고대 그리스 로마의 조각을 공부했고 따라서 인체 **해부학**에도 친숙했다. 특히 이 극적인 작품에서 죽어가는 젊은 영웅의 축 늘어진 팔은 그리스도를 십자가에서 내리는 장면을 연상시킨다. 다비드에게 있어 마라는 비겁자에 의해 꺾인 혁명의 영웅이었다.

마라는 「인민의 벗L'Ami du peuple」이라는 신문을 발행하고 있었다. 언론인의 무기라 할 수 있는 **펜**이 **살해에 쓰인 흉기** 옆에 힘없이 놓여 있다.

마라가 쥐고 있는 피로 얼룩진 **쪽지**는 자객인 코르데가 준 것으로 보인다. "저는 크나큰 불행을 겪고 있습니다. 이러한 저를 만나주시는 자비를 베풀어 주시리라 믿습니다."라고 쓰여 있다.

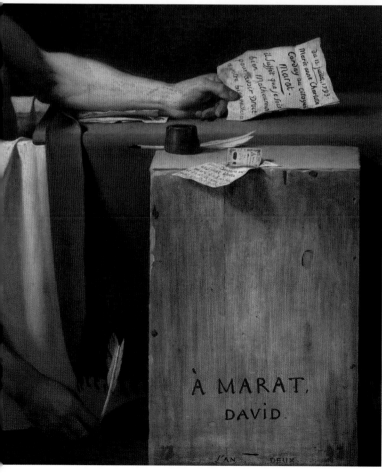

'마라에게, 다비드가 바친다. 두 번째 해.' 라고 쓰인 메모는 단순한 화가의 자필 서명 이상의 의미를 지닌다. 욕조 옆에 놓인, 판자로 만든 임시 책상의 옆면에 다비드는 죽은 이에게 보내는 헌사로 이 짧은 서명을 넣었다. '두 번째 해'란 이 시기 막 만들어진 소위 혁명력革命曆에 따른 것으로 서기 1793년을 가리킨다.

프란시스코 데 고야 1746-1828

1808년 5월 3일

1814, 캔버스에 유채, 266×345cm, 마드리드, 국립 프라도 미술관

이 작품은 나폴레옹의 전쟁으로 시작된 유럽의 사회적 혼란을 명확하게 보여주고 있다. 프란시스코 데 고야Francisco de Goya는 객관적으로나 주관적으로나 이 시기의 어리석음, 잔인함, 억압, 무자비함을 그대로 화폭에 옮겨 담았고, 고야 이후의 화가들은 동시대의 사회적 이슈를 좀 더 자유롭게 표현할 수 있게 되었다. 다비드의 〈마라의 죽음〉과 마찬가지로 이 작품도 실제로 일어났던 역사적 사건을 소재로 하고 있다. 1808년 5월 초, 마드리드 시민들은 나폴레옹 휘하의 프랑스 점령군에게 반기를 들었다. 다음날 행해진 나폴레옹 군의 보복은 무자비했다. 수백 명이 재판도 없이 처형당했다. 1814년, 스페인의 페르난도 7세가 왕위에 복귀한 뒤 고야는 이 끔찍한 사건을 그림으로 남겼다. 이 작품이 대중에게 전한 메시지는 명백하다. 무고한 시민들이 죽어갔지만, 그들이 흘린 피는 절대 헛되지 않았다는 것이다.

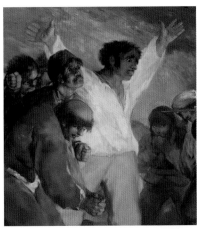

빛을 내는 것은 등불이 아니라 막 처형당하는 시민이 입고 있는 **새하얀 셔츠**이다. 이 남자의 자세나 손의 상처는 마치 십자가에 달린 예수 그리스도를 연상시킨다. 군인들이 바짝 가까이 서 있다는 사실이 장면을 더욱 극적으로 만든다.

군인들과 달리 **희생자들**은 자신만의 방식으로 공포를 표출하며 개개인의 개성을 드러내고 있다. 프란치스코회 수도사로 보이는 앞쪽의 남자는 두 손을 모으고 기도하고 있지만 다른 사람들은 주먹을 움켜쥐거나 눈을 가리고 있다. 이들 모두 '속세의 순교자들'인 것이다.

군인들은 하나같이 얼굴이 드러나지 않을뿐더러 기계적일 정도로 정확하게 똑같은 자세로 서 있다. 고야는 이러한 부분 묘사를 통해 무고함과 잔인함의 보편성을 표현하고자 했다.

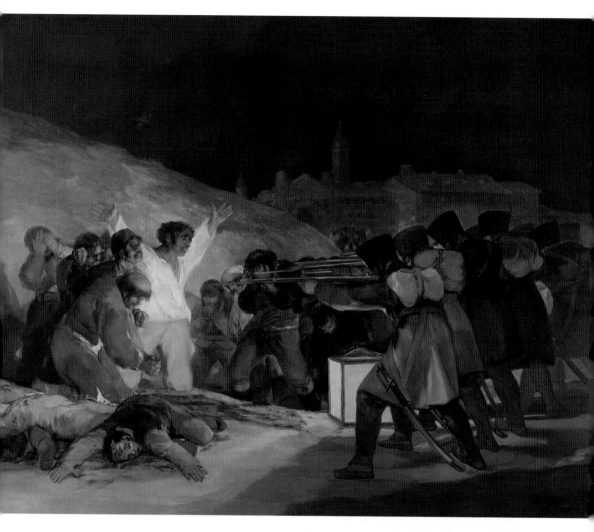

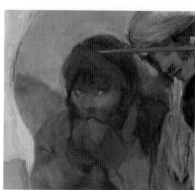

줄을 서서 처형 순서를 기다리고 있는
남자의 얼굴에는 순수한 **공포**가 서려 있다.
손끝을 깨무는 행동이나 눈을 허옇게
표현한 것도 모두 같은 목적이다.

캔버스의 1/3가량을 차지하는
검은 밤하늘(이 사건은 실제로 밤에 일어났다)이
무시무시한 분위기를 한층 고조시킨다.

현대 미술

| 쿠르베부터 워홀까지 |

귀스타브 쿠르베 1819-1877

프랑스 사실주의의 아버지로 불리는 귀스타브 쿠르베Gustave Courbet는 에콜 데 보자르[8]의 전통적인 아카데미즘에 흥미를 느끼지 못하고 개인 화숙畵塾에서 수학했다. 루브르에 걸려 있는 거장들의 작품을 모작하며 그림을 공부했는데, 특히 카라바조와 벨라스케스를 각별한 열정으로 대했다. 쿠르베는 1844년 처음으로 살롱전에 출품했다. 정치적으로 과격파에 속했던 그는 나폴레옹 3세가 수여한 레종 도뇌르 훈장을 거부하고 파리 코뮌을 지지했으며 1871년에는 방돔 광장의 나폴레옹 1세 동상 파괴 사건에 가담했다는 이유로 투옥되기도 했다. 동상 재건을 위한 배상금을 지불하라는 판결을 받고 1873년 스위스로 망명, 1877년 세상을 떠날 때까지 스위스에 머물렀다.

화가의 스튜디오
1855, 캔버스에 유채, 361×598cm, 파리, 오르세 미술관

이 작품은 종종 '근대 미술로 가는 문지방'이라는 평가를 받는데, 매우 적절한 표현이다. 고전적인 타블로(회화)의 형식을 취하고 있지만, 당대의 이슈들—도시와 시골 사이의 변화하는 관계, 예술가와 평범한 사람들의 일상 세계 사이의 새로운 계약 관계의 필요성, 당대의 폭넓은 정치적·사회적·문화적 영역 내에서의 예술의 위치, 새로운 혁명 후 질서가 일상의 안정성에 미치는 영향 등—을 대변하고 있다. 그러나 한편으로 〈화가의 스튜디오〉는 지극히 사적인 작품이기도 하다. 쿠르베는 이 작품을 가리켜 "7년에 걸친 나의 예술적, 도덕적 삶을 압축한 진정한 알레고리."라고 말하곤 했다. '읽히기 위해' 그려진, 설명의 성격이 강한 작품이다.

이젤 앞에 앉아 풍경화를 그리고 있는 화가, 그리고 그를 지켜보고 있는 나신의 모델과 한 어린아이가 화면의 중앙을 차지하고 있다. 캔버스 왼쪽 너머로는 한 무리의 평범한 사람들(유대인, 신부,

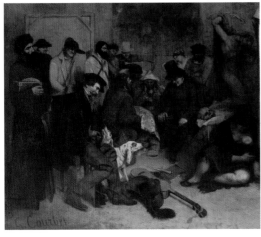

화가의 스튜디오(부분)

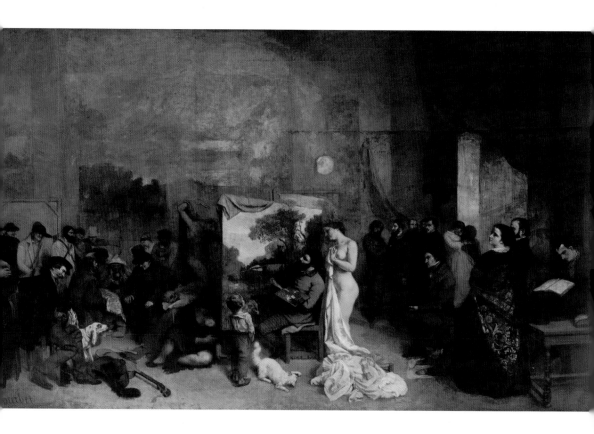

1793년의 공화주의자 참전군인, 사냥터 지기, 옷감 장수, 장의사, 아이에게 젖을 먹이는 어머니 등)이 보인다. 오른쪽, 화가의 건너편 어슴푸레한 어둠 속으로는 쿠르베의 사상과 작품에 중대한 영향을 미친 그의 지기들을 볼 수 있다. 오른쪽 구석, 탁자 위에 앉아 있는 사람은 시인이자 미술평론가였던 샤를 보들레르이다. '사실주의' 소설가였던 쥘 샹플뢰리는 쿠르베의 바로 뒤에 앉아 있고, 과격파 정치철학자였던 피에르-조제프 프루동(칼 마르크스의 선배 격이다)은 뒤편에 서 있다. 〈화가의 스튜디오〉에서 가장 주목해야 할 점은 풍경화와 실내 풍경이 병합되게끔 스튜디오의 뒤쪽 벽에 흘러내리는 듯한 효과를 준 부분이다. 훗날 화가 자신이 밝혔듯 쿠르베는 온 세상이 '그려지기 위해' 자신의 눈에 보인다는 생각을 전달하고자 했다.

사실주의

'사실주의'라는 명칭은 쿠르베와 그의 동료들이 1846년, 쿠르베의 스튜디오 근처의 '브라세리 앙들레르'라는 작은 음식점에서 만들었다(그들은 이곳에서 정기적으로 회합을 가졌다). '사실주의'는 '자연주의'에 대비하는 개념이다. '자연주의'가 눈에 보이는 세상을 다루는 방식이라면, '사실주의'는 그 소재를 의미한다. 즉 제아무리 비참하고 잔혹할지라도 동시대의 삶을 가감 없이 있는 그대로 표현하는 것이다.

에드가 드가 1834-1917

에드가 드가Edgar Degas는 1834년 파리에서 태어나, 가족의 지원을 받으며 화가로 성장했다. 고전주의 거장 장 오귀스트 앵그르의 제자였던 루이 라모트의 스튜디오에 들어간 뒤, 1855년과 1856년에는 프랑스 왕립 예술원에서 그림을 공부했으며 3년간 나폴리와 로마, 피렌체를 여행하기도 했다. 1917년 사망했다.

훈련하는 스파르타 젊은이들
1860-62년경, 캔버스에 유채, 109.5×155cm, 런던, 내셔널 갤러리

배경은 스파르타의 고원. 시선은 왼쪽에서 오른쪽으로 이동한다. 젊은 여인들이 나신으로 포즈를 취하고 있는 소년들과 마주쳤다. 여인들은 소년들의 남성성(남자다움)에 대해 조롱하고 있는 듯하다. 다른 무리의 성인들이 이를 멀리서 바라보고 있다. 사실 이 작품에 등장하는 풍경은 작가의 상상이 만들어낸 것이다. 드가는 책으로 고대 스파르타 역사를 접했을 뿐, 실제로 그리스에 가본 적은 없었다. 남녀 간의 은근한 대면을 그린 이 그림에서 우리는 뒤쪽 여인들 너머로 드가가 상상해낸 타이게토스산을 볼 수 있다. 전설에 의하면 갓 태어난 스파르타의 남자 아기들은 이 타이게토스산에 거의 죽을 지경이 될 때까지 방치되었다고 한다. 젊은 시절의 미숙함이 엿보이기는 하지만, 이 작품은 소재의 분위기를 그대로 담아내 보는 이를 빨아들이는 빼어난 작품이다. 햇볕에 그을리고 군살이라고는 찾아볼 수 없는 운동선수의 육체에서부터 멀리 산기슭의 구릉 지대 사이로 보이는 스파르타에 이르는 전체적인 장면은 여름날 저녁의 달콤한 빛과 무더위 속에 잠겨 있다.

〈훈련하는 스파르타 젊은이들〉은 드가가 이탈리아에서 돌아온 직후에 제작한 작품이다. 젊은 예술가에게는 꽤 힘겨운 과도기였을 시기이다. 드가는 '모던' 예술가가 되기를 원했지만, 과거가 남긴 가르침을 계속 끌고 가보고픈 욕심도 있었다. 이 작품은 회화 제작에 있어 매우 고전적인 접근 방식을 보여주고 있다. 드가는 이전에 왕립 예술원에서 자크 루이 다비드[9] 풍의 역사화를 배운 적이 있었고, 이탈리아에서는 만테냐, 보티첼리, 라파엘로 등의 걸작을 모작하며 그림을 공부했다. 〈훈련하는 스파르타 젊은이들〉은 프리즈[10]와 비슷한 신고전주의풍 회화로,

〈세례자 요한과 천사〉를 위한 연구,
1856-58년경, 종이에 연필, 44.5×29cm,
부퍼탈, 폰 데어 호이트 미술관

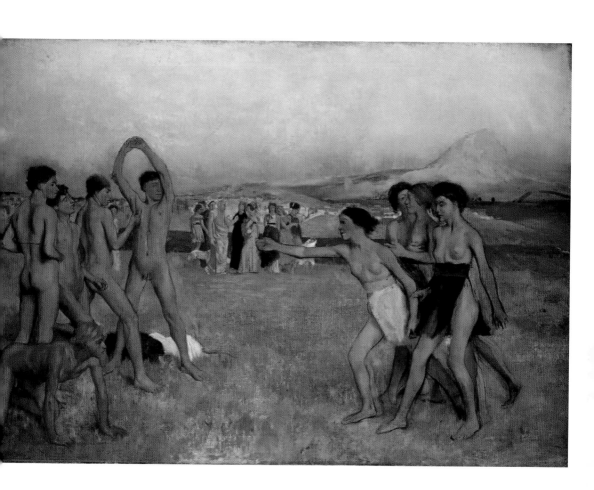

이 두 가지 경험이 모두 녹아들어 있다. 구성도 쉽게 선택한 것이 아니다. 이 작품의 여러 버전을 함께 놓고 보면 드가가 두 주인공 그룹 사이의 균형을 얻어내기 위해, 그리고 주인공들을 풍경 속에 안정적으로 배치하기 위해 얼마나 고심했는지를 알 수 있다. 그가 받은 고전적 미술 교육은 몸의 관절을 제대로 표현하려면 옷을 입히기 전의 나체를 먼저 그려야 하고, 무리를 짓기 전에 하나하나 개별적인 연구를 거쳐야만 한다고 가르쳤다. 드가는 이 두 가지 과정 모두에서 어려움을 겪었으며, 완성작에서도 그 흔적이 여실히 나타난다. 젊은 여인들이 두르고 있는 옷가지는 나중에 덧그린 것처럼 보이며, 끈질긴 노력에도 불구하고 다섯 명의 소년들은 결속된 집합으로는 보이지 않는다.

로마에 머무는 동안 드가는 사춘기의 육체에 특별한 흥미를 보였다. 그는 당시 프랑스 아카데미즘이 선호하던 우람한 근육질의 영웅이나 풍만한 여체를 그리는 것을 그만두고 대신 자신이 선택한 주제에 맞는 젊은이들을 골랐다. 드가의 주요 회화 작품들에는 이러한 앳된 청년들이 종종 등장하는데 〈세례자 요한과 천사〉, 〈예프타의 딸〉, 〈다윗과 골리앗〉 등이 좋은 예다.

에두아르 마네 1832-1883

에두아르 마네Édouard Manet는 1832년 부유한 파리지엔 가정에서 태어났다. 살롱전 출품 화가인 토마 쿠튀르의 스튜디오에서 그림을 공부했으며, 스페인의 거장 벨라스케스와 리베라의 영향을 받았다. 1860년대 후반 마네는 드가, 모네, 시슬레, 피사로 등과 함께 바티뇰파[11]를 이끌었다. 1863년 살롱 데 르퓌제[12]에 출품한 〈풀밭 위의 점심〉과 2년 후에 살롱에 출품한 〈올랭피아〉 모두 대단한 센세이션을 불러일으켰다.

올랭피아
1863, 캔버스에 유채, 130×190cm, 파리, 오르세 미술관

마네는 때때로 최초의 근대 화가로 불린다. 확실히 마네는 사실주의와 인상주의 사이의 다리, 즉 장-바티스트 그뢰즈[13]와 귀스타브 쿠르베의 스튜디오 화풍, 알프레드 시슬레나 클로드 모네 같은 외광을 중시하는 야외파 사이의 관념적인 연대를 제공한 화가였다. 완벽하게 동시대적인 주제를 다루면서도 왕립 예술원이 선호하는 세련되고 우아한 구성을 보여주었다는 사실은 마네의 재능을 입증하고도 남는다. 동시에 마네는 신세대 예술가들 사이에서 인기를 끌던, 다소 느슨한 분위기의 그림도 그릴 수 있었다. 〈올랭피아〉에서는 (바로 전해에 작업을 시작해서 같은 해에 완성된) 〈풀밭 위의 점심〉에 나타나는 공간적인 어색함이 전혀 보이지 않는, 보다 기술적으로 견실하고 숙련된 구성을 찾아볼 수 있다.

〈풀밭 위의 점심〉에도 등장했던 〈올랭피아〉의 주인공, 붉은 머리의 빅토린 뫼랑은 마네가 가장 사랑했던 모델 중 하나였다. 〈올랭피아〉에서 빅토린은 매우 교묘하게 코르티잔courtesan의 자세를 취하고 있다. 당시 많은 코르티잔이 고객들에게 좀 더 이국적인 이미지로 다가가기 위해 예명을 쓰는 것이 흔했던 사실을 고려하면 작품의 제목 역시 그녀의 역할을 명확하게 암시하고 있다. 쿠션에 기댄 올랭피아는 값비싼 실크 숄 위에 다리를 뻗고 있고, 흑인 하녀는 어느 신사가 감사의 의미로 보내온 것이 분명한 꽃다발을 전해준다. 현재 상대하는 손님이 없다는 의사 표시를 확실하게 함으로써 뻔뻔하게 자기 자신을 진열하고 있다고 볼 수도 있지만, 한편으로는 똑바로 바라보는 눈길에서 도덕적인 도발을 전하고 있다.

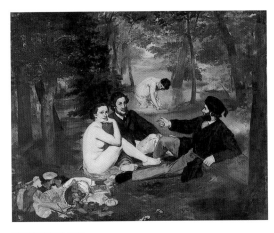

풀밭 위의 점심, 1863,
캔버스에 유채, 208×264cm,
파리, 오르세 미술관

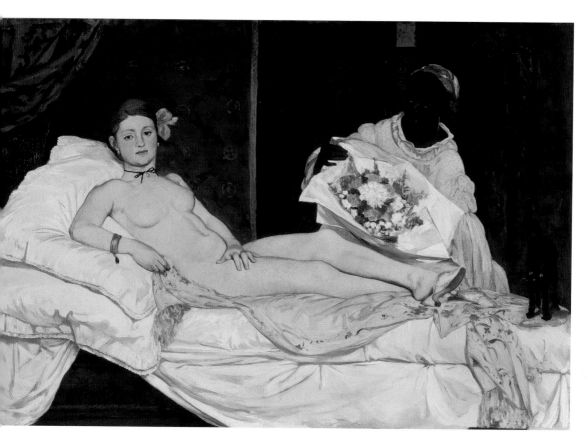

사실주의와 연극성

〈화가의 스튜디오〉나 〈오르낭의 장례식〉에서 보여준 쿠르베의 타블로 활용이 관객들에게 집단, 혹은 더 정확하게는 관중의 일부라는 의식을 불러일으켰다면, 마네의 〈올랭피아〉는 관객 개개인에게 말을 건넨다. 쿠르베의 연극성은 마치 프로시니엄 아치 뒤에 있는 것처럼 틀에 갇혀 있다. 마네는 이러한 전통을 깨고, 관객에게 직접 다가가기 위해 지극히 개인화한 독백으로 연극적인 환상을 파괴한다.

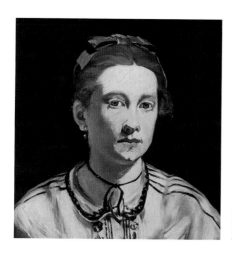

빅토린 뫼랑의 초상, 1862,
캔버스에 유채, 43×43cm,
보스턴 미술관

귀스타브 모로 1826-1898

귀스타브 모로Gustave Moreau는 1826년 파리에서 태어나 에콜 데 보자르에서 수학했으며 60대에 들어서는 인상주의에 대한 반발과 프랑스 상징주의의 진보에 핵심적인 역할을 했다. 그는 소설가 조리-카를 위스망스와 마르셀 프루스트가 존경하는 작가 중 한 명이었다. 1892년 에콜 데 보자르의 교수로 임명되었고, 당시 제자 가운데는 조르주 루오와 앙리 마티스가 있었다. 귀스타브 모로는 1898년 파리에서 사망했다.

오르페우스의 머리를 들고 있는 젊은 여인

1865, 캔버스에 유채, 154×99.5cm, 파리, 오르세 미술관

이 그림을 그릴 무렵 모로는 30대 후반으로, 화가로서 전성기를 구가하고 있었다. 당시 이 작품은 괴상하다는 평가를 받았으며, 관중이 작품의 진가를 알아볼 수 있게 된 것은 20년 뒤 에밀 베르나르, 오딜롱 르동, 케르 자비에르 루셀 등 젊은 상징주의 화가들이 등장한 이후의 일이었다.
〈오르페우스의 머리를 들고 있는 젊은 여인〉은 모로 중기의 전형(화려한 디테일, 신비스러운 이교도 풍습과 제식화된 에로티시즘을 암시하는 이국적인 망상 등)이라 할 수 있다. 오르페우스의 이야기 자체는 흔한 소재이다. 오르페우스(트라키아의 시인이자 음악가로 아폴로 신의 아들)의 아내인 님프 에우리디케는 독사에 물려 죽는다. 비탄에 잠긴 오르페우스는 저승에서 그녀를 되찾기 위해 길을 떠난다. 그의 음악에 마음을 사로잡힌 명부의 여왕 페르세포네는 에우리디케를 이승으로 돌려 보내주기로 하는데 여기에는 한 가지 조건이 있었다. 바로 에우리디케가 인간 세계에 당도할 때까지 오르페우스가 절대로 뒤돌아보아서는 안 된다는 것이었다. 그러나 오르페우스는 이 조건을 끝까지 지키지 못하고, 에우리디케는 도로 지하세계로 사라져버린다. 에우리디케를 잊지 못하고 다른 여자들을 등한시하는 오르페우스에게 분노한 디오니소스 여사제들은 그를 갈가리 찢어 죽여버리고 그의 머리와 수금을 헤브로스강에 던져버렸다. 이 모든 일은 모로가 그린, 다소 논란의 소지가 있는 에피소드에 앞서 일어난 일들이다. 이 작품은 경건하게 오르페우스의 머리와 수금을 수습하여 레스보스섬으로 옮기고 있는 한 젊은 처녀의 모습을 보여주고 있다.

모로 vs 인상주의

모로는 신비주의의 회귀를 부르짖었다. "나는 눈에 보이지 않는 것, 오직 느낌으로 알 수 있는 것만을 믿는다."라는 유명한 말을 남기기도 했다. 인상주의에 탄력이 붙고 있던 시대라는 것을 감안하면 예술의 본질은 물론, 그 문화적인 목적의 측면에서도 과격하리만치 시류에 반하는 발언이었다. 새로운 상징주의 예술은 문화의 소양을 풍부하게 하는 것이 그 첫 번째 기능이었다. 모로는 르네상스 전성기의 거장들(특히 레오나르도)은 물론 인도와 중국 예술에도 관심이 많았으며 인상파식 축소 지향적인 언어에서 중요한 역할을 하는 장식적인 디테일의 소멸보다는 '선, 아라베스크, 인위 예술에서 가능한 모든 장식적 장치를 통해 생각을 환기시키는' 그림으로의 회귀를 원했다.

프로메테우스, 1868,
캔버스에 유채, 205×122cm,
파리, 귀스타브 모로 미술관

말들에게 먹히고 있는 디오메데스, 1865,
캔버스에 유채, 138.5×84.5cm,
루앙 미술관

귀스타브 쿠르베 1819-1877

세상의 근원

1866, 캔버스에 유채, 46×55cm, 파리, 오르세 미술관

세간의 '스캔들'이라 칭해도 모자람이 없을 이 작품의 역사는 은폐와 혼돈으로 점철되어 있다. 파리 주재 터키 외교관인 카릴 베이의 의뢰로 제작된 이 작품은 초록색 실크 베일 뒤에 감추어져 있었다. 그 후 한동안 행방이 묘연했다가 부다페스트의 국립 미술관에 나타났으나 이번에도 쿠르베의 다른 작품 〈블로네의 포도원〉(1877) 뒤에 숨겨져 있었다. 1955년 이 작품은 프랑스의 정신분석 이론가 자크 라캉의 손으로 넘어왔는데 라캉은 이 그림을 자신의 사무실에 걸어놓고, 앙드레 마송[14]에게 특별히 의뢰하여 제작한 그림으로 가려 놓았다.

쿠르베의 다른 사실주의 대작들에 비하면 〈세상의 근원〉은 예외적으로 사이즈가 작다. 클로즈업으로 표현한, 나체로 기대어 누운 채 벌린 다리 사이로 드러낸 여인의 음부는 실물보다도 축소되어 있다. 덕분에 육체관계에 대한 실제적인 느낌은 그다지 들지 않고, 사실주의 사고(소재가 무엇이건 관계없이 성실하게 있는 그대로, 심지어 아무 감정 없이 표현해야 한다)의 각인이라는 인상이 더 강하다. 노출된 육체는 다소 당황스러울 정도로 날것이다. 벌어진 음순陰脣은 거칠게 표현한 나머지 체모가 듬성듬성해지는 부위에서조차 관능이나 신비성을 찾아볼 수 없다. 쿠르베가 육체를 마치 풍경 다루듯 했다는 느낌을 지우기가 어렵다. 낭만주의 화가의 은유적인 화법보다는 냉정한 지형학적 습작에 좀 더 가깝다. 그렇다 할지라도 쿠르베의 그림에서는 연출한 '노출'의 느낌이 난다. 평상시에는 감추는 것이 보통인 무언가와 정면으로 맞닥뜨렸을 때, 우리는 그것을 있는 그대로 볼 수밖에 없다. 그러나 우리는 이러한 공공연한 노출 행위의 목적이 무엇인지 궁금해하게 되며, 원점으로 되돌아와 제목의 의미를 생각하게 된다. 〈세상의 근원〉은 눈앞에 보이는 에로틱한 이미지보다는 반半환상적인 이미지를 암시한다. 마지막 한 겹의 옷가지를 벗겨냄으로써 우리는 궁극적인 육체적 미스터리(안과 바깥 사이를 포착해낸)와 맞대면한다. 새 생명의 근원인 눈에 보이지 않는 육체의 내부와 남성의 시선의 주체이자 수컷의 욕망의 대상인 그 외부 말이다.

쿠르베, 마르셀 뒤샹의 선구자

〈세상의 근원〉이 뒤샹의 〈큰 유리〉(1915–23) 및 이후에 등장한 여러 작품(〈제공: 1. 폭포, 2. 빛나는 가스〉(1946–66)와 〈여성 무화과 잎〉(1966)의 사진 버전)에 영감을 주었다는 의견이 때때로 제기되어 왔다. 그러나 직접적인 연관 관계의 증거는 거의 없다. 〈세상의 근원〉은 뒤샹이 작품 활동을 하는 동안에는 아직 공개되지 않았다. 다만 말년에 제작한 판화 〈모작: 쿠르베의 디테일 모음〉(1968)에서 보여주듯, 뒤샹이 평생 이 사실주의의 대가에 매료되어 있었다는 점에는 이견의 여지가 없다. 이 작품은 쿠르베의 1861년 작 〈하얀 스타킹을 신은 여인〉을 바탕으로 한 것이다. 그림의 새(매인지 앵무새인지 불분명하다)는 1866년 쿠르베가 제작한 에로틱한 작품 〈여인과 앵무새〉와의 관계를 암시한다.

하얀 스타킹을 신은 여인, 1861,
캔버스에 유채, 65×81cm,
메리언, 반스 재단

마르셀 뒤샹, **모작: 쿠르베의 디테일 모음**, 1968,
구리판에 에칭, 35×23.5cm,
오타와, 캐나다 내셔널 갤러리

장-바티스트 카미유 코로 1796-1875

장-바티스트 카미유 코로Jean-Baptiste Camille Corot는 1796년 파리에서 태어났다. 빌-다브레에 있는 아버지의 집에 최초의 스튜디오를 차리고 틈틈이 이곳으로 되돌아와 작품 활동을 했다. 장-빅토르 베르탱의 스튜디오에서 수학한 후 1825년부터 1828년까지 이탈리아를 여행하며 습작에 몰두했다. 이때의 경험이 이탈리아풍, 푸생[15] 풍이 짙게 배어나는 초기 풍경화에 큰 영향을 주었다. 1846년 레종 도뇌르 십자 훈장을 받았으며 1867년에는 레종 도뇌르 기사 서위를 받기도 했다. 1875년 파리에서 세상을 떠났다.

빌-다브레의 연못

1868, 캔버스에 유채, 102×154.5cm, 루앙 미술관

후기작들에서 코로는 빌-다브레를 아르카디아, 즉 자연과 인간, 신이 완벽한 조화 속에 공존하는 이상향으로 보기 시작했다. 이른 아침의 습지를 그린 이 버전은 풍경을 고전적인 '전원'으로 다룬 좋은 예다. 〈연못을 지나며, 저녁〉과 함께 코로가 1868년 살롱전에 출품한 작품으로, 제목이 가리키듯 하루 중 정해진 시간을 그렸다. 코로는 이것을 외피envelope(곳곳에서 찾아볼 수 있으며 모든 자연 세계를 함축하고 있는 듯한 특정한 빛, 분위기, 그리고 무드)라 불렀다. 〈빌-다브레의 연못〉은 새벽녘의 홍조와 일출 직후의 저지대 풍경에서 일어나는 창백한 빛을 포착해냈다. 모든 사물은 회녹색과 잿빛을 띠는 보라색으로 물들어, 약간 유령처럼 떠 있는 듯한 분위기를 자아낸다. 나무들은 산호 같은 실루엣을 보여주거나 연기 기둥처럼 하늘을 향해 솟구친다. 반대로 〈연못을 지나며, 저녁〉은 부드러운 황금빛이다. 뜨겁지 않은 공기에서는 북유럽다운 따뜻함이 느껴진다. 대지와 관목은 아우렐리안 옐로[16]의 그림자가 드리운 식물성의 갈색과 녹색이다. 그림자는 어둠으로 굳어지고, 나무들은 바깥쪽으로 깃털처럼 퍼져 저녁 빛 속으로 사라진다. 코로의 시각 아래에는 언제나 소작농의 것—지극히 시골답고, 지극히 농사꾼다운—으로 묘사되는 일상의 모습이 들어 있다.

코로가 남긴 영향과 유산

19세기 프랑스 근대 회화의 진화에 미친 코로의 중요성은 아무리 강조해도 지나치지 않다. 코로는 푸생과 그 제자들의 고전적인 풍경화(스튜디오에서 빚은, 세심하게 다듬어낸 '언덕들')가 떠난 자리를 자연으로 회귀하는 풍경화로 채우면서도, 고전적 풍경화의 잠재적인 내러티브나 시詩를 포기하지 않았다. 상징주의 화가 오딜롱 르동은 코로를 '관찰한 사실observed reality'의 노예가 되어버린 쿠르베나 마네와는 대조적으로 '시인이자 철학자'로 자연 앞에 섰던, 전인적인 화가라고 평가했다. 그러나 인상파와 후기인상파, 입체파로 이어지는 근대 미술 진화를 위한 공헌이야말로 코로의 진정한 가치라고 할 수 있다. 클로드 모네는 1897년 유명한 〈센강의 지류, 지베르니 근교〉 연작과 함께 코로에게 헌정하는 작품을 그리기도 했다. 훗날 자신의 작품이 코로의 바로 옆에 걸려 있는 것을 본 모네는 다음과 같은 유명한 말을 남기기도 했다. "여기에는 오직 한 사람만이 존재한다. 우리는 아무것도, 완벽하게 아무것도 아니다. 오늘은 내 인생에서 가장

연못을 지나며, 저녁, 1868,
캔버스에 유채, 99×135cm,
렌 미술관

클로드 모네, **센강의 지류, 지베르니 근교, 아침 안개**, 1897,
캔버스에 유채, 89×92cm,
롤리, 노스캐롤라이나 미술관

슬픈 날이다." 코로에 대한 찬사를 아끼지 않은 사람은 모네뿐만이 아니었다. 폴 고갱은 이렇게 썼다. '코로는 꿈꾸기를 좋아했다. 그의 그림 앞에 서면 나 역시 꿈을 꾼다.' 르누아르, 피사로, 피카소, 브라크, 그리고 후안 그리스에 이르는 후세의 화가들 역시 코로에게 감사를 표시했다.

클로드 모네 1840-1926

클로드 모네Claude Monet는 1840년 파리에서 태어났으나 영국 해협의 항구 도시인 르 아브르에서 자랐다. 모네가 십 대 때 만난 화가 외젠 부댕은 젊은 모네에게 모티프로부터 직접 작업하도록 가르쳤다. 알제리에서 병역 복무 중 장티푸스에 걸려 갑작스레 제대한 후 모네는 르 아브르로 돌아와 부댕과 조우했다. 또 그는 네덜란드의 풍경화가 요한 바르톨드 용킨트를 만났는데, 훗날 모네는 용킨트를 가리켜 자신이 예술가의 눈을 키우도록 '진정한 가르침'을 베풀어준 '진정한 거장'이라 말하기도 했다. 1862년 파리로 간 모네는 아카데미즘 화가인 샤를 글레르의 스튜디오에서 수학하며 프레데리크 바지유, 오귀스트 르누아르, 알프레드 시슬레 등과 교류하게 되었다. 1883년 모네는 노르망디 지방의 지베르니로 옮겼으며, 1926년 그곳에서 사망했다.

인상, 해돋이
1872-73, 캔버스에 유채, 46×63cm, 파리, 마르모탕 미술관

모네는 이 작품을 1874년 4월 사진작가 펠릭스 나다르의 스튜디오에서 열린 '무명 예술가 협회'의 첫 번째 전시회에 출품했다. '인상주의'와 '인상파'라는 명칭이 생긴 것도 바로 이 전시회 이후이다. '인상'이라는 단어 자체는 이미 스튜디오 작품을 위한 보조 수단으로서의 개략적인 즉석 풍경화를 가리키는 데 쓰이고 있었으므로 그다지 생소한 것은 아니었다. 모네 역시 제목을 붙일 때 이러한 의미를 어느 정도 전달하고자 했던 것으로 보인다. 〈인상, 해돋이〉는 1년 후에 그린, 크기도 더 크고 지형적으로 더 상세한 〈르 아브르 항구를 떠나는 고깃배들〉 옆에 걸렸다. 모네가 평론가인 모리스 기예모에게 보낸 편지에서 '르 아브르가 보이지 않는다.'라고 한 것으로 보아, 모네 역시 〈인상, 해돋이〉를 단순한 스케치로 여겼던 것 같다. 회화에 관한 완전히 새로운 방법을 가리키는 흥미로운 사실은 그 간결함(앉은 자리에서 한 번에 그린 것이다)과 후에 보정을 거치지 않은 직접성에도 불구하고 모네가 이 작품을 있는 그대로 전시하려 했다는 것이다. '르 아브르가 보이지 않는다.'라는 말은 다른 측면으로도 중대한 의미를 지닌다. 바로 그림의 주제가 지형이나 장소가 아닌 하루 중 어떤 시간이라는 것이다. 모네는 빛의 특정한 분위기나 부수적인 효과, 그리고 색채를 띤 표시의 질서 정연한 배열로서의 인지를 추구했다. 사실, 모네는 회화적 추상의 새로운 본질을 얻기 위해 애쓰고 있었다. 런던에 있는 동안 모네는 제임스 애벗 맥닐 휘슬러의 〈야상곡〉 연작 중 초기작을 보았을 것이다. 그만큼 과격한 이미지의 단순화까지는 아직 받아들일 준비가 되어 있지 않았다 해도, 사진 기술의 지속적인 발달과 직면하면서 자주적인 시각 언어로서의 회화 진화의 중요성은 이해하고 있었다.

인상주의

인상주의라는 명칭을 처음 사용한 사람은 평론가 루이 르로이였다. 처음에는 조롱의 의미를 담아 편향적이며 대책이 서지 않는, 별 볼 일 없고 쓰다 버린 무언가를 가리키는 말이었다. "인상… 가장 원시적인 형태의 벽지도 그보다는 더 완전할 것이다." 강렬한 색채 사용 역시 문제가 있는 것으로 간주했다. 동시대의 또 다른 평론가 알베르트 볼프는 "나무는 자주색이 아니다… 하늘도 신선한 버터 색깔이 아니다… 하물며 여인의 몸통이 보라색의 푸르딩딩하게 얼룩진 썩어가는 살덩어리는 더욱 아니다."라고 말하기도 했다.

르 아브르 항구를 떠나는 고깃배들, 1874,
캔버스에 유채, 60×101cm,
개인 소장

제임스 애벗 맥닐 휘슬러 1834-1903

제임스 애벗 맥닐 휘슬러James Abbott McNeill Whistler는 1834년 매사추세츠주 로웰에서 태어났다. 상트페테르부르크-모스크바 철도 건설 현장에서 근무한 철도 엔지니어였던 아버지를 따라 러시아에서 어린 시절을 보냈다. 10대 후반, 유럽을 여행한 후 화가가 되기로 마음먹었으나, 아버지가 세상을 떠나고 미국으로 돌아오면서 포기할 수밖에 없었다. 1851년 웨스트포인트 사관학교에 입학했지만 3년 후에 제적을 당했다. 이후 1855년 파리로 건너가 아카데미즘 화가인 샤를 글레르의 스튜디오에 합류했다.

검정과 금빛의 야상곡: 떨어지는 불꽃
1875, 캔버스에 유채, 60.5×46.5cm, 디트로이트 아트 인스티튜트

〈런던 야상곡〉 연작의 마지막 작품인 〈검정과 금빛의 야상곡: 떨어지는 불꽃〉은 오늘날 휘슬러의 중기 최고 걸작으로 인정받고 있다. 그러나 1877년 런던 그로스베너 갤러리에서 처음 공개되었을 때에는 상당한 논란을 불러일으켰고, 이러한 논란은 휘슬러가 평론가 존 러스킨을 명예 훼손 혐의로 고소하면서 절정에 달했다. 〈떨어지는 불꽃〉에 불쾌함을 감추지 않았던 러스킨은 휘슬러를 가리켜 "관중의 얼굴에 페인트 단지를 던지고 있다."라고 비난했고, 이전에도 그와 칼을 맞댄 적이 있었던 휘슬러는 법정에서라도 보상을 받으려고 마음먹었던 듯하다. 이 법정 싸움은 휘슬러의 승소로 끝났으나, 재판부는 고작 1파싱[17]의 손해 배상액을 인정했을 뿐이었다. 결국 휘슬러는 공개적으로 스스로를 먹칠한 꼴이 되고 말았다.

거칠기 짝이 없는 형식적인 작품이라는 러스킨의 혹평과는 반대로 이 작품은 매우 섬세하고 세심하게 구성한 이미지이다. 폭발하는 에너지와 절대적인 고요라는 정반대의 속성들이 한데 어우러져 보는 이의 시선을 잡아끄는 아름다운 장면을 창조해내고 있으며 전반적으로 공간과 시간을 다루고 있다. 때는 밤, 산업 도시 런던. 해가 진 후, 공해에 찌들어 흑록색 안개에 깊이 잠겨 있는 도시의 공

야상곡: 쟁빛과 황금빛—웨스트민스터 다리, 1871-72,
캔버스에 유채, 47×62.5cm,
글래스고 현대 미술관, 버렐 컬렉션

조지프 말로드 윌리엄 터너, **불타는 국회의사당, 1834년
10월 16일**, 1835, 캔버스에 유채, 92×123cm,
필라델피아 미술관

원. 불꽃놀이 폭죽이 밤하늘을 밝히며 자욱한 대기 속에서 납빛을 띤 불꽃을 만들어내고 연기가 소용돌이친다. 이 작품의 기술적인 면을 조금 더 가까이 들여다보면 러스킨의 말이 얼마나 당치 않은 지를 알 수 있다. 본질적으로 이야기하자면 러스킨은 휘슬러가 '훌륭한 작품'을 희생시켜 가며 손쉽게 손에 넣을 수 있는 싸구려 효과를 좇고 있다고 비난했지만, 이는 사실과는 한참 거리가 멀다. 어둠, 그리고 딱 맞는 정도의 색채를 띤 빛을 그리는 것만큼 어려운 일도 없다. 휘슬러는 이 과업을 해내는 동시에 선과 형태의 미묘하게 암시적인 구조와 원대한 공간적 무한성을 조절하는 데 성공했다. 눈이 아닌 느낌으로 보는 풍경화를 창조해낸 것이다.

장엄함의 모던 버전을 찾아서

1873년 화상畫商 토머스 애그뉴는 조지프 말로드 윌리엄 터너의 걸작 역사화 〈불타는 국회의사당, 1834년 10월 16일〉을 매도 목적으로 전시했는데, 휘슬러는 이때 이 작품을 본 것이 분명하다. 〈불타는 국회의사당, 1834년 10월 16일〉과 〈검정과 금빛의 야상곡: 떨어지는 불꽃〉에는 매우 중요한 한 가지 공통점이 있는데, 둘 다 대화재를 구경거리로 삼았다는 점이다. 이보다 100년 앞서 철학자 칸트는 불타는 바스티유를 보고 '근대적인 장엄함'의 첫 번째 예라고 규정했는데, '지각없는 고착' 상태가 관중을 끌어모은다는 것이 그 이유였다.

에드가 드가 1834-1917

카페에서(압생트)

1875-76, 캔버스에 유채, 92×68cm, 파리, 오르세 미술관

소문에 의하면 에드가 드가는 자신과 같은 계급의 여인들과 매우 스스럼없이 지냈다고 하나, 한편으로는 하층계급 여인들에게 매료되어 그들의 옷차림이나 자신들이 속해 있는 사회 안에서 서로를 대하는 그들의 태도에 깊은 흥미를 보였다. 이러한 관심은 1870년대 초반 이후 그린 그림들―〈다림질하는 여인〉(1873), 〈카페에서〉(1875-76), 〈시내에서 리넨을 나르는 세탁부들〉(1876-78), 〈무용 수업〉(1880), 〈모자 상점에서〉(1882)―에서 특히 뚜렷하게 드러난다.

〈카페에서〉는 소시민의 일상을 그린 드가의 최고 걸작 중 하나이다. 드가는 친구였던 여배우 엘렌 앙드레와 동료 화가 마르셀랭 데부탱에게 포즈를 취해 달라고 부탁했다. 직업이 배우인 앙드레는 별로 긴장하지 않은 듯하지만 데부탱은 앙드레만큼 자연스러워 보이지는 않는다. 어찌 됐건 이 작품은 놀랄 만큼 독창적이고 설득력 있는 구성으로, 스튜디오 안에 앉아 편하게 그려낼 수 있는 그림은 절대 아니다. 공중에 떠 있는 듯한 테이블의 기하학으로 여인을 제 위치에 고정한 방법(테이블 하나가 그녀의 몸통을 꽂아놓고 있다)은 직접 눈으로 관찰하고 그린 그림의 특징을 보여준다. 그러나 이 작품은 강한 심리적 측면도 지니고 있다. 두 주인공은 함께 시내로 나온듯한데, 서로에게 그다지 주의를 기울이지 않는다. 두 사람은 각자 자기만의 세계에 빠져 있다. 여인에게서는 다소 마음이 산란한 듯한 분위기가 느껴지고, 남자는 몸을 앞으로 기울인 채 다른 곳을 보고 있지만, 일부러 그러는 것 같지는 않다(적어도 그렇게 보인다). 은유로서의 '압생트'는 단순한 술 이상의 무엇(정신 상태, 혹은 심지어 존재의 상태)을 암시하고 있는 듯하다. 이러한 보다 보편적이고 은유적인 해석은 다양한 검은색이 크림빛 백색과 창백한 노랑, 반투명한 녹색 위로 두드러지는 주 색조로 인해 더욱 강조된다.

관객의 시선을 잡아두는 이 이미지의 개별적인 구성 요소들을 배치하는 데 있어 작가는 놀라운 정확도를 보여주었다. 실제 공간과 투영된 공간 사이로 번갈아 가며 시선을 옮기기 위해 우리는 사물을 통해서, 그리고 사물 너머로 끊임없이 뒤를 돌아보게 된다. 이렇듯 유도된 불안정함은 여인의 정지된 본질을 강화함으로써 주제를 이해하는 데 일부가 된다. 작가는 왼편 아래쪽의 테이블 두 개 사이 공간을 신문으로 막아 여인의 심리적 고립을 고조시켰다.

다림질하는 여인, 1873,
캔버스에 유채, 53.5×39.5cm,
뉴욕, 메트로폴리탄 미술관

모자 상점에서, 1882,
잿빛 그물 무늬 종이에 파스텔, 75.5×85.5cm,
뉴욕, 메트로폴리탄 미술관

에두아르 마네 1832-1883

폴리-베르제르의 바

1881-82, 캔버스에 유채, 96×130cm, 런던, 코톨드 인스티튜트 아트 갤러리

마네 최후의 걸작(마네는 이 작품을 완성한 지 만 1년이 채 못 되어 세상을 떠났다)으로 불리는 〈폴리-베르제르의 바〉는 작품 활동을 하는 동안 끊임없이 그를 사로잡고 있었던 문제에 대한 마지막 일갈이라고도 할 수 있다. 이 작품이 발표된 이후 바의 여종업원과 뒤쪽 거울 속에 비친 풍경, 그리고 위편 오른쪽 구석으로 보이는 손님/구경꾼의 흥미로운 움직임 사이의 동떨어진 느낌은 수많은 문학 작품에 소재를 제공했다. 그러나 이 작품을 구상적 또는 은유적 측면에서 제대로 해석하려 시도한 작가는 거의 없다.

이 작품은 '실제'의 세 겹의 층(혹은 지형적 지역)으로 구성되어 있다. 첫 번째는 아래쪽 가장자리의 틀을 형성하고 있는 바Bar이다. 두 번째는 여종업원의 작업 공간, 세 번째는 거울 속 환영의 공간이다. 이 셋은 서로 다른(물질적, 사회적, 분광적) 교감이 일어나고 있는 과도적 공간이다. 거울의 분광 영역에서 '실제' 사물들은 환영의 공간으로 끌려 들어간다. 현실과 공상이 꼭 붙어 있다. 화면 중앙, 자신만의 영역에 자리한 바텐더는 관객(손님)을 살짝 위에서 내려다보며 정면으로 눈을 마주치지 않는다. 마네의 〈올랭피아〉에 등장하는 빅토린 뫼랑의 그것처럼 도전적인 눈빛도 아니고, 거울 속에 비치는 광경은 누가 보아도 신사 고객들이 우위를 점하고 있음을 암시한다. 사실, 이 작품은 이렇게 회화적으로 기발한 착상들(의미의 사소한 변화)을 곳곳에 포함하고 있다. 마네는 그림 속 공간적 일관성에 주 단층선을 그었다. 거울 속 영상은 옆으로 비켜 본 패럴랙스parallax(시차)의 형태인데, 아마 보고 있는 주체의 위치를 불안정하게 하고 투영된 환영의 세계를 현실 세계보다 더 안정되게 표현하고자 하기 위함이었던 것 같다.

마네는 '모던'한 역사화(두 가지 개별적인 해석, 즉 직설적인 해석과 우의적인 해석이 모두 가능한)를 그리기 시작했다. 〈폴리-베르제르의 바〉의 우의적인 해석 중 하나는 낙원과 인류 타락의 이미지이다. 거울 속에 비치는 유흥에 빠진 파리지엔들의 모습은 환락과 노출에 아무런 제한이 없는 밤의 세계를 나타낸다. 이와 달리 제대로 옷을 갖추어 입고 있는 여종업원은 타락한 인류, 저녁의 쾌락에는 한 발 자국도 들여놓지 못한 채 언제나 방관자라는 비난의 화살만을 받는, 서글프게 자신을 비추는 비너스이다.

인상파이기를 주저한 인상파

인상파에서 매우 중요한 위치를 차지하는 일원으로 알려졌지만, 사실 마네는 단한 번도 이론적인 단계에서부터 완전한 인상파였던 적은 없었다. 마네는 특히드가와 가까운 사이였는데, 두 사람 모두 모티프로부터 직접 작업하는 방식의효율성에 대해 전적으로 납득하지는 못했다. 제대로 미술 교육을 받은 살롱 화가였던 마네는 프랑스 미술의 위대한 전통을 존중했으며, 여기에 새로운 무언가를 더하면서 계속 그 연장 선상에 머무르고 싶어 했다. 마네가 한 번도 다른인상파와 함께 전시회를 연 적이 없다는 것은 매우 중대한 사실이다.

폴리-베르제르의 바(부분)

아르놀트 뵈클린 1827-1901

아르놀트 뵈클린Arnold Böcklin은 1827년 바젤에서 태어나 바젤 미술학교와 뒤셀도르프 아카데미에서 수학했다. 교육을 마친 후 두루 여행을 다니며 이탈리아 르네상스와 남프랑스의 풍경화에 깊이 매료되었다. 뵈클린은 낭만적 상징주의자로, 그의 그림에는 고대의 영웅들과 환상적인 신화 속 피조물들이 종종 등장한다. 1880년부터 1886년까지 뵈클린은 베네치아의 산 미켈레 공동묘지의 입지와 (열한 명의 자녀 중 하나였던 마리아가 묻혀 있는) 피렌체의 영국인 묘지의 건축 양식을 조합한 다섯 가지 버전의 〈사자死者의 섬〉을 그렸다. 1901년, 이탈리아 피에솔레 근교 산 도메니코에서 세상을 떠났다.

사자의 섬
1883, 목판에 유채, 80×150cm, 베를린 구(舊) 국립 미술관

베를린의 〈사자의 섬〉은 총 다섯 가지 버전 중 네 번째 작품으로, 제일 가볍고 덜 음산한 버전이다. '조용하고 고요한 공간'을 그리고자 했던 작가의 소망이 가장 잘 표현되었기도 하다. 뵈클린의 그림은 전반적으로 매우 교묘하게 한데 모아놓은 구성 요소들의 조합(거의 부품 키트에 가깝다)이면서, 절대로 하나의 신빙성 있는 결과물로 통합되지는 않는다. 하지만 이것이 화가의 진정한 의도였는지도 모른다. 섬이 하나 있다. 하지만 그 일체성은 사이프러스 나무의 검은 수직 방향 붓질로 인해 드라마틱하게 둘로 찢기고 만다. 사이프러스 나무들의 덩어리진 암흑은 무한으로 향하는 중앙부(알 수 없는 죽음의 공간, 고요하고 형태가 없는 심연)를 형성한다. 대지에서 바다로 피를 흘리는 암흑을 잠시나마 가두어 둘 수 있는 것은 섬의 어두운 내부로 통하는 몇 개의 계단과 낮은 벽뿐이다. 전경前景에는 검은 옷을 입은 뱃사공이 우리를 물 건너편으로 건네준다. 뱃머리에는 하얀 옷을 입은 죽음의 사자使者가 서서 섬을 향해 돌아보고 있다. 피할 수 없는 최후의 여행을 가리키는 것이다. 이제 곧 육신을 떠나야 하는 영혼을 데리러 길을 떠나고 있음이 분명하다.

사자의 섬, 1886,
캔버스에 유채, 80×150cm,
라이프치히 회화 예술 박물관

독일 상징주의에서 이탈리아 '형이상회화파Scuola Metafisica'[18]까지

아르놀트 뵈클린은 태어난 곳은 스위스이지만, 북유럽 낭만주의의 상상력에 기울었던 독일 상징주의 화가로 분류된다. 뵈클린은 자신과 스스로의 영향력 사이에 거리를 두는 것이 얼마나 중요한지를 익히 잘 알고 있었던, 매우 박식한 사람이었다. 카스파르 다비드 프리드리히의 방향에 때때로 동의를 표했던 것을 제외하면, 그의 작품들은 외따로 떨어진 밭에서의 쟁기질과도 같았다. 뵈클린은 막스 클링거나 안젤름 포이어바흐, 한스 폰 마레스 등과 같은 세대에 속해 있었으나, 그의 예술은 초기부터 보다 지중해 세계의 공기를 머금고 있었다. 1908년 뮌헨에 머물고 있던 조르조 데 키리코가 뵈클린의 작품에 끌린 것도 바로 이러한 이유에서였을 것이다. 2년 후 형이상학 단계의 초기에 데 키리코는 형이상 미술의 이론적 형성과 형이상회화파의 결성에 결정적인 역할을 한 작품 〈신탁神託의 수수께끼〉에, 〈사자의 섬〉에 등장하는 하얀 인물을 인용했다.

조르조 데 키리코, **신탁(神託)의 수수께끼**, 1910,
캔버스에 유채, 42×61cm,
개인 소장

조르주 쇠라 1859-1891

조르주 쇠라Georges Seurat는 1859년 파리에서 태어났다. 에콜 데 보자르에서 수학하며 앵그르의 드로잉과 퓌비 드 샤반의 회화에 큰 감명을 받았다. 과학에 호기심이 많고 심각한 성품이었던 쇠라는 색채 이론에 흥미를 느끼고 빛의 효과에 대한 인상파들의 직관적 발견을 체계화하는 데 착수했다. 이는 곧 '점묘주의'의 발명으로 이어졌다. 말년의 몇 년 동안 쇠라는 색채의 감정적 측면에 대한 논리적인 접근 방법을 고안하는 데 눈길을 돌렸다. 1891년 31세의 젊은 나이에 호흡기 감염으로 사망하기 전까지 쇠라가 남긴 작품들은 신인상파 시대의 걸작으로 꼽힌다.

그랑자트섬의 일요일

1884-86, 캔버스에 유채, 207.5×308cm, 시카고 아트 인스티튜트

'광학적 회화를 위한 형식'을 향한 쇠라의 탐구 정신이 낳은 첫 번째 획기적인 결과물은 1884년 완성한 〈아스니에르에서 먹 감는 사람들〉이다. 이 그림은 쇠라가 미셸-외젠 슈브뢸의 『색채의 대비와 조화의 법칙』(1839)과 미국인 물리학자 오그던 루드의 저작 『현대 색채론』을 읽은 후에 수확한 색채 이론을 처음으로 적용해본 (그리고 어느 정도는 성공한) 작품이다. 이 작품에서 쇠라는 멀리서 보았을 때 적어도 부분적으로는 뭉개져 보이도록 물감을 치덕치덕 덧바르기는 했지만, 전반적으로는 점묘법을 활용했다. 그러나 〈아스니에르에서 먹감는 사람들〉은 2년 후 발표하게 되는 〈그랑자트섬의 일요일〉의 만개한 점묘주의에 비하면 아직 걸음마 단계 수준이었다. 〈아스니에르에서 먹감는 사람들〉보다 약간 큰 〈그랑자트섬의 일요일〉의 표면은 멀리서 보아야만 그 형태를 알아볼 수 있는 수많은 순수 색의 작은 점들로 가득하다.

〈그랑자트섬의 일요일〉은 인상파의 가면을 쓴 고전주의 작품이다. 쇠라의 혁신적인 색채 활용은 놀라운 정밀함으로 다양한 인물과 사물들을 그림 속 공간과 경계 안에 고정해놓는 세련된 선의 미학으로 더욱 강조되었다. 부드러운 콩테 크레용으로 표면이 약간 껄끄러운 종이 위에 드로잉 연습을 하면서 쇠라는 복잡한 톤을 조절하는 데 놀라운 실력을 갖추게 되었으며, 이는 〈그랑자트섬의 일요일〉의 난해한 기념비적인 성격에 핵심적인 역할을 했다. 그 컨셉의 웅장함을 강조하는 동시에 보는 이의 관점에서 친근함을 드러내게 해 준다. 두 개의 주 색조 영역(그늘진 전경과 햇빛 속의 중·후경)은 미묘한 뉘앙스를 띤 색조 변화의 배열과 함께 작용하는데, 이를 위해 명도를 바꾸는 데 있어 쇠라는 완전히 납득할 수 있을 만큼 비슷한 명도를 찾아내는 일에 심혈을 기울였다. 빛을 받은 인물들의 볼륨감도 평평함과 표면상의 통일감을 깨뜨리지는 않는다. 1887년 쇠라와 피사로는 1883년 벨기에에서 결성된, 진정한 의미에서 최초의 국제 예술가 협회라 할 수 있는 레벵Les XX으로부터 브뤼셀에서 열리는 연례 전시회에 참가해달라는 초청을 받았으나, 쇠라가 출품한 〈그랑자트섬의 일요일〉은 관객들의 공개적인 적의에 시달려야만 했다.

아스니에르에서 먹 감는 사람들, 1883-84, 캔버스에 유채, 201×300cm, 런던, 내셔널 갤러리

색조를 색상으로 해석하다: 점묘주의 해설

색조와 색채의 관계를 처음으로 인지한 것은 볼프강 폰 괴테였다. 괴테는 모든 색은 색상과 관계없이 '그레이 톤' 명도 [19]를 가지고 있다고 주장했다. 그로부터 얼마 후 J.M.W. 터너는 이를 (다소 코믹하게) '모든 색, 심지어 노랑에조차 검정이 들어 있다.'라고 해석했다. 그러나 괴테의 통찰력을 체계적으로 설명하는 것은 슈브뢸과 오그던 루드 같은 19세기 과학적 색채 이론가들의 몫이었다. 슈브뢸은 우리가 '색상환Color Wheel'이라고 부르는 원색과 보색(노랑, 주황, 빨강, 보라, 파랑, 초록)의 수레바퀴 모양 배열을 고안하고, 노랑을 맨 위에, 보라를 맨 아래에 배치함으로써, 바퀴의 어느 쪽으로 돌아도 밝은색에서 어두운색이 됨을 발견했다. 슈브뢸은 이를 가리켜 '색조의 자연적 질서'라고 불렀는데, 간단하게 말하면 순수한 노랑은 항상 순수한 초록이나 순수한 주황보다 명도가 높으며, 순수한 초록이나 순수한 주황 역시 항상 순수한 파랑이나 순수한 빨강보다 명도가 높고, 따라서 순수한 보라는 언제나 가장 어두운 색상이 된다는 것이다.

색상환, 미셸-외젠 슈브뢸,
색채의 대비와 조화의 원칙,
1839

한 쌍의 남녀(〈그랑자트섬의 일요일〉을 위한 습작), 1884, 캔버스에 유채, 81×64cm, 캠브리지, 피츠윌리엄 미술관

한 쌍의 남녀(〈그랑자트섬의 일요일〉을 위한 습작), 1884, 종이에 콩테 크레용, 31×23.5cm, 런던, 대영박물관

루드는 이 이론을 더욱 발전시켜 원칙적으로 '색조의 자연적 질서'는 옳지만, 슈브뢸의 색상 분리는 노랑에서 보라(즉, 밝은색에서 어두운색)로의 이동이 사실은 점진적인 '색채 변화'라는 사실을 흐리고 있다고 주장했다.

슈브뢸의 이론은 자신이 주장한 부조화색discordant colour 이론으로 더욱 복잡해졌다. 부조화색 이론은 필연적으로 '색조의 자연적 질서'를 뒤집는 것이었기 때문이다. 쇠라의 점묘주의는 바로 이 슈브뢸의 부조화색 이론에 바탕을 두고 있다. 간단하게 말하면 〈그랑자트섬의 일요일〉의 어두운 영역을 이루는 색채 '점'들은 색상환의 절반인 초록/파랑/보라/빨강 방향으로 바뀌고, 밝은 영역을 이루는 점들은 빨강/주황/노랑/초록 방향으로 바뀌고 있다.

"조화란, 지배색과 특정한 빛의 영향으로 인하여,
충돌하는 비슷한 색조, 색상, 그리고 선 요소들이 명랑하거나,
차분하거나, 혹은 슬픈 조합으로 일치하는 것이다." _조르주 쇠라

그랑자트섬의 일요일
(왼쪽 상단의 호른 연주자 부분)

빈센트 반 고흐 1853-1890

빈센트 반 고흐Vincent van Gogh는 1853년 네덜란드의 그루트-준데르트에서 태어났다. 그는 열여섯 살 때 화상畵商 구필&시Goupil&Cie사社에서 일하기 시작했는데, 처음에는 헤이그에서, 그 후에는 런던과 파리에서 일했다. 1876년 해고당한 뒤 한동안 진로를 결정하지 못한 채, 강렬한 종교적 욕망('영혼의 고뇌')에 사로잡혀 암스테르담의 신학교에 들어갔다. 1878년 벨기에의 보리나주 탄광 지대에 순회 목사로 부임했다. 그 후 신경쇠약에 걸려 깊은 자아 성찰의 기간을 거친 뒤 성직을 떠나 화가가 되기로 했다. 1881년 헤이그로 돌아와 사촌 매형뻘인 화가 안톤 마우베에게서 그림을 배웠다. 1886년 파리로 이주하여 페르낭 코르몽의 스튜디오에서 수학했으며, 이곳에서 앙리 드 툴루즈 로트레크와 에밀 베르나르 등을 만나 교류했다. 당시 파리 화단에서는 조르주 쇠라의 점묘주의에 대한 논쟁이 한창 뜨거웠는데, 고흐는 진보파인 쇠라와 폴 시냐크의 편에 섰다. 또한 폴 고갱과도 가까운 사이가 되어, 1888년 고흐가 남프랑스의 아를로 이주하자 몇 달 지나지 않아 고갱도 아를로 내려온다.

밤의 카페
1888, 캔버스에 유채, 70×89cm, 뉴헤이븐, 예일 대학교 미술관

파리에서 지내는 동안 고흐는 시냐크와 어울리며 점묘주의 이론을 흡수하려 했고, 점묘법을 사용한 작품(대표적으로는 1887년의 〈레스토랑의 실내〉)을 몇 점 그리기도 했다. 그러나 그리 오래지 않아 고흐는 이러한 방법론적인 접근은 자신의 성격과 전혀 맞지 않는다는 것을 깨달았다. 그로부터 1년 만에 아를에서 고흐는 〈밤의 카페〉를 그렸다. 〈밤의 카페〉는 모든 면에서 쇠라의 작품과는 정반대이다. 쇠라가 인상파의 외광주의에 새로운, 철저하게 절제된, 이론적 구조물을 부여하려 했다면, 〈밤의 카페〉에서 보여준 고흐의 기법이나 접근 방식은 뻔뻔스러울 정도로 표현주의에 가깝다. 게다가 고흐의 색채 사용은 첫눈에 보면 에밀 베르나르나 폴 고갱의 상징주의의 영향을 더 많이 받은 것으

레스토랑의 실내, 1887, 캔버스에 유채, 54×64.5cm, 오테를로, 크뢸러-뮐러 미술관

폴 고갱, **밤의 카페, 아를**, 1883, 캔버스에 유채, 72×93cm, 모스크바, 푸슈킨 미술관

로 보인다. 동생 테오에게 보낸 편지에서 고흐는 색채를 회화의 강렬한 감정적 측면이자 특별한 영적 에너지의 원천으로 보기 시작했음을 드러낸다. 따라서 고흐가 그린 아를의 한 나이트 카페 실내는 (그 강요된, 다소 광적인 관점과 원시적인 색채의 무절제한 소음과 함께) 누구라도 쉬이 미쳐버릴 만한 그런 공간이다. 이 그림은 같은 주제를 그린 고갱의 작품과는 달리 거칠고 완고하다. 그러나 정말 이 작품은 겉으로 보이는 것처럼, 미치기 일보 직전의 그림일까? 자세히 살펴보면 고흐가 쇠라

"나는 그 카페가 한 사람이 자기 자신을 파괴하고, 분노하고, 범죄를 저지를 수 있는 곳이라는 것을 보여주려고 했다… 빨강과 초록이라는 색을 통해 인간의 끔찍한 격정을 표현하고자 했다."

_빈센트 반 고흐

나 시냐크에게서 배운 것을 무시하지 않았다는 사실을 알 수 있다. 고흐는 그림에서 주가 되는 빨강-녹색 축(슈브뢸식으로 표현하면 최대 색채 에너지의 축)을 결정하는 데 색채 이론적 지식을 활용했을 뿐 아니라, 부조화색을 일관되게 밀어붙였다. 어두운 황색을 띤 노랑과 불타는 듯한 주황은 허연 녹색, 파랑과 보라로 얼룩지고, 올리브 녹색은 밝은 터키색이 가득하다.

폴 고갱 1848-1903

폴 고갱Paul Gauguin은 1848년 파리에서 태어나 어린 시절을 페루의 리마에서 보냈다. 1865년부터 1871년까지 상선의 선원으로 일하면서 열대 지방을 여행하였고, 1872년 파리로 돌아와 증권 거래인의 사무원이 되었다. 1884년 가족과 함께 코펜하겐으로 이주하여 개인 사업을 하려 했지만, 직업 화가가 되고 싶다는 열망에 불탄 나머지 결국 1년 후 아내와 아이들을 덴마크에 남겨둔 채 홀로 파리로 돌아왔다. 1885년 파리에서 에드가 드가를, 1886년에는 퐁타벤에서 클루아조니즘 Cloisonnism [20] 화가인 에밀 베르나르를 만나 함께 클루아조니즘에서 파생된 '생테티즘' [21]라는 사조를 주창했다. 1891년 타히티로 첫 번째 여행을 떠날 경비를 마련하기 위해 파리에서 자신의 작품들을 경매에 붙였다.

황색의 그리스도

1889, 캔버스에 유채, 92×73.5cm, 버팔로, 올브라이트-녹스 아트 갤러리

〈황색의 그리스도〉는 종종 클루아조니즘의 가장 중요한 예시작으로 손꼽힌다. 클루아조니즘은 동양(특히 일본) 미술과 중세 미술에 클루아조네 에나멜 공예의 외형이 더해진, 미술사상 매우 흥미로운 잡종 사조이다. 사실 에밀 베르나르의 〈메밀 추수〉(1888-89)에서 확인할 수 있듯, 굵은 검은색 선으로 명확하게 구분 지어놓음으로써 서로 대비를 이루는 환한 색채의 규격은 이 작품에서 고갱이 보여준 노랑과 주황색의 풍부한 솜씨와는 거의, 혹은 전혀 관계가 없다. 마치 새겨놓은 듯한 그리스도의 중세적 분위기 외에는 이 작품에서 일본풍이라 할 만한 것도 별로 없다. 형태에 특별한 정의를 부여하기 위한 선의 활용도 최소한에 가까운, 지극히 미묘한 수준이다. 〈황색의 그리스도〉는 기본적으로 색채의 관계(색조의 구축)에 관한 그림이다. 또 이 작품은 주제에의 의존을 가능한 한 지양하고 선·색·형의 추상적인 성질을 최대한 강조한 생테티즘의 형성에 큰 영향을 미치기는 했지만, 엄격하게 말해서 작품 자체가 생테티즘에 속하지는 않는다. 〈황색의 그리스도〉에서 색채를 전면에 내세운 것은 사실이나, 고갱에게는 주제 역시 중요했던 것이다.

1880년대의 브르타뉴는 근대 이전으로 후퇴한 듯한, 매우 특이한 공간이었다. 프랑스의 다른 지방에서는 이미 사라지고 없는 브르타뉴 고유의 그림 같은 풍경이 그대로 남아 있었다. 브르타뉴 사람들은 고집스럽게 자신들의 미신과 민속, 전통 의상, 풍습과 범절을 버리려 하지 않았다. 뿌리 깊은 켈트족의 가톨릭 신앙이 그보다 더 뿌리 깊은 농경 원시주의와 맞물려 있는 곳이 바로 브르타뉴였다. 이러한 브르타뉴가 〈설교 후의 환영〉(1888)이나 〈황색의 그리스도〉 같은 고갱의 작품들 표면에 등장한다.

설교 후의 환영(야곱과 천사의 씨름), 1888,
캔버스에 유채, 73×92cm,
에든버러, 스코틀랜드 내셔널 갤러리

에밀 베르나르, **메밀 추수**, 1888-89,
캔버스에 유채, 45×56.5cm,
로잔, 요세포비츠 컬렉션

폴 고갱 1848-1903

마타 무아(옛날에)

1892, 캔버스에 유채, 91×69cm, 마드리드, 티센-보르네미차 미술관

1893년 첫 번째 타히티 여행을 마치고 파리로 돌아온 폴 고갱은 타히티에서 그린 그림들을 위주로 한 전시회를 폴 뒤랑-뤼엘 화랑에서 열었다. 그러나 대다수의 미술 기자들과 관객들은 그의 작품들을 이해하지 못했다. 타히티에서 고갱은 '옛 신'들이 다스리는 '낙원의 원형'을 찾았다. 즉, 기독교 세계의 부패한 권위주의와 위선적인 도덕으로부터 자유로운 에덴동산을 꿈꾼 것이다. 고갱은 자신이 찾아 헤매던 것을 타히티에서 찾았고, 그로 인해 건강을 되찾아 '자기 자신의 진실'로 들어갈 수 있었다고 주장했다. 고갱은 1895년 타히티로 돌아가 1901년까지 머무르다가 프랑스령 폴리네시아의 마르케사스 군도로 이주했다.

고갱의 가장 우아하고 화려한 색채 구성 중 하나인 〈마타 무아〉는 1893년 뒤랑-뤼엘 전시회 출품작 중 하나이다. 이 작품은 거의, 아니 전혀 주목을 받지 못하다시피 했으며, 심지어 1895년 고갱이 태평양으로 돌아가기 위해 자신의 작품들을 경매에 출품했을 때조차 팔리지 않았다. 이 작품은 여성과 여성이 하는 일, 즉 그들의 생식 능력과 성질을 관장하는 대양大洋의 여신, 히나(달)의 세계의 존재에 바치는 경의였다. 전경前景에는 피리 부는 여인으로 표현한 음악의 영역이 보인다. '위엄 있는' 여인들이 그들의 몸으로 찬양하고 있는 춤의 공간은 중간부에 보인다. 그리고 가장 뒤쪽, 즉 그림의 위쪽 절반은 '옛 신들'이 거주하는 산과 숲이다.

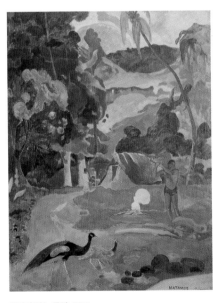

공작이 있는 풍경, 1892,
캔버스에 유채, 115×86cm,
모스크바, 푸슈킨 미술관

〈마타 무아〉는 편평한 수평면 위에, 아래에서부터 위로 올라가는 강렬한 색채로 구성되어 있다. 세심하게 조정된 거대한 나무줄기가 이를 관통하는데, 아마도 이 나무는 땅에서 하늘까지 닿을 수 있다고 전해지는 창조주 '타아로아'를 묘사한 것으로 보인다. 이러한 〈마타 무아〉의 구성은 시각적으로 놀랍기도 하고 이상하리만치 강렬하다. 이미지를 세부적으로 나누어 지배적인 중심부가 없는 그림으로 바꾸어놓는 행위에는 중대한 결과가 따른다. 각각의 시각적인 에피소드를 포함하는 일련의 강렬한 색채 영역들만 남게 되는 것이다. 고갱의 타히티 작품에 자주 등장하는 위대한 노란 나무의 장엄한 폭발은 멀리 꿈같은 보랏빛을 띤 분홍색 산을 배경으로 더욱 두드러진다.

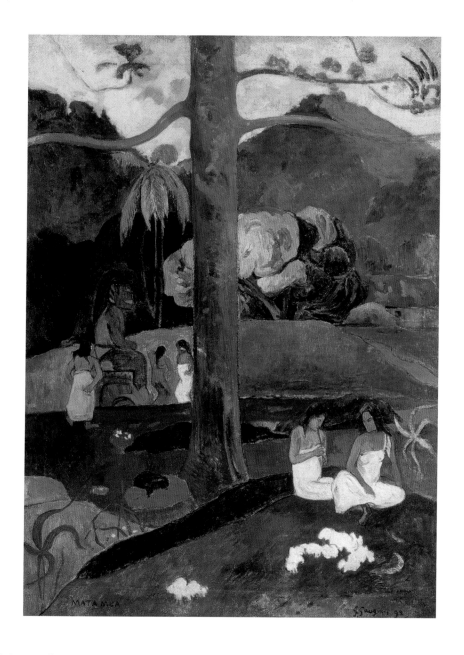

색채: 지식 혹은 직감

지기였던 빈센트 반 고흐처럼 고갱도 1880년대 후반 점묘법을 시도하면서 독학으로 색채 이론을 공부했다. 그러나 쉽게 예상할 수 있는 일이지만, 고갱은 과학보다는 직감을, 광학적 진실보다는 상징적인 힘을 더 선호했다. 고갱은 마침내 색채를 단순한 표현에서 분리하게 되고 바로 이 때문에 19세기 후반의 가장 영향력 있는 예술가 중 하나가 되었다. 무엇보다도 그는 미래로 향한 길을 가리키고 있었던 것이다.

"해변과 맞닿은 길을 떠나며
나는 산속 깊숙한 곳까지 자라는
관목숲으로 깊이 들어갔다.
작은 골짜기에 다다랐다. 그곳의
주민들은 과거에 살았던 것처럼
살기를 원한다."

_폴 고갱

229

클로드 모네 1840-1926

루앙 대성당, 잿빛과 장밋빛의 교향곡

1892-94, 캔버스에 유채, 100×65cm, 카디프, 웨일스 국립 박물관

건축물에 작용하는 빛은 인상주의 화가들과 작가들이 즐겨 다루는 테마였다. 그들은 '빛은 시간의 흐름과 모종의 관계가 있으며 빛에는 사물의 색깔은 물론, 그들의 형태와 물질까지 바꾸어버리는 힘이 있다.'라고 믿었다. 이러한 이론의 가장 유명한 문학적 예시물은 마르셀 프루스트의 명작『잃어버린 시간을 찾아서』제1권이다. 여기에서 그는 콩브레 성당을 묘사하는 문장들을 길게 늘어놓는다.

> '낡은 포치는 닳아서 형상을 알아볼 수 없다… 그 기념비들은… 더는 단단하고 생명이 없는 물체가 아니다. 시간이 그들을 부드럽게 만들었으며 경계를 넘어 벌꿀처럼 흐르고 황금빛 물결이 되어 흐르며 꽃 같은 고딕 수도를 쓸어내린다.'

1892년 클로드 모네는 루앙 대성당의 서쪽 파사드를 그리기 시작한 이래, 3년에 걸친 기간 동안 약 30점의 작품들을 완성했다. 이 중에 26점은 루앙 대성당을 같은 날, 같은 위치에서 다른 시간대에 그린 연작이다. 〈루앙 대성당, 잿빛과 장밋빛의 교향곡〉은 이 가운데 하나이다. 모네는 루앙 대성당과 마주 보고 있는 가게의 1층 창문에 이젤을 놓고 밖을 내다보며, 수 시간마다 캔버스를 바꾸면서 온종일 햇빛과 그림자가 변화하는 패턴을 체계적으로 포착했다. 이를 위해 1893년 루앙에 장기 체류하기도 했으며, 지베르니에 있는 스튜디오로 돌아와서도 기억에 의존하여 1894년까지 작업을 계속했다. 그 결과, 주제의 질감을 닮아 표면이 심하게 울퉁불퉁한 연작물이 나왔다. 이러한 표면은 연작 전체에 일관되게 나타나므로 모네의 의도가 아니었다고 보기는 힘들다. 모네는 빛을 하나의 물질로써 형체를 부여한 듯하다. 비록 그 구성은 블루와 오렌지라는 보색의 축을 활용하고 있기는 하지만, 동시에 환한 부분에는 부조화색인 핑크를, 어두운 부분에는 부조화색인 보라를 사용하여 최대한의 강렬함을 끌어내고 있다.

연작

모네는 흔히 '연작 회화'의 선구자로 불린다. 〈루앙 대성당〉을 그릴 당시, 모네는 이미 〈벨-일의 바위들〉(1886), 〈에프트 강둑 위의 포플러 나무〉(1890-91), 〈밀 짚단〉(1888-1891 사이) 등 여러 연작물을 완성한 후였다. 〈루앙 대성당〉 연작 이후 모네는 〈센강의 지류, 지베르니 근교〉(1897)와 런던에서 〈채링 크로스 브리지〉(1899-1904), 그리고 〈국회의사당〉(1900-04)을 잇따라 그린다. 모네를 따른 다른 화가들(피트 몬드리안, 알렉세이 야블렌스키, 요제프 알베르스, 모리스 루이스, 프랭크 스텔라)은 형태의 변형과 서로 다른 색채를 실험하기 위해서였지만, 모네는 변화하는 빛의 조건을 탐구하기 위해 연작물을 그렸다.

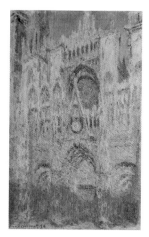

루앙 대성당, 정문(회색 날씨), 1892-94,
캔버스에 유채, 100×65cm,
파리, 오르세 미술관

루앙 대성당, 1892-94,
캔버스에 유채, 100×65cm,
모스크바, 푸슈킨 미술관

**하루의 끝 무렵의 루앙 대성당,
햇빛의 효과**, 1892-94,
캔버스에 유채, 100×65cm,
파리, 마르모탕 미술관

폴 세잔 1839-1906

폴 세잔Paul Cézanne은 1839년 엑상프로방스에서 태어났다. 아버지의 은행에서 잠시 일한 뒤 1862년 미술에 몰두해야겠다고 결심하고는 친구인 에밀 졸라를 따라 파리로 올라왔다. 파리의 아카데미 스위스에서 수학하며 르누아르, 모네, 시슬레 등과 교류했다. 1887년 브뤼셀에서 레벵의 전시회에 참여했으며 1895년 앙브루아 볼라르의 화랑에 작품을 전시했다.

석고 큐피드상이 있는 정물
1895년경, 종이에 유채, 71×57cm, 런던, 코톨드 인스티튜트 아트 갤러리

공식적으로 이 정물은 폴 세잔의 후기작 가운데 가장 과격한 작품 중 하나이다. 작품의 공간적 배열은 상당히 당황스럽고, 일견 모순되는 효과를 중심으로 구축되었다. 이 정물은 위에서 아래로 내려다본 것임에도 뒤쪽의 바닥이 솟아오르고 있는 것처럼 보인다. 큐피드상 뒤쪽 벽에 기대어진 세장의 캔버스는 마치 병풍처럼 지그재그로 비스듬히 튀어나와 공간을 앞에서부터 뒤쪽으로 자르고 있지만, 원근감이라고는 찾아볼 수 없다. 전반적인 효과는 그림을 평평하게 하면서 사물들(예를 들면 가장 뒤쪽의 사과들)을 공간 안으로 밀어 넣어 같은 비례로 보이게 했다.

세잔은 과묵하고 유머 감각이 없었던 것으로 알려져 있으나, 이 그림을 자세하게 살펴보면 사뭇 다른 결론에 도달할 것이다. 큐피드의 존재(육욕의 관능 상징) 때문인지 혹은 더 개인적인 이유 때문인지는 알 수 없으나 이 작품은 매우 영리한 시각적 말장난과 명랑한 아이러니, 그리고 직설적인 성적 언급으로 가득하다. 대부분은 두 겹, 혹은 몇 겹으로 늘린 이미지의 부분들로 전달된다. 예를 들면 위쪽 오른편 바닥 위에 놓여 있는 사과는 큐피드의 불룩한 뺨과 입, 배꼽과 배를 반향한다. 어디를 둘러봐도 젖가슴과 엉덩이를 닮은 한 쌍의 둥근 형태(사과와 양파)가 반복된다. 게다가 화가는 왼편 앞쪽의 직물(양파의 줄기로 들추어진)과 배경의 다리를 벌리고 있는 석고상 그림 사이에서 더욱 명백한 성적 암시를 창조해냈다. 또 거세를 암시한 부분도 있다. 석고상 그림은 미켈란젤로로 추정되는, 거죽을 벗긴 남자의 인물상으로 세잔의 스튜디오에 실제로 있었다. 이 작품에서 세잔은 이 인물상을 여성화(남성 성기를 제거)하여 큐피드 왼쪽에 있는 곧추선 양파와 대조적인 축 처진 모습으로 묘사하여 테이블 가장자리로 잘라 버렸다.

공간 속에서 사물을 실체화하다

세잔의 정물화에서 핵심적인 요점은 각 사물의 가장자리를 서로의 관계 속에서 고정하는 것이다. 사물 사이의 공간들을 움직이는 것은 그다음 문제다. 세잔은 종종 캔버스나 종이를 채색하지 않은 상태로 내버려 두곤 했다. 유화의 경우이것은 두 가지 사뭇 다른 타입의 표식으로 드러난다. 선은 사물의 형태와 크기를 정의하기 위해, 한편으로는 사물을 위한 공간을 표시하기 위해 사물의 가장자리를 따라 돌고 또 돈다. 평면화한 세계에서조차 그려진 사물들은 어딘가에 존재해야만 하고, 세잔의 작품에서 이 '어딘가'는 속이 텅 빈, 공허한 부조의 성질을 가지고 있었다. 바로 여기가 두 번째타입의 표식이 등장하는 곳이다. 이를 위해서는 사물의 중심부로부터, 혹은 중심부를 향해 마치 끝처럼 움직이는 작고비스듬한, 통제된 붓 터치가 중요하다.

에드바르드 뭉크 1863-1944

생명의 춤
1899-1900, 캔버스에 유채, 125.5×190.5cm, 오슬로, 내셔널 갤러리

에드바르드 뭉크Edvard Munch는 1863년 노르웨이의 작은 마을 뢰텐에서 태어났다. 이듬해인 1864년 뭉크의 가족은 크리스티아니아(지금의 오슬로)로 이주했다. 1881년 뭉크는 크리스티아니아의 왕립 디자인 학교에 입학했지만 1년 만에 자퇴하고 화가 크리스티안 크로그의 지도를 받는 다른 젊은 예술가들과 함께 스튜디오를 차렸다. 1885년 안트베르펜을 거쳐 파리를 방문, 수 주일을 루브르에서 그림 공부를 하며 보냈다. 또한 1880년대 중반 한스 예거가 이끄는 과격한 무정부주의자 그룹 크리스티아니아 보헤미아에 합류하기도 했다. 뭉크는 예거에게서 영감을 받아 그의 삶과 영적 경험, 그리고 사랑과 죽음에 대한 견해를 쓴 「영혼의 일기(뭉크의 일기)」를 쓴 것으로 보인다. 뭉크는 어둡고 고뇌에 찬 상상력(그의 열정과 공포의 먹이가 되어버린)으로 인해 격정적인 삶을 살았으며 이는 그의 그림에 강렬하게 반영되었다. 화가로서 활동을 시작한 초기에는 오슬로와 작은 마을 오스고르스트란을 오가며 지냈으나 말년에는 에켈리로 이주했다. 1944년 에켈리에서 폐렴으로 사망했다.

〈생명의 춤〉은 달빛 아래 물가에서 열린 무도회를 그리고 있다. 춤추는 남녀들은 각각 고립되어 자신들만의 정해진 궤도 안에서 움직이고 있다. 그들의 실루엣은 흐르는 듯하면서도 묘하게 정적이며 그들의 육체는 시간이 정지한 듯한, 황홀경과도 같은 정사로 하나가 된다. 결과적으로 이 작품은 현실보다는 꿈에 더 가까우며, 해석하기에 모호한 부분이 많다. 사실 뭉크의 묘사는 이 작품의 중심부에 있는 심오한 양면성을 가리키고 있다. 영적인 것과 육체적인 것, 남성의 성적 욕망과 충족되지 못한, 부정적인 여성성이 대비를 이룬다. 따라서 생명의 춤은 아무 환희도 없는 장면으로 대치되며 신화적으로 정반대라 할 수 있는, 죽음의 춤의 의식 가운데 정지된 순간을 불러일으킨다. 아마

도 뭉크의 구성에 있어서 가장 독특한 면은 반대되고 충돌하는 여성 정체성의 활용일 것이다. (왼편의) 새하얀 옷을 입은 아름답고 젊은 여인은 조롱당하고 사랑받지 못한 채 그녀와 정반대(늙고 여위고, 주름진 검은 옷)의 여인으로 변형된다. 우리는 이 그림에서 긍정적인 심리 에너지와 부정적인 심리 에너지의 파괴적인 결합을 목격하고 있는 것이다.

불안, 1894, 캔버스에 유채, 94×73cm,
오슬로, 뭉크 미술관

"나는 진정으로 사랑하는 사람—
그녀의 추억과 춤을 추고 있다.
미소를 띤 금발 여인이 들어와
사랑의 꽃을 꺾으려 하지만,
꽃은 허락하지 않는다.
한편 우리는 그녀를 다시금 볼 수 있다.
이번에는 검은 옷을 입고,
춤추는 남녀를 보며 괴로워하지만
그들의 춤으로부터… 거부당한다."

_에드바르드 뭉크, 「영혼의 일기」

눈과 눈을 마주 보며, 1893,
캔버스에 유채, 136×110cm,
오슬로, 뭉크 미술관

파블로 피카소 1881-1973

인생

1903, 캔버스에 유채, 197×127cm, 클리블랜드 미술관

〈인생〉은 1901년 겨울부터 1904년 가을까지를 일컫는 파블로 피카소Pablo Picasso의 청색 시기Blue Period의 마지막에 탄생한 작품이다. 상징주의 화가들이 즐겨 그린 '생의 순환' 형식이지만, 결정적으로 중요한 차이점이 하나 있다. 상징주의 화가들이 삶을 끊임없이 재생하는 순환이라고 보았다면, 피카소는 이러한 순환이 중단되면서 찾아오는 절망, 창조의 정지 상태를 이야기하고 있다.

왼편으로 서 있는 나체의 남녀는 화가와 그의 애인이다. 그들은 서로에게 바싹 붙어 있다. 여자의 무릎이 남자의 허벅지 안쪽을 누르고 있다. 두 사람 사이의 친밀함을 증명한다. 그러나 이들에게서는 정욕보다 애수가 더 진하게 느껴진다. 오른편에는 겹겹이 옷을 두른 어머니가 팔에 아기를 안고 있다. 남자가 그녀를 향해 왼손으로 손짓을 한다. 언뜻 보면 애인에게 아이를 가리키고 있는 것 같지만, 자세히 살펴보면 어머니에게 말소리를 내지 말라고 부탁하고 있다. 이는 다소 화가 치민 어머니의 얼굴로도 입증된다. 두 개의 미완성 캔버스가 주인공들 사이로 보인다. 하나는 벽에 걸려 있고, 하나는 그 아래 바닥에 놓여 있다. 위에 걸려 있는 그림은 태아처럼 웅크리고 있는 남자를 여자가 달래주는 모습이다. 두 사람 다 공포에 질린 검은 눈으로 캔버스 바깥을 응시하고 있다. 아래 놓여 있는 그림에는 위쪽의 그림 속 남자가 (기억이나 메아리처럼) 재등장한다.

〈인생〉을 위한 습작, 1903,
인디안 잉크, 26×19cm,
개인 소장

카사헤마스의 죽음, 1901,
목판에 유채, 27×35cm,
파리, 피카소 미술관

피카소의 '청색' 시기

1901년 겨울, 피카소는 갑자기 모든 그림에서 지배 색상을 블루, 블랙, 그레이그린 그리고 차가운 살빛 핑크로 바꾸었다. 정확한 이유는 아무도 모른다. 가장 일반적인 설명은 친구였던 화가 카를로스 카사헤마스의 죽음을 애도하기 위해서였다는 것이다. 1900년, 두 사람은 함께 파리로 떠났다. 카사헤마스는 제르맹이라는 이름의 모델과 사랑에 빠졌지만, 자신이 성 불능이라는 사실을 알게 된 후 권총으로 자살했다. 피카소는 즉각 요절한 친구에게 바치는 기념작품에 착수했다. 1901년 카사헤마스의 죽음 직후에 그린, 〈초혼〉이라는 제목을 붙인 그 첫 번째 시도가 바로 '청색' 시기의 막을 열었다. 이후 피카소는 거의 두 해 동안 고통받는 인간의 우울한 이미지에 집중한다. 그러나 〈인생〉이 완성되고 나서야 비로소 피카소는 친구에게 걸맞은 추모작이 나왔다고 느꼈다. 연구 결과 완성작에 등장한 예술가는 카사헤마스라는 결론이 내려졌다.

폴 세잔 1839-1906

1897년 세잔은 엑상프로방스에 완전히 정착했다. 1900년 파리 만국박람회에 세 점의 작품을 전시한 후 세잔의 이름은 외국에도 알려졌고, 그의 예술은 모리스 드니, 피에르 보나르, 에두아르 뷔야르 등 젊은 세대의 화가들에게도 영향을 미치게 되었다. 이제 세잔은 근대 예술의 핵심 인물 중 하나로 손꼽히게 되었다. 1906년 세잔은 엑상프로방스에서 세상을 떠났다.

샤토 누아르의 대지
1900-06년경, 캔버스에 유채, 90.7×71.4cm, 런던, 내셔널 갤러리

폴 세잔은 1899년 샤토 누아르의 버려진 영지를 발견한 후 즉각 그 매력에 빠져들었다. '로브Les Lauves'(242-3쪽 참조)라는 별명이 붙은 스튜디오에서 보이는 생 빅투아르산이 완전히 공간화된 주제, 모든 조망과 대기의 개방을 제공했다면 샤토 누아르는 정반대였다. 여기에서는 모든 것을 가까이서 보아야만 했다. 디테일(다양한 표면의 텍스처와 스케일, 무게, 재질의 차이)이 차고 넘치는 거칠고 무성한 풍경이었다. 세잔은 나무들 사이로 보이는 폐허가 된 집과 일반적인 대지 풍경을 그렸다.

내셔널 갤러리가 소장하고 있는 〈샤토 누아르의 대지〉는 특히 인상적인데, 절제된 색조 범위와 가라앉은 색채가 눈에 띈다. 영지의 조밀한 구조와 다양한 형태의 자연(바위, 나무, 잎사귀들이 뒤얽힌 혼란)을 마주한 세잔은 형식을 명료하게 하는 방법으로 모노크롬 회화에 가까운 무언가를 실험해보기로 한다. 그 결과 지역 주민들이 샤토 누아르의 이름에서 떠올리는 신비한 불안감을 자아내는, 거대한 대성당과도 같은 회화적 건축물이 탄생했다. 잎사귀의 휘장을 지탱하는 (거의 수직에 가까운) 나무줄기는 왼쪽과 오른쪽에서 그림의 중앙부에 뒹굴고 있는 바위들 너머, 어둡고 깎아지른 공간을 가두며, 내부 공간의 인상을 강조하고 있다. '파사주passage'(각각의 붓 터치에 어느 정도의 자율성을 부과함으로써 인접한 형태를 하나로 통합하는 것)라고 알려진 회화 기법을 한눈에 알아볼 수 있는 작품이다.

세잔과 큐비즘
1906년 세잔이 사망한 후, 바로 그 이듬해 파리에서 두 차례의 대규모 회고전이 열렸다. 가장 중요한 회고전은 1907년이 거의 끝나갈 무렵 살롱 도톤느 22)에서 개최되었다. 샤토 누아르의 작품들을 포함해 세잔이 주로 말년에 그린 56점의 유화와 수채화가 전시되었다. 아직 에스타크 23)와 라 루드부아의 풍경을 그리기 전의 브라크와 피카소도 이 전시회를 찾았다. 브라크의 〈집들과 나무들〉(1908)과 세잔의 〈큰 나무들〉(1903) 사이의 연관성이 종종 언급되곤 한다. 샤토 누아르에서 세잔은 그가 그토록 원했던 작업환경, 즉 완전한 고독을 손에 넣을 수 있었다. 다음 세대의 예술가들과 소통하게 될 새로운 아이디어들을 자유롭게 즐길 수 있었던 것이다.

큰 나무들, 1903,
캔버스에 유채, 81×65cm,
에든버러, 스코틀랜드 내셔널 갤러리

조르주 브라크, **집들과 나무들** 혹은
에스타크의 집들, 1908,
캔버스에 유채, 73×60cm,
베른 미술관, 헤르만& 마그리트 룹프 기금

파블로 피카소 1881-1973

두 형제

1906, 캔버스에 유채, 142×97cm, 바젤 미술관

피카소가 1906년 여름을 보낸 카탈루냐 시에라 델 카디의 작은 마을 고솔에서 그린 이 캔버스화는 피카소의 '장밋빛' 시기의 종언을 고하는 작품이다. 매우 단순하고, 거의 원시적인 이미지이지만 보는 이를 묘하게 사로잡는 매혹적인 그림이다. 나체의 사춘기 소년이 더 어린 소년(《두 형제》라는 제목은 피카소가 붙인 것이 아니지만, 아마도 동생일 것으로 추정되는)을 업고 아무 특징 없는 풍경을 걷고 있다. 하나의 수평선이 대지와 하늘 사이를 나누고 있을 뿐, 아무것도 없다. 이 그림은 매우 특별한, 부드럽고 온화한 분위기—두 소년 사이에서, 나이든 소년의 목덜미에서 만나는 세 개의 손이 보여주는 신뢰감에서, 그리고 화가와 그 주제 사이에서—를 자아내고 있다. 다소 작은 붓 터치로 물감을 핥아내고, 윤곽은 부드럽게 실체가 된다. 나이든 소년의 몸에 부피감과 정확한 무게감을 주는 모델링에는 대단한 절제와 빛이 미성숙한 마른 몸에 비쳤을 때 불러올 수 있는 효과에 대한 예리한 인식을 적용했다. 포즈, 비례, 형식의 단순화는 기원전 600년경의 아티카의 쿠로스[24]를 연상시킨다. 이 그림에서 가장 섬세하고 단호한 부분은 나이든 소년의 머리인데, 소년은 그림 바깥을 향해 애교 넘치는 눈길을 던지고 있다. 바짝 깎은 머리, 검은 눈동자, 그리고 엘프 같은 표정에는 뭔가 낯익은 구석이 있다. 지인들에 의하면 모델은 '바토 라부아르'라고 알려진 파리의 아파트 블록에 살고 있던 남창이라고 한다.

피카소의 '장밋빛' 시기—큐비즘의 길을 닦다

'청색'에서 '장밋빛'으로의 변환은 갑작스러운 것이 아니었다. 1903년 말 '청색' 작품들의 어두운 내향성에 발이 묶여 있던 피카소는 앞으로의 작품들을 밀고 나갈 보다 긍정적인 전도를 발전시키려고 마음먹고 있었다. 이것이 바로 '장밋빛' 시기와 〈아비뇽의 여인들〉(1907)이 등장하기 전까지의 피카소 예술의 주요 원동력이었다. 더욱 따뜻한 색, 더욱 밝은 톤이 등장하기 시작하면서 '컬러 키'도 서서히 바뀌기 시작했다. 전성기의 테라코타 핑크 회화가 일어나기 2년도 더 전의 일이었다. 주제 역시 깡마른 악사, 꼭 붙어 있는 알코올 중독자 커플, 뺨이 푹 꺼진 슬픈 눈의 어린이들로부터 공중곡예사, 서커스 배우, 콤메디아 델라르테commedia dell'arte의 가족으로 바뀌었다.

처음에 피카소는 〈곡예사의 가족〉(1905)에서처럼 프랑스 조형 회화의 고전 전통을 실험했으나 그의 과격한 마인드를 충족시켜주지 못했다. 피카소는 회화를 그 원시적인 뿌리로 되돌리고 싶어 했으며 그것이 바로 고솔을 찾은 이유였다. 파리 예술의 세련을 벗어나 더 즉각적이고, 더 살아 숨 쉬는 리얼리티를 찾아내는 것. 〈두 형제〉는 이러한 탐색의 정점을 기록하고 있다.

말을 끄는 소년, 1905-06,
캔버스에 유채, 220.3×130.6cm,
뉴욕 현대 미술관(MoMA)

대리석 청년상의 토르소(쿠로스),
기원전 6세기 중반,
파리, 루브르 박물관

곡예사의 가족, 1905,
캔버스에 유채,
212.8×229.6cm,
워싱턴 DC, 내셔널 갤러리

폴 세잔 1839-1906

로브의 스튜디오에서 본 생 빅투아르산

1904-06, 캔버스에 유채, 60×73cm, 바젤 미술관

생 빅투아르산은 세잔이 즐겨 그린, 그가 '가장 사랑하는 산'이었다. 바젤 미술관이 소장하고 있는 버전은 약 3년에 걸쳐 그렸지만 1906년 세잔이 사망할 때까지 여전히 미완성으로 남아 있었다. 생 빅투아르산을 그린 풍경 가운데 가장 혁신적인 버전이기도 하다. 처음 보았을 때는 제일 단순한 작품으로 보인다. 수평선이 캔버스의 위쪽 약 1/3 지점에서 화면을 분할한다. 수평선 위로는 생 빅투아르산이 하늘을 향해 솟아 있고, 아래쪽으로는 골짜기가 펼쳐진다. 이전에 그려진 코톨드 인스티튜트 버전과 비교해 보아야만 이 작품이 얼마나 기묘한지가 확연히 드러난다. 세잔은 수평 구조를 강조하는 전통적인 풍경화 접근 방식을 과감하게 버리고 시각의 축을 수직으로 변화시켰다. 그 결과 화면 전체를 기울여 관객을 향하게 함으로써 얕은 접시와도 같은 공간으로 바꾸는 효과를 가져왔다. 이제는 멀리서 바라보는 세계가 아니라, 관객을 끌어당기는 세계이다. 코톨드 버전에서는 견고하고, 수정처럼 평탄했던 물감 처리 역시 더욱 부드럽고 다양해졌다. 형태는 새긴 듯이 또렷하다. 바젤 버전에서는 모든 것이 한가운데를 중심으로 움직였다. 붓질은 더 개방적이고 샤토 누아르 그림들에서 애용한 파사주 방법도 덜 사용했다. 이 작품의 원심력은 너무나 강렬해서 마치 그림의 네 귀퉁이가 숨어버리는 것만 같다. 이러한 특징을 물려받은 것이 브라크와 피카소를 비롯한 분석 입체파이다. 훗날 이는 미국의 화가 필립 거스턴의 초기 과도기의 '반# 인상주의적'인 추상미술에 영향을 미치게 된다.

파블로 피카소, **건축가의 테이블**, 1912,
캔버스에 유채 후 패널에 앉힘, 72.5×59.5cm,
뉴욕 현대 미술관(MoMA)

생 빅투아르산, 1887년경,
캔버스에 유채, 67×92cm,
런던, 코톨드 인스티튜트 아트 갤러리

칸트와 세잔

칸트가 『초월주의 미학The Transcendental Aesthetic』에서 설명한 개념들과 세잔의 지각적 '원자주의' ─ 그의 '소小 감상들' ─ 그리고 세잔의 회화에서 볼 수 있는 만성적인 물질적 불확실성 사이에는 놀랄 만한 우연의 일치가 있다. 칸 트는 '일반적으로, 공간 속에서 직관으로 인지할 수 없는 사물은 사물 그 자체라 할 수 없으며, 그 공간은 사물에 부속 물로서 속하는 형태라 할 수 없다. 사물은 우리에게 미지의 무엇이다. (사물은) 단순히 우리의 지각 능력을 대변할 뿐이 다.'라고 했다. 세잔이 칸트를 읽고 새로운 화법을 발전시켰다는 증거는 어디에도 없지만, 적어도 칸트에게서 일종의 위 안을 찾았던 것으로 보인다.

피에르 보나르 1867-1947

피에르 보나르Pierre Bonnard는 1867년 파리 근교 퐁트네오로즈에서 태어났다. 파리 대학에서 법률 공부를 하는 동시에 줄리앙 아카데미에서 드로잉 레슨을 받았다. 이곳에서 앙리-가브리엘 이벨스와 폴 랑송 등을 만났으며, 폴 세뤼지에 및 모리스 드니와도 막역한 사이가 되었다. 이 다섯 사람은 1888년 이른바 나비파―'나비'는 히브리어로 '예언자'라는 뜻이다―를 결성하게 된다. 나비파는 1891년 파리의 화랑 르 바르크 드 부트빌에서 첫 번째 전시회를 개최한다. 1893년 보나르는 16세의 마르트 드 멜리니(본명은 마리아 부르쟁)를 만난다. 곧 그의 그림의 전면에 등장하기 시작한 그녀는 1942년 세상을 떠날 때까지 보나르 예술의 한가운데에 자리했다. 보나르는 다작한 편으로, 포스터, 북 일러스트레이션, 무대 디자인에도 손을 댔다. 1896년 파리의 테아트르 드 뢰브르에서 오렐리앙 뤼네-포[25]를 위해 악명높은 알프레드 자리[26]의 〈위뷔 왕〉[27] 제작에 참여하기도 했다.

몸을 구부린 여인
1907, 캔버스에 유채, 72×85cm, 니가타시 미술관

마르트는 자그마한 몸집의 소유자로 강박적으로 몸을 씻고 목욕을 했다고 한다. 이러한 강박증은 보나르의 강렬한 관음주의와 상응하는 것으로, 알몸으로 쉬고 있거나 몸단장을 하는 마르트의 모습을 친밀하게 담아낸 작품만도 100여 점이 넘는다. 피사체와 숨 막힐 정도로 가까이에 있는 보나르의 존재가 압도적으로 느껴지는 작품들이다. 만약 보나르가 있는 그대로 그렸다면, 마르트는 꽤 나이를 먹은 이후까지도 어린 소녀 같은 육체를 지니고 있었던 듯하다. 아주 드물게, 예를 들면 〈나른함〉(1899년경)처럼 보나르는 관객을 향하고 있는 도발적인 마르트를 그리기도 했다. 상대방의 존재를 인정하길 거부하는 이러한 태도가 그 에로티시즘에 한몫한다. 〈몸을 구부린 여인〉에서 마르트는 한 발을 낮은 의자에 올려놓고 종아리의 물기를 닦는 일에 몰두해 있다. 이 이미지는 매우 정확하게 구성한 것이다. 두 개의 직사각형―하나는 오른쪽 위로부터, 다른 하나는 왼쪽 아래로부터―이 그녀의 벗은 몸에 딱 맞게 테를 두르고 있는데, 이는 보나르가 히로시게,[28] 쿠니사다,[29] 쿠니요시[30] 등의 일본 우키요에[31] 판화가들에게 심취해 있었다는 것을 증명하는 구성적 장치이다. 이 두 개의 직사각형은 왼쪽에서 오른쪽으로 대각선 방향의 움직임을 만든다. 리듬의 대비 속에서 마르트의 나체는 왼쪽을 향해 드라마틱한 곡선을 그린다.

나른함, 1899년경, 캔버스에 유채, 92×108cm,
파리, 오르세 미술관

인상주의를 잇는 가교

19세기 말 퇴폐주의 예술가들은 대부분 인상주의를 탈피했다. 피에르 보나르와 에두아르 뷔야르[32]만이 기꺼이 전기 인상파가 중단한 지점에서부터 다시 시작했다. 보나르의 물감 사용은 젊은 시절 매료되었던 오귀스트 르누아르와 에드가 드가의 1890년대 파스텔 회화에서 영감을 받은 것이다. 보나르의 색채에서 드러나는 생기발랄함은 부분적으로는 일본 미술에 대한 그의 애정—다른 나비파 동료들은 그를 '닛폰(일본)화한 나비'라고 불렀다—과 폴 고갱의 퐁타벤Pont-Aven 회화를 향한 깊은 찬미에서 비롯된 것이다.

욕조 안의 마르트, 1908-10년경

우타가와 쿠니요시, **술잔을 든 여인**,
〈산해애도도회山海愛度圖會〉 연작 중,
1853, 목판화, 35×24cm,
맨체스터, 위트워스 아트 갤러리&
뮤지엄, 맨체스터 대학교

파블로 피카소 1881-1973

아비뇽의 여인들

1907, 캔버스에 유채, 224×233cm, 뉴욕 현대 미술관(MoMA)

근대 회화에서 가장 난해하고 과격한 작품으로 꼽히는 〈아비뇽의 여인들〉은 그 구성에 격렬한 갈등의 상징이 모두 드러나 있다. 최초의 습작은 1906년까지 거슬러 올라가지만, 피카소가 트로카데로 민족학 박물관을 방문, 아프리카 조각 미술을 접한 후 1907년 여름에야 비로소 완성된 작품이기도 하다. 제목이 암시하듯 주제는 사창가 풍경이며, '장밋빛' 시기 작품인 〈하렘〉(1906)과도 비슷한 구석이 많다. 이미지 자체는 단순하다. 다섯 명의 여인들이 제각기 다양한 포즈를 취하며 나체를 드러내고 있고, 앞쪽으로는 과일 바구니가 보인다. 막상 구성을 체현한 방식은 단순화와는 거리가 멀고 오늘날의 기준으로 보아도 충격적이다. 스타카토, 지그재그, 아치형 곡선 등이 화면 전체를 차지하는 거친 리듬을 구성하고 있다. 모든 관점의 흔적들은 완전히 지워버렸고, 활활 타는 듯한 새하얀 붓질이 그림 속 색조의 일관성을 산산이 흐트러뜨리고 있다. 그 원천과 영향에 대한 미술사적 논쟁은 세잔과 아프리카 미술의 불경스러운 결합이라는 결론으로 일단락이 되었지만, 사실 지나가다 흘낏 보는 것만으로도 세잔과는 도저히 닮았다고 할 수 없고, 아프리카 미술도 디테일에서 풍기는 느낌으로만 약간 연관이 있을 뿐이다. 이 작품의 진실은—그림을 보면 너무나 뻔하지만— 서로 상충하는 수많은 근원에서 비롯되었다는 것이다. 피카소는 회화를 통해 태초의 생명력을 회복하려 했으며 소위 '원시적인' 영감의 원천—아시리아의 석조 부조, 초기 아테네의 장례식 조각, 고대 그리스 보이오티아의 청동 예술과 키클라데스의 입상들, 그리고 아프리카 부족 예술, 마스크와 주물 등—을 찾아 헤맸다. '장밋빛' 시기에 시작된 근원에 대한 물음은 〈아비뇽의 여인들〉에서 극치를 이루었다.

하렘, 1906,
캔버스에 유채, 154.5×110cm, 클리블랜드 미술관

절대적인 시작

근대 회화는 타불라 라사tabula rasa 즉, 새로운 비전이 존재를 얻는 태초의 순간을 기다리고 있는 텅 빈 캔버스에 사로잡혀 있다. 거의, 혹자의 표현을 빌리면 아예 아무것도 일어나지 않는다. 그렇다 할지라도 무언가 막 일어나려 하는 순간은 분명히 있다. 〈아비뇽의 여인들〉은 바로 그러한 작품이다. 이 작품은 작가인 피카소 자신마저 놀라게 했던 것 같다. 피카소는 수많은 드로잉 습작을 제작했는데, 그중 어느 것에서도 완성작에 나타난 격렬한 에너지는 찾아볼 수 없다. 우리 눈에 보이는 대부분은 캔버스에 직접 실체화한 것이다. 이러한 경우는 역사적으로 선례가 없기 때문에 〈아비뇽의 여인들〉은 명백히 입체파의 시초격이라 할 수 있다. 모든 면에서 다른 작품들과 동떨어진 작품이다.

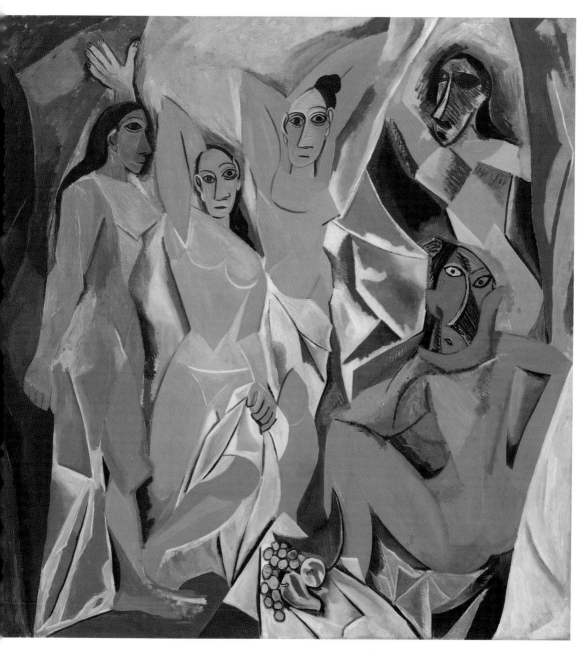

아비뇽의 여인들(부분)

고 펜데 지방의 음부야 마스크,
목재, 섬유, 직물에 채색, 26.5cm,
테르뷔런, 왕립 중앙아프리카 미술관

바실리 칸딘스키 1866-1944

바실리 칸딘스키Wassily Kandinsky는 1866년 모스크바에서 태어났으며 모스크바 대학에서 법학을 전공한 후 강단에 서기도 했다. 1903년 무렵에는 어느 정도 화가로서 입지를 다졌지만, 때때로 논란에 휘말리기도 했다. 유럽 전역에서 두루 전시회를 열었으며 1910년에는 프란츠 마르크를 만나 평론가 집단인 청기사파[33)를 결성했다. 첫 번째 『청기사』 연감은 1912년에 나왔다. 칸딘스키가 회화의 추상성의 원천과 그 중요성에 대해 역설한 『예술의 정신에 대하여On the Spiritual in Art』를 출간한 지 1년 만의 일이다. 제1차 세계 대전이 발발하자 모스크바로 이주했으나 1922년 다시 베를린으로 돌아왔다. 1923년부터 1933년까지 바우하우스 강단에 섰는데 이 무렵 파울 클레, 라이오넬 파이닝어,[34) 오스카 슐레머,[35) 발터 그로피우스,[36) 아르놀트 쇤베르크[37) 등과 교류했다. 1933년 파리 근교 뇌이쉬르센으로 이주했으며 1944년 이곳에서 세상을 떠났다.

구성 II를 위한 연구
1909-10, 캔버스에 유채, 97.5×130.5cm, 뉴욕, 솔로몬 R. 구겐하임 미술관

"색채는 건반, 눈은 해머,
영혼은 현이 있는 피아노이다.
예술가는 영혼의 울림을 만들어내기
위해 건반 하나하나를 누르는 손이다."
_바실리 칸딘스키

칸딘스키는 교양이 풍부하고 음악에 조예가 깊은 집안에서 자랐다. 이러한 가정환경은 예술에 대한 그의 자세에 처음부터 영향을 미쳤다. 음악적 울림은 공간, 자연에서 일어나는 사건들, 심지어는 특정한 성질의 감상까지 전달할 수 있지만, 그것은 비모방적인, 혹은 추상적인 수단으로서만 가능하다. 이러한 사고가 칸딘스키에게 형태, 선, 표식, 색채 등의 추상적 성질을 탐구하게끔 했다. 또한 같은 이유로 '작곡'(제목의 'composition' 혹은 'Komposition'은 '구성'과 '작곡'의 두 가지 의미가 있다: 역주)이나 '즉흥' 같은 음악 용어를 사용하기 시작하여 자신의 작품 세계 속 이질적인 요소들을 언급하고자 했다. 1911년 쇤베르크를 만나기 이전, 칸딘스키는 두 가지 중요한 음악적 영향을 받았는데 첫 번째는 바그너의 '총체예술Gesamtkunstwerk', 즉 언어, 음악,

구성 II, 1910, 소실됨,
캔버스에 유채, 규격 불명

구성 VII, 1913, 캔버스에 유채, 195×300cm,
모스크바, 국립 트레티야코프 미술관

시각을 모두 아우르는 '총체적인 예술작품'의 개념이었고, 두 번째는 색채와 음악적 울림 사이의 체계적인 관계를 구축하고자 했던 알렉산데르 스크리아빈의 탐색이었다. 후자는 회화 속에서 색채와 감정의 연결을 표현하려 한 칸딘스키의 욕망과 매우 가깝다. 그는 1차 대전 발발 전까지 모두 일곱 점의 〈구성〉을 제작했는데, 그중 뒤에서 다섯 점을 제작한 시기는 무조 음악의 창시자인 작곡가 쉰베르크와의 우정을 꽃피우던 무렵과 일치한다.

몇몇 개별적인 형태들은 하나에서 다른 하나로 넘어가기도 하지만, 칸딘스키의 두 번째 〈구성〉을 위한 습작 〈구성 II를 위한 연구〉는 제2차 세계 대전 도중에 소실된 최종 버전과는 완전히 다르다. 남아 있는 사진을 보면 최종 버전은 세로 판형이지만 이 작품은 가로 판형이다. 최종 버전에서는 절제된 완성미가 느껴지는 반면, 이 작품은 개방적이고 자연스러운 느낌으로, '어느 순간 갑자기 일어나는 내면의 사건의 무의식적인 표현'을 창조하고자 한 칸딘스키의 의도와 더 잘 맞아떨어진다. 멜로디의 연속성을 거부하고 분열적인 불협화음을 활용한 근대 음악처럼, 칸딘스키의 시각 역시 처음에는 단편적─부분적으로 현실화된, 격정과 놀라움으로 표현된 풍경, 언덕과 하늘, 바위투성이 노두露頭, 나무들과 짐승들, 그리고 인간들로 시선을 이끄는, 살아 숨 쉬는지 아닌지 간신히 분간이 가능한 존재들─이다. 궁극적으로 칸딘스키의 색채 활용, 빨강과 노랑을 씨실과 날실처럼 엮는 방법이 바로 이 습작에 시각적인 일관성을 부여하는 주인공이다.

에른스트 루트비히 키르히너 1880-1938

에른스트 루트비히 키르히너Ernst Ludwig Kirchner는 1880년 아샤펜부르크에서 태어났다. 1901년부터 1905년까지 드레스덴의 작센 공과 대학에서 건축과 엔지니어링을 공부했으며 1911년 베를린으로 이주했다. 드레스덴에서는 프리츠 블라일, 에리히 헤켈,[38] 카를 슈미트-로틀루프 등과 함께 브뤼케파(다리파)로 불리는 표현주의 그룹을 결성했다. 이들의 공동 목표는 규율이 지배하는 근대 도회지 일상의 존재로부터 자유로워져 고귀한 '야만인'들의 공동체 이상향을 살아가는 것이었다. 1917년 건강상의 이유로 스위스로 이주하여 산지 풍경을 그리는 데 집중하는 한편 「다보스 일기」를 남겼다. 1938년 스위스에서 세상을 떠났다.

마르첼라
1909-10, 캔버스에 유채, 76×60cm, 스톡홀름 근대 미술관

〈마르첼라〉는 키르히너의 전형적인 드레스덴 시기 작품이다. 이 작품은 키르히너의 브뤼케파 초기를 특징짓는 세 갈래 스타일—도시 풍경, 이국적인 무희들과 창녀들, 그리고 〈마르첼라〉와 같은 사춘기 소녀들— 중 하나를 대표한다. 작품으로서나 하나의 이미지로서나 흠칫할 만큼 노골적이다. 그의 초기작에서는 고흐의 영향이 짙게 나타난다. 키르히너는 뮌헨에서 6개월간 머무르며 응용 미술 실험 스튜디오에서 드로잉을 배우는 동안 처음 고흐의 작품을 접했고, 훗날 드레스덴의 아르놀트 화랑에서 또 한 번 고흐와 재회했다. 고흐의 작품 전반에 깔린 감정의 불안정함이 불편하기는 했으나, 색채에서 느껴지는 활기와 여유, 그리고 조르주 쇠라에게서 배운 '부조화색'의 과감한 활용은 키르히너의 마음에 들었다. 〈마르첼라〉에서는 이 두 가지가 모두 나타난다. 단지 몇 번의 붓질만으로 팔짱을 끼고 다리를 꼬고 앉은 분홍빛 육체를 만들어냈고, 강렬한 녹색을 거칠게 휘둘러 얼굴과 팔의 윤곽선을 그렸다. 고흐를 연상시키는 두 가지 특징은 방석과 왼편의 일본풍 휘장, 그리고 오른편 바닥과 벽을 구분 짓는 청회색 선의 부조화이다. 이미지는 과감하면서 직접적이며, 심지어 성적 자극마저 느껴진다. 마르첼라는 평평한 가슴에 머리에는 여학생 풍의 리본을 맨, 크고 매력적인 검은 눈의 소녀로 그림 너머 관객 혹은 화가를 똑바로 응시하고 있다.

빈센트 반 고흐, **오귀스탱 롤랭의 초상**, 1889,
캔버스에 유채, 92×73cm,
오테를로, 크뢸러-뮐러 미술관

브뤼케파와 성적 자유의 환상

브뤼케파의 섹슈얼한 면모는 자주 언급되는 편은 아니다. 예를 들면 멜라네시아나 폴리네시아 같은 곳에서는 여전히 원시적인 삶을 영위하며 완전한 성적 자유 — 한계가 없는 성적 결합 — 를 누린다는 잘못된 인식에서 비롯된 것이기는 하지만, 브뤼케파는 이와 비슷한 개념을 드레스덴에 도입하려 했다. 팔라우 군도의 원주민 풍습을 흉내 내 자신들의 스튜디오에 '남자들의 집' — 유혹의 소굴과 성전의 중간쯤 되는 — 을 만들어 성적인 축전과 정복의 장소로 삼았다. 키르히너의 경우 '누드에서 자연 그대로의 단순성'을 연구한다는 명목하에 '이방인' 창녀들과 '흑인' 무희들과의 난잡한 성적 유희는 물론 어린 소녀들과도 관계를 맺었던 것으로 보인다. 브뤼케파라는 이름은 화가 슈미트-로틀루프가 키르히너 및 헤켈과 대화를 나누다가 제안한 것이다. 드레스덴의 엘베강을 가로지르는 수많은 다리 — 키르히너의 표현을 빌리자면 '한쪽과 다른 쪽을 잇는' — 와 달리 브뤼케파의 가교는 한 곳에 고정된 대신 다양한 의미를 지닌다.

프란츠 마르크 1880-1916

프란츠 마르크Franz Marc는 1880년 뮌헨에서 태어났다. 원래 언어학을 공부하려던 계획이었으나 1년간 군 복무를 하는 동안 심경의 변화를 느껴 뮌헨 회화미술 학교에 들어갔다. 학창 시절 파리를 방문하여 인상파 화가들의 작품을 접했다. 졸업 후 파리로 돌아가 이번에는 빈센트 반 고흐와 폴 고갱의 영향을 받았으며, 1910년 뮌헨에서 열린 앙리 마티스 전시회를 관람하고 깊은 감명을 받았다. 1910년 처음으로 개인전을 열면서 아우구스트 마케[39)와 친구가 되었다. 1911년 바실리 칸딘스키, 알렉세이 야블렌스키와 함께 신예술가동맹[40)을 창립했다. 후에 신예술가동맹을 탈퇴, 칸딘스키와 함께 청기사파를 결성했는데, 이는 이들이 출간한 연감의 제목으로 따온 것으로 1900년대 가장 중요한 예술 선언이라 할 수 있다. 제1차 세계 대전이 발발하자 징병 되어 1916년 베르됭 전투에서 사망했다.

말이 있는 풍경
1910, 캔버스에 유채, 85×112cm, 에센, 폴크방 미술관

1910년 마르크는 자연의 '순수, 진실, 그리고 아름다움'을 발견하고자 하는 희망을 품고 뮌헨을 떠나 오버바이에른의 교외로 이주했다. 덕분에 회화 언어와 작품 내용을 압축하고 단순화하는 데 어느 정도 성공할 수 있었다. 마르크가 내세웠던 목표는 예술의 '절대적인 정수'를 발견하는 것이었다. 여기에는 새로운 정교함, 선과 색채의 새로운 '표현의 풍부함'으로 인해 더욱 강력해진, 인식 가능한 사물들—나무, 새, 동물—의 추상화抽象化가 필요하다고 여겼다. 〈말이 있는 풍경〉은 마르크가 자연주의 색채를 탈피하고자 한 최초의 작품 중 하나이다. 함께 회화를 논하며 보낸 늦여름 동안 아우구스트 마케는 마르크에게 순수한 색채의 추상적, 상징적 잠재력에 대해 확신을 심어주었다. 마르크는 즉시 색채에 관한 자신만의 상징적 이론을 창조하는 데 착수하여, 여기에 강력한 심리적 내용을 쏟아부었다. 마르크는 삼원색에 특정한 성질을 부여하는 것으로 시작했는데, '파랑'은 엄격함, 끈기, 지성을 대표하는 남성색, '노랑'은 부드러움과 환희, 관능을 대변하는 여성색, 그리고 '빨강'은 무겁고 전투적이고 난폭한 물질문명의 색이라고 보았다. 이 세 가지 색을 섞는 것은 그들의 특성도 함께 섞는 것이다. 빨강에 노랑을 더함으로써 그 무거움과 난폭함을 부드러움과 관능으로 완화한다. 빨강에 파랑을 섞음으로써 엄격함과 끈기로 그 호전성을 경감시킨다. 마르크의 〈말이 있는 풍경〉을 해석하기 위해서는 해당 작품이 색채에 관한 이 같은 상징적 이론을 발전시키고 있던 바로 그 무렵 탄생했다는 사실을 항상 염두에 두어야 한다. 마르크의 예술이 단순한 그림에서 복잡한 심리 드라마로 변화하던 시기의 작품인 것이다.

마르크는 종종 인간의 '추잡'보다는 '오염되지 않은' 동물의 순수함이 더 좋다고 말하곤 했다. 또한 그는 자신의 가장 강렬한 감정과 느낌을 전달하기 위한 매개체로써 동물을 애용했다. 가장 대표적인 예가 예언적인 성격의 〈동물들의 운명〉(1913)이다. 이 작품은 제1차 세계 대전의 암운이 코앞까지 닥쳐왔을 무렵 그려졌으며, 재앙의 암흑에 겁을 먹고 뒷다리로 선 고귀한 '푸른 영양'을 보여주고 있다.

들의 운명, 1913,
스에 유채, 195×263.5cm, 바젤 미술관

아우구스트 마케, **채소밭**, 1911,
캔버스에 유채, 47.5×64cm, 본 시립 미술관

앙리 마티스 1869-1954

앙리 마티스Henri Matisse는 1869년 프랑스 북부의 작은 마을 르 카토-캉브레지에서 태어났다. 1887년부터 1888년까지 파리에서 법률을 공부한 후 법무사 사무실에서 일하다가 1890년 맹장염으로 장기간 병석에 누워 있는 동안 그림을 그리기 시작했다. 그 후 1891년 파리로 가서 아카데미즘 화가인 아돌프-윌리엄 부게로의 스튜디오에서 수학했으나 곧 에콜 데 보자르로 옮겨 귀스타브 모로의 문하로 들어갔다. 1890년대 후반에 이르러 그는 폴 고갱, 폴 세잔, 빈센트 반 고흐의 스타일을 자기 것으로 만들었다. 1903년 폴 시냐크를 만나 디비조니즘Divisionism(점묘파)을 실험하기 시작했다. 처음에는 조르주 쇠라 풍으로 순수한 색상의 미세한 '점'을 활용했으나 곧 더욱 과감한 붓 터치를 선호하게 되었다. 1905년 그는 앙드레 드랭, 모리스 블라맹크 등과 함께 당대의 평론가들이 '야수들'이라고 부른 그룹을 결성하게 된다.

음악

1910, 캔버스에 유채, 260×389cm, 상트페테르부르크, 에르미타주 미술관

1907년부터 1910년까지 앙리 마티스는 일련의 인물 구성을 제작했다. 단순한 형태와 색채의 이 작품들은 〈삶의 환희〉(1905-06)의 발견들을 일부 반영하고 있다. 이 새로운 작품들의 주제는 춤추고 노래를 연주하며 놀고 있는 사람들이다. 이 무렵 마티스는 친구이자 야수파 동료인 앙드레 드랭을 따라 남프랑스로 가서 지중해 연안, 스페인 국경과 가까운 페르피냥 근교의 콜리우르에 스튜디오를 열었다.

모든 그림(모든 예술작품)이 관객의 정신, 신경계, 그리고 때로는 육체에까지 공감 반응을 불러일으킨다는 사실을 고려해 볼 때, 그림이 언제나 인간의 몸에 관한 무엇이라는 것은 어찌 보면 당연하다. 인물 자체가 작품의 초점이자 주제인 경우에는 이 사실을 그보다 훨씬 더 쉽게 알 수 있다. 마티스의 〈춤〉(1909-10)과 같은 그림을 보라. 우리는 그림을 마음은 물론 몸으로도 이해할 수 있다. 운동 감각적인 열정의 형태를 통해 우리는 춤의 리드미컬한 기쁨, 공중을 날아다니는 듯한 몸과 흐르는 듯 유려한 팔다리의 움직임을 즐길 수 있으며, 여기에서는 이러한 동작이 유발할 수도 있는 어떠한 신체적인 긴장이나 스트레스도 느껴지지 않는다. 〈음악〉에서는 매우 다른 열정적인 반응이 작용한다. 전반적인 이미지—그린, 블루, 레드라는 색조 사이의 근접성—는 인물들이 '시각적' 높낮이를 구성하면서 혼성, 단조처럼 공명한다. 각각 정확하게 구분된 시간 동안 울리는 하나하나의 음처럼 이들은 배경을 바탕으로 움직이는 방식을 통해 화면 공간 안에서 올라가고 내려가게 된다.

춤, 1909-10, 캔버스에 유채, 260×390cm,
상트페테르부르크, 에르미타주 미술관

마티스, 유럽 채색화와 아메리카 추상화

채도가 높은 색채의 평평하면서도 서로 겹치는 채색면을 강조함으로써 마티스는—폴 고갱의 발자취를 따르며— 유럽 회화의 색채에의 근대적인 접근을 정의하는 데 지대한 공헌을 했다. 후기 파리 화파[41]의 주요 화가들은 물론, 2차 대전 이후 가장 걸출한 영국 화가들—예를 들면 패트릭 콜필드, 데이비드 호크니,[42] 하워드 호지킨 등— 역시 마티스의 영향을 받았다. 그러나 마티스는 미국 추상화, 특히 채색면을 강조한 추상화의 탄생에도 중요한 역할을 했다. 마티스 숭배자라 할 수 있는 화가 밀턴 에브리는 조형 예술가였음에도 불구하고 마크 로스코와 바넷 뉴먼[43]과의 우정을 통해 이 연결고리를 이어나갔다.

파블로 피카소 1881-1973

다니엘-헨리 칸바일러

1910, 캔버스에 유채, 100.5×72.6cm, 시카고 아트 인스티튜트

1910년 피카소는 카탈루냐 지방의 해안 마을 카다케스에서 작업 활동을 하며 여름을 보냈다. 훗날 그는 카다케스 시절을 격렬한 투쟁의 시간이라고 묘사했다. 조형미술에서는 여전히 용적 측정―인체의 '자연주의' 해부학―의 형태를 버리려 애쓰고 있었다. 그는 끈질기게 달라붙는 혼성 시각 언어가 자신을 옭아매며 자신이 원하는 추상의 정도를 거부하고 있다고 느꼈다. 카다케스에서 그는 이러한 문제에 정면으로 태클을 걸었으며, 드로잉에서는 어느 정도 성공을 거두었으나 이러한 발전을 캔버스의 완성작으로 옮겨내지는 못했다.

9월, 파리로 돌아온 피카소는 칸바일러의 초상을 제작하는 일에 착수했는데, 이미 이때부터 카다케스에서 돌파구를 찾았다는 것이 명확하게 드러났다. 칸바일러 자신이 몇 년 후 분석입체파에 대해 언급했을 때 주장했듯 '그는 위대한 한 걸음을 내디뎠다… 갇혀 있는 형태를 뚫고 나가… 새로운 목적을 이뤄내기 위한 새로운 테크닉을 창조해냈다…' 칸바일러가 언급한 변화를 확인하기 위해서 우리는 1910년 봄과 여름에 각각 그린 빌헬름 우데와 앙브루아즈 볼라르의 초상을 같은 해에 완성한 칸바일러의 초상과 비교해 보는 수밖에 없다. 보다 초기작에서 채색된 평면은 그저 그 밑바탕을 뚫고 드러나는 자연주의적인, 그리고 용적 측정적인 형태를 장식하기 위한 표면의 기능밖에 하지 못한다. 반대로 칸바일러의 초상에서 모든 것은 표면 구성이다. 가라앉은 색조, 명암법으로 만들어낸 조명, 그리고 뚜렷한 '디비조니즘'의 표식은 표면을 마치 조각 부조를 연상시키는 무엇으로 탈바꿈시켜놓았다. 부피를 찾아볼 수 없는 것은 말할 나위도 없다. 전반적인 회화면이 너무 얇아 부피를 포함할 수가 없는 것이다. 심지어 평면조차 물질감이 없이, 대부분 투명하거나 혹은 그림자로 녹아드는 것처럼 보인다.

환각적인 형태를 버림으로써 피카소는 초상화가 걸려 있었던 전통적인 액자 구조 혹은 그와 비슷한 것을 없애버렸다. 칸바일러의 초상에서 그는 성격적인 특징―예를 들면 담배 한 모금, 긴 코, 깍지낀 손 등―을 우리가 오늘날 '태그' 혹은 '키'라고 부르는 표식들로 바꿈으로써 특정한 인물의 정체성을 표현하는 데 완전히 새로운 방식을 창조해냈다.

앙브루아즈 볼라르의 초상, 1910,
캔버스에 유채, 93×66cm,
모스크바, 푸슈킨 미술관

폴 세잔, **앙브루아즈 볼라르의 초상**, 1899,
캔버스에 유채, 100×81cm,
파리, 프티 팔레 미술관

디비조니즘

'디비조니즘'이라는 명칭은 애초에는 조르주 쇠라의 점묘 기법을 묘사하기 위한 것이었다. 원래대로라면 순수색의 작은 점들을 체계적으로 배열함으로써 적절한 거리에서 보았을 때 '눈 안에서 섞여' 견고한 형태와 빛나는 색조와 색상의 덩어리를 형성하는 것을 의미했다. 그러나 상징주의, 오르피즘,[44] 그리고 야수파 화가들이 이 명칭을 도입, 점점 널리 쓰이게 되면서 처음의 특정 의미를 부분적으로 잃어버리고 붓질의 단절된, 그러나 규칙적인 패턴을 의미하게 되었다. 분석입체파에서 디비조니즘은 보다 덜 본질적인 '사물'을 표현하기 위해 회화 표면을 개방하는 목적으로 사용하는 명멸하는 수평 표식을 지칭한다.

움베르토 보초니 1882-1916

움베르토 보초니Umberto Boccioni는 1882년 레조디칼라브리아에서 태어나 포를리, 제노바, 파도바, 카타니아에서 어린 시절을 보냈다. 1899년 로마로 와서 스쿠올라 리베라 델 누도(로마 국립 미술학교의 누드 과정)에 입학, 드로잉을 공부하였으며, 이 무렵 자코모 발라, 지노 세베리니, 마리오 시로니 등과 교류하며 자신들만의 디비조니즘을 발전시키기로 마음먹었다. 1906년 파리를 방문한 후 러시아를 여행했다가 마침내 1907년 밀라노에 정착했다. 1909~10년 겨울 필리포 토마소 마리네티를 만난 뒤 문인들의 권유로 밀라노 미래파에 합류했다. 1910년 「미래회화 선언」에 서명하였으며 같

은 해 그의 첫 번째 '심리 상태' 회화가 탄생했다. 1912년 「미래조각 선언」에서 발라와 세베리니의 '시공 연속' 개념―즉 각적이고 역동적이며 항상 존재하는 현실―을 반박하고 대신 '기억하고 눈으로 보는' 대상의 합성을 주장했다. 1915년 미래파의 다른 주요 멤버들과 함께 롬바르디아 자전거 자원부대에 입대하여 전방에서 복무했다. 야전포병대에 재배치된 뒤 1년 후 말에서 떨어진 후유증으로 33세의 나이로 세상을 떠났다.

심리 상태 I : 떠나는 것들
1911, 캔버스에 유채, 70×95cm, 밀라노 시립 현대 미술관

보초니는 입체파(큐비즘)의 성과에 대해서 호의적인 태도를 보이면서도 입체파 회화가 '실제보다 더 대담해 보인다.'라고 평가하며 한발 뒤로 빠졌다. 입체파의 모던한 '원자화'에도 불구하고 그는 분석 입체파가 여전히 정적이고 균형 잡힌 이미지에서 완전히 벗어나지 못했으며, 따라서 모던라이프의 역동적인 조건들을 반영하는 데 실패했다고 보았다. 움직임의 묘사―보초니와 그의 동료들은 '속도'의 개념에 사로잡혀 있었다―는 미래파 프로젝트의 핵심이었다. 마리네티가 말했듯 '속도'를 통한다면 공간을 무너뜨리고 시간을 새로운 '몽유병', 즉 낮과 밤을 산 채로 합성해 시간이 정지되어 보이도록 압축하는 것도 가능하다. 보초니의 경우에는 기억의 중요성을 고집하는 바람에 이러한 비전이 결정적인 심리적 차원을 가지게 되었다. 모던라이프의 '속도'가 인간의 영혼에 새로운 속

심리 상태 II : 남아 있는 것들, 1911,
캔버스에 유채, 70×95.5cm, 밀라노 시립 현대 미술관

심리 상태 I: 고별, 1911,
캔버스에 유채, 70.5×96cm,
뉴욕 현대 미술관(MoMA)

도를 부여해줄지는 모르지만, 상실감을 보다 강렬하게 느끼게끔 위협함으로써 새로운 심리적 고통의 가능성, 새로운 레벨의 불안을 야기할 수도 있다. 몇몇 작품들은 침울하고, 거의 광활한 느낌을 풍긴다. 〈심리 상태 I: 떠나는 것들〉과 같은 작품에서 등장하는 사물들은 근대성의 폭풍에 활동적인 각성으로 몰아쳐 지는 한편, 그로 인해 꺾이고 재형성되기도 한다. 한편 짝을 이루는 대비작 〈심리 상태 II: 남아 있는 것들〉은 세로로 쏟아지는 폭우에 흠뻑 젖어 동떨어진, 반은 물 같은 생물들로 변신하여 서로를 의식하지 못한 채 몽유병자처럼 움직이고 있다.

마르셀 뒤샹 1887-1968

마르셀 뒤샹Marcel Duchamp은 1887년 노르망디의 블랭빌에서 태어났다. 아버지는 법무사였고, 외할아버지는 화가이자 조판가였다. 아버지의 반대에도 불구하고 뒤샹은 물론 그의 두 형까지 모두 예술가의 길을 택했다. 큰형인 가스통(화가)은 자크 비용, 작은형인 레이몽(조각가)은 뒤샹-비용이라는 예명으로 활동했다. 마르셀 뒤샹은 1904년 줄리앙 아카데미에서 수학하기 위해 파리로 와 자크 비용과 함께 지냈다. 1909년 살롱 데 쟁데팡당에서 처음으로 대중에 작품을 공개했다. 이때 입체파인 알베르 글레즈,[45] 장 메챙제,[46] 페르낭 레제는 물론 프란시스 피카비아[47]와도 만나게 되는데, 특히 피카비아는 평생의 벗이 된다. 뒤샹은 〈계단을 내려오는 누드 No. 2〉를 그린 1912년이 예술가로서 가장 중요한 해였다고 말하지만, 실제로 그의 사고가 중대한 변화를 맞은 것은 1911년 〈기차에 앉아 있는 슬픈 젊은이〉라는 점에서 논란의 여지가 있다.

계단을 내려오는 누드 No. 2
1912, 캔버스에 유채, 146×89cm, 필라델피아 미술관

1912년, 뒤샹은 미술사적으로 중대한 의미를 지니는 4점의 캔버스화를 제작했다. 그중 첫 번째인 〈계단을 내려오는 누드 No. 2〉는 연초에, 뒤를 이어 봄에는 〈잽싼 나체들에 둘러싸인 왕과 여왕〉이 나왔는데, 특히 후자는 뒤샹이 가장 아낀 작품이다. 여름에는 〈처녀에서 신부로〉와 〈신부〉가 탄생했다. 이후 뒤샹은 단 4점의 회화—두 버전의 〈초콜릿 가는 사람〉(각 1913/1914)과 〈두절의 네트워크〉(1914), 그리고 의뢰를 받아 제작한 〈너는 나를〉(1918)—만을 더 남겼다. '기성작readymade'의 시초라 여겨지는—물론 당시에는 아직 그러한 명칭이 없었지만— 〈자전거 바퀴〉는 1913년에 탄생했으며 이듬해에 〈약국〉과 진정한 최초의 기성작인 〈병들을 늘어놓은 선반〉이 나왔다. 뒤샹에게 있어 기성작의 발명은 그때까지 회화가 의존해왔던, 기술에 바탕을 둔 미학을 쓸모없게 만들어버림으로써 기능성으로서의 회화에 종지부를 찍었다. 1953년 해리엇, 시드니, 앤드 캐롤 재니스와 가진 미출간 인터뷰에서 말했듯, 기성작은 그에게 '미적인 숙고가 더는 손의 능력이나 재주가 아닌, 정신의 선택에 불과하게끔' 만들어주었다.

에티엔-쥘 마레, **달리는 남자**(부분),
1886-90, 동체 사진

뒤샹이 〈계단을 내려오는 누드〉의 두 번째이자 최종 버전인 이 그림을 그릴 무렵, 그는 이미 그림을 그린다는 행위 자체에 회의를 품고 있었다. 그는 스스로 '망막의 몸서리'라 부른 것에 대한 반대, 즉 다른 말로 하면 종교적, 철학적, 윤리적 아이디어를 전달하기 위한 수단으로서의 회화의 전통적 기능이 아닌, 단순한 시각적인 무엇으로의 회화의 격하에 착수하고 있었다. 이를 감안하면 우리는 〈계단을 내려오는 누드 No. 2〉에서 여러 가지 서로 다른 쟁점을 발견할 수 있다. 어떤 것들은 직접적으로, 어떤 것들은 은유적으로 나타나 있다. 에티

잽싼 나체들에 둘러싸인 왕과 여왕, 1912,
캔버스에 유채, 114.5×128.5cm, 필라델피아 미술관

주저하는 입체파

뒤샹은 1910년부터 1912년까지 파리의 입체파 화가들의 지적인 분위기에 매료되었으며, 어떤 면에서는 상당한 영향을 받기도 했지만, 입체파가 지향하는 예술에 대해서는 전반적으로 회의를 느끼고 있었다. 뒤샹은 입체파(큐비즘)를 '시각주의'라는 역사적인 나사의 또 한 번의 회전일 뿐이라고 생각했다. 그는 입체파의 '색채 조화'는 인정하였지만, 자신의 경우에는 '약간 다른 형식'을 적용하고 있다고 선언했다. 뒤샹은 미래파에 대해서는 '도시의 인상파'라며 공개적인 경멸을 감추지 않았으나 초현실주의에 대해서는 완전히는 아니어도 '시각적인 것에 대항한다.'라는 이유로 어느 정도의 지지는 표명했다.

엔-쥘 마레의 인체 움직임의 사진학적 해부는 그대로 눈앞에 드러난다. 분석입체파에 대한 작가의 관심도 마찬가지이다. 특히 조르주 브라크와 파블로 피카소의 스튜디오에 들락거리면서 발견한 억제된, 그러면서도 솔직한 색채의 활용에 잘 나타나 있다. 또 뒤샹은 수학에도 지속적인 흥미를 보였다. 1910년에는 알프레드 노스 화이트헤드[48]와 버트런드 러셀[49]의 『수학 원리 Principia Mathematica』 제1권이 출간되었다. 제2권은 1912년에 나왔는데, 현상에 대한 메타논리학적 접근을 위한 포석을 놓았다는 평가를 받고 있다. 오스트리아의 수학자이자 논리학인 쿠르트 괴델이 훗날 지적했듯, 『수학 원리』 이후 '더 이상 하나의 결정 문제는 없다. 매분 마다 점점 더 많은 결정이 만들어지고 있기 때문이다.' 〈계단을 내려오는 누드 No. 2〉 속 남자는 마레가 만든 경사를 걸어 내려가는 남자의 동체 사진과 같이 축적된 이미지이다. 나체는 그림을 왼쪽으로부터 오른쪽으로 가로질러 '이동 중'인 모습으로 표현되었다. 이는 구성에 포함되지 않는다. 그렇다면 은유적인 시사는 끝없는 반복—영속하는 동작—에 대한 것인 동시에, 아래로 달려가는 에너지에 관한 것이기도 하다.

로베르 들로네 1885-1941

로베르 들로네Robert Delaunay는 1885년 파리에서 태어났다. 학업을 마친 뒤, 무대 디자인 회사에 도 제로 들어갔다. 1903년 처음으로 회화에 손을 대기 시작하자마자 어느 정도 성공을 거두었다. 초기 작은 스타일 면에서 폴 세잔과 미셸 외젠 슈브뢰이의 색채 이론의 영향을 받은 신인상파에 가까웠 다. 1907년부터 1908년까지 랑(라온)에서 병역 복무를 마친 뒤 파리로 돌아와서는 입체파의 파도에 휩쓸렸다. 1909년 〈에펠탑〉 연작의 첫 번째 작품을 제작했다. 이듬해 러시아 예술가 소니아 테르크 와 결혼했다. 1911~12년 바실리 칸딘스키 초청으로 뮌헨에서 개최된 제1회 청기사 전람회에 참여 했다. 최초의 개인전은 1912년 파리의 갤러리 바르바장주에서 열렸는데, 같은 해에 〈창문〉 연작의 첫 번째 작품을 제작했다. 제1차 세계 대전 동안 들로네 가족은 스페인과 포르투갈에서 머물렀다. 이때 세르게이 디아길레프,[50] 레오니드 마신,[51] 이고르 스트라빈스키[52] 등과 만나 가까운 사이가 되었으며, 발레 뤼스[53]를 위해 의상과 무대 배경을 디자인하기도 했다. 전후에는 많은 공공 작품을 의뢰받아 제작하기도 했다. 들로네는 1941년 몽펠리에에서 사망했다.

시내를 향한 창문

1912, 캔버스에 유채, 채색한 소나무 프레임, 46×40cm, 함부르크 쿤스트할레

〈창문〉 연작은 들로네 예술의 진화 과정에서 매우 중요한 순간을 차지한다. 초기의 인상주의, 디비 조니즘, 그리고 큐비즘의 실험들이 한데 모여 들로네 고유의 무엇인가를 형성하고 있다. 시인이자 평론가였던 기욤 아폴리네르[54]는 재빨리 그 독창성과 중요성을 인식하고는 그 가벼움과 서정성, 음악성에 어울리는 '오르피즘'이라는 명칭을 붙여주었다('오르피즘'은 그리스 신화에 등장하는 시인이자 음악가 오르페우스의 이름에서 기인했다). 빛이 건축과 실내 공간의 형태와 색채에 가져오는 변화에 매 료된 들로네는 파리의 생-세브랭 성당의 스테인드글라스를 통해 쏟아져 들어오는 햇빛에서 얻은 영감을 그렸다. 그는 이미 1909년과 1910년에도 같은 실내를 다양한 버전으로 그린 바 있는데, 하 나같이 둔감한 무채색에 큐비즘 스타일을 고집했다. 그와는 대조적으로 후기의 작품들은 모두 색 채와 빛, 혹은 빛남과 투명함이다. 그 어떤 것도 확실한 것은 없다. 앞으로 나섰다가 뒤로 물러서는, 분광을 조절한 반투명한 겹겹의 색채 층만이 있을 뿐이다. 〈시내를 향한 창문〉 전반에서 느껴지는 채색된 이미지는 캔버스 가장자리와 같은 높이로 끼운 채색 프레임으로 더욱 강조된다. 작품의 표 면은 일정하나, 가로질러 흐르고 프레임 안팎을 들고나는 공간을 인지할 수 있다. 이러한 장치는 제 목('바깥세상이 보이는'이 아닌 '바깥세상을 향한')에 내재하는 교묘한 모호함에 실제적인 포인트를 준다. 이러한 내부와 외부의 융합은 작품에 재스퍼 존스[55]의 초기 납화 작품 표면에서만 느낄 수 있는 시 적으로 굴절된, 형식적인 복잡함을 부여한다.

숲속의 에펠탑, 1910,
캔버스에 유채, 126.5×93cm,
뉴욕, 솔로몬 R. 구겐하임 미술관

생-세브랭 성당 No. 3, 1909-10,
캔버스에 유채, 114×88.5cm,
뉴욕, 솔로몬 R. 구겐하임 미술관

"예술이 은근함의 한계를 손에
넣기 위해서는 우리의 조화로운
시각, 즉 명료함에 의지해야 한다.
명료함이란 비율의 균형이 있는
색채이다. 비율의 균형은 한 가지
행위에 동시에 연관된
다양한 요소들로 구성된다.
이 행위는 빛의 조화롭고 동시적인
움직임으로, 유일한 현실이기도 하다."

_로베르 들로네

조르조 데 키리코 1888-1978

안드레아 데 키리코(후에 알베르토 사비니오로 개명)의 형인 조르조 데 키리코Giorgio de Chirico는 그리스 볼로스의 이탈리아인 가정에서 태어났다. 그는 집에서 어머니의 감독 아래 고대 역사, 어학, 그리스 신화에 중점을 둔 기본 교육을 받았다. 또한 그리스 정부에 고용된 철도 엔지니어였던 아버지로부터 공학 드로잉의 다양한 시스템을 배웠다. 데 키리코는 아테네의 고등 미술학교에서 드로잉과 회화를 배운 뒤 뮌헨의 회화미술 아카데미에서 수학했다. 피렌체의 예술 아카데미에서 상징주의 화가들—스위스 태생의 아르놀트 뵈클린과 독일 화가 막스 클링거—과 니체 철학에 빠지기도 했다.

붉은 탑
1913, 캔버스에 유채, 73.5×100.5cm, 베네치아, 페기 구겐하임 컬렉션

〈붉은 탑〉은 흔히 '피아차 시기'—니체에 심취해 있었던 1910년부터 1913년까지—라고 불리는 무렵에 탄생한 작품이다. 이 시기의 가장 초기 작품들은 뵈클린의 심상에서 직접적인 영향을 받았지만, 데 키리코가 니체에게 빠져들며 '분위기' 혹은 '무드'를 의미하는 '슈팀뭉Stimmung'의 개념을 이해하면서 이러한 유대는 빠른 속도로 자취를 감췄다. 피아차(이탈리아어로 '광장'이라는 뜻: 역주)는 그 질서정연한 열주들, 사막과도 같은 개방된 공간과 매우 독특한 '슈팀뭉'—그림자를 하나도 찾아볼 수 없는 정오나, 땅거미가 내리고 길게 뻗은 그림자가 신비로운 어둠을 만들어내는 늦은 오후에 볼 수 있는—과 더불어 '형이상학적 묵시'를 위한 완벽한 배경으로 보인다. 탑은 이러한 작품에 흔히 등장하는 소재이지만, 프로이트가 제시한 무의식적인 남근숭배의 에너지보다는 초월의 힘—니체의 '힘을 향한 의지'—을 상징한다.

무대와도 같은 오페라적인 공간, 깊이 파고드는 햇빛, 좌우 대칭적인, 거의 종잇장처럼 얇은 건축물, 거짓된 혹은 인위적인 관점, 수평선을 향해 드라마틱하게 빛나는 구름 한 점 없는 짙푸른 하늘, 붉고 누런 색조의 풍경들, 그리고 사라져가는 유개차와 몸체가 잘려버린 기념물 등 이 시기 데 키리코의 작품에서 핵심적인 특징은 〈붉은 탑〉에서 거의 다 찾아볼 수 있다.

시인의 출정, 1912,
캔버스에 유채, 66×86cm,
개인 소장

니체를 추모하며

토리노의 카를로 알베르토 광장(피아차 카를로 알베르토)에 지금도 서 있는 카를로 알베르토 기마상의 실루엣은 데 키리코의 〈붉은 탑〉과 니체를 절대적으로 연결하는 끈이다. 사실 이 기마상의 존재로 인해 이 작품이 대철학자에게 바치는 경의가 된 것이나 마찬가지다. 카를로 알베르토 광장에서부터 시작하는 카를로 알베르토 街는 니체가 토리노에서 머무는 동안 거주했던 곳이며, 또한 그의 마지막 대작이라 평가받는 『여기, 이 사람을 보라Ecce Homo』(1888)를 저술한 장소이기도 하다. 무엇보다 카를로 알베르토 광장은 1889년 니체가 광기에 빠져들며 몰락의 길을 걷기 시작한 곳이었다.

괴이한 시간의 환희와 수수께끼, 1913,
캔버스에 유채, 129.5×83.5cm,
개인 소장

바실리 칸딘스키 1866-1944

1910년 처음으로 완전히 추상적인 수채화를 완성했으나, 그의 대작에서 모든 교묘한 참조의 흔적들이 사라진 것은 1914년에 이르러서이다. 이 과도기 동안 칸딘스키는 주로 추상적인 시각 언어를 탐구하는 데 가장 좋은 기회를 제공해줄 수 있을 것이라 여겨지는 풍경화에 몰두하는 동시에, 식별할 수 있는 사물의 어떠한 개념을 버리지는 않았다. 그는 비형태부여를 선호하기는 했지만, 마지막 한 걸음을 내딛기 위한 견고한 이론적인 토대가 필요했다. 블라바츠키 부인이나 루돌프 슈타이너의 『신지학Theosophie』(1904) 등 철학과 신지학 지식을 바탕으로 한 저술을 통해 스스로 이러한 배경을 제공하고자 하기도 했다. 특히 큰 영향을 미친 것은 1907년에 처음 출간된 빌헬름 보링거의 고전 『추상과 감정이입Abstraction and Empathy』이었다. 칸딘스키는 '예술작품은 자연과 같은 수준의 독립적인 유기체이다.'라는 보링거의 주장에 매우 감동을 하였다.

녹색 중심부가 있는 회화
1913, 캔버스에 유채, 108.9×118.4cm, 시카고 아트 인스티튜트

〈녹색 중심부가 있는 회화〉는 칸딘스키가 묘사적이고, 자기언급적인 제목을 붙인 최초의 작품 중 하나이다. 이보다 앞선 작품들은 대부분 〈즉흥 6(아프리카)〉(1909) 같은, 제한적인 의미를 부여하는 장소의 이름을 덧붙인 포괄적인 제목이거나, 혹은 〈교회가 있는 풍경〉(1913)처럼 풍경 속에 등장하는 무언가를 직접적으로 가리키는 제목이었다. 칸딘스키의 추상 이론에서 핵심은 다른 어떤 것을 가리키지 않고도 예술작품의 외형적 형태를 결정할 수 있는 '내적 필요성'이 존재한다는 것이다. 예술가가 해야 할 일이란 우선 자신의 '내적 소리'를 확립하고 지속적인 접촉을 함으로써 그 시각적인 면을 형태와 색채로 캔버스 위에 풀어놓는 것이다. 간신히 인식할 수 있는 현상의 존재를 암시하는 〈녹색 중심부가 있는 회화〉에

첫 번째 추상 수채화, 1913,
종이에 연필, 수채 물감, 잉크, 50×65cm,
파리, 조르주 퐁피두 센터, 국립 근대 미술관

서처럼 자연 질서와 유사한 이미지들—파란 부분은 하늘처럼 보이고, 어떤 형상은 인간이나 물고기처럼 보이고—이 나타날 수도 있지만, 화가가 의도한 바는 아니다. 이 작품에서는 모든 것이 공간 속에서 고정된—오른편 1/3가량을 가로지르는, 마치 커튼 같은 빨강의 보조부로 인해 안정된— 녹색 중심부 주위를 빙빙 돌고 있다. 나머지 형상들 역시 모두 움직이고 있는 것처럼 보인다.

추상화의 시작

빨간 점들이 있는 풍경 I, 1913,
캔버스에 유채, 78×100cm, 에센, 폴크방 미술관

1888년 퐁타벤의 폴 고갱 문하에서 작업하고 있던 폴 세뤼지에는 거의 완전한 추상에 매우 근접한 〈부적〉을 완성했다. 그러나 완전한 추상은 그의 목표가 아니었다. 사실 예술가들이 추상을 자신들의 창조적인 의도에 매우 중요한 무엇이라고 여긴 것은 20세기 초반에 접어들어서였다. 칸딘스키는 1912~13년경 추상화로 옮겨왔다. 1912년 프란티세크 쿠프카가 최초의 완전한 추상화를 파리에서 선보였다. 1913년 역시 프랑스에서 로베르 들로네가 그의 첫 번째 '환형 형상circular form' 혹은 '디스크 회화'를 전시했다. 네덜란드에서는 1905년에 시작된 기나긴 과도기를 거쳐 1914년, 피트 몬드리안이 그의 첫 번째 '비형태부여' 회화를 내놓았다. 러시아에서는 1915년 카지미르 말레비치가 기하학적이고 지상주의적인 '비구상' 작품들을 제작했다.

카를 슈미트-로틀루프 1884-1976

1884년 출생한 카를 슈미트-로틀루프Karl Schmidt-Rottluff는 에른스트 루트비히 키르히너의 친구이자 브뤼케파의 창립 멤버 중 한 사람이다. 브뤼케파의 사상적 중심이라 할 수 있는 멤버였으나— 그는 이미 10대 때 헨리크 입센과 요한 아우구스트 스트린드베리를 접했으며 니체의 저서에 통달해 있었다— 특별히 활동적인 회원은 아니었다. 그는 단체 활동을 매우 조심스러워했다. 1911년 키르히너보다 앞서 베를린으로 이주했으며 함부르크에도 작은 작업실을 차렸다. 1976년 베를린에서 세상을 떠났다.

해변에서 물놀이 하는 네 사람
1913, 캔버스에 유채, 88×101cm, 하노버, 슈프렝겔 미술관

브뤼케파 후기 작품—브뤼케파는 이 작품이 완성된 지 얼마 되지 않은 1913년 5월에 해체되었다 — 중 하나인 〈해변에서 물놀이 하는 네 사람〉은 슈미트-로틀루프의 전성기를 대변한다. 슈미트-로틀루프는 야외에서 누드를 연구하고 풍경화를 그리며 여름을 보내곤 하던 당가스트라는 마을 주변의 시골 풍경을 매우 사랑했다. 그는 도회지 소재에는 별 관심이 없었으므로 이러한 해변에서 겨우내 그림을 그리는 데 필요한 시각적 소재들을 수집하곤 했다. 〈해변에서 물놀이 하는 네 사람〉은 이와 같은 과정을 통해 태어난 전형적인 작품으로, 야외에 나가 그린 것이 아니라 스튜디오에서 구상했다. 〈당가스트 풍경〉(1910)에서 볼 수 있는 모티프들과는 달리 특별한 관점이랄 것도 없고, 인물들 역시 1912년 당가스트에서 그린 〈몸단장하는 소녀〉 같은 개별적인 인물화에 나타나는 단절감이 느껴진다. 〈해변에서 물놀이 하는 네 사람〉을 그리기 바로 전해에 슈미트-로틀루프는 쾰른에서 열린 존더분트Sonderbund 전시회에 참여, 피카소와 브라크 같은 입체파 작품들을 보고는 함부르크로 돌아와 '아프리카화化'한 입체파 형태를 실험한 일련의 작품들을 내놓았다. 짧은 기간이기는 하지만 그의 인물화는 〈두 여인〉(1912)에서 볼 수 있는 것처럼 각지고 윤곽이 분명해졌으며 얼굴은 마스크와 비슷해졌다. 이러한 흔적이 〈물놀이하는 네 사람〉에도 남아 있지만, 음악적인 울림을 만들어내는 듯한 형태의 순환하는 흐름과 높은 색채 대비로 인해 훨씬 부드러워진 모습이다.

당가스트 풍경, 1910,
캔버스에 유채, 76×84cm,
암스테르담 시립 미술관

두 여인, 1912,
캔버스에 유채, 76×84cm,
런던, 테이트 컬렉션

브뤼케파의 해체—집합성의 거부

브뤼케파의 핵심 멤버들은 처음 만났을 당시 모두 20대 초반이었다. 이들의 초기 목적은 그저 단순히 함께 살면서 작업하는 것뿐이었다. 그들은 청춘의 창의력을 이용하여 사회생활을 변형하고자 했다. 그들의 초창기 발언을 보면 이러한 생각이 분명히 드러난다. '우리는 모든 젊은이를 부른다. 그리고 — 미래를 짊어진 젊은이로서 — 우리는 오랜 기득권에 저항하여 우리의 손과 삶을 위한 자유를 얻기를 원한다. 즉각적이고 솔직한 방식으로 자신에게 자극을 주는 모든 것을 창조적으로 만들 수 있는 모든 이는 우리와 한편이다.' 그러나 사회적 이상 공동체로 시작한 이들의 모임은 곧 비슷비슷한 분위기의 반半 규격화된 미美적 프로젝트로 변하고 말았다. 베를린으로 이주한 후 멤버들은 각자 다른 방향으로 시선을 돌리기 시작했고, 브뤼케파는 갈라지기 시작했다. 1913년 5월, 키르히너가 스스로를 브뤼케파를 이끄는 스타일 메이커이자 가장 중요한 예술가로 자칭한 『브뤼케파 연감』을 출간하면서 브뤼케파는 완전히 해체되고 말았다.

오스카 코코슈카 1886-1980

오스카 코코슈카Oskar Kokoschka는 1886년 오스트리아 푀힐라른에서 태어났다. 어린 시절 대부분을 빈에서 보낸 뒤 빈의 장식예술학교에 들어가 회화를 공부했으나, 1908년 학교의 허락을 받지 않은 작품을 전시했다는 이유로 갑작스레 퇴학당했다. 이 무렵 코코슈카는 건축가인 아돌프 로스와 친한 친구 사이였는데, 로스는 코코슈카에게 흔들림 없는 지지와 성원을 보내주었다. 활동 초기 코코슈카는 화가뿐만 아니라 시인과 극작가로도 활약했으며 특히 표현주의 연극의 창시자라는 평을 받았다. 그의 첫 번째 개인전은 1910년 베를린의 파울 카시레르 화랑에서 열렸다. 제1차 세계 대전 발발 전까지 코코슈카는 베를린과 빈에서 살았지만, 전쟁이 터지자 자원입대했다. 우크라이나 전선에서 큰 부상을 입고 회복기를 거치는 동안 드레스덴으로 이주, 1919년 드레스덴 예술 아카데미의 회장이 되었다. 1931년 나치가 집권하면서 독일을 떠나 프라하로 옮겨갔다. 독일에서 그의 작품들은 '타락했다.'라는 이유로 공공 전시가 금지됐다. 코코슈카는 1938년 영국으로 망명, 영국 시민권을 얻었고 1980년 스위스 몽트뢰에서 사망했다.

큐피드와 토끼가 있는 정물
1913-14, 캔버스에 유채, 90×120cm, 취리히 쿤스트하우스 미술관

〈큐피드와 토끼가 있는 정물〉을 그렸을 당시 코코슈카는 겨우 스물일곱 살이었다. 이 작품은 그의 작업 중에서도 가장 이상하고 수수께끼 같은 작품으로 남아 있다. 정물화로 분류되기는 하지만 그림에 등장하는 모든 사물은 움직이고 있거나 혹은 어느 때라도 충분히 움직일 수 있는 것들이다. 명확한 주제도, 내러티브도 없이 시각적 알레고리로 온통 뒤덮여 있다. 더욱 흥미로운 사실은 그림의 주인공이자 가장 활동적인 대상이기도 한 줄무늬 고양이(혹은 어린 호랑이)가 제목에 등장하지 않는다는 것이다. 1900년 직후 빈 시민이었다면 누구나 그러했듯 코코슈카도 프로이트의 『꿈의 해석』(1900)을 읽었으며 이때부터 그의 시에는 몽환적인 특징이 나타난다. 이 무렵 코코슈카의 시는 표현주의와 초현실주의적 요소들, 성적 굴복과 까닭 없는 폭력의 악몽과도 같은 환상으로 가득하다. 그의 희곡들—예를 들면 훗날 파울 힌데미트[56)가 오페라로 개작하기도 한 『살인: 여인들의 희망Mörder: Hoffnung der Frauen』 같은 단편들—은 동물적인 본능의 먹이가 되어버린 개인들로 북적거린다. 그렇기에 〈큐피드와 토끼가 있는 정물〉에 적극적인 상징주의가 보이지 않는다는 점은 상당히 놀랍다. 가장 겉으로 보이는 연관성은 그때 막 실패로 끝난 알마 말러(작곡가 구스타프 말러의 아내)와의 사랑일 것이다. 코코슈카의 어머니는 두 사람의 관계를 맹렬하게 반대하였으며, 심지어 알마에게 폭력을 행사하기도 했다고 한다. 큐피드는 확실히 우울한 모습이며 모든 행위로부터 등을 돌리고 있다. 고양이—입 밖으로 말할 수는 없었겠지만 아마 코코슈카의 어머니를 가리키는 듯하다—는 무대 중앙을 차지하고 있지만, 토끼—코코슈카 자신—는 그저 시무룩하게 멀리서 바라보고 있을 뿐 완벽하게 정적이다(이 때문에 제목에 '정물'이라는 이름을 붙인 것일까?).

알마 말러의 초상, 1912-13,
캔버스에 유채, 62×56cm,
도쿄 국립 현대 미술관

카지미르 말레비치 1878-1935

카지미르 말레비치Kasimir Malevich는 1878년 우크라이나의 키예프에서 태어났다. 동네의 드로잉 학교를 다니다가 모스크바로 이주, 1904년부터 1910년까지 모스크바 회화조각건축학교에서 수학했다. 친구인 알렉산드라 엑스테르, 블라디미르 타틀린 등과 함께 청년 연합[57]은 물론 모스크바의 예술가 모임 '당나귀 꼬리'[58]와도 전시회를 열었다. 1914년 살롱 데 쟁데팡당에 출품했으며 절대주의[59] 선언이라 할 수 있는 『입체주의에서 절대주의로』를 저술했다. 재능을 갖춘 헌신적인 교사이기도 했던 말레비치는 벨로루시의 비테브스크 실용 미술 학교, 레닌그라드 예술 아카데미, 키예프 국립 예술원에서 가르치기도 했다. 1926년 근대 미술에 대한 유명한 논문인 『비구상 세계』를 출간했다. 스탈린 정권의 탄압으로 1935년 레닌그라드에서 가난 속에 세상을 떠났다.

"내가 전시해 온 것은
'비어 있는 정사각형'이 아니라
비구상성의 느낌일 뿐이다."

_카지미르 말레비치

검은 정사각형
1915, 캔버스에 유채, 80×80cm, 모스크바, 국립 트레티야코프 미술관

절대주의의 목적은 말레비치가 자신의 1915년 선언문에서 밝혔듯, '예술에 대한 생각, 컨셉, 이미지'들을 모두 버리고 '느낌 외에는 아무것도 인지할 수 없는 사막'에 도달하는 것이었다. 이것은 말레비치가 당대의 주요 아방가르드 운동—입체파와 미래파—의 가르침을 발굴하고, 재생시키고, 완전하게 흡수한 기나긴 견습 시절을 통해 마침내 현실화되었으며, 필연적으로 말레비치가 '비구상 예술'이라고 부른 진화의 그다음 단계가 되었다. 주요한 선구작은 말레비치가 우크라이나의 작은 마을 스콥트시에서 소작농, 수공업자들과 어울리며 다른 절대주의 예술가들과 함께 활동하던 시절인 1915년에 선보인 〈검은 정사각형〉이었다. 이 작품에는 숨김도, 복잡함도 없다. 그저 제목에 나와 있는 그대로다. 하얀 바탕 위에 놓여 있는 검은 정사각형, 세심하게 처리한 표면과 칼로 자른 듯 명료한 가장자리. 말레비치가 이 작품에 부여한 중요성을 완전히 이해하기 위해서는 우선 말레비

검은 원, 1923-29, 캔버스에 유채, 79×79cm, 개인 소장

4개의 정사각형, 1915, 캔버스에 유채, 49×49cm, 사라토프, A. N. 라디셰프 국립 미술관

치가 말한 '느낌'이 무엇인지 알아야 할 필요가 있다. 말레비치에게 세상의 문제란, 우리가 볼 수 있
듯 그 고의적인 혼란, 사물과 사고의 혼재를 표명하려는 경향이다. 말레비치는 이 세상 너머 어딘가
—그리고 구상적인 세계에서 태어난 사고의 영역 바깥 어딘가—에 스스로를 '비구상적인 느낌'이
라 드러내는 완전히 다른 경험의 질서가 있을 것이라 확신했다. 또한 그는 이러한 '느낌'은 우주의
공허를 바탕으로 그와 대조를 이루는 순수한 기하학적 형태를 통해 표현된다. 말레비치는 이러한
대안적 질서를 단순한 공식으로 묘사했다. '검은 정사각형 = 느낌, 흰 바탕 = 이 느낌 너머의 공허.'
그는 〈검은 정사각형〉 이후 〈검은 원〉(1923-29), 〈4개의 정사각형〉(1915) 등 절대주의적인 구성들을
잇달아 내놓았다. 말레비치는 모두 4가지 버전의 〈검은 정사각형〉을 제작했다. 첫 번째 버전(1915)
과 세 번째 버전(1929)은 트레티야코프 미술관에, 두 번째 버전(1923)은 상트페테르부르크의 러시
아 국립 미술관에, 그리고 1913년이라는 제작연도가 뒷면에 새겨져 있기는 하지만 실제로는 1920
년대 후반에서 1930년대 초반에 제작되었을 것으로 추정되는 마지막 버전은 상트페테르부르크의
에르미타주 미술관이 소장하고 있다.

후안 그리스 1887-1927

후안 그리스Juan Gris는 1887년 마드리드에서 태어났다. 1902년부터 1904년까지 예술제조학교에서 테크니컬 드로잉을 배운 뒤 호세 모레노 카르보네로의 스튜디오에서 회화를 공부하기 시작했다. 1906년 파리로 이주, 앙리 마티스, 조르주 브라크, 페르낭 레제 등과 가까운 사이가 되었다. 그는 「르 리아Le Rire」나 「르 샤리바리Le Charivari」 같은 풍자 잡지의 삽화가로 일하며 생계를 꾸려나갔다. 같은 시골 출신인 파블로 피카소의 권유로 1910년 화가로서 본격적인 활동을 시작했다. 맨 처음에는 분석 입체파 스타일로 그렸으나 1910년대 중반 자신만의 합성 입체파를 창시하기에 이르렀다. 1922년 세르게이 디아길레프를 위하여 발레 배경을 제작하기도 했다. 1924년 그리스는 소르본에서 그 유명한 '회화의 가능성'을 강연했다. 1927년 파리의 불로뉴-쉬르-센 지구에서 40세의 나이로 세상을 떠났다.

신문이 있는 정물
1916, 캔버스에 유채, 73×60cm, 워싱턴 DC, 필립스 컬렉션

후안 그리스는 입체파 삼총사 중에서 가장 끈기 있고 자신만의 특색을 지닌 화가였다. 그는 인생에서 화가로 보낸 길지 않은 시간 대부분을 합성 입체파 풍의 정물을 그리는 데 쏟았다. 브라크와는 막역한 사이였고 피카소를 숭배했지만, 두 사람과는 전혀 다른 화가로 역사에 남았다. 이러한 차이점은 1910~11년 그리스가 제작한 분석 입체파 작품들에서 드러난다. 그리스의 〈책〉(1911)과 같은 해에 그려진 피카소의 〈럼주 병이 있는 정물〉을 비교해 본다면 사물에 대한 완연히 다른 접근 방식을 알 수 있다. 피카소가 기꺼이 병을 깨뜨리고 그 파편을 캔버스 공간 전역에 마구 흩어놓았다면, 그리스는 각 사물의 물질적 순수성을 지키는 데 온 힘을 기울였다. 비록 그가 그린 커피포트나 주전자, 컵이 다양한 관점에 따라 개조되면서 이리저리 꽉 짜인 느낌을 받기는 하지만, 여전히 그들을 그림 속 다른 사물들로부터 확실하게 떼어놓는 현실적인 경계선이 있는 것이다. 사물의 순수성에 대한 그리스의 애착은 1916년경에 제작한 일련의 합성 입체파 정물에서도 확연히 드러난다. 이 중 〈신문이 있는 정물〉은 가장 우아하고 명료한 작품 중 하나이다. 이 작품에서는 각각의 사물에 존재하기 위한 고유의 기하학적 공간이 주어졌다. 리큐르 잔은 투명한 튜브 속에 서 있지만, 관점을 바꾸어 위에서 테이블을 내려다보면 스스로 분해되고 있는 것은 잔이 아니라 튜브이다. 또한 그리스는 과일 그릇에도 똑같은 장치를 적용했다. 모든 형상의 조합—투명하지 않은 부분—이 자르고, 접고, 찢어 붙인 종이의 모습을 하면서 평탄함은 거의 문자 그대로의 의미를 지닌다. 전반적인 정확성과 도면과 입면도 사이를 손쉽게 드나드는 방식(특히 그림의 왼쪽에서 찾아볼 수 있다)은 공학 제도사였던 젊은 날의 경험 때문이리라고 추정된다.

책, 1911,
캔버스에 유채, 55×46cm,
파리, 조르주 퐁피두 센터, 국립 근대 미술관

파블로 피카소, **럼주 병이 있는 정물**, 1911,
캔버스에 유채, 61.5×50.5cm,
뉴욕, 메트로폴리탄 미술관

막스 베크만 1884-1950

"나른하고 몽환적인 동화와 시 속에 들어 앉아 있는 대신, 공포스럽고 흔해 빠진 멋지면서도 그로테스크한 인생의 진부함 속으로 나를 끌어 들이는 그 평범하고 저속한, 날 것 그대로의 예술을 만나면 나의 심장은 더욱 빨리 뛴다."

_막스 베크만

1884년 라이프치히에서 태어난 막스 베크만Max Beckmann은 1900~1903년에 바이마르 예술 아카데미에서 실물 모델부터 고대 석고상들을 망라하는 총체적인 회화 수업을 받았다. 데 생에 잔뼈가 굵은 데다 회화에도 상당한 재능을 보인 베크만은 1904년 베를린으로 이주한 뒤, 1910년 이후 로비스 코린트, 막스 리버만, 막스 슬레포크트 등과 함께 베를린 분리파의 주요 멤버가 되었다. 제1차 세계 대전 전까지, 베크만은 대형 도시 풍경과 우의적인 조형 구성을 즐겨 그렸다. 전쟁이 발발하자 베크만은 야전병원의 위생병으로 자원입대하였으나 신경 쇠약을 일으켜 1년 만에 전역했다. 1917년 다시 이젤 앞에 앉았을 때는 작풍이 바뀌어 있었다. 새로운 작품들의 복잡성은 거의 고딕 예술에 가까웠다. 가볍게 모델링한 형태가 얇고 반半 입체파적인 공간 안에 찌부러져 있다. 1920년 그는 이미 1920년대 초반 표현주의의 한 갈래로 오토 딕스나 게오르게 그로스 등을 포함하고 있던 신즉물주의Neue Sachlichkeit의 등장에 중요한 역할을 했다. 1930년대 초반까지, 베크만은 동시대의 가장 인기 있는 독일 화가였으나, 1933년 아돌프 히틀러가 정권을 잡으면서 급격한 내리막길을 걷게 된다. 나치에 의해 '퇴폐적'이라는 비난을 받은 베크만의 작품 약 600여 점이 독일의 미술관들에서 전시를 금지당했다. 암스테르담으로 망명한 그는 1947년 가족과 함께 도미, 생의 마지막 3년을 작품 활동과 후진 양성에 바쳤다. 베크만은 1950년 뉴욕에서 세상을 떠났다.

밤
1918-19, 캔버스에 유채, 133×154cm, 뒤셀도르프, 노르트라인-베스트팔렌 주립 미술관

죽음의 위대한 장면, 1906,
캔버스에 유채, 131×141cm,
바이에른 국립 회화 컬렉션, 뮌헨 국립 근대 미술관

막스 베크만의 작품 가운데 가장 중요한 작품 중 하나로 손꼽히는 〈밤〉은 신사실주의 시기의 첫머리에 태어났다. 정치적 알레고리를 의도한 작품으로, 베크만이 이 작품을 완성했을 당시 기아와 정국 불안, 무법 상태 등으로 고통받고 있던 조국 독일은 물론—이러한 상황은 결국 1918년의 '혁명'으로 이어지게 된다— 제1차 세계 대전으로 인해 정치적으로 마비 상태였던 외부의 문명 세계를 향한 메시지였다. 베크만은 이 작품의 제작 의도를 '인류에게 그 숙명을 그린 그림을 보여주고 싶어서'라고 했다. 그 우의적 힘은 외부에서 온 반半 공인 세력이 개인적인 실내 공간을 난폭하게 침범하는 장

면 묘사에서 비롯된다. 세 명의 빚쟁이가 가재도구도 별반 없는 가난한 가족이 사는 다락방에 밀고 들어왔다. 맨 위쪽 왼편 구석에는 가장인 남자가 목이 매달리고 있다. 여자는 이미 겁탈을 당한 후인 듯, 옷이 벗겨지고 다리를 벌린 채 두 손이 매달려 묶여 있다. 딸은 남자들에게 멈춰달라며 간청하고, 왼쪽 뒤편으로 보이는 노부모는 끼어들 기력도 없이 훌쩍이며 기도 중이다. 매우 날카로운 색조 대비로 인해 그림 전체가 부서진 파편 같아 보인다. 공간의 피상성과 형태들이 붐비며 서로 밀치는 방식은 1911~12년의 입체파 회화를 연상시키지만, 이 작품에는 적어도 신체의 조각화는 보이지 않는다. 팔다리가 잡아당겨지고, 비틀리고, 기이하게 구부러지기는 했으나, 잘려나가거나 하는 일 없이 온전하고, 어느 정도 자세하게—힘줄에 붙어 있는 구불구불한 근육이나 막 불거져 올라왔다 다시 가라앉으려 하는 핏줄, 움켜쥐듯 구부러져 있는 손가락, 발가락 등— 묘사되어 있다. 전반적인 드로잉은 날카롭고 각졌으며 심지어 금방이라도 부서질 것 같다. 베크만의 세계 역시 막 일치단결하려는 참이었다.

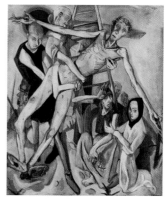

그리스도를 십자가에서 내림, 1917,
캔버스에 유채, 151×129cm,
뉴욕 현대 미술관(MoMA)

아메데오 모딜리아니 1884-1920

아메데오 모딜리아니Amedeo Modigliani는 1884년 이탈리아 리보르노에서 태어났다. 십 대 초반, 가슴막염과 티푸스로 학교를 중퇴했다. 열다섯 살 때까지 이탈리아 화가 굴리엘모 미켈리의 스튜디오에서 그림을 배웠다. 1902년 피렌체로 갔다가 14세기 거장 두초와 시모네 마르티니의 작품을 보고 매료되어, 훗날까지도 그 영향을 받게 된다. 1906년—짧은 기간 동안 피렌체와 베네치아에서 공부하며 1905년 베네치아 비엔날레에서 앙리 드 툴루즈-로트레크를 접한 직후— 파리로 떠났다. 몽마르트르에 스튜디오를 차리고 지노 세베리니, 앙드레 드랭, 파블로 피카소 등과 어울렸다. 1909년 모딜리아니는 몽파르나스로 이사하여 조각가 콘스탄틴 브랑쿠시의 이웃이 되었다. 1910년 미래주의 선언에 서명할 것을 초대받았으나 거절했다. 이 무렵 브랑쿠시의 영향으로 30점에 이르는 길쭉한 석조 두상을 제작했다. 기본적으로 초상화가였던 모딜리아니의 걸작들 대부분은 장 콕토, 샤임 수틴, 자크 립시츠, 모이즈 키슬링 같은 가까운 친구들이나 동료 화가들을 그린 것이다. 후기작들은 정부인 잔 에뷔테른의 초상이 주를 이루는데, 모딜리아니는 1917년 그녀를 처음 만나 사이에 딸 하나를 두었다. 이 무렵 그는 이미 병으로 쇠약해져 있었다. 1920년, 모딜리아니는 결핵성수막염으로 병원에 실려 온 뒤 사망했고, 잔 에뷔테른은 그다음 날 자살했다.

잔 에뷔테른의 초상
1919, 캔버스에 유채, 91.4×73cm, 뉴욕, 메트로폴리탄 미술관

열아홉 살의 아름다운 화가 지망생 잔 에뷔테른을 만난 후 모딜리아니의 회화는 단순미가 더욱 강조되는 한편, 전에 없던 서정미를 드러내게 된다. 이미 건강이 악화되어 가고 있었음에도 모딜리아니는 잔을 그리는데 싫증을 모르는 듯했다. 잔의 초상화를 한데 모으면 어떤 기분, 어떤 분위기의 그녀라도 모두 볼 수 있으며, 한 작품 한 작품마다 나른한 곡선으로 두른 더욱 단순화한 형태와 새로운 터치의 부드러움을 엿볼 수 있다. 이러한 새로운 느낌은 비단 잔의 초상에만 국한되지 않고, 1918년부터 1919년 사이에 모딜리아니가 그린 다른 초상화—예를 들면 〈농부 소년〉이나 〈모자를 쓰고 앉아 있는 소년〉(1918)—에도 전이되었다. 그럼에도 잔을 그린 그림에서는 매우 특별한 무엇이 느껴지는데, 이러한 느낌은 메트로폴리탄 미술관이 소장하고 있는 〈잔 에뷔테른의 초상〉에서 더욱 강하게 드러난다. 이 그림은 모든 디테일에서 사랑스러우리만치 관능적이다. 길쭉한 아몬드 모양의 얼굴과 그 옆으로 흘러내리는 다갈색 머리카락, 백조를 연상시키는 목, 부드럽게 경사를 이루는 어깨와 늘씬한 팔, 놀랄 만큼 여성적인 허리

잔 에뷔테른의 초상, 1918, 캔버스에 유채, 100×65cm, 패서디나, 노턴 사이먼 미술관

장 오귀스트 앵그르, **폴-시기스베르 무아테시에 부인의 초상**, 1856, 캔버스에 유채, 120×92.1cm, 런던, 내셔널 갤러리

와 손. 무엇보다 인상적인 것은 왼손의 제스처이다. 한 손가락을 바깥쪽으로 구부려 다소 장난스럽게 뺨에 대고 있는 모습이 장 오귀스트 앵그르의 걸작 초상화 〈폴-시기스베르 무아테시에 부인의 초상〉(1856)을 단박에 연상시킨다. 형태 면에서 볼 때 이 작품은 매우 단순하고, 함께 혹은 서로 마주 보고 움직이는 일련의 곡선으로 이루어져 있다. 잔이 입고 있는 흰 슈미즈의 곡선은 그녀의 어깨 위를 돌아 오른편의 오렌지빛 드레이프의 가장자리를 따라 아래로 흐른다. 이것을 바탕으로 그녀의 몸 왼쪽은 살짝 구불거리며 위로 올라가 목과 머리가 갸우뚱한 부분에서 멈춘다. 색채로 말할 것 같으면, 블루와 오렌지의 보색에서 기인한 은근한 음영을 활용하고 있다.

조르조 모란디 1890-1964

1890년 볼로냐에서 태어난 조르조 모란디Giorgio Morandi는 스무 살 때부터 어머니, 세 누이와 함께 폰다차 가에 있는 집에 살면서 작업했다(그리고 끝내 같은 집에서 세상을 떠났다). 1907년부터 1911년 까지 볼로냐 미술 아카데미에서 수학하며 폴 세잔의 작품들을 복제본으로 접했다. 또 피렌체, 아레 초, 그 밖의 이탈리아 도시들을 여행하며 조토, 우첼로, 피에로 델라 프란체스카 같은 화가들의 그 림을 감상했다. 1913년부터 1914년까지 잠깐 미래파에 한눈을 판 뒤 자진해서 군에 입대했으나, 이 때부터 심각한 정신 질환에 시달리다 1918년 첫 번째 '형이상학' 회화를 완성했다. 18개월에 걸쳐 그린 열두 점의 정물이었다(1919년의 〈정물〉은 이 가운데 하나이다). 이 작품들은 모란디를 단번에 형이 상학파의 핵심 멤버로 각인시켜 주었다. 그러나 1920년 베네치아 비엔날레에서 세잔의 그림을 실 제로 본 뒤 그는 형이상학파와 결별한다. 모란디는 예술계나 예술 시장에는 거의 관심이 없었으며 볼로냐 아카데미에서 조판을 강의하며 생계를 이어갔다. 이곳에서 그는 26년간 교수로 재직했다. 1964년 볼로냐에서 세상을 떠났다.

정물

1919, 캔버스에 유채, 60×70cm, 밀라노, 브레라 미술관

조르조 모란디는 철학자의 화가라 불러도 손색이 없을 듯하다. 많은 양의 독서와 특히 고전 철학 분야에서의 폭넓은 지식을 바탕으로 모란디는 젊은 시절부터 수학에 재능을 보였다. 바로 이러한 배경이 모란디로 하여금 형이상학 회화 안에서도 한 갈래 길에 초점을 맞추게 했을 것이다. 조르조 데 키리코가 니체의 난해하기 짝이 없는 사상에 걸려들어 헤어나오지 못했다면, 모란디는 플라토 식 형이상학의 보다 맑은 공기를 맡는 편을 택했다. 1919년도 작 〈정물〉에서 모란디는 플라토식 형 태의 완전히 명료한 비물질적 세계를 보여주는데, 이 세계는 오히려 물질이 없기 때문에 우리가 오

정물, 1918,
캔버스에 유채, 65×55cm,
밀라노 시립 예술 컬렉션

감으로 인지할 수 있는 세계보다 훨씬 더 안정적이다. 가장 눈에 띄는 시각적 모델은 피렌체의 거장 파올로 우첼로의 〈산 로마노 의 전투〉(28-9쪽 참조)의 전경前景이다. 여기에서 우첼로는 버려 지고 부서진 무기들을 엄격하게 관점의 '새로운' 과학 법칙대로 배치함으로써 평면도와도 같은 공간을 창조했다. 우첼로가 여전 히 새로운 관점을 시각적으로 실험 중이었다면, 모란디는 사물을 화면 가까이에 놓았을 때 단일 시점의 관점으로 인해 일어날 수 있는 변칙적인 결과를 십분 활용했다. 화면 중앙을 차지하는 석 고 형틀과 그 그림자를 보면 우첼로의 〈산 로마노의 전투〉 속 병 사들의 헬멧을 연상할 수 있다. 이 석고 형틀은 두 개의 사뭇 다 른 축을 중심으로 작용한다. 그림자의 가장자리로 대변되는 하 나는 어디까지나 관점에 관한 것이다. 다른 하나는, 즉 석고 형틀

의 중앙을 꿰뚫는 가상의 축도 같은 길이이다. 이러한 장치는 다른 모든 것들처럼 똑같이 이상화된 공간을 차지하게 하는 한편, 보다 복잡한 형태를 완벽하게 묘사할 수 있도록 해준다.

제1차 세계 대전 전후 이탈리아 정치와 예술

제1차 세계 대전 이후 밀려온 볼셰비즘의 파도에 겁에 질린 많은 이탈리아 중산층 지성인들과 예술가들처럼 모란디 역시 정치적으로 우파에 섰다. 1913년에 이미 미래파들의 모임에 참석하였으며 이듬해 로마의 스프로비에리 화랑에서 열린 첫 번째 미래파 전시회에도 참여했다. 모란디가 정확하게 언제 파시스트당에 합류했는지는 밝혀지지 않았지만, 1920년대 초반, 즉 독일에서 히틀러가 정권을 잡기 수년 전에 이미 무솔리니의 지지자였으며 파시스트당의 정식 당원이었다는 것은 확실하다. 모란디는 또 이탈리아 문화생활을 전격적으로 개조하고자 했던 파시스트 '혁명'을 신조로 하는 예술가들과 지성인들의 모임 '스트라파에제Strapaese'의 창립 멤버로 적극적으로 활동했다. 그러나 결국 파시즘에 환멸을 느끼고 무솔리니에 대해서도 비판적으로 돌아선 후, 모란디는 1930년대 초 이래로 정치적인 발언을 중단했으며 교사와 화가로서의 일상 이외에는 공적인 자리를 점점 피하게 되었다. 그의 오랜 친구 — 또한 파시스트 당원이자 화가, 교사이기도 했던 — 루이지 바르톨리니가 1939년 파시스트 기관지 「콰드리비오Quadrivio」에서 공개적으로 모란디를 공격했음에도 불구하고, 모란디가 최종적으로 파시즘을 부정했는지를 증명할만한 증거는 아직 밝혀진 바 없다.

피트 몬드리안 1872-1944

피트 몬드리안Piet Mondriaan(Mondrian)은 1872년 네덜란드에서 태어났다. 1892년부터 1897년까지 암스테르담의 왕립 아카데미에서 수학했으며 1909년에는 신지학회에 가입했다. 아카데미즘 풍의 풍경화 기술을 습득한 그는 1909~10년에 이미 점묘주의를 실험하고 있었고 1911년에는 입체파에 가담했다. 1911년 암스테르담에서 열린 첫 번째 '모데르네 쿤스트크링' 전시회에서 피카소와 조르주 브라크의 입체파 회화를 접한 그는 이듬해 파리행을 결심한다. 제1차 세계 대전이 발발하자 네덜란드로 돌아와 자신만의 비구상, 신조형주의 기법을 발전시켰다. 또 테오 반 두스부르흐,[60] 바르트 반 데르 레크, 조르주 반통겔루 등과 함께 데 스테일[61]을 창립했다. 이들은 건축, 그래픽 디자인, 산업 디자인의 영역에까지 신조형주의를 확장하고자 했다. 1919년 파리로 돌아온 이후에도 1925년까지 계속 데 스테일과 긴밀한 관계를 유지했으나, 대각선 요소를 도입하는 문제를 놓고 반 두스부르흐와 이견이 생기면서 탈퇴했다. 1938년 제2차 세계 대전의 전운이 드리우자 런던으로 이주했다가, 1940년 다시 뉴욕으로 옮겨갔으며 1944년 뉴욕에서 세상을 떠났다.

구성 C (빨강, 파랑, 검정, 그리고 황록색의 구성)
1920, 캔버스에 유채, 60.3×61cm, 뉴욕 현대 미술관(MoMA)

테오 반 두스부르흐는 신조형주의의 근간이라 할 수 있는 원칙을 다음과 같이 명확하게 밝혔다. '예술작품은 이미 제작 전에 마음속에서 표현과 형성이 완료되어야 한다. 자연이나 감각, 혹은 감정에서 어떠한 형식적 인상을 받아서도 안 된다. 우리는 서정성, 극적 요소, 상징주의, 그 밖의 모든 것을 배제한다.' 이러한 엄격한 견지에서 본다면 몬드리안 역시 실패했다고 볼 수밖에 없다. 우선 몬드리안의 작품은 미리 표현된 것이 아니라 캔버스 위에 펼쳐놓은 것, 그것도―미완성작에서 알 수 있듯― 기나긴 수정 작업을 거친 것들이다. 또한 자연이나 감각에서 끌어낸 형식적 인상이 없는 것도 아니다. 예를 들면 몬드리안이 중요시한 수직과 수평 사이의 대비는 오랜 기간 자연을 관찰하고 연구한 끝에 이룩한 것이며, 차가운 객관성보다는 감각에 직접적으로 어필한다. 몬드리안의 작품들은 시각적인 에너지로 가득 차 있고 그 형식적인 팽팽함에서 힘을 얻는다. 〈구성 C〉는 비조형주의를 탈피하는 과도기(1917-21)에 탄생한 몇 안 되는 작품 중 하나이다. 몬드리안은 이 작품에서 다양한 색채를 이용하는 한편 색조 대비에서는 절제된 접근을 보여주었다. 후기작에서 그는 보다 '벌거벗은' 색채 역학으로 눈길을 돌린다. 순수한 빨강, 노랑, 파랑들이 검은 직선이 만들어낸 바둑판에 갇혀 새하얀 배경을 바탕으로 빛난다.

〈구성 C〉에서는 회색 톤의 조화에 중점을 두고 있다. 은근하게 서로 다른 세 가지 회색이 세심하게 조절한 원색과 대조를 이룬다. 빨강은 살짝 오렌지빛을 띠고, 파랑은 하양이 약간 섞이면서 더 밝아졌다. 노랑은 녹색, 검정은 갈색에 가까워진다. 바둑판은 두 가지 중간 톤의 회색으로 그려졌는데, 이 선들은 각 색상을 이어주거나 혹은 색조를 분리하는 역할을 한다. 전반적인 효과는 정확하게 조절된, 매우 얇은 채색면의 전·후진 운동이다.

색채 구성 B, 1917, 캔버스에 유채, 50×44.5cm,
오테를로, 크뢸러-뮐러 미술관

회색과 황토색의 구성, 1918,
캔버스에 유채, 80.5×49.5cm, 휴스턴 미술관

페르낭 레제 1881-1955

페르낭 레제Fernand Léger는 1881년 프랑스의 바스-노르망디주 아르장탕에서 태어났다. 열아홉 살 때 파리로 이주, 에콜 데 보자르의 입학시험에 떨어진 후 대신 에콜 데 아르 데코라티프École des Arts Décoratifs에 입학, 건축사 사무소에서 제도사로 일하며 생활비를 벌었다. 1909년에는 이미 입체파 화가로 인정을 받고 있었으며 1911년에는 퓌토Puteaux 그룹이라고도 알려진 오르피즘 입체파에 가담하여 로베르 들로네, 마르셀 뒤샹, 프란시스 피카비아 등과 어울렸다. 그 후 레제의 작품은 점점 추상화하게 된다. 제1차 세계 대전이 발발하자 입대하였으나 머스터드 가스[62]에 중독, 의가사 제대했다. 1917년 추상주의를 버리고—스스로 '매일매일의 시적 이미지'라 부른— 단순화한 조형적 형태를 모델링하기 시작했다. 제2차 세계 대전 때는 미국에서 지내며 여러 공공 예술 프로젝트를 담당했다. 1955년 지프-쉬르-이베트의 자택에서 사망했다.

세 여인(호화로운 점심)
1921, 캔버스에 유채, 183.5×251.5cm, 뉴욕 현대 미술관(MoMA)

레제는 여러 면에서 근대 화가의 정수였다. 그는 동시대인들의 생활과 그 혼란스럽고 불안정한 상태, 소음과 현기증이 날 정도인 시각적 조야함을 묘사하는 데 헌신했다. 대도시의 분주함은 물론 공장이나 공사판의 소음까지 시각적으로 표현하는 데 있어 다른 어느 화가도 레제보다 뛰어난 실

몸단장을 하고 있는 두 여인, 1920, 캔버스에 유채, 92×60cm, 개인 소장

력을 발휘하지 못했다. 그러나 다른 한편으로 레제는— 〈세 여인〉에 드러난 것처럼— 우아하고 강렬한 회화 건축이 가능한 고전 화가이기도 했다. 이 작품은 세심한 수직 요소—퍽 다양하고 은근하게 모습을 감춘—의 배치와 고집스러운 수평성이 맞서고 있다. 이러한 전략의 교묘한 기계적인 효과는 바둑판 같은 구조를 자유롭게 가로질러 다니는 곡선 형태의 사용으로 더욱 인간적이고 부드러워졌다. 전반적인 효과는 매우 장식적인 동시에 평면적인 패턴의 조합, 곡선, 형태의 바로크적인 반복과 극적인 색조 대비 등 느낌상으로는 매우 공격적이다. 레제의 작품 대부분처럼 〈세 여인〉의 이미지 역시 가차 없이, 보는 이가 위협을 느낄 정도로 정면적이다. 거기다 매우 생소하고 과격한 여성상을 내세우고 있다. 여성성을 강조하면서도 기계화함으로써 새로이 정의된 성 역할을 근대적인 사회 질서의 일부로 제안하고 있는 듯하다. 이런 면에서 레제의 〈세 여인〉은 상당히 정치성을 띠는 작품이라 할 수 있다.

"회화적인 표현이 변했다면 그것은 모던라이프가 그것을 요구했기 때문이다. 오늘날 상상하는 사물은
덜 고정되어 있고, 사물은 스스로를 예전보다 덜 노출한다. 자동차나 고속 열차로 풍경을 가로지를 때,
그것은 조각 조각이나 묘사적인 가치를 잃어버리고 대신 합성적인 가치를 얻는다. 열차 칸의 문이나
자동차의 차창을 통해 바라본 경관은 속도와 조화를 이루어 사물의 일반적인 시각을 완전히 바꾸어놓는다."
-페르낭 레제

여인과 아이, 1922,
캔버스에 유채, 171×241.5cm,
바젤 미술관

샤임 수틴 1893-1943

샤임 수틴Chaïm Soutine은 1893년 오늘날 벨라루스 공화국의 민스크 근교, 스밀로비치시의 유대인 게토ghetto(유대인 거주지)에서 태어났다. 민스크와 리투아니아의 빌뉴스Vilnius 미술 아카데미에서 그림을 배운 뒤 1913년 파리로 이주해 에콜 데 보자르에서 화가 페르낭 코르몽 휘하에서 수학했다. 그는 '라 뤼세La Ruche'—그 유명한 '벌집'에 스튜디오를 차리고 샤갈, 레제, 모딜리아니의 이웃이 되었다. 수틴의 초기작은 비록 남아 전해 내려오는 작품은 거의 없지만, 야수파의 영향을 받은 것으로 보인다. 그러나 수틴은 야수파가 요구하는 정형화된 색채 해석을 적용하기에는 너무나 감정적이었다. 쉽게 친구를 사귀지 못하는 우울한 성격의 소유자로 몇 번이나 자살을 기도하기도 했다. 제2차 세계 대전이 발발하고 독일군이 파리를 점령하자 당국에 등록된 유대인이었던 그는 게슈타포에 체포될 것을 두려워하여 관 속에 숨어 파리를 떠났다. 전쟁 기간 내내 그는 시골 마을 샹피니-쉬르-뵈드에 숨어 살았다. 1943년 방치된 위궤양이 악화하여 파리의 한 병원으로 실려 와 응급 수술을 받은 뒤 세상을 떠났다.

세레 풍경

1922년경, 캔버스에 유채, 74×75cm, 볼티모어 미술관

이 작품은 프랑스 쪽 피레네산맥의 작은 마을 세레에서 살면서 작업 활동을 했던 3년간 제작한 일련의 풍경화 중 하나이다. 이 작품들은 2년 후 카뉴에서 작업한 녹색으로 빛나는, 살짝 바람에 휩쓸린 듯한 풍경화—수틴의 대표작—에 비교하면 매우 다른, 훨씬 정열적인 분위기를 지니고 있다. 두껍고 평행적인 붓질로 빨강, 주황, 황토색 등 사이로 보랏빛을 띤 검정이나 짙은 회색을 쓱쓱 칠한 덕분에 수틴의 산지 풍경 중에서도 가장 스페인풍이 두드러진다. 수틴은 피레네산맥에서 공간과 형태를 묘사하는 완전히 다른 기법을 발전시켰다. 관객의 시점이 끝없이 바뀌면서 사물 사이에 시각적 연대를 만들 때, 공기처럼 가벼운 관점은 인공적으로 보인다. 이로써 자신이 본 것에 대한 보

세레 풍경, 1919년경,
캔버스에 유채, 53.5×65.5cm, 개인 소장

세레 풍경, 1920-21년경,
캔버스에 유채, 54×73cm, 신시내티 미술관

다 직접적인—규율에 덜 매인— 반응을 풀어놓을 수 있었다. 작품들은 인식의 과정보다는 보는 '행위'를 기록하고 있으며 그로 인해 불안하고 어질어질한 느낌을 지니고 있다. 공간을 가로질러 구르는 속에서 잡아낸 풍경이다. 그렇다 할지라도 작품에서 사실적인 관찰의 힘이 느껴진다.

수틴은 흔히 '유대 표현주의' 화가로 불리는데, 두 가지 모두 세심한 주의를 요구한다. 수틴은 브뤼케파나 청기사파에서 느껴지는 지극히 지성적이고, 전략적인 방향 제시를 동반한 표현주의와는 거리가 멀다. 오히려 내부에서 끓어오르는 감정적 힘을 깊이 느끼고 있다고 해야 더 정확하다. 즉 표현주의의 '표현성'이 도를 넘었다고 하는 편이 적절할지도 모르겠다. 또 특징적인 접근 면에서 다른 유대인 화가들, 예를 들면 오스카 코코슈카나 데이비드 봄버그, 그리고 더욱 최근에는 영국 화가 레온 코소프와 프랭크 아우어바흐 등과 연결 지어지기는 하나, 수틴에게서 특별히 유대인 화가의 특징을 발견할 수 있느냐 하는 것도 의문이다.

수틴과 반스 박사

〈세레 풍경〉은 미국의 수집가 앨버트 C. 반스가 1922~23년에 두 차례에 걸쳐 수틴의 스튜디오에서 한꺼번에 사들인 52점의 작품 중 하나이다. 반스는 이 가운데 몇몇은 자신의 개인 컬렉션을 위해 따로 골라내고, 나머지는 뉴욕과 파리의 화상에게 팔았다. 덕분에 반스는 역사 속으로 사라질 뻔했던 세레 시절의 작품을 다수 지킬 수 있었다. 수틴은 세레를 떠나기 직전 그곳에서 그린 그림들을 대거 파괴했으며, 파리로 돌아온 후에도 상당수를 없애버린 것으로 전해진다.

조지아 오키프 1887-1986

평원에 쏟아지는 빛 No. II, 1917,
종이에 수채, 30×22cm,
포트워스, 아몬 카터 미술관

'나는 단지
내가 보는 것을
그리고 싶다.'
_조지아 오키프

조지아 오키프Georgia O'Keeffe는 1887년 위스콘신주 선 프레리에서 태어났다. 시카고 아트 인스티튜트와 뉴욕 아트 스튜던츠 리그에서 수학했다. 1908년 학교 졸업 후 화가가 되기를 포기하고 미술 교사가 되었다. 컬럼비아 대학교에서 수업을 들으면서 오리엔탈리즘 화가인 아서 웨슬리 다우의 영향을 받았다. 계속 교사로 일하다가 1916년 뉴욕에 화랑을 소유하고 있던 유명 사진작가 알프레드 스티글리츠를 만난다. 스티글리츠는 1917년 자신의 291화랑에서 그녀의 첫 번째 개인전을 열어주었다. 오키프는 1946년 스티글리츠가 세상을 떠날 때까지 뉴욕에서 그와 함께 살며 작업 활동을 계속했다(두 사람은 1924년 결혼했다). 그 후 뉴멕시코주 애비큐우에 지은 고스트 랜치 하우스로 이주했다. 시력이 감퇴하기 시작한 1970년대 중반부터 대규모 작품 활동은 중단했지만, 1986년 98세의 나이로 사망할 때까지 드로잉과 수채화, 작은 조각 오브제들은 계속해서 제작했다.

빨간 칸나, 1924년경,
압착 목판 위에 올린 캔버스에 유채,
91×75.5cm, 투손,
애리조나 주립 대학교 미술관

검은 붓꽃
1926, 캔버스에 유채, 91.4×75.9cm, 뉴욕, 메트로폴리탄 미술관

291화랑에서 열린 오키프의 첫 번째 개인전은 당황스러울 정도로 단순화한 '추상' 풍경화 위주로 이루어져 있었다. 오키프는 당시 텍사스의 한 학교에서 교편을 잡고 있었는데, 이 무렵의 그림들은 모두 텍사스 평원의 거대하고 만물을 싸안은 듯한 평면성—나지막한 수평선과 광활한 하늘—을 재현하고 있는 듯했다. 그렇다 할지라도 오늘날까지도 계속되고 있는 오키프 예술—〈검은 붓꽃〉을 포함해서—에 대한 해석상의 논쟁은 이때의 풍경화에서 시작되었다 할 수 있다. 몇몇 평론가들은 이 풍경들이 회화 공간에 대한 새로운, 미국 고유의 접근을 대변한다고 했다. 다른 이들은 이 풍경들이 마치 자궁과도 같으며, 따라서 여성성의 정수를 드러내는 '상징적인' 작품이라고 주장했다. 작가인 오키프 자신은 '그저 자신이 눈으로 본 것을 오랫동안 흥미를 느끼고 있었던 오리엔탈리즘을 빌려 그린 것일 뿐'이라고 해명했다. 그럼에도 불구하고 해석상의 논쟁은 수그러들 줄을 몰랐다. 오히려 1926년부터 〈검은 붓꽃〉을 시작으로 잇따라 내놓은 식물 연작과 1930년대에 발표한 총 6점의 〈천남성天南星〉 연작으로 더욱 거세게 달아올랐다. 사실 〈검은 붓꽃〉이 성적으로 강렬한 그림이라는 것을 부

천남성 No. IV, 1930, 캔버스에 유채,
101.6×76.2cm, 워싱턴 DC,
내셔널 갤러리

인하기란 매우 어렵다. 거의 불가능하다. 한편으로는 제목대로 단순히 검은 붓꽃일 뿐이지만, 다른 한편으로는 활짝 열린 여성의 생식기를 상징적이고 비유적으로 표현하고 있다. 더욱이 두 번째 해석의 성적 암시를 상쇄하기는커녕 작품의 거대한 사이즈로 인해 오히려 더욱 강조된다. 그러나 오키프의 식물

"아무도—진정— 꽃을 보지 않는다.
꽃은 너무나 작아서 보는 데 시간이 걸린다.
우리는 시간이 없고 보는 데에는 시간이 걸린다.
마치 친구를 갖는 데 시간이 걸리는 것처럼."
-조지아 오키프

화의 크기나 그 순수한 강렬함은 다르게 해석될 수도 있다. 아서 웨슬리 다우가 자신의 학생들에게 즐겨 시켰던 교수 방법의 하나는 꽃을 눈 가까이에 대고 봄으로써 그 색채 감각을 극대화하는 것이었다. 거의 숨이 막힐 듯한 〈검은 붓꽃〉의 근접감과 그 얇은 깊이감으로 보아 이때의 경험을 되살린 것일 수도 있다.

호안 미로 1893-1983

호안 미로Joan Miró는 1893년 바르셀로나에서 태어났다. 3년간 라 론하 산업 미술&순수 미술 고등
학교에서 수학했으며, 동시에 상업학교에 다니면서 졸업 후 사무원으로 취직했다. 신경 쇠약을 일
으켜 일을 그만두고 난 뒤 프란세스 갈리의 예술학교(1912-15)에서 공부했다. 1920년 처음으로 파
리를 여행한 뒤 1921년 아예 파리로 거주지를 옮겼다. 파블로 피카소를 만나 가까운 사이가 되었
고, 1924년 이후 앙드레 브르통과 그 주위의 예술가, 작가들과 어울리게 되었다. 그중에는 막스 에
른스트와 앙드레 마송 등도 있었다. 그러나 브르통의 엄격한 성격과 맞지 않았던 미로는 초현실주
의에 가담하지 않고 계속 예술적으로 독립된 상태를 지켰다. 1940년 스페인으로 돌아와 제2차 세
계 대전 동안 스페인에 머물렀다. 1941년 뉴욕 현대 미술관MoMA에서 최초의 대규모 국제 회고전
을 열었으며 1956년에는 유명한 모더니즘 건축가 호세 루이스 서트[63]에게 팔마 데 마요르카에 집
과 스튜디오를 지어줄 것을 의뢰했다. 1983년 팔마 데 마요르카의 자택에서 사망했다.

풍경
1927, 캔버스에 유채, 129.9×195.5cm, 캔버라, 오스트레일리아 국립 미술관

미로는 20대 중반부터 이미 전통적인 회화 가치나 기법을 사용하는 데 강하게 저항했다. 〈채소밭과
당나귀〉(1918)나 〈실내: 라 마소베라〉(1922) 같은 1918년부터 1923년 사이에 제작한 조형 회화는 이
미 미로가 눈에 보이는 환영에 별로 관심이 없었다는 사실을 알려준다. 대신 이 작품들은 장식적이
고, 리드미컬하게 반복적인 요소들을 평면적인 회화 공간 안에 배치하고 있다. 1925년 미로가 〈서커
스 말〉과 〈무희〉를 그렸을 때, 미로의 그림에서는 '실제' 지형을 가리키는 모든 요소가 사라졌으
며, 미로는 회화 공간을 개방하여 하나의 통일된 색면으로 바꾸어놓았다. 사실상 미로는 미국 회화
에서 비슷한 움직임이 일어나기 훨씬 전에 이미 '형태면' 회화를 시작한 것이다. 1928년 미로는 전
통 장르의 축소판을 실험해보기로 하고 '네덜란드' 실내(그중에는 얀 스테인[64] 모작도 있다)와 여섯 점
의 몬트로이그(바르셀로나 근교에 있는 미로의 고향 마을) 풍경을 그렸는데, 여기에서는 캔버스를 수평
으로 분할하여 각각 고유의 형태를 지닌 두 개의 인접한 색면으로 나타내었다. 오스트레일리아 국
립 미술관이 소장하고 있는 〈풍경〉(혹은 〈토끼와 달이 있는 풍경〉)에서는 미로가 가장 좋아하는 두 가
지 색이 대비를 이루고 있다. 드넓은 무미건조한 레드 위로 부드러운 코발트블루의 커튼이 내려앉
는다. 각각의 색 영역에는 특별한 생물들이 자리하고 있다. 푸른색 영역에는 미로가 '빛나는 달걀'
이라 묘사한 달이 가장 섬세한 선으로 지구에 매여 있고, 붉은 영역에는—그럴 리는 없겠지만— 토
끼의 머리가 있다. 미로는 훗날 이 이미지가 실제 풍경, 구체적으로 밝히면 조부의 고향인 코르누데
야 근교의 붉은 토양에 바탕을 두고 있다고 말했다.

"그림은 비옥해야 한다. 세상에 생명을 주어야만 한다.
꽃이든, 사람이든, 말이든, 세상을, 무언가 살아 있는 것을
드러내고 있기만 하면 된다."

_호안 미로

채소밭과 당나귀, 1918,
캔버스에 유채, 64×70cm, 스톡홀름 근대 미술관

무희 II, 1925,
캔버스에 유채, 115.5×88.5cm, 개인 소장

르네 마그리트 1898-1967

르네 마그리트René Magritte는 1898년 벨기에의 프랑스어권 도시 투르네 근교 레신에서 태어났다. 샤틀레와 샤를루아에서 어린 시절을 보내고 1916년부터 1918년까지 브뤼셀의 왕립 미술원에서 수학했다. 이곳에서 빅토르와 피에르 부르주아 형제와 화가 피에르-루이스 플루케를 만났다. 1919년 마그리트는 부르주아 형제가 출간한 평론지 『날자!Au Volant』의 창간에 기여했다. 1년간 병역 복무를 한 뒤 처음에는 브뤼셀의 벽지 공장에서, 그 후에는 프리랜서 디자이너로 일하면서 포스터, 홍보물, 전시회 스탠드 등을 디자인했다. 1926년에는 최초의 초현실주의 회화 〈길 잃은 기수〉를 선보였고, 같은 해에 다른 벨기에 초현실주의 화가들과 함께 두 개의 성명서 「두 불명예」와 「에펠탑의 부부」에 서명했다. 〈텅 빈 가면〉을 그린 지 1년 후인 1929년, 『날자!』의 마지막 호에 도발적인 에세이 「언어와 그림」을 기고했다.

텅 빈 가면
1928, 캔버스에 유채, 73×92cm, 뒤셀도르프,
노르트라인-베스트팔렌 주립 미술관

마그리트는 '화가'라는 명칭은 좋아했지만 '예술가'라는 단어는 혐오했다. 화가란 상당히 성가신 직업이지만, 적어도 사고와 사고의 명료한 전달과 관련되어 있다는 장점을 지니고 있다고 생각했다. 그에게 있어 그림이라는 문제는 언어라는, 더욱 크고 훨씬 근본적인 질문 속에 박혀 있었다. 그려진, 조형적인 이미지는—단순한 복제를 피한다면— 지성의 문제를 다루고 있어야 한다. 어떻게 언어는 사물의 세계를 전달하는가? 그리고 각기 다른 언어가 서로를 이해할 수 있는 공감대는 무엇(혹은 어디)인가? 1920년대 후반과 1930년대 전반 마그리트가 이름과 그 이름이 붙은 사물 사이의 관계, 상황과 묘사 사이의 관계를 시각적으로 탐험하게끔 한 것은 바로 이러한 물음들이었다.

1926년 마그리트는 첫 번째 '파이프' 회화를 선보인다. 파이프 그림 아래 '파이프'라는 글자를 끄적거린 단순하기 그지없는 이미지이다. 확신을 주는 동시에 모순적인 이러한 장치는 언어의 '해석'을 강요한다. 그림으로 언어를 읽고, 언어로 그림을 읽는 것이다. 1928년 마그리트는 이 단순한 메커니즘을 더욱 복잡하고, 부정적인 언어-이미지 게임으로 확장한다. 〈이미지의 속임수〉(1928-29)에서 마그리트는 환영과도 같은 파이프 그림 밑에 다음과 같이 적어놓는다.

이미지의 속임수, 1928-29,
캔버스에 유채, 60×81cm,
로스앤젤레스 카운티 미술관

꿈의 해석, 1930,
캔버스에 유채, 81×60cm, 개인 소장

'Ceci n'est pas une pipe(이것은 파이프가 아니다).' 이미지는 유령과도 같은 흔적일 뿐 사물과 혼동해서는 안 됨을 말하고자 한 것이다. 더욱이 언어는, 좀 더 정확하게 말하자면 활자화된 언어의 권위 ─진실성─는 이미지의 속임수 습성 때문에 사라질 수 있다는 것이다.

마그리트는 〈이미지의 속임수〉를 발표한 직후 〈텅 빈 가면〉을 제작했으며, 여기에서도 그림이 무언가를 표현할 수 있느냐에 대해 말하고자 한다는 점은 명확하다. '가면'이라는 단어는 무언가 숨기거나 감추고 있음을 암시하며 우리는 그림이 우리에게서 뒤돌아보고 있는 것이라고 결론을 내리게 된다. 우리가 볼 수 있는 것은 오직 뒷모습뿐이다. 네 부분으로 고르지 않게 나뉜, 불규칙적이고, 다소 비정상적인 캔버스가 어두운, 무대 같은 공간에 서 있다. 각각의 부분에는 일부러 고른 애매한 단어나 문구가 붙어 있다. 'ciel'은 하늘, 창공, 혹은 천국을 의미한다. 'corps humain(ou forêt)'은 개인 혹은 집단으로서의 인간의 육체를 의미하며 체질(숲)을 의미하기도 한다. 'rideau'는 커튼 또는 스크린을, 'façade de maison'은 집의 정면(극장에서 정면)을 뜻한다. 이러한 네 개의 공간을 생각해보는 것은 보는 이의 마음속에서 표현의 한계를 인지하는 데 도움이 된다. 사물들이 형이상학적인 무엇으로 빠져나가는, 현실이 환영에 자리를 내주고 언어의 도구적 이용이 마치 마술처럼 시가 되는 그런 공간 말이다.

조르주 브라크 1882-1963

조르주 브라크Georges Braque는 1882년 아르장퇴유-쉬르-센에서 태어났다. 르 아브르에서 어린 시절을 보내면서 에콜 데 보자르의 저녁반 수업을 들었다. 도장塗裝 회사를 운영하던 브라크의 아버지는 미장 장인과 함께 아들을 파리로 유학을 보냈고, 브라크는 1901년 숙련공 자격증을 땄다. 1년 후 회화를 공부하기 위해 욍베르Humbert 아카데미에 입학했는데, 이곳에서 마리 로랑생과 프란시스 피카비아를 만났다. 야수파에 시선을 돌려 1907년 살롱 데 쟁데팡당에 처음으로 출품, 저명한 화상畵商 다니엘-헨리 칸바일러의 이목을 끌었다. 1909년부터 브라크는 파블로 피카소와 함께 작업하며 선의의 경쟁을 통해 입체주의를 발전시킨다. 이들의 공동 작업은 1914년 브라크가 프랑스 군에 입대할 때까지 계속되었다. 1915년 부상으로 전역한 브라크는 회복 기간을 거쳐 1917년, 이번에는 후안 그리스와 함께 작업을 시작한다. 두 사람은 약 10년 동안 함께 작업하며 합성 입체주의를 보다 세련된 경지로 이끌었다. 브라크는 제2차 세계 대전 기간을 파리에서 보냈다. 말년에 건강이 나빠져 거의 바깥출입을 하지 못했으며 1963년 파리에서 사망했다.

정물: 그날
1929, 캔버스에 유채, 115×146.7cm, 워싱턴 DC, 내셔널 갤러리

브라크의 합성 입체파 정물은 고유한 특징이 있어, 그와 공동 작업한 적이 있는 또 다른 입체파의 거장들, 파블로 피카소나 후안 그리스의 작품과는 상당히 동떨어진 느낌을 준다. 피카소의 정물, 예를 들면 〈석고 두상이 있는 스튜디오〉(1925)와 같은 작품은 색상의 현저한 대비로 인해 꿰뚫린─거의 산산이 부서진 듯한 느낌이지만, 브라크의 정물은 거의 과묵에 가까울 정도로 가라앉아 있다. 가령 후안 그리스가 말년에 그린 정물 〈푸른 천〉(1925)이 거의 의식할 수 없을 정도로 세심하게 조절한 색조 조합에 의존하고 있다면, 브라크는 색조를 패턴으로 사용, 은근히 신랄한 색채의 불협화음으로 자신의 정물을 보다 생기발랄하게 한다. 배경을 지배하는 옐로-그린, 그리고 그을린 듯한 오커-브라운의 부조화로 인해 불편함이 느껴진다. 또한 브라크는 테이블 위에 배열해 놓은 일련의

파블로 피카소, **석고 두상이 있는 스튜디오**, 1925, 캔버스에 유채, 98×131cm, 뉴욕 현대 미술관(MoMA)

후안 그리스, **푸른 천**, 1925, 캔버스에 유채, 81×100cm, 파리, 조르주 퐁피두 센터, 국립 근대 미술관

사물들에도 자극적인 색상을 도입했다. 자줏빛을 띤 회색의 천 조각은 물병 옆면을 타고 흘러내려 테이블 위에 그림자의 웅덩이를 만들며, 그늘진 레몬색 과일, 빵 부스러기와 불편한 부조화를 이룬다. 브라크는 자신이 생각하는 성공작이란 모든 개념이 지워지고 오직 불안정한 느낌만이 남아 있는 '지적 공허'에 도달한 작품이라고 말한 바 있다. 〈정물: 그날〉 같은 작품을 보면 그에게 있어 느낌이란 색채의 상호작용, 그리고 보기 드문 색상 조합의 창조와 밀접한 연관이 있었던 것 같다.

에드워드 호퍼 1882-1967

에드워드 호퍼Edward Hopper는 1882년 허드슨강 강가의 작은 마을 나이액에서 태어났다. 뉴욕으로 미술 수업을 받으러 다니면서 윌리엄 체이스, 애쉬캔파[65]의 사실주의 화가 로버트 헨리[66] 등과 함께 수학했다. 1906년부터 1910년 사이 파리, 런던, 암스테르담 등을 여행한 뒤 뉴욕에 정착했다. 3년 후 워싱턴 스퀘어 노스에 아파트 겸 스튜디오를 사들여 1967년 세상을 떠날 때까지 줄곧 이곳에서 살면서 작업 활동을 계속했다. 1924년 화가인 조세핀('조') 니비슨과 결혼하였는데, 끊임없는 말다툼과 때로는 폭력까지 오간 두 사람의 관계는 그러나 서로에게 매우 중요한 의미였던 것으로 보인다. 호퍼와 니비슨은 죽을 때까지 서로를 떠나지 않았다. 호퍼는 병적으로 질투심이 많아서 아내가 귀여워하는 고양이 아서까지 질투했다고 한다. 조는 호퍼에게 가정부와 모델 두 가지 역할을 모두 충족시켜주었으며, 때때로 호퍼와의 관계가 억압적이라고 느낄 때도 있었지만 끝까지 호퍼와 그의 예술에 지극한 충성을 바쳤다.

호텔 방
1931, 캔버스에 유채, 152.4×165.7cm, 마드리드, 티센-보르네미차 미술관

〈호텔 방〉은 호퍼의 중기작 중에서 가장 완성도가 높은 작품에 속한다. 한 여인이 홀로 외로이 침대 가장자리에 앉아 책을 읽고 있다. 녹색을 띤 희끄무레한 빛이 망사 커튼을 뚫고 들어와 그녀의 실루엣을 비춘다. 외투는 안락의자 위에 아무렇게나 던져 놓았고 여행 가방은 채 풀지도 않은 상태이다. 평범하기 그지없는 이미지이지만, 어찌 보면 한껏 억누른, 거의 숨조차 쉴 수 없을 듯한 긴장감이 느껴져, 보는 이로 하여금 잠시 멈추고 조금 더 자세히 들여다보게 한다. 호퍼의 걸작들이 대부분 그렇듯이 〈호텔 방〉 역시 노고 끝에 탄생한 역작이다. 그러나 이 작품에서는 작가의 노고보다 한층 더 깊은 차원의 심리적 깊이가 느껴진다. 사실 하나의 회화 작품으로서는 매우 쉽게 다가오는

이른 일요일 아침, 1930,
캔버스에 유채, 89.5×153cm, 뉴욕, 휘트니 미술관

존 허스튼, **말타의 매** 中 스틸컷, 1941

작품이다. 붓 터치는 거의 평이함에 가깝고, 여자의 발끝이 잘린 것이 아주 약간 어색한 점을 제외하면 형태의 배치 면에서 볼 때 눈에 띄는 부분은 아무것도 없다. 여자의 발을 자른 것은 회화보다는 사진이나 영화에 더 가까운 장치이다. 그러나 면밀하게 관찰하면 그림의 맨 아랫부분 가장자리 중앙에 위치한 이 디테일이야말로 이미지 전반을 짓누름으로써 폐소공포증의 느낌을 가미하는 장본인이다.

호퍼와 영화

호퍼의 스승이었던 사실주의 화가 로버트 헨리는 제자에게 영화가 어떻게 이미지를 시간과 공간의 관점에서 틀에 끼워 넣는지를 눈여겨보라고 가르쳤다. 호퍼는 이 지적을 흘려듣지 않았으며, 그 의미 또한 잘 이해하고 있었던 것 같다. 호퍼 작품들의 면면을 보면 계산된 연극성의 증거가 곳곳에서 보인다. 좀 더 가늠하기 어려운 것은 영화의 영향이다. 오늘날의 눈으로 호퍼의 작품을 대하면 놀랄 만큼 영화를 연상케 하는 구석이 많다. 특히 〈이른 일요일 아침〉(1930)이나 〈밤새는 사람들〉(1942)를 보면 호퍼가 먼저 영화 기법을 받아들인 것인지, 아니면 알프레드 히치콕, 존 휴스턴, 엘리아 카잔, 혹은 더 최근의 마이크 피기스 등이 미국적인 감각, 공간 심리학, 그리고 회화적 분위기를 얻기 위해 에드워드 호퍼의 그림을 참고한 것인지 알 수가 없다.

프리다 칼로 1907-1954

프리다 칼로Frida Kahlo는 1907년 멕시코시티 외곽의 작은 마을 코요아칸에서 태어났다. 여섯 살 때 소아마비에 걸려 오른쪽 다리를 사용할 수 없게 되었다. 1922년 명문 국립 예비 학교에 입학했으며 이곳에서 남편 디에고 리베라를 처음 만났다. 1925년 칼로가 타고 있는 버스가 트롤리 전차에 들이 받히는 사고가 일어나고, 척추 골절에 골반과 오른발이 으스러지고 오른쪽 다리 여러 군데에 금이 가는 심각한 상처를 입는다. 그러나 그보다 더 심각한 내면의 고통은 임신할 수 없다는 사실이었다. 일생 그녀는 극심한 발작성 통증으로 고통받았으며 등과 오른쪽 다리에 삼십여 차례의 수술을 받 아야만 했다. 칼로는 사고 후 병원에서 회복기를 보내면서 처음 그림을 그리기 시작했으며, 작품들 은 하나같이 그녀가 겪어야 했던 고통을 적나라하게 드러내고 있다. 1929년 칼로는 리베라와 결혼 했다. 그야말로 폭풍우와도 같은 관계였다. 리베라가 충동적인 방랑자였다면 칼로는 대놓고 양성애 자였다. 1954년 멕시코시티에서 사망했다.

헨리 포드 병원

1932, 메탈에 유채, 31.2×39.4cm, 멕시코시티, 돌로레스 올메드 파티노 미술관

프리다 칼로의 작품들은 때때로 초현실주의라는 오해를 받는다. 사실 칼로는 그녀의 평범하지 못 한 삶의 사건들, 더 나아가 여성으로서의 삶에 초점을 맞춘 상징주의자였다. 훗날 스스로 고백했듯 칼로는 자신이 아이를 가지지 못할 것이라는 사실을 한동안 받아들이지 못했고, 치명적인 사고를 당한 지 7년 후에 완성한 〈헨리 포드 병원〉에서 그녀는 여러 번의 유산을 겪고 병원 침대 위에 누워 있는 모습으로 묘사되었다. 칼로의 침대는 공중, 머나먼 산업국 미국의 파워와 그녀의 조국 멕시코 사이 어딘가—즉 근대 사회와 전근대 사회 사이—에 떠 있다. 그림 속 칼로의 위와 아래로는 그녀 가 손에 모아 쥔 붉은 줄로 연결된 여섯 가지 상징이 보인다. 맑은 푸른 하늘을 바탕으로 보이는 세 가지는 현실화된 그녀의 꿈이다. 그녀가 소원했던 의학적 구원, 그녀의 조상들 그리고 그녀 자신의 육체. 땅에 놓여 있는 나머지 세 가지는 시험, 유혹, 그리고 타락과 죽음이다. 칼로의 다른 그림들에 서도 흔히 찾아볼 수 있듯이, 주제를 다룰 때 그녀가 보여주는 솔직함은 이미지 요소들의 배열 속 에 깃들어 있는, 거의 순진하다 해야 할 교훈성으로 인해 그 강렬함이 배가되었다. 남편인 리베라처 럼 칼로 역시 과격파 사회주의에 깊은 관심을 가지고 활발하게 참여했다. 칼로의 예술은 교육을 거 의 혹은 전혀 받지 못한 사람들조차 보고 이해하기가 쉬웠으며, 또 그것이 그녀가 아메리카 인디언 조상으로부터 물려받은 신화와 상징적 언어, 그리고 내러티브 방언을 사용한 이유이기도 하다.

두 프리다, 1939,
캔버스에 유채, 173×173cm,
멕시코시티 국립 근대 미술관

작은 사슴, 1946,
메소나이트판(압착한 목질 섬유판)에
유채, 22.5×30.5cm,
개인 소장

피트 몬드리안 1872-1944

파랑과 노랑이 있는 구성

1935, 캔버스에 유채, 73×69.6cm, 워싱턴 DC, 스미소니언 협회, 허쉬혼 미술관&조각 정원

1924년에서 1925년 사이 파리에서 테오 반 두스부르흐와 몬드리안이 결별한 것은 흔히 반 두스부르흐가 신조형주의의 형식적 어휘에 대각선을 추가했기 때문으로 알려져 있다. 그러나 사실은 그렇게 단순하지 않았다. 습작을 통해 몬드리안은 사물의 자연적, 영적 질서 안에서 '수직적인' 인간의 위치를 적절하게 설명할 수 있다고 믿은 현실의 모델—세상의 철학과 관점—에 도달했다. 그는 반 두스부르흐의 시도가 이 모델을 불안정하게 만든다고 보았고, 이러한 관점은—그로 인한 결과가 좋든 나쁘든 간에— 1925년부터 1930년대까지 반 두스부르흐 작품에서 일어난 진화로 증명되었다. 1930년이 되자, 반 두스부르흐가 〈역구성 XIII〉(1925-26)에서 보여준 순수 대각선 사용은 〈동시 발생 역구성〉(1929-30)의 보다 유동적이고 불안정한 다이내믹에 자리를 내주고 말았다. 반면 몬드리안은 구성적으로 말하자면 자신의 가장 '청교도'적 시기에 접어들고 있었다.

1930년대 중반은 몬드리안이 신조형주의 혹은 데 스테일의 진화한 어휘—세심하게 배치한 수직선과 수평선의 교차와 정확하게 측정한 원색—를 가장 간결하게, 그리고 가장 세련되게 구사한 시기였다. 〈파랑과 노랑이 있는 구성〉이나 〈빨강과 파랑이 있는 구성〉(1936)에서 검정의 선 요소들은 흰 바탕에 견주었을 때 보다 덜 침입적으로 보이게끔 굵기가 더 가늘어졌다. 그 결과 바탕의 하양은 존재감과 강렬함을 얻었으며 채색된 부분은 더 생기발랄해졌다. 몬드리안의 작품에서 하얀 바탕의 해석은 작품 자체를 이해하는 데 매우 중요하다. 복제품에서는 종종 흰 바탕 위에 검은 선을 직접 그린 것으로 나타나지만, 실제 작품에서는 하얀 바탕이 될 부분과 검은 선이 될 부분을 정확하게 나누어 한 치의 오차도 없이 각각의 색을 채워 넣음으로써, 하양과 검정이 전반적으로 똑같이 강렬해질 수 있게 했다. 선과 면 사이의 이러한 평등—표면의 공통성—은 완전히 통합된 '관계적' 실제로서의 회화의 존재에 매우 중요하다.

빨강과 파랑이 있는 구성, 1936, 캔버스에 유채, 98.5×80.5cm, 슈투트가르트 국립 미술관

테오 반 두스부르흐, **역구성 XIII**, 1925-26, 캔버스에 유채, 50×50cm, 베네치아, 페기 구겐하임 컬렉션

테오 반 두스부르흐, **동시 발생 역구성**, 1929-30, 캔버스에 유채, 50×50cm, 뉴욕 현대 미술관(MoMA)

몬드리안과 게슈탈트: 관계의 이론

인식의 아래에 깔린 기본 원칙에 대한 몬드리안의 탐구는 결국 본격적인 수준의 관계이론 — 우리가 사는 세계의 이해를 관장함으로써 세계를 좀 더 완전하고 보다 안정적으로 보이게 하는 법칙 — 으로 열매를 맺었다. 이는 거의 같은 시기에 일어난 게슈탈트 심리학의 진화가 추구하는 바와 같은 것이었다. 1931년 독일의 심리학자 쿠르트 코프카는 질서란 '비구상적인 카테고리'라고 선언했으며, 게슈탈트(독일어로 '형태'라는 뜻: 역주)의 목적은 '자연의 어떤 부분이 기능하는 전체의 부분에 속하는가'를 찾아냄으로써 전체 안에서 이러한 부분들의 위치와 그들의 상대적 독립성의 정도, 그리고 더 큰 전체의 하위단위로의 분절을 발견하고자 했다. 이는 몬드리안이 회화에서 보여준 관계에의 접근을 거의 완벽하게 단계적으로 설명하고 있다.

파블로 피카소

1881-1973

게르니카

1937, 캔버스에 유채, 350.5×782.3cm,
마드리드, 국립 소피아 왕비 예술센터 미술관

"황소는 파시즘이 아니라 야만성과
어둠이다… 말은 인간을 의미한다.
이런 면에서 게르니카 벽화는 상징적이고
우의적이다. 그것이 내가 말과 황소와
다른 것들을 사용한 이유이기도 하다.
이 작품은 어떤 정치적 문제를 명확하게
표현하고 있으며, 그것이 바로 내가
상징을 사용한 이유이다."

_파블로 피카소

파블로 피카소의 친구이자 화상畵商이었던 다니엘-헨리 칸바일러는 언젠가 피카소를 가리켜 '내가 알고 지낸 이들 중에 가장 정치적인 인간'이라 일컬은 적이 있다. 확실히 피카소는 유럽 정치에 깊이 발을 담그고 있었으며—피카소는 공산당 정식 당원이었다 — 망명하여 파리에 살고 있으면서도 조국 스페인의 정치적 회오리에 촉각을 곤두세우고 있었다. 1936년, 스페인 내전이 발발한다. 총선에서 승리한 인민 전선의 공화파 정부가 들어선 지 얼마 되지도 않았을 때였다. 문화 부문에서 공화파 정부가 결재한 최초의 결정 중 하나는 피카소를 프라도 미술관의 명예 관장으로 임명한다는 것이었다. 피카소는 이를 기꺼이 받아들였다. 또 공화파 정부는 1937년 여름 파리에서 열릴 예정이었던 파리 만국박람회의 스페인 전시관에 전시하기 위한 대형 작품도 의뢰하였고, 피카소는 이 역시 흔쾌히 수락했다. 그리하여 피카소의 불후의 명작 〈게르니카〉의 기초 작업이 시작되었다. 피카소가 제작 초기부터 이미 〈게르니카〉를 프로파간다 성격의, 반反프랑코 작품으로 의도했다는 것은 명백하다. 1937년 1월, 게르니카 폭격 몇 달 전, 피카소는 두 점의 에칭을 내놓았다. 〈프랑코의 꿈과 거짓말 I〉과 〈프랑코의 꿈과 거짓말 II〉이다. 첫 번째는 유치하다는 말이 나올 정도다(프랑코를 '똥'으로 그려놓았다). 두 번째는 전반적으로 내용도 충실하고 훨씬 수고를 기울여 제작한 작품이다. 형태가 다소 뒤죽박죽이기는 하지만, 이미 〈게르니카〉의 상징적 범위를 어느 정도 보여주고 있다.

이 작품들이 던지는 메시지—그리고 여기에 피카소가 직접 곁들인 시까지—는 누가 보아도 명백하지만, 스페인 국민이 처해 있는 역경을 상징하는 대규모 공공 작품에 필요한 은유적 중점은 아직 나타나지 않는다. 옛 바스크 마을 게르니카—바스크족 문화와 자유의 역사적 상징인 게르니카코 아르볼라(게르니카 나무)가 서 있는 곳—를 아무 이유 없이 파괴한 만행은 피카소가 필요로 했던 그 은유적 중점을 정확하게 제공해주었다.

역사상 유례가 없는 이탈리아 공군과 독일 공군(루프트바페)의 콘도르 비행단 간의 합동 작전의 목표가 게르니카를 흔적도 남기지 않고 없애버리는 것이었음에는 의심의 여지가 없다. 불과 몇 시간 만에 꼬리를 물며 날아온 폭격기들이 인구가 5천 명밖에 되지 않는 작은 마을에 22톤에 달하는 폭탄과 발화 장치를 쏟아부었던 것이다. 일차적으로는 게르니카를 지상에서 지워버린 뒤, 화염 폭풍으로 남아 있는 것들과 주민들을 모두 말살시키는 이외에는 그 어떤 목적도 없었다. 역사 연구에 따르면 게르니카 폭격은 일반 시민들을 공포에 빠트려 혼란에 빠뜨리기 위한 수단으로 루프트바페가 블리츠크리그[67]을 실험한 최초의 케이스이다.

빨간 안락의자에 기대어 있는 여인, 1929,
캔버스에 유채, 195×129cm,
파리, 피카소 미술관

그리스도를 십자가에 못 박음, 1930,
보드에 유채, 51.5×66.5cm,
파리, 피카소 미술관

피카소—프랑코, 독일군, 바티칸까지 줄줄이 발을 빼자 더욱 분노한—에게 있어 이 사건은 너무나 압도적인 상징적 힘을 지녀, 당장 스페인 전시관의 '벽화'를 위한 드로잉 습작에 착수했다. 공화파에게 최대한 지원을 보내기 위해 가능한 한 관중의 시선을 사로잡아야만 했고, 도라 마르[68]의 도움을 받아 제작 전 과정을 사진으로 기록했다.

〈게르니카〉는 흔히 역사화로 불리지만, 역사화라고 부르기에는 매우 독특한 성격의 작품이다. 보통 역사화라고 하면 특정 사건에 대한 상세한 묘사를 제공하며, 상징은 그 묘사 안에서 제한적으로 활용된다. 〈게르니카〉에서는 묘사하고 있는 것이 아무것도, 말 그대로 아무것도 없다. 모든 존재, 사물, 사상, 심지어 느낌까지도 전부 상징이다. 합성 입체파 후기 이래 피카소는 감정, 분위기, 마음의 상태를 표현할 수 있는 온갖 종류의 표정과 상징들을 닥치는 대로 축적해왔다. 예를 들면 등을 뒤로 젖히고 있는 모습이나 울부짖는 머리는 〈빨간 안락의자에 기대어 있는 여인〉(1929)에서 이미 등장했던 것이다. 〈게르니카〉의 오른편 아래 구석 그로테스크하게 늘어진 손발로 기어가고 있는 인물은 〈그리스도를 십자가에 못 박음〉(1930)에 처음 나타난다. 1930년부터 1937년 사이에 제작한 100점의 음각 판화로 구성된 《볼라르 선집》에는 상징적 소재들이 풍부하게 나타나며, 그중 일부는 〈게르니카〉의 회화적 선구라 할 수 있는 대형 에칭 〈미노타우로마키아〉(1935)에서 보다 압축적이고 정교한 형태로 재등장한다.

그러나 〈게르니카〉는 상징적인 소재라는 면에서 전작들의 연장 선상에 있기는 하지만, 전반적인

미노타우로마키아, 1935,
에칭 및 조판, 50×70cm,
파리, 피카소 미술관

프랑코의 꿈과 거짓말 II, 1937,
에칭 및 애쿼틴트, 31.5×42cm,
파리, 피카소 미술관

양식은 지금까지의 그 어떤 작품과도 다르다. 〈게르니카〉는 '무진장 평면적인' 그림이다. 모든 상징이 대부분 표면에 드러나 있다. 잉크빛 블랙, 우윳빛 화이트, 브라운과 블루-그레이의 압축된 색채 범위는 빛나리만치 투명한, 수정처럼 반짝이는 느낌을 부여한다. 회화적 통일성을 강화하기 위해 색채를 활용했다면, 색조의 대비는 극과 극—칠흑 같은 어둠에서 순수한 반투명 빛— 사이를 오가며 화면을 깨뜨려 조각냄으로써 마치 금이 가고 깎아낸 거울처럼 보이게 했다. 이렇듯 모순적인 공간에 갇힌 상징과 표식들은 나왔다 들어갔다, 흩어졌다 뭉쳤다를 반복한다. 예리하게 식각飾刻한 선들은 관객의 시선이 하나의 상징에서 다음 것으로 옮겨갈 때마다 표면을 열어서 접고, 다시 만든다. 몸통만 남은 인물들과 잘린 팔다리들이 붙었다가 떨어져 흩어진다. 잘려나간 몸체들이 서로 부딪힐 때마다 입은 투덜댄다. 사실 〈게르니카〉의 시각적 언어, 특히 인류의 고통과 투우에서 희생된 말 사이의 상징적 결합은 그 주제의 어마어마한 폭력성을 묘사한다기보다는 체현하는 동시에, 모든 종류의 인간 갈등에 적용할 수 있는 보편적인 상징적 질서로 번역하고 있다.

살바도르 달리 1904-1989

살바도르 달리Salvador Dalí는 1904년 카탈루냐의 피게레스에서 태어났다. 어머니의 적극적인 지지에 열 살 때부터 드로잉 수업을 받았고, 열두 살 때 화가 라몽 피쇼를 만나 근현대 미술에 눈을 떴다. 1922년 마드리드로 가서 산 페르난도 미술 아카데미에서 공부하며 루이스 부뉴엘,[69] 페데리코 가르시아 로르카[70]를 만나 친구가 되었다. 마드리드에서 달리는 처음에는 큐비즘(입체파)을, 그 다음에는 다다이즘을 실험했다. 1926년 이제 학교에 자신을 가르칠 만한 선생이 없다고 선언한 뒤 퇴학당했다. 이듬해 처음으로 파리를 방문, 파블로 피카소를 만났다. 1929년 달리와 부뉴엘은 가장 중요한 초현실주의 영화 〈안달루시아의 개〉를 제작했다. 그 후 얼마 되지 않아 달리는 미래의 아내 갈라를 만나고, 몽파르나스의 초현실주의 그룹에 합류한다. 달리와 갈라는 1934년 결혼했다. 1939년 프랑코의 집권을 지지했다는 이유로 초현실주의 그룹에서 퇴출당했다. 1989년 피게레스에서 사망했다.

산속의 호수: 전화기가 있는 해변

1938, 캔버스에 유채, 73×92.5cm, 런던, 테이트 컬렉션

〈산속의 호수: 전화기가 있는 해변〉은 달리 회화의 좋은 예이다. 무르익은 달리 스타일의 주요 특징—매끄럽게 표현한, 단순한 풍경과 사소한 디테일들, 드라마틱한 스케일 변화, 오후의 열기는 물론 저녁나절의 서늘한 기억까지 품고 있는 석양의 모든 것을 아우르는 빛, 눈에 쉽게 들어오면서도 당황스럽고 알쏭달쏭한 형태의 모호함과 기묘한 우연, 겉으로 보기에는 단순한데도 순간 다른 무언가로 바뀌어버리는 정체 등—이 모두 나타나 있다. 이 모든 것들은 평범한 초현실주의 장치와 트릭들이지만, 달리의 손에서는 그저 속임수나 화가의 손재주를 넘어선 무게와 중요성을 지닌다. 이 작품에서는 무언가 근본적으로 불편한 점이 있다. 사물의 흔치 않은 조합에서 축적된 그 기묘함 너머, 아무것도 겉보기와 같지 않다는 사실을 알게 된다. 이 작품에서 가장 거북한 존재는 제목에도 등장하는 물고기 모양의 '호수'이다. 전경 전체를 차지할 정도로 확대된 이 호수는 누가 보아도 남성의 음경의 형태를 하고 있다. 그 정체는 단정하기가 불가능하다. 물고기로 해석하면 그것은 달리의 예술에서 흔히 볼 수 있는 이미지이다. 물고기의 꼬리는 뒤쪽의 풍경에 속하고, 그 몸체는 볼록하지도 오목하지도 않고, 둥글지도 평평하지도 않으며, 역설적으로 저 너머 바위투성이 곳에 투영된 물고기 모양의 디테일을 취하고 있다. 달리에게 있어 호수는 그가 만나지도 못했던 죽은 형—그의 이름 역시 살바도르였다—을 떠오르게 했다. 그는 형의 유령이 평생 자신을 따라다닌다고 믿었다. 달리에 의하면 전화기와 끊어진 전화선은 네빌 체임벌린[71]과 아돌프 히틀러 사이의 타협 실패를 의미한다. 1938년, 독일은 수데텐란트를 향해 진격하고 있었다.

보름달이 든 정물, 1927,
캔버스에 유채, 190×140cm,
마드리드, 국립 소피아 왕비 예술센터 미술관

죽은 형의 초상, 1963,
캔버스에 유채, 69×69cm,
세인트 피터즈버그(플로리다주), 살바도르 달리 미술관

막스 에른스트 1891-1976

막스 에른스트Max Ernst는 1891년 쾰른 근교 브륄에서 태어났다. 1909년 본 대학교 철학부에 입학했으나 곧 미술 공부를 위해 학교를 떠났다. 1914년 파리로 가서 기욤 아폴리네르와 로베르 들로네를 만났으며 같은 해에 파울 클레를 방문하기도 했다. 제1차 세계 대전 중 군 복무를 한 뒤 쾰른에서 장 아르프, 알프레드 그륀발트 등과 함께 쾰른 다다이즘을 창설했다. 1922년 다시 파리로 가서 훗날 초현실주의의 탄생에 중요한 역할을 하게 되는 몽파르나스 지역 예술가들 사이에서 주도적인 역할을 했다. 제2차 세계 대전이 발발, '적국인'으로 분류되자 페기 구겐하임[72]과 미국으로 망명했다. 두 사람은 1942년 뉴욕에서 결혼했다. 에른스트에게는 세 번째였던 이 결혼은 2년도 채 가지 못하고 파경을 맞았고, 1946년 화가 도로시아 태닝과 재혼했다(만 레이-줄리엣 브라우너와의 합동결혼식이었다). 에른스트와 도로시아는 1963년 남프랑스로 이주할 때까지 애리조나에서 함께 살았다. 막스 에른스트는 1976년 파리에서 사망했다.

신부의 단장
1940, 캔버스에 유채, 129.6×96.3cm, 베네치아, 페기 구겐하임 컬렉션

〈신부의 단장〉은 매우 디테일하고 환상적인 에른스트 초현실주의의 산물인 동시에, 그가 전통적인 회화 기법 전반—바탕 채색, 색채 조합, 색채에 광택 입히기 등—에 얼마나 능숙했는지를 보여주는 작품이다. 또한 초기 독일 회화—에른스트는 쾰른에서 보낸 어린 시절부터 대大루카스 크라나흐[73]의 명작 〈파리스의 심판〉(1530년경)을 알고 있었을 것이다—와 귀스타브 모로 양식의 프랑스 상징주의 회화, 조르조 데 키리코의 형이상학 회화 등 완전히 서로 다른 화풍에서 받은 영감을 조합하여 매우 섬세하게 회화적으로 구성해냈다. 〈신부의 단장〉은 사실적인 표현과 환상적이고 환영 같은 주제의 대단히 이국적인 작품이다. 상징적으로 이 작품은 여성의 월경과 남성의 음경을 동시에 가리키고 있다. 또한 에로스를 악마에게 반영함으로써 긍정적인 섹슈얼리티와 부정적인 섹슈얼리티를 융합시키고 있다. 오른쪽 아래 구석에 쭈그리고 앉아 있는 유방이 네 개 달린 매춘부는 도착적인 성 욕망을 수반하는 쾌락의 생산력을 암시한다. 에른스트는 자신을 ('롭롭'이라는 이름의) 새 형상을 한 생물에 비유하곤 했는데, 〈신부의 단장〉에서도 구부러진 목과 날카로운 부리를 지닌 흑록색 새로 변장하고 신부의 뒤에서 접

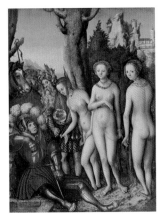

대 루카스 크라나흐, **파리스의 심판**, 1530년경, 패널에 유채, 43×32cm, 쾰른, 발라프-리하르츠 미술관

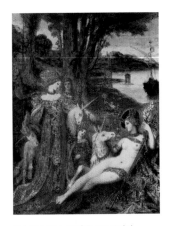

귀스타브 모로, **유니콘**, 1885년경, 캔버스에 유채, 115×90cm, 파리, 귀스타브 모로 미술관

근해 화살을 음부에 겨눈 채 그녀의 알몸을 위협하고 있다. 다른 초현실주의 존재들과 마찬가지로 '롭롭'―에른스트의 또 다른 자아―이 뒤편 벽에 걸려 있는 (뒷모습이 아닌 앞모습을 비추는) 거울에 나타나지 않는다는 사실은 매우 중요하다.

에드워드 호퍼 1882-1967

밤새는 사람들

1942, 캔버스에 유채, 84.1×152.4cm, 시카고 아트 인스티튜트

에드워드 호퍼의 카리스마 넘치는 스승이자 애쉬캔파의 리더였던 로버트 헨리는 종종 제자들을 뉴욕의 거리로 몰아내며 '도시와 도시 생활을 있는 그대로 그릴 것'을 요구했다. 기본적으로 스튜디오 화가였던 헨리 자신은 거의 실내에서만 작업했지만, 그의 동료 화가들, 예를 들면 존 슬론이나 조지 벨로스는 자주 이런 방법을 통해 거칠고 강인한 작품을 선보였다. 이 중에서도 벨로스의 작품들 같은 경우 추상표현주의의 선구였다고 할 수 있다. 헨리가 정해준 주제 가운데서 고른 것이기는 했지만, 호퍼 역시 스튜디오 화가에 가까웠다. 그는 주로 드로잉에서부터 작품을 시작했다. 우선 오랜 시간 공을 들여 밑그림을 디자인한 뒤 완성하기 전까지 오랜 시간 수정―때로는 상당한 양의―과정을 거치곤 했다.

호퍼의 놀라우리만치 영화적인 작품, 〈밤새는 사람들〉은 미술사상 가장 많은 복제품이 만들어진 그림일 것이다. 일상생활에서 그 사실을 확인할 수 있다는 것 외에는 이와 같은 현상에 대한 이유를 정확히 알 수 없다. 〈밤새는 사람들〉은 현대 도시의 고독한 존재를 대변하는 작품이다. 다양한 개인들―제목에 등장하는 밤새는 사람들―이 환하게 불을 밝힌 밤의 카페에 둘러앉아 있다. 창백한 푸른 빛이 보도 위에 그림자를 드리우며 거리에 쏟아지고 있지만, 구석에서 밀려오는 어두움을 흩어버리기에는 역부족이다. 빛의 경계 너머 어둠 속에서는 그 어떤 일도 일어날 수 있다. 심리학적으로 말한다면 이 개인들은 한 무리로 덩그러니 떨어져나온 고독한 사람들로, 그들 안에서조차 자신들만의 두려움과 환상 때문에 또다시 서로에게서 동떨어져 있다. 부자연스러운 침묵과 어

자동판매기 식당, 1927,
캔버스에 유채, 71.5×91.5cm,
아이오와, 드모인 아트 센터

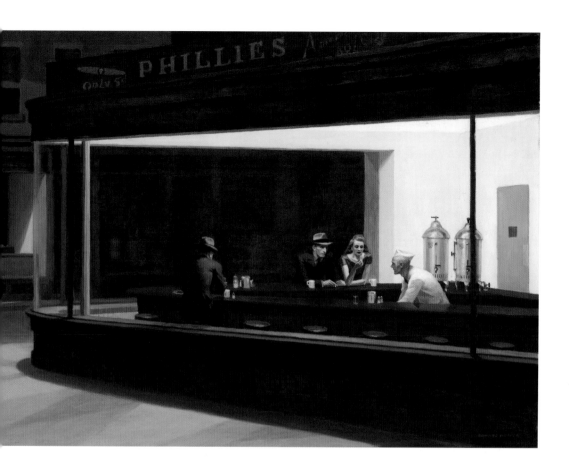

색한 고요가 지배하는, 청각과 시각을 암시적으로 울리는 한밤중의 시티 라이프를 묘사하고 있다. 호퍼의 평면적이고 내향적인 회화 방식은 이미지가 현실화의 바로 가장자리에 서 있는 〈밤새는 사람들〉에서 가장 유려하게 나타났다는 평가를 받고 있다. 이 작품에서 건축물의 표현은 실제보다는 오히려 모델에 가깝다는 느낌이 짙다. 카페는 마치 종이를 잘라 접어서 만들어놓은 것처럼 얇고 실체가 없다. 그러나 오히려 이런 실체감의 결여가 이 작품에 드라마틱한 힘을 부여했다는 주장도 있다. '밤새는 사람들'의 고난은 그들의 상처를 받기 쉬운 속성에 있으며, 우리는 즉각 이 사실을 깨달을 수 있다. 그들이 피신한 빛나는 공간의 겉으로 보이는 연약함은 그들을 둘러싸고 있는, 알 수 없는 존재감으로 생생하게 다가오는 어둠과 현저한 대비를 이룬다.

전시 미국

1941년 말부터 1942년에 일어난 사건들을 보면 호퍼 회화의 상징성을 이해하는 데 도움이 된다. 1941년 12월 7일 일본군의 진주만 공습이 발생했고, 다음 날 루스벨트 대통령은 대 일본 선전포고를 했다. 1942년 초 미국은 필리핀의 요새에서 일본군에게 항복함으로써 두 번째의 굴욕적인 퇴각을 맛본다. 도전 정신에 불타는 미국인들이 처음으로 포위되었다는 위협을 느끼게 된 것이다.

발튀스 1908-2001

발튀스Balthus(드 롤라 백작 발타사르 클로소프스키)는 1908년 파리에서 태어났다. 그의 아버지는 저명한 미술사학자였으며, 가족 전체가 파리 문화계에 깊이 몸담고 있었다. 발튀스 가족을 정기적으로 찾던 지인 중에는 라이너 마리아 릴케,[74] 앙드레 지드,[75] 장 콕토[76] 등이 있다(장 콕토가 클로소프스키가家 아이들을 소설『무서운 아이들』의 모델로 삼았다는 설도 있다). 열여덟 살이 되자 발튀스는 이탈리아를 여행하며 이탈리아 르네상스 거장들, 특히 피에로 델라 프란체스카[77]의 매력에 빠졌다. 1933년 파리에 첫 번째 스튜디오를 차렸으며 1년 후 〈기타 레슨〉을 발표하여 노골적인 레즈비언 에로티시즘으로 파리 화단을 경악에 빠뜨렸다. 1940년 독일군이 프랑스를 침공하자 가족과 함께 사보이로, 1942년에는 다시 스위스로 피신했다. 처음에는 베른에 살다가 제네바로 이주했는데, 이곳에서 앙드레 말로[78]를 만나 가까운 사이가 되었다. 훗날 프랑스 문화부 장관이 된 말로는 발튀스를 로마의 빌라 메디치의 프랑스 문화원장으로 임명했다. 1961년부터 1977년까지 재임한 발튀스는 스위스로 돌아가 로시니에르 마을의 그랑 샬레[79]에 살았다. 2001년 92세의 나이로 사망했다.

잠자는 소녀
1943, 보드에 유채, 79.7×98.4cm, 런던, 테이트 컬렉션

발튀스는 종종 반反근대주의를 대표하는 화가로 꼽히는데 이는 오해이다. 발튀스는 그 자신이 찬사를 아끼지 않았던 조르조 데 키리코처럼 기법상의 이유로 동시대 화가들에게 거부당했으며, 옛 거장들의 작품에 별 관심을 보이지 않는 그들의 태도에 탄식했다. 무엇보다도 발튀스는 당시 화가들이 회화 공간에 언어―과도한 설명과 화려한 언변의 비평 논쟁―를 삽입하기 시작한 것에 깊은 불신을 품었다. 대신 그는 바꿀 수 없고, 옮길 수 없는 회화 이미지의 시각적 풍부함을 주장했다. 그렇다고 해서 그가 '반근대적'인 것은 아니다. 발튀스의 작품들을 자세히 관찰하면 다소 구식인 연극조―부르주아들의 예의범절―에도 불구하고, (아니 오히려 그 때문에야말로) 그가 오늘날 사회적-성적 노이로제의 예리한 관찰자였음을 보여준다. 이 방면에서 발튀스에 견줄 만한 화가는 아마도 발튀스가 존경해 마지않은 또 한 명의 화가, 피에르 보나르 정도가 유일하다. 발튀스의 작품이 관음적이라는 평 또한 아주 정확한 것은 아니다. 그 자신이 만들어낸 이미지로부터 어느 정도의 성적 쾌락을 끌어낸 것은 사실이지만―이는 발튀스의 작품에 확연히 나타나 있다― 화가의 시선에 부당하거나 떳떳하지 못한 구석은 전혀 없으며, 항상 누가 보아도 솔직하게 자신의 (때로는 문제가 없지 않았던) 성적 관심사를 정면으로 마주했다. 〈잠자는 소녀〉는 이런 점에 있어 가장 대표적인 예라고 할 수 있다. 발튀스에게 흥분을 불러일으키는 것, 즉 살아 있는 모델을 쓰는 화가라면 누구에게나 중요한 이슈라 할 수 있는 것, 바로 눈앞의 주제와 그림 속 주제의 이중성을 표현하고 있다. 소녀는 화가의 욕망에 찬 숨죽인 시선에 자신의 존재가 어떻게 비칠지 전혀 알지 못한다. 발튀스는 욕망의 질서에 생긴 이러한 틈을 시간 속 정지된 순간으로 묘사했다. 아무것도 움직이지 못한다. 움직이는 순간 마법은 깨지고 말 것이다.

기타 레슨, 1934,
캔버스에 유채, 161×138.5cm, 개인 소장

꿈꾸는 테레제, 1938,
캔버스에 유채, 150.5×130cm, 뉴욕, 메트로폴리탄 미술관

아쉴 고르키 1904-1948

아쉴 고르키Arshile Gorky의 본명은 보스다닉 아도이안Vosdanik Adoian으로 1904년 아르메니아의 반 지방 코르콤에서 태어났다. 그의 가족은 투르크의 침략을 피해 아르메니아로 온 피난민이었는데, 그의 어머니는 강제 이주 행진 중에 사망했다. 고르키는 1915년 아르메니아를 떠나 여기저기를 떠돌아다니다가 1920년 미국에 정착, 로드아일랜드주 프로비덴스에 살고 있던 아버지와 재회했다. 뉴욕으로 이주하여 1925년 그랜드 센트럴 미술 학교 입학 직전 아쉴 고르키—문자 그대로 '비통한 아킬레스'라는 뜻—로 개명했다. 그러나 학생 시절은 그리 오래 가지 않았다. 고르키는 타고난 제도 사로 재능을 발휘했으며, 정규 교육보다는 독학으로 공부했음에도 불구하고 1926년 드로잉 전공 강사로 교수진에 합류하여 1931년까지 강단에 섰다. 1930년대 스튜어트 데이비스,[80] 윌렘 데 쿠닝과 친한 친구가 되었으며, 데 쿠닝과는 한동안 스튜디오를 함께 쓰기도 했다. 고르키는 1931년 필라델피아의 멜론 화랑에서 최초의 개인전을 열었고, 뉴욕에서의 첫 번째 전시는 1938년 보이어 화랑에서였다. 1935년부터 1941년까지는 WPA 연방 예술 프로젝트에서 일했다. 1945년 이후 일련의 비극적 사건들—그의 주요작 다수를 태워버린 스튜디오 화재와 중병, 결혼 실패 등—로 인해 좌절한 나머지 1948년 목을 매 자살했다.

약혼 II
1947, 캔버스에 유채, 128.9×96.5cm, 뉴욕, 휘트니 미술관

〈약혼 II〉는 고르키가 스스로 목숨을 끊기 1년 전에 제작한 작품이다. 이 무렵 고르키는 1930년대 까지 그의 작품을 지배했던 초현실주의의 영향을 벗어나 자신만의 매우 독특한 스타일을 구축했

소치의 정원, 1943,
캔버스에 유채, 78.5×99cm, 뉴욕 현대 미술관(MoMA)

약혼 I, 1947,
캔버스에 유채, 128×99.5cm, 뉴헤이븐, 예일 대학교 미술관

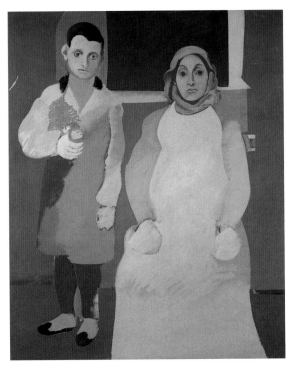

"예술의 전통은 아름다움과
페이소스의 웅장한 군무이다.
그 안에서 많은 각각의 세기世紀들이
힘을 모으고, 그렇게 함으로써
하나의 완전한 사건에의
특정한 공헌을 전달할 수 있다.
반Van(터키 동부의 도시 이름: 역주)의
춤을 보라. 군무에 참가한 사람만이
독무를 출 수 있다."
_아쉴 고르키

화가와 그의 어머니, 1926-36,
캔버스에유채,152.5×127cm,뉴욕,휘트니미술관

다. 이 과도기의 그림 중 핵심적이라 할 수 있는 작품은 1941년부터 1943년 사이에 내놓은 〈소치의 정원〉 연작으로, 향수와 짙은 우울이 풍긴다. 고르키에게 있어 아르메니아는 잃어버린 낙원－그 유려한 자연경관, 언덕과 호수들, 민속과 풍습, 춤과 음악－이자 참혹하게 빼앗긴 전원생활이었다. 〈소치의 정원〉은 그의 어린 시절 기억 속에 남아 있는 할아버지의 정원에 부분적으로 바탕을 둔 작품이다. 그러나 여기에는 그의 '잃어버린' 어머니－고르키의 표현에 의하면 '미적 영역의 여왕'－와 옷을 찢고 벌거벗은 가슴을 신성한 나무에 문지르고 있는 또 다른 코르콤Khorkom 여인이 겹쳐 있다. 이 나무는 지나가는 사람들이 경의의 표시로 찢어 만든 꽃 줄로 장식이 되어 있다. 〈소치의 정원〉 연작의 첫 번째는 1941년에 제작되었는데, 이때만 해도 호안 미로의 영향이 느껴졌으나, 1943년의 맨 마지막 작품에서는 고르키만의 완성된, 성숙한 스타일을 볼 수 있다.

제도사로서의 고르키의 재능－예리하고 긴장된, 탄력 있는 선의 매혹－은 그의 후기작에서 다시 한번 강하게 나타난다. 화가로서 고르키는 일생 자연적인 형태에 의존했는데, 〈약혼 II〉는 식물, 동물, 새, 바람에 날리는 꽃씨들, 날아다니는 벌레들의 조각화한 형상들로 가득하다. 이러한 다채로운 편린 모음은 또한 세심하게 고안한－한눈에 바로 알아보기 힘든－ 이차적인 존재, 즉 캔버스의 중앙을 차지하고 있는 신부와 오른편에 서 있는 신랑, 그리고 왼편에서 두 사람에게 설교하고 있는 듯한 사제를 필요로 한다. 고르키는 여러 번 시도했음에도 불구하고 언제나 현실 세계에 일어났던 사건들 혹은 사물들을 떠올리곤 하는 자신을 발견하고는 추상화를 그리는 일은 불가능하다는 것을 깨달았다고 말했다 한다.

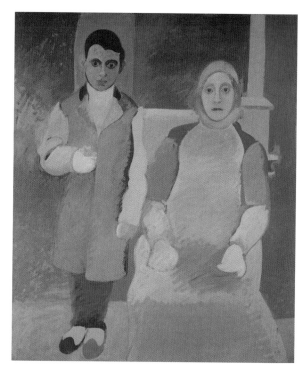

화가와 그의 어머니, 1926-42년경,
캔버스에 유채, 152.5×127cm, 워싱턴 DC, 내셔널 갤러리

아쉴 고르키: 유럽과 미국 회화 사이의 가교

고르키는 조국을 떠나온 동시대의 그 누구보다도 자신의 핏줄 속에 흐르고 있는 유럽 문화의 유산에 충실히 하고자 한 동시에, 막 일어나고 있던 거칠지만 생기 넘치는 미국 미술이 제시하는 새로운 가능성을 외면하지는 않았다. 개인적으로 고르키에게 완전히 다른, 그러면서도 가슴을 울리는 두 버전의 〈화가와 그의 어머니〉는 1926년부터 1942년까지, 15년이 넘는 세월에 걸쳐 작업한 것으로, 세상을 떠난 어머니와의 추억으로 인해 더욱 심금을 울린다. 고르키는 종종 자신의 창작력은 어머니로부터 물려받았으며, 유럽에서의 과거와 그를 연결해주는 핵심 고리는 어머니에 대한 추억이라고 말하곤 했다. 유럽을 향한 그의 주의 깊은 시선은 화가로서 평생 갈고 닦은 영향―파블로 피카소, 앙드레 마송, 호안 미로 등을 포함한― 속에서 가장 강렬하게 나타난다. 고르키를 스튜디오에서 하는 작업에 대한 생각에 미치는 중요한 도덕적 영향과 물려받은 가치들의 수호자로 여긴 그의 동료 화가들은 이러한 지적 참여의 수준을 인정하고 그 가치를 높이 샀다. 여러 면에서 고르키는 같은 세대의 거장들 대부분― 색채의 화가였던 마크 로스코와 바넷 뉴먼부터 추상표현주의에 가장 충실했던 잭슨 폴록과 윌렘 데 쿠닝에 이르기까지― 의 삶에 영향을 미쳤다. 그렇다고 해서 그가 교조적인 인물이었다는 것은 결코 아니다. 오히려 고르키는 언제든 결정적인 진실을 위트와 시정詩情으로 양념할 줄 아는 인물이었다. 1948년 고르키의 자살 직후 그의 가장 친한 친구였던 윌렘 데 쿠닝은 『예술 뉴스Art News』에 보내는 편지에서 다음과 같이 썼다.

"나는 (고르키의) 영향에서 벗어나는 것이 불가능함을 기쁘게 생각합니다. (고르키의 유산을) 내 안에 간직하고 있는 한, 나는 잘해나갈 것이라 믿습니다. 사랑하는 아쉴, 자네에게 축복이 있기를."

잭슨 폴록 1912-1956

잭슨 폴록Jackson Pollock은 1912년 미국 와이오밍주 코디에서 태어났다. 애리조나와 캘리포니아에서 어린 시절을 보낸 뒤 1930년 화가인 형 찰스 폴록과 함께 뉴욕으로 가서 아트 스튜던츠 리그의 토마스 하트 벤턴[81]의 지도를 받았다. 폴록의 초기 조형주의 작품들은 멕시코의 벽화가들, 특히 1936년에 참가한 다비드 알파로 시케이로스의 실험 회화와 워크샵의 영향을 보여주고 있다. 1935년부터 1942년까지 WPA 연방 예술 프로젝트[82]에서 일하며 칼 융의 정신분석학 저서들에 심취했다. 1947년 폴록은 '들이붓거나' 또는 '뚝뚝 떨어뜨리는' 회화를 처음 선보인다. 베티 파슨스 화랑에서 새로운 기법의 작품들을 최초로 공개한 직후 『타임Times』의 특집기사는 폴록을 '현존하는 가장 위대한 미국 예술가'로 평가했다. 주기적으로 우울증을 앓았고 알코올 중독자이기도 했던 폴록은 그로부터 5년여 후 음주운전 사고로 사망했다. 당시 그의 나이 겨우 45세였다.

마법에 걸린 숲
1947, 캔버스에 유채, 221.3×114.6cm, 베네치아, 페기 구겐하임 컬렉션

전해지는 설이 사실이라면, 잭슨 폴록이 일부러 이미지를 창조하기 위해 물감을 뚝뚝 흘리고 쏟아붓는 것을 경험한 때는 1936년 뉴욕, 멕시코 화가 다비드 알파로 시케이로스의 수업에서였다고 한다.

"나의 그림은 이젤에서 나오지 않는다. 나는 그림 그리기 전에 캔버스를 펼치지조차 않는다. 나는 펼치지 않은 캔버스를 단단한 벽이나 바닥에 압정으로 고정하는 편을 선호한다…. 바닥이 더 편하다. 그림과 더 가깝고, 그림의 일부가 된 느낌을 받는다. 이렇게 함으로써 나는 그림의 주위를 걸어 다니며 네 가장자리에서 작업하고, 문자 그대로 그림 속에 있을 수 있다. 서부의 인디언 모래 그림[83] 화가들이 사용하는 방법과 매우 유사하다."
_잭슨 폴록

〈마법에 걸린 숲〉은 1947년부터 1950년 사이의 폴록의 순수한 '액션 페인팅'[84] 시기 첫머리에 나온 작품이다. 스튜디오 바닥에 고정만 시켜놓았을 뿐 펼치지는 않은 캔버스 위에 물감을 쏟아붓고, 뚝뚝 흘리고, 철벅 철벅 튀기는 기법을 완성하는 데 꼬박 2년이 걸렸다. 〈마법에 걸린 숲〉은 폴록이 기호를 만드는 과정에서 보여준 능숙함과 제어력을 통해 얼마나 완전하게 회화의 진화를 형성할 수 있었는지 보여주는 액션 페인팅의 매우 또렷한 예이다. 기호의 패턴들은 동시 발생적으로 '어디에나 존재하며' 캔버스의 가장자리를 따라 고리나 동그라미 모양, 혹은 중앙을 가로지르는 물감의 흔적들로 채워져 있다. 폴록이 수직 구도에서 수평 구도로 전환하게 된 것은 뉴욕 현대 미술관이 주최한 나바호 '가수(주술사)'의 모래 그림 실연을 보고 난 이후라는 설도 있다. 그러나 이는 여러 가지 영향 중 하나일 뿐이다. 폴록의 찬양의 대상이었던 다비드 알파로 시케이로스와의 인연이나 초현실주의에 대한 오랜 관심 역시 중요한 요인이었다. 폴록은 1943년 페기 구겐하임의 뉴욕 화랑에서 프랑스의 초현실주의 화가 앙드레 마송을 만나 자유분방한 오토마티즘 기법을 논한 적이 있다.

다비드 알파로 시케이로스, **집단 자살**, 1936,
부분적으로 응용한 목판에 에나멜, 124.5×183cm, 뉴욕 현대 미술관(MoMA)

훗날 '액션 페인팅의 성공적인 완성을 위해서는 어떠한 정신 상태가 필요한가.'라는 질문에 폴록은 마송이 자동기술법에 응용한 기존의 공식에 매우 가까운 대답을 했다. '잘못될 수 있는 것은 아무것도 없다. 사고란 없다. 그림은 그 자체의 생명을 지니고 있으며, 나는 그것이 밖으로 흘러나오게 하려고… 그것과 계속 연결되어 있으려고 시도할 뿐이다. 그림이 아닌 엉망진창이 되는 것은 오직 내가 그 끈을 놓쳤을 때뿐이다.'

폴록의 비전과 아메리칸 유토피아니즘

프랑스의 기호학자 루이 마랭은 토머스 모어의 『유토피아』에 대한 저술에서 유토피아(이상향)란 언제나 평면도 형태—즉, 위에서 시작해서 아래쪽의 하부구조로 내려오는—로 떠오르며, 따라서 유토피아 비전이란 수직 구조이고, 그 주목적은 역설적이게도 감시와 조종일 수밖에 없다고 지적했다. 아마도 마랭은 맨해튼을 두고 한 말인지도 모르겠다. 계획도시로서의 맨해튼뿐 아니라 인간의 존재에게 제공하는 전망까지 말이다. 맨해튼에서는 모든 것—심지어 중력을 거부하게끔 의도한 마천루의 빌딩들마저—이 땅을 향해 아래로 움직인다. 그러나 마랭의 모델은 또한 폴록의 벽에 거는 회화에서 바닥에 펼쳐놓는 회화로의 전환을 이해할 수 있는 완전히 다른 방법도 제시한다. 여기에서도 모든 것은 바닥에 저항해서 움직인다. 결국 벽으로 돌아가면 그것은 더 이상 그림이 아니다—어떤 종류의 표현도 아니다. 다만 순수하고, 중력에서 자유로운, 그 질료가 일관성을 이룬 투명함일 뿐이다.

앙드레 마송, **안틸레**, 1943,
캔버스에 유채, 모래, 템페라,
128×84cm,
마르세유, 캉티니 미술관

막스 베크만 1884-1950

아르고호에 타는 사람들

1949-50, 세 폭의 캔버스에 유채, (중앙) 205.8×122cm; (우) 185.4×85cm; (좌) 184.1×85.1cm, 워싱턴 DC, 내셔널 갤러리

베크만은 평생 모두 아홉 점의 트립티크[85]를 완성했으며 열 번째는 그의 사망 후 미완성인 채로 스튜디오에서 발견되었다. 〈아르고호에 타는 사람들〉은 베크만의 마지막 대작이었으며 1950년 그가 숨을 거두기 전날에야 비로소 완성되었다. 트립티크 형식을 사용한 것은 중세 성화에 대한 젊은 시절의 관심과 대조적인 혹은 보완적인 내러티브, 다른 세계와 현실 세계의 상이한 질서들을 열거할 수 있다는 점에서 비롯되었다.

베크만은 원래 이 작품에 '예술가들'이라는 제목을 붙이려 했고, 왼쪽 패널을 보면 이 테마에 잘 어울리는 제목이었다는 것을 알 수 있다. 수염을 기른, 다소 불안해 보이는 화가가 옆구리에 팔레트는 끼고 캔버스 앞에서 작업하고 있다. 그 앞쪽으로는 풍만한 육체의 모델이 복수에 불타오르는 메데이아[86]의 모습으로 얼굴을 찌푸린 그리스 영웅의 잘린 머리 위에 앉아 모형 칼을 휘두르며 자세를 취하고 있다. 현실 세계, 베크만의 공상 세계, 신화와 환상―환희, 병적인 공포, 그리고 은밀한 두려움―은 모두 가장 재미있는 하나의 이미지를 이룬다.

오른쪽 패널은 왼쪽 패널의 테마와 연장 선상에 있는 소재―여인들 사이의 어떤 모호함―를 보다 집중시켜 확대하여 보여준다. 노래하며 곡을 연주하는 한 무리의 사이렌(고동) 연주자들―요부들의 고전적인 합창단―이 지나가는 모험가 무리를 꼬이기 위해 유혹하고 있다.

대형 중앙 패널은 그보다 앞선, 메데이아의 복수욕의 신화적 원천 전을 묘사하고 있다. 두 젊은 영웅들―등을 돌리고 있는 오르페우스와 정면으로 얼굴이 드러난 이아손―이 오른편의 바위에 기대

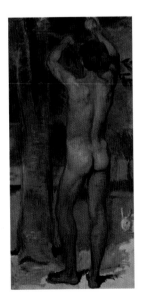

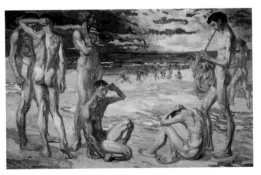

바닷가의 젊은이들, 1905,
캔버스에 유채, 148×235cm, 바이마르 회화 컬렉션

한스 폰 마레스, **오렌지를 따는 젊은이**, 1873-78,
캔버스에 유채, 198×98cm,
베를린 신(新) 국립 미술관

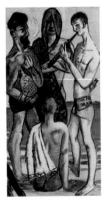

해변의 젊은이들, 1943,
캔버스에유채,191.5×100.5cm,
세인트 루이스 미술관

어 황금 양털을 찾아 길을 떠나려 하고 있다. 그때 고대의 바다의 신 글라우코스가 나타나, 두 사람이 수많은 시련을 겪게 될 것이지만 결국 마법에 걸린 선박 '아르고'가 그들을 안전하게 콜키스 왕국으로 데려다줄 것이며, 그곳에서 황금 양털을 되찾게 될 것이라고 예언한다. 이 모험에서 이아손은 황금 양털은 물론 콜키스의 왕 아이에테스의 딸이자 여자 마법사인 아름다운 메데이아 역시 손에 넣는다. 비극을 향한 항해가 이미 시작되었음을 알리는 일식과 월식이 오르페우스의 머리 왼쪽으로 보인다.

고전주의가 남성 누드의 형태로 서양 회화에 재등장하는 경우에 흔히 그렇듯이 이 작품 역시 동성애의 그림자가 드리워져 있다. 베크만의 〈아르고호에 타는 사람들〉이나 피카소의 장밋빛 시기 혹은 청색 시기 작품들도 예외는 아니다. 학창 시절 베크만은 남성의 육체 묘사로 잘 알려진 19세기 독일의 이상주의 화가 한스 폰 마레스의 작품을 접했다. 베크만의 오르페우스는 폰 마레스의 〈오렌지를 따는 젊은이〉(1873-78) 속 인물과 매우 닮았다. 〈아르고호에 타는 사람들〉의 전조 격으로 흔히 언급되는 두 점의 작품, 〈바닷가의 젊은이들〉(1905)과 〈해변의 젊은이들〉(1943) 모두—베크만 자신이 말했듯— 한스 폰 마레스의 〈인생의 4단계〉(1877-78)를 돌아보고 있다. 인생의 마지막이 가까워졌다고 느끼고 있는 화가라는 점을 감안하면 그리 놀랄만한 연관성은 아니다.

윌렘 데 쿠닝 1904-1997

"예쁜 아가씨들을 그릴 수도 있지만,
다 그리고 나면 언제나 그들은 거기에 있지 않다.
오직 그들의 어머니들만이 있을 뿐이다."

_윌렘 데 쿠닝

윌렘 데 쿠닝Willem de Kooning은 1904년 네덜란드 로테르담에서 태어났다. 1916년부터 1925년까지 로테르담 미술 아카데미에서 수학했으며 1926년 버지니아주 뉴포트 뉴스로 향하는 영국의 증기 화물선 셸리호를 타고 미국으로 밀항했다. 뉴저지주 호보켄에서 페인트공으로 일하며 잠시 머물렀다가 1927년 뉴욕으로 이주했다. 뉴욕에서 만난 아쉴 고르키와 친한 친구가 되었으며, 1930년대 초반 고르키의 영향을 많이 받았다. 1935년부터 1937년까지 참여했던 WPA 연방 예술 프로젝트는 데 쿠닝이 처음으로 회화와 드로잉에 모든 힘을 쏟을 수 있게 해줬고, 1938년 자신만의 스타일을 확립하기 시작했다. 초기에는 〈장밋빛 천사들〉(1945)과 같은 독창적인 '추상화'로 이어지는 1940년대의 독특한 조형 회화를 선보였다. 〈8월의 빛〉(1946)이나 〈검은 금요일〉(1948) 같은 '검은' 회화가 그 뒤를 이었고 곧이어 '하얀' 회화가 나오게 되는데, 〈발굴〉(1950)은 그중 가장 중요한 작품이다. 1950년대 이후 데 쿠닝이 조형 회화로 회귀한 것에 대해 (미국의 영향력 있는 비평가) 클레멘트 그린버그는 〈발굴〉이야말로 데 쿠닝의 최고 걸작이며, 이후 그의 작품은 내리막길을 걸었다고 주장했다.

여인 I

1950-52, 캔버스에 유채, 192.7×147.3cm 뉴욕 현대 미술관(MoMA)

1950년 〈발굴〉을 완성한 직후, 윌렘 데 쿠닝은 〈여인〉이라는 제목에 번호를 매긴 여섯 점의 연작에 착수한다. 1953년 시드니 재니스 화랑에서 공개된 이 작품들은 뉴욕 예술계를 충격에 빠뜨렸다. 부분적으로는 당대에 유행하던 경향과 반대되는 비조형주의 회화로 보인 까닭도 있었지만, 그보다는 난폭하리만치 솔직한 이미지 자체가 진짜 이유였다. 한편으로는 남성의 가장 깊은 성적 공포를 자극하는 여성의 관점을 대변하면서 다른 한편으로는 여성을 일종의 원시적인, 모든 것을 보는, 지극히 모호한 여성적 원형으로 축소하고 있다. 재미있게도 프랑스의 화가 장 뒤뷔페가 〈여인의 몸〉 제작을 시작한 것도 1950년이었다.

윌렘 데 쿠닝의 〈여인〉 연작은 1930년대 후반부터 1940년대 초반의 좀 더 기하학적인 조형 회화에서 다른 테마로의 회귀를 의미한다. 이 작품들에서는 파리 화파의 영향이 아직도 매우 분명하게 드러나 있지만, 1950년대 초반의 〈여인〉에서는 당시 주목을 이끌기 시작하던 미국 추상 회화의 활기 넘치는 특징들이 그 자리를 대신한다. 연작 중 첫 번째인 〈여인 I〉은 완성하는 데 2년이 걸린 작품으로 그 과정에서 여러 번 극적인 변형을 거쳐야만 했는데, 이는 데 쿠닝이 남긴 사진에서 확인할 수 있다. 과격하고 부분적으로 재구축한 완전한 회화 이미지는 단계적인 축적, 그리고 수정의 단계와 대조를 이룬다. 데 쿠닝은 '긴박감'을 이룩하려고 작정했고, 〈여인 I〉을 완성하는 데 걸린 시간에 대한 질문을 받으면 작품이 단번에 완성된 것처럼 '따끈따끈해' 보이는 한 작업 시간은 별로 중요

앉아 있는 여인, 1940년경,
메이소나이트에 유채와 목탄,
137×91.5cm,
필라델피아 미술관

여인 V, 1952-53,
캔버스에 유채와 목탄,
154.5×114.5cm,
캔버라, 오스트레일리아 국립 미술관

여인 VI, 1953,
캔버스에 유채와 에나멜, 174×148.5cm,
피츠버그, 카네기 미술관

하지 않다고 대꾸하곤 했다. 데 쿠닝은 화가의 화가라 할 수 있었지만,
이즈음에는 아직 광고 이미지에서 고전 신화에 이르는 다양한 문화를
참조했다. 확실히 〈여인 I〉에서 데 쿠닝은 시빌레, 즉 예언자이자 마법
사, 늙은 여자—괴물 같으면서도 우스꽝스러운—의 애매모호 하기 그
지없는 형상은 물론 비옥하고 풍부한 어머니 대지를 염두에 두고 있
었던 듯하다.

아버지 죽이기

〈여인〉 연작의 공개 이후 윌렘 데 쿠닝은 뉴욕에서 활동하는 가장 중요한 화가 중
한 사람으로 꼽히게 되었다. 사실 그의 성공은 수많은 모방을 낳는 바람에, 재스퍼
존스나 로버트 라우센버그의 세대에 이르러서는 상징적으로 말살당한 인물이 되
어버렸다. 1953년 거부와 존경을 동시에 표하며 라우센버그는 데 쿠닝의 〈여인〉 드
로잉 중 하나를 간절하게 갖고 싶다는 의사를 표현했다. 손에 넣으면 선 하나하나씩
체계적으로 지워버리고 싶다는 것이다. 그는 신작에 〈지워진 데 쿠닝 드로잉〉이라는
제목을 붙였으며, 금박 액자에 넣어 전시했다.

래리 리버스 1923-2002

래리 리버스Larry Rivers(이크로크 그로스베르크)는 1923년 뉴욕 브롱크스에서 태어났다. 젊은 시절 뉴욕의 클럽, 그중에서도 니커보커 바에서 색소폰을 연주했다. 훗날 줄리어드 음악 학교에서 음악 이론과 작곡을 공부하기도 했다. 1947년 한스 호프만 학교에 등록하여 회화를 공부하고, 뉴욕 대학교에 진학해 윌리엄 바지오테스[87]의 지도를 받았다. 바지오테스는 리버스를 윌렘 데 쿠닝과 잭슨 폴록에게 소개해 주었다. 리버스는 근대 문학에 매료되어 몇몇 영향력 있는 작가들과 어울리기도 했는데 개중에는 비트 세대[88] 작가인 앨런 긴즈버그,[89] 그레고리 코르소,[90] 잭 케루악[91]도 있었다. 한동안 프랭크 오하라와 함께 살며 몇몇 무대 프로젝트에서 공동 작업을 하기도 했다. 1970년대에는 캘리포니아 주립 대학교 샌타바버라 캠퍼스에서 미술을 가르쳤다. 2002년 캘리포니아에서 사망했다.

델라웨어강을 건너는 워싱턴
1953, 캔버스에 유채, 212.4×283.5cm, 뉴욕 현대 미술관(MoMA)

1953년 친구인 존 마이어스의 추천으로 레오 톨스토이의 『전쟁과 평화』를 읽은 래리 리버스는 '서사시', 즉 역사화의 아이디어를 얻게 되었다. 미국 독립 전쟁 중에 델라웨어강을 건너는 조지 워싱턴을 주제로 고른 데에는 두 가지 이유가 있었다. 우선 위대한 역사적 중대성을 지닌 사건이었기 때문이다. 이론의 여지가 있을지는 모르겠지만 미국의 탄생보다 더 중요한 일이란 있을 수 없었다. 두 번째로 미국 역사화 중에서 가장 인기 있고, 가장 많은 복제판을 낳은 작품 역시 100여 년 전인 1851년 독일계 미국인 아카데미즘 화가 에마누엘 로이체가 그린 〈델라웨어강을 건너는 워싱턴〉이었기 때문이다. 1950년대 초반, 냉전과 매카시즘이 절정에 달해 있을 무렵, 리버스가 그린 반항적이고 아이러니컬하고 진부한 소재를 의도적으로 이용했음이 뻔히 보이는 이 버전은 너무나도 눈에 띈다. 워싱턴을 마치 나폴레옹류의 잘난 체하는 사람으로 묘사함으로써 로이체의 오리지널 버전의 영웅적 면모를 크게 훼손했는가 하면, 그 역사적인 사건 자체도 간신히 이해할 수 있을까 말까 한,

에마누엘 로이체, **델라웨어강을 건너는 워싱턴**, 1851, 캔버스에 유채, 372.5×637.5cm, 뉴욕, 메트로폴리탄 미술관

가장 위대한 동성애자, 1964, 캔버스에 유채, 콜라주, 연필, 203×155cm, 워싱턴 DC, 허쉬혼 미술관&조각 정원

자크-루이 다비드, **튀일리궁 서재의 나폴레옹 황제**, 1812, 캔버스에 유채, 203.9×125.1cm 워싱턴 DC, 내셔널 갤러리

보편적인 전쟁을 다룬 장식 그림으로 조각조각 내서 흩어버린 것이다. 이렇게 역사적 확실성은 녹이 스는 것으로도 모자라서 리버스의 회화 기법—삭제와 소멸이 가장 큰 비중을 차지하는—으로 인해 더욱 좀먹고 말았다. 리버스는 우선 이미지를 구축한 다음 일부를 지워버리거나 그 위에 덧그렸다. 이러한 테크닉은 추상표현주의의에서 비롯되었지만, 리버스에게서는 전혀 다른 결과를 낳았다. 회화 요소들을 분리함으로써 서로 다른 해석이 가능하게 한 것이다.

'팝 캠프'와 개인의 자유

비트 세대는 미국 중산층 전체를 거부했으며 특히 개인의 자유 수호를 주장했다. 긴즈버그의 『울부짖음』은 억압적인 체제 순응주의와 미국 문화를 지배하는 규범적인 도덕 가치에 저항하는 귀에 거슬리는 비명이었다. 케루악의 『길 위에서』는 내륙 도시의 교외에 존재하는 섹스와 마약의 자유분방한 세계를 찬미했다. 래리 리버스는 비트 운동의 핵심적인 인물이었으며 그레고리 코르소처럼 뉴욕의 '게이 공중목욕탕'(리버스가 붙인 이름이다)에서 대안적인 세계와 개인의 자유를 얻었다. '캠프'를 행동하고 그리는 것은 리버스가 자신이 '기묘하다'라고 표현한 것들을 그 안에서 살면서 '즐기는' 일종의 '나라'로 묘사하는 방식이었다. 동시에 미국 대중문화에 짙게 배어 있던 국수주의를 패러디하는 방식이기도 했다. 로버트 프랭크와 화가 앨프레드 레슬리가 감독한 영화 〈풀 마이 데이지〉(1959)를 보면 리버스와 그의 친구들의 삶을 생생하게 알 수 있다. 배우 중에는 그레고리 코르소, 앨런 긴즈버그, 잭 케루악, 피터 올로브스키 그리고 리버스 자신도 끼어 있었다. 리버스는 1964년 팝 캠프와 함께 나폴레옹으로 시선을 돌려 자크-루이 다비드의 〈튀일리궁 서재의 나폴레옹 황제〉(1812) 개조에 착수했고, 그 결과 〈가장 위대한 동성애자〉가 탄생했다.

필립 거스턴 1913-1980

필립 거스턴Philip Guston(필립 골드스타인)은 1913년 캐나다 몬트리올의 우크라이나 이민자 가정에서 태어났다. 로스앤젤레스에서 자라 수공예술 고등학교에 들어갔는데 학생 중에는 잭슨 폴록도 있었다. 젊은 시절 거스턴은 멕시코의 벽화가들과 이념적 열의로 가득한, 역사적으로 중요한 의미가 있는 대형 작품들을 제작하려는 그들의 열정에 크게 매료되었다. 1930년, 거스턴은 캘리포니아에서 호세 클레멘테 오로스코가 벽화를 그리는 것을 보고 1934년 멕시코시티로 건너가 다비드 알파로 시케이로스 문하에서 잠시 머무르며 조수로 있었다. 1935년 뉴욕으로 이주, 뉴욕 화파의 존경받는 일원이자 가장 중요한 사상가 중 한 사람으로 인정받았다. 일단 뉴욕 예술계에 정착하고 나자 다른 추상표현주의 화가들과는 전혀 다른 스타일의, 유럽의 풍미가 느껴지는 추상 회화를 발전시키기 시작했다. 거스턴은 1960년대 말 다시 조형 회화로 회귀하였으며 1970년에는 놀랄 만큼 새로운 최초의 사상주의 작품을 공개하기도 했다. 1980년 우드스톡에서 심장마비로 사망했다.

그림
1954, 캔버스에 유채, 160.6×152.7cm, 뉴욕 현대 미술관(MoMA)

거스턴이 1950년대 초반에 제작한 작품에 나타난 두 가지 주요 영향을 말하자면 클로드 모네의 〈지베르니의 수련 연못〉들과 피트 몬드리안의 〈바다 풍경〉, 〈부두와 바다〉가 되겠다. 모네와 몬드리안 모두 회화 영역에서 모더니즘의 재정의에 과격한 공헌을 한 예술가들이다. 모네는 회화의 표면을 그 주제와 일치시킨 것으로 유명한데, 이런 면에서 볼 때 '지베르니' 그림들은 전통적인 의미의 '회화'라고는 할 수 없다. 시각적으로 말하자면 풍부한 은유로 가득한 표면이, 자신이 표현하고 있는 사물(고요한, 혹은 잔잔히 흔들리는 물)처럼 움직이는 것이다. 한편 몬드리안은 화면을 서로 맞서는 수직적, 혹은 수평적 힘들이 관점도 없고 시각적으로 이동하는 바둑판의 눈금 속에 자신들의 형태를 만들고 또다시 만드는 투명한 공간으로 취급했다. 〈그림〉과 같은 작품에서 거스턴은 (얼핏 보기에는) 상당히 다른 이 두 가지 접근 방식을 결합시키는 데 성공했다. 멀리서 보면 그의 작품들은 산란하고 빛나는 것처럼 보이며, 모네의 후기작들처럼 표면이 광학적으로 두꺼워졌다. 그러나 가까이서 바라보면 마치 직물과도 같은 조직이 보인다. 방향을 드러내는 작은 표시들이 서로를 마주 보며 혹은 가로질러 움직이면서 중심을 향해 뭉치려는 경향을 보여준다. 정확한 묘사나 정의는 아니지만 어떤 형태라도 암시할 수 있다. 그곳에 존재한다기보다는 언제든지 생겨나서 떠오를 수 있다. 그 이전 작품들—심지어 추상 회화조차—이 환영과도 같은 공간적 위치에 존재하는 서로 다른 형태로 이루어진 반면, 필립 거스턴의 초기작에서는 형태와

클로드 모네, **수련**, 1916-19년경,
캔버스에 유채, 200×200cm,
파리, 오르세 미술관

위치 사이의 경계가 더는 존재하지 않는다. 캔버스의 한계는 구성의 측면에서는 더 이상 힘을 쓰지 못하고, 회화가 생성되는 과정을 지켜볼 수 있는 적극적인 공간을 정의하게 된다.

피트 몬드리안, **부두와 바다 V**, 1914,
종이에 목탄과 과슈, 88×111.5cm,
뉴욕 현대 미술관(MoMA)

서정적 추상—회화 제작에서 보다 과격한 접근

'서정적 추상'이라는 명칭을 처음 사용한 사람은 평론가인 로렌스 앨러웨이로, 거스턴이 1951년부터 1954년 사이에 그린 그림들(종종 '장밋빛 회화'로 일컬어 지는)을 묘사하는 데 쓰였다. 앨러웨이의 표현을 빌리자면, "(서정적 추상이란) 다양한 서정주의의 가면 아래 자신들의 서로 다른 시각적 부분들을 한데 모은 집합체라 할 수 있는, 가장 과격하고 드러내는 그림들이다. 이 그림들을 '과격하 다.'라고 부르는 이유 중의 하나는 이들이 서양 예술에서 가장 오랜 세월을 살아 남은 전통, 형태의 계급 구조를 거의 완전히 내다 버렸기 때문이다."

재스퍼 존스 1930-

재스퍼 존스Jasper Johns는 1930년 캘리포니아 남부의 작은 마을 앨런데일에서 태어났다. 지역 대학에서 잠시 미술을 공부한 후 1950년대 초 뉴욕으로 이주, 작곡가 존 케이지와 무용수 겸 안무가인 머스 커닝햄, 화가 로버트 라우센버그 등과 교류했다. 또한 이 무렵 필라델피아로 가서 마르셀 뒤샹의 〈큰 유리〉을 보고 뒤샹의 '발명'―평범하기 그지없는 공산품을 지정이라는 단순한 행위만으로 재배치하여 하나의 예술작품으로 탄생시킨 '레디메이드'에 관심을 두게 되었다. 작품 활동 시작 초기부터 존스는 추상표현주의의 과도한 감정 표현에 단호하게 반대했으며, 그 대신 오스트리아의 언어학자이자 철학자인 루드비히 비트겐슈타인의 저술에서 지성적 토대를 찾아 '냉정'하고 '논리적'인 회화를 추구했다.

석고상이 있는 과녁
1955, 캔버스에 납화(蠟畵) 및 콜라주, 오브제, 129.5×111.8cm, 뉴욕, 레오 카스텔리 부부 컬렉션

'과녁' 회화를 비롯한 존스의 초기 작품은 모두 납화 기법을 사용하여 제작했다. 납화는 고대 이집트로 거슬러 올라간다. 순수한 염료를 갈아서 뜨거운 플레이트 위에서 왁스에 섞거나, 뒷면에 뜨거운 다리미를 대어 달구어 놓은 캔버스에 직접 칠한다. 납화 기법은 시간도 오래 걸리고 손도 많이 가는 작업으로, 일단 완성하면 매우 강렬한 색채와 높은 내구성을 보장한다. 존스는 광채를 잃지 않으면서도 표면의 빼어난 밀도와 질감을 얻기 위해―날름거리는 신문지 조각들을 더한― 납화 기법을 사용한 것으로 보인다. 〈석고상이 있는 과녁〉은 존스의 초기작 가운데서도 최대의 문제작 중 하나일 뿐만 아니라 개념상으로도 가장 완전한 작품이다. 과녁 자체는 단지 기호에 불과하지만, 그

테니슨, 1958, 캔버스에 납화 및 콜라주,
186.5×122.5cm, 디모인 아트 센터

기호는 볼수록 하나의 이미지로 변해간다. 시선을 집중시키고 몸체의 행위를 측정하기 위한 장치로 시작한 것이 이제는 묘하게 중성적이면서도 절대적인 유일함으로 인해 완전히 현실적인 무엇으로 표현되어 있다. 비트겐슈타인의 표현을 빌리자면 두 가지 으뜸가는 '진실 조건'(즉 그 어떠한 논란의 여지도 전혀 존재할 수 없는)인 '모순'과 '반복'을 충족하고 있다. 이 작품은 과녁이기도 하고 아니기도 하며, 과녁의 이미지이기도 하고 아니기도 하다. 대조적으로 과녁 위에 진열해 놓은, 인체의 감각 기관을 나타내는 석고상들(존스는 이들을 객체라 불렀다)은 서로 다른 색채로 코드화함으로써 '부자연스럽게' 묘사되었다. 이러한 '비자연화' 과정은 관객들이 이미 가지고 있는 지식을 활용하여 신체 부위들―손, 귀, 코, 음경, 기타 등등―을 새로이 명명하고 그로써 감각하는 신체를 기호 체계로 탈바꿈하도록 독려한다.

객체와 기호로서의 회화

1950년대 후반, 상당수의 예술가가 예술작품의 재정의와 재사고를 위한 보조 수단으로서 비트겐슈타인의 저술에 심취했다. 이들은 직접 응용할 수 있는 듯한 용어들, 예를 들면 '회화', '형태', '객체', '상징', 그리고 '기호' 등의 단어에 매력을 느꼈으며 '기호 언어는 그것이 표현하는 대상의 가장 평범한 의미에서도 이미 회화이다.', '하나의 기호는 하나의 상징으로 이해할 수 있다.', 혹은 '공간, 시간, 색채(혹은 채색)는 객체의 형태이다.'와 같은 단순한 문장에 이끌렸다. 이 모든 문장은 존스의 〈석고상이 있는 과녁〉을 이해하는 데 직접적으로 적용할 수 있다. 과녁 역시 깃발이나 숫자, 적절한 명칭들처럼 단순한 기호로서 단순한 사물을 대변하지만, 한편으로는 눈에 보이는 것 너머 훨씬 멀리까지 미치는 상징적 질서를 내포하고 있기도 하다. 또한 시간과 공간 안에 존재하는 '채색된' 객체이기도 하다. 그러나 비트겐슈타인을 이렇게 단순하게 이해하는 것은 자칫 잘못된 해석으로 이어지기 쉽다는 사실을 유념할 필요가 있다. 비트겐슈타인 철학에서 '객체'나 '형태' 같은 개념들은 절대 단순하지 않으며, 상징의 논리라는 원칙에서 비롯된 온갖 종류의 기술적 경고들을 조건으로 한다.

리처드 해밀턴 1922-2011

리처드 해밀턴Richard Hamilton은 1922년 런던에서 태어났다. 1938년 왕립 아카데미에 입학했으며 방과 후에는 센트럴 스쿨에서 조판을 배웠다. 제2차 세계 대전이 발발하고 왕립 아카데미가 문을 닫자 아직 입대하기에 너무 어렸던 해밀턴은 토목 제도사로 일하게 되었다. 1946년 왕립 아카데미로 돌아왔으나 '지도대로 하지 않는다.'라는 이유로 퇴학당했고, 이로 인해 징집 명령을 받았다. 1946~47년 18개월 동안 군 복무를 마치고 1948년부터 1951년까지 슬레이드 예술 학교에서 회화를 공부했다. 이곳에서 나이젤 헨더슨, 에두아르도 파올로치, 윌리엄 턴불 등을 만나, 훗날 1952년 런던의 컨템퍼러리 아트 인스티튜트ICA에서 '인디펜던트 그룹'을 결성한다. 해밀턴의 작품들은 다양한 활동과 미디어의 범위를 아우르는 것이었다. 말년에 해밀턴은 주로 조판 미술에 힘을 쏟았으며, 2011년 89세의 나이에 사망했다.

오늘날의 가정을 돋보이면서 매력적으로 만드는 것은 도대체 무엇인가?

1956, 종이 콜라주, 26×25cm, 튀빙겐 쿤스트할레 미술관

1955~56년 해밀턴은 두 개의 중요한 전시회에 몰두해 있었다. 해밀턴은 뉴캐슬의 해튼 갤러리에서 열린 '인간, 기계, 그리고 움직임' 전의 개최인이자 큐레이터였는데, 이 전시회는 이후 런던의 ICA에서도 열렸다. 동시에 그는 런던의 화이트채플 갤러리에서 건축가 테오 크로스비가 큐레이터를 맡아 열린 '이것이 내일' 전의 주요 참가자이기도 했다. 〈오늘날의 가정을 돋보이면서 매력적으로 만드는 것은 도대체 무엇인가?〉는 화이트채플 전시의 '상징적인iconic' 포스터 이미지로 사용하기 위해 만들었지만, 그 목적으로 사용되진 않았다. 이미지와 제목을 함께 놓고 보면, 1956년이라는 시대와 절대적으로 잘 어울리는 이 작품이 의미하는 주제를 보다 포괄적으로 볼 수 있게 된다. 개인적인 측면에서는 '진보적'이고폰 해밀턴의 욕망과 현대 전원생활에 대한 그의 열정을 반영하고 있다. 이 작품은 소비 상품의 증식을 향한 거의 순진할 정도의 열정, 신기술―특히 커뮤니케이션과 미디어 분야에서―의 떠오르는 영향력과 권력에 대한 예리한 수용, 그리고 좀 더 일반적으로는 대중문화의 선입견과 그로 인한 새로운 일련의 산물들을 포용할 정도로 확장해버린 문화의 정의에 대한 예표이다. 이 작품에 대한 해밀턴의 접근은 철저하다. 우선 부유하고, 재치 있고, 복잡하도록 카테고리―남자, 여자, 인류, 역사, 음식, 신문, 영화, 전화, 만화, 자동차, 가전제품, 우주 등―를 짰다. 그러고 나서 그의 아내인 테리 해밀턴과 인디펜던트 그룹의 동료 회원인 마그다 코델이 수많은 잡지(대부분은 또 다른 인디펜던트 그룹의 존 맥케일이 미국에서 가져온 것들)를 마구 잘라 적절한 이미지를 찾아냈다. 느낌상으로 지극히 현대적이어야 하는 동시에 꼭 맞는 색과 크기여야만 했다. 처음부터 해밀턴의 의도는 어느 정도 일관성 있는 관점의 공간 이미지를 창조해내는 것이었고, 이것이 그가 최후의 콜라주 요소들을 선택하는 데 결정적인 역할을 했다.

영광스러운 기술 문화, 1961-64,
석면 패널에 유채 및 콜라주, 122×122cm,
개인 소장

팝 아트의 시작

팝 아트는 1950년대 후반 미국과 유럽에서 동시에 일어났다. 해밀턴의 콜라주 작품보다 1년 앞선 1955년 미국에서는 재스퍼 존스가 〈과녁〉 회화를 제작했다. '팝'이라는 단어를 사용한 것이 이때가 최초였다. 그러나 미국에서 팝 아트는 1960년대에 들어서야 본격적으로 발전하기 시작했다고 보아야 한다. 로이 리히텐슈타인이 처음으로 만화 회화를 선보인 것은 1961년, 앤디 워홀이 그의 〈캠벨 수프 깡통〉 연작을 최초로 전시한 것은 1962년의 일이었다. 영국에서도 거의 비슷한 무렵에 시작되었지만, 데렉 보시어, 데이비드 호크니, 앨런 존스, 피터 필립스 등이 재학 중이었던 왕립 미술 대학을 중심으로 한 하나의 사조 현상으로서였다. 이들은 강의실에서는 젊은 미국 화가 론 키타이(1932년 출생), 그리고 더 개념상의 관점에서는 리처드 해밀턴의 영향을 받았다.

피에로 만초니 1933-1963

피에로 만초니Piero Manzoni는 1933년 이탈리아 밀라노 근교 손치노의 귀족 가문에서 태어났다. 아카데미아 디 브레라Accademia di Brera에서 잠시 수학하기도 했으나, 기본적으로는 독학으로 그림을 공부했다. 십 대 시절 가족의 친구였던 루치오 폰타나와 정기적으로 교류하였으며, 그의 최초의 정식 작품들은 폰타나와 알베르토 부리, 장 포트리에 같은 화가들의 재료 중심적인 접근의 영향을 모두 받았다. 만초니는 1957년 밀라노에서 이브 클라인의 파란색 회화를 보고 그해 자신만의 단색 '아크롬Achrome' 회화를 선보였다. 그는 파랑 대신 백색을 선택했다. 아르테 포베라,[92] 세계적으로는 개념 미술의 발전에 핵심적인 역할을 한 만초니는 먹는 행위를 예술 수단으로 사용한 최초의 예술가이기도 하다. 또한 자신이 배설물을 통조림 깡통에 담아 소비문화를 패러디하고, 모델의 몸에 공개적으로 서명을 함으로써 저작물의 권리를 작품 그 자체의 경지로 끌어올린 최초의 예술가이다. 만초니가 활동한 시기는 고작 8년밖에 되지 않는다. 1963년 밀라노의 스튜디오에서 심장마비로 갑작스럽게 세상을 떠났다.

아크롬

1958년경, 캔버스에 고령토, 94×75×4cm(액자 둘레), 미니애폴리스, 워커 아트 센터

이 작품은 초기 아크롬의 고전적인 예이다. 캔버스 천을 고령토와 풀을 섞은 데 담가두었다가 캔버스 위에 팽팽하게 씌우고, 뒤에서 못으로 고정하기 전에 세로 가장자리에서 약간 주름을 잡아 느슨하게 모아둔다. 그 결과는 이미지나 자국, 혹은 색에 저항하는 매끄럽고, 통일된, 살짝 주름이 잡힌, 그러나 묘하게 실체가 없는 표면이다. 만초니는 아크롬은 회화에서 어떤 사고의 전달도, 추상도 모두 제거하기 위해 의도한 미술이라고 말한 바 있다. 그 자신 외에는 외부의 사물을 가리키지도 않고, 자신의 현상적인 본질을 넘어 움직이려고 하지도 않는다. 따라서 아크롬은 '그 자신의 기준으로밖에 평가할 수 없는' 것이다. 우리의 상상력의 투영을 기다리는 공간도 아니요, 그렇다고 무언가 새로운 것이 일어날 '기원'의 공간, 즉 순수한 '공허'도 아니다. 어떤 면에서 이는 철학자 모리스 메를로-퐁티의 '표현의 공간'과 '대상화의 공간' 사이의 구별과 유사하다. '대상화의 공간'의 경우 실재는 없지만 '외형'은 있다. 환영과 인지가 하나가 되는 것이다. 또한 작품에서 읽어내야 할 대상도 존재하지 않는다. 한편 '표현의 공간'의 경우, 실재의 서로 경쟁하는 형태—표현과 표현의 수단—가 처음부터 나란히 존재한다. '대상화의 공간'으로서의 아크롬

아크롬, 1961-62,
목판 위에 둥근 빵을 붙이고 그 위에 바니시 칠, 90×85cm,
개인 소장

회화는 절대적으로 '그 자신 속의 사물'의 범주에 속하며, 미술사의 매우 중요한 순간을 대변한다. 회화와 조각에 반대되는 예술 '대상'의 진화인 것이다. 후기 아크롬은 다양한 공산품과 재료―둥근 빵, 솜, 유리 섬유 뭉치, 빨대 등―를 사용하기도 했다.

"중요한 것은 존재뿐이다."
_피에로 만초니

만초니: 사색가이자 행동가

단체 행동의 효율성을 열렬히 신봉하였으며 날카로운 철학적인 마인드의 소유자였던 피에로 만초니는 짧은 활동 기간에 일련의 급진적인 모더니스트 그룹을 창립하거나 가입했다. 그룹 누클레아레Nucleare 이전에 에토레 소르디니 등과 함께 '만인에게 공통적인 무의식의 보편적인 가치를 찾는 것'을 목적으로 하는 일종의 '매니페스토Manifesto' 그룹을 창설했다. 또 그룹 누클레아레가 발표한 두 가지 성명서―「유기 회화를 위하여」와 「스타일에 대항하는 성명」―의 공동 저자이기도 했다. 1959년 만초니는 당시 헤이그에 기반을 두고 있었던 제로 그룹Zero Group의 준회원이 되었다. 1960년에는 엔리코 카스텔라니, 하인츠 마크, 오토 피네 등과 함께 「아무것에도 대항하지 않는 성명」에 서명하기도 했다.

마크 로스코 1903-1970

마크 로스코Mark Rothko의 본명은 마르쿠스 로트코비츠Marcus Rothkowitz로, 1903년 드빈스크(오늘날의 라트비아 공화국 다우가프필스)에서 태어났다. 정통 유대인 집안이었던 로트코비츠 일가는 혹독한 탄압을 피해 1913년 미국 오리건주 포틀랜드로 이주했다. 학업에 재능을 보였던 로스코는 1921년 장학금을 받아 예일 대학교에 입학했다. 처음에는 변호사가 되려고 마음먹고 일반 인문학부에 등록했지만 2년 만에 중퇴하고 말았다. 1923년 그는 뉴욕으로 옮겼고 1925년에는 화가인 막스 웨버의 스튜디오에서 작업했다. 웨버를 통해 컬러 페인팅[93] 화가이자 마티스의 열렬한 추종자였던 밀턴 에브리를 만났다. 에브리는 로스코 회화의 초기 발전에 매우 큰 영향을 미쳤다. 아돌프 고틀리브와 조셉 솔먼과 함께 추상화 그룹인 '10인회The Ten'를 창립했다. 30대 후반 로스코는 대공황 시대 실업자들을 원조하기 위해 설립된 WPA 프로젝트에 의존해야만 했다. 마침내 1945년, 페기 구겐하임이 자신이 소유하고 있는 뉴욕의 아트 오브 디스 센추리 화랑에서 개인전을 열어줌으로써 성공이 찾아왔다. 1970년, 마크 로스코는 뉴욕에 있는 자신의 스튜디오에서 자살했다.

빨강의 4색
1958, 캔버스에 유채, 259.1×294.6cm 뉴욕, 휘트니 미술관

로스코를 한마디로 표현하라면 종교적, 혹은 신비주의적인 화가라 할 수 있다. 어린 시절 그는 탈무드 교육을 받았으며, 유대교 신비주의의 더욱 비밀스러운 영역을 접했다. 이러한 성장 배경으로 인해 만들어진 사고방식은 죽을 때까지 거의 변하지 않았으며, 그의 미적 사고 안에서 상징주의에 대한 깊은 열정으로 표면화했다. 로스코의 상징주의는 말년에 이르러―정신분석을 경험한 뒤― 누가 보아도 융[94]의 색채를 띠게 된다. 회화는 일종의 보편적인 상징적 에너지로 활용할 수 있는 수

바다 판타지, 1946, 캔버스에 유채,
111.8×91.8cm, 워싱턴 DC, 내셔널 갤러리

No. 5/No. 22, 1950, 캔버스에 유채,
297×272cm, 뉴욕 현대 미술관(MoMA)

단이라는 생각은 로스코의 초기작에서부터 드러난다. 잭슨 폴록처럼 로스코 역시 1940년대 초반부터 캔버스의 중앙을 끌어안는 원시주의적이고 토템 신앙적인 형태들을 활용한 실험적인 작품들을 선보였다. 1945년 무렵 이러한 형태들은 부서지고 흩어져서 캔버스 전체를 채우게 되면서 덜 확고해지게 된다. 4년 후, 로스코의 원숙기의 특징이라 할, 캔버스 표면 위를 수평적으로 움직이는 흐릿한 마름모꼴이 〈No. 5/No. 22〉(1950)와 같은 작품들에서 나타난다.

〈빨강의 4색〉은 색채주의자로서의 로스코의 절정을 보여주는 작품이다. 검정, 갈색, 빨강 사이의 강렬한 감정의 축은 로스코가 종종 사용했던 것으로, 그의 이젤 사이즈 회화나 시그램 빌딩, 혹은 텍사스주 휴스턴에 있는 로스코 예배당의 벽화 등에서도 찾아볼 수 있다. 매우 어려운 색 범위로, 거슬리거나 과장되어 보이지 않기 위해서는 색의 온도를 절대적으로 통제할 수 있어야 한다. 로스코는 겉으로 보기에 손쉽게, 은근하게, 완벽한 솜씨로 이를 이루어냈다. 네 개의 어두운 형상이 떠다니는 빨강의 영역은 처음에는 살짝 진한 핏빛을 띠었다가 그다음에는 오렌지색, 그리고 갈색을 띠게 된다. 캔버스의 가장 아래쪽 가장자리에 제일 가까운 마름모꼴은 약간 거무튀튀한 핏빛이다. 수직으로 움직이는 그 위의 마름모꼴은 좀 더 보랏빛을 띤다. 커다란 까만색의 영역은 처음에는 파랑, 그다음에는 녹색 그늘을 띤다. 그리고 마지막으로 캔버스 맨 꼭대기에 끼어 있는 얇고, 다소 특징이 없는 암갈색은 나머지 모두를 제자리에 있도록 꽉 잡고 있는 것처럼 보인다.

루치오 폰타나 1899-1968

루치오 폰타나Lucio Fontana는 1899년 아르헨티나의 이탈리아인 부모에게서 태어나 이탈리아에서 교육을 받았다. 후에 밀라노 기술원에서 건설, 건축, 물리학, 수학, 기계공학 등을 공부하였으며, 28살 때 아카데미아 디 브레라에 입학, '대리석 조각의 위대한 거장'이라 불린 아돌포 윌트의 제자가 되었다. 폰타나는 1949년, 〈Buchi〉 혹은 〈구멍〉이라 불리는 캔버스에 구멍을 낸 작품을 선보이기 전까지 기념비적인 조각가로 활동했다.

콘체토 스파치알레/아테세
1959, 캔버스에 수용성 물감, 91×121cm, 암스테르담 시립 미술관

우고 물라스, **절단하고 있는 루치오 폰타나의 사진**, 1964

콘체토 스파치알레, 1962, 캔버스에 유채, 100×80cm, 브뤼셀, 하비에르 후프켄스 화랑

폰타나가 〈아테세〉라고 부른 최초의 〈탈리(사선)〉 연작, 즉 '절단'은 1958년에 제작되었다. 이 '절단'은 회화를 향한 제스처가 아니라, 폰타나가 '지나치게 중요시되는 전통'이라 부른 것에 대한 제스처였다. 그는 회화의 평면성을 극복하고자 했고, 이러한 '절단'은 그가 현실적인 공간 대신 환영을 대체할 수 있게끔 해주었다. 폰타나는 "'절단'은 표면 너머의 공간을 엶으로써 표면의 잠재적인 무한함을 증명한다."라는 유명한 말을 남겼다. 그러나 이 '절단' 회화에는 폰타나의 형이상학적인 공간 구성보다 훨씬 더 많은 것이 담겨 있다. 이들은 매우 정교하고 공간적인 구성으로, 조심스럽게 수행해온 다섯 가지 단계 과정의 산물이다. 다섯 가지 단계란 빈 캔버스를 팽팽하게 잡아당겨 긴장감이 딱 맞도록 할 것, 캔버스를 에멀션 페인트(마르면 윤광이 없어지는 페인트)에 담가 말랐을 때 '절단' 부위가 그 형태를 유지하도록 할 것, 캔버스가 아직 약간 촉촉할 때 정확한 순간에 짧은 날의 칼로 '절단'할 것, 손으로 '절단'한 부위를 벌리고 그 뒤에 내구성이 좋은 검은색 거즈를 테이프로 붙이는 것이다. 이러한 '절단'은 육체적인 폭력을 말하고 있다. 구멍들은 상처일 수도 있고, 함입일 수도 있다—종교적인 의미와 성적인 의미를 모두 가진다. 외과 수술 그리고 피부의 절개일 수도 있고 그리스도의 몸을 뚫고 못 박은 상처일 수도 있다.

스파치알리스모/공간주의[95] 운동

1947년 12월, 최초의 '공간주의' 성명서에 서명한 사람은 모두 일곱 명이었다. 그중에는 루치오 폰타나, 비평가인 조르조 카이세릴리안, 철학자 베니아미노 조폴로, 그리고 소설가 미레나 밀라니도 있었다. '우리는 과학과 예술을 두 개의 개별적인 현상으로 사고하는 것을 거부한다…. 인간에게 캔버스에서 청동으로, 석고로, 점토로, 보편적이고 부유浮遊하는, 순수한 공기 같은 이미지로 옮겨가지 않는 것은 불가능하다.' 두 번째 성명서를 출간한 뒤, 폰타나는 회화나 조각 등에 다양한 작품군을 구별하기 위해 전통적인 라벨을 붙이는 대신, 'Concetto Spaziale(공간적 개념)'라는 용어에 종종 'Natura(자연)', 'Attese(기다림)' 같은 한정적인 단어를 덧붙여 사용하기 시작했다. 궁극적으로 공간주의자들은 공간과 빛을 형태이자 건축으로서 한데 묶는 예술을 확립하고자 했다.

이브 클라인 1928-1962

이브 클라인Yves Klein은 1928년 니스에서 태어났다. 클라인의 부모는 둘 다 예술가였으며, 가톨릭 신자로 세례를 받았고, 그의 생은 카스치아의 성녀 리타에게 봉헌되었다. 클라인이 첫 번째로 빠져든 것은 유도였는데, 검은 띠에 3단까지 땄다. 열아홉 살 때 막스 하인델의 저서 『장미십자회[96]』의 창조론La Cosmogonie des Rose-Croix』을 접하고 1년 뒤 장미십자회에 입회하여 조직적인 활동을 시작했다. 이 무렵 파란색 원반을 그의 '영적' 노트 표지에 붙임으로써 최초의 '단색 회화'를 선보였다. 1962년 34세의 나이로 파리의 아파트에서 심장마비로 요절했다.

인체 측정: 헬레나 왕녀
1960, 목판에 올린 종이에 합성수지에 녹인 파란 건성 안료, 198×128.2cm, 뉴욕 현대 미술관(MoMA)

이브 클라인이 인체의 직접적인 개입을 요구하는 방식의 회화라는 개념을 처음 구상한 것은 유도를 하던 도중이었다고 한다. 그는 매트 위에 메쳐진 상대방의 몸이 매트에 남긴 자국에 주목했다. 1958년 클라인은 로베르 고데의 아파트에서 퍼포먼스를 선보였다. 여기에서 그는 바닥에 펼쳐놓은 커다란 흰 종이 위에 나체인 모델들의 몸으로 파란 페인트를 칠했다. 이 첫 번째 시도는 그다지 만족스럽지 못했고, 2년 후에야 재도전할 마음을 먹었다.

클라인은 1960년대에야 마침내 그의 '인체 측정'—바디 페인팅—을 시작했다. 한동안은 누드모델들에게 스튜디오 안에서 마음대로 돌아다니도록 했다. 나체의 존재가 '모노크롬을 안정시키는 데 도움이 될 것'이라고 믿었기 때문이다. 그가 추구한 안정성은 물질적이라기보다는 영적인 것에 더 가까웠다. 당시 그가 썼듯이, '육신의 부활 속에서의 인체의 부활을 통한 직접성이 특징이라 할 수 있는 모노크롬을 원했다.' 따라서 '떠오른' 인체의 흔적이나 자국에 반영된 기독교의 '부활'에 대한 약속의 신비적인 재창조는 이러한 작품들에서 매우 중요하다. 클라인은 인체에 대해 매우 자세하게 이해하고 있었으며, 특히 엠페도클레스[97]의 영향을 많이 받았다. 클라인의 '생각하지 않는'—'전능한'— 부위는 몸통과 허벅지였다. 생각하는 부위인 머리, 팔, 종아리 등은 '진정 생각하지 않는 몸이라 할 수 있는 살덩어리'에 단순히 지성적으로 연결되어 있다고 보았다. 이러한 구별은 〈인체 측정: 헬레나 왕녀〉를 비롯한 1960년부터 1961년 초의 〈인체 측정〉 회화 전반에서 명확하게 드러난다.

이브 클라인과 모델이 베개처럼 생긴 원통을 사용하여
인체 측정 작품을 만들고 있다.
클라인의 아파트, 파리, 1960

인체 측정 퍼포먼스, 파리,
국제 현대 미술 화랑, 1960

인체 측정, 무제(ANT 50), 1960,
캔버스에 올린 종이에 합성수지에
녹인 파란 건성 안료, 107×72cm,
개인 소장

클라인, 엠페도클레스 그리고 카타르모이

클라인은 엠페도클레스를 단순히 읽은 것만이 아니라 엠페도클레스의 죽음을 적극적인 자기희생으로 보았다. 엠페도클레스는 에트나 화산의 불타는 분화구에 몸을 던져 자살한 것으로 알려져 있다. 인체에 대한 클라인의 관점에 가장 잘 들어맞는 것은 엠페도클레스의 시 〈카타르모이Katharmoi〉이다. 이 단편적인 시에서 엠페도클레스는 형체도, 팔다리도 없는 불멸의 육체를 묘사했다. '사람의 머리에는 팔다리가 없고, 어깨에서도, 발에서도, 재빠른 무릎에서도, 털북숭이 가슴에서도 두 갈래 가지가 뻗어 나오지 않는다. 오직 온 세상을 향해 생각을 빠르게 쏘아 올리는 몸과 초인간적인 정신일 뿐이다.' 이 이미지는 클라인의 '생각하지 않는 전능한 육체'와 거의 정확하게 맞아떨어진다.

알베르토 자코메티 1901-1966

알베르토 자코메티Alberto Giacometti는 1901년 스위스의 발 브레가글리아 보르고노보에서 태어났으나, 어린 시절 대부분은 스위스-이탈리아 국경 지대의 스탐파에서 보냈다. 제네바 미술 학교에 다니다가 파리로 이주, 그랑드 쇼미에르Grande Chaumière 아카데미에서 조각가 앙투안 부르델 슬하에서 수학했다. 몽파르나스에 거처를 정한 그는 곧 앙드레 브르통, 막스 에른스트, 호안 미로, 파블로 피카소 등과 어울리며 『혁명에 공헌하는 초현실주의Le Surréalisme au Service de la Révolution』에 정기적으로 기고했다. 또 브르통을 통해 문인들과도 교류하게 되었는데, 개중에는 사무엘 베케트, 폴 엘뤼아르, 장-폴 사르트르, 그리고 장 주네 등도 있었다. 1920년대 후반과 1930년대 초반, 자코메티는 〈기대어 꿈꾸는 여인〉(1929)과 〈새벽 4시의 궁전〉(1932) 등 몇몇 매우 중요한 초현실주의 조각을 선보였다. 그러나 1935년에는 보다 개념적으로 근원적인 조각과 회화 형태로 전환하여 주로 인간의 두상을 주제로 다루었다. 그 후 그의 작품은 지각적으로 두상과 이목구비를 길고 가늘게 늘이는 특징을 보여준다. 1966년 스위스 쿠어에서 세상을 떠났다.

아네트

1961, 캔버스에 유채, 55×46.5cm, 워싱턴 DC, 스미소니언 협회, 허쉬혼 미술관&조각 정원

더러 실존주의 예술가로 불리기도 하지만, 알베르토 자코메티는 초현실주의로 시작했다. 1930년대 중반에 보여준 작품 외형상의 드라마틱한 변화에도 불구하고, 기본적으로는 초현실주의자였다. 자코메티는 언제나 모델을 썼지만, 세잔처럼 자코메티 역시 끊임없이 점토나 물감으로 만들어내는 것이 모델과 동등한 가치를 지닐 수 있는지─그리고 자코메티의 경우에는 과연 이것이 바람직한가에 대해서도─ 의문을 던졌다. 자코메티에게 세상은 급격한 변신, 놀라운 기대, 그리고 불분명한 존재들의 공간, 그가 말했듯이 '망령들'의 공간이었다. 그중에서도 가장 불안정한 요소들은 거리와 크

아네트, 1960, 캔버스에 유채, 54×50cm, 개인 소장

기로, 이는 현실을 그때그때 다르게 펼쳐놓는다. 자코메티는 이렇게 말한 적이 있다. "눈으로 보는 것을 재연하기란 불가능하다…. 코의 위치를 고정하는 것만 해도 내 능력의 범위를 넘어선 일이다." 그러나 자코메티가 그저 잠재적으로 시작했던 것은 회화의 한계를 훨씬 뛰어넘는 탐색, 사물의 원시적인 상태 깊숙이 폐부를 찌르는 탐색의 생생한 경험을 안겨준다. 자코메티의 상상력은 그 범위로 보나 깊이로 보나 '인류학적'이며, 사르트르는 동시대인들 가운데 자코메티만이 유일하게 '스스로를 세상의 태초에 가져다 놓을 수 있는 인물'이라는 유명한 말을 남기기도 했다.

드로잉과 회화를 막론하고 자코메티가 가장 즐겨 그린 주제는 그의 아내인 아네트였다. 자코메티가 캔버스에 그녀

의 이미지를 고정하기 위해 씨름하는 동안 그녀는 수 시간, 수일, 수 주 동안 줄곧 앉아 있어야만 했다. 1961년에 제작한 이 그림은 자코메티의 원숙기 작품의 모든 특징을 갖추고 있다. 특히 틀 안의 틀을 사용하여 아네트가 마치 진열용 유리 케이스 안에 들어 있는 듯한 느낌을 주었다. 목과 머리는 약간 길쭉하게 늘였는데, 이는 자코메티가 왼쪽 눈과 오른쪽 눈의 시각적 인지의 결합에 관심이 있었음

"기대한 것이 이루어지든
그렇지 않든 관계없이,
기대하는 그 자체가 멋지다.
이것이 나의 친구 알베르토 자코메티와
나눈 긴 대화의 주제였다."

_앙드레 브르통

을 보여준다. 또한 형태의 투명함은 끊임없이 아네트의 이목구비 위치, 크기, 모양을 재설정하는 데에서 기인한다. 자코메티 회화에서 전반적으로 찾아볼 수 있는 특징은 가라앉은 색조이다. 회색, 갈색, 황토색, 그리고 검은색과 흰색이 섞여 있다. 이것만으로도 자코메티 회화는 현실 세계를 묘사하고자 하는 다른 회화와 구별되며, 형태나 확장과 같은 요소들이 물질의 특성을 가리키는 그 무엇보다 우선하는 형이상학적 영역 안에 확고히 머무른다.

재스퍼 존스 1930-

뉴욕의 레오 카스텔리 화랑에서 데뷔한 뒤, 재스퍼 존스는 1950년대 말 단순한 문장의 형상 반복을 버리고 좀 더 관념적으로, 좀 더 까다로운, 그러면서도 문장만큼이나 눈에 잘 띄는 숫자나 알파벳과 같은 시각적 재료를 사용하기 시작했다. 최초의 '숫자 회화'는 1955년에 등장했다. 그 뒤를 이어 보다 공격적인, 화려한 색상의 〈잘못된 출발〉(1959)과 같은 작품들을, 1960년에는 첫 번째 오브제 조각인 〈채색한 청동(밸런타인 에일)〉, 〈채색한 청동(사바린)〉을 선보이게 된다. 〈느린 평면〉보다 1년 앞선 1961년에는 미국 지도를 사용한 첫 번째 회화를 제작했다.

느린 평면
1962, 캔버스에 유채 및 오브제, 181×90cm, 스톡홀름 근대 미술관

납화 기법을 사용한 회화와 유화 물감으로 그린 회화의 외양이나 그 느낌 사이에는 확연한 차이가 존재한다. 물론 유화보다 결이나 질감이 더 두드러지기는 하지만, 납화 회화의 전반적인 느낌은 거의 벽과 같은 평면성이다. 이는 존스의 초기 주요작들과 완벽하게 맞아떨어진다. 그러나 1960년대 존스는 자신의 그림이 보다 공간적으로 열려 있으며, 다양한 겉모습을 지니기를 바랐고, 이는 점차 유화 물감의 사용으로 이어졌다.
〈느린 평면〉은 유화라는 보다 유연한 수단이 지닌 이점을 명확하게 보여주는 작품이다. 다양한 붓질을 광범위하게 사용하였을 뿐만 아니라, 두껍고 얇게 바른 물감들의 크고 작은 공간들이 서로 교차하면서 공간의 흐름을 매우 복잡하게 만들고 있다. 눈이 그림 위를 움직이면, 표상과 형태는 앞뒤로 움직이면서 같은 '평면' 혹은 바탕의 서로 다른 버전으로 끊임없이 형태를 바꾼다. 제목의 '느린'은 자신을 스스로 서서히 드러내는 이미지를 암시한다. 다른 말로 하면 그림을 찬찬히 바라보는 동안 우리의 이해를 더디게 하고 훼방 놓는 이미지인 것이다. 우리는 요소들—알파벳, 사물, 기타 등등—을 알아보지만, 그것들을 적절하게 읽어낼 수는 없다. 예를 들면 세로로 길게 누워 있는 글자들을 알아보는 데 꽤 시간이 걸리며, 이 글자들이 'RED, YELLOW AND BLUE'라는 것을 해석해내는 데는 더 오랜 시간이 소요된다. 존스가 실제 사물을 사용하는 바람에 이러한 난해함이 더욱 심해졌다. 어떤 것들은 표면에 붙이고, 어떤 것들은 물감과 섞여 그 정체성을 잃어버리도록 했다. 아래쪽 오른편에 경첩을 달아 매달아 놓은 작은 캔버스와 붓은 '추방당했으나', 잡아 늘인 이미지의 형태로 적절하게 회귀했다.

평면 회화, 1963-64,
캔버스에 유채 및 오브제
(2개의 패널), 183×93.5cm,
화가 개인 소장

채색한 청동(사바린), 1960,
청동에 유채, 34.5×20.5cm 직경,
화가 개인 소장

비판적인 아이러니, 재스퍼 존스 그리고 뉴욕 예술

존스의 작품에는 그다지 알려져 있진 않지만, 전투적인 면이 있다. 존스는 자신의 작품이 추상표현주의에 대한 비판적
인 반대라고 생각했다. 전통적인 추상표현주의자들은 그가 빠르게 명성을 얻은 것에 대해 분개하였으며 평론가들도 여
기에 합세했다. 존스의 반응은 '쿨'했다. 그는 특히 〈느린 평면〉에서 가장 예리한 아이러니로 맞대응했다. 1950년대 말
과 1960년에 초는 클레멘트 그린버그의 '색면 회화'가 최정점을 맞았을 때였다. 존스는 평면 인식을 다원화하고 '느리
게' 함으로써 평단의 상당한 공명을 얻어냈다. 이는 작품 안에서 한가운데에 있는 글자 기둥 ― 바넷 뉴먼의 '지퍼'를 연
상시킨다 ― 과 클리포드 스틸의 회화를 일부러 흉내 낸 것처럼 보이는 태시즘(물감을 흘리거나 뿌리는 추상화법)으로
인해 더욱 강조된다.

로이 리히텐슈타인 1923-1997

로이 리히텐슈타인Roy Lichtenstein은 1923년 뉴욕에서 태어났다. 개인적으로 그림 공부를 했으며, 1939년 아트 스튜던츠 리그의 여름 학기에 등록할 때까지는 공식적인 미술 교육을 받은 적이 없다. 고등학교를 졸업한 뒤 오하이오 주립 대학교에서 미술을 전공하였으나 제2차 세계 대전이 발발하자 입대, 유럽에서 3년간 복무했다. 전쟁이 끝난 뒤 1946년 복학, 1949년에 졸업했다. 같은 해에 클리블랜드의 텐 서티 화랑에서 첫 번째 개인전을 열었으나 평단의 주목을 받지 못했다. 그 직후 럿거스 대학교에서 교직을 얻었으며, 앨런 캐프로와 클래스 올덴버그를 만난다. 1961년 최초의 만화 이미지를 사용한 대규모 작품 〈봐, 미키〉를 선보였다. 이는 1962년 레오 카스텔리 화랑에서 열린 첫 번째 전시회로 이어졌다. 이 전시회는 오프닝 전에 이미 모든 작품이 판매되었으며 리히텐슈타인은 더는 강단에 서지 않아도 되게 되었다. 1997년 뉴욕에서 세상을 떠났다.

타카, 타카

1962, 캔버스에 마그나 물감, 173×143cm, 쾰른, 루드비히 미술관

어느 날 리히텐슈타인의 어린 아들이 미키마우스 만화영화를 보다가 "아빠는 그림 저만큼 잘 못 그리지?" 하고 말하자, 여기에 응수하기 위해 〈봐, 미키〉가 태어났다는 일화가 있다. 정말인지 확인할 수는 없지만, 리히텐슈타인은 한 번도 사실이 아니라고 부정하지 않았다. 실제로 그가 초기 작풍을 버린 것은 갑작스럽고 급진적이었다. 〈봐, 미키〉를 그린 지 1년 만에 선보인 〈타카, 타카〉는 리히텐슈타인의 이른바 '만화 회화'의 초기에 속하는 작품으로, 여전히 새로운 장르의 발견에 대한 흥분과 신선함이 느껴진다. 확실치는 않지만, 이 작품은 사물을 세련되게 표현하고 싶어 하는 리히텐슈타인의 타고난 경향이 완전히 겉으로 드러나기 전에 제작되었다. 그는 막 벤데이 도트 스크린 Benday dot screen을 사용하기 시작한 참이었다. 벤데이 도트 스크린은 잘 늘어나고 규칙적으로 구멍이 뚫려 있는 금속판으로, 리히텐슈타인은 이것을 이용하여 유화로도 망판화와 똑같은 효과를 낼 수 있게 되었다. 〈타카, 타카〉에서 사용한 벤데이 도트 스크린은 후기 작품에서는 찾아볼 수 없는 직접성과 반응성을 보여준다. 게다가 이 작품에 나타나는 거칠고 활기찬 선은 1970년대 초가 되면 더욱 정확하고 고르게 강조한 접근으로 바뀐다.

그러나 새로운 것은 겉으로 보이는 이미지만이 아니다. 그 내용을 보라. 만화책에는 이미지와 언어를 매우 적절하고도 신선하게 병렬시킬 수 있는 특별한 경향이 있다. 1961년 말 미국은 공식적으로 베트남전에

봐, 미키, 1961,
캔버스에 유채, 122×175.5cm, 워싱턴 DC, 내셔널 갤러리

THE EXHAUSTED SOLDIERS, SLEEP-
LESS FOR FIVE AND SIX DAYS AT A
TIME, ALWAYS HUNGRY FOR DECENT
CHOW, SUFFERING FROM THE TROPICAL
FUNGUS INFECTIONS, KEPT FIGHTING!

뛰어들었으며, 〈타카, 타카〉는 잎사귀 사이로 불을 뿜는 총기의 시끄러운 이미지를, 눈에 보이지는 않지만 은밀하게 좀먹어 들어가는 '열대 곰팡이 감염'을 연상시키는 캡션과 함께 배치함으로써, 마치 자연적으로 감염되기라도 하는 것처럼 전쟁이 올 것을 멋지게 포착해내고 있다.

"나는 '패러디'라는 표현보다는 '다룬다.'라는 표현을 쓰겠다. 어떤 종류의 아이러니가 있다는 것은 확실하다… 그러나 단순히 패러디하거나 과거의 무언가에 대해 아이러니컬하다는 것은 자신의 작품이 예술작품이고자 하는 사람에게는 지나친 농담이다."
_로이 리히텐슈타인

르네 마그리트 1898-1967

망원경
1963, 캔버스에 유채, 175.5×115.4cm, 휴스턴, 메닐 컬렉션

1950년대와 1960년대 초반 마그리트는 대형 벽화를 다수 의뢰받았다. 1951년에는 브뤼셀의 생-위베르 갤러리의 테아트르 루아얄Théâtre Royal, 1953년에는 크노케 헤이스트에 위치한 카지노, 1957년에는 샤를루아의 팔레 데 보자르Palais des Beaux-Arts가 차례로 탄생했다. 1961년, 브뤼셀의 팔레 데 콩그레Palais des Congrès 작업에 착수했지만, 건강상의 이유로 완성하지 못했다. 마그리트의 주제는 여전히 수수께끼 같았지만, 이 무렵 그의 스타일은 지극히 명료해졌으며 직접적이고 체계적인 기법을 자랑하고 있었다. 1965년과 1966년 마그리트의 건강은 더욱 악화되어 1967년 브뤼셀에서 세상을 떠났다.

풍경의 이미지를 그 풍경이 보이는 창틀 위에 옮기는 것은 마그리트가 즐겨 사용한 장치로, 1930년대 초에 처음 나타나기 시작했다. 〈들판의 열쇠〉(1936)가 대표적인 예이다. 작품 속 산산 조각난 유리 파편들에는 그에 상응하는 바깥 풍경이 담겨 있으며, 바닥 위에서 자기들끼리 모여 또 하나의 풍경을 만들고 있다. 약 15년 후 마그리트는 〈아른하임의 영토〉(1949)에서도 같은 장치를 사용했다. 이번에는 창틀에 유리 조각을 남겨둠으로써 실내 공간과 바깥의 '실제' 풍경의 빙산을 연결했다. 그러나 이런 종류의 그림 중에서 가장 세련된 작품은 마그리트가 세상을 떠나기 4년 전인 1963년에 제작한 〈망원경〉일 것이다. 마그리트의 작품 중에서 가장 충격적인 이미지로 꼽히는 이 작품은 복잡하고 혼란스럽다. 첫눈에 보아서는 무엇을 이야기하고 있는지 금방 알 수 있을 것 같다. 낮에서 밤으로의 변화이다. 햇빛을 받은 약간 뿌연 바다와 하늘이 두 개의 창틀을 채우고 있다. 그중 하나가 열려 가운데로부터 그 너머의 어둠―밤―을 드러낸다.

그러나 가까이에서 찬찬히 보면 세 가지 디테일이 눈에 띈다. 이 세 가지 디테일은 한데 모여 이미지의 해석을 불안정하게 하며, 이미지를 왜곡한다. 첫 번째로 마그리트는 열려 있는 창문의 유리에 비친 이미지의 앞쪽 가장자리와 그 이미지가 끼워진 틀 사이의 미묘한 동시 발생 지점을 고안했다. 이는 보다 뚜렷한 모호함의 여지를 남겨놓는다. 두 번째로 마그리트는 수평선―하늘과 바다 사이의 경계―을 정확하

들판의 열쇠, 1936,
캔버스에 유채, 80×60cm,
마드리드, 티센-보르네미차 미술관

아른하임의 영토, 1949,
캔버스에 유채, 100×81cm,
개인 소장

게 관객의 눈높이에 놓음으로써 하늘과 바다 사이의 공간적 통일성에 문제가 없음을 암시한다. 세 번째로, 열려 있는 창문 위쪽에서 마그리트는 유리 속 이미지 대신 창틀을 보이게 함으로써, 일관적인 해석의 가능성을 아예 없애버리고, 보는 이의 시각적 확신을 뒤집어엎는다. 그렇다면 남아 있는 문제는 현실이 어디에 있느냐가 아니라, 과연 현실을 신뢰할 수 있느냐이다. 이것이 바로 마그리트가 궁극적으로 제시하는 바이다. 〈망원경〉이라는 제목 역시 무한한 어둠을 가리키고 있으며, (화가로서) 마그리트가 외관을 가지고 표현한 속임수 너머에는 문자 그대로 '아무것도' 없다는 사실을 암시하고 있는 듯하다.

에드 러샤 1937-

에드 러샤Ed Ruscha는 1937년 미국 네브래스카주 오마하에서 태어났다. 1956년 로스앤젤레스로 이주하기 전까지 약 15년간 오클라호마 시티에서 살았다. 1956년부터 1960년까지 슈나드 아트 인스티튜트Chouinard Art Institute에서 수학한 뒤 그래픽 디자이너로 일했다. 1961년 회화, 판화, 사진으로 시선을 돌렸으며, 곧 성공한 예술가로 떠올랐다. 1960년대 중반 로스앤젤레스의 명문 퍼러스 화랑에서 로버트 어윈, 에드워드 모제스, 켄 프라이스, 에드워드 킨홀즈 등과 함께 작품을 전시했다. 처음부터 러샤는 자신이 디자인 분야에서 배운 수사학적인 형태와 도해적, 지형적 전통을 회화 언어로 통합하고자 했다. 문제는, 러샤 자신도 인지하고 있었듯이, 추상표현주의의 지루한 회화 전통을 완전히 현대적인 시각적 언어로 대체하는 것이었다. 〈에이스〉는 이러한 다소 청교도적인(금욕적인) 초기 단계에 속하는 작품이다.

에이스
1962-63, 캔버스에 유채, 183×170cm, 워싱턴 DC, 스미소니언 협회, 허쉬혼 미술관&조각 정원

러샤가 글자를 회화화하기 위한 방법을 추구한 것은 디자인 분야에서 활동했던 경력 때문인 듯하다. 표면상으로만 보면 이를 위해 러샤가 사용한 형식적인 장치는 노골적일 정도로 명백하다. 첫 번째로 우선 단어를 적절하게 배열해야 한다. 〈에이스〉의 경우, 캔버스의 정중앙에 배치했다. 그런 다음에는 제 기능을 하도록 해야 한다. 그냥 멍청히 자리만 차지하고 있어서는 안 된다. 〈에이스〉에서 러샤는 매우 보기 싫은 활자체를 골라 대문자에 이탤릭으로 썼다. 굵은 블록 세리프(M, H 등의 글자에서 아래위의 획에 붙인 가는 장식 선)가 글자를 고정하지만, 다소 서툴고 수평적인 운동감을 준다. 이는 노란 플래시와 왼쪽 프레임 중간부터 등장해서 'E'의 세로획에 붙기 전에 'A'와 'C'에서 포착되는 보라색 가로무늬로 인해 더욱 강조된다. 그로 인해 마치 단어가 막 등장해서 정확한 회화적 순간에 멈춘 듯한, 또는 계속해서 지나가는 동안 눈 깜짝할 사이에 포착된 듯한 인상을 받는다. 회화의 역설적인 측면은 단어를 그 의미와는 전혀 상관없이 마치 물리적인 형체로 다룬 듯한 사실에 있다. 러샤의 진부한 가식은 글자도 자동차처럼 시야에 휙 나타날 수 있으며, 그렇게 함으로써 완전히 새로운 중요성을 얻을 수 있다는 것이다. 〈울새, 연필들Robin, Pencils〉(1965)에서 러샤는 로빈 연필 회사Robin Pencils 광고에 바탕을 둔 심술궂은 유머로 이미지에 장난을 쳤다. 제목에 쉼표를 집어넣음으로써, 명사와 동사로 읽힐 수도 있는 원래의 문구를 두 개의 명사로 바꾸고 모호함을 제거했다. 또한 중앙에 배치한 이미지에서도 두 가지 반대되는 움직임이 나타난다. 연필은 왼쪽으로 갑자기 움직여, 넘어지거나 오른쪽을 향해 날아오르려는 듯한 울새를 밀어내고 있다.

"(문자상의 유명론에 따르면)
단어의 조형적인 존재는
어떤 형태의 조형적인 존재와도 다르다."
_마르셀 뒤샹

울새, 연필들, 1965,
캔버스에 유채, 170×126cm,
워싱턴 DC, 스미소니언 협회, 허쉬혼 미술관&조각 정원

데이비드 호크니 1937-

데이비드 호크니David Hockney는 1937년 잉글랜드 웨스트 요크셔 지방 브래드포드에서 태어났다. 브래드포드 미술 학교에서 수학했고, 1962년 여름 런던의 왕립 미술 대학RCA에 재학하던 중 회화 부문 금메달을 수상했다. RCA에서 호크니는 브리티쉬 팝 아트 운동의 핵심을 형성하는 일련의 매우 두드러진 학생들 중 하나였다. 호크니가 처음으로 대중의 주목을 받은 것은 1962년 '영 컨템퍼러리' 전에서 〈다재다능의 증명〉이라는 제목을 붙인 네 점의 연작을 발표하면서였다. 1년 후 캐스민 화랑에서 열린 그의 첫 번째 개인전은 그 즉시 국제적인 찬사를 안겨 주었다. 햇빛, 젊고 유쾌한 광경 그리고 성적 자유에 이끌린 호크니는 1964년 로스앤젤레스로 갔고, 그 후 캘리포니아와 런던을 오가며 살고 있다. 또한 왕성한 여행에서 얻은 영감을 끊임없는 주제의 변화로 보여주고 있다.

베벌리힐스의 샤워하는 남자
1964, 캔버스에 아크릴 물감, 167×167cm, 런던, 테이트 컬렉션

1963년 데이비드 호크니는 스스로 '실내 풍경'이라 부른 세 점의 작품을 선보였다. 각각의 제목에는 특정한 지명이 붙어 있었다. 그 중 맨 마지막인 〈실내 풍경, 로스앤젤레스〉는 로스앤젤레스 지역에서 나오는 게이 소프트-포르노 잡지인 『피지크 픽토리얼Physique Pictorial』에 실린 이미지를 바탕으로 제작했다. 이 그림은 원작 이미지에 등장하는 요소들에 호크니 자신의 런던 집에 있는 안락의자, 전화기 등을 더한 것이다. 더 중요한 점은 호크니가 처음으로 로스앤젤레스를 여행하기 수개월 전에 이미 이 그림을 그렸다는 사실이다. 따라서 이 그림은 화가 자신이 이상화한 도시를 투영한 동시에 그가 바라는 바가 담긴 환상이라 할 수 있다. 호크니는 1964년 1월 로스앤젤레스로 이주했고, 〈베벌리힐스의 샤워하는 남자〉는 같은 해 말에 그려졌다. 이 작품 역시 세심하게 연출한 사진을 바탕으로 하고 있다. 해당 사진은 호크니가 『피지크 픽토리얼』로부터 사들인 것이다. 그보다 앞선 작품들과 마찬가지로 이 작품 역시 몇몇 전형적인 호크니 장치를 사용하여 사진 이미지를 응용했다. 예를 들면 샤워 부스의 공간은 투시적이라기보다는 이성체異性體적인 공간을 만들어낸다. 덕분에 이미지 전반에 평평한 느낌을 부여하기 더욱 쉬웠다. 또 막 열어젖힌 듯한 샤워 커튼은 이전 작품들에 등장하는 커튼을 연상시킨다. 예를 들면 〈실내 풍경, 노팅힐〉(1963)에서 오시 클라크의 머리 뒤로 떨어져서 펄럭이고 있는 어두운 색깔의 커튼을 보라. 커튼이 살짝 흔들리고 있는 듯한 느낌은 갑자기

실내 풍경, 노팅힐, 1963,
캔버스에 유채, 182.8×182.8cm,
개인 소장

론 키타이, **오하이오 갱**, 1964,
캔버스에 유채, 183×183cm,
뉴욕 현대 미술관(MoMA), 필립 존슨 기금

커튼을 홱 열어젖혔음을 말해준다. 이에 놀란 남자는 마치 일종의 친근한 에로틱한 교감으로 초대하는 듯 관객을 향해 다소 우스꽝스럽게 머리를 돌리고 있다. 호크니는 원작 사진에는 나타나지 않았었던 남자의 발을 그리는 것이 어려웠다고 말한 바 있다. 이 문제를 해결하기 위해 전경에 커다란 화분을 그려 넣었다.

데이비드 호크니, 론 키타이 그리고 런던 화파

한때는 팝 아티스트라 불렸던 호크니는 오늘날 때때로 런던 화파와 연관 지어 언급되기도 한다. 런던 화파란 1970년대 중반 미국의 화가 론 키타이(로널드 브룩스 키타이)가 1940년대 말 이후 런던에서 꽃피고 있던 놀라운 범위의 조형 회화를 가리키기 위해 만들어낸 말이다. 그러나 어느 쪽도 확실하다고는 할 수 없다. 1960년대에도 호크니는 팝 아티스트라는 이름표를 여전히 어색해했다. 팝 아티스트라는 이름으로 불리기에 그의 관심사는 너무 개인적이었고 접근 방식도 매우 특이했다. 또 호크니는 런던 화가들의 작품의 특징이라 할 수 있는 땀과 육체적인 주제에 대해 흥미를 느낀 적도 없었다. 그는 프랜시스 베이컨, 루시안 프로이트, 혹은 프랑크 아우어바흐와 같은 세계에 속한 화가가 아니었다. 호크니의 회화는 이들보다 더 그래픽하고, 더 특이하다. 설명적이라는 것이 가장 알맞은 표현일 듯하다. 호크니와 키타이 모두 문학에 관심이 많았으며 이미지 메이킹에 시각적으로 접근했다. 성격은 완전히 딴판이었지만, 두 사람은 한동안 서로에게 영향을 미쳤다. 호크니가 당시 유행하던, 스타일을 바탕으로 한 더욱 추상적인 회화를 실험해보려고 하던 무렵 계속 조형 회화로 밀고 나가도록 설득한 사람이 바로 키타이였다.

프랭크 스텔라 1936-

프랭크 스텔라Frank Stella는 1936년 미국 매사추세츠주 몰든에서 태어났다. 앤도버의 필립스 아카데미에서 미술을 공부한 뒤 프린스턴 대학교에 진학, 역사를 전공했다. 프린스턴에서 화가 다비 바너드, 시인이자 미술사학자, 평론가인 마이클 프리드를 만난다. 그는 '블랙 회화'라는 '획기적인' 연작을 제작하는데, 1959년 작인 〈깃발을 드높이!〉도 그중 하나이다. 큐레이터 도로시 밀러는 1959년 뉴욕 현대 미술관에서 개최한 중대한 그룹전 '열여섯 명의 미국인'에 이 연작 가운데 네 점을 따로 골라 전시하기도 했다. 같은 해 가을 레오 카스텔리 화랑에 취직했는데, 이때 스텔라의 나이 겨우 23살이었다.

마라케시, 1964,
캔버스에 형광 알키드 수지,
195×195cm,
개인 소장

페즈
1964, 캔버스에 형광 알키드 수지, 198×198cm, 버팔로, 올브라이트-녹스 아트 갤러리

모로코의 고도古都의 이름을 딴 열두 점의 정사각형 회화 연작 중 하나인 〈페즈〉는 1964년 뉴욕 케이머 화랑에서 열린 '열한 명의 아티스트Eleven Artists' 전에서 처음 선보였다. 화가 댄 플래빈이 큐레이터를 맡은 이 전시회에서는 다양한 스타일이 뒤섞여 있었는데, 전반적으로는 미니멀리즘과 그 길동무들이 주를 이뤘다. 1964년 3월에 뉴욕 타임스에 실린 평론에서 브라이언 오도허티는 "눈에 띄는 작품은 프랭크 스텔라의 최신작 〈페즈〉로, 한 치의 과장 없이 걸작이라 불림에 손색이 없다."라고 평했다.

1964년 무렵 미니멀리즘은 이미 '직해주의直解主義, literalism'와 '시각주의 opticalism'로 분열되고 있었다. 즉 칼 안드레, 댄 플래빈, 도널드 저드 등 물리적인 사물에서 환영을 제거한, '구성된' 완전함을 강조하고자 한 이들과 애그니스 마틴, 래리 푼스, 그리고 애드 라인하르트처럼 미니멀하더라도 공간적인 환영을 만들어낼 수 있는 색채주의적인 표면 효과를 탐구하는 데 열성이었던 이들이 갈린 것이다. '블랙 회화'의 뒤를 따른 스텔라의 작품들 —커다란 은판과 V자형 금속을 재료로 한—을 보면 직해주의 캠프에 무사히 안착한 것 같지만, 이 모로코 연작과 함께 스텔라는 배에서 뛰어내려 반대편으로 헤엄쳐간 것으로 보인다. 1960년대 중반 미국 화단에서 가장 뜨거웠던 논쟁의 주역은 '시각주의'의 대부였던 클레멘트 그린버그와 도널드 저드였다. 그린버그가 회화와 조각은 별개의, 특정한 매개체의 시각 언어임을 고집스럽게 주장한 반면, 저드는 회화는 이미 죽었으며 '시각'이라는 새로운 미학으로 흡수되었다고 역설했다. 저드는 자신의 에세이 『특정한 사

댄 플래빈, 원시 회화, 1964,
빨강, 노랑, 파랑색 형광등,
61×122cm, 영국, 에르메스 기금,
프란체스코 펠리치 제공

래리 푼스, 오렌지 크러쉬, 1963,
캔버스에 아크릴 물감, 203×203cm,
버팔로, 올브라이트-녹스 아트 갤러리

물』(1965년 출간)의 첫머리에서 '지난 몇 년간 나온 최고의 작품 중 절반, 혹은 그 이상은 회화도, 조각도 아니었다.'라고 했다. 나아가 그는 '진짜 공간'은 '평평한 표면에 칠해놓은 물감보다 강렬하고 구체적'이라고 말했다. 물론 〈페즈〉는 '시각성'을 극단적으로 표현한 작품이다. '빛을 강화한' 혹은 형광 페인트를 (최초로) 사용하여, 강렬하게 도발적이고 시각적으로 진동하는 색조와 색상의 대비를, 중앙을 향하는 사선의 대치라는 형상으로 창조해냄으로써 끊임없이 변화하는 시각적 효과의 연속을 보여주었다.

'시각 미술'이 아닌 '시각성'

미술평론가 브루스 글레이저는 인터뷰에서 '시각 미술'과 스텔라의 작품 세계의 관계에 대해 질문한 적이 있다. 이에 관해 스텔라는 "유럽의 기하학 화가들은 내가 '관계 회화'라고 부르는 것을 지향한다. 그들의 예술에서 가장 밑바닥 토대를 이루는 것은 균형이다. 우선 한쪽 모퉁이에 무언가를 한 다음, 반대쪽 모퉁이에 무언가를 해서 균형을 이루는 것이다. 이제 '새로운 회화'에 대해 설명하자면, 그 특징은 대칭이다. 케네스 놀런드는 중앙에 사물을 배치했고, 나는 대칭적인 무늬를 사용했다. 하지만 우리가 사용한 대칭은 다른 의미이다. 즉 새로운 미국 미술에서 우리는 사물을 중앙에 놓고 대칭을 이루려고 하지만, 목적은 단순히 일종의 힘을 얻고자 함이다. 균형이라는 요소는 중요하지 않다. 모든 것을 만지작거리려는 것이 아니다."

애그니스 마틴 1912-2004

애그니스 마틴Agnes Martin은 1912년 캐나다 서스캐처원주 매클린에서 태어나 브리티쉬 컬럼비아주 밴쿠버에서 자랐다. 1932년 미국으로 이주, 1934년 벨링햄에서 교육학 공부를 시작했다. 1946년 뉴멕시코 주립 대학교 미술 대학에 입학했다. 1957년에는 컬럼비아 대학교에서 교육학 석사 학위를 받고 뉴욕시 로어맨해튼으로 이사했는데, 당시 그녀의 이웃 중에는 로버트 인디애나와 엘스워스 켈리 등이 있었다. 1958년 바넷 뉴먼의 격려를 받고 뉴욕의 베티 파슨스 갤러리에서 첫 번째 개인전을 열었다. 마틴은 종종 미국 기하학적 미니멀리즘의 선구자 중 하나로 불렸지만, 그녀 자신은 이러한 연관을 거부했다. 확실히 마틴의 회화는 미니멀리즘 미학이 허용하는 것보다 내향적이고, 사색적이며, 감정적이다. 마틴은 수십 년간 작품 활동을 계속했으며 2004년, 생전에 매우 아꼈던 뉴멕시코의 어도비 벽돌집에서 92세를 일기로 세상을 떠났다.

아침
1965, 캔버스에 아크릴 물감과 연필, 182.6×181.9cm, 런던, 테이트 컬렉션

학창시절부터 애그니스 마틴은 탁 트인 광활한 사막에 매료되어 정기적으로 뉴멕시코를 찾곤 했다. 매우 금욕적이었던 그녀의 성격과도 잘 맞았을뿐더러 도교에 대한 마틴의 관심과 연결된 이곳의 '그릴 수 없는 속성들'—시간, 공간, 그리고 빛이 뿜어내는 독기—은 회화에서 그녀가 생각하는 공간이라는 개념 뒤의 영적인 자극을 형성하는 데 도움이 되었다. 마틴의 원숙한 스타일이 형성된 시기는 1957년부터 1961년 사이였다. 평생에 걸친, 직사각형과 정사각형 사이의 관계에 대해 느낀 강박에 가까운 흥미 역시 이 시기에 나타난 것이었다. 〈창문〉(1957), 그리고 디트로이트 아트 인스티튜트 기금이 소장하고 있는 〈무제〉(1959) 등이 좋은 예이다. 꼼꼼하게 작업한 모눈종이 패턴을 사용한 첫 번째 회화, 〈하얀 꽃〉(1960)과 〈섬들〉(1961년경)은 약 1년여 후에 등장한다. 〈아침〉을 선보인 1960년대 중반 무렵, 마틴 작품의 주요 특징은 이미 뚜렷해져 있었다. 세심하게 조정한 정사각형 형태, 얇은 색의 투명한 바탕 위에 연필로 꼼꼼하게 구성한, 완벽하게 고른 직사각형의 모눈이다. '도'의 철학을 바탕으로 볼 때, 마틴의 회화는 비어 있으며 형태가 없지만, 모든 형태를 만들어내는 것 또한 가능하다. 제한되어 있지만, 함축적으로는 무한한 확장이 가능한 것이다. 조지프 니덤은 중국의 물리학에 대한 그의 중요한 저술(『중국의 과학과 문명』 4권, 1962)에서 중국의 과학은 '서양의 과학처럼 미립자적이지는 않지만' 완벽하게 지속적인 전체로서 사물을 설명할 수 있다고 했다. 음과 양이라

카지미르 말레비치, **하얀 바탕에 하얀 정사각형**, 1918, 캔버스에 유채, 79.5×79.5cm, 뉴욕 현대 미술관(MoMA)

는 대립적인 힘이 우주의 보편적인 조화로 통일되는, 본질적인 리듬을 만들어낸다는 것이다. 이러한 설명을 참고하면 애그니스 마틴의 '모눈종이' 회화를 쉽게 이해할 수 있다. 그 구성은 단순하지만, 이해의 단계에서는 절대 단순하지 않으며, 은근하게 변화하는—나타나고 사라지는— 파도와도 같은 운동으로 가득하다.

모더니즘과 '거의 보이지 않는 것'

1918년 카지미르 말레비치가 〈하얀 바탕에 하얀 정사각형〉, 〈하얀 십자가〉를 선보인 이래 근대 회화에서는 거의 보일 락 말락 한 무채색과 색상의 변화를 탐구하려는 시도가 있었다. 첫 번째 카테고리는 이브 클라인이나 로버트 라이먼과 같은 거장들의 하이 모더니즘high modernism에 나타난다. 두 번째는 애드 라인하르트와 애그니스 마틴이 해당한다. 그러나 라이먼이 빛의 부재—'사라짐'이 발생하는 지점—를 본 곳에서 마틴은 빛이 분산되며 모든 것을 하나의, 모든 것을 포용하는 시각성의 상태로 용해해버리는 지점을 찾고 있었다. 모든 요소가 보이지만 순식간에 사라져버리는 초월적인 무한소의 개념이다.

게르하르트 리히터 1932-

게르하르트 리히터Gerhard Richter는 1932년 드레스덴에서 태어났다. 의무교육을 마친 뒤 광고계 일과 무대 배경 제작 등을 하다가 드레스덴 미술 아카데미에 입학했다. 베를린 장벽이 세워지기 불과 몇 달 전, 아내와 함께 서독의 뒤셀도르프로 이주했다. 이곳에서 리히터는 뒤셀도르프 국립 미술 아카데미에 등록하여 1961년부터 1964년까지 칼 오토 고츠 문하에서 수학했으며 1964년 뒤셀도르프의 쉬멜라 화랑에서 첫 번째 개인전을 열었다. 리히터는 함부르크의 회화 미술 학교, 노바스코샤 컬리지 오브 아트 앤 디자인, 그리고 뒤셀도르프 미술 아카데미 등에서 교편을 잡았다. 오늘날 활동하는 가장 중요한 예술가 중 한 사람으로 꼽히는 리히터의 명성은 2002년 뉴욕 현대 미술관에서 로버트 스토르가 큐레이터를 맡아 열린 세 번째 회고전으로 더욱 확고해졌다. 리히터는 쾰른에서 살며 작업 활동을 계속하고 있다.

계단을 내려오는 여성
1965, 캔버스에 유채, 200.7×129.5cm, 시카고 아트 인스티튜트

게르하르트 리히터의 회화는 크게 두 부류로 나눌 수 있다. 사진을 기반으로 한 조형 회화와 과정을 기본으로 하는 추상 회화이다. 유형상의 차이에도 불구하고 이 두 부류의 회화는 화가의 '중립성'의 중요함을 강조한다는 공통된 과정상의 원칙을 내세운다. 리히터의 회화는 조형 회화든 추상 회화든 관계없이 표현이 아닌 방법에 관심이 있다. 사진 회화는 '사진처럼 보이는 것'이 목적이다. 마치 사진처럼 화면 위에서 초점을 이동하는 것이다. 이러한 작품들은 그 피사체에 대한 충실함의 개념으로 이해해야 한다. 사진 효과를 붓으로 옮기는 데 성공한 화가의 손재주와 솜씨 말이다. 〈계단을 내려오는 여성〉은 이러한 과정의 개념에 관한 가장 정교한 예시 중 하나이다. 이 작품은 마르셀 뒤샹의 걸작 〈계단을 내려오는 누드〉에 대한 재치 있고, 심지어 장난스럽기까지 한 논평이다. 또한 이 두 작품 사이의 차이점은 대단히 중요하다. 뒤샹이 원근법이 적용되지 않은 공간 안에서 나체의 남성을 다루었다면, 리히터는 완전하게 후퇴하는, 사진과 같은 공간 안에 정장 차림의 여성을 등장시켰다. 뒤샹의 누드가 화면과 평행하여 왼쪽에서 오른쪽으로 이동한다면, 리히터의 여인은 화면을 사선 방향으로 가로질러 관객을 향해 이동함으로써 화면의 결벽성을 위협한다. 이러한 면에서 리히터는 이중적으로 아이러니컬하다. 〈계단을 내려오는 누드〉는 뒤샹의 마지막 이젤 회화였다. 그가 회화에서 '망막'이라 불렀던 것과의 최후의 희롱이었다. 공간적인 환영을 만들기 위한 표면과 붓질 사이의 유희였다. 회화를 도구로 사용함으로

헬가 마투라, 1966,
캔버스에 유채, 135×130cm,
토론토, 온타리오 아트 갤러리

써 리히터는 (회화 이미지를 위한) 사진 이미지를 사진의 표면 중립성의 모방으로 바꾸어버렸다.

게르하르트 리히터, 지그마르 폴케, 그리고 독일 팝 아트: 각주

1960년대 중반에서 후반까지 폴케와 리히터의 작품은 종종 독일 팝 아트의 대표작이라 불린다. 확실히 폴케와 리히터 모두 대중적인 심상에 흥미가 있었다. 이는 특히 언론 사진에서 드러났다. 그러나 폴케와 리히터는 동 세대의 영국이나 미국 화가들과 같은 공개적인 '유명 인사'의 관점에서 보면 절대로 팝 아티스트는 아니었다. 독일 분단이라는, 냉전의 직접적인 경험 때문에 두 사람은 보다 문화적으로 의식적이고 비판적이었다. 그들은 이미지 자체보다는 이미지와 그림을 그리는 물리적인 과정 사이의 개념적인 인터페이스에 관심이 있었다.

프랜시스 베이컨 1909-1992

프랜시스 베이컨Francis Bacon은 1909년 더블린의 잉글랜드인 부모에게서 태어났다. 은퇴한 경기병輕騎兵이었던 아버지는 경주마 조련사로 일했다. 베이컨은 어린 시절 개와 말에 극심한 알레르기 반응을 일으키는 심각한 천식 환자였다. 게다가 여자아이처럼 행동하고 말쑥하게 차려입는 것을 좋아해 종종 두들겨 맞곤 했다. 베이컨 가족은 1914년 잉글랜드로 이주했으며, 이후 수차례 잉글랜드와 아일랜드를 오가며 살았다. 베이컨은 2년 동안 학교에 다녔는데, 이 2년이 그가 공식 교육을 받은 유일한 경험이었다. 1927년 베이컨은 베를린으로 가서 두 달을 지낸 뒤 다시 파리로 옮겨갔다. 파리에서 그는 프랑스어를 배웠으며, 니콜라 푸생의 〈무고한 어린이들의 학살〉(1630년경)의 마법에 사로잡혔다. 이후 베이컨은 평생 이 작품을 종종 언급하곤 했다. 런던에 돌아와서는 인테리어 디자이너로 일했다. 그가 화가로 명성을 얻기 시작한 것은 1933년으로, 허버트 리드의 『지금 이 시대의 예술Art Now』에 그의 〈그리스도를 십자가에 못 박음〉이 실리면서부터이다. 이듬해에는 최초의 개인전을 열었는데, 이 전시가 몇몇 큰손 컬렉터들의 흥미를 끌었다. 1937년

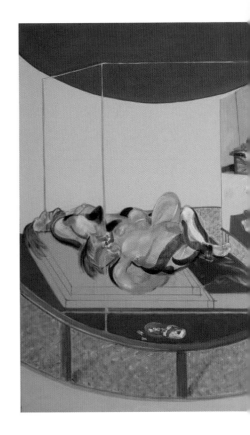

베이컨은 그레이엄 서덜랜드, 존 파이퍼, 빅터 파스모어, 이본 히친스, 그리고 세리 리차드 등과 함께 명망 높은 토머스 애그뉴의 '영 브리티쉬 페인터즈Young British Painters' 전시회에 출품했다. 이로써 그는 영국에서 가장 중요한 예술가 중 한 명으로 확실하게 각인되었으며, 이러한 명성은 제2차 세계대전 이후 더욱 높아지게 된다.

T. S. 엘리엇의 '스위니 아고니스테스'에서 영감을 받은 트립티크

1967, 세 개 패널, 캔버스에 유채, (중앙) 198.8×148cm; (우) 200.3×148cm; (좌) 198.8×148.3cm, 워싱턴 DC, 스미소니언 협회, 허쉬혼 미술관&조각 정원

『스위니 아고니스테스』를 시작하면서 T. S. 엘리엇—그는 가톨릭 신자였다—은 십자가의 성 요한(1542-1591)을 인용하여 이렇게 말했다. '그러므로 영혼은 피조물의 사랑을 벗어버릴 때까지 신성한 결합에 소유 당할 수 없다.' 이러한 아이러니는 뒤따르는 스위니—'관능적이고, 세속적이고, 타락하고, 방탕한 인류'의 대표격인—와 일단의 사람들 사이의 대화로 더욱 분명해진다. 이들 중 일부는 익명이고, 일부는 이름이 알려졌지만, 그들의 존재는 피조물의 비교적 '사회적인' 가치를 떨

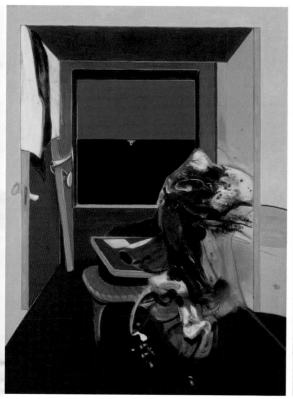 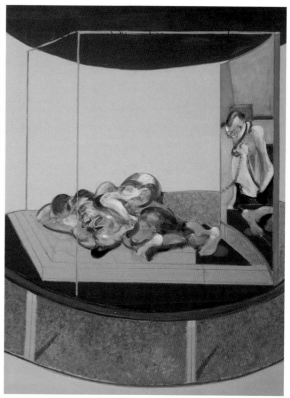

어뜨리는 데 소모된다. '뭐, 그러는 사람도 있고, 그러지 않는 사람도 있을 것이다…'라고 T. S. 엘리엇은 말한다. '그러지 않는 사람도 있지만, 그것이 누구인지는 알 수 없다.' 이 작은 한 마디의 풍자는 1930년대 뮤직홀에서 유행하던 노래 가사에서 따왔다. 노래 속 화자인 여자가 자신의 도덕적 기준에 합당치 않는 다른 여자들에 대해 말하는 내용이다. 베이컨의 트립티크는 자전적으로 그와 화가 로이 메스트르—그는 베이컨이 처음으로 T. S. 엘리엇의 시를 접할 수 있게 해준 장본인이기도 하다—, 그리고 작가 패트릭 화이트 간의 매우 긴장된 삼각관계를 되돌아보고 있다. 왼쪽 패널에 등장하는 두 남성 연인들은 오른쪽으로 막 퇴장하는 제3자의 존재를 알지 못한다. 시간의 흐름의 인위적인 반전이라 할 수 있는 오른쪽 패널에서는 동일한 제3자가 전화기로 통화 도중에 두 연인이 사랑을 나누는 모습을 내려다보고 있다. 이는 엘리엇의 운문극이 '탄생, 번식, 죽음'을 암시하는 것과 같다. 중앙 패널에서는 스위니가 피투성이 몸으로 닫혀 있는 공간 안에서 비틀비틀 걸어 다니면서 옷을 하나하나 벗고 있다. 존 밀튼의 시극 〈투사 삼손〉을 반영한 엘리엇은 이렇게 노래한다. '그가 홀로였던 것처럼 그대도 홀로라면, 살아 있는 것도 아니고 죽어 있는 것도 아니며, 살아 있지 않은 것도 아니고 죽지 않은 것도 아니다.'

그리스도를 십자가에 못 박음, 1933,
캔버스에 유채, 60.5×47cm, 개인 소장

바넷 뉴먼 1905-1970

바넷 뉴먼Barnett Newman은 1905년 뉴욕의 러시아 태생 유대인 이민 가정에서 태어났다. 1922년부터 1926년까지 아트 스튜던츠 리그에서 수학하면서 동시에 뉴욕 시립 대학교에서 철학을 전공, 1927년 졸업했다. 1930년대에 그는 아버지의 의류회사에서 일하는가 하면 고등학교에서 대리 교사로 미술을 가르치기도 했다. 1939~40년, 자신의 작품은 물론 당대의 미술 사조에 대해서도 불만이 많았던 뉴먼은 작품 활동을 중단하고 그때까지의 작품 대부분을 파괴해버렸다. 다시 붓을 잡게 되었을 때 뉴먼은 어떤 숭고한 정신을 회복하고자 했다. '회화라는 것이 지금까지 전혀 존재한 적이 없는 것처럼' 그리는 방법을 찾아낼 수만 있다면 가능한 시도라고 여겼기 때문이다. 뉴먼은 1950년 뉴욕의 베티 파슨스 갤러리에서 첫 번째 개인전을 열었으며, 이듬해에는 두 번째 전시회가 열렸다. 평단의 평가는 그리 호의적이라고 할 수 없었고, 뉴먼은 두 번 다시 사설 화랑에서 전시회를 여는 일은 없을 것이라고 선언하며 작품을 모두 철수해버렸다. 추상표현주의가 대두하기 시작한 1950년대 초반 뉴먼은 뉴욕 화단에서 빼놓을 수 없는 존재였으나, 그가 미국을 이끄는 예술가의 하나로 비로소 인정받게 된 것은 거의 예순 살이 다 되어서였다. 뉴먼은 1970년 뉴욕에서 사망했다.

불의 음성
1967, 캔버스에 아크릴 물감, 543.6×243.8cm, 오타와, 캐나다 내셔널 갤러리

사상가로서의 뉴먼은 정치철학자와 신비주의자의 흥미로운 결합체였다. 그는 러시아의 미하일 바쿠닌과 표트르 크로포트킨—더 정확하게 들추자면— 19세기 미국의 정치철학자였던 벤저민 터커가 신봉한 것과 유사한 무정부주의의 '개인주의'를 옹호했다. 또 그는 아메리카 원주민 문화에 매료되어 있었는데, 그중에서도 브리티시 컬럼비아주의 북서부 해안 지대에 거주하는 콰키우틀 Kwakiutl 부족 등에 관심이 많았다. 콰키우틀족에 의하면 단순한 형태는 눈에 보이는 세상을 들먹이지 않아도 직접적인 감성을 전달할 수 있었다. 그의 관심사 가운데 가장 중요한 것은 유대교의 카발라 전통과 카발라 전통이 마콤Makom, 즉 신성한 (그리고 에로틱한) 장소에서 무한한 공간과 신성한 빛—우주의 지각知覺을 융합한다는 사실이다. 뉴먼이 발명한 지프zip, 즉 캔버스의 맨 꼭대기에서 맨 아래까지 떨어지는 색깔의 줄들은 공간과 장소에 대한 이러한 사고방식과 밀접하게 연결되어 있다. 〈불의 음성〉에서 지프는 파랑 바탕 위의 빨강이다. 색조는 매우 가까우며, 빛과 열을 뿜어내는 듯한 감각이 색채의 대비를 통해 생성된다. 파랑이 폭넓은 빨강에 에너지를 더해주는 것이다. 같은 해에 제작한 〈빛의 측면〉 같은 작품에서 지프는 파랑 바탕 위의 하얀색으로, 색조의 대비를 통해 빛을 밝히는 듯한 효과를 자아내게 된다. 파랑의 어두움이 하양에 밝음을 더하는 것이다. '실물로 보면' 뉴먼의 회화는 책 등에서 보는 것보다 훨씬 더 거칠고 거세다. 고치고 수정하는 과정에서 진짜 물리적 존재감이 부여되는 것이다. 이러한 이유 때문에 색면 회화의 선구자 가운데 하나로 꼽히고 있는 뉴먼이지만, 그의 색면에서는 '면'이라는 개념이 요구하는 중립성이나 시각적 소극성을 전혀 찾아볼 수 없다.

하얀불 IV, 1968, 캔버스에
아크릴 물감과 유채,
355×127cm, 바젤 미술관

무제, 1970, 캔버스에
아크릴물감,197×152.5cm,
샌프란시스코
근대 미술관

앤디 워홀 1928-1987

앤디 워홀Andy Warhol의 본명은 앤드류 워홀러Andrew Warhola로 1928년 미국 펜실베이니아주 피츠버그의 체코인 이주민 가정에서 태어났다. 아버지는 건설노동자였으며, 그의 어머니는 그림을 그린 달걀이며 종이꽃 따위의 장식품들을 직접 만들어서 팔았다(대공황 때에는 집마다 돌아다니면서 물건을 팔기도 했다고 한다). 워홀은 1945년부터 1949년까지 카네기 공과대학에서 회화 디자인을 공부했다.

커다란 전기의자
1967, 캔버스에 합성 폴리머 염료 위에 실크 스크린 잉크, 137×185.4cm, 스톡홀름 근대 미술관

로버트 라우센버그와 앤디 워홀은 같은 해인 1962년 캔버스에 실크 스크린 기법을 사용하기 시작했다. 라우센버그의 경우, 방대하게 늘어놓은 시각 효과에 실크 스크린을 추가한 것에 불과했지만, 워홀은 단일 이미지를 포착하고 조작하는 도구로 이용했다. 커다란 스크린 프린팅에 사진 처리가 결합되며 많은 것이 가능해졌다. 우선 사진 이미지를 '기성품readymade'의 하나로 배치하는 것이 가능하게 되었다. 스크린을 제작하고 나면 아주 미세하고 우연적인 변형만으로 이미지를 마음껏 반복 및 재생산할 수 있다. 다양한 색깔의 버전을 제작하거나 페이퍼 마스크를 사용하여 순식간에 변화를 시도하기도 쉬웠다. 그러나 프린팅은 그만의 기계적인 한계가 있었으며, 이것이야말로 워홀이 스크린 프린팅에 매료된 가장 큰 이유였다. 그는 '무간섭'이라는 개념, 즉 자신의 작품에 감정적으로 거리를 둔 접근 방식에 무한한 매력을 느꼈다. 그 자신이 말했듯 "스크린을 사용하는 것이 더 쉽다. 이렇게 함으로써 나는 오브제를 가지고 작업할 필요가 전혀 없다. 심지어 그런 면에서는 나의 조수나 다른 누구라도 나만큼이나 디자인을 멋지게 재생산할 수 있다."
이 작품은 전미 언론인 협회의 전기의자 사진을 본 워홀이 1963년에 작업을 시작한 일단의 작품들 가운데 하나이다. 초기 작품들이 단색 위에 자그마한 이미지들을 반복하고 바탕색의 이름을 제목에 차용한 것−'붉은 재앙', '은빛 재앙' 등−과는 달리 후기 작품들은 화면을 과감하게 잘라내서 의자가 왼편으로 치우치게 했다. 규모도 크고, 색상도 다양하며, 방대한 프린트 효과를 배치할 수 있는 싱글 이미지들이다. 겹겹이 겹쳐진, 눈에 거슬리는 황록색의 부정적인 전기의자 이미지들은 프린팅할 때 살짝살짝 각 색상의 가늠이 맞지 않도록 일부러 겹 인쇄함으로써 기묘하게 비현실적이고 떠 있는 듯한 세계의 느낌을 만들어냈다. 작품의 왼편 아래쪽의 파란색 조각이 불쑥 끼어들어서 허공과 유사한 무언가를 만들어냈으며, 그 결과 전기의자는 삶과 죽음 사이, 현실성의 아슬아슬한 경계에 다소 위협적으로 위치한다.

라벤더 재앙, 1963,
캔버스에 합성 폴리머 수지 위에 실크 스크린 잉크,
269×208cm, 휴스턴, 메닐 컬렉션

우고 물라스, **뉴욕 스튜디오에 있는 앤디 워홀**, 1964-65년경

엘스워스 켈리 1923-2015

엘스워스 켈리Ellsworth Kelly는 1923년 미국 뉴욕주 뉴버그에서 태어났다. 1941~43년 프랫 인스티튜트Pratt Institute에서 수학한 뒤 1943~45년 군에서 복무했다. 이후 보스턴 미술관 학교에서 학업을 계속하다 1947년 졸업했다. 1948년 파리로 간 켈리는 에콜 데 보자르에 입학했지만, 수업에 드문드문 나갔다. 파리에서 머나먼 과거의 예술을 배우는 한편, 초현실주의와 피트 몬드리안, 테오 반 두스부르흐 등의 신조형주의를 발견했다. 또 그는 프랑스에 머무르는 동안 콘스탄틴 브랑쿠시, 프란시스 피카비아, 조르주 반통겔루 등을 만나 교류하게 되었다. 1951년 파리의 아르노 화랑에서 첫 번째 개인전을 열었으며 1954년 뉴욕으로 돌아와 로버트 인디애나와 애그니스 마틴의 이웃에 살았다. 미국에서의 첫 개인전은 1956년 베티 파슨스 갤러리에서 열렸다. 1973년 최초의 회고전이 뉴욕 현대 미술관에서 개최되었으며, 2015년 92세의 일기로 사망하기 전까지 뉴욕주 스펜서타운에서 살았다.

두 개의 패널: 노랑과 커다란 파랑
1970, 캔버스에 유채, 261.6×276.9cm, 로스앤젤레스 현대 미술관

첫눈에 보면 켈리의 작품들은 엄격하리만치 비조형적으로 보이지만, 이는 화가의 일상 속 경험에 숨어 있는 그 기원을 감추고 있다. 켈리의 공책에서 볼 수 있듯, 그는 대체로 무언가 본 것─베끼거나 옮겨 그린 모티프─으로 시작했다. 초점이 빗나가게 채색된 실내의 한 장면, 항구에서 스쳐 지나가는 고깃배들의 색을 칠한 선체船體, 역시 색을 칠한 차고 문이나 마주 보고 있는 벽과 같은 건축적인 요소들 등이 그것이다. 동시에 무언가 대상을 표현하는 것에 대한 거부 역시 절대적이었다. 켈리에게 그의 회화는 언어학적으로 이야기하자면 원래의 시각적 경험이 완전히 변형되는 추상 번역과도 같았다. 동작은 한순간의 우연한 현실에서 기인하여 내재성과 무한성을 포착한다.

빨강, 노랑, 파랑 I, 1963,
캔버스에 아크릴 물감, 세 개의 접합 패널, 231×231cm,
생 폴 드 방스, 매그 미술관

켈리가 단일 색을 그토록 강조한 것도 이런 이유에서였다. 분리된 패널은 각각의 색상이 하나의 대상─그 자체로서의 사물─인 것처럼 다룰 수 있게 해주었다. 자신만의 매우 특별한 성질이 부여된 대상 말이다. '관계'─색상들이 서로 맞물려서 상호작용하는 방식─는 더 이상 통합하는 경계나 그림의 가장자리로 결정되는 것이 아니며, 색깔 있는 형태를 면이나 바탕 위에 배치함으로써 얻는 것도 아니다. 작고 매우 환한 밝은 노란색에 더 크고 시각적으로 훨씬 무거운 파란색을 나란히 놓은 이 작품의 경우만 두고 말하자면, 벽, 더 나아가 건축 공간과의 '관계'를 계산하고 매우 신중하게 반영한 배치의 행위이다.

"내 회화의 형태는 그 내용이다.
내 작품은 하나의 혹은 다수의 패널로
만들어진다…. 나는 패널 위에
그려지는 것보다는 패널 그 자체의 존재에
더 관심이 있다. 〈빨강, 노랑, 파랑〉에서는
정사각형 패널이 색상을 나타낸다.
그것은 현재에서 영원히 존재하도록
만들어졌다. 이는 하나의 아이디어로
미래에 언제라도 반복될 수 있는 것이다."
_엘스워스 켈리

'클래식 모더니즘: 식스 제너레이션' 展에 나란히 전시된
빨강, 노랑, 파랑 II의 설치(1965)와 피트 몬드리안의 **트라팔가
광장**(1939-43), 1990, 뉴욕, 시드니 재니스 갤러리

마크 로스코 1903-1970

무제(회색 위에 검정)

1969-70, 캔버스에 아크릴 물감, 204×175.5cm, 뉴욕, 솔로몬 R. 구겐하임 미술관

로스코는 언제나 자신의 작품은 비극과 연관되어 있다고 주장하곤 했다. 내러티브로서의 비극이 아닌, 니체적인 비극 말이다. 프리드리히 니체에게 비극이란 디오니소스 주신제와 줄이 닿아 있다. 그는 디오니소스 주신제를 두고 "가장 기묘하고 엄격한 문제에 직면했을 때조차 삶에 대한 확신을 공언하며,… 비극을 노래한 시인의 심리로 다리를 놓는다."라고 말했다. 때때로 로스코 자신도 회화를 격렬하게 대립하는 세력―수직과 수평, 빛과 어둠, 뜨거운 색상과 차가운 색상―의 관점에서 이야기하곤 했다. 회화를 요소, 요소의 전쟁으로 보는 이러한 니체적인 관점은 '검정과 회색'이라는 가장 음울한 형태로 나타난다.

무제(하양과 빨강 위에 보라, 검정, 주황, 노랑),
1949, 캔버스에 유채, 207×167.5cm,
뉴욕, 솔로몬 R. 구겐하임 미술관

로스코는 1964년 이후, 주로 어두운색이 지배하는, 거의 '암흑'이라 할 수 있는 작품들을 선보였다. 약간씩 서로 다른 검정색상을 얇고 반투명하게 켜켜이 칠했는데, 이것은 놀랍게도 밝고 따스한 분위기를 연출했다. 전반적인 효과는 묘하게 모호했다―공간도, 물질도 아니었다. 로스코 자신은 이 작품들을 놓고 '역사적인 웅대함'을 살짝 건드렸다고 묘사했다. 그중에서도 가장 주목을 받는 작품은 〈무제 1968〉이다. 이 작품은 낭랑한 수수께끼와도 같다. 한 덩어리의 노랑-보라-검정을 가로로 누운 빨강-검정의 마름모꼴이 아래서 떠받치고 있으며, 위에서는 녹색을 띤 검정의 비슷한 공간이 내리누르고 있다. 색조의 근접함은 '존재'와 '무無' 사이에서 불안한 진동을 만들어내고 있다. 형태는 엉겨 붙었다가 사라지고, 다시 나타났다가 바탕 위에서 또다시 자신을 잃어버린다.

로스코는 1968년 중반 동맥류 비대를 앓았으며, 회복 기간에는 펼쳐놓은 종이 위에만 작업할 수 있었다. 이는 즉각적으로 새로운 회화 '검정과 회색'을 탄생시켰다. 우선, 새로운 회화는 두 부분―하나의 분리선을 놓고 위와 아래로 구분된―으로 구성되었다. 두 번째로, 이러한 분리는 마치 수평선처럼 한쪽 가장자리에서 다른 쪽 가장자리로 이미지를 곧바로 가로질러간다. 세 번째로, 채색한 공간은 1센티미터 남짓 굵기의 하얀 선으로 가장자리를 둘렀다. 하얀 가장자리는 종이를 잡아당겨 늘리는 테크닉에서 온 것으로 보인다. 고무풀을 묻힌 테이프로 가장자리를 고정하고, 테이프를 떼어냈을 때 맨 종이가 그대로 보이게 했다. 훗날 로스코는 작업을 시작하기 전에 캔버스 가장자리를 테이프로 붙여 똑같은 효과를 유도했다.

무제, 1968,
캔버스에 유채, 233×175cm, 개인 소장

밤의 시: 로스코와 노발리스

'검정과 회색' 회화가 로스코의 예술에서 추상과 결별하고 일종의 내용으로 회귀하는 전환점을 대변한다고 말하기엔 다소 논란의 여지가 있다. 여기에 대해 질문을 받으면 로스코는 퍽 간단하게 이 작품들은 죽음에 관한 것이라고 대답하곤 했다. 그러나 이는 어떤 의미로 이해하느냐가 중요하다.

이상하게도 로스코는 이 작품들의 풍경화적인 성격을 부정하고자 했다. 검정을 위쪽에 배치한 것도 그러한 해석을 막기 위해서라는 것이었다. 만약 이것이 정말로 그의 목적이었다면, 그 효과는 미미했다 — 검정이 위로 가는 바람에 한층 더 풍경화처럼 보인다. 마치 드넓고 텅 빈 하늘 아래 펼쳐진 극지방의 황무지처럼 말이다. 동시에 더욱 죽음처럼 느껴지기도 한다.

프랜시스 베이컨 1909-1992
조지 다이어를 기념하는 트립티크

1971, 캔버스에 유채, 198×147.5cm(×3),
리헨, 바이엘러 재단 미술관

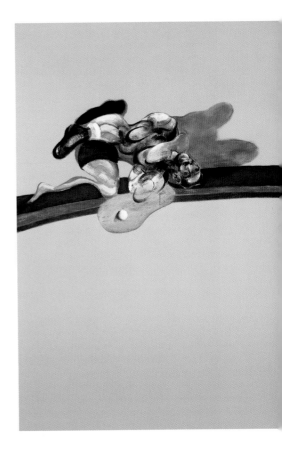

이 작품은 베이컨이 1964년부터 1971년까지 그의 벗이자 연인이었던 조지 다이어의 죽음을 다룬 일련의 3부작 중 첫 번째이다. 잘생긴 삼류 악당이었던 다이어는 1971년 베이컨이 파리의 그랑 팔레에서 개최된 회고전 개막에 맞춰 열린 파티에 참석한 동안, 호텔 방에서 만취한 상태로 약물을 과용해 숨졌다.

전반적으로 말하면 이 트립티크는 인간의 성, 특히 동성애적 욕망에 대한 불편한 기록―베이컨의 표현을 빌리자면 '욕정과 자기혐오 사이의 궤도에 대한'―이다. 여기에서 이러한 양극성은 정반대로 작용하는 듯하다. 왼쪽 패널에서는 파우더리한 핑크 바탕에 복싱 팬츠와 부츠 차림의 다이어가 굴곡진 붉은색 패딩 소파 위에 드러누워 있는 모습을 보여준다. '괴물 같은' 몸뚱이의 선명한 이미지, 비틀린 근육 덩어리와 구부린 팔다리는 땀으로 미끈거리고, 관객을 집어삼키기 위해 앞쪽으로 밀어붙이고 있다. 오른쪽 패널에서도 같은 소파에 앉아 있다. 이번에는 말쑥하고 단정한 모습으로, 베이컨이 소장했던 존 디킨이 촬영한 다이어의 사진에서처럼 고개를 옆으로 돌리고 있다. 뒤집힌 채 반영된 그의 모습은 앞에 놓여 있는 바Bar 테이블의 반짝이는 표면 속에서 자신을 찾으려는 듯 앞으로 기울어져 있다. 이렇듯 거꾸로 투영된 이미지는 다이어를 나르키소스인 동시에 에코로 보이게 한다. 중앙 패널은 계단의 층계참을 보여준다. (베이컨치고는) 이상하리만치 정확한 공간적 배치는 아마도 다이어가 사망한 파리의 호텔을 가리키는 듯하다. 이 이미지는 베이컨이 너무나 좋아했던 사소한 실존주의적 탈선―창문과 문을 통해 어슴푸레 보이는 위협적인 어두운 공간, 멍하니 빛나고 있는 갓도 씌우지 않은 전구, 창문을 살

존 디킨, **조지 다이어의 초상**, 1960년대,
프랜시스 베이컨의 스튜디오가 소장하고 있는 사진을 복제,
프랜시스 베이컨 재단

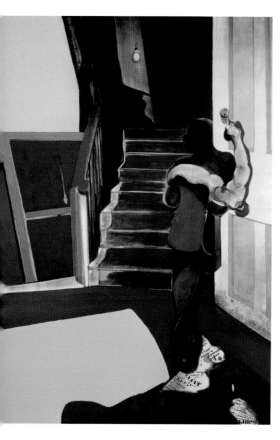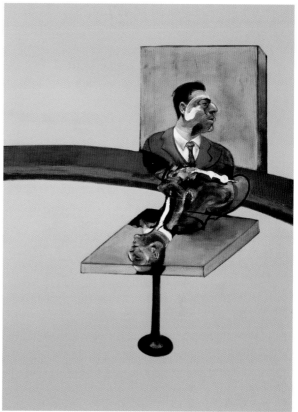

짝 때리는 블라인드 내리는 끈 등—으로 가득하다. 어색하고 볼품없는, 아마도 술에 취한 조지 다이어가 한 손으로는 문을 두드리며 다른 손으로 열쇠를 열쇠 구멍에 넣으려 하고 있다.

프랜시스 베이컨과 T. S. 엘리엇의 〈황무지〉

1979년, 데이비드 실베스터와의 인터뷰에서 베이컨은 "언제나 엘리엇의 영향을 받았으며… 특히 〈황무지〉와 그 이전의 시는 항상 나에게 큰 영향을 주었다."라고 말했다. 〈조지 다이어를 기념하는 트립티크〉는 그 명백한 예라고 할 수 있는데, 다음과 같은 구절을 연상시킨다. "나는 열쇠 소리를 들었다/한 번만, 단 한 번만 돌아가는 열쇠 소리를/우리는 각자의 감옥에서 그 열쇠를 생각한다./열쇠에 대해 생각하는 것은 하나의 감옥을 확인한다./오직 황혼에만." 그리고 같은 시의 같은 연에서 "살았던 그는 이제 죽었고,/살아 있는 우리는 지금 죽어간다./조금 참아가면서."

엘리엇은 〈황무지〉에 자신이 직접 덧붙인 주석에서 영국의 일원론 철학자 프랜시스 허버트 브래들리의 『출현과 현실』(1893) 중 일부를 인용한다. "나의 외적 센세이션은 나에게 있어 나의 사고나 감정과 마찬가지로 사적이기 그지없다. 어느 쪽이든 나의 경험은 나 자신의 범주, 외부에는 닫혀 있는 세계에 속한다. 그리고 각각의 영역은 그 안의 요소들은 모두 같지만, 그것을 둘러싸고 있는 다른 영역에는 불투명해서 보이지 않는다. 한마디로 말하자면, 영혼 속에 나타나는 실재로 간주하는, 각각의 전 세계는 그 영혼에게 특별하고 개인적이다."

브라이스 마든 1938-

브라이스 마든Brice Marden은 1938년 뉴욕주 브롱스빌에서 태어났다. 2년간 플로리다 서턴 대학교의 교양학부에서 수학하다가 1958년 보스턴 대학교의 순수 미술&응용 예술 학부로 편입하여 회화를 공부했다. 1961년, 예일 대학교에서 여름 계절 학기에 음악과 미술 강의를 들은 뒤 예일 대학교 석사 과정에 입학, 1963년 졸업했다. 같은 해에 뉴욕으로 이주하여 유대인 박물관에서 안내원으로 일했는데, 이곳에서 재스퍼 존스의 작품을 가까이에서 연구할 수 있었다. 1964년 최초의 무채색 회화를 선보였으며 1966년에는 뉴욕의 바이커트 갤러리에서 첫 개인전을 열었다. 1969년부터 1974년까지 뉴욕의 시각 예술학교에서 강단에 서기도 했다. 현재 뉴욕과 그리스의 히드라섬을 오가며 작품 활동을 하고 있다.

작은 숲의 무리 IV

1976, 두 개의 패널, 캔버스에 왁스와 유채, 183×274.5cm(×2), 뉴욕, 솔로몬 R. 구겐하임 미술관

마든이 1961년 입학했을 당시 요제프 알베르스는 예일에 없었지만, 색채에 대한 그의 체계적인 접근은 여전히 강사와 학생들 모두에게 강한 영향을 미치고 있었다. 그러나 마든은 알베르스의 '상호작용적인' 색채이론이 너무 규범적이고 감흥도 느낄 수 없다고 생각했다. 대신 그는 질료를 중심으로 한 직감적인 접근을 선호했다. 마든은 색채란 기법적인 노하우의 초점이 아닌, 시각적 언어의 감정적인 뉘앙스가 담긴 관능적인 측면이라고 보았다. 그러나 그의 시적이고 자유분방한 접근은 1960년대 말, (캔버스 위에서) 왁스와 유화 물감을 혼합하고, 별개의 패널을 사용하기 시작하면서부터 진정한 힘을 얻기 시작했다. 그 대표적인 예가 5점의 〈작은 숲의 무리〉 회화이다. 색채 화가에게 있어 왁스는 유화 물감보다 몇 가지 강점이 있다. 매끄럽고, 고르고, 한결같이 매트한 표면을 만들어내는 동시에 안료의 색상을 잘 전달한다. 즉, 팔레트에서 물감을 섞을 때 보는 색상이 캔버스에 칠했을 때의 색상과 똑같다는 뜻이다. 더욱이 마르는 과정에서 두 가지 색

작은 숲의 무리 I, 1972, 캔버스에 왁스와 유채, 183×274cm, 뉴욕 현대 미술관(MoMA)

작은 숲의 무리 III, 1973, 캔버스에 왁스와 유채, 183×274cm, 뉴욕, 매튜 막스 갤러리

이 서로 흐릿하게 섞여들거나 색상이 변하지도 않는다. 또한 유화 물감보다 훨씬 높은 발광도를 자랑한다. 마든 회화 뒤에 숨어 있는 주목적은 매우 특정한 색채의 분위기를 자아냄으로써 관객으로부터 감정적인 반응을 끌어내고자 하는 것이었다. 제목에서 짐작할 수 있듯, 이러한 분위기는 많은 경우에서 자연경관에 대한 화가의 경험을 미묘하게 불러일으켰다. 예를 들면 마든은 〈작은 숲의 무리 IV〉에 대해, 두 가지 별개의 색을 칠한 패널은 산들바람이 불면 이쪽저쪽으로 기울어지는 히드라섬의 올리브 나무 잎사귀 색깔 가운데, 위쪽의 밝은 은녹색과 아래쪽의 카키색 사이의 변화에 대한 반응이라고 말했다. 분명히 이러한 발언은 비조형적인 회화의 해석에 대한 가이드로 의도한 것은 아니지만, 어떻게 공간, 색채, 조명 같은 요소들이 모두 함께 어우러져 한 작품의 분위기와 존재를 결정할 수 있는지를 보여준다.

"색채에 열중하기 시작했을 때— 색채가 은은해지기 시작했을 때— 나는 반짝이는 재료들을 치워버려야만 했다. 그리고 나서 주위에 묻고 다녔다. '매트한 그림을 그리려면 어떻게 해야 하지?' 하비 클레이튼이 왁스를 써보라고 하면서 물감 두어 개를 주었다. 나는 이 물감을 써보았고, 처음부터 아주 만족스러웠다. 그 이후로 계속 왁스를 사용해오고 있다."

_브라이스 마든

371

리처드 디븐콘 1922-1993

리처드 디븐콘Richard Diebenkorn은 1922년 미국 오리건주 포틀랜드에서 태어나 아주 어렸을 때 가족들과 함께 샌프란시스코로 이주했고, 스탠퍼드 대학교에서 미술을 공부했다. 상당히 짧은 기간에 주목받는 화가로 떠오른 디븐콘은 평온하고 거의 학구적인 삶을 살았으며, 샌프란시스코만 지역과 집이 있는 산타 모니카를 오가며 지냈다. 1993년 샌프란시스코에서 사망했다.

오션 파크 No. 96
1977, 캔버스에 유채, 236×216cm, 뉴욕, 솔로몬 R. 구겐하임 미술관

오랜 세월 동안 디븐콘은 그의 회화적인 영향—그 충성과 열정—을 언제나 거리낌 없이 드러냈다. 1960년대의 보다 조형적인 회화들, 예를 들면 〈도시 풍경 I〉(1963) 등은 앙리 마티스의 작품에 대한 그의 깊은 관심을 보여준다. 그러나 이 작품들에서 볼 수 있는 빛과 그늘에 대한 접근 방식은 호퍼를 연상시키며, 초기 작품들에서 캘리포니아 남부의 풍경을 떠내고 형태를 부여하는 데에도 같은 방법을 사용했다. 일설에 의하면, 디븐콘은 워싱턴 DC의 필립스 컬렉션에서 오랜 시간 동안 마티스의 〈생 미셸 거리의 스튜디오〉(1916)를 관찰했다고 한다. 그러나 특히 1972년 이후 보여준 기하학과 선의 활용은 디븐콘이 오히려 마티스의 모로코 시기(1912-14)와 더 가까움을 보여준다. 예를 들면 마티스가 1912~13년에 걸쳐 그린 〈카스바 입구〉는 훗날 우리가 디븐콘의 위대한 '오션 파크 Ocean Park' 연작에서 찾아볼 수 있는 색상의 가벼움과 투명함, 그리고 순수함을 간직하고 있다. 캔버스에 그린 〈오션 파크〉 연작은 총 작품 수가 150점 가까이 된다. 〈오션 파크〉 연작을 이해하는 데 중요한 열쇠는 작품을 보면서 세상 만물—건물, 길과 거리, 캘리포니아의 해변, 바다, 그리고 하늘

도시 풍경 I, 1963, 캔버스에 유채, 153×128.5cm, 샌프란시스코 근대 미술관

앙리 마티스, **카스바 입구**, 1912-13, 캔버스에 유채, 116×80cm, 모스크바, 푸슈킨 미술관

—에 작용하는 빛과 찬란한 햇빛 속에서는 가장 환한 색상조차 얼마나 뿌옇고 바래 보이는지를 마음에 새기는 것이다.

디븐콘의 〈오션 파크 No. 96〉은 색상이 더는 단순히 광학적인 데 머무르지 않고, 기억 속에서 이리저리 정처 없이 떠다니는 온기의 감각으로 떠오르는 경험을 상기시킨다. 그 아래에서는 회화적 기하학에 대한 화가의 강박 관념의 흔적을 찾아볼 수 있다. 그러나 이는 몬드리안의 미완성 작품에서와는 달리 사물의 적절한 위치를 찾아 헤맨 결과물이 아닌, 함께 또는 서로에 대항하여 작용하는 질서와 덧없음의 힘을 보여주기 위한 장치일 뿐이다.

루시안 프로이트 1922-2011

루시안 프로이트Lucian Freud는 1922년 베를린에서 태어났다. 정신분석학의 아버지인 지그문트 프로이트의 손자로, 프로이트 일가는 1933년 영국으로 이주했다. 프로이트는 데덤의 이스트 앵글리안 회화&드로잉 학교에서 세드릭 모리스와 함께 미술을 공부했으며 그 뒤 골드스미스 대학교로 진학했다. 그의 초기작은 독일 사실주의, 특히 오토 딕스나 크리스티안 샤드 같은 '노이에 자할리히카이트 Neue Sachlichkeit(신즉물주의파)'[98]의 영향을 받았다. 좀 더 최근 작품은 사실주의적인 시각을 유지하면서도 그 방법은 훨씬 더 관찰적이다. 프로이트는 작업 속도가 느리기로 유명했으며, 전시회도 아주 드물게 열렸다. 런던 화파의 대표 화가로 꼽히는 프로이트는 2011년에 사망하기 전까지 런던 서부 지역에서 살았다.

나체의 남자와 쥐
1977, 캔버스에 유채, 91.5×91.5cm, 퍼스, 웨스턴 오스트레일리아 아트 갤러리

루시안 프로이트는 옷을 입지 않은 인체를 그린 자신의 작품을 '누드'가 아닌 '나체'라고 표현한다. 화가의 관찰적인 의도—살아 있는 육신으로서의 인체에 대한 포괄적인 접근—를 분명히 한다는 점에서 이 두 가지 명칭의 구별은 매우 중요하다. 이러한 관점에서 프로이트의 회화는 역사 속 회화 장르로서의 '누드'의 예가 아닌, 전신 초상이라고 보아야 한다. 혹자는 프로이트의 인체 묘사를 '날것raw', '거죽이 없는skinless', 또는 '껍질을 벗긴flayed' 등으로 부르기도 한다. 확실히 고조된 감수성, 불확실한 성급함, 그리고 심지어 멍이 들 것만 같은 유약함이 느껴진다. 피부는 축 늘어지고 반투명해서 그 아래에 존재하는 청보라색, 분홍색, 황토색의 근육과 지방이 비칠 정도이다. 〈나체의 남자와 쥐〉는 1970년대 후반 이후 제작한 몇 안 되는 작품 중 하나이다. 이 시기 작품들에서는 같은 남자 모델이 홀로, 때로는 다른 모델과 함께 등장했는데, 그중 가장 유명한 것은 〈나체의 남자와 그 친구〉(1978-80)이다. 프로이트는 대상을 꼼꼼하게 관찰하는 것은 물론 자신의 작품을 유머와 시각적인 말장난, 그리고 성적인 풍자로 가득 채웠다. 〈나체의 남자와 쥐〉에서 쥐의 분홍색 코는 축 늘어진 남자의 성기를 풍자함으로써 눈에 보이지 않는 곳에 파묻혀 숨어버리고 싶어 하는 공통된 습성을 암시했다. 〈나체의 남자와 그 친구〉는 서로 포개진 다리가 양쪽 모두의 성기가 발기하고 있음을 시사한다. 〈나체의 여자와 거울에 비친 영상〉(1980)에서는 여성 모델이 낡은 소파에 누워 있고 오른편 위쪽 구석에 보이는 영상이 굉장히 위협적인 분위기를 자아낸다. 마치 프로이트가 음흉한 목적으로 모델에게 슬금슬금 다가오고 있는 것만 같다.

나체의 남자와 그 친구, 1978-80,
캔버스에 유채, 90×105.5cm, 개인 소장

나체의 여자와 거울에 비친 영상, 1980, 캔버스에 유채,
90.5×90.5cm, 개인 소장

데이비드 호크니 1937-

디바인

1979, 캔버스에 아크릴 물감, 153×153cm, 피츠버그, 카네기 미술관

1977년 잉글랜드 글라인드본에서 무대에 올릴 모차르트 〈마술 피리〉의 제작 디자인을 의뢰받은 데이비드 호크니는 뉴욕과 런던을 오가며 작업을 하기로 마음먹었다. 완성하는 데 거의 1년이 걸렸는데, 그동안에는 작품 활동을 거의 하지 않았다. 〈마술 피리〉가 개막하자 그는 1978년 로스앤젤레스로 돌아가 즉시 작품 활동에만 뛰어들었다. 이 기간에 제작한 작품 중에는 〈산타 모니카 대로〉라는 대작도 있었지만, 결국 중간에 그만두고 파기해 버렸다. 〈마술 피리〉 작업은 해방을 의미했지만, 그는 여전히 회화에서의 새로운 방향을 모색하고 있었다. 그는 좀 더 빨리, 좀 더 직접적으로 그리고 싶어 했으며, 더욱 강렬한 색상을 사용하고자 했다. 오랫동안 앙리 마티스의 팬이었던 호크니는 이 무렵부터 라울 뒤피의 작품을 더 세심하게 관찰하기 시작했으며, 1979년부터 1980년 사이에 선보인 회화와 드로잉에서는 뒤피의 영향이 뚜렷하게 드러난다.

실물보다 큰 이 초상화 속 주인공은 여장을 좋아하는 동성애자였던 디바인으로, 그는 존 워터스의 컬트 언더그라운드 영화인 〈핑크 플라밍고〉(1972), 〈여성의 문제〉(1974), 〈헤어스프레이〉(1988)에 출연했다. 〈디바인〉은 1988년 그가 42세의 나이로 사망하기 9년 전에 그려졌다. 디바인의 본명은 해리스 글렌 밀스테드로, 이 무렵 명성의 절정을 누리고 있었다. 이 작품에서 호크니는 노골적인 천박함과 과감한 화려함의 일부를 포착하는 데 성공한다. 디바인은 일부러 느슨한 포즈를 취하고 있으며, 이는 호크니의 물감 사용과도 잘 어울린다. 호크니의 전반적인 브러쉬 워크는 어딘가 우아한 여유가 느껴진다. 사실 그가 위대한 색채주의자로 떠오른 것은 1978년부터 1980년 사이에 선보인 작품들 때문이었다. 겸손하게도 호크니는 자신의 발견을 새로 나온 고채도의 아크릴 물감 덕분이라고 공을 돌렸다. 그러나 〈디바인〉과 같은 작품은 이 시기의 끝 무렵에 다다랐을 때 이미 그가 색채의 주제적 편성을 이해하는 데 완전히 새로운 경지에 도달했음을 보여준다. 녹색, 파랑, 보라와 황토색, 주황, 빨강의 보색이 지배적이다. 특히 머리 표현이 훌륭한데, 보라와 빨강이 위로 뻗으면서 머리의 형태를 만들어내고 있다.

협곡 회화, 1979, 캔버스에 아크릴 물감, 152.5×152.5cm, 개인 소장

초기의 호크니는 사물의 고유색에 매우 가까이 머물렀으며, 색상을 바꾸기보다는 색조를 바꿈으로써 형태를 띠었다. 그때껏 호크니의 '자연주의'를 규정한 것도, 로스앤젤레스로 돌아온 그가 결별을 선언하기로 한 것도 바로 색채 활용의 이러한 색조 조절이었다. 1979년 시작한 〈협곡 회화〉와 같은 작품에서는 색채 관계의 새로운 질서 창출을 위한 노력이 두드러진다. 다소 거친 이 작품에서 색채의 강렬함은 화면을 분할시키며, 그로써 작품 전체의 단일성을 격파한다. 2년 뒤 그린 〈멀롤랜드 로路: 스튜디오로 가는 길〉 역시 그에 못지않게 강하고 다양한 범위의 색채를 사용하여 화면을 강화하고 강렬한 회화적 통일성을 창조해냈다.

"디바인은 유별나게 상냥한 사람인 동시에 마리화나와 화려한 옷에 지나치게 관심이 많았다.
그이가 볼티모어 교외 어딘가에서 포마이카(가구 등에 쓰이는 내열성 합성수지)
아침 식탁 건너편에 앉아 커피와 담배를 앞에 놓고 이야기하는 목소리가 들리는 듯하다."
_매튜 케네디

멀홀랜드 로: 스튜디오로 가는 길, 1980, 캔버스에 아크릴 물감, 218×617cm, 로스앤젤레스 카운티 미술관

마르틴 키펜베르거 1953-1997

S.O.36 바, 베를린, 1979

마르틴 키펜베르거Martin Kippenberger는 1953년 도르트문트에서 태어났다. 괜찮은 직업을 찾으려고 한동안 애쓴 끝에, 댄서나 음악가가 될까 고민한 뒤, 1972년 함부르크 예술원에 등록했다. 1976년 아무것도 배운 것이 없다는 말과 함께 학업을 중단했다. 배우로 일자리를 찾기 위해 같은 해에 피렌체로 이주했다. 이곳에서 그는 〈우노 디 보이, 운 테데스코 인 피렌체Uno di voi, un tedesco in Firenze〉라는 이름의 연작을 제작하며, 예술가로서의 미래를 심각하게 고려하게 되었다. 이 작품은 1977년 함부르크의 페테르센 화랑에 전시되었다. 1년 후 그는 베를린으로 이주하여 키펜베르거 뷔로Kippenbergers Büro를 차리고, 연주 공간인 S.O.36의 매니저가 되어 이곳을 서독에서 가장 유명한 펑크 록 경연장으로 탈바꿈시켰다.

자화상
1982, 캔버스에 다양한 질료, 170×170cm, 쾰른, 기젤라 카피텐 화랑

이 초기 자화상은 키펜베르거가 S.O.36을 나와서 그린 그림으로, 그가 S.O.36에서 경험한 사회-정치적인 분쟁을 생생하게 묘사하고 있다. 정치적으로 키펜베르거는 더 '스마트'하고 빠르고 야심찬 신좌파였지만, 허무주의적인 무정부주의자들인 젊은이들을 위한 클럽을 운영했다. 그들처럼 키펜베르거 역시 부모 세대의 가치들을 거부했지만, 자기 파괴를 향한 그들의 충동까지 공유하지는 않았다. 펑크족들은 무차별적인 폭력과 성적 자유, 그리고 마약 문화를 서독의 노골적인 엘리트 사회와 그들이 '부패한 생동성'으로 간주한 것들에 대한 해독제로 받아들였다. 키펜베르거는 그와는 대조적으로 '성공'을 거두려 하는 동시에 완전한 사회적 자유를 꿈꾸는 이상주의자였다. 이러한 가치의 대립은 자신이 운영하는 클럽에 드나들던 펑크족들로부터—그날 밤의 공연이 마음에 들지 않는다는 이유로— 공격을 받아 구타를 당해 병원에 입원까지 한 이후로 더욱 두드러졌다. 1982년의 〈자화상〉은 병원에서 퇴원한 뒤 친구들이 찍어준 사진을 보고 그린 것이다.

키펜베르거는 이렇듯 정신적 충격이 큰 사건을 1981년 슈투트가르트 아킴 쿠빈스키 화랑에서 열린 전시회에 〈젊은이들과의 대화〉라는 아이러니컬한 제목을 붙여 출품함으로써 비평적 이점으로 탈바꿈시켰다. 이 자화상—상처 입은 화가의 얼굴을 거칠고 투박하게, 거의 입체주의적으로 그린—의 기초를 이룬 사진은 전시회 개막전 초청장에도 등장한다. 이 그림은 훗날 키펜베르거 회화의 특징이 된 수많은 수사학적인 장치들을 보여준다. 그래픽 사인의 이미지를 거의 무작위로 겹겹이 덮은 레이어링, 날카로운 회화적 공격, 그리고 색조 범위를 한계점에까지 밀어붙이는 완고한 방식들이 그것이다. 그러나 이 작품은 키펜베르거 작품에서는 흔히 볼 수 없는, 암울하리만치 무섭고 또 무섭게 하는 데가 있다. 어떤 면에서 이 작품은 그가 이 무렵 가깝게 지냈던 소위 '와일드'한 화가들—발터 단과 이리 도쿠필과 같은—의 작품에 더 가깝다.

키펜베르거, 성공에 대해 말하다

'성공?… 한때 슈퍼마켓이었던, 건축학적으로 특별한 가치도 없는 공간에 차린 사업(S.O.36)은 현재 역사적인 건축물이다. 이것이야말로 나에게 있어 성공이다. 이것이 내가 그동안 애써온 대상이다.'

'젊은이들과의 대화' 展 초청장, 1981, 슈투트가르트, 아킴 쿠빈스키 화랑

지그마르 폴케 1941-2010

지그마르 폴케Sigmar Polke는 1941년 실레시아의 윌스(한때는 동독에 속했으나 지금은 폴란드의 영토인 올레시니차)에서 태어났다. 폴케의 가족은 1953년 서독의 뮌헨-글라트바흐 근교의 빌리히로 이주했다. 그는 십 대 시절부터 화랑과 전시회들을 찾아다녔으며, 뒤셀도르프-카이저베르트Düsseldorf-Kaiserwerth에 입학하여 유리 회화를 공부하다가 1961년 뒤셀도르프의 예술 아카데미로 전학했다. 1963년 동료 학생 콘라드 피셔(콘라드 뤼그라는 이름으로도 알려져 있다), 게르하르트 리히터 등과 함께 미국의 팝 아트에 대한 비판적인 대응으로 자본주의 리얼리즘(사회주의 리얼리즘을 아이러니컬하게 부른 이름)을 일으켰다. 1970년대에 폴케는 널리 여행을 다닌 뒤—파키스탄, 멕시코, 아프가니스탄, 브라질 등의 국가들을 여행했다—쾰른에 정착하여 2010년 사망하기 전까지 작품 활동을 했다.

폴케가 '점유 당한' 이미지에 매혹되어 있었다는 것은 무엇보다도 팝, 또는 자본주의 리얼리즘 시기에 그린 〈바니들〉(1966)과 같은 작품에서 잘 드러난다. 이 초기 단계에 그는 동시대 미국 예술가들과 마찬가지로 당대의 신문, 잡지, 그리고 상업 광고에서 아이디어를 빌려왔다. 그러나 1970년대 말에는 동시대의 생활 방식에 계속하여 머물렀던 미국인들과는 달리 옛것과 새것을 가리지 않고 모든 종류의 그래픽 이미지로 자신의 영역을 넓혀 나갔다. 이렇듯 예술 관념의 붕괴—역사적인 진보와 상징적인 모더니티라는 관념의 거부로서—는 제임스 로젠퀴스트와 톰 웨슬만의 작품들과 마찬가지로, 폴케를 훗날 포스트모더니즘이라 불리게 되는 동시대의 예술적 경향의 진정한 선구자로 만들었다.

바니들, 1966,
캔버스에 합성 폴리머 수지, 150×100cm,
워싱턴 DC, 허쉬혼 미술관&조각 정원

카피스트
1982, 캔버스에 유채와 합성수지, 화학 바니시, 260×200cm, 도쿄, 와타리움 미술관

〈카피스트〉는 같은 시기에 제작된 다른 작품들—예를 들면 일부러 터너[99) 풍으로 그린 〈코끼리 떼와 함께 알프스를 넘는 한니발〉(1982)—과 함께 폴케의 후기작들의 관념적 배경을 이해하는 데 매우 유용한 열쇠이다. 〈카피스트〉의 메인 이미지는 모방의 모방이다. 테크놀로지의 도움을 받은 수제 확대 사진은 렘브란트 풍의 드로잉을 모사한 것이다. 메인 이미지는 과거를 현재로 녹아들게 할 뿐만 아니라 진짜와 '가짜' 정도로 대략 묘사할 수 있는 것

코끼리 떼와 함께 알프스를 넘는 한니발, 1982,
캔버스에 인공 수지, 260×200cm, 개인 소장

들 사이의 경계를 다시 정의하려 하고 있다. 여기에서 가장 핵심적인 문제는 그 진품성에 대한 것이다. 예술작품의 아이디어를 기교의 산물—거짓말, 속임수, 그리고 매우 특정한 종류의 허위—로 과시함으로써 〈카피스트〉는 독특한 작가 정신이라는 개념을 강력하게 비판했다.

그 아래 깔린 명제는 예술가—폴케 자신—는 어쩔 수 없이 자연은 물론, 예술의 과거를 비롯한 인간이 만든 시각적 세계로부터 이미지를 훔쳐 오는 존재인 것이다. 작품의 왼쪽 중앙을 차지하고 있는 색색의 수지樹脂의 끈끈한 얼룩들은 예술의 독특함—이라는 것이 과연 존재한다면—은 물질에 대한 그 접근 방식과 물질의 변신을 활용하는 방식에 있다는 사실을 우리에게 상기시키기 위해 그 곳에 있는 것이다.

리처드 해밀턴 1922-2011

시민
1981-83, 두 개의 패널, 캔버스에 유채, 200×100cm(×2), 런던, 테이트 컬렉션

리처드 해밀턴은 예기치 못한 순간을 포착하기 위해 텔레비전 앞에 스틸 카메라를 세워놓곤 했는데, 〈시민〉에 영감을 준 이미지 역시 그렇게 얻었다. "1980년, 나는 우연히 H교도소[100]에 수감되어 있는 공화주의자 죄수들에 대한 TV 다큐멘터리를 보다 말고 그 자리에서 굳어버리고 말았다. 화면에는 '담요 투쟁[101] 중인' 사람들이 있었다. 그것은 스스로 만들어낸 더러움의 한가운데에 있는 인간 존엄성의 기묘한 이미지였으며, 보통 예술이라 불리는 신화적인 힘이 느껴졌다."

해밀턴이 선택한 이미지에 대한 초기 반응의 단순함에도 불구하고, 작품이 진행될수록 새로이 의미가 겹겹이 더해졌다. 가장 중요한 것은 그의 작품에 이미 존재하던 참조용 자료들과 새로운 관계를 만들었다는 점이다. 해밀턴은 오랫동안 아일랜드 역사는 물론, 제임스 조이스의 '모던한' 호머풍 소설 『율리시스』의 섬유에 짜 넣은 듯 복잡하고 조형적인 방식에 매료되어 있었다. 그는 1947년 처음으로 『율리시스』에서 따온 작품들을 구상하였으며 이러한 목적을 마음에 두고 일련의 드로잉 작품들을 제작했다. 그가 전적으로 불만족스럽다고 묘사하기도 했던 한 스케치는 「혼의 집Horne's House」 에피소드에서 빌려온 것이다. 그는 조이스의 탄생 100주년을 한 해 앞둔 1981년에도 같은 주제를 펜과 세척수로 드로잉했다.

〈시민〉을 연상케 하는 예수 그리스도풍의 인물은 이들 드로잉에도 등장한다. 그 모델은 핀 마쿨로, 아일랜드 전사들의 무리인 '피아나Fianna'의 애국 지도자이자 전설적인 시인이었던 인물이다. 아일랜드 통일을 위해 종종 폭력을 동원한 아일랜드의 비밀 조직 IRB Irish Republican Brotherhood(아일랜드 공화주의 형제단)와 페인 결사Fenian Society는 바로 이 '피아나'의 이름을 딴 것이다. 그러나 해밀턴의 의도는 겉으로 보이는 것처럼 명백하게 일방적인 것은 아니었다. 『율리시스』의 「키클롭스」 이야기에서 마쿨은 큰소리로 소란을 피우는 외눈박이 거인으로 등장한다. 이 거인의 별명은 다름 아닌 '시민'으로 바니 키어넌의 바에 사는 친절하고 평화를 사랑하는 블룸을 괴롭힌다. 그렇다면 해밀턴의 〈시민〉은 '담요 시위자'의 신화적이고 맥쿨을 상기시키는 이미지와 제임스 조이스 풍의 심하게 비뚤어진 단식 시위자 휴 루니의 이미지 사이에서 균형을 이루고 있음이 확실하다. 해밀턴은 프로파간다적인 의미는 물론 인간적인 의미로도 큰 힘을 지닌 이미지에 천착했으며, 그의 기술적 접근은 유난스러울 정도로 완벽했다. 처음에는 작품을 어떻게 전개할 것인지 결정하기 전에 영화 필름을 오려 붙여 여러 버전으로 만든 일포크롬 확대 사진들

핀 마쿨, 1983, 종이에 그라비어 인쇄, 애쿼틴트 식각 요판, 조판, 53.5×39.8cm, 런던, 테이트 컬렉션

을 재료로 사용했다. 정식으로 작업을 시작한 뒤에는 두 개의 세로 패널 사이에 뚜렷한 차이를 만들어내기를 원했다. 두 개의 패널을 나란히 놓되, 서로 다른 시각 언어—추상과 조형—로 이야기하는 것이다.

프랑크 아우어바흐 1931-

프랑크 아우어바흐Frank Auerbach는 1931년 베를린에서 태어났다. 1939년 독일 정세가 불온해지자 유대인이었던 그의 부모는 아들을 영국으로 유학 보냈다. 이후 그는 두 번 다시 부모를 만나지도, 소식을 듣지도 못했다. 종전 후 런던의 극장가에서 단역배우 생활을 하며 지내다가 1948년부터 1955년까지 세인트 마틴 스쿨 오브 아트와 로열 컬리지 오브 아트에서 수학했다. 로열 컬리지 오브 아트를 같이 다녔던 이들 중에는 조 틸슨, 브리지트 라일리, 레온 코소프 등이 있다. 아우어바흐는 1956년 런던의 보자르 갤러리에서 첫 개인전을 가졌다. 1986년 빈 비엔날레에서는 지그마르 폴케와 함께 황금 사자상을 받기도 했다. 런던 화파의 대표적인 화가로 꼽히는 아우어바흐는 현재 런던의 캠든 타운에 거주하며 작품 활동을 계속하고 있다.

프림로즈힐: 가을
1984, 캔버스에 유채, 121.9×121.9cm, 시드니, 뉴사우스웨일스 주립 미술관

프랑크 아우어바흐는 오랫동안 오직 주제—초상화 속의 모델, 그가 우러러보고 모방했던 예술가, 그리고 풍경화의 배경이 된 몇몇 장소—에 온전하게 충실했던 화가였다. 그가 즐겨 그렸던 풍경은 유스톤 계단, 모닝턴 크레센트 등이었는데, 그중에서도 횟수로 보아 가장 좋아한 곳은 프림로즈힐이었다. 아우어바흐가 살았던 런던 북부 가까이 위치한 이 높직하고 비탈진 풀밭은 중간중간 나무가 심겨 있고 사람들이 지나다니며 자연스레 만들어진 샛길이 이리저리 나 있는 언덕이다. 건물이 빽빽하게 들어서 있는 도회지에서 프림로즈힐은 도시 풍경에 개성을 부여하는 높고 낮은 지평선을 탐험할 기회를 주었다. 이런 점에서 1981년부터 1982년까지 제작한 수많은 프림로즈힐 풍경화는 〈셸 빌딩 공사 현장〉(1959)과 같은 아우어바흐의 초기 도심 풍경화의 공식적인 주제와 다시 연결된다. 〈셸 빌딩 공사 현장〉에서 아우어바흐는 화폭 한가운데 공간을 비워두고 디테일은 가장자리로

프림로즈힐: 겨울, 1981-82,
캔버스에 유채, 122×152.5cm, 개인 소장

셸 빌딩 공사 현장, 1959, 캔버스에 유채, 152.5×122cm,
마드리드, 티센-보르네미차 미술관

밀어내기 위해 시점을 높이 잡았다. 이 작품보다 조금 뒤에 제작된 〈프림로즈힐: 가을〉 등 프림로
즈힐 풍경화들은 지형보다는 효과적이고 '표현적인' 시각 언어를 발견하는 데 더 관심을 쏟은 것으
로 보인다. 〈프림로즈힐: 가을〉은 앞쪽 중앙에서 오른쪽에 위치한 옥외 음악당(으로 보이는 것)에서 시
작하여 아래쪽에서 위쪽을 향한 강하고 거친 붓질로 그 너머의 나무들을 장악하고 상단의 창공까지
침범했다. 이 작품에서 아우어바흐가 가장 신경 쓴 부분은 풍경화(더 나아가서 조형화 전반)에서 가장
근본적인 것, 즉 땅과 하늘 사이에서 의도적으로 움직이는 사물의 언어와 공간을 묘사하는 만큼이
나 효과적인 사물의 묘사이다.

그의 작품들은 종종 완전한 추상의 경계선에서 비틀거리는 것처럼 보이기도 하고, 완벽하게 통일
된 시각 언어를 이룩하기 위해 모티프와는 인연을 끊으려 하는 것처럼 보이기도 한다. 그러나 예술
가의 마음만큼 중요한 것은 없다. 이 작품들은 모두 주제에서 시작하여 제작 과정 내내 절대적으로
그 주제에서 떨어지지 않은, 매우 공을 들인 이미지들이다. 그 과정에서 발생하는 어느 정도의 추상
은 여기에 없어서는 안 되는 존재이다.

페르 키커비 1938-2018

페르 키커비Per Kirkeby는 1938년 코펜하겐에서 태어났다. 1957년 코펜하겐 대학교에 입학, 자연사를 공부했고 지질학을 전공했으며 1964년에 졸업했다. 1958년부터 1972년까지 지질학자로 그린란드를 오가며 일했다. 1962년에는 코펜하겐의 실험 예술 학교에 등록하여 회화와 행위예술을 배웠다. 이후 한동안 플럭서스 운동[102]에 참여하기도 했으며, 1964년 코펜하겐에서 첫 번째 행위예술 공연을 펼치기도 했다. 프랑크푸르트 국립 회화 학교(슈테델슐레)에서 순수미술 교수로 지내다가, 2018년 코펜하겐에서 79세의 일기로 세상을 떠났다.

황혼
1983-84, 캔버스에 유채, 200×250cm, 리볼리, 카스텔로 디 리볼리 현대 미술관

페르 키커비는 회화, 석고와 청동 조각, 다양한 판화 기법, 독립된 벽돌 조상, 조경 등 다양한 작업 방식을 넘나들었다. 이러한 다양한 기법들은 자연사와 건축에 대한 꾸준한 관심과 스칸디나비아 예술의 풍경화 및 내러티브 회화 전통에의 매료와도 관련이 있었다. 대지, 그리고 대지의 형태를 빚어내는 힘에 대한 언급은 키커비 예술의 핵심이지만, 그는 단순한 풍경화가로 불리는 것을 거부했다. 키커비에게 모티프로서의 '풍경'은 너무 구체적이고 제한적이었다. 풍경이 풍부하고 온전한 주제로 태어나려면 인간의 기억, 그리고 문명화의 역사적 과정 인식의 개입이 있어야 한다. 이러한 이유로 키커비 회화의 모티프는 주로 조각내기와 겹치기라는 두 가지 과정이 필요하다. 이 두 가지 과정은 번갈아 가며 작품의 공간적 해석을 더욱 난해하게 만든다. 사실 키커비 작품에는 후퇴하는 공간이란 것이 존재하지 않는다. 언제나 이미지의 가장 희미한 분위기적 공간을 포착하여 화면으로 끌고 오거나, 아예 화면보다 앞서 있어 보이도록 한다. 〈황혼〉은 이러한 과정을 특히 잘 보여준 작품이다. 화면의 왼쪽을 차지하고 있는 수직의 갈색과 흑-청색 공간은 표면 위에 매우 견고하게 자리 잡은 듯해 보인다. 덕분에 그 너머의 공간은 전혀 손에 잡히지 않는 무엇이 되어버렸다. 한편 오른쪽 중간의 노란색이 도는 비둘기색 얼룩은 키커비가 가장 좋아했던 벽돌 건물—코펜하겐 대성당—을 연상시키는 수직 실루엣을 흐릿하게 뭉개버리며, 화면 앞쪽으로 자유롭게 떠다니고 있는 것처럼 보인다. 키커비의 회화를 읽는 데에는 또 한 가지 방법이 있다. 바로 詩에 대한 그의 오랜 관심이다. 따라서 키커비의 작품들은 서로 다른 시각적 언어 사이의 일련의 은유적 이동이라고 보아도 좋다. 예를 들면 〈황혼〉에서 물리적 힘—붓을 찍는 에너지—의 흔적은 오른쪽에서 왼쪽으로 시선을 옮기면서 형성된 정신적 에너지의 이미지로 빠르게 변화된다. 이 작품은 빛에서 어둠으로 향하는 여행이다. 이러한 인상은 은근하고 수직적이고, 반半 건축적인 표현으로 더욱 강조된다.

분해, 1985, 캔버스에 유채, 290×350cm,
뉴욕, 마이클 워너 갤러리

장-미셸 바스키아 1960-1988

장-미셸 바스키아Jean-Michel Basquiat는 1960년 뉴욕주 브루클린에서 아이티와 푸에르토리코인 부모의 혼혈로 태어났다. 아주 어렸을 때부터 글짓기, 음악, 드로잉에 놀라운 재능을 보였다. 영재들을 위한 실험 학교인 시티-애즈-스쿨에 다니면서 어린 그라피티 예술가 알 디아즈를 만났다. 두 사람은 함께 SAMO Same Old Shit라는 그라피티 캐릭터를 창조했다. SAMO는 이후 수년간 뉴욕의 놀이터와 폐허가 된 건물, 그리고 빈민가의 아파트 벽을 자극적인 정치적 슬로건으로 뒤덮었다. 바스키아는 1978년 디아즈와 결별한 뒤 평론가이자 큐레이터인 헨리 겔드젤러, 화가 앤디 워홀과 짧은 만남을 가졌다. 두 사람은 수년 후 바스키아의 친구가 된다. 1980년대 초 바스키아는 뉴욕 예술계에서 매우 중요한 인물이었으며 세계적으로도 빠르게 명성이 올라갔다. 그러나 급격한 유명세로 인한 압박으로 인해 약물에 손을 대기 시작하면서 1988년 결국 약물 과용으로 요절하고 말았다. 그의 나이 겨우 27살 때였다.

자화상
1986, 캔버스에 아크릴 물감, 180×260cm, 바르셀로나 현대 미술관

바르셀로나 〈자화상〉은 바스키아가 세상을 떠나기 2년 전에 제작한 작품으로 그의 초기작에서 흔히 찾아볼 수 있는 표식과 상징들로 가득하다. 초기작과 이 작품의 다른 점이라면 이러한 표식과 상징들이 덜 그래픽한 대신, 좀 더 회화적인 방식으로 드러냈다는 점이다. 예술가의 실루엣이 캔버스 중앙에 자리하고 있다. 머리는 해골 같고, 얼굴은 가면 같다. 직사각형으로 길게 뚫어놓은 듯한 입안에는 하얀 치아가 보이고, 눈은 길쭉하게 찢어놓은 듯하다. 머리카락은 뻣뻣한 드레드록스(자메이카 흑인들이 주로 하는, 여러 가닥으로 땋아 내리는 머리 모양)로, 뾰족뾰족한 후광을 만들고 있다. 바스키아는 스스로를 공격적이고 화난―심지어 복수에 불타는― 인물로 표현했다. 하지만 다른 관점에서 보면 상처 입고 패배한 사람으로 보인다.

바스키아가 가장 소중하게 여기던 물건 중에는 의학책인『그레이 해부학』이 있었다. 일곱 살 때 교통사고를 당해 입원했을 당시 무료함을 달래기 위해 어머니가 선물로 준 책이었다. 십 대 이후 바스키아의 작품에서 해부학은 매우 중요한 역할을 한다. 이 작품에서 그의 한쪽 발은 부자연스럽게 안쪽으로 향하고 있으며, 쇠약해져 깡마른 다른 쪽 다리는 무릎 아래에서 잘려 있다. 이것은 몇몇 초기 작품에 드러나는 자신의 신체적인 불확실함을 표현하는 방법이었다. 그 중

앤디 워홀, **바스키아의 초상**, 1982, 캔버스에 코퍼 페인트, 실크 스크린, 소변, 101.6×101.6cm, 피츠버그, 앤디 워홀 미술관

발뒤꿈치 자화상, 1982, 캔버스에 아크릴 물감과 유화 페인트스틱, 243.8×156.2cm, 개인 소장

에서도 1982년의 〈발뒤꿈치 자화상〉과 1984년의 〈인물 3A〉, 그리고 1985년의 자화상 드로잉이 유명한데, 1985년 드로잉에서는 오른발에 빨간 크레용으로 무참하게 X표를 쳐놓기도 했다. 빨강이라는 색은 바스키아에게 종종 피, 또는 물리적 폭력의 시작을 상징했다. 이 작품에서는 빨강이 왼쪽 꼭대기에서 거의 바닥까지 폭포처럼 흘러내리고 있으며, 오른쪽으로는 불길한 검은색의 공허한 캔버스가 못 하나에 다소 기우뚱하게 걸려 있다.

"수많은 회화와 드로잉 작품에서
신체는 찢겨 있고, 얼굴을 찌푸리고 있다.
하나의 해부학 수업이자,
그가 늘 지니고 있었던 진짜 의학 사전이다.
죽음이 변장을 하고 있다. 황홀하다."
_베르나르 블리스텐, 프랑스 문화부 시각 예술국 국장

바스키아의 언어

일종의 은밀한 지식인이었던 바스키아는 알려진 것보다 훨씬 많은 책을 읽었다. 특히 연금술이나 카발라 같은 비밀스러운 주제에 관심이 많았다. 그는 색채와 언어의 상호 호환이 가능하며, 추상적으로는 음악의 음으로도 쓰일 수 있다고 믿었다.

앤디 워홀 1928-1987

위장 자화상
1986, 캔버스에 합성 폴리머 페인트 위에 실크 스크린 잉크, 208.3×208.3cm, 뉴욕, 메트로폴리탄 미술관

앤디 워홀은 활동 기간 내내 '자화상'이라는 주제로 되돌아오곤 했다. 1964년 그는 일련의 소형 실크 스크린 자화상 연작을 선보였다. 유색 바탕의 이 작품들은 2개, 혹은 4개씩 세트로 묶어서 감상하게끔 기획되었다. 3년 후인 1967년, 그는 합성 폴리머 바탕 위에 상업용 에나멜페인트를 칠한 대형 자화상들을 내놓았다. 워홀은 1978년에도 다시금 자화상을 제작했는데, 이번에는 목이 졸려 질식해가고 있는 〈목둘레에 손이 있는 자화상〉 등 죽음의 그림자가 짙게 깔린, 보기에도 불편한 연작이었다. 1978년, 1979년, 그리고 1981년에 새로운 판화와 사진 이미지들이 뒤를 이었다. 〈위장 자화상〉이 포함된 방대한 최후의 자화상 연작은 1987년 2월, 워홀이 사망하기 1년 전에 나왔다. 1970년대 후반, 워홀은 믹 재거, 트루먼 카포트, 라이자 미넬리 등 유명 인사들의 초상화를 잇달아 제작했다. 이 무렵 그는 더 이상 초상화 제작을 위해 에이전시 사진작가로부터 사진 이미지를 받을 필요가 없었다. 그 자신이 대단한 명성을 자랑했으므로, 어떤 유명 인사들이라도 기꺼이 그를 위해 포즈를 취해 주었다. 또한 카메라로 보았을 때 주름이 없고 '환한' 얼굴을 만들기 위해 새하얀 화장을 두껍게 하는 것도 꺼리지 않았다. 마지막 자화상 연작에서는 워홀 자신도 이러한 준비 과정을 거쳤다. 그는 30대 중반부터 이미 헤어피스나 가발을 착용해왔다. 이 작품에서 워홀은 잿빛 블론드 가발을 마구 헝클어뜨리고 새하얀 얼굴에 세심하게 라인을 그린 아이 메이크업까지, 완벽하게 나이를 초월한 이미지를 만들어냈고, 관객을 그 자리에 못 박는 듯한 시선을 던져 더욱 불편해지는 강렬함을 더했다. 완성된 〈위장 자화상〉에서는 확대한 이미지를 1980년대 뉴욕의 거리에서 흔히 볼 수 있었던 군복 위장 무늬 바탕 위에 검은색으로 프린트했다. 워홀은 추상적이고도 남성적이며, 독특한 밀리터리 분위기가 풍긴다는 이유로 이 작품을 좋아했다.

자화상, 1967,
캔버스에 합성 폴리머 페인트 위에 실크 스크린 잉크,
183×183cm, 런던, 테이트 컬렉션

목둘레에 손이 있는 자화상, 1978,
캔버스에 합성 폴리머 페인트 위에 실크 스크린 잉크,
40.5×33cm, 앤디 워홀 재단

워홀과 명성

워홀은 여섯 살 때부터, 하룻밤이면 사라지는 할리우드의 수많은 명사의 이미지들, 특히 홍보용으로 뿌리는 영화계 스타들의 사진을 수집했다. 워홀은 여기에서 느낀 매력을 일생 버리지 못했다. 그의 고등학교 졸업사진(1945)은 누가 보아도 이러한 사진을 흉내 낸 것이다. 1950년대에 찍은 사진들 역시 유명 인사들 — 개중에는 트루먼 카포트나 그레타 가르보도 있었다 — 처럼 포즈를 취한 워홀을 보여준다. 워홀의 친구들은 종종 그의 팩토리를 찾아갔다가 바닥에 수북이 쌓여 있는 팬 잡지fanzines나 영화 잡지를 보곤 했다. 사실 워홀은 자신의 공적인 이미지를 수립하고 계발했으며, 엄격하리만치 결코 외부에 공개하지 않았던 가정생활과 공인으로서의 생활 사이에 분명한 선을 그었다. 그는 명성을 사랑했고 유명 인사들을 사랑했지만, 화려한 외관을 한 꺼풀만 벗겨보면 놀라우리만치 수줍음을 많이 타는 사람이었다.

용어 설명

1) 이 그림은 영국에서는 〈윌튼 딥티크〉라는 이름으로 더 널리 알려져 있는데, 이는 1929년 내셔널 갤러리가 구매할 때까지 그림을 월트셔의 윌튼 하우스가 소장하고 있었던 데에서 유래한다. 딥티크는 가운데에 경첩을 달아 서책처럼 여닫을 수 있게 한, 한 쌍의 그림을 뜻한다. 여기서는 독자의 이해를 돕기 위해 '경첩 패널화'로 번역했다.

2) 사도 요한에 대한 신심이 매우 깊었던 성 에드워드는 사도 요한에게 봉헌하는 교회를 짓던 중 길에서 구걸하는 거지에게 그의 반지를 주었는데, 이 거지는 사실 변장한 사도 요한이었다. 후에 예루살렘으로 가는 도중 길을 잃은 순례자들에게 사도 요한이 나타나 길을 안내해주었고, 그들이 돌아와 이 반지를 성 에드워드에게 되돌려 주었다고 한다.

3) 일점투시법 또는 일점소실투시법이라고도 한다. 즉 한 개의 소실점을 가졌다는 뜻인데, 소실점이란 물체를 투시하여 그 연장선을 그었을 때 선과 선이 만나는 점이다. 좀 더 쉽게 예를 들어 설명하자면 보는 이의 눈높이에서 물체를 바라보았을 때 시선이 집중되는 한 점이라고 할 수 있다. 일점원근법의 가장 대표적인 예는 가로수길이 되겠다.

4) (trompe l'oeil), 입체적, 극사실적인 묘사로 실물인 양 착각하도록 하는 효과, 또는 그런 그림을 말한다.

5) 중세의 전설에 의하면 사람들을 업어 강을 건너주는 것이 직업이었던 크리스토퍼는 자기보다 힘센 사람이 나타나면 주인으로 섬기겠다고 생각하고 있었다. 어느 날 손님 가운데 작은 어린아이가 있었는데 강을 건널수록 점점 무거워져서 도저히 강을 건널 수가 없었다. 이상한 일이라고 중얼거리는 그에게 그 어린아이가 말했다. "너는 지금 온 세상을 업고 있다. 나는 예수 그리스도이다." 성 크리스토퍼는 여행자의 수호성인이다.

6) 바티칸 미술관의 벨베데레 정원에 있는 대리석 조각. 기원전 1세기, 아테네의 조각가 아폴로니오스의 작품으로 추정된다. 르네상스 시기에 발굴되었으며 교황 클레멘트 4세의 명으로 벨베데레 정원에 안치하였다고 하여 이러한 별명이 붙었다. 사실적인 인체 묘사로, 미켈란젤로 등이 즐겨 모델로 사용했다.

7) 주현절主顯節이라고도 한다. 공현이란 '나타남 혹은 나타내어 보여줌' 등의 의미를 갖는 말이다. 주의 공현 축일은 아기 예수가 세 명의 동방박사(파스칼, 멜키오르, 발타사르)에게, 구세주가 인간으로 세상에 오셨다는 사실을 처음으로 온 세상에 알리게 된 것을 기념한다. 특히 스페인과 과거 스페인의 식민지였던 국가들에서는 성탄절보다 공현절을 더 성대하게 축하한다.

8) 화가·판화가·조각가·건축가의 고등 교육을 목적으로 세워진 프랑스 국립 미술 학교(에콜 데 보자르)의 정식 명칭은 École Nationale Supérieure des Beaux-Arts로 루이 14세 시대의 대신이었던 장 바티스트 콜베르가 1671년 파리에 설립했다. 왕립 건축 아카데미로 세워져 1793년에 왕립 회화·조각 아카데미(1648년 창설)와 통합되었다. 에콜 데 보자르의 건축 부문은 건축계에 지대한 영향력을 행사해왔으나 1968년 이후 건축 교육은 중단했다. 1935년경 바우하우스의 특징인 기능주의와 기계 미학적 이론을 바탕으로 하는 본질적인 독일식 교육으로 바뀌기 시작했다.

9) 프랑스 신고전주의의 대표적 화가. 〈호라티우스 형제의 맹세〉(1784)와 같은 고전적 주제를 다룬 대작으로 널리 명성을 얻었다. 1789년 프랑스 혁명이 일어나자 혁명 정부의 미술 집정관으로 일하면서 사실주의로 돌아서서 〈마라의 죽음〉(1793)을 비롯해 혁명 지도자들과 희생자들을 그렸고 나중에는 나폴레옹에게 중용되어 예술적·정치적으로 미술계 최대의 권력자로 화단에 많은 영향을 끼쳤다. 고대 조각의 조화와 질서를 존중하고 장대한 구도 속에서 세련된 선으로 고대 조각과 같은 형태미를 만들어냈다.

10) 고전 건축에서 엔타블레이처(주 기둥에 의해 지지되는 부분)의 3부분 중 가운데 부분. 도자기나 실내의 벽, 혹은 건물의 외벽 등에 장식적 목적으로 두르는 길고 좁은 수평 판이나 띠를 가리키기도 한다.

11) 마네가 파리의 바티뇰 가의 카페 게르부아Café Guerbois에 연 화실을 주축으로 활동하던 일단의 화가들. 에드가 드가, 클로드 모네, 알프레드 시슬레, 카미유 피사로, 폴 세잔, 프레데릭 바지유, 제임스 휘슬러, 오귀스트 르누아르, 앙리 팡탱 라투르 등이 참여했으며 인상주의의 모태가 되었다. 마네가 실질적인 리더였기 때문에 마네파라고도 불린다.

12) 1863년 관전인 살롱의 심사위원들에게 작품을 거절당한 미술가들을 위해 나폴레옹 3세의 지시로 파리에서 열린 미술 전람회. 살롱 데 르퓌제에 출품한 거장들로는 폴 세잔, 카미유 피사로, 아르망 기요맹, 요한 용킨트, 앙리 팡탱 라투르, 제임스 휘슬러 등이 있다. 〈풀밭 위의 점심〉이 논란을 일으킨 뒤, 훗날 마네를 중심으로 한 젊은 화가들이 모여서 인상주의를 형성하는 계기가 되었다.

13) 프랑스의 풍속화가. 감상적·도덕적인 일화를 화폭에 담는 18세기 중엽 유행 화풍의 창시자이다. 도덕적인 교훈을 주제로 삼아서 감정적인 공감을 불러일으키는 작품으로 격찬을 받았으나 1780년대 이후 인기를 잃었다.

14) 프랑스의 초현실주의 화가, 그래픽 미술가. 헤라클레이토스, 니체, 랭보, 로트레아몽 등의 저작으로부터 예술 형성의 원천을 얻었으며, 초현실주의 운동에 참여, 존재의 본질적인 드라마라는 우주적인 문제를 추궁했다.

15) 17세기 프랑스 화가. 프랑스 근대 회화의 시조라 불린다. 신화·고대사·성서 등에서 소재를 골라 로마와 상상의 고대 풍경 속에 균형과 비례가 정확한 고전적 인물을 등장시킨 독창적인 작품을 그렸다. 장대하고 세련된 화면 구성과 화면의 정취는 프랑스 회화에 큰 영향을 끼쳤다.

16) 오렌지색을 띤 황금빛.

17) 파싱은 영국의 옛 화폐 단위로, 1/4 페니에 해당한다.

18) 형이상회화파라고도 한다. 1911~1920년 조르조 데 키리코와 카를로 카라, 조르조 모란디의 작품에서 번성했으며, 이들의 구상적이면서도 기괴하고 부조화스러운 형상은 보는 이에게 낯설고 불안한 느낌을 자아내게 한다. 깊이 있는 먼 공간에 어울리지 않는 여러 가지 물건들을 배치하여 1920년대의 초현실주의자들에게 강한 영향을 미쳤다. 1920년경 이 그룹을 창설한 데 키리코와 카라 사이에 불화가 일어나는 바람에 해체되었으며 형이상학 회화 자체도 결국 품위 없고 과격한 고전주의로 전락하고 말았다.

19) 그레이 스케일Grey Scale이라고도 부르며, 검은색과 흰색 사이의 단계를 나누어 놓은 것을 말한다. 우리나라는 검은색을 '0'으로 흰색을 '10'으로 두고 11단계로 나눈다. 그러나 실제의 색 입체에서는 순수한 검정과 흰색은 없다. 그러므로 검정 대신 가장 어두운 회색을 1로, 가장 밝은 흰색에 가까운 9.5를 흰색 대신 사용한다. 명도의 기준 척도로 쓰인다.

20) 에밀 베르나르와 루이 앙케탱이 개척한 미술 기법. 단순한 형태와 검은 윤곽선으로 구획된 순수색의 평면으로 생기는 효과가 중세의 클루아조네(칸막이 된) 에나멜 기법과 비슷하다는 데에서 그 이름이 유래했다. 인상주의의 점묘에 반대하고 윤곽선과 대상을 단순화해서 형태와 색채의 종합을 지향했다.

21) 종합주의라고도 한다. 2차원의 평면을 강조하는 회화 기법. 1880년대에 폴 고갱, 에밀 베르나르, 루이 앙케탱 등의 화가들에 의해 발전되었다. 주제의 느낌이나 기본 개념을 형식(색면과 선)과 종합시키려 했으며, 인상주의 화풍과 이론과 결별하고, 자연을 직접 보고 그리기보다는 기억에 의존하여 작업하려 의식적으로 노력했다.

22) 봄에 열리는 '살롱 드 라 소시에테 나시오날 데 보자르Salon de la Société Nationale des Beaux-Arts'의 보수성에 반발하여, 1903년, 공식 기구인 프랑스 국립 미술 협회 가입을 거부당한 근대 미술가들이 조직한 살롱. 가입을 원하는 예술가는 누구든지 받아들이며, 회원들이 제비를 뽑아 심사위원을 결정하고, 장식 미술도 순수 미술과 똑같이 대우한다는 취지를 갖고 있었다. 제1회 살롱 도톤느는 1903년 10월 31일 프티 팔레에서 열렸다. 초기에는 앙리 마티스, 뒤누아예 드 세공자크, 조르주 루오, 자크 비용, 그 외 여러 인상주의 화가들의 작품을 전시했다. 이후 오귀스트 르누아르, 오딜롱 르동도 참여했고, 점차 앙드레 드랭, 모리스 드 블라맹크, 조르주 브라크, 파블로 피카소 등 혁신적 작가들이 동참했다. 야수주의와 입체주의 등의 운동을 전개하는 등, 근대 회화 사상 큰 업적을 남겼다. 현재는 본래의 전위적 성격은 흐려지고 상당히 보수적인 성향을 보이며 구상 미술의 거점으로서 회화 이외에 판화·조각·무대 장식·건축 등 광범위한 부문의 미술 활동을 소개하고 있다.

23) 프랑스 남부 마르세유 근교의 작은 항구. 폴 세잔, 라울 뒤피, 조르주 브라크 등 많은 인상주의, 입체주의, 야수주의 화가들이 이곳에 체류하며 풍경화를 남겼다.

24) 복수형은 쿠로이Kouroi, 그리스어로 '청년'이라는 뜻. 고대 그리스 아르카이크 미술에서 보이는 청년 나체 입상을 가리키며, 여성 상인 코레와 한 쌍을 이룬다. BC 600년경 처음 나타났으며 그 모습이나 표현에는 여러 나라, 특히 이집트 조각의 영향이 보인다. 초기의 형태는 넓은 어깨와 가는 허리의 몸매에 왼쪽 다리를 앞으로 내밀고 주먹을 쥔 양팔을 몸 옆에 붙인 채 똑바로 선 모습이 대부분이나, 인체 구조에 대한 이해가 깊어지면서 점차 자연스러운 형태를 취하게 되었다. 중기 이후에는 정면 자세가 사라지고, 거의 등신대이거나 조금 더 커졌으며 근육 표현이 한층 자연스러워졌다. 부드러운 머리, 아몬드형의 눈, '아르카이크 스마일'이라고 불리는 입모습이 특징이다.

25) 프랑스의 배우, 연극 연출가. 모리스 메테를링크와 폴 클로델을 비롯, 동시대의 뛰어난 극작가들의 작품을 소개했다. 테아트르 드 뢰브르의 경영자로 재직하는 동안(1892-1929) 헨리크 입센, 아우구스트 스트린드베리, 게르하르트 하우프트만 등의 희곡을 상연했다. 신진 극작가를 적극 후원했으며, 유럽 대륙 작가들의 현대 걸작을 연출하여 프랑스 연극 발전에 크게 이바지했다.

26) 프랑스의 극작가 겸 시인. 종래의 문학 개념을 파괴하고, 인간 본성의 기괴하고 충격적인 측면을 조롱거리로 부각시켜 초현실주의자들에게 높은 평가를 받았으며, 허무주의와 초현실주의의 선구자가 되었다.

27) 1896년 12월 10일 테아트르 드 뢰브르의 예술 감독 뤼녜 포가 초연한 알프레드 자리의 5막 산문극. 15세 때 거드름 피우는 교장을 풍자하기 위해 몇몇 학교 친구들과 함께 구상한 것으로, 부르주아의 어리석음과 탐욕을 풍자하는 작품이다. 야비하고 음란한 속어와 조어造語를 구사하여 위뷔 왕의 행동을 음울하게 희화화함으로써 인간의 어리석고 추한 면을 과장·확대해 보여, 당시 부르주아의 속물근성과 자연주의 미학에 도전하였으나 이로 인해 초연에서 심한 혹평을 받아 이틀 만에 막을 내리고 말았다. 초현실주의자인 앙드레 브르통 등의 격찬을 받았으며, 오늘날 부조리극의 원류라고도 한다.

28) 일본의 목판화가인 안도 히로시게의 본명은 안도 도쿠타로安藤德太郞이다. 우키요에 유파의 채색 목판화의 거장으로 초기에는 배우와 미인을 주제로 작업했으나, 스승 우타가와 도요히로歌川豊廣의 사망 이후 풍경화와 풍속, 생활상 등을 담은 작품을 제작했다. 대표작으로는 연작 판화 '도카이도의 53경치東海道五十三次'(1833-34) 등이 있으며 일본의 통속화 전통에 입각해 온화하고 시적인 독특한 풍경화를 창조했다. 또한 풍경 판화를 독자적인 장르로 통합 및 정리, 일본의 아름다운 풍경들을 처음으로 일반인들도 쉽게 음미할 수 있는 방식

으로 묘사했다. 19세기 말에 일본 목판화가 유럽에서 재발견되면서 제임스 맥닐 휘슬러, 폴 세잔, 앙리 드 툴루즈 로트레크, 폴 고갱, 빈센트 반 고흐 같은 서양 화가들에게 자연에 대한 새로운 통찰력을 부여하기도 했다.

29) 일본의 목판화가. 우타가와 쿠니사다歌川国貞는 우키요에 화가와 판화 제작자들 가운데 가장 많은 작품을 남긴 인물로 추정되며, 특히 힘차고 자유로운 화풍으로 그린 요염하고 퇴폐적인 여인의 초상화로 유명하다. 배우들의 초상화에도 뛰어난 재능을 발휘해 스승인 우타가와 도요쿠니歌川豊國보다 더 독창적인 경지를 개척했다.

30) 일본의 목판화가. 우타가와 쿠니요시의 본명은 이구사 마고사부로井草孫三郎이다. 경쟁자인 우타가와 쿠니사다와 마찬가지로 우타가와 도요쿠니의 제자로, 1827년경에 발표한 '통속 수호전 호걸 108인通俗水滸傳豪傑百八人'이라는 제목의 연작 판화를 통해 '무샤에武者繪' 화가로 명성을 확립했다. 또한 서양식 원근법을 자주 사용하여 풍경화도 그렸는데, 가장 유명한 풍경화로는 10점의 연작 판화인 '도토메이쇼東都名所'와 5점의 연작 판화인 '도토후지미 36경東都富士見三十六景' 등이 있다.

31) 일본의 무로마치 시대부터 에도 시대 말기(14-19세기)에 서민 생활을 기조로 하여 제작된 회화의 한 양식. 일반적으로는 목판화를 뜻하며 대부분 풍속화이다. 전국 시대를 지나 평화가 정착되면서 신흥 세력인 무사, 벼락부자, 상인, 일반 대중 등을 배경으로 왕성한 사회 풍속·인간 묘사 등을 주제로 삼았다. 18세기 중엽부터 말기에 성행하여 스즈키 하루노부鈴木春信, 가츠가와 슌쇼勝川春章, 도리이 기요나가鳥井淸長, 기타가와 우타마로喜多川歌麿, 우타가와 도요하루歌川豊春 등 많은 천재 화가를 배출시켰다. 메이지 시대(1868-1912)에 들어서면서 사진, 제판, 기계 인쇄 등의 유입으로 쇠퇴하였으나, 당시 유럽인들의 사랑을 받아 프랑스 화단에 영감을 주었으며, 특히 과감한 구도와 색채 사용으로 인상주의 미술에 큰 영향을 미쳤다.

32) 프랑스의 화가. 나비파의 일원으로 출발했다. 인상파의 영향을 벗어나 고갱의 화풍을 따랐으며, 형태의 단순화와 색면의 장식적 배합을 지향했다. 어머니와 자녀가 있는 정경이나 실내의 정물과 같은 일상적인 가정생활을 제재로 삼았으며, 깊이 있는 배색과 애정 깊은 운필은 앵티미슴의 대표적 작품으로 인정받았다.

33) 뮌헨에서 결성된 미술가 집단(1911.12). 창립 회원인 프란츠 마르크와 바실리 칸딘스키는 『청기사Der Blaue Reiter』라는 미학 평론집을 공동 편집했는데, 칸딘스키의 그림에서 유래한 이 이름이 그 뒤 집단의 이름으로 굳어졌다. 청기사파는 운동이나 유파가 아니라 뚜렷한 프로그램 없이 다만 1911~14년에 걸쳐 작품을 함께 전시했던 많은 미술가의 포괄적인 집단으로 볼 수 있다. 청기사파의 미술가들은 이보다 일찍 생겨난 독일의 미술가 집단인 브뤼케파와 마찬가지로 표현주의적 성향을 띠었지만, 브뤼케와 달리 그들의 표현주의는 서정적 추상의 형태를 띠었으며 다양한 양식적 특징을 보였다. 그들은 일종의 신비감을 형상으로 나타내어 그들의 미술에 깊은 정신적 의미를 불어넣고자 했다. 청기사파의 화가들은 유겐트슈틸 그룹과 입체주의 및 미래주의의 회화 양식, 소박한 민속 예술 등에서 다양한 영향을 받았으며, 추상 미술의 발전에 크게 기여했다.

34) 독일계 미국 화가. 입체주의와 건축의 영향으로 비구상 미술에 접근했다. 투명한 유동성과 빛의 반사를 느끼게 하는 색채, 독일인의 피를 이어받은 로맨틱한 노스탤지어와 섬세한 감각이 작품에 가득 차 있다. 바우하우스 창립에 관여했고 뉴욕 만국 박람회(1939)의 벽화를 담당했다. 당시 독일 미술계를 지배하고 있던 표현주의에 새로운 구성 원리와 서정적인 색채의 사용을 일깨워주었다.

35) 독일의 무용 창작가 겸 화가·조각가·교사·극이론가·바우하우스의 교사로 재직하는 동안 무용에 관한 많은 구상을 완성했으며 '삼부작 발레 Triadic Ballet' 등을 통해 추상 무용의 원조가 되었다. '사물의 동일성과 다양성을 대조하기 위해 본질적인 면, 기본적인 면, 근원적인 면들을 단순화하고 정리하는 것'을 추상이라 정의했다.

36) 미국 건축가. 초기에는 주로 공장과 사무소를 설계했다. 그의 활동은 근대적인 구조로서의 건축의 새로운 표현 가능성을 추구한 제1기, 제1차 세계 대전 후인 1919~28년에 이르는 바우하우스의 교장 시절의 제2기, 바우하우스의 교장직 사임 후, 1928~34년까지 도시 문제, 특히 집단 주거 건축의 실제적인 해결을 모색한 제3기, 나치스의 대두로 독일을 떠나 영국과 미국에서 활동한 제4기 등 총 4개의 시기로 나눌 수 있다. 1937년에 미국으로 건너가 하버드 대학 등에서 교수를 지냈으며 미국 근대 건축의 육성에 이바지했다.

37) 오스트리아 태생의 미국 작곡가. 무조성을 만드는 12음계에 의한 체계적인 작곡 기법을 창조했다. 20세기의 가장 영향력 있는 작곡자로 알반 베르크, 안톤 베버른 등 소위 제2차 비엔나 악파로 불리는 중요한 작곡가들을 육성했다.

38) 독일의 화가·판화가·조각가. 표현주의 미술가들의 중요한 그룹인 브뤼케파의 창립 회원이며, 누드와 풍경화로 잘 알려져 있다. 초기에는 유화와 판화를 주로 사용, 독특한 색채 구사와 왜곡된 공간 처리를 통해 매우 풍부한 감정을 표현해냈다. 1920년 이후부터 점차 온화한 장식적 화조畵調를 보였으며, 풍경화도 즐겨 그렸다.

39) 독일의 화가. 독일 표현주의의 기반을 이룬 청기사파에 속하면서 입체주의와 인상주의는 물론 스승인 로비스 코린트의 영향을 받았다. 그러나 그의 작품에는 동료 표현주의 화가들의 격정적인 화풍과는 다른 서정적인 기질이 드러난다. 마케의 미술은 프랑스 풍경화의 전통인 움직임의 우아함과 분위기에 대한 감각과 독일 미술의 무한한 정취의 결합이라 할 수 있다. 기하학적인 특징과 세련된 포에지를 한데 아우른 작품은 독일 표현주의보다는 프랑스적인 색채에 의한 큐비즘(입체주의)에 가까워 다른 표현주의자들과 대조를 이룬다.

40) 약칭 NKVM. 1909년 뮌헨에서 칸딘스키가 창립한 예술가 집단. 훗날 여기서 떨어져 나온 예술가들이 결성한 청기사파는 최초의 분리파로 간주된다.

41) 20세기 초반 파리에서 활동한 화가들의 집단. 파블로 피카소, 마르크 샤갈, 아메데오 모딜리아니, 피트 몬드리안, 피에르 보나르, 앙리 마티스 등 후기 인상주의, 입체주의, 야수주의 화가들을 대거 포함한다. 특정한 사조나 기관보다는 1차 세계 대전 이전과 양대 대전 사이의 파리 화단의 영향력을 대표한다.

42) 영국의 화가·소묘가·판화 제작자·사진가·무대장치가. 팝 아트와 사진에서 유래한 사실성을 추가하는 작품을 제작했으며 자전적 내용을 담고 있다. 일러스트레이션, 무대 디자인 작업도 했으며 『호크니가 쓴 호크니Hockney by Hockney』 등 다수의 저서가 있다. 절제된 기법의 사용, 빛에 대한 관심, 팝 아트와 사진술에서 끌어낸 솔직하고 평범한 사실주의가 작품의 특징이다.

43) 미국의 화가. 작품을 구상하고 제작하는 데 감정적인 접근을 시도한 추상표현주의 화가이다. 단일 이미지로 가득 찬 캔버스에 통일성을 유지하면서 색조에 바탕을 둔 단순한 표현 양식을 발전시켰다. 내적인 구성을 배제한 단순한 채색면에 의한 대화면은, 직설적인 자기표현을 억제하고 확장하는 고요한 공간을 연출시킨다. 추상표현주의와 몸담는 한편 1960년대의 새로운 추상, 나아가서는 미니멀 아트 운동의 선구자이다.

44) 입체주의에서 파생되었으며 특히 색채를 강조하는 것이 특징이다. 원래는 그리스의 오르페우스교教 사상을 일컫는 말이었는데 1912년 프랑스 시인 기욤 아폴리네르가 로베르 들로네의 실험적 작품을 '큐비즘 올피크'라고 한 데서 비롯되었다. 신화에 나오는 시인이자 음악가인 오르페우스의 시집, 상징주의자들이 폴 고갱의 교향악 같은 색채를 언급할 때 사용한 '오르페우스의 미술'이라는 용어를 연상시킨다. 아폴리네르는 이 사조의 대표적 화가로 로베르 들로네, 페르낭 레제, 프란시스 피카비아, 마르셀 뒤샹 등을 지목했다. 뒤에 회화에서 입체주의로부터 발전한 한 경향의 명칭으로 쓰이게 되었다. 프란티세크 쿠프카, 모건 러셀, 라이트 스탠턴 맥도널드 등도 한때는 이 경향을 따랐다. 입체주의의 견고한 구성을 지니면서도 시간적 개념의 도입과 색채 활용을 중요시해 미래주의적인 다이내믹한 발상과 야수주의의 강렬한 감정 표출을 화면에서 시도했다. 그래서 작품은 피카소나 블랙 등 초기 입체주의 작품에 비해 훨씬 감각적이었으며 색채에 큰 비중을 두었다. 들로네와 그 부인 소니아는 이러한 경향을 발전시켜 선명한 색의 원과 호를 많이 쓴 율동적인 화면을 구성하는 등 추상적 표현 속에 풍부한 환상을 섞어 넣은 독자적인 화풍을 확립했다.

45) 프랑스의 화가, 미술 이론가. 파리 출생. 처음에는 인상주의의 영향을 받았으나 세잔과 가까워진 1906년 이후 색면 구성에 의한 그림을 그렸다. 1910년 입체주의로부터 깊은 인상을 받아 1912년 J.메칭거와 함께 『큐비즘(입체주의)론Du Cubisme』을 출판하여 입체주의의 대표적인 작가가 되었다. 뉴욕에 체재 중이던 1917년 종교화로 전환하여 벽화를 제작했다. 후기 작품에는 전통적인 가톨릭의 테마와 입체주의의 결합을 의도한 것이 많다.

46) 프랑스의 화가. 입체주의 개척기부터 기하학적 방법에의 관심과 함께 입체주의에 참가했다. 작품은 초기에는 색채적이고 교묘하고 대담한 기하학적 분해를 보이고, 후기에는 극도로 단순화한 풍경화에서 리얼리즘(사실주의)으로 복귀하여 마티에르와 빛의 교묘한 효과를 특징으로 한다. 그러나 본 바탕은 오히려 이론적인 면에 있었다고 볼 수 있다.

47) 프랑스의 화가. 파리의 미술학교를 졸업한 후 알프레드 시슬레 풍의 인상주의로부터 시작하여, 점차 입체주의의 영향을 받아들이고 다시 황금분할파에 참여했다가 1912년에는 오르피즘으로 옮겨갔다. 제1차 세계 대전 동안에는 미국을 수차례 여행하며 아모리 쇼에 참가 출품했으며, 그 뒤 마르셀 뒤샹과 함께 다다이즘을 창시했다. 이어 브르통의 초현실주의 운동에도 참가했으나, 갑자기 전통적 구상 회화로 복귀했다. 제2차 세계 대전 후에는 추상 회화로 돌아가 초비합리주의를 제창하는 등 모던 아트의 조류 모든 분야에 걸쳐 활약했다.

48) 영국의 철학자이자 수학자. 수학적 논리학(기호논리학) 연구에 종사, 버트런드 러셀과의 공저 『수학 원리』를 저술하여 수학의 논리적 기초를 확립하려 했다.

49) 영국의 논리학자·철학자·수학자·사회사상가. 논리학자로서 19세기 전반에 비롯된 기호논리학의 전사前史를 집대성했으며, 철학자로서는 조지 에드워드 무어, 루트비히 비트겐슈타인 등과 함께 케임브리지 학파의 일원으로, 19세기 말부터 영국에서도 유력한 학설이었던 관념론에 대해 실재론을 주장했다.

50) 러시아의 발레 프로듀서, 무대 미술가. 미술 잡지 『예술 세계Mir Iskusstva』를 창간했고, 파리 오페라 극장에서 〈보리스 고두노프〉를 공연했다. 발레단 발레 뤼스를 창단하여 당대 첨단의 예술가들과 런던, 파리, 뉴욕 등지에서 작품을 발표했다.

51) 구소련의 무용가 겸 안무가. 디아길레프의 발레 뤼스를 거쳐 유럽, 미국의 여러 발레단에서 활약했다. 발레 뤼스 드 몬테카를로의 안무가 겸 예술 감독을 지낸 20세기 대표적 안무가이다.

52) 러시아 출신의 미국 작곡가. 발레곡 〈불새〉, 〈페트루슈카〉로 성공을 거두었으며, 대표작 〈봄의 제전〉으로 당시의 전위파 기수로 주목받았다. 제1차 대전 후에는 신고전주의 작품으로 전환했으며 종교 음악에도 관심을 보였다.

53) 1909년 러시아의 발레 감독 세르게이 디아길레프가 파리에 세운 발레단. 안무가 미하일 포킨과 무용수 안나 파블로바, 바슬라프 니진스키가 창단 단원이었으며, 안무가 조지 발란신은 1925년에 입단했다. 음악은 림스키 코르사코프와 스트라빈스키, 디자인은 피카소·루오·마티스·드랭 등이 맡았다. 1929년 세르게이 디아길레프가 죽은 뒤 해체되었다.

54) 프랑스의 시인. 20세기 초 프랑스 문단과 예술계에서 번창한 모든 아방가르드 운동에 참가하고 시문학의 새로운 지평을 연 뒤, 짧은 생애를 마쳤다. 언어의 색다른 조합으로 놀라움이나 경악의 효과를 내고자 했다. 때문에 초현실주의의 선구자로 꼽힌다.

55) 미국의 화가로 팝 아트의 선구적 작품을 발표했다. 국가·표적·숫자 등을 사물과 회화 이미지로 융합한 새로운 시야를 개척함으로써 기존 전위 예술의 주류였던 추상표현주의를 네오다다이즘으로 발전시켰다.

56) 독일의 작곡가. 약동적인 리듬과 명쾌한 악상, 그리고 때로는 대담한 안어울림음(불협화음)을 곁들인 확대된 조성, 대위법적 서법 등으로 음악계에 새바람을 불러일으켜 '새로운 음악'의 기수라는 이름으로 불렸다. 많은 작품을 작곡했고 오페라·실내악 등 그 장르도 넓다.

57) 1910년부터 1917년까지 상트페테르부르크에서 활동했던 예술가 집단. 화가들(입체주의, 세잔파, 미래주의, 비구상파 등)은 물론 작가들과 연극배우들도 참여했다. 1910년 상트페테르부르크에서 첫 번째 전시회를 열었으며, '다이아몬드의 잭'과 '당나귀 꼬리' 회원들도 종종 참가했다. 회화 형식의 기본을 발전시키는 데 중점을 두었으며 국외에서는 상당한 인정을 받았으나 러시아 내에서는 걸맞은 평가를 받지 못했다.

58) 1911년 서구적인 화풍에 불만을 품은 미하일 라리오노프와 나탈리아 곤차로바 등이 주도하여 설립했다. 20세기 초 러시아 미술을 대표하는 영향력 있는 전위 예술가들이었던 이들은 당시 프랑스에서 유행하던 인상주의와 야수주의의 영향을 받아 전통적인 러시아 예술 형태로 돌아갈 것을 주장했다. 특히 전통 목각이나 민족 예술, 성화상聖畵像 등이 서구적인 모델에서 탈피해 러시아 특유의 단순, 소박, 대담한 이른바 신원시주의로 돌아갈 것을 주장했다.

59) 1910년대 러시아에서 일어난 최초의 순수한 기하추상회화 운동. 1913년경 카지미르 말레비치에 의해 시작되었다. 말레비치는 이전에 그가 추구하던 입체주의적 미래주의 양식의 특징인 재현적 요소를 모두 제거함으로써 최초의 절대주의 작품을 시도했으며, '적절한 표현 수단이란 최대한으로 감성을 표현할 수 있는 것이며 사물의 외형을 거부하는 것'이라는 설명을 덧붙였다. 1919년 개인전을 끝으로 말레비치 자신은 절대주의의 종말을 고했으나, (직접적인 관련은 없지만) 바실리 칸딘스키가 1920년 이후에 그린 기하학적인 형태에서 절대주의의 영향을 보였다. 러시아의 다른 추상미술 경향과 더불어 이런 기하학적 양식은 칸딘스키와 또 다른 러시아 화가 엘 리시츠키에 의해 독일에 전해졌고 특히 1920년대 초 바우하우스로 이어졌다.

60) 네덜란드의 화가 겸 건축가. 원래는 연극배우 지망생이었으나 1899년에 미술로 전향, 1910년경 입체주의와 피트 몬드리안의 영향을 받아 추상 예술의 길로 들어갔다. 1917년 몬드리안과 더불어 창간한 『데 스테일De Stijl』의 편집장으로 평론 활동을 시작했다. 또한 유럽 각지의 순회 강연을 통해 『데 스테일』을 중심으로 한 추상 예술의 미학을 역설했고, 바우하우스에서 교수로 재직하기도 했다.

61) 네덜란드에서 생겨난 미술 운동. 1917년 암스테르담에서 화가인 피트 몬드리안, 테오 반 두스부르흐, 바르트 반 데르 레크와 게오르게스 반통헬로, 로베르트 반트 호프 등을 주축으로 일어났다. 이들은 예술 및 인간과 사회에 모두 적용할 수 있는 균형과 조화의 법칙을 추구했다. 특히 중심 멤버였던 몬드리안과 그의 엄격한 미술 원칙에 공감한 반 두스부르흐는 정기간행물인 『데 스테일』(1917-32)을 발간하여 회원들의 이론을 실었다. 데 스테일 운동은 회화와 가구 디자인 등의 장식 미술, 인쇄술, 특히 건축에 영향을 미쳤고, 네덜란드를 벗어나 1920년대의 독일 바우하우스와 국제주의 양식에까지 영향을 미쳤다.

62) 화학명은 디클로로에틸 설파이드dichloroethyl sulfide. 겨자나 마늘 같은 톡 쏘는 냄새가 난다고 해서 머스터드 가스라는 별칭이 생겨났다. 피부와 호흡기에 치명적이며 제1차 세계 대전 때 독일군의 화학 무기로 쓰였다.

63) 스페인 태생의 미국 건축가. 도시 계획과 도시 개발 분야에서 많은 공을 세웠다. 바르셀로나의 에스쿠엘라 고등 건축 학교를 졸업한 뒤 파리에서 르 코르뷔지에, 피에르 잔느레와 함께 일했다. 1929-37년에는 바르셀로나에서 자신의 설계 사무소를 운영하면서 바르셀로나의 아파트와 가라프에 있는 주말 주택들을 설계했고, 바르셀로나 도시 기본 계획을 세웠다. 파리 국제 박람회(1937) 때는 호안 미로, 알렉산더 콜더, 파블로 피카소와 함께 스페인 전시관을 설계했다. 1939년 스페인 공화파 정부가 무너지자 미국으로 건너가 1941-56년에 뉴욕시에 있는 도시 계획 사무소와 동업하면서 콜롬비아 보고타, 쿠바의 아바나 등 남아메리카의 도시 계획과 설계를 맡았다. 그는 이 도시들의 기본 계획을 세우면서 자연 조경의 특징을 도시 건물의 구성 부분으로 훌륭히 통합했다. 또한 대규모 주거군을 설계하면서 스페인식 파티오(중정)와 지중해 연안 건축 양식의 여러 측면을 새로이 도입했다. 포괄적인 다세대 공용 주택 설계 부문에서 르 코르뷔지에에 버금가는 비중을 차지한다.

64) 네덜란드의 화가. 레이던 출생. 얀 반 호이엔에게 사사하고 아드리엔 반 오스타데 및 프란스 할스의 영향도 많이 받았다. 서민의 생활상이나 풍속 등을 즐겨 그린 풍속화가로, 집단 묘사에 뛰어났으며 인간의 심리를 집단 속에 매우 섬세한 필치로 나타냈다.

65) 20세기 초 미국에서 활동한 일단의 사회적 사실주의 화가들의 총칭. 애쉬캔은 쓰레기통Ash Can이라는 뜻이다. 에이트 그룹이라는 이름으로 더 잘 알려진 멤버들—존 슬론, 로버트 헨리, 에버렛 신, 조지 럭스, 윌리엄 J.글레이컨스, 모리스 프렌더가스트 등—은 당시의 아카데미즘에 반발하여 당대 도시가 직면하고 있던 사회 문제들, 예를 들면 소음과 악취, 열악한 주거 환경, 도시 빈민들과 하층 계급들의 비참한 현실 등을 각자 다양한 소재와 화풍으로 표현했다. 에드워드 호퍼와 조지 벨로스 역시 애쉬캔파로 분류된다. 미국 화단에서 근대 미술로 넘어가는 과도기를 제공했다는 평가를 받으며, 현대 미학의 기준을 마련했다는 점에서 그 공로를 인정받고 있다.

66) 미국의 화가. 애쉬캔파의 리더로, 도시의 모습을 사실적으로 그린 그림으로 유명하다. 필라델피아의 펜실베이니아 미술 아카데미와 파리의 에콜 데 보자르에서 공부한 후 1891년 미국으로 돌아와 필라델피아에 있는 '여성 디자인 학교'의 교사가 되었다. 활기 넘치는 착상들로 필라델피아 신문사에서 일하는 젊은 삽화가들의 관심을 끌어 훗날 이들과 함께 에이트Eight 그룹을 결성했다. 에이트 그룹은 나중에 보다 큰 규모의 애쉬캔파에 흡수되었다. 또 1913년의 아모리 쇼에도 참가했다. 헨리는 그림보다는 교육을 통해서 미국의 미술에 영향을 미쳤다.

뉴욕의 아트 스튜던츠 리그에서 미술을 가르쳤으며, 예술을 인생에 대한 사랑의 표현이라고 본 그의 생각을 구체적으로 나타낸 저서 『예술 정신The Art Spirit』(1923)은 화단과 학생들 사이에서 지속적인 인기를 누렸다. 그는 당대의 젊은 미국 화가들이 전통적인 절충주의에서 벗어나 현대 도시의 풍부한 현실을 택하도록 하는 데 이바지했다.

67) 적을 물리적으로 이기는 것이 아니라 기동력과 충격, 한 곳에 집결된 화력을 이용하여 기술적으로 통합된 공격을 가함으로써 적군의 통합 방어력을 마비시키고, 이 마비 상태를 이용하여 적의 후방으로 침투, 적군의 통신과 행정 체계를 전체적으로 무너뜨리는 전술. 독일군은 1938년 스페인 내전과 1939년 대 폴란드전에서 블리츠크리그를 실험한 후 본격적인 유럽 침공 때 이 전술로 성공을 거두었다. 북아프리카 의 사막전에서도 독일군 사령관 롬멜이 이 전술을 사용했다.

68) 본명은 Henriette Theodora Markovitch. 크로아티아 태생의 프랑스 화가이자 사진작가. 피카소와는 1936년 시인 폴 엘뤼아르의 소 개로 만났으며, 1943년 결별할 때까지 피카소의 애인이자 뮤즈였다.

69) 에스파냐의 영화감독. 초기의 초현실주의 작품들과 멕시코에서의 상업 영화 제작으로 특히 유명하다. 엄격한 상징적 사실 문체를 써서 철 저하게 객관화하는 것이 그의 특징이다. 또한 매우 개성이 강한 스타일과 사회의 부정부패, 종교적 맹신, 까닭 없는 잔혹함, 에로티시즘 등 에 대한 그의 집착은 논쟁을 야기시킬 정도로 유명하다.

70) 스페인의 시인 겸 극작가. 죽음을 주제로 한 시와 3부작 희곡인 「피의 결혼식Bodas de sangre」(1933), 「예르마Yerma」(1934), 「베르나르다 알바의 집La casa de Bernarda Alba」(1936)으로 유명하다. 1936년, 스페인 내전이 일어나고 며칠 후 고향인 그라나다에 서 프랑코 측 민족주의자들에 의하여 사살되었다.

71) 영국의 정치가. 제2차 세계 대전 발발 직전 히틀러에 대한 '유화정책'을 추진했다. 이탈리아 파시스트당을 독일의 영향력에서 벗어나게 하 려 했으나 실패했고, 이탈리아가 깊이 개입하고 있던 스페인 내전에서 영국군을 철수시켰다. 1938년 9월 히틀러가 수데텐란트를 독일에게 양도할 것을 체코슬로바키아에 요구함으로써 유럽에 전운이 감돌자, 히틀러와 뮌헨 협정을 맺어 전쟁 발발을 일시적으로나마 막았다.

72) 미술 컬렉터이자 뉴욕 화파의 주요 후원자. 본명은 Marguerite Guggenheim. 잭슨 폴록, 로버트 마더웰, 마크 로스코, 한스 호프만 등 의 작품들을 수집했다. 1941년 미국에서 화가 막스 에른스트와 결혼했다(1946년 이혼). 1942년 뉴욕시에 그녀의 2번째 화랑 '금세기 미술 Art of This Century'을 열고 이곳에서 그녀가 후원하던 많은 화가의 작품을 처음으로 전시했다(첫 번째 화랑인 런던의 '구겐하임 죈'은 실패했음). 제2차 세계 대전 뒤 베네치아로 가서 그란데 운하 옆에 있는 미완성의 18세기 건물 팔라초 베니에르 데이 레오니에 머물면서 수 집했던 미술 작품의 일부를 전시했다.

73) 독일의 화가. 독일 회화의 전성기인 16세기에 가장 중요하고 영향력 있는 예술가 가운데 한 사람이었다. 알브레히트 뒤러, 한스 홀바인과 어 깨를 겨루는 거장으로 도나우 화파, 특히 알브레히트 알트도르퍼와 마티아스 그뤼네발트의 영향을 많이 받았다. 1508년 네덜란드 각지를 여행했으며, 후기 고딕 양식에 르네상스적인 요소를 가미했다. 루터의 친구로, 종교 개혁 운동의 지지자로서 개혁자의 초상도 많이 그렸다. 수많은 그림, 목판화, 장식 예술품을 제작했으며, 그중에서도 특히 제단화, 궁정 초상화, 종교 개혁가의 초상화, 여인들을 그린 그림으로 잘 알려져 있다.

74) 오스트리아 태생의 독일 시인. 대표작으로 〈두이노의 비가Duineser Elegien〉, 〈오르페우스에게 바치는 소네트Sonnette an Or- pheus〉 등이 있다.

75) 프랑스의 소설가. 제2차 세계 대전 이전 진보적인 프랑스 작가들을 한데 묶어주었던 문학 평론지 『누벨 르뷔 프랑세즈NRF, La Nouvelle Revue Française』의 발기인이자 주간으로 활약했으며, 문학의 여러 가능성을 실험하고 프랑스 문단에 새로운 기풍을 불어넣어 20세기 문학의 진전에 지대한 공헌을 했다. 주요 저서에는 『좁은 문La Porte étroite』 등이 있다. 1947년 노벨 문학상을 수상했다.

76) 프랑스의 시인·소설가·극작가·다방면에 이른 활동을 겸하며 문단과 예술계에 물의를 일으키기도 했다. 대표작으로는 시집 『천사 외르트비 스L'Ange Heurtebise』(1925), 희곡 「오르페우스Orphée」(1926), 소설 『무서운 아이들Les Enfants terribles』(1929), 초현실주의 영 화 〈시인의 피Le Sang d'un poète〉(1930) 등이 있다.

77) 이탈리아의 화가. 도메니코 베네치아노의 제자였다고 추측된다. 차분하고 질서정연한 원근법을 발전시켰으며 동시대의 화가들에게는 영 향을 미치지 못했지만 20세기에 들어와 이탈리아 르네상스 양식에 크게 이바지한 것으로 인정받게 되었다. 가장 잘 알려진 작품들로는 프 레스코 연작인 〈성 십자가의 전설The Legend of the True Cross〉(1452-66)과 우르비노 대공 페데리코 다 몬테펠트로와 그의 배우자 를 그린 2폭 초상화(1465)가 있다. 미술 이론가로서 『회화에서 원근법에 관하여De proospectiva pingendi』 등을 저술하기도 했다.

78) 프랑스의 소설가·예술가·정치가·캄보디아의 크메르 사원을 무대로 한 공포소설 『정복자들Les Conquérnats』(1928), 장제스의 공산당 탄압을 배경으로 한 『인간 조건La condition humaine』(1933), 1936년 스페인 내전 때 공화파 의용군에 참가한 경험을 바탕으로 한 르 포르타주 소설의 걸작 『희망L'Espoir』(1937) 등으로 문단에 확고한 지위를 다졌다. 앙드레 지드 등과 반反파시즘 운동에 참가했고, 샤를 드골을 적극적으로 지지했으며, 1858년 드골이 대통령으로 선출된 뒤 프랑스 문화부 장관을 역임했다. 소설 집필을 중단한 후 세계 예술사 의 집대성이라 할 수 있는 예술 비평서 『침묵의 소리Les Voix du silence』(1951)를 발표하기도 했다.

79) 스위스, 바이에른 알프스, 티롤, 프랑스령 알프스 지역에서 볼 수 있는 특징적인 목조 가옥. 원래 양치기들의 집을 일컫는 명칭이었으나 나

중에는 산간에 있는 작은 집들을 뜻하게 되었다.

80) 미국의 추상화가. 도시 풍경의 화려한 경관을 독특한 입체주의 양식으로 표현했으며, 상업 및 광고 미술을 차용한 1960년대 팝 아트의 등장을 예고했다. 큐비즘(입체주의)에 관심을 가지고, 색면 분할과 콜라주 기법을 도입했다. 미국 모더니즘 초기의 중심적 존재였다.

81) 미국의 화가. 20세기 전반 지방적 주제와 소박한 양식을 강조한 지방 파의 한 사람으로 제1차 세계 대전 이후 미국 중서부의 사회와 생활을 풍자와 향수를 섞어 그림으로써 동부의 유럽적인 모더니즘 각 파와 대립하는 경향을 보여 평가를 받았다. 거친 묘법描法과 율동성 있는 구도로 공공 건축의 벽화나 타블로 등도 제작했다.

82) 미국 최초 정부 차원 시각 예술 후원 사업. 1930년 대공황 시대 프랭클린 D.루스벨트 대통령 행정부는 WPA(공공사업진흥국)를 통해 대규모 공공사업을 시행함으로써 고용을 증대시키고 디플레이션을 완화하고자 했다. 특히 재정적 어려움을 겪었던 예술가들—화가, 음악가, 작가 등—을 구제하기 위해 포괄적인 예술 후원 기획을 내놓았는데, 미술 분야에서는 다양한 경험, 독특한 개성을 가진 미술가들이 고용되면서 다각적으로 실험적인 미술에 지원이 높아졌고, 미국의 신예술 운동에 큰 영향을 미쳤다. 또한 전국에 걸쳐 100여 곳에 미술 센터와 화랑을 개관함으로써 시민들의 의식을 일깨우는 데 큰 몫을 했다.

83) 미국 남서부 인디언들의 미술 양식 중 하나로 모래 위에 그리는 그림. 특히 나바호, 푸에블로족에서 가장 두드러지게 발달했으며 주로 미학적 측면보다는 종교적 이유에서 그 가치를 지닌다. 모래 그림은 부족 사이에 전해 내려오는 전설에 따른 것으로 병든 자를 치료하는 처방으로 여겨졌다. 주위의 돌을 갈아 착색한 흙이나 숯, 꽃가루로 깨끗한 모래 위에 그림을 그리며, 흰색·푸른색·노란색·검은색·빨간색 등의 신성한 빛깔로 여겨지는 색을 주로 사용했다. 모래 그림은 치료의식이 끝나면 없애버리는데 인디언들이 이 그림을 신의 영력이 왔다 가는 영원한 세계라고 믿었기 때문이다. 따라서 복제품을 허용하지 않았으며 만약 모사할 경우 원본 그림의 고유함을 지키기 위해 약간 변형해 그렸다고 한다.

84) 힘차고 격렬한 즉흥적 필치와 화폭에 물감을 떨어뜨리거나 흘렀을 때의 우연적 효과를 이용하는 직접적이고 본능적이며 매우 정력적인 미술 양식. 추상표현주의의 주요 갈래로 오로지 모든 전통적인 미학적, 사회적 가치에서 벗어나 자유로운 개성적 표현에 절대적으로 몰두하는 점에서 액션 페인팅과 유사한 '추상 이미지주의'나 '색면 추상' 등 미리 세심하게 구상된 작품과 구별된다. 폴록은 액션 페인팅의 대표적인 화가로, 캔버스에 점착성 안료를 떨어뜨리거나 뿌리는 따위의 즉흥적인 행동으로 제작하여, 그린다는 행위 자체를 직접적으로 표현하려고 했다. 즉 묘사된 결과보다 작품을 제작하는 행위에서 예술적 가치를 찾으려는 것이다. 1948년 베네치아 등에서 개최된 페기 구겐하임 컬렉션 전시회에서 주목을 받았고, 1952년 비평가 해럴드 로젠버그에 의하여 처음으로 이 명칭이 사용되었다.

85) 세 개의 패널로 구성되어 경첩을 달아 책처럼 여닫을 수 있게 한 그림.

86) 그리스 신화에 나오는 여자 마법사. 콜키스의 왕 아이에테스의 딸로 예언의 능력을 가지고 있었으며, 이아손이 아르고호를 타고 황금 양털을 찾아 콜키스로 오자 마법을 써서 이아손을 도와주고 그와 결혼한다. 훗날 이아손이 크레온 왕의 딸 글라우케와 결혼하기 위해 메데이아를 버리자 메데이아는 그 복수로 크레온 왕과 그의 딸, 심지어 자기의 두 아들까지 죽여 남편에게 복수한다.

87) 미국의 화가. 1940년대 말부터 뉴욕의 추상표현주의 그룹의 주요 멤버로 활약했다. 뉴욕시의 국립 디자인 아카데미에서 공부했고(1933-36), WPA 연방 예술 프로젝트에 따라 교사로도 일했다(1936-41). 1940년대 말에 동료 화가인 로버트 마더웰, 바넷 뉴먼, 마크 로스코와 함께 뉴욕에 '예술가의 주제Subject of the Artist'라는 학교를 세웠다. 구조를 중시하는 입체주의의 영향과 오토마티슴, 무의식을 강조하는 초현실주의의 영향을 받았으며, 〈콩고Congo〉(1954)를 비롯한 몇몇 작품들은 해양동물은 연상시키는 생물 형태적 표현을 보여준다.

88) 제2차 세계 대전 후 1950년대 중반 샌프란시스코와 뉴욕을 중심으로 대두된 보헤미안적인 문학가, 예술가들의 그룹. 현대의 산업 사회로부터 이탈해, 원시적인 빈곤을 감수함으로써 개성을 해방하고자 했다. 무정부주의, 개인주의 색채가 짙으며, 극한적인 부정에 입각하여 새로운 정신적 계시를 체득하려고 했다. 미국 로맨티시즘의 한 변형으로 간주되기도 한다. 1960년대에 이르러 점차 쇠퇴했다.

89) 비트 세대의 지도적인 미국 시인. 산만한 구성 속에서 예언적인 암시를 주면서 비트 세대의 문화적·사회적인 비순응주의를 주장한 시를 썼으며, 때때로 외설적인 표현을 즐겨 다루었다. 비트 운동Beat Movement의 대표작으로 꼽히는 서사시 『울부짖음Howl』(1956)은 열광적이고 예언적인 어조로 동성애, 약물 중독, 불교, 제2차 세계 대전 후의 미국 사회에 만연한 물질 만능 풍조와 도덕적 무감각에 대한 시인 자신의 반감 등을 다루고 있다.

90) 미국의 시인. 1950년대 중반 비트 운동을 이끌었다.

91) 미국의 시인, 소설가, 비트 운동의 리더 겸 대변인. 비트 운동이라는 단어를 만들어냈고, 일련의 소설을 통해 이 운동의 규범인 가난과 자유를 찬미했다. 비트 문학의 원조 격이라 할 수 있는 소설 『길 위에서On the Road』(1957)를 썼다. 작품 대부분은 기성의 사회·윤리를 떠나 감각적 자기만족을 찾으며 방랑하는 비트의 생활 바로 그것이었던 그의 반생의 경험이나 교우 관계를 기반으로 한 자전적 색채가 주를 이룬다.

92) 1967년 이탈리아에서 일어난 전위적 미술 운동. 이탈리아어로 '가난한 미술' 또는 '빈약한 미술'을 뜻하는 이름은 미술평론가이며 큐레이터였던 제르마노 첼란트가 붙였다. 첼란트가 이탈리아 아방가르드의 부활을 주창하며 시작되었고, 1967년에서 1972년까지 로마와 토리노를 중심으로 전개되었다. 지극히 일상적인 소재를 의도적으로 활용하여 물질의 본성을 탐구하고 물질이 가지는 자연 그대로의 특성을 예술로

옮겨 담음으로써 삶과 예술, 자연과 문명에 대한 사색과 성찰을 은유적으로 표현했다. 이 운동은 과정 미술, 개념 미술, 환경 미술 등과 맥을 같이 하며 국제적인 운동으로 확산되었다.

93) 형태보다 색을 강조하는 추상 화법.

94) 스위스의 심리학자 겸 정신과 의사. 지그문트 프로이트의 정신분석학에 영향을 받아 분석심리학의 기초를 세웠고 외향성·내향성 성격, 원형原型, 집단 무의식 등의 개념을 제시하고 발전시켰다.

95) 미래주의 이후 루치오 폰타나가 제창한 예술 사조. 폰타나는 1946년 부에노스아이레스에서 발표한 '백색 선언'을 통해 기존 미술의 미학을 타파하고 시간과 공간의 통일에 입각한 새로운 예술의 발전을 주장했다. 공간주의는 회화와 조각을 구분하는 고전적인 구별에서 그 의미를 제거하기 위해 공간개념이라는 새로운 개념을 설정했다.

96) 영어로는 Rosicrucians. 17세기에서 18세기에 걸쳐 유럽에서 활동한 비밀 단체. 기존의 가톨릭교를 반대하는 반反가톨릭적인 비밀 단체로, 가톨릭 교리를 부정하는 입장을 내세워 가톨릭 단체 및 교회로부터 지탄과 경계의 대상이 되었다. 17세기 유럽에서 공상 소설가들이 이 단체를 소재로 작품을 많이 썼다.

97) 고대 그리스의 철학자. 만물의 근본은 흙·공기·물·불로 구성되었다고 주장했다. 이 불생不生·불멸不滅·불변不變의 4원소가 사랑과 투쟁의 힘에 의해 결합, 분리되고 만물이 생멸한다. 자신을 신격화하기 위해 에트나 화산에 투신했다는 유명한 전설이 있다.

98) 1920년대 독일에서 일어난 반反표현주의적인 전위 예술 운동. 신즉물주의라고도 하며, 노이에 자힐리히카이트라는 명칭은 1923년 만하임 미술관에서 관장 구스타프 F.하르트라우프가 기획하여 열린 전시회 이름에서 나왔다. 표현주의가 주관의 표출에만 전념한 나머지 대상의 실재 파악을 등한시하고 비합리주의적인 경향으로 흐르는 데 반대하여, 즉물적인 대상 파악에 의한 실재감의 회복을 기도했다. 많은 신즉물주의 대가들은 1920년대 이후에도 계속 구상주의 양식의 작품을 내놓았지만, 나치의 등장과 함께 사실상 막을 내렸다.

99) 영국의 풍경화가. 고전적인 풍경화에서 낭만적 경향으로 기울어져 대표작 〈전함 테메레르〉, 〈수장〉 등에서 낭만주의적 완성을 보여주었다. 프로이센-프랑스 전쟁 중에 망명해 온 인상주의 화가들에게 큰 영향을 끼쳤다.

100) 메이즈 교도소Her Majesty's Prison Maze의 별칭, 1971년부터 2000년까지 북아일랜드 무장투쟁 조직원들을 수감하던 영국의 교도소.

101) 1971년부터 5년 동안 메이즈 교도소의 죄수들이 옥외 운동 시간에 죄수복 대신 담요를 걸친 데서 기인한 이름. 북아일랜드 분쟁으로 인한 정치범이던 이들은 자신들이 일반적인 범죄자가 아니므로 죄수복을 입을 수 없다고 주장하며 담요 투쟁을 계속했다.

102) 1960년대 초부터 1970년대에 걸쳐 일어난 국제적인 전위 예술 운동. '변화', '움직임', '흐름'을 뜻하는 라틴어에서 유래한다. 리투아니아 출신의 미국인 조지 마키우나스가 1962년 비스바덴 시립 미술관에서 열린 '플럭서스-국제 신 음악 페스티벌'의 초청장 문구에서 처음 사용하면서 널리 알려졌다. 초기에는 다양한 재료를 혼합해 많은 미술 형식을 동시에 표현함으로써 회화적이고 개방적인 경향을 보였으나, 갈수록 구체적이고 시공간을 강조하는 개인적 경향으로 바뀌었다. 플럭서스 운동은 음악과 시각 예술, 무대 예술과 시 등 다양한 예술 형식을 융합한 통합적인 예술 개념을 탄생시켰으며, 메일 아트·개념 미술·포스트모더니즘·행위 예술 등 현대 예술 사조를 직접 탄생시키거나 여러 예술 운동에 많은 영향을 주었다.

화가별 작품 리스트

도판 출처

수록된 도판 중 일부는 노력에도 불구하고 저작권자를 확인하지 못하고 출간했습니다. 확인되는 대로 최선을 다해 협의하겠습니다.

Albright-Knox Art Gallery, Buffalo 227
Art Gallery of New South Wales, Sydney 385
The Art Gallery of Western Australia, Perth 375
The Art Institute, Chicago 220–23, 257, 267, 310–11, 357
Artothek, Weilheim 124–5, 158–9, 180–81, 253
The Baltimore Museum of Art, Baltimore 148–9
The Barnes Foundation, Merion 207
Bridgeman Art Library, London 8–11, 26–33, 40–43, 52–3,
 56–7, 70, 76–81, 84–93, 96–7, 100–101, 104–107, 110–13,
 122–3, 128–9, 144–7, 164–5, 174–7, 182–3, 186–7, 304
Carnegie Museum of Art, Pittsburgh 377
Castello di Rivoli, Museo d'Arte Contemporanea,
 Rivoli, photo Paolo Pellion 387
Centraal Museum, Utrecht 150–51
Civico Museo d'Arte Contemporanea, Milan 258–9
The Courtauld Institute of Art, London 216–17, 233, 242
Fondation Beyeler, Riehen 368–9
The Frick Collection, New York 178–9, 188–9
Galerie Gisela Capitain, Cologne
 © Estate Martin Kippenberger 379
Galleria degli Uffizi, Florence 50–51
Hamburger Kunsthalle, Hamburg
 © Bildarchiv Preussischer Kulturbesitz 263
Hirshhorn Museum and Sculpture Garden,
 Smithsonian Institution, Washington 301, 341,
 349, 358–9
Hospitaalmuseum, Bruges 46–7
Hugo Maertens, Bruges 74–5, 136–9
Josefowitz Collection, Lausanne 226
The J. Paul Getty Museum, Los Angeles 160–61, 184–5
Koninklijk Museum voor Schone Kunsten, Antwerp 48–9
Kröller-Müller Museum, Otterlo 224, 250, 283
Kunsthalle, Tübingen 331
Kunsthaus Zürich, Zürich 271
Kunstmuseum Basel, Basel 243
Kunstmuseum, Bern 239
Kunstsammlung Nordrhein-Westfalen, Düsseldorf 277, 293
Mauritshuis, The Hague 154–5, 168–9
The Metropolitan Museum of Art, New York 20–21,
 34–5, 126–7, 156–7, 214, 215, 279, 289, 391
Moderna Museet, Stockholm 251, 290, 343, 363
Musée d'Orsay, Paris
© RMN/Hervé Lewandowski 198–9, 202, 203,
 205, 207, 215;
© RMN/Gérard Blot 231;
© RMN/René-Gabriel Ojéda 242
Musée des Beaux-Arts, Rennes
 © RMN/Adélaïde Beaudouin 209
Musée des Beaux-Arts, Rouen 205, 209
Musée du Louvre, Paris
 © RMN/Gérard Blot 72–73;
© RMN/René-Gabriel Ojéda 66–67;
© RMN/Michel Urtado 64–65
Musée Gustave Moreau, Paris
 © RMN/René-Gabriel Ojéda 205
Musée Marmottan Monet, Paris
 © RMN 211, 231
Musée National d'Art Moderne,
 Centre Georges Pompidou, Paris
 © RMN/Adam Rzepka 294

Musées Royaux des Beaux-Arts de Belgique, Brussels 116–
 17, 152–3
 Photo LT 192–3
Museo de Arte Moderno, Mexico City 298
Museo Dolores Olmedo Patiño, Mexico
 City © Art Resource/Scala 299
Museo Nacional Centro de Arte Reina Sofía, Madrid 306
Museo Nacional del Prado, Madrid 60–61, 94–5
Museo Thyssen-Bornemisza, Madrid 229, 297, 319
Museu d'Art Contemporani, Barcelona 389
Museu Nacional de Arte Antiga, Lisbon 58–9
Museum Boijmans Van Beuningen, Rotterdam 140–41, 166–7
Museum Ludwig, Cologne
 © Rheinisches Bildarchiv 345
Museum Mayer van den Bergh, Antwerp 114–15
The Museum of Contemporary Art, Los Angeles 365
Museum of Fine Arts, Boston 203
The Museum of Modern Art, New York
 © Scala, Florence 283, 285, 323, 325, 327, 339, 370
National Gallery of Art, Washington 295, 321
National Gallery of Australia, Canberra 291
National Gallery of Canada, Ottawa 207, 361
National Gallery of Ireland, Dublin 170–71
National Gallery of Scotland, Edinburgh 226, 239
National Gallery, London 12–13, 24–5,
 108–9, 118–19, 134–5, 201, 239
The National Museum of Modern Art, Tokyo 271
National Museum of Wales, Cardiff 213
Niigata City Art Museum, Niigata 245
North Carolina Museum of Art, Raleigh 209
Peggy Guggenheim Collection, Venice
 (Solomon R. Guggenheim Foundation,
 New York) 265, 309
Philadelphia Museum of Art, Philadelphia 261
The Phillips Collection, Washington 275
Pushkin Museum of Fine Arts, Moscow 224, 228, 231
Rijksmuseum, Amsterdam 132–3, 142–3, 162–3
Scala Archives, Florence 14–19, 54–5,
 62–7, 82–3, 120–21, 130–31, 281
Solomon R. Guggenheim Museum,
 New York 249, 262–3, 366–7, 371, 373
Staatliche Museen zu Berlin, Neue Nationalgalerie, Berlin
 © Bildarchiv Preussischer Kulturbesitz 219
Staatliche Museen zu Berlin, Preussischer
 Kulturbesitz, Gemäldegalerie, Berlin 36–7
State Hermitage Museum, St Petersburg 254–5
State Tretyakov Gallery, Moscow 248, 273
Stedelijk Museum De Lakenhal, Leiden 98–9
Stedelijk Museum, Amsterdam 337
Stedelijke Musea, Groeningemuseum, Bruges 68–9
Tate Collection, London 307, 313, 350–51, 355, 382–3
Von der Heydt-Museum, Wuppertal 201
The Walker Art Center, Minneapolis 333
The Wallace Collection, London 190–91
The Watari Museum of Contemporary Art, Tokyo 381
Whitney Museum of American Art, New
 York 296, 315–16, 335
Xavier Hufkens Gallery, Brussels 336
Yale University Art Gallery, New Haven 225

한 권으로 읽는
명화와 현대 미술
그림 속 상징과 테마, 그리고 예술가의 삶

초판 발행일 2019년 9월 30일
2쇄 발행일 2021년 1월 11일

지은이 파트릭 데 링크; 존 톰슨
옮긴이 박누리

발행인 이상만
발행처 마로니에북스
등록 2003년 4월 14일 제 2003-71호
주소 (03086) 서울특별시 종로구 동숭길 113
대표 02-741-9191
편집부 02-744-9191
팩스 02-3673-0260
홈페이지 www.maroniebooks.com

ISBN 978-89-6053-578-7 (03600)

이 도서의 국립중앙도서관 출판예정도서목록(CIP)은 서지정보유통지원시스템 홈페이지(http://seoji.nl.go.kr)와
국가자료종합목록시스템(http://www.nl.go.kr/kolisnet)에서 이용하실 수 있습니다. (CIP제어번호 : CIP2019036209)

※ 책값은 뒤표지에 있습니다.

이 책의 한국어판 저작권은 에이전시 원을 통해 저작권자와의 독점 계약으로 마로니에북스에 있습니다. 저작권법에 의해
한국 내에서 보호를 받는 저작물이므로 무단전재와 무단복제를 금합니다.

Korean Translation © 2019 Maroniebooks
All rights reserved